개정판 **텔레비전제작론**

|개정판|

텔레비전제작론

심길중 지음

한울
아카데미

이 책을 사랑하는 나의 스승님과 가족들에게 바칩니다.

개정판 머리말

현대인들은 언제 어디서나 영상을 접하고 제작할 수 있는 환경에 살고 있다. 가정용 TV로 몇 개 채널의 지상파 TV를 시청하는 것이 고작이었던 시대는 어느새 지나가고 위성방송, 케이블TV, DMB, IPTV, 스마트폰 등 다양한 플랫폼을 통해 수백 개의 채널을 볼 수 있게 되었다. 또한 가정용 디지털 캠코더나 디지털 카메라, 더 간단하게는 스마트폰을 이용하여 영상을 촬영하고 전송할 수 있으며, 휴대용 컴퓨터로 영상을 편집하고 간단한 효과도 낼 수 있다. 과거에는 소수 전문가들의 영역이었던 영상제작이 이렇듯 기술의 발달에 힘입어 이제는 일반 대중도 어렵지 않게 TV 프로그램을 만들 수 있게 된 것처럼 보인다. 그러나 사실은 결코 그렇지 않다. TV 프로그램 제작은 수많은 고성능의(그리고 고가의) 전문장비와 다양한 분야의 전문가들이 모여 고도의 협업을 통해 완성해가는 것이다. 이 책은 전문가가 되고자 하는 학생들이 TV제작의 전반적인 요소들과 방법을 배울 수 있도록 집필했다.

개정판을 준비하면서 엄청나게 변화한 기술적인 문제들을 어떻게 다루어야 할지 고민이 되었지만, 기술적인 측면은 디지털과 HDTV에 대한 내용으로 최소화하고 새로운 장비와 기술로 무엇을 할 것인가에 중점을 두도록 했다. 성능이 향상된 장비들이 저절로 좋은 프로그램을 만들어주는 것이 아니고, 새로운 기술과 장비를 활용하여 아름다운 방송 영상과 음향을 창조하고 효율적으로 정보를 전달할 수 있는 프로그램을 만드는 것은 결국 사람이기 때문이다. 우리가 전달하고자 하는 메시지를 효과적이고 감동적으로 만드는 것은 우리가 사용하는 표현 도구, 즉 장비와 설비를 어떻게 사용하

느냐에 달렸으므로 이것을 배우는 것이 제작 공부의 핵심이라 할 수 있다.

이 책에서는 새로운 TV시스템, 즉 HDTV에 대해 기술적인 부분과 달라진 화질과 화면비율에 따른 대응 방법에 대해 기술했다. 과거의 4 : 3의 화면 비율에서 16 : 9의 비율로 바뀌면서 촬영, 조명, 음향, 미술, 연기, 연출 등 많은 분야가 대처해야 할 문제들을 설명했고, 이에 따른 영상구성과 소리의 미학적 문제에 대해서도 설명했다. 디지털 기술의 발달로 음향 장비와 녹화, 편집 장비들도 많이 발전했으므로 이것들이 어떻게 적용되는지에 대해 설명했다. 새로운 기술과 장비의 발달은 우리의 표현 능력을 확대할 수 있는 기회이므로 그것들의 기능과 성능을 익혀야 한다.

설명과 이해의 편의를 위해 제작의 각 요소를 구분해 기술했지만 TV제작에서 각각의 요소는 독립적으로 존재하지 않는다. TV 프로그램은 제작이라는 큰 틀 속에서 모든 영역의 요소가 총체적으로 융합되고 결합되어 완성되는 것이므로 특정 영역이나 요소를 책임지는 사람이라도 다른 영역에 대한 기본적인 이해는 중요하며, 전체를 이해하고 자신의 역할을 수행하는 자세가 필요하다. 그러므로 TV제작을 공부하기 시작하는 학생들은 이 책을 처음부터 끝까지 반복해서 읽고 자신의 분야에 대한 전공서적을 통해 깊이 있는 지식을 쌓기 바란다. 반복은 교육에서 매우 중요한 덕목이다.

처음 출판했을 때 부족한 점이 많은 이 책에 예상 밖의 관심과 성원을 보내주신 독자 여러분께 진심으로 감사의 마음을 표한다. 지속적으로 노력해 더 나은 책을 만들도록 노력할 것을 약속하며 선배 동료들과 독자들의 질정을 바라 마지않는다.

항상 따뜻한 관심을 보여주시는 도서출판 한울의 김종수 대표님과 커다란 열정과 인내로 편집을 맡아주신 편집부 직원들께 감사를 드리며, 늘 용기를 주시는 스승님과 선배 동료들 그리고 사랑하는 가족과 제자들에게도 고마움을 전한다.

2011년 이른 봄
심길중

현대사회에서 가장 큰 영향력을 가진 TV라는 매체가 현대인들의 일상생활과 정신 세계에 미치는 영향에 대해서는 우리 모두 잘 알고 있다. 어린이들은 TV를 통해 세상을 배우기 시작하고, 청소년들은 TV 속에서 그들의 영웅을 발견하며, 성인들은 TV를 통해 세상 돌아가는 것을 파악하고 무제한의 오락과 정보를 제공받는다. 우리 모두는 TV와 함께 살아가고 있는 것이다.

불과 반세기도 되지 않는 우리나라의 TV 역사 속에서 방송사의 수, 종사인원, 장비와 설비, 영상산업의 경제적 측면, 프로그램의 양과 형태의 다양성 등 외형적인 면은 괄목할 만한 성장을 이루었다. TV 프로그램의 모양새도 초기 흑백화면의 스튜디오 중심의 제작에서 컬러화면에 무제한의 제작환경으로 발전했고 많은 프로그램들이 대형화·국제화되었다. 이러한 방송의 외형적 발전과 1980년대 이후 쏟아져 나온 방송관련 서적들을 접하면서 현장에서 일하고 있는 방송인들과 방송 지망생들의 아쉬움은 제작 관련 서적의 부족에 대한 갈증이었다. 일부 학생들이나 현직 종사자들은 외국서적들을 참고하기도 하였으나 대부분의 사람들은 거기까지 손이 미치지 못했다. 필자는 이러한 우리 방송계를 경험하고 늘어나는 방송 지망생들을 보며 TV제작 업무의 전반적인 이해에 도움을 줄 수 있는 지침서를 만들어 방송 관련 직종에 종사하기를 희망하는 사람들에게 방향을 제시해주기 위해 감히 이 작업에 손을 대게 되었다.

이 책은 TV제작의 개론 혹은 총론적인 성격의 책으로 이론적이 아닌 현실적이고 실질적인 접근을 시도했으며 TV제작의 방법적 측면을 중심으로 기술되었다. 책의 구성

은 서론에서 TV제작의 특성과 전반적인 제작과정, 인적구성 등에 대해 소개하고 2장부터는 TV제작의 각 요소들을 카메라, 촬영, 소리, 세트와 그래픽, 녹화와 편집, 대본, 연기, 제작, 연출 등의 영역별로 기술하였다. 이러한 구성방식은 버로우(T. D. Burrows)의 『텔레비전의 제작 — 훈련과 기술(Television Production: Disciplines and Techniques)』, 밀러슨(G. Millerson)의 『텔레비전 제작의 기술(The Technique of Television Production)』, 워즐(A. Wurtzel)의 『텔레비전 제작(Television Production)』, 제틀(H. Zettl)의 『텔레비전 제작 핸드북(Television Production Handbook)』 등 유명 교과서의 분류모형에 따랐으며 내용에서도 이들 서적에서 많은 부분을 인용했음을 밝힌다. 또한 우리나라의 제작환경과 특성을 고려하여 많은 선배, 동료들의 글들을 참고, 인용하고 본인의 경험과 주장을 합하여 초보자들이 이해하기 쉽게 쓰려고 노력했다. 각 제작요소들을 구분하여 기술한 것은 이해의 편의와 영역별 직종 구분의 관행에 따른 것이지 각 영역들이 각기 독립되어 있음을 의미하는 것은 아니다. TV제작은 프로그램이라는 커다란 틀 속에 각 영역이 총체적으로 결합되고 융화되어 완성되는 것이므로 어느 특정 영역에 관심이 있거나 소속해 있는 사람이라도 다른 영역에 대한 어느 정도의 이해가 필수적이며 전체를 파악하고 그 속에서 각자의 역할을 생각해야 한다. 그러므로 제작 관련 서적을 처음 대하는 사람들은 이 책을 처음부터 끝까지 읽고 자신의 관심분야에 대해 더욱 깊이 있게 공부할 것을 권한다.

졸저의 출판에 선뜻 응해주신 도서출판 한울의 김종수 사장님과 편집과 제작을 맡아주신 이규성 실장님, 오현주 과장님께 감사를 드리며 이 책의 출판에 용기를 북돋워 주시고 많은 조언과 도움을 주신 스승님과 선배, 동료들께 감사의 마음을 전하며 많은 격려와 도움을 준 사랑하는 나의 가족과 제자들에게도 고마움을 전한다.

1996년 여름
심길중

차례

개정판 머리말 6

초판 머리말　 8

1장 서론 ·· **15**

1. 텔레비전의 특성 ································· 18

2. HDTV-새로운 시대 새로운 TV ··············· 24

3. 텔레비전 제작팀 ································· 26

4. 텔레비전 시스템 ································· 33

5. 제작 요소 ··· 34

6. 텔레비전 스튜디오 ······························ 39

7. 제작의 3단계 ····································· 41

2장 카메라 ·· **49**

1. 비디오의 기초 ···································· 52

2. DTV 시스템 ······································ 56

3. 비디오 기술의 발달 ····························· 58

4. ATSC비디오 ······································ 59

5. 디지털의 시대 ···································· 61

6. 디지털 텔레비전의 장점 ························· 61

7. 컬러신호 ·· 65

8. HDTV의 화면 비율의 특성 ····················· 68

9. 카메라의 형태와 기능 ··························· 72

10. CCD 영상감지장치 ····························· 76

11. 광학의 원리와 렌즈 ···························· 82

12. 렌즈의 초점 거리 ······························ 84

13. 렌즈의 수평화각 ······························· 88

14. 렌즈의 특성 및 기능 ··························· 93

15. 카메라의 종류 ·· 99
16. 새로운 카메라와 기술들 ································· 101

3장 촬영 ·· **111**

1. 촬영 범위 ·· 115
2. 각도 ··· 119
3. 구도 ··· 124
4. 화면의 깊이 ·· 128
5. 움직임 ··· 132
6. 기능과 목적을 위한 샷 ································· 137
7. HDTV 화면의 기본 샷의 분류 ·················· 138
8. 화면 비율 변화와 화면구성의 변화 ············ 140
9. HDTV 화면의 구성의 특성 ······················· 142
10. 촬영인의 자세 ··· 145
11. 촬영인의 임무 ··· 146
12. 야외 촬영용(ENG/EFP)카메라의 운용 ······ 150
13. 입체영상 ··· 153

4장 조명 ·· **157**

1. TV 조명의 특성 ··· 162
2. 빛의 성질과 조명 계획 ································· 165
3. 명암대비의 범위 ··· 166
4. 조명과 색 ··· 168
5. HDTV의 색 특성 ··· 168
6. 조명기의 종류와 기능 ································· 171
7. 조명기 램프의 종류 ····································· 184
8. 조명의 조정 ·· 185
9. 조명의 방법 ·· 188
10. 조명의 설계 ·· 192
11. 조명 개선 방안 ··· 195

12. 야외 촬영의 조명 ································ 197
13. 조명 설치 시 주의사항 ························· 199

5장 소리 ·· **201**

1. 소리의 특성 ································· 204
2. 마이크의 종류 ······························ 207
3. 마이크로폰의 흡음 형태와 지향성 ············· 209
4. 마이크의 형태와 사용방법 ··················· 212
5. 음향 시스템 ······························· 222
6. 녹음장치 ································· 225
7. VU미터 ································· 229
8. TV 오디오 작업의 준비 및 운용 ··············· 230

6장 세트와 그래픽 ······································ **241**

가. TV 세트

1. 세트와 무대장치의 기능 ··················· 246
2. TV 무대의 사실성과 장식성 ················· 247
3. 디자인의 요소들 ························· 250
4. 제작 과정에서의 세트와 무대장치 ············· 256
5. 무대 디자인과 경제 원칙 ··················· 263
6. TV미술 분야의 문제점과 대안 ··············· 264

나. TV 그래픽

1. 규격과 특징 ······························ 266
2. 카메라 그래픽의 종류 ······················ 270
3. 카메라의 운용 ···························· 271
4. 컴퓨터 그래픽 ···························· 271
5. TV 타이틀 디자인 ························· 272
6. TV 프로그램 유형별 타이틀 제작과정 ············ 275

7장 녹화와 편집 ···················· 281

가. 녹화
1. VTR의 역사 ················· 284
2. 아날로그와 디지털 녹화 ········· 285
3. 새로운 비디오 저장장치 ········· 288
4. 프로그램 녹화 ··············· 290
5. 스위처 ···················· 294

나. 편집
1. 편집의 언어 ················· 296
2. 편집의 기능 ················· 301
3. 화면전환 ··················· 302
4. 편집의 기본 원칙 ············· 305
5. 영상 편집방식과 시스템 ········· 311
6. 편집자의 윤리 ··············· 326
7. 편집과 촬영 ················· 327

8장 대본 ························ 329
1. TV 대본의 특징 ············· 331
2. TV 대본의 종류 ············· 334
3. 대본 작성 방법 ·············· 334
4. TV 다큐멘터리 작법 ·········· 336
5. TV 드라마 작법 ············· 340
6. 구성 대본의 작성 ············ 359
7. 리얼리티 프로그램 ··········· 363

9장 연기 ························ 367
1. 출연자 ···················· 370

2. TV 출연자들의 자세와 연기술 ································ 375

3. TV 연기자 ·· 381

4. TV 의상 ·· 395

5. 분장 ··· 400

10장 제작 ·· **411**

1. 제작자의 조건 ·· 415

2. 제작자의 종류 ·· 417

3. 제작자의 철학과 프로그램의 설계 ························· 419

4. 제작 기획 ·· 420

5. 제작과정 ··· 426

11장 연출 ·· **433**

1. 연출자의 기본 조건 ·· 436

2. 연출자의 자세와 태도 ·· 437

3. 연출자의 역할 ·· 440

4. 연출의 영상창조 ·· 442

5. 연출의 HDTV 영상 제작을 위한 접근 ····················· 444

6. 연출과 배역 ·· 446

7. 대본 준비 ·· 447

8. 카메라 샷의 결정 ·· 452

9. 프로그램의 편집 ·· 456

10. 오디오 ·· 463

11. 연출방법 ·· 463

용어해설　**472**

참고문헌　**500**

찾아보기　**505**

1장

서론

1. 텔레비전의 특성
2. HDTV − 새로운 시대 새로운 TV
3. 텔레비전 제작팀
4. 텔레비전 시스템
5. 제작 요소
6. 텔레비전 스튜디오
7. 제작의 3단계

텔레비전이라는 말은 그리스어인 'tele(멀리 떨어진)'와 라틴어 'vision(보다)'이 결합되어 만들어진 말로, 1900년부터 프랑스에서 처음 사용되기 시작했다. 어원을 보아 알 수 있듯이 멀리 떨어진 곳에서도 원하는 것을 보고 싶어 하는 인간의 욕구가 만들어낸 매체가 바로 텔레비전이다. 텔레비전에 대한 연구는 19세기 후반부터 본격적으로 시작되어, 20세기 초에는 영국, 독일, 미국 등 많은 나라가 각자의 방식을 실험하고 시험방송을 시도했다. 현재 사용하고 있는 텔레비전 시스템은 1939년 뉴욕 세계박람회에 미국의 RCA가 선보인 방식이 최초라고 일반적으로 인정되고 있다.

하나의 매체가 새로 태어나 성장하는 것은 선발매체의 모방에서 시작하며, 그 과정은 선발매체의 기술을 보완하고 발전시킨다. 텔레비전의 전파를 이용하는 기술은 라디오에서 차용한 것으로, 주파수대는 다르지만 전파를 이용한 송수신 방식과 영상과 소리를 자기 테이프에 기록하는 방식 등은 라디오의 기술을 바탕으로 확대 발전시킨 것이다. 텔레비전 프로그램의 제작 방법은 연극·영화·라디오의 것들을 빌려왔으며, 초기의 텔레비전 프로그램은 라디오에 그림만 입힌 것 같은 것이 대부분이었다. 텔레비전이 매체의 고유한 특성과 그 나름대로의 제작방법을 개발하고 영향력을 확대하는 데는 그리 긴 시간이 걸리지 않았는데, 선발매체들의 장점을 흡수·통합·발전시켜 텔레비전만의 고유한 프로그램을 개발하고 정착시키는 데는 겨우 20~30년 정도의 시간밖에 걸리지 않았다.

먼저 텔레비전과 선발매체들의 공통점과 차이점을 비교해봄으로써 텔레비전의 특성
을 살펴보자.

1. 텔레비전의 특성

1) 역사와 배경

연극

원시시대부터 인간들의 자기 현시 및 유희본능의 발현과 제 의식 등이 무대공연으로
정립되었다는 것이 일반적인 정설이며, 언어, 움직임, 춤, 음악 등으로 무대 위의 배우와
관객들이 직접 교감하는 본질적인 형태는 수천 년 전부터 현대까지 이어지고 있다.

영화

인간은 수만 년 전부터 자신의 삶과 꿈을 원래의 모습 그대로 기록해보려는 욕망을 가
졌지만 과학기술이 발전하기 전에는 이러한 욕망을 그림으로 그릴 수밖에 없었다. 19세
기 중엽 사진이 발명되면서부
터 인간의 욕망은 실현되는
것 같았지만 움직임이 없는,
공간만 있는 정사진에 만족할
수 없었다. 움직임, 즉 시간까
지 기록하고 표현하려는 노력
을 계속해 19세기 말에 이르
러서는 프랑스, 영국, 미국 등
이 거의 같은 시기에 영화를
발명하기에 이른다. 초기에는
각국의 발명가들이 자신이 최

1939 뉴욕 세계박람회에서 선보인 최초의 텔레비전 시스템

초라고 주장했으나 현대 영화사에서는 1895년 프랑스 뤼미에르 형제를 최초의 영화 발명자로 인정하고 있다. 초기의 영화는 예술양식으로 인정받지 못했지만 100년이 지난 지금은 전 세계 모든 사람들에게 사랑받는 예술양식으로 발전했다.

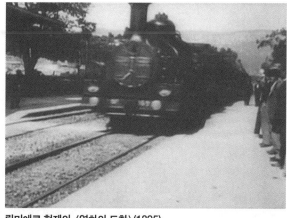

뤼미에르 형제의 〈열차의 도착〉(1895)
움직이는 그림을 처음 본 사람들은 혼비백산해 도망가는 한편, 이 신기한 기술에 찬사를 보냈다.

텔레비전

영화의 발명으로 움직임까지 묘사할 수 있게 되었지만 이것을 좀 더 짧은 시간에 좀 더 많은 사람들에게 전파하려는 또 다른 욕구가 싹트게 된다. 이러한 욕구를 실현하기 위한 연구는 영화 발명 이전부터 있었다. 19세기는 인류가 지구상에 존재하는 전자기파를 발견하고 그 이용방법을 발전시킨 시기이며, 전자기파의 이용을 연구하던 초기부터 소리와 영상을 전송하는 기술이 연구되기 시작했다.

20세기 초부터 본격적으로 전파의 이용에 대한 연구가 진행되어 1920년 미국의 피츠버그에서 최초의 라디오 방송국(KDKA)이 전파를 발사하기 시작했고, 텔레비전에 대한 연구도 미국과 유럽에서 활발하게 진행되었으며, 다양한 기술과 방식으로 시험방송도 행

초창기 TV 수상기의 모습

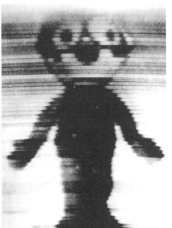

1928년 TV 송신 실험에서 사용된 실제 Felix the cat 인형과 전송 모습

해졌다. 1935년 독일은 최초의 텔레비전 정규방송을 시작했고, 1939년 미국의 NBC는 RCA사가 개발한 전자식 TV 장비를 일반에 공개했는데, 이때 발표된 방식이 현재까지 사용되는 TV 방식의 모체이다. 그러나 텔레비전 방송의 발전과 일반가정 보급은 제2차 세계대전이 끝나고서야 본격적으로 시작된다. 미국의 연방통신위원회((Federal Communications Commission: FCC)는 1953년 컬러텔레비전 방송방식을 승인했고, 이 방식이 20세기의 표준방식으로 미국과 일본, 한국 등에서 사용되었다. 그리고 21세기에 들어선 지금은 고선명TV(HDTV)의 시대가 펼쳐지고 있다.

2) 기술과 제작 기법

연극

일반적으로 연극은 전달자인 배우와 수용자인 관객이 같은 공간에서 직접 만나므로 전달을 위한 특별한 과학적 기술은 필요치 않다. 뮤지컬을 비롯한 현대 연극은 조명, 세트, 음향 등에서 많은 기계, 광학, 전자 기술 등을 사용하고는 있으나 영화와 텔레비전에 비해 기술의존도는 훨씬 낮다.

영화

영화는 기계 기술의 발달을 바탕으로 광학과 화학기술이 합쳐져서 시작되었다. 빛을 모아들이는 렌즈는 광학기술에 의해 만들어지고 렌즈를 통과한 빛이 필름에 닿으면 상 (像, image)이 기록되고 현상과정을 거치는데, 이 상을 눈으로 볼 수 있게 만드는 것은 화학기술의 도움이며, 이것을 스크린 위에 투사하는 것은 기계적·광학적 기술이다. 현대 영화는 매초 24개의 정 사진을 스크린에 투사하기 위해 이 외에도 기계, 전자 등의 기술을 사용했으나 이러한 필름을 사용하는 전통적인 영화 제작 방식은 점점 사라지고 TV와 마찬가지로 전자적 방식 특히 디지털 기술을 활용해 영화를 제작하는 시대로 전환되고 있다. 영화의 제작 기법의 특징은 기본적으로 단일 카메라(single camera)로 촬영해 복잡하고 정교한 후반작업 과정(post-production, 사후편집)을 거쳐 완성된다는 것이다.

텔레비전

텔레비전은 전기와 전자기술 없이는 존재할 수 없다. 텔레비전은 우리 눈에 보이는 광학적 이미지들을 전기신호로 바꾸어 우리가 있는 곳까지 전달하며 이를 재생해서 볼 수 있도록 하는 방법을 사용한다. 텔레비전 초기의 화면 재생방법은 525(NTSC 방식) 혹은 625(PAL/SECAM 방식)개의 주사선으로 전체 화면(1개의 프레임)을 구성하며 이러한 프레임을 매초 30개 혹은 25개씩 전기 파장에 실어 보내어 움직이는 영상으로 보이게 만드는 기술을 사용했다. 근래에는 영상, 음향 등의 신호를 디지털화해 디지털TV(DTV) 시대를 열었으며, 재생도 1920×1080 방식이 표준화되었다. 제작기법을 살펴보면, 여러 대의 카메라(multi camera)를 이용해 생방송 형태로 제작하기도 하고, 단일 카메라로 영화처럼 촬영한 다음 후반작업을 거쳐 완성하기도 한다.

3) 시간과 공간의 제약

연극

연극 제작에서 시간적 제약은 그리 심하지 않다. 극장의 공연일정에 맞추어야 하는 경우를 제외하고는 영화나 텔레비전에 비해 상대적으로 많은 시간적 여유를 가질 수 있고

라이브라는 특성상 많은 연습기간을 필요로 하지만 작품 전체의 길이는 거의 제한을 받지 않는다. 한 작품을 1시간 30분에 끝내느냐 2시간 넘게 끌어가느냐 하는 문제는 작품의 완성도의 문제일 뿐이지 다른 제약은 없다. 그러나 연극은 공간적으로는 가장 큰 제약을 받는다. 대부분의 경우 연극은 무대라는 제한된 공간에서 제작되고 공연한다.

영화

제작의 시간과 공간의 측면에서 보면 영화가 가장 자유롭다고 볼 수 있다. 영화를 제작할 수 있는 공간은 사람이 상상할 수 있는 곳이면 어디든지 가능하고 촬영과 후반작업이 끝난 후 극장 상영일정을 잡아도 되기 때문에 시간적으로 자유로우며, 전체 작품의 길이도 별 제한을 받지 않는다.

텔레비전

텔레비전의 제작 공간은 때에 따라 스튜디오나 이벤트가 벌어지는 특정 장소로 제한되는 경우는 있지만 기본적으로 영화처럼 다양한 공간 활용이 가능하다. 그러나 제작 시간은 절대적인 제한을 받는다. 텔레비전 프로그램은 편성이 확정되면 정해진 시간에 정해진 길이로 방송되어야만 하기 때문에 텔레비전 제작진은 항상 제한된 시간에 맞춰 일해야 한다. 일부 독립제작사가 사전에 제작해 방송사에 판매하는 프로그램들의 경우는 제작시간에 크게 구애받지 않지만, 이 경우에도 프로그램의 길이는 방송사의 편성준칙에 맞추어야 한다.

4) 작품의 구성과 단위

연극과 영화는 기본적으로 독립된 작품으로 기획, 구성되고 한 작품이 반복해서 공연 혹은 상영된다. 그러나 텔레비전 프로그램은 각 단위 프로그램이 전체 편성 속에 일부로 존재하며 원칙적으로 1회성을 띤다. 이것은 문학작품이 단행본으로 된 것과 잡지 속에 일부로 속해 있는 것으로 비교해볼 수 있다. 또한 연극과 영화는 작품 속의 등장인물의 성격을 중심으로 구성해가는 것에 비해 텔레비전은 프로그램의 형식(format)이나 성격에

따라 차이가 있기는 하지만 출연자의 능력과 재능(talent)에 따라 크게 달라지는 경우가 많다.

5) 수용자

연극과 영화는 관객이 특정 장소, 특정한 시간에 일정한 요금을 지불하고 관람하는 능동적인 수용행위로 연극과 영화 수용행위의 사회적 기능, 즉 인간관계의 발전을 위한 공통경험축적 행위인 경우가 많지만, 텔레비전은 상대적으로 수동적이고 일상적인 수용행위라고 볼 수 있다. 수용환경 또한 큰 차이가 있다. 연극의 경우 전달자와 수용자가 같은 공간에서 숨 쉬는 환경이기 때문에 정서적으로 서로 떨어질 수 없으며, 영화는 암흑과 침묵 그리고 큰 스크린으로 인해 거리감을 느끼지 못하고 정서적으로 집중 동화될 수 있다. 그러나 텔레비전은 가정이라는 산만한 공간에서 수용하며 화면이 작아서 집중 동화되기가 쉽지 않다. 기술의 발달로 텔레비전의 화면이 점점 커지고 음향 시스템 또한 발달해가고 있는데, 이에 따라 수용행태에 어떤 변화가 올지 방송에 종사하는 사람들이 주목하고 있다.

6) 매체가 수용하는 내용의 변화

연극, 영화, 텔레비전은 모두 교육, 홍보, 정보제공, 보도, 계몽, 예술 전파, 역사기록 등의 기능을 가질 수 있다. 영화가 발명되기 이전에는 이러한 모든 기능을 연극이 담당했던 것이 사실이다. 그러나 영화가 발명된 후 연극은 예술행위 이외의 모든 기능을 영화에 물려주었다. 텔레비전이 본궤도에 오른 후 교육영화, 홍보영화, 문화영화, 뉴스영화, 다큐멘터리 영화 등은 용어조차 듣기 힘들게 되었으며 영화는 극영화로만 남아 있다. 현재 텔레비전은 선발매체들이 가지고 있던 기능과 역할, 장르 등을 고스란히 이어 받아 다양한 역할과 기능을 수행하고 있지만 컴퓨터, 인터넷, 저장장치 등이 발달하면서 방송의 역할 또한 변화의 가능성이 예고되고 있다.

2. HDTV-새로운 시대 새로운 TV

HDTV란 과거의 TV에 비해 해상도가 높고, 과거의 TV가 4 : 3의 화면종횡비(aspect ratio)인 데 비해 16 : 9의 대화면(wide screen) 비율을 가짐으로써 현장감이 커지고 CD와 동등한 고음질의 4채널 혹은 5.1채널의 디지털 오디오를 재생하는 TV를 말한다.

HDTV는 방식 개발 시 화질 규격의 목표를 35mm 영화필름 이상으로 정하고, 일반 가정의 TV에서도 영화와 같은 화면의 느낌을 경험하는 것을 지향했다. 따라서 HDTV의 해상도는 기존의 NTSC, PAL, SECAM보다 높게 하고, 화면의 종횡비도 35mm 영화필름에 맞추어 16 : 9로 했다.

왜 16 : 9일까? 1950년대 와이드 스크린 포맷이 로케이션과 액션 신을 표현하기 쉽게 해주었기 때문에 영화는 더 역동적이고 재미있어졌다. HDTV의 16 : 9화면비도 같은 원리로서, 긴 대각선 구도가 용이하고 동작과 피사체의 깊이감이나 열린 느낌이 더욱 자유스럽다. 이러한 와이드 화면에서는 클로즈업보다 롱 샷이 더 어울려서, 임장감(presence)이 더욱 크다. 또 와이드 스크린에서의 움직이는 샷은 4 : 3화면보다 거리감이 크고 깊이에 대한 인지도를 향상시키기 때문에 즉각적인 감정반응을 불러일으킨다. 아울러 33% 정도 확장된 화면에서의 정보량 증가는 화면에 대한 긴장과 집중도를 높여준다.

시청자는 4 : 3의 화면에서보다 더 화면 가까이 다가서서 시청하려는 경향을 보인다. 미국의 한 조사보고서(Glenn, 1988)에 따르면 가장 이상적인 TV 시청 거리는 NTSC 4 : 3 수상기의 경우는 모니터 높이의 7배 정도 거리에서 시야각 약 10도 정도였으며, 1080주사선의 HD 수상기의 경우는 모니터 높이의 3.3배 거리에서 약 30도 정도의 시야각을 유지하는 것으로 나타났다. 실제로 고화질의 대형 화면을 근접 시청할 경우 실재감이 증대돼 영상에 대한 강한 충격과 함께 현장감을 더 크게 느끼는데, 이를 임장감이라고 한다. HDTV 특성의 핵심은 대형 이미지다. 기존 텔레비전에 비해 HDTV는 시청 거리를 절반으로 줄여 결과적으로 화면의 크기를 2배 키우기 때문이다. 따라서 안방극장에 HDTV가 놓인다는 것은 시청자들이 2배 정도 더 커진 화면으로 프로그램을 즐기게 된다는 것을 뜻한다.

더 실감나는 영상과 소리를 보고 들으려는 사람들의 욕구에 호응해, 텔레비전 기술 개발은 지속적인 화질개선과 화면 대형화로 이어져왔다. 텔레비전 방송 매체의 발달사에

서 살펴보면, 기존에 사용되고 있던 NTSC 방식의 텔레비전보다 개선된 형태의 고선명 텔레비전 시스템이 처음 주장된 것은 1939년이었다. 미국의 앨런 듀마운트(Allen DuMount)는 주사선 약 800선의 흑백텔레비전 시스템을 제안했으나 당시 기술적 한계와 제약으로 인해서 NTSC로부터 채택되지는 못했다. 그리고 주사선 525개의 아날로그 TV는 화질과 화면의 크기를 개선하는 데 한계가 있었다. 가장 먼저 주사선수와 화면비의 획기적인 변화를 염두에 둔 고선명 텔레비전을 개발하기 시작한 나라는 일본이다. 지난 1964년 도쿄 올림픽이 끝난 직후 NHK기술연구소와 가전업체가 중심이 되어 착수한 일본의 HDTV 개발프로젝트는 디지털이 아닌 아날로그 방식에 근거한 것이었으며 지난 1984년 MUSE (Multiple Sub-Nyquist Sampling Encoding)라는 독자적인 전송방식을 만들어 1990년부터 '하이비전'이라는 이름으로 상용화했다.

　이후 하이비전을 전 세계 HDTV의 표준으로 만들고자 한 일본의 노력은 유럽과 미국의 저항에 부딪혀 무산되고 말았으나 유럽과 미국의 차세대 TV개발에 결정적인 자극제가 되었다. 유럽연합이 1988년에 발표한 아날로그 방식의 HDTV 규격인 HD-MAC, 미국이 1987년에 착수한 디지털 ATV(Advanced TV)프로젝트는 바로 이러한 배경에서 시작되었으나 HDTV 규격이 미국 연방통신위원회(FCC)의 ATSC(Advanced Television System Committee)에서 1996년 최종 승인했다. 새로운 기술 표준에 포함되는 화면 주사방식을 둘러싸고 컴퓨터업계가 반발했기 때문이다. 격행주사(interlaced scanning)로 불리는 전통적인 TV주사방식은 두 개의 필드가 하나의 화면을 만드는 것으로 전파송수신 효율이 높아 동영상을 구현하는 데 탁월하다. 반면 순차주사(progressive scanning)라고 불리는 PC의 화면주사방식은 동영상보다는 문자나 정지영상 등 주로 데이터 송수신에 강하다. 순차주사방식을 주장한 컴퓨터업계의 입장은 기존 순차주사방식을 보완하면 TV에 상응하는 동영상을 구현할 수 있고 차세대 TV가 고화질 TV만을 의미하는 것이 아니라 양방향 멀티미디어 단말기로서 활용될 것이라는 점을 감안할 때 PC에 적용되고 있는 순차주사방식을 허용해야 한다는 것이었다.

　차세대 가정의 정보기기 경쟁에서 주도권을 확보하려는 가전업계와 컴퓨터업계의 대립으로 난처한 처지에 몰린 FCC는 결국 시장(방송사 및 소비자)의 선택에 맡기겠다는 명분을 제시하고 양쪽의 입장을 모두 수용해 디지털TV 규격을 통과시켰다. ATSC가 승인한 디지털TV 화상규격 중 HDTV급 화상 규격은 다음과 같다.

ATSC가 승인한 디지털TV 화상 규격

수직해상도	수평해상도	주사방식	화면비	초당 프레임(Hz)
720	1280	P*	16 : 9	24, 30, 60
1080	1920	I**	16 : 9	30
1080	1920	P	16 : 9	24, 30

* P : 순차주사

** I : 격행주사

3. 텔레비전 제작팀

지난 60여 년간 텔레비전의 제작환경과 방법기법은 크게 변화하고 발전했다. 그러나 한 가지 변함없는 텔레비전 제작의 특성은 기본적으로 팀 작업(team work)이라는 것이다. 가장 간단한 프로그램에서 가장 복잡한 프로그램까지 텔레비전 제작은 많은 전문인과 숙련된 기능인들 그리고 다양한 예술가들이 공동으로 작업하고 협조해야 하며, 이러한 작업이 잘 이루어질 때라야 좋은 프로그램이 만들어질 수 있다.

텔레비전 프로그램 제작에 참여하는 모든 사람들은 각 분야의 전문가이며, 이들은 하나의 목표를 위해 함께 뛰어간다. 분야별로 다른 특성과 기능을 가진 사람들이 모여 하나의 목표를 성취하려 할 때에는 항상 문제가 생길 가능성이 있다. 각자의 기능과 특성만을 강조하고 자신의 의사만을 주장한다면 팀 작업이라는 텔레비전 고유의 특성은 깨지기 쉽다. 텔레비전 제작팀은 수직적 인간관계가 아니며, 전문적 기능과 다양한 특성을 가진 사람들이 수평적으로 협력하고 서로를 존중하는 자세로 작업에 임할 때 좋은 결과를 얻을 수 있다. 작업은 프로그램에 참여하는 모든 사람의 기능과 특성을 조정하고 프로그램의 방향을 제시하며 궁극적으로 프로그램의 전반적인 책임을 지는 연출자를 중심으로 이루어진다. 그러나 이것이 인간적인 상하관계로 이해되어서는 안 되며 모든 참여 인원은 각자의 목표와 프로그램 전체를 위해 노력하는 자세를 필요로 한다. 각자가 맡은 일을 충실히 수행해 프로그램을 성공적으로 마쳤을 때 제작에 참여한 사람들은 보수나 각자

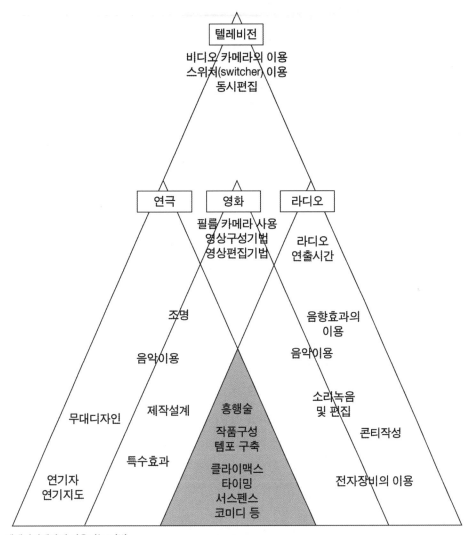

텔레비전제작에 사용되는 기법

텔레비전의 제작기법은 그 모체가 되는 세 매체와 연관되어 있다. 내부의 삼각형 세 개는 연극, 영화, 라디오의 세 매체가 공통적으로 사용하는 기법이며 텔레비전의 제작기법은 전체를 포함한 큰 삼각형이다. 이것은 텔레비전이 다른 매체보다 상위개념임을 말하는 것이 아니며 다른 매체의 제작기법과 연관되고 또 그것을 포함하고 있음을 가리킬 뿐이다. 텔레비전은 위의 세 매체 이외의 다른 많은 기법들을 수용해 발전하고 있다. 중앙 하단에 있는 작은 삼각형은 모든 매체들이 공유하는 기법이며 매체를 이용하는 모든 사람들이 공통적으로 사용하는 효과적인 메시지 전달을 위한 방법이다.

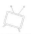

TV 공개 방송 장면

맡은 임무에 상관없이 성취감과 자긍심을 느끼게 되는 것이다. 많은 사람들이 텔레비전 프로그램 제작에 참여하는데, 그들이 일하는 이유가 돈 때문만은 아니며 자신이 좋아하는 일에 대한 애정과 성취감이 더 중요한 요소이다. 그리고 그 애정은 그 자체만으로도 존중받아야 하며, 텔레비전 제작팀은 일 자체에 애정을 갖고 충실하게 일하는 다수의 전문가들로 구성되는 것이지 한두 사람의 천재들로 구성되는 것이 아니다.

텔레비전 프로그램의 제작에 참여하는 사람들은 크게 출연자(캐스트, 탤런트)와 제작진으로 구분된다. 그러나 이 제작진도 스태프와 크루(crew)의 두 그룹으로 나누어진다. 출연자에 대한 설명은 뒤로 미루고 우선 스태프를 살펴보자.

스태프는 제작팀에서 프로듀서, 연출자, 작가, AD, AP등 창초적인 분야에서 일하는 사람을 칭하며 그들은 대개의 경우 장비를 다루지 않는다. 크루는 기술감독, 음향 담당자, 촬영인 등 기재나 장비와 함께 일하는 사람들을 가리킨다. 그러나 이러한 구분은 반드시 스태프만이 창조적인 일을 해야 하며 스태프가 기재나 장비를 사용해서는 안 된다는 뜻은 아니다. 연출자는 장비에 대해 이해가 많을수록 좋으며 때에 따라 장비를 직접 조작할 수도 있다. 또한 촬영인의 경우도 카메라의 기계적 측면만을 알아서는 부족하며, 프레임에 대한 연구와 샷에 대해 창조적인 능력을 발휘해야 한다.

1) 제작 스태프

제작자(producer)

제작자는 프로그램 제작 전반을 책임진다. 기획에서 대본 작성, 녹화 그리고 편집에

이르기까지 최종적인 권한을 행사하며, 예산의 편성, 집행 그리고 인력의 관리까지 책임 진다. 방송사에 소속된 이른바 스태프 프로듀서(staff producer)는 피고용인에 지나지 않기 때문에 권한과 책임에 한계가 있다.

제작자는 여러 가지 유형이 있다. 제작자는 대체로 방송사와 프로덕션 회사의 직원인 스태프 프로듀서와 독립적으로 프로그램을 제작해서 방송사에 판매하는 독립 프로듀서 (independent producer), 그리고 명망 있는 제작자로서 여러 개의 프로그램을 동시에 제작 하며 수하에 여러 명의 프로듀서들(line producer)을 두고 작품에 대한 아이디어, 제작비 등 모든 것을 관장하고 집행하는 대표 프로듀서(executive producer) 등이 있다. 그리고 프 로듀서가 되기 위해 수습과정에 있는 사람을 AP(Assistant Producer)라고 부른다. 우리나라 에서 흔히 사용되는 PD라는 용어는 일본의 NHK에서 제작자(Producer)와 연출자(Director) 의 역할을 동시에 하는 사람들을 부르는 호칭에서 유래한 것으로 영어권에서는 사용하 지 않는 용어이다. 그러나 프로듀서와 디렉터의 역할이 완전히 구분되지 않은 경우 프로 듀서 겸 디렉터의 의미를 사용하는 것은 그 나름대로 이해가 되는 부분이기도 하지만, 역 할이 다르므로 호칭도 구분하는 것이 당연한 일이다.

작가(dramatic: writer 혹은 non-dramatic: scripter)

작가는 방송용 대본을 집필하는 사람이다. 작가는 프로그램 포맷이나 개인적 특성, 계 약조건 등에 따라 일하는 방법에 차이가 많다. 대부분의 드라마 작가(writer)는 작품을 완 성해서 제작진에게 넘겨주면 이후에는 거의 관여하지 않으며 다큐멘터리나 기타 프로그 램의 작가(scripter)들은 처음부터 제작이 끝날 때까지 제작진의 일원으로 깊이 관여하고 큰 영향을 미치는 경우도 있고 촬영, 편집이 끝난 후 해설 부분 집필만을 하는 경우도 있 다. 작가들은 수차례 혹은 수십 차례에 걸쳐 작품을 개작하며 완성하기도 한다. 작가들 은 대부분 작품당 계약을 하는 계약직으로 일한다.

연출자(director)

프로그램 제작의 영상과 소리의 창조를 책임지는 사람으로 출연자의 연기를 지도하고 기술 크루의 작업을 조정한다. 사실 텔레비전에서 연출자의 직분은 경우에 따라서는 온 갖 작업을 동시에 조정하는 복잡하고 힘든 것이다. 연출자는 이면 점에서 화면의 선택이

므로 여러 대의 카메라가 잡은 샷을 잘 보고 방송에 가장 적합한 그림을 순서대로 고르는 것이 주요 임무이기도 하다. 촬영인, 음향 담당자, 출연자 기타 제작에 관계된 스태프와 캐스트를 지휘 감독하고 미술이나 조명 디자인을 승인하는 일도 연출자가 해야 할 일이다.

연출자는 작품의 제작을 위한 계획을 수립하는 데 중요한 역할을 하며, 섬세하고 정확한 촬영 콘티를 작성할 수 있어야 하며, 리허설 과정부터는 많은 사람들과 함께 일하므로 강력한 리더십을 발휘해야 하는 등 많은 훈련과 경험이 필요하다.

조연출(assistant director)

방송제작에 참여하는 인원들은 대부분 과거 도제제도와 유사한 형태로 각자의 일을 배우고 책임자로 성장한다. 조연출은 연출로 성장하기 위해 수업하는 과정이라고 볼 수 있다. 조연출의 임무는 출연자, 필요한 자료 등 연출자를 위해 모든 것을 준비하는 것이다. 각 프로그램 항목의 시간도 잘 측정해 프로그램 시작과 끝을 제대로 알아야 한다.

현재 우리 방송계에서는 조연출의 일을 보조하는 FD라는 직책을 운용하는데, 영어권에서는 일반적으로 PA(Production Assistant) 혹은 PM(Production Manager)이라고 부른다.

제작보조(production assistant)

프로덕션 어시스턴트는 우리나라 방송에서는 남자의 경우 FD, 여자의 경우 스크립터라고 부른다. PA의 역할은 프로그램에 따라서 크게 다른데, 경우에 따라서 고퍼(gofer)라고 불리는 차 심부름에서 녹화 시에는 타임키퍼, 혹은 디렉터 옆에 앉아서 다음 카메라의 샷을 준비하는 일까지 맡는다. 플로어에서도 일하는데, 출연자 순서 안내, 큐카드 제시, 스크립트에 의한 제작 진행상황의 점검 혹은 리허설 시 배우가 잊고 있는 대사를 불러주기까지 다양한 업무를 맡는다.

보통 PA는 조정실에서 디렉터와 프로듀서를 돕는 일들, 즉 노트해놓기, 필요한 스크립트 변경, AD에게 시간 알리기, 대본 변경, 그리고 필름, 테이프, 슬라이드 등 프로그램 자료를 챙기는 일 따위를 맡으며 조연출과 긴밀하게 일한다.

2) 제작 크루

기술 감독(technical director)

기술 감독은 TV제작에 관련되는 모든 기술적인 문제의 최종책임자로서, 각종 방송장비와 조명, 음향, 촬영 등의 기술적인 측면에 대해 많은 경험을 가진 사람이다.

스튜디오 작업(multi camera production)에서는 스위칭을 겸하는 것이 보통이다. 스위처(switcher)라고 부르는 대형 통제판[주로 버튼(button)과 바(bar)로 되어 있음] 앞, 연출자 옆에 앉아서 연출자의 지시에 따라서 화면의 전환을 담당한다. 흔히 비전 믹서(vision mixer)라고도 하는데, 기술 크루를 총괄한다. 유럽 쪽에서는 비전 믹서를 주로 여자들이 맡고 있어서 기술 감독은 별도로 있는 경우가 많다. 기술 감독의 버튼이나 바, 기타 특수효과 장치의 조작에 의해 다양한 영상을 창조하게 되므로 기술 감독은 제작 전반에 필요한 기술적 측면에 두루 익숙하고 스위칭 작업을 할 때는 프로그램의 흐름에 맞는 리듬 감각을 가지고 연출자와 협력해야 한다.

음향 담당자(audio engineer)

텔레비전 제작에서 소리(audio)를 책임지는 사람이다. 방송 중에 음향 담당자는 스튜디오의 각종 음향기기, 필름 및 비디오테이프의 음향, 기타 다양한 음원으로부터 들어오는 온갖 음향을 통제하는 오디오 콘솔 앞에서 믹서를 사용해 일한다. 온갖 소리를 균형 있게 배합(mixing)하는 것은 그의 책임이다. 또한 그는 연출자와 협의해 소리를 흡음(pick up)할 계획을 세우고 음향관계 크루를 통솔한다. 소리를 다루는 장비들, 즉 마이크, 믹서, 녹음장치 등의 특성을 잘 파악하고 사용해야 하며, 소리에 예민하고 리듬 감각이 뛰어나야 한다.

조명 감독(lighting director)

제작에 필요한 조명 계획을 세우고 실시하는 일을 맡는다. 조명 감독의 일은 제작이 개시되기 전에 거의 완료된다. 조명은 텔레비전 제작에서 절대적인 것이어서 연출자와 충분한 협의를 거쳐 프로그램의 무드와 톤을 살리도록 해야 한다. 스튜디오 제작의 경우 조명 감독은 천정에 달린(웬만한 규모의 스튜디오에는 200여 개가 넘는다.) 온갖 조명기를 연출계획에 따라서 사전에 잘 조정해놓아야 한다. 제작 중에는 조명 크루들을 지휘, 큐에 따

라서 효과를 최대한 살리도록 노력해야 한다. 야외촬영의 경우는 각 장면의 촬영에 필요한 다양한 조명기와 리플렉터, 스모크머신, 고보와 특수 조명장비 등을 준비하고 전원을 확인해야 하며, 필요할 때는 규모에 맞는 발전차 등을 준비해야 한다. 조명 감독은 전기기술과 빛에 대한 광학적 지식, 미적 감각 등을 필요로 한다.

세트 디자이너(set designer)

세트 디자이너는 장면 디자이너(scene designer)라고도 불리기도 한다. 미술관련 업무 전체를 관장하는 책임을 맡는 경우가 많으며, 이런 경우 미술감독(art director) 혹은 프로덕션 디자이너(production designer)라고 부르기도 한다. 주 업무는 프로그램의 물리적 환경을 꾸미는 일이다. 연출자와 조명 감독과 긴밀한 협의하에 프로그램의 전체 디자인을 하게 된다. 디자이너의 업무는 세트의 설계로만 끝나지 않고, 스튜디오 플로어와 벽에 세트를 설치할 때 이들을 감독해야 하며, 미술 감독은 세트 이외에도 소품, 분장, 의상 등 눈에 보이는 모든 것에 관심을 가지고 아이디어를 제공하고 진행과정을 감독해야 한다. 미술 감독은 기능인이 아닌 예술가이며, 세트나 기타 미술 작업을 할 때 미적인 면과 기능적인 면을 동시에 고려해야 한다.

플로어 매니저(Floor Manager: FM)

스테이지 매니저(stage manager)라고도 부르는데, 연극의 무대 감독과 비슷한 일을 한다. 스튜디오에서 일어나는 일들은 모두 플로어 매니저의 책임이다. 연출자는 스튜디오와 격리된 조정실에 있기 때문에 스튜디오의 진행사항을 일일이 점검할 수 없고, 출연자나 스태프에게 직접 명령을 전달하기 어려운 경우가 많다. 플로어 매니저는 인터컴을 이용해 연출자의 눈과 귀 역할을 해야 한다. 인터컴을 통해 플로어 매니저와 연출자 사이에는 즉각 의사전달이 되므로 출연자에 대한 액션이나 대사 등 큐를 즉각 일러주는 것도 FM의 임무이다.

촬영인(camera operator)

방송할 때 카메라를 조작하는 사람이다. 스튜디오 카메라는 페데스탈 위에 얹혀 있어서 앞뒤 좌우로 이동이 간편하다. 그뿐 아니라 뷰 파인더(view finder)를 통해 자기가 잡은

그림을 볼 수 있고 헤드세트를 통해 연출자의 지시를 직접 들을 수 있다. 구도와 시각화에 빼어난 재능이 있을수록 좋은 촬영인이 될 수 있다.

ENG/EFP의 경우는 한 사람이 영상 전체를 책임지는 상황이 되므로 구도, 조명 등에 대한 모든 책임을 져야 하며, 카메라에 이상이 발생할 때 응급조치도 할 수 있는 능력이 필요하다. HDTV 시대가 도래하면서 촬영이 점점 복잡한 과정을 필요로 하는 경우가 많아졌는데, 이에 따라 야외촬영에서는 영화처럼 촬영 감독(director of photography) 제도가 정착되고 있다. 촬영 감독은 촬영과 조명을 동시에 감독하는 것이 일반적이다.

영상 담당자(video engineer)

카메라가 잡은 그림의 기술적 상태를 책임지는 사람이다. 각 스튜디오 카메라는 독자적인 통제 유니트(camera control unit)를 갖고 있어서 명암, 조도, 컬러, 균형 등을 조절한다. 말하자면 방송 직전의 그림 상태가 최선일 수 있도록 콘트라스트, 빔, 기타 영상효과를 높이는 데 주력한다. 때에 따라 특수 효과 장비사용을 도와주기도 한다. 과거 영상 담당자들은 스튜디오에서 일하는 것이 일반적이었으나 HD촬영시스템에서는 다양한 비디오 조정 작업이 필요해 야외촬영에도 투입되고 있다.

기타

그 밖에도 방송사에는 중요한 일을 맡고 있는 사람이 많다. 분장사, 미용사, 의상 담당자, 그래픽 아티스트 그리고 비디오 레코더를 조작하는 VTR 오퍼레이터, 음악 담당자, 효과 담당 기타 기기의 개발 보수 팀까지 여러 직종의 사람들이 프로그램 제작에 직접, 간접으로 기여한다.

4. 텔레비전 시스템

시스템이란 특정한 목적을 이루기 위해 함께 작동하는 요소들의 집합이다. 각각의 요소들은 다른 요소가 사용 목적에 적합하게 작동해야만 제 기능을 발휘하게 되며 어떤 요

소든 개별적으로는 목적을 이룰 수 없다. 텔레비전 시스템은 특정한 프로그램을 제작하기 위한 장비와 그 장비를 운용하는 사람으로 구성되어 있다. 제작과정이 간단하건 정교하건, 혹은 스튜디오에서 행해지건 야외에서 행해지건 간에 시스템은 똑같은 기본 원칙 하에서 작동하게 된다. 즉, 텔레비전 카메라는 '보는 것(광학적 이미지)'은 무엇이든지 일시적으로 저장하거나 직접 텔레비전 세트를 통해 스크린 이미지로 변환할 수 있는 전기 신호로 변환시킨다. 마이크로폰은 '들리는 것(실제 음향)'은 무엇이든지 일시적으로 저장하거나 직접 스피커를 통해 들을 수 있는 음향으로 변환시킨다. 일반적으로 기본적인 텔레비전 시스템은 어떤 상태의 에너지(광학적 이미지, 실제 음향)를 다른 상태의 에너지로 변환시키는 것이다.

화상 신호는 비디오 신호라고 불리며, 소리 신호는 오디오 신호라고 불린다. 모든 캠코더는 이러한 시스템을 가지고 있다.

5. 제작 요소

현재 텔레비전의 프로그램 제작에 필요한 제작 시스템은 다음의 여덟 가지 제작 요소를 갖고 있다. 1) 카메라, 2) 조명, 3) 오디오, 4) 스위처, 5) 비디오테이프 녹화, 6) 테이프를 사용하지 않는 시스템, 7) 편집, 8) 특수효과 등이다. 텔레비전 제작에 대해 배울 때는 언제나 각각의 장비와 그 역할을 텔레비전 시스템 전체와의 관계, 즉 다른 모든 장비와 장비들을 사용하는 사람들(제작 인력)과의 관계 속에서 파악해야 한다. 결국 시스템의 가치는 단순히 기계의 무리 없는 상호 작용에 의한 것이 아닌 제작 스태프의 능숙하고 신중한 기술사용에 의해 나타나게 되는 것이다.

1) 카메라(camera)

제작 요소들 중에서 가장 먼저 생각할 것은 다양한 크기와 모양의 카메라이다. 어떤

카메라는 주머니에 들어갈 수 있을 정도로 작고 가벼운 반면 어떤 카메라는 너무 무거워 마운트에 혼자 올려놓기 어려울 정도다. 카메라 마운트는 카메라를 사용하는 사람이 스튜디오에서 렌즈와 텔레프롬프터가 함께 조립되어 있는 무거운 카메라의 이동을 비교적 용이하게 해준다. 휴대용 카메라는 ENG와 EFP라고 부른다.

많은 ENG/EFP용 카메라는 비디오테이프 녹화기와 카메라가 결합된 캠코더의 형태를 띤다. ENG/EFP 캠코더는 그 성능에 따라 가격차가 많이 난다. 고급 렌즈가 전문적인 ENG/EFP 카메라와 고성능 보급형 캠코더를 구분하는 기준이 된다. 어떤 ENG/EFP 카메라는 VTR 혹은 디지털 디스크, 하드디스크를 결합할 수 있도록 설계되어 있어 이것을 카메라 뒤에 접속시키기만 하면 간단하게 캠코더로 만들 수 있다. 캠코더가 아날로그이든 디지털이든 그 작동 방법은 기본적으로 동일하다. 스튜디오 텔레비전 카메라는 기본적으로 렌즈, 카메라 몸체(body), 뷰 파인더로 구성된다.

2) 조 명(lighting)

사람의 눈과 마찬가지로 카메라도 일정량 이상의 빛이 없이는 촬영이 불가능하다. 이것은 물체를 실제로 보는 것이 아니라 물체에 반사된 빛을 보기 때문인데, 이 빛을 조절하면 스크린 상에서 그 대상을 인식하는 방법에 영향을 줄 수 있다. 이러한 빛의 조절을 조명이라고 한다.

조명은 다음의 네 가지 기본 목적을 가지고 있다. 첫째, 적당한 빛을 줌으로써 텔레비전 카메라가 작동할 수 있게 하고, 둘째, 화면상에 피사체의 실체를 보여주며, 셋째, 배경이나 사물과의 관련, 시간과 계절에 대한 정보를 알려주고, 넷째, 그 일이 행해지고 있는 분위기를 만드는 것이다.

3) 오 디 오(audio)

텔레비전 프로그램에서 오디오 부분은 가장 중요한 요소 가운데 하나이다. 텔레비전

오디오는 정확한 정보 소통뿐 아니라 그 장면의 분위기와 배경에 미치는 영향이 대단히 크다. 만약 뉴스 보도 중에서 오디오 부분을 제거한다면 앵커는 물론이고 아무리 유능한 배우라 할지라도 얼굴 표정이나 그래프, 비디오테이프만으로는 뉴스를 전달하기에 어려움을 겪게 될 것이다. 사건을 특정한 방식으로 인식하고 느끼게 하는 음성의 미학적 기능은 예를 들어 형사물과 같은 프로그램의 배경 음악을 들어보면 확실하게 알 수 있다. 실제 생활에서 쫓기는 차와 쫓는 경찰차를 배경 음악이 연주되는 제3의 자동차가 뒤따르는 일은 있을 수 없다. 그러나 배경 음악이 있는 이러한 장면에 너무나 익숙해져 있기 때문에 배경 음악이 빠져버린다면 우리는 이 장면에서 덜 긴장하게 될 것이다.

오디오 제작의 요소로는 마이크로폰과 휴대용 혹은 스튜디오 음향 컨트롤 장비, 그리고 녹음, 재생 장비와 스피커가 있다.

4) 스위처(switcher)

스위처는 카메라에 잡힌 영상이나 비디오테이프의 영상, 자막, 특수효과 등을 상황이 벌어지고 있는 순간에 선택하고 연결시키고 합성할 수 있다. 효과 면에서 스위처는 즉석 편집 기능을 수행한다고 할 수 있다.

모든 스위처는 다음의 세 가지 기본적인 기능을 수행한다. 첫째, 여러 입력장치에서 보내진 영상 중 적당한 영상 하나를 선택한다. 둘째, 두 영상 사이에서 기본적인 화면전환을 수행한다. 셋째, 화면을 둘로 나누는 등의 특수효과를 만들어내거나 보충한다. 어떤 스위처는 비디오테이프 레코더의 시작, 정지를 원격 조정하는 기능, 오디오를 조정하는 기능을 가지고 있는 것도 있다.

5) 비디오테이프 녹화(videotape recording)

대부분의 텔레비전 프로그램은 방송되기 전에 비디오테이프나 컴퓨터 디스크에 담겨진다. 축구 생중계만 보더라도 사전에 준비된 많은 내용을 담고 있다. '즉석 재생(instant

replays)'이라는 것은 적시에 비디오테이프나 디지털 테이프를 재생하는 것일 뿐이다. 비디오테이프나 컴퓨터 하드디스크는 광고, 심지어 필름으로 촬영된 광고들을 재생하는 데에도 쓰인다.

텔레비전의 독특한 특징 중 하나는 현장에서 벌어지고 있는 상황의 영상과 음성을 전송하고 이것을 재생하여 전 세계 시청자에게 배포할 수 있는 생중계가 가능하다는 것이다. 그러나 대부분의 텔레비전 프로그램은 비디오테이프의 재생이 기본이다. 비디오테이프는 녹화와 편집, 방송 송출, 배급 등에서 빼놓을 수 없는 요소이다.

비디오테이프 레코더

아날로그든 디지털이든 모든 비디오테이프 레코더(VTR)는 작동 원리가 같다. 비디오테이프 레코더는 영상 신호와 음성 신호를 한 줄의 플라스틱 비디오테이프 위에 기록하고 후에 이것을 텔레비전 수신기에 그림이나 음향으로 변환시킨다. 전문적인 비디오테이프 레코더는 집에서 사용하는 VTR과 모양은 비슷하지만 좀 더 많은 조작이 필요할 뿐 아니라 조절 장치가 더 많고, 높은 수준의 영상과 음향을 얻을 수 있는 복잡한 전자 장비이다.

6) 테이프를 사용하지 않는 시스템(tapeless system)

최근 TV 방송의 중요하고 빠른 변화는 테이프를 사용하지 않는 환경으로 변하고 있다는 것이다. 모든 비디오 녹화와 저장, 그리고 재생이 테이프를 사용하지 않는 시스템에서 완료되는 경우가 많아지고 있다. 테이프를 사용하지 않는 작업환경은 메모리 스틱과 카드, CD나 DVD 등의 광학디스크, 그리고 대용량의 컴퓨터디스크를 통해 비디오테이프보다 좋은 영상과 소리를 만들어낸다.

어떤 캠코더의 경우 영상의 녹화와 재생, 그리고 음향정보를 담기 위해 테이프 대신 작지만 큰 저장용량을 가진 하드드라이브를 사용한다. 큰 용량을 가진 하드드라이브는 후반작업 시 컴퓨터상에서 저장과 조작, 그리고 영상과 음향의 수정 등에 걸쳐 광범위하게 사용된다.

7) 편집(post-production editing)

후반작업에서 편집은 간단한 것처럼 보인다. 녹화된 비디오테이프나 디스크에서 가장 적절한 장면을 골라 다른 테이프에 원하는 순서로 복사를 하면 된다. 그러나 실제로 편집은 매우 많은 종류의 편집 장비뿐만 아니라 선형(linear) 편집기와 비선형(non-linear) 편집기와 같이 근본적으로 다른 시스템을 사용해야 하기 때문에 매우 복잡한 작업일 수 있다.

선형 편집 시스템에서는 보통 카메라로 이미 촬영한 영상을 재생할 수 있는 재생 VTR과 편집된 마스터테이프를 만들 수 있는 또 하나의 녹화 VTR이 필요하다. 비선형 편집 시스템에서는 모든 자료를 컴퓨터 디스크에 옮기고 거기에서 마치 문서 편집을 하듯이 영상과 음향 부분을 편집한다. 문서 편집에서 단어와 문장과 단락을 편집하듯이 자료를 불러오고, 옮기고, 자르고, 섞고, 연결하면 된다. 이러한 비선형 편집 시스템에는 단지 촬영 원본이나 자료 그림들이 어떻게 편집되어야 하는가를 나타내는 EDL(편집결정목록)이라고 불리는 기록 목록만을 제공하는 것이 있는가 하면, 실제 방송에 내보낼 편집 마스터테이프에 곧바로 전환시킬 수 있는 고화질의 풀 프레임, 풀 모션의 영상과 음향 시퀀스를 만들어낼 수 있는 시스템도 있다.

8) 특수효과(Special Effects)

특수효과는 C.G(Character Generator 혹은 Computer Graphic) 장비를 이용해 장면 위에 자막을 넣거나 앵커의 어깨 위에 자리 잡은 매트 박스를 넣는 간단한 것이 있는가 하면, 모자이크 패턴을 이용해 얼굴을 점차적으로 변화시키는 것처럼 정교한 것도 가능하다. C.G는 정지 혹은 움직이는 자막과 비교적 간단한 특수효과 구현을 위한 컴퓨터시스템이다. 적합한 프로그램이 있으면 데스크톱 컴퓨터에서 간단한 타이틀과 같은 C.G를 구현할 수 있고 그래픽 발생기는 정지 혹은 움직이는 2차원 또는 3차원 도표 등도 만들 수 있다. 뉴스진행에서 쓰이는 복잡한 기상도는 그래픽 발생기에서 만든다. 간단한 스위처조차도 훌륭한 장면전환을 위한 많은 특수효과를 만들어낼 수 있다. 이러한 특수 효과들은 텔레비전 뉴스, 뮤직비디오, 광고에서 빈번하게 사용되고 있다.

6. 텔레비전 스튜디오

오늘날 텔레비전 프로그램은 장소에 제한 없이 제작된다. 대운동장의 경기중계, 해외 현지취재, 헬리콥터를 동원한 다큐멘터리나 드라마 인서트, 야외 촬영, 심지어 선상 토크라고 해서 배 위에 앉아 토론이나 대담 프로그램을 만들 만큼 기계, 기술이 발전했다.

그러나 아직도 많은 텔레비전 프로그램은 스튜디오에서 제작되고 방송된다. 스튜디오의 규모는 몇 십m²의 소규모에서 1,000m²가 넘는 대규모의 것까지 다양하다. 스튜디오는 어떤 경우든 조정실(control room)과 스튜디오 플로어(studio floor), 그리고 부속실로 나뉜다. 조정실은 제작을 지휘하고 각종 기기를 통제하는 중추신경 센터이고 스튜디오 플로어는 제작의 행위 곧 쇼가 벌어지는 일종의 굿판이라고 생각하면 된다. 간혹 소규모 스튜디오(특히 토크 프로그램을 위한)에는 스위칭 콘솔이 플로어에 설치되어 있는 경우도 있다.

1) 조정실(control room)

대개 스튜디오와 붙어 있으나 별개의 방으로 스튜디오는 보통 건물의 3층 이상의 높이로 설계되므로 대개 2층 높이쯤에 조정실이 위치하고 있고 한쪽 벽면에 유리로 투시창을 만들어 스튜디오 내부를 내려다볼 수 있게 되어 있는 곳이 많다. 각종 장비와 설비가 이 방에 설치되어 있고, 연출자, AD, TD, 음향 담당자, 조명감독, 영상 담당자 등이 여기서 일한다. VTR녹화실의 경우도 대규모 방송 센터가 되어 별도로 있지 않는 한 조정실 안에 별도의 녹화실을 둔 예도 흔하다. 우리나라에서는 방송 프로그램을 종합해 송출하는 센터를 주조정실이라고 부르고 스튜디오에 딸린 조정실은 부조(부조정실)라고 부르는 것이 관례화되어 있다.

조정실에 들어서면 한쪽 벽면은 텔레비전 모니터로 가득 채워져 있는 것을 발견하게 된다. 이들 텔레비전 스크린은 스튜디오에 있는 카메라와 연결된 것들로 스튜디오에 3대의 카메라가 설치되어 있으면 카메라 모니터도 3대가 있고, 각기 캠(CAM)1, 2, 3, 등 번호가 붙어 있다. 다른 모니터는 텔레시네 모니터, VTR과 연결된 것, 문자 발생기(CG) 그리

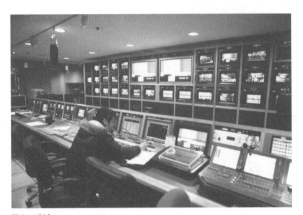

TV조정실
TV조정실은 수많은 장비들로 가득 차 있고 다양한 분야의 전문가들이
모여 다양한 임무를 수행하는 곳이다.

고 라인 모니터(방송되기 직전의 그림, 녹화 프로그램의 경우는 녹화되는 그림을 보여준다. 이 모니터는 곳에 따라 PGM(program) 혹은 On Air라고 표시해놓기도 한다)와 프리뷰 모니터(화면을 선택하기 직전에 점검해보고 스탠바이를 시킬 그림을 나타내는 모니터) 등이 있다. 라인 모니터의 그림은 방송 중인 그림이고, 프리뷰 모니터의 그림은 내보

내기 직전에 점검해보는 그림이라고 이해하면 될 것이다. 대개 이 두 개의 모니터가 다른 것보다 크고, 또 한가운데(연출자와 기술 감독이 보기 가장 편한 곳)에 자리 잡고 있다.

이렇게 모니터들이 있는 벽면 아래 제작 콘솔이 있다. 이 콘솔 앞에 연출자, TD, AD, PA들이 앉아서 출연자들과 기술 크루를 지휘한다. 한가운데 연출자가 앉고 그 왼쪽 혹은 오른쪽의 바로 옆에 TD, 곧 스위처가 앉는다. 연출자를 중심으로 기술 감독의 반대쪽, 연출자 바로 옆에 음향 담당자가 오디오 콘솔 앞에 앉아서 음향을 조정하고 테이프나 레코드 등 필요한 음악이나 음향효과를 삽입한다. 원래 TD 옆에 AD가 헤드세트를 쓰고 앉아서 스튜디오 플로어의 FM이나 촬영인에게 큐를 준다(우리나라에서는 샷 넘버를 부르는 일, 큐 주는 일 등을 연출자가 다 하는 것이 일반적이다).

이 디렉터의 뒷줄에 프로듀서와 PA들 또는 작가가 나와 앉아서 프로그램 진행을 지켜보고 수정이나 조언을 주기도 한다. 그러나 국내에서는 대체로 PD라고 부르듯 프로듀서와 디렉터가 구별되지 않고 겸직처럼 되어 있는 경우가 많다.

2) 스튜디오 플로어(studio floor)

제작의 행위(극의 진행이나 토크, 가무 등)가 실제 일어나고 있는 곳이 스튜디오 플로어이다.

라디오 시대에는 연출자와 오디오 엔지니어가 조정실 안에서 스튜디오의 출연자를 직접 봐야 했지만 텔레비전의 경우 모니터(텔레비전 수상기)를 통해 연기의 진행을 본다. 스튜디오 플로어란 원래 방음이 된 빈 방이다. 여기 카메라, 마이크, 조명 시설, 세트, 기타 출연자와 일부 기술 크루(촬영인, 붐 오퍼레이터, 무대감독)가 있다.

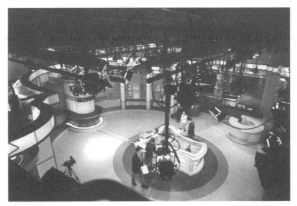

TV 스튜디오
스튜디오는 카메라, 조명기, 세트, 소도구, 붐 마이크, 모니터 등의 장비와 스태프, 출연자 등이 어우러져 복잡하고 어수선해 보이는 곳이지만 삶의 긴장이 넘치는 매력적인 공간이다.

스튜디오 플로어의 사이즈는 프로그램의 복잡성과 비례한다. 많은 시퀀스(sequence)가 나오는 대형 드라마의 경우 가장 큰 스튜디오를 쓰고 일기예보나 2인 대담 프로그램을 만드는 스튜디오는 가장 작은 것이 될 것이다. 또 버라이어티쇼나 퀴즈 프로그램을 제작하는 이른바 공개홀은 방청객이 참관할 수 있도록 극장 형식으로 만들어져 있다. 특히 HD화된 스튜디오에는 조명 시설이 많아 실내온도가 매우 높다. 따라서 대개 스튜디오는 고성능 냉방장치가 준비돼 있으며, 또 스튜디오 옆에는 세트실과 소품실, 분장실 등이 붙어 있는 경우가 대부분이다. 대개 스튜디오의 문은 2중으로 되어 있으며 방음이 잘 된 철제문인데, 방송 혹은 녹화가 시작되면 '온에어(on air)' 등에 불이 들어와서 불필요한 사람의 출입을 삼가도록 한다.

언뜻 보면 스튜디오와 조정실은 예비방송인들에게 매력적인 공간이지만, 사실은 무거운 조명등, 고압선, 각종 케이블이 깔린 위험할 수 있는 곳이기도 하다.

7. 제작의 3단계

TV 프로그램을 제작할 때는 그 종류와 성격에 따라 다양한 방법과 과정을 거쳐 완성

되는데, 그 제작과정을 3단계, 곧 기획, 제작, 그리고 후반작업으로 구분해볼 수 있다.

드라마의 경우 독회, 드라이 리허설, 카메라 리허설 또는 드레스 리허설 등 연습의 과정만 해도 매우 까다로운 경우가 있으나 제작 전반을 놓고 보면 기획에서 제작, 후반작업까지의 3단계가 텔레비전 프로그램 제작을 이해하는 데 도움이 된다. 물론 모든 프로그램이 이 과정을 거치는 것은 아니다. 예를 들어 뉴스는 아나운서나 앵커의 예독은 있으나리허설이나 후반작업이 없고 대담 프로그램의 경우도 리허설이나 편집은 거의 없다. 특히 생방송인 경우는 더욱 그러하다. 그러나 드라마의 경우 시퀀스별로 녹화를 한다든가야외촬영 분의 인서트(insert)가 많다든가 특수효과 추가 등을 위해서는 무엇보다 후반작업이 제일 중요해질 수도 있다.

1) 기획(preproduction)

프로그램 기획이라는 것은 실제 제작에 며칠 앞서서 또는 몇 달 혹은 몇 년 전에도 이루어진다. 프로그램의 스케일이 크고 복잡하면 할수록 일찍 기획을 시작하는 것이 바람직하다. 이 단계에서 프로듀서, 연출자, 작가 등이 협의하면서 대본을 완성시키고 전체제작의 접근 방법과 구체적인 실행방법을 모색하게 된다. 기술, 미술감독과도 회의를하는 것이 좋다.

TV의 특성상 시리즈로 제작되는 프로그램이 많으므로 새로운 시리즈가 본격적으로제작에 착수하기 전에 충분한 시간을 두고, 다양한 변화 가능성을 염두에 두면서 기획을철저하게 해야 한다. 치밀한 사전기획은 프로그램 성공에 필수적이다. 사전에 제작진의업무분담과 책임을 잘 조정하는 세심한 배려를 해두면 프로그램 제작은 훨씬 수월해진다. 프로그램 제작에는 돌발 사태가 발생하는 경우가 많다. 예를 들어 큐 시트상의 좋은착상이 실제로는 난항에 봉착하고 예정된 일정은 늦어지고 책정한 예산은 초과하는 경우 등이다. 아무리 잘 준비를 해도 자주 문제가 생기는데 사전 준비를 소홀히 하는 것은화를 자초하는 것이다.

2) 제작(production)

제작의 과정은 크게 준비(설치, 연습)와 촬영(혹은 녹화, 생방송 등)으로 구분할 수 있다.

설치

실제 방송(녹화)에 앞서서 스튜디오와 조정실에는 프로그램 제작에 필요한 준비를 해야 한다. 세트나 조명, 소품 등의 기술설치에 소요되는 시간은 프로그램의 복잡성과 예산의 크기에 따라 달라진다. 시간을 최대로 활용하기 위해서는 제작팀의 주요 멤버들이 무엇이 필요한가를 인식하고 각기 크루들을 잘 통솔해야 한다. 각 직종의 크루들은 가급적이면 동시에 일하려고 한다. 그러나 일반적으로, 세트 디자인을 참고한 조명플랜에 따라 조명기들을 적절한 위치에 걸고 세트를 설치한 후 조명을 조정하고 마이크를 배치하는 순서로 진행된다.

스튜디오에 각종 설치가 이루어질 때 조정실도 바빠진다. TD는 테이프, 필름, 컴퓨터 그래픽 등 영상자료, 문자 발생기, 외부 촬영 인서트 등을 점검해야 한다. 음향 담당자는 마이크 설치, 비디오테이프와 기타 음향상태 점검 등 제작에 관련된 오디오 점검을 미리하게 된다.

치밀하게 준비하고 계획을 세우는 일은 매우 중요하다. 연습 중에 보완하는 경우도 있으나 너무 소홀히 해놨다가는 제작에 문제가 생길 수밖에 없을 것이다.

연습

스튜디오와 조정실에 각종 설치가 완료되면 리허설이 시작된다. 리허설 시간이란 항상 제한되어 있으므로 연출자는 시간 활용 계획을 치밀하게 세워야 한다.

제작의 요소들을 취합해보는 것은 연습 때뿐이다. 세트, 의상, 조명, 음악, 음향효과 카메라 샷 그리고 비디오 인서트 따위를 총점검해보게 된다. 연출자는 연기와 카메라 샷을 주로 보게 되고 주요 스태프와 크루들은 자기 분야를 점검하고 무슨 문제가 없나 살펴야 한다. 음향 담당자는 마이크의 위치를 다시 조정하고 조명 감독은 섬세한 보완작업을 한다. 또 세트 디자이너는 카메라 워크가 제한을 받을 경우 가구나 세트 등의 일부를 조정하도록 지시한다.

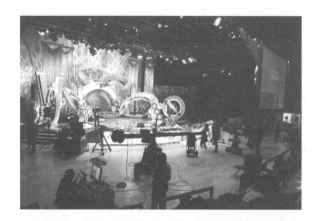

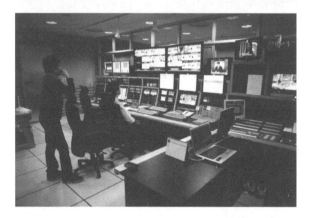

방송요원들이 임무를 수행하는 공간은 매우 다양하며 제한이 없다.

이 연습 시간에 프로듀서는 프로그램 모니터를 열심히 살피고 시청자 입장에서 메모를 해놓았다가 휴식시간에 이러한 문제를 연출자, 연기자, 기타 스태프와 의논한다.

촬영 및 녹화

초기 비디오 녹화장치가 개발되기 전에 모든 방송은 생방송(live)이었다. 일단 드라마나 쇼가 시작되면 실수가 있어도 그냥 계속하다가 시간이 되면 끝낼 수밖에 없었다. 녹화기가 등장한 초기에는 편집 기술이 없어서 중간에 한번 NG가 나면 처음부터 다시 시작해야 했다. 편집 기술의 개발은 프로그램의 제작 방식을 다양하게 하고 제작 시간을 절약하게 해주었다.

제작은 크게 생방송과 녹화로 나눌 수 있다. 생방송은 생방송이니까 사후편집이 없이 방송이 나가고 나면 모두 끝난다. 뉴스, 스포츠중계, 행사중계 등은 방송이 나가면 그만이다. 때로는 생방송하

듯 한 프로그램을 처음부터 끝까지 순서대로 녹화(이를 실황녹화(live on tape)라고 함)하는 방식도 있는데, 내내 연속극(soap opera), 게임쇼, 토크 프로그램이 이런 식으로 제작된다.

비디오테이프의 편집기술이 향상하면서 한때 녹화 테이프가 프로그램 보관뿐 아니라 카메라나 마이크와 마찬가지로 제작의 중요한 수단이 되었지만, 디지털 시대가 도래하면서 테이프도 사라져가고 모든 영상과 소리는 컴퓨터의 하드디스크나 이동식 디스크에 저장하게 되었다. 복잡한 프로그램은 짧은 세그먼트별로 녹화했다가 나중에 후반작업 과정에서 종합해 편집한다. 장면(scene)별로 녹화하는 것은 출연자 사정, 계절변화, 제작의 효율성 제고 등의 이유와 목적에 따라 달라진다.

3) 후반작업(post-production)

나중에 편집할 것을 감안해 비디오테이프나 이동식 디스크 혹은 하드디스크에 수록한 프로그램은 반드시 편집이 필요하다. 편집 시 연출자는 최종 완성 프로그램에 포함시킬 장면을 고르는 등 감독해야 한다. 후반작업은 완성된 장면들을 순서대로 연결하는 것처럼 간단한 경우도 있고, 컴퓨터를 동원해야 할 만큼 복잡한 경우도 있다. 후반작업의 큰 장점은 연출자가 가장 자기 마음에 드는 샷과 연기를 선택할 수 있어 더 창조적인 구성이 가능해진다는 것이다.

또한 후반작업에서 컴퓨터 그래픽, 화면특수효과, 인서트 등 시각적 요소를 더해 좀 더 효과적인 영상을 제작할 수 있고 다양한 음악과 음향 작업을 할 수 있다는 점도 매우 중요하다. 그러나 편집은 장점이 있는 만큼 단점도 있다. 자연스러움, 즉흥적인 연기, 거기서 오는 긴장감 등이 약화되기 쉽고 많은 작업시간이 소요되는 것이다.

뉴미디어 시대 방송 프로그램은 일방적으로 정보나 오락을 전달하는 수단으로만 존재할 수 없다. 우리는 이제 시청자 대중을 상대로 일방통행식 프로그램을 만드는 게 아니다. 시청자는 하나의 집단으로서 '대중'으로도 존재하지만, 그들은 또한 각기 다른 개인으로 존재하기도 한다. 디지털 TV와 DMB, 인터넷 등을 통해 방송 콘텐츠는 다양하게 소비되고 그 자체로 또한 새로운 문화를 생산해낸다. 국내에서 현재 방송 콘텐츠를 볼 수

있는 경로(platform)는 무려 열 가지가 넘는다. 방송·통신기술이 융합하면서 아예 방송의 개념도 바뀌어, 프로그램과 시청자라는 말이 '콘텐츠'와 '이용자'라는 단어와 함께 쓰이고 있다. 또한 컴퓨터 사용시간이 점점 늘어나고 인터넷과 기타 매체를 통한 TV 시청이 늘어나면서 전체 TV 시청시간이 늘어나고 있다.

이러한 매체의 다양화와 유통구조의 변화는 '원 소스 멀티 유즈(one source multi use)'의 시대를 열었다. 하나의 프로그램이 다양한 창구를 통해 여러 개의 콘텐츠로 소비되는 시대인 것이다. 따라서 그에 걸맞은 '문화 콘텐츠'로서의 방송 프로그램이 나와야 하며, 그것은 시대를 선도하고 수용자들을 즐겁게 하고 수용자들에게 감동을 주는 것이어야 한다. 외형적으로나 내용적으로 '리치 콘텐츠(rich contents)'여야 한다. 화질도 고감도여야 하고, 내용적으로도 풍성한 것이 필요한 시대이다.

그러므로 방송프로그램 제작에 참여할 모든 방송인은 시대의 흐름을 선도하는 문화의 선구자가 되기 위해 끊임없이 노력해야 할 것이다.

4) 작업 단계에 따른 제작 요원들의 임무

직책	제작의 3단계		
	기획(preproduction)	제작(production)	후반작업(post-production)
프로듀서	프로그램 개발, 예산 수립, 연출자 위촉, 작가와 대본 협의, 연출 계획 승인, 기타 기획안의 감독 및 조정	제작활동 전반 감독, 리허설 참관, 변경, 개선, 시간, 예산 등 점검 최종 변경 승인, 생방송 시 연출자 지원, 녹화 참관	최종편집 프로그램 승인, 홍보계획을 방송사와 협의, 프로그램 평가
연출자	기획회의 참석, 대본작성에 참여, 프로듀서와 협의하에 제작계획 수립, 기술 크루와 연출계획 협의, 배역, 카메라 샷 작성	출연자 연습, 스튜디오 카메라 연습, 모든 제작 요소 취합 제작 실시	후반작업 감독
작가	프로듀서 및 연출자와 대본 또는 포맷 개발 승인 시까지 대본 수정	필요하면 개작함	다큐멘터리 등의 프로그램은 영상편집이 끝난 후 해설대본 작성

조연출	제작계획에 따른 연출자 보조	독회 지원, 카메라 샷 기타 스튜디오 연습 시 큐 준비, 녹화용 테이프, 큐시트(cue sheet), 콘티 대본 등 준비 및 배포	편집 시 연출자 도움, 시간 점검
기술 감독	연출자, 프로듀서와 필요한 기술설비 협의	기술전반 감독, 리허설 시 스위처 조작, 연습 및 점검, 스위처 조작 기술적 문제 발생 시 처리	후반작업 필요시 기술적 문제 책임
음향 담당자	연출자 등과 오디오 협의, 오디오 시설 및 계획	오디오 크루 감독, 오디오 조정 콘솔 준비, 마이크 및 밸런스 체크, 오디오 믹스	후반작업 시 모든 음향 조정 및 통제
조명 감독	디렉터, 프로듀서, 세트디자이너와 전체 디자인 계획협의, 조명계획 수립, 조명기기 준비	조명기구 설치감독, 기기 밸런스 조정, 리허설 시 필요하면 변경, 모든 조명 큐 조정, 조명기기 조작	
세트 디자이너	연출자, 프로듀서, 조명감독과 전체디자인 협의, 세트디자인 아이디어와 배경 개발	세트 제작 감독, 세트 설치감독, 리허설 시 변경여부 결정	세트철수 지휘
플로어 매니저		출연자에게 모든 큐 전달, 스튜디오 내의 모든 활동에 책임, 연출자의 '눈과 귀' 역할, 소품 의상 준비 책임, 연출자 큐 전달	
촬영인	카메라 준비 및 조작	제작 시 카메라 조작	
비디오 엔지니어		카메라 점검 및 배치, 카메라 명암 / 색조 조정, 특수효과지원, 조명감독, 기술감독과 카메라 조작 관련 협의, 제작 시 카메라 명암 및 색조 조정	후반작업에 영상 조정

2장

카메라

1. 비디오의 기초
2. DTV 시스템
3. 비디오 기술의 발달
4. ATSC비디오
5. 디지털의 시대
6. 디지털 텔레비전의 장점
7. 컬러신호
8. HDTV의 화면 비율의 특성
9. 카메라의 형태와 기능
10. CCD 영상감지장치
11. 광학의 원리와 렌즈
12. 렌즈의 초점 거리
13. 렌즈의 수평화각
14. 렌즈의 특성 및 기능
15. 카메라의 종류
16. 새로운 카메라와 기술들

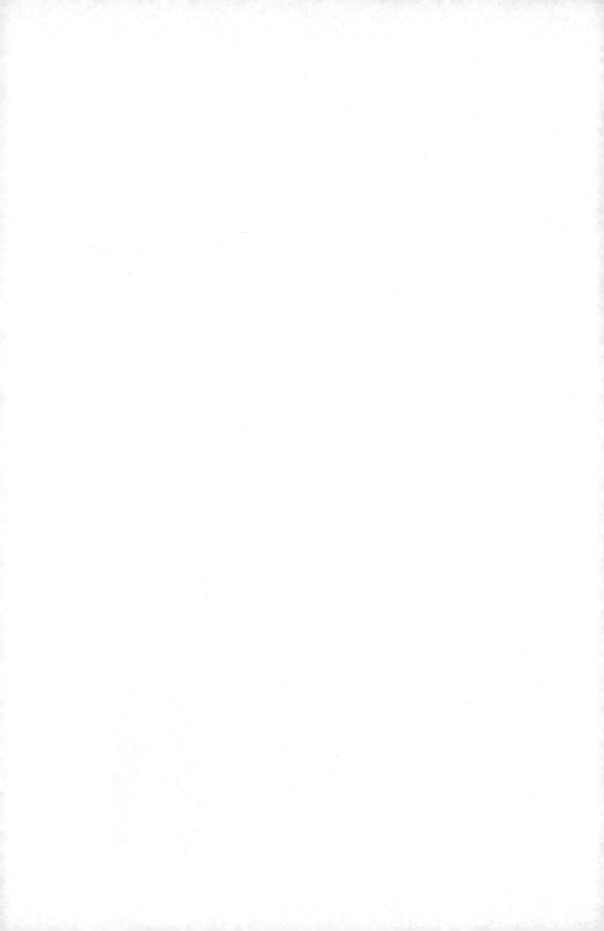

카메라는 시청자의 눈을 대신해 시청자가 보고 싶은 것을 보여주고, 연출자가 선택한 영상들을 시청자에게 전달하는 역할을 하는, TV 프로그램 제작에 필수적이고 중심이 되는 장비이다. 제작에 필요한 모든 장비는 카메라의 특성과 성능에 영향을 받으며, 프로덕션의 질과 규모도 어떤 카메라를 사용하느냐에 따라 달라진다.

TV 프로그램 제작용 카메라, 즉 비디오카메라는 종종 영화제작용 필름 카메라와 비교된다. 필름 카메라는 광원에서 발생된 빛이 대상물, 즉 피사체에 반사되고 이 반사된 빛이 렌즈를 통과하면서 빛의 양과 필름에 기록될 화면의 크기(image frame)가 결정된다. 렌즈를 통과한 빛은 촬영용 필름(raw stock)에 잠상(潛像: latent image: negative image)을 만든다. 이렇게 형성된 잠상을 현상소에서 현상해 고착시키고 양화(positive image)로 프린트해 영사하는 것이 영화촬영과 영사의 과정이다.

비디오카메라는 빛이 렌즈를 통과하는 지점까지는 필름 카메라와 동일한 원리지만 상(image)의 처리과정이 다르다. 비디오카메라의 렌즈를 통과한 빛은 필름이 아닌 촬상장치[과거에는 픽업튜브(pick up tube)를 사용했으나 현재는 CCD 혹은 CMOS를 사용]에 닿아 전기신호로 바뀐다. 방송용 혹은 전문가용 카메라들은 분광기(beam splitter)에 의해 빛의 3원색인 적색(rad), 녹색(green), 청색(blue)으로 나뉘어 각각의 CCD에 의해 전기신호로 바뀌고 증폭되어 녹화 테이프나 디지털 저장장치에 기록되거나 직접 수상기에 전송된다. 비디

텔레비전제작론

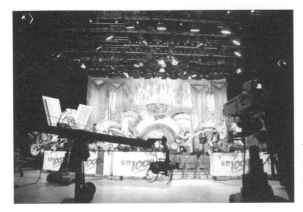

TV제작에 사용되는 카메라의 종류는 매우
다양하며 프로그램의 특성에 따라 카메라
를 선택하고 그 카메라의 종류에 따라 제
작의 규모와 방법이 달라진다.

영화제작용 필름 카메라는 장전통의 공급릴에 감겨 있는 필
름이 촬상면에서 노출된 후 다시 수배릴에 감긴 후 현상과
정을 거쳐 이미지를 고착시킨다.

오카메라에 대해 이해하려면 이러한 신호처리과정을 먼저 이해해야 한다.

1. 비디오의 기초

우리가 집에서 보는 TV 수상기의 영상처리 방식은 순서가 반대라는 것만 다를 뿐 카
메라의 영상처리방식과 동일한 방법으로 영상을 처리한다. 카메라의 CCD장치가 빛을
전기신호로 바꾸어주는 대신 TV수상기는 전기신호를 빛으로 바꾸어준다.

우리가 텔레비전을 보는 것은 실제로 유리판 속에서 끊임없이 부딪히는 전자빔들에
의해 발생하는 수백만 개의 인광(燐光)을 보는 것이다. 이 인광은 부딪히는 전자들의 강

도에 따라 밝기가 다르다. 컬러 수상기에서는 그 인광들이 붉은색, 녹색 혹은 파란색을 띠고 있다. 그 색깔들이 다양한 문양으로 합쳐져 완전한 자연의 색깔이 텔레비전 스크린 위에 형성된다.

우리가 보는 컬러 화면은 실제로는 착시현상이다. 텔레비전 시스템은 영상의 다양한 요소들이 연속적으로 빠르게 통과할 수 있도록 허용하는 전자적 통로이다. '시각적 잔상' 이라고 알려진 현상을 통해 인간의 눈은 영상 구성요소들의 바른 윤곽들을 완전하고 움 직이는 텔레비전 영상으로 보는 것이다.

전통적인 텔레비전의 경우, 우리는 매초 30개의 완전한 영상 혹은 프레임(frame)을 본다. 텔레비전의 프레임들은 주사(scan)된다. 카메라는 피사체를 한 번에 한 줄씩 보며, 가 정용 수상기는 그 피사체를 카메라가 기록한 것과 동일하게 재조립한다. 텔레비전 주사 선의 주사는 화면의 위쪽의 왼쪽 구석에서부터 시작해 한 번에 한 줄씩 내려가 아래의 오 른쪽 구석에서 끝난다.

시각적 잔상효과가 매 초당 30개씩 보이는 완전한 텔레비전 프레임들로 해서 우리에 게 움직임의 착시현상을 경험하도록 하지만, 이러한 프레임의 속도에서는 깜빡임(flicker) 이 문제가 된다. 깜빡임은 매 초당 프레임 수를 늘이면 없어지지만, 이러한 프레임 속도 의 증가는 또한 더욱 많은 정전(靜電)용량 혹은 주파수 대역폭을 필요로 한다.

격행주사라고 불리는 시스템은 텔레비전 프레임을 반으로, 즉 홀수 주사선(field 1, 3, 5…)들을 주사한 후에 모든 짝수 주사선들(field 2, 4, 6…)을 주사함으로써 이루어진다. 이 렇게 함으로써 매 초당 거의 60개의 필드가 시스템의 주파수 대역폭을 확장하지 않고서 도 우리 눈에 보이게 된다.

이러한 주사 시스템은 카메라, 녹화기, 수상기, 그 밖의 모든 비디오 시스템을 구성하 는 장비들 사이의 동기화(同期化: synchronization)를 필요로 한다. 동기화를 이루기 위해, 카메라와 수상기들이 서로 '타이밍'이 맞는 것을 확실하게 하기 위해, 비디오에서는 동기 펄스(sync pulse)가 발생된다.

우리는 통상 영상의 세세한 부분까지를 잡아내는 능력으로 텔레비전 시스템의 '질'을 판단한다. 이러한 세세함을 의미하는 '해상도의 선(line of resolution)'이란 용어는 실제로 '해상도의 밀리미터(mm)당 선의 쌍들'을 말한다. 이것은 통상 실험도표상의 교차되는 흑 백선의 쌍 사이에서 측정된다.

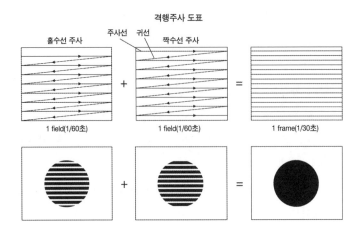

화면의 깜빡임을 줄이기 위해 홀수 주사선과 짝수 주사선을 분리, 교차 주사시켜
완전한 프레임을 형성한다.

비디오에서 '해상도의 선'이란 영상의 높이에 대해 동일하게 계산될 수 있는 영상의 폭
을 가로지르는 흑백 선들의 숫자를 의미한다. 그리하여 주사된 텔레비전 영상의 세세함
은 수직 해상도와 수평 해상도라는 두 가지 용어로 정의된다.

주사선은 수평적으로 발생하므로 수직축상의 영상 해상도는 한 장면을 완전하게 주사
하기 위해 사용된 수평적 선의 숫자들로 제한된다. 60Hz시스템에서는 525개의 가용한
주사선 중에서 약 40개 정도는 영상이 아닌 다른 정보를 위해 사용된다.

선들이 주사되는 방법 때문에 겨우 340개의 선들(활성 주사선 중 70%도 되지 않는)만이 가
정용 수상기에서 실제적으로 해상된다. 이것이 NTSC 비디오 시스템하에서 방송가능성
의 한계이다.

격행주사는 먼저 텔레비전
짝수 주사선을 주사해 또 하나의
주사선 중의 짝수 주사선을 제외하고
필드를 구성한다. 결과적으로 두 개의
홀수 주사선만을 주사해 한 개의
필드가 합쳐져 완전한 하나의
필드(field)를 구성하고 다시
프레임, 즉 완전한 TV 영상을 만든다.

왼쪽 도표를 하나의 TV 프레임으로 가정하고 순서대로 읽으
면 문장이 이상하지만 먼저 1, 3, 5, 7의 홀수 줄을 읽고 난 후
2, 4, 6, 8의 짝수 줄을 읽으면 자연스런 문장이 되듯이 TV의
프레임은 이와 같은 격행주사로 완전한 영상을 구성한다.

전 세계에는 세 가지 지배적인 컬러 비디오 시스템이 있었는데, NTSC(National Television System Committee: 미국 TV 규격위원회), PAL(Phase Alternating Line) 그리고 SECAM(Sequential Color And Memory)이 그것이다. 일반적으로 특정 국가의 전기 시스템이 텔레비전에 사용되는 주사방식을 결정했다. 60Hz의 전기를 사용하는 대부분의 국가들은 완전한 텔레비전 프레임의 기록을 위해 525개의 수평 주사선을 표준방식으로 채택했었고, 50Hz의 전기를 사용하는 국가들은 일반적으로 625주사선을 가진 텔레비전 프레임을 표준방식으로 채택했다. NTSC 방식은 1941년 텔레비전 산업공학단체(Television Industry Engineering Group)에 의해 처음에는 흑백으로 개발되었다. 이 시스템은 1955년 컬러에도 적용되었고, 미국, 일본, 한국 그리고 남아메리카 등 초당 60Hz를 가진 교류전압을 사용하는 나라들의 표준방식으로 채택되어 사용되었다.

독일에서 개발되어 영국과 유럽의 일부국가들이 사용했던 PAL 방식은 NTSC 방식과 유사하지만 색의 오류를 줄이기 위해 색도신호 중 하나의 위상을 반전하며, 대역폭은 5.5MHz이다. PAL 방식은 625개의 주사선과 매 초당 25프레임을 갖고 있었다.

프랑스에서 개발되어 유럽의 일부국가와 러시아(구 소련)에서 사용되고 있는 SECAM 방식은 매 필드의 교차되는 주사선에 색도신호들을 연속적으로 전송한다. 이 방식 역시 625선의 주사 시스템과 초당 25프레임을 갖고 있었다.

미국에서는 기존의 흑백 방송 시스템과 호환성을 유지하기 위해 NTSC 컬러 표준방식은 기존의 흑백 수상기 신호 속에 짜 맞추어 넣도록 명령되었다. 그리하여 컬러 수상기는 흑백과 컬러 프로그램 모두를 수신할 수 있고 흑백 수상기는 컬러 전송에 영향을 받지 않도록 했다.

이러한 컬러 전송방식은 현재까지도 운용되고 있다. 지금까지도 이 시스템의 기본적인 구성요소는 **휘도**(명암, brightness)와 **색도**(색에 대한 정보)이다. 색도는 **색상**(tint)과 **채도**(saturation, 특정한 색에 백색이 첨가된 양에 따라 매겨지는 등급)의 두 가지 요소를 갖고 있다.

기초적인 비디오 시스템의 구성장비들은 카메라, 녹화재생장치, 수상기(모니터)이며, 영상처리의 시작은 카메라에서 비롯한다.

순차주사 시스템(progressive scanning system)

정보의 절반을 보여주고 이어서 나머지 절반을 보여주는 격행주사와 달리 순차주사 시스템은 화면에 보내서 보여주기 전에 전체 프레임이 형성될 때까지 기다린다. 기술적으로 순차주사 방식에서의 전자빔은 글을 읽는 것처럼 모든 선을 주사한다. 이것은 첫 번째 줄을 주사한 후 왼쪽으로 돌아가서 다시 두 번째 줄을 주사하고 다시 돌아가서 세 번째 줄을 주사하는 방식으로 이루어진다. 이렇게 전자빔이 모든 선을 순차적으로 주사하기 때문에 이런 이름을 붙였다.

두 개의 주사 시스템을 DTV에 적용시켜 보고 어떻게 작용하는지 살펴보자.

2. DTV 시스템

수년간의 다툼과 토론 끝에 업계는 기존의 ATV(Advanced Television)와 DTV(Digital Television)의 주사 규격에 대해 480p, 720p, 그리고 1080i 등 세 가지 시스템을 정착시켰다.

480p 시스템

480p 시스템은 매 1/60초마다 480개의 선을 차례로 주사한다. 이 숫자를 잘 살펴보자. 이 시스템에서의 유효 선의 수는 기존의 아날로그 텔레비전의 유효 선의 수와 일치한다. 기존의 텔레비전이 525줄의 주사선을 가지고는 있지만 유효 선은 480에 한정되어 있다. 그러므로 480p 시스템은 기존 텔레비전이 가지고 있는 주사 시스템과 비슷한 시스템을 가지고 있다고 할 수 있다. 그러나 빔이 순차적으로 주사하기 때문에 다시 처음으로 돌아가서 다음 페이지를 읽기 전에 모든 선을 읽게 되고, 한 번의 주사로 하나의 프레임을 만들게 된다. 기존 텔레비전이 초당 60개의 필드, 30개의 프레임을 만드는 것과 달리 480p 시스템은 초당 완전한 프레임 60개를 만들어냈다. 이런 높은 리프레시 비율(refresh rate/ frame rate)을 쓰는 이유는 순차주사 시스템을 쓰는 다른 시스템과 마찬가지로 플리커를 방지하기 위한 것이다.

480선과 1080선의 디지털 프레임을 가진 시스템에서는 격행주사 방식과 순차주사 방식 모두를 사용할 수 있다.

720p 시스템

720p 시스템에서 차례로 주사되는 유효 구사선과 60이라는 리프레시 비율은 신성안 고선명 텔레비전 화상에 기여한다. 이것은 화면이 높은 해상도와 실제 색과 거의 같은 색을 가지고 있다는 것을 의미한다. 720p 시스템의 장점은 비교적 낮은 주사선과 능률적인 압축, 그리고 케이블을 통해 송출할 때 변환이 용이하다는 것이다.

1080i 시스템

총 1,125개의 선 중 1,080개의 유효 선을 가지고 있는 1080i 시스템은 격행주사 방식을 사용한다. 표준 NTSC 시스템과 유사하게 1/60초당 539.5개선의 필드를 하나, 즉 초당 30개의 프레임을 만들어낸다. 1080i 시스템의 높은 주사선은 텔레비전 화면의 해상도를 높이는데, 이것은 신호 전송을 위해 큰 광역 폭을 필요로 한다. 그러나 모두 아는 바와 같이 화질이라는 것은 결국에는 전체 제작 과정, 특히 신호 전송 과정에서 원본의 손상이 얼마나 적은가에 달려 있다.

디스플레이

DTV의 거듭되는 발전은 고선명 수상기를 필요로 하게 되었다. 일반적인 텔레비전의 CRT(Cathode Ray Tube: 음극선관)는 크기에 한계가 있기 때문에 랩톱 컴퓨터에서와 같이 평면 디스플레이에 관심이 쏠리고 있다. 보통 텔레비전 수상기나 큰 크기의 투사 시스템보다 평면 디스플레이의 좋은 점은 두껍지 않으면서 해상도의 열화 없이 화면을 크게 만들수 있다는 것이다. 이런 면에서 평면 디스플레이는 수수한 액자에 끼워진 큰 그림에 비교될 정도다. 평면 디스플레이는 액자 속의 그림처럼 벽에 걸어놓고 시청하는 것이다. 고도로 선명한 화면을 만들어내는 평면 디스플레이에는 두 개의 다른 종류가 있다. 플라스마 디스플레이와 LCD(Liquid Crystal Display)가 그것이다.

플라스마 디스플레이 패널

플라스마 디스플레이 패널(Plasma Display Panel: PDP)은 투명한 유리판 사이에 가스를 채워서 사용한다. 가스가 비디오 신호의 전압을 받아들이면 RGB 점을 활성화시켜 영상을 재생하며, 이것은 기존의 텔레비전 수상기와 매우 유사한 방식이다.

LCD

LCD(액정화면) 또한 두 장의 투명한 판을 사용하지만 가스 대신 액체 상태의 물질을 사용한다. 이 액상 물질은 전하가 공급되면 분자가 변하게 된다. LCD에서는 RGB 점이 아닌 비디오 신호의 전하에 따라 불이 들어오는 극도로 작은 트랜지스터를 사용한다. 랩톱 컴퓨터, 디지털 시계, 전화기, 그리고 다른 많은 보급형 전자제품에 이 LCD가 사용된다. LCD TV는 CCFL(Cold-Cathode Fluorescent Lamp) 백라이트를 사용하는 형식과 LED(Light Emitting Diode) 백라이트를 사용하는 형식 두 가지가 있다.

두 가지 평면 디스플레이 모두 충실한 고선명 화질의 화면을 만들어낸다.

3. 비디오 기술의 발달

1939: 뉴욕의 만국 박람회에서 최초의 전자식 흑백 TV 발표(RCA)

1941: FCC가 NTSC(National Television System Committee)가 제안한 흑백 TV방송 표준안을 승인

1953: FCC가 NTSC의 컬러 TV표준방식을 승인

1956: 암펙스(Ampex)사가 연례 NAB(National Association of Broadcasters) 모임에서 2인치 쿼드러플렉스 흑백 VTR을 발표

1966: 미국의 모든 상업방송사가 프라임타임에 완전한 컬러 방송을 송출

1968: 암펙스사가 최초의 컬러 VTR을 소개

1971: 소니사가 3/4인치 VCR(Video Cassette Recorder)를 소개

1972: 최초의 TBC(Time Base Corrector) 소개

1974: 미국의 CBS가 이케가미 카메라와 1"VTR을 사용한 ENG 작업을 시작

1974: 소니사가 휴대용 3/4인치 VCR 시스템과 자동 편집 장치를 소개

1975: 소니사가 베타맥스(1/2인치 cassette방식)를 소개

1976: JVC사가 VHS를 소개

1981: 일체형 베타캠(소니)과 M-방식 캠코더(RCA & 파나소닉) 소개

1983: 미국 대법원이 가정용 녹화기를 이용해 방송프로그램을 녹화하는 것은 저작권
　　　법에 위배되지 않는다는 판결로 가정용 VCR 판매가 급증

1984: FCC가 스테레오 TV 방송을 허가해 〈투나이트 쇼(The Tonight Show)〉, 올림픽방
　　　송 등이 스테레오로 방송

1984: RCA와 NEC사가 촬상관을 대체할 반도체로 만들어진 CCD를 장착한 방송용 품
　　　질의 카메라를 선보임

1985: 소니사가 8mm캠코더를 소개

1986: 1/2인치 베타캠 SP방식 등장

1987: S-VHS(Super VHS)1/2인치 테이프 방식 등장

1989: 미국 내 HDTV 실험방송 성공

1991: 파나소닉사 1/2인치 D3 휴대용 캠코더 방식 소개

1995: 이케가미와 아비드사가 디지털 비디오 신호를 전통적인 비디오테이프가 아닌
　　　자기디스크에 기록할 수 있는 캠코더인 '캠커터(Camcutter)' 소개

1995: 소니사와 파나소닉이 DV(Digital Videocassette)방식 캠코더를 소개. 대부분의 비디
　　　오 장비제조업체들이 DV방식을 표준으로 수용

1996: FCC가 ATSC가 제안한 방식을 디지털HDTV의 표준방식으로 수용

1998: 11월 1일 ABC 방송이 최초의 HDTV 정규방송으로 디즈니의 영화 〈101마리 달마
　　　시안〉을 방송. 11월 말까지 40개 이상의 방송사가 디지털 방송을 송출

2003: 미국의 모든 방송사가 디지털 방송을 시작

4. ATSC비디오

　　미국에서는 NTSC 텔레비전 시스템의 화질과 영상재현의 한계를 극복하고 아날로그에
서 디지털로의 변환에 대한 필요성으로 지난 십수 년 동안 새로운 방송의 표준화를 위해
많은 노력과 투자가 있었다. 그 결과 1996년 12월 새롭게 ATSC 표준방식을 결정했다. 우
선적인 목표는 주사선 수를 늘려서 화질을 개선하고 16 : 9의 종횡비를 갖는 HDTV의 표

ATSC의 텔레비전 주사방식 비교표

수직주사선	수평화소	종횡비	주사방식*	HDTV**/SDTV***
1080	1920	16 : 9	60I 30P 24P	HDTV
720	1280	16 : 9	60P 30P 24P	HDTV
480	704	16 : 9/4 : 3	60I 60P 30P 24P	SDTV
480	640	4 : 3	60I 60P 30P 24P	SDTV

* 주사방식에서 I는 격행주사를 의미하고 P는 순차주사를 의미
** HDTV: 고선명 텔레비전(High Definition Television)
*** SDTV: 현재 사용하고 있는 표준방식의 텔레비전(Standard-Definition Television)

준방식을 결정하는 것이었다. 표준방식에 대한 논의가 질질 끄는 동안 디지털 녹화와 전송방식은 엄청나게 발전했다. 결국 FCC의 강력한 요구에 의해 미국의 주요 전자제품업체가 연합해 미국 내에서 향상된 텔레비전 서비스를 제공하기 위해 새로운 디지털 방송의 표준방식을 개발해냈다. 이들이 개발한 제작과 공급방식은 몇 가지 다른 주사 방식으로 나뉘지만 결국 모두 FCC의 승인을 얻었다.

순차주사는 프레임을 구성하는 각각의 주사선이 순서대로 주사되는 것이다. 그러므로 720주사선 시스템에서는 1번에서부터 순서대로 720번째 선까지 계속적으로 주사된다. 다음 프레임에서는 다시 1번 선부터 시작하므로 NTSC시스템의 필드(field: 2/1프레임) 개념이 존재하지 않는다. ATSC표준은 매 초당 영상을 60, 30, 24프레임씩 전송하는 방식도 허용하고 있다. (24프레임 방식은 극장용 영화의 표준방식이며, 필름으로 제작된 TV 프로그램도 마찬가지이다.)

방송용 장비 제조사들은 새로운 표준방식에 맞는 장비들을 생산하고 있으며, 다양한 기기를 개발해 내놓고 있다. NTSC 표준방식을 적용한 몇몇 저가의 캠코더에서도 4 : 3과 16 : 9를 모두 사용할 수 있으며, 많은 제조사가 HDTV 대응 장비들을 개발하고 있어서 새로운 표준방식은 빠르게 자리를 잡고 있다.

5. 디지털의 시대

디지털은 세계를 0과 1로 표현한다. 모든 디지털화된 소리와 비디오는 2진수 코드에 기초한다. 2진수 코드란 있다 없다 혹은 켜거나 끄는 전기스위치와 같은 것이다. 켜져 있는 상태를 1로 지정하고 꺼져 있는 상태를 0으로 지정한다. 이것 아니면 저것 이라는 2진수의 세계는 어색해 보일지 모르지만 이 시스템은 데이터의 왜곡이나 에러에 강한 대응력을 가지고 있다.

아날로그와 디지털의 신호 체계에 대해 간단히 비유해보면, 아날로그 신호는 낮은 곳에서 높은 곳으로 이동할 때 끊임없이 이어지는 경사로라고 볼 수 있고, 디지털 신호는 경사로 대신 계단을 사용하는 것과 같다. 다른 말로 표현하면, 아날로그 시스템은 지속적인 신호, 즉 원래 신호와 정확히 연동해서 움직이는 신호를 처리하고 기록하는 과정이고, 디지털은 경사를 구체적인 수치의 값으로 바꾸는 것이다. 이러한 과정을 디지털화라고 부르는데, 디지털화 과정은 필터링, 샘플링, 양자화, 코드화의 과정을 거쳐 진행된다.

필터링 과정에서는 적절한 샘플링을 위해 불필요한 극단적 주파수를 걸러낸다. 샘플링은 몇 개의 위치를 정해 계단을 만들기 위한 선택이 이루어진다. 샘플링 비율이 높아지면 더 많은 계단을 만들게 되고 본래의 아날로그 신호와 좀 더 가까워진다. 양자화 과정은 계단의 끝으로 오르기 위해 그 과정을 만드는 단계이며, 양자화 단계에 따라 그 계단의 높이를 얼마나 높게 혹은 낮게 할 것이냐를 결정하고 계단을 만드는 과정이다. 코드화 과정은 인코딩이라고 불리며, 이 과정에서는 각 계단의 양자화된 숫자를 0과 1로 이루어진 2진수로 바꾸며 여러 가지 조각의 그룹으로 묶는다.

6. 디지털 텔레비전의 장점

왜 우리는 이러한 복잡한 디지털화 과정을 거쳐야만 하는 것일까? 그냥 경사로(아날로그 신호)를 걸어 올라가는 일이 초당 수천, 수백만 개의 계단(디지털 신호)을 올라가는 일보

다 쉽지는 않을까? 디지털 혁명이 있기 전에도 텔레비전에는 별 문제가 없었느니 말이다. 하지만 아날로그와 비교할 때 DTV는 뚜렷한 장점을 갖고 있는데, 간략히 정리해보면 다음과 같다. 1) 화질과 음질, 2) 컴퓨터 호환과 유연성, 3) 신호 전송, 4) 압축 등이다.

1) 화질과 음질

DTV 시스템이 개발되기 전에도 장비 제조업자들과 제작 스태프들은 이 시스템의 화질과 음질에 큰 관심을 보였다. 고급 스튜디오 카메라의 가격은 보급형 카메라 가격의 수십 배가 넘지만 스튜디오 카메라는 보급형 카메라보다 좋은 화질의 영상을 만들어낸다는 차이밖에는 없다. 디지털 텔레비전은 아주 미세한 부분까지도 나타낼 뿐만 아니라 색감이 개선된 매우 선명하고 강한 영상을 만들어낸다. 간소한 DTV 시스템이라고 해도 굉장히 선명하고 뚜렷한 화면을 보여주는데, 여기에는 총체적인 정밀한 화면뿐 아니라 색감의 개선까지 포함된다. 후반작업 과정을 많이 거쳐야 할 때에는 원본의 해상도와 화질이 좋은 것이 특히 중요하다.

복잡한 편집과 특수 효과를 입힌다는 것은 원본을 몇 차례고 거듭해서 복사하는 것을 의미한다. 안타깝게도, 아날로그 형태를 계속해서 복사하면 그 질은 현저하게 떨어진다. 이것은 글자를 복사하고 복사본을 또 복사하는 것과 비슷한데, 이런 과정을 계속해서 거치다 보면 어느 순간 글자를 알아보기도 어려울 정도로 질이 떨어져 있는 것을 볼 수 있다.

바로 이런 점에서 디지털 형식이 빛을 발하게 된다. 수십 번을 재복사한다고 해도 디지털 상태에서는 질적 손실이 거의 없다. 모든 과정을 거치고 난 20번째 복사본조차도 화질이 원본만큼 선명하다. 게다가 마술과도 같은 디지털 기술을 통해서 원본보다 더 나은 복사본을 만들어낼 수도 있다. 질과 관련한 또 다른 중요한 요인은 2진수 상태의 디지털 자료는 외부에서 들어오는 전자 신호, 즉 아날로그 신호를 간섭하고 뒤틀리게 만드는 잡음에 면역이 되어 있다는 것이다. 디지털 과정을 통해서 잡음은 완전히 제거될 수는 없을지라도 최소화된다.

2) 컴 퓨 터 호 환 과 유 연 성

디지털 텔레비전의 큰 장점 중 하나는 신호를 다른 디지털화 작업 없이도 곧바로 컴퓨터로 보낼 수 있다는 것이다. 이러한 환경은 특히 뉴스 제작부서에서 일하는 사람들에게 환영받는다. 이것은 역시 디지털 변환과정이 필요 없기 때문에 후반작업자가 예술적인 편집과 미술작업에 시간을 더 쏟을 수 있도록 해준다.

이러한 호환성은 특수 효과나 컴퓨터로 효과를 입힐 때 아주 중요하다. 근사한 디지털 효과를 입힌 5분짜리 짧은 뉴스도 온전히 아날로그 장비만으로는 만들어낼 수 없다. 움직이는 글자며 앵커의 어깨 위 조그만 박스 안에 들어 있던 영상이 전체 화면으로 확장되는 것, 한 화면을 벗겨내면 그 밑에 다른 화면이 나타나는 효과 등은 모두 디지털 효과의 다양성과 유연성을 보여주는 것들이다. 오디오와 비디오 이미지를 만들어내고 대체하는 컴퓨터 소프트웨어는 디지털 제작 도구에서 필수가 되었다.

3) 신 호 전 송

우리는 과거 전화선을 통해서 인터넷에 많이 접속해왔지만, ISDN(Integrated Services Digital Network)과 DSL(Digital Subscriber Line) 연결이 늘어나면서 이것들이 가지고 있는 큰 파이프를 통해 전화선으로 연결해서 쓰던 때보다 많은 디지털 정보를 접할 수 있게 되었다. 그러나 이미 경험한 바 있겠지만 이런 큰 파이프를 이용한 접속 방식도 큰 파일을 다운로드하거나 스트리밍을 하려고 할 때 속도가 느리게 느껴진다. 이것은 가끔 스트리밍과 다운로드 사이의 혼란을 말한다. 다운로드는 데이터 저장소에 있던 파일을 전송하는 것을 말한다. 대체로 이런 저장소에서는 사용 가능한 파이프를 충분히 활용할 수 있도록 순서가 정해져 있지 않기 때문에 다운로드가 완료되지 않으면 그 파일을 불러낼 수 없게 된다. 반면 스트리밍은 디지털 오디오 혹은 비디오 데이터를 끊김 없이 흐르게 해서 받는 것을 말한다. 이것은 데이터가 뒤죽박죽 상태인 저장소로 옮겨지는 것이 아니라 끊김 없이 흐르는 것이기 때문에 데이터가 계속 전송(현재 듣고 있는 음악의 다음 소절이나 보고 있는 영화의 다음 장면이 전송되고 있는 상태)되는 동안에 음악을 듣거나 영화를 볼 수 있는 것이다.

그러나 아직도 이런 파이프라인은 초당 30프레임의 최대화면 텔레비전 장면과 같은 많은 양의 정보를 운반하기에는 역부족이다. HDTV 혹은 쌍방향 디지털 TV를 위해서는 필수 불가결한 이러한 거대한 정보의 전송에는 좀 더 큰 파이프가 필요하다. 큰 파이프의 기능을 수행하는 것들 중 하나로 광폭 전송기가 있다. 이것은 하나의 신호를 나눌 수도 있고 동시에 여러 개의 다른 신호(목소리, 음악 또는 비디오 등)를 몇 개의 작은 파이프와 채널을 통해서 전송할 수도 있다. 모순적이게도 디지털 신호를 고속으로 장거리 전송할 때에는 먼저 이 신호를 아날로그 신호로 바꾸고, 이 아날로그 신호를 디지털 신호로 다시 바꾼다.

이런 복잡한 전송이 아날로그 신호를 처리하고 전송하는 것보다 유리한 이유가 무엇인지 궁금해 하는 사람도 있을 것이다. 그 이유 중 하나는 2진수 체제가 매우 강해서 신호의 왜곡과 간섭에 높은 저항력을 가지고 있다는 것이다. 다른 이유는 디지털 신호는 압축이라는 과정을 통해 큰 손실 없이 놀랍도록 축소시킬 수 있다는 것이다.

4) 압축

압축은 방대한 양의 정보를 저장하거나 송신하기 쉽도록 재배치하거나 삭제하는 것을 말한다. 디지털 정보는 원래 데이터를 손상시키지 않고 재편성시키는 방법으로 압축할 수 있다. 목적지가 정해지면 데이터는 일단 동일한 상태로 출력될 수 있도록 본래 위치에 저장된다. 우리는 대량의 컴퓨터 텍스트를 저장하거나 전송하기 위해 윈도 PC에서는 지핑(zipping), 매킨토시에서는 스터핑(stuffing)이라는 과정을 거치고 다시 파일을 읽기 위해서는 언지핑(unzipping) 과정을 거친다. 혹은 불필요한 자료를 간단히 삭제하면 된다.

재배치나 재편성을 통한 압축은 무손실 압축, 즉 재생산된 이미지는 원래 이미지와 같은 수의 픽셀과 값을 갖게 된다. 어떤 장면에서 중복된다거나 지각할 수 있는 영역 밖이라는 이유로 픽셀의 일부를 삭제해서 시행하는 압축을 손실 압축이라고 한다. 픽셀의 삭제가 이미지를 만들어내는 데 불필요한 것이라 할지라도 재생된 이미지는 이미 본래의 이미지와는 다른 것이다. 무손실 압축의 장점은 원래의 이미지가 조금의 손실도 없이 다시 만들어질 수 있다는 데 있다. 하지만 무손실 압축의 단점은 더 많은 저장 공간이 필요하고 전송하거나 저장 공간에서 불러내는 데 더 많은 시간이 소요된다는 것이다. 그래서

거의 모든 이미지 압축 기술로는 손실 압축을 사용하고 있다.

가장 널리 쓰이고 있는 디지털 압축 기술 중 하나는 정지 이미지 압축 방식인 JPEG인데, 이 시스템은 만든 기관인 the Joint Photographic Experts Group의 이름을 따왔다. 모션-JPEG은 컴퓨터 동영상을 위한 것이다. 무손실 JPEG 압축 기술이 있기는 하지만 저장 공간을 줄이기 위해서 손실 JPEG 압축 기술이 많이 쓰인다. 다른 압축 방식으로는 고화질 비디오를 위한 MPEG-2가 있으며 이것은 the Moving Picture Experts Group이라는 곳에서 만들어지고 이름 붙여진 것이다. MPEG-2 또한 손실 압축 기술이며 중복된 정보를 삭제하는 방식에 근거하고 있다. MPEG-4, MPEG-7은 MPEG-2보다 멀티미디어 콘텐츠를 다루기 위한 동영상 압축에 맞춰져 있다.

7. 컬러신호

1) 명암과 색상

컬러 비디오 신호의 두 가지 기본이 되는 요소는 명암(luminance)과 색상(chrominance)이다. 명암은 흑백 TV와 마찬가지로 밝고 어두운 정도를 가리키며 모든 컬러 비디오 신호는 명암 신호와 색상 정보를 동시에 가지고 있다. 색상은 색 정보를 말하는데, 이것은 빨강, 초록, 파랑 등의 색을 가리키는 색상(hue)과 색의 농도를 나타내는 채도(saturation)로 나뉜다. 색상은 빨강, 파랑, 노랑 등 색깔 그 자체를 말하며 채도는 색의 강약이라고 할 수 있다. 예를 들어 연한 분홍과 짙은 빨강은 색상으로 말하면 모두 빨강에 속하지만 채도에서는 큰 차이를 보인다. 분홍은 채도가 아주 낮은 빨강이며, 짙은 빨강은 채도가 매우 높은 빨강이다. [채도의 색채학적 정의는 어떤 색상의 순색(full color)에 무채색(백색 혹은 흑색)이 섞인 정도를 말한다. 즉, 무채색이 많이 섞이면 채도가 낮은 색이고 적게 섞일수록 채도가 높은 색이다. 우리말에서는 흔히 진한 색, 흐린 색, 혹은 흐린 색 맑은 색 등으로 부른다.]

2) 빛의 가법혼색

컬러 비디오 시스템은 빨강, 녹색, 파랑을 3원색(흔히 Red, Green, Blue의 앞글자를 따서 RGB라고 부른다)으로 하는 가법혼색(색을 혼합할수록 명도가 높아져서 가법혼색이라고 부른다)방식으로 적용된다. 빨강, 파랑, 노랑을 3원색으로 하는 감법혼색(색을 섞을수록 명도가 낮아지므로 감법혼색이라 부른다)이 적용되는 그림물감을 사용할 때와는 다르므로 주의해야 한다. RGB의 세 가지 색을 혼합하면 백색광이 되는데, 다른 어떤 색깔을 섞어도 백색광이 되지는 않는다. 컬러 비디오 시스템은 렌즈를 통해 들어오는 전체 빛(백색광)을 RGB의 3원색으로 분리한다. 빛을 3원색으로 분리하는 방법은 첫째 들어오는 빛을 프리즘 블록을 통과시키는 방법, 둘째 빛을 분리하기 위해 촬상장치 앞에 줄무늬 필터(stripe filter)를 장착해 3원색을 나누는 방법 등이 사용된다.

3) 프리즘 블록 카메라 시스템

대부분의 전문가용 카메라는 렌즈를 통해 들어오는 빛을 3원색을 분리하기 위해 프리즘 블록(prism block: 일반적으로 광 분할기(beam splitter)라고 부르기도 한다)을 사용한다. 사람이나 다른 피사체에 반사된 빛은 비디오카메라의 렌즈를 통해 카메라로 들어와 저장매체(비디오테이프 혹은 디스크 등)에 기록된다. 렌즈를 통과한 빛은 카메라 내부에 몇 겹의 색 선별 필터로 코팅되어 있는 프리즘 블록에서 RGB의 3요소로 분리된다. 각각의 색은 색깔별로 할당된 CCD로 향하게 되고 이렇게 해서 우리는 각각의 색에 해당하는 신호를 얻게된다. 이러한 신호를 RGB신호라고 한다.

카메라의 내부에는 컬러 인코더(color encoder)라고 부르는 장치가 있다. 이 장치는 RGB의 각 채널에서 나오는 신호를 받아 색 정보와 명암 정보를 모두 가진 색 신호(color signal)로 재결합시킨다. 이렇게 인코드된 신호가 비디오 모니터에 보여지고 우리는 카메라가 본 것처럼 전체 컬러 장면을 보게 된다. 최고 수준의 방송용 컬러 비디오카메라는 모두 세 개의 촬상장치를 가지고 있다. 이러한 카메라들은 RGB 각각의 색이 분리된 CCD를 가지고 있어 각각의 신호를 최대한 조정이 가능하므로 최상의 화질을 만들어낸

다. 프리즘이 RGB 3원색을 다른 신호의 간섭 없이 가장 깨끗하게 분할할 수 있는 장치이므로 고급기종의 카메라는 대부분 색선별 필터를 입힌 프리즘 블록을 사용한다.

4) 줄무늬 필터(stripe filter)

다른 형태의 카메라, 즉 하나의 CCD만을 사용하는 카메라는 줄무늬 필터를 사용한다. 줄무늬 필터는 매우 얇은 RGB의 줄무늬의 필터를 CCD의 표면에 붙여놓은 것이다. 렌즈를 통해 들어온 빛이 부딪혀 순차적으로 빨강, 파랑, 녹색으로 분할된다. 단일 CCD는 다른 카메라에서는 3개의 채널에서 생산하는 색채와 명암을 하나의 채널에서 처리, 생산한다. 이러한 시스템은 카메라의 가격과 무게, 기술적 복잡성 등의 이유로 화면의 선명성과 각각의 색을 조정할 수 있는 가능성을 희생했다. 이러한 이유로 가정용 캠코더는 대개 단일 CCD 시스템을 채택하고 있다.

5) 색의 재생(color reproduction)

우리가 집에서 시청하는 TV 수상기에서 보여지는 색은 카메라가 색을 처리하는 과정을 반대로 하고 있는 것이다. TV 수상기의 영상 재생장치는 수많은 발광물질의 점들로 이루어져 있다. 과거 흑백 TV시대에는 이 점들은 밝음과 어두움을 표시할 수 있을 뿐이었다. 컬러 TV는 이 점들이 RGB의 그룹으로 정렬되어 있다. 촬영된 화면의 비디오 신호는 우리가 이미 살펴보았듯이 RGB 3원색의 다양한 조합으로 구성되어 있다. 컬러 비디오 신호가 수상기로 보내질 때 영상 재생장치의 표면에 영상을 주사하기 위해 전자총의 방아쇠를 당기게 되고 그것의 강도에 따라 화면상의 RGB의 점들이 빛나게 된다. 이러한 결과로 우리는 전체 화면의 색을 자연의 색깔 그대로 볼 수 있다. 실제로 우리가 TV화면에 가까이 다가가 자세히 살펴보면 거기에는 빨강, 초록, 파랑의 세 가지 색만을 볼 수 있는데, 이 3원색이 다양하게 조합되어 모든 색을 만들어내는 것이다. 색의 혼합은 매우 주관적인 것이며 TV화면 자체가 아닌 우리의 머릿속에서 일어나는 일이다.

8. HDTV의 화면 비율의 특성

HDTV가 가지고 있는 하드웨어적인 특성들을 살펴봄으로써 미학적 완성도가 높은 HDTV 프로그램 제작의 기본 조건들을 알아보자.

HDTV의 16:9(1.77:1) 화면 비율이 고대 이집트와 그리스 시대의 건축에서부터 사용되기 시작한 1.618:1의 '황금비율'과 화면 비율 특성이 매우 유사하다. 그러나 연구 자료들에 따르면 일본에서 HDTV를 처음 연구·개발하게 된 동기는 단순히 미학적으로 더 선호되는 비율의 텔레비전을 만들려는 것이 아니라 기존에 사용하고 있던 4:3 화면 비율의 NTSC 방식 텔레비전(SDTV)이 가지고 있는 문제점을 개선하려는 것이었다.

제2차 세계대전 이후 미군이 일본에 주둔하면서 관련 전송 시스템을 도입한 것을 계기로, 일본은 전 세계에서 세 번째로 NTSC 방식의 컬러텔레비전 전송 시스템을 채택한 나라가 된다. 이후 일본 경제가 고속 성장함에 따라 텔레비전 수상기의 보급이 단기간에 폭발적으로 증가하게 되면서 텔레비전은 일본 사회 내에서 중요한 새로운 미디어 매체로 확고하게 자리매김했다.

그러나 미국에서 개발한 NTSC 방식은 특성상 적당한 거리를 두고 시청해야 하지만 일본에서의 주거 환경은 이러한 조건을 충족시키기 어렵기 때문에 NTSC 방식의 텔레비전은 적합하기 않다는 문제점들이 제기되었다.

시청자가 최적의 화면 상태로 텔레비전을 시청할 수 있는 환경조건은 텔레비전 화면에서 한 개의 주사선을 구성하고 있는 최소 단위인 한 개의 픽셀과 시청자의 시각기관이 1/60도의 각도를 유지할 때이다. 이러한 기술적·물리적 요인을 기준으로 보았을 때, 수평 수사선 525선(유효 주사선 480선)의 NTSC 방식 텔레비전에서는 시청자가 텔레비전 수상기 세로축 길이의 7.1배가 되는 거리에 있을 때 최적의 시청 조건을 확보할 수 있다. 이러한 원칙은 텔레비전 수상기의 크기나 픽셀의 크기와 상관없이 수학적으로 산출되는 것이다.

NTSC 방식의 텔레비전 방송은 일반적으로 거실이라는 공간에서 텔레비전 수상기와 적당한 거리를 두고 소파에 앉아서 텔레비전을 시청하는 미국의 주거환경에서는 적합한 방식일 수 있다. 그러나 미국의 비해서 상대적으로 실내 면적이 좁은 일본의 주거 형태에

서는 시청자가 텔레비전 수상기와 충분한 거리를 확보하지 못한 채 텔레비전을 볼 수밖에 없는 경우가 많다. 그렇기 때문에 일본 시청자들은 텔레비전 방송 서비스에 대해서 불만스러운 반응을 보이게 된 것이다.

이와 같은 문제를 해결하기 위해서 일본의 NHK 기술연구소에서는 1964년부터 개선된 형태의 텔레비전을 개발하기 위한 연구를 시작했다. 이러한 연구의 목적은 인간의 시각적 경험 체계의 특성을 연구해 시청자에게 가장 이상적인 시청환경을 제공해줄 수 있는 기술적 표준으로서 새로운 디스플레이 매체를 개발해 새로운 형태의 텔레비전 방식을 개발하기 위한 것이다.

1) HDTV의 화면 비율 및 시청 거리 특성

일본의 NHK 기술연구소에서 시작한 연구는, 기존의 NTSC 방식 텔레비전에서 제기된 문제점들을 개선해 시청자가 마치 실제로 현장에서 보는 것과 같은 시각적 경험을 주기 위한 기술적 전제조건을 마련하는 실험에서 출발했다.

실험에서 수평방향으로 넓어진 화면일수록 피실험자들의 몸이 화면 쪽으로 다가가는 경향이 있음이 발견되었으며, 피실험자들이 경험하는 시각적 경험이 극대화되는 화면 비율은 5 : 3(1.67 : 1)이 된다는 결과가 나왔다. 또한, 화면의 움직임이 빠른 영상에서 피실험자들이 시각적 피로를 느끼지 않는 시청 거리는 화면 세로축 길이의 약 4배(4PH)가 되는 거리임이 밝혀졌지만, 화면의 움직임이 매우 빠르지 않은 영상에서는 피실험자들이 화면에 좀 더 가까이 가는 경향이 있기 때문에 시청 거리는 3PH 정도면 충분하다는 결과가 나왔다. 4 : 3의 화면 비율의 NTSC 방식 텔레비전에서 7PH의 거리에 시청자가 위치하는 경우 수평 화각은 8도가 되지만, 5 : 3 화면 비율, 시청 거리 3PH 위치에서는 수평 화각이 31도 정도 확보된다. 그렇기 때문에 시청자는 전체화면을 한 번에 살펴볼 수 있는 것이 아니라 실생활에서의 시각적 경험과 마찬가지로 한 화면을 보기 위해서 화면의 여러 부분들을 나눠서 둘러보게 되며, 이때 비로소 시청자가 느끼는 임장감은 극대화된다. 그러나 일본에서 마련한 5 : 3 화면 비율 기준은 이후 미국의 SMPTE와 ATSC에서 기존에 사용되고 있는 다양한 화면 크기의 영상물들, 특히 필름과 HD의 상호 변환 과정에

서 손실되는 프레임 영역을 최소화할 수 있는 절충안으로서 화면 비율 16 : 9를 미국의 HDTV 기술 표준으로 결정함에 따라, 1985년에 일본도 5 : 3 화면 비율 기준을 16 : 9로 수정했다.

살펴본 바와 같이 시청자들에 대한 실험을 통해 산출된 HDTV의 16 : 9(1.77 : 1) 화면 비율은 화면 구성에서 시각적 요소로서 사용되는 황금비율과 매우 가깝다. 이러한 HDTV 의 화면 비율 특성을 4 : 3 화면 비율의 기존 NTSC 방식 텔레비전과 비교할 때, 단순히 인간의 시각적 경험에 부합한다는 점뿐 아니라 황금비율과 함께 사용되는 화면 분할 방법을 사용할 때 매우 유리하다는 특성 또한 갖고 있기 때문에, HDTV에서는 다양한 시각적 요소들을 사용한 미학적인 표현이 가능하다.

2) HDTV의 해상도 특성

전통적으로 회화와 사진에서 사용해온 시각적 요소 중 해상도와 직접적으로 관련이 있는 개념은 없다. 그러나 텔레비전 스크린은 주사선과 픽셀이라는 기본단위로 구성되기 때문에, 좀 더 사실적인 시각적 경험을 주기 위해서 높은 해상도의 특성이 필요하게 된다. NTSC 방식의 텔레비전에서 기술적인 기준으로서의 최적 시청 거리를 충족시키지 못한 시청환경으로 인해 시각적 불편함을 주었던 것이 HDTV의 개발 배경이기 때문에, 이것을 충족시켜주기 위한 해상도의 개념은 HDTV의 특성을 설명할 때 중요하다.

NHK의 이론적 연구를 토대로, 개선된 형태의 텔레비전의 기술적 특성들에 대한 기준을 마련하기 위한 연구가 진행되었다. 기존의 NTSC 방식의 텔레비전보다 가까운 거리에서 시청 가능한 화질을 구현하기 위해서는 NTSC 방식의 525선보다 많은 주사선이 필요하다는 기본 전제를 바탕으로 해 인간의 시각적 경험에 부합하는 시청 거리와 시청화각 15 : 9 화면 비율에서 필요한 주사선의 개수를 산출해본 결과, 인간의 시각기관 특성에 가장 부합하는 5 : 3 화면 비율에서 3PH의 시청 거리를 만족시키기 위해서 필요한 주사선은 1,241개이다. 이것은 각각의 시청 거리 조건에서 확보되는 수직·수평 화각을 각각의 거리에서 인간의 시각 체계가 받아들일 수 있는 최소한의 시야 각도로 나누어서 계산할 수 있다는 수학적 원리에서 나온 것이다.

그러나 1,241개 주사선보다 116개가 적은 1,125개의 주사선도 3PH 시청조건을 만족시기기 위한 조건으로 충분히 받아들여질 수 있고 앞서 살펴본 것처럼 움직임이 빠른 화면에서는 약 4PH가 적합하다는 연구결과를 고려할 때, 이상적인 3PH 시청 거리보다는 약간의 절충형태인 3.3PH거리 조건이 더 적합할 수 있다. 그렇기 때문에 HDTV의 기술적인 요건으로서 필요한 주사선은 1,125개가 충분히 적합하다는 결론이 나왔다.

3) 임장감과의 관계

이와 같이 인간의 시야 각도에 좀 더 부합하는 화면 비율과 증가된 HDTV의 해상도는 텔레비전의 시청 거리를 줄이고, 이에 따라 시청하는 이미지의 크기는 커진다. 그리고 이것은 결과적으로 시청자가 가질 수 있는 임장감을 증대시키는 1차적인 요건이 된다.

임장감은 시청자가 현재 존재하고 있지 않는 가상의 세계를 텔레비전을 통해서 시청자가 마치 '현재 그곳에 존재하고 있다는 느낌'으로 정의된다. 이러한 것을 결정짓는 요건은 이미지의 크기와 질, 텔레비전 스크린과 시청자의 물리적인 최적 시청 거리 이미지 정보의 충실도 등인데, 이 중에서 화면 비율과 시청 거리는 인간의 시각적 경험에 부합하는 형태로 구성되어 있음을 살펴보았다.

주사선의 증가로 인해 해상도가 증가됐다는 HDTV의 특성은 HDTV에서 전달할 수 있는 이미지 정보의 충실도를 증가시켜주며, 이 충실도는 임장감의 요건으로서 '선명도'와 '해상도'에 의해서 구성된다. '선명도'와 관련된 내용은 HDTV가 인간이 인식할 수 있는 것과 유사한 정도의 명암 단계 표현 특성과 자연색에 가까운 색 재현 특성과 관련이 있다. '해상도'는 HDTV의 주사선이 SDTV에 비해서 2배 이상 증가됨으로써 확보되는데, 화면의 면적으로 대비하면 약 6배에 가깝게 증가되었다고 할 수 있다.

앞서 설명했듯이 최적의 시청 거리 개념은 인간의 눈이 한 개의 화소(pixel)와 1/60도의 각도를 유지할 때의 조건으로부터 계산된다. 즉, SDTV와 HDTV에서, 각각 최적의 시청 거리인 7PH거리와 3PH거리 조건을 준수하게 되면 똑같이 하나의 화소와 1/60도 각도를 유지할 수 있기 때문에, 산술적으로 시청자가 느끼는 해상도는 동일하다고 할 수도 있다.

또한, 미국에 비해서 상대적으로 좁은 주거 공간에서 텔레비전을 시청하는 한국의 일

반적인 시청 환경을 고려해보면, SDTV를 시청할 때 최적의 시청 거리를 준수하는 경우는 많지 않고, 주거 공간에서 텔레비전이 위치한 공간 거리는 SDTV 또는 HDTV와 관계없이 비슷한 수준일 수 있다.

즉, 같은 시청 조건에서 비교해보면, HDTV가 SDTV에 비해서 훨씬 더 높은 해상도 특성을 가지고 있기 때문에 인간의 시야 각도에서 HDTV 화면이 차지하는 영역 비중이 높아지고, 이에 따라 시청자가 보게 되는 이미지의 크기가 확장되어, HDTV에서는 더 높은 임장감이 확보된다고 볼 수 있다.

9. 카메라의 형태와 기능

카메라의 소형화와 소형 전문가용 VCR의 개발은 카메라의 디자인과 외형에 본질적인 변화를 촉발했다. 전자카메라를 사용하는 야외제작의 경향은 명백하게 어깨에 메고 다닐 수 있는 일체형 비디오 제작 시스템인 캠코더로 나아가고 있다.

1973년 이전까지 텔레비전 방송용 카메라는 휴대용이 아니었다. 그해에 이케가미사는 HL33(HL은 'Handy Looky'의 준말)이라는 최초의 전문가용 ENG(Electronic News Gathering: 뉴스취재용 전자카메라) 카메라를 소개했다. HL33은 가벼운 카메라는 아니었지만, 소형 카메라 시대의 신호를 올렸다. 곧 일체형 텔레비전 카메라의 시대가 도래했다. 1981년 최초의 전문가용 캠코더가 소개된 것이다.

소형 카메라의 시대를 통해 카메라의 생산자들은 다양한 어댑터, 받침대들, 뷰 파인더, 인터컴, 원격 조정장치 등 휴대용 카메라를 스튜디오용으로도 사용할 수 있게 하는 장치들을 개발했다. 이것이 문자 그대로 어떠한 용도로도 사용가능한 다용도 카메라 시스템의 개발을 선도했다.

오늘날의 최고급 전문가용 텔레비전 카메라 시스템은 스튜디오 카메라, 가변 카메라, 일체형 캠코더 등 세 가지 종류로 발전해왔다.

스튜디오 카메라는 매체의 역사를 통해 살아남아 지난 60년간 성장을 계속했다. 오늘날의 스튜디오 카메라는 예전보다 작고 매우 자동화되고 보수가 쉬워졌지만, 그 모습은

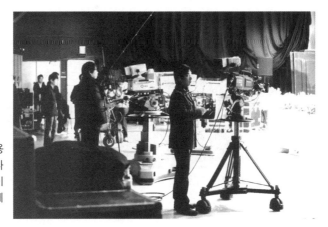

스튜디오, 공개홀 현장
중계용 카메라는 대부분 복수로 운용
되며, 렌즈, 장착장치(페데스탈, 트라
이포드, 크레인 등)에서 외형적 차이
를 보이지만 기본적으로 동일한 카메
라로 볼 수 있다.

기본적으로 남아 있다. 스튜디오 카메라들은 일반적으로 고정된 설비가 되어 있거나 야
외 방송용 이동조정실(중계차) 등의 복수 카메라 시스템에 사용된다.

가변 카메라 시스템은 적절한 부품들을 사용해 몇 가지 다른 형태로 개조될 수 있다.
예를 들어 소니 베타캠 시스템은 카메라 헤드를 휴대용 녹화기에 연결해 캠코더로 만들
수 있다. 이 동일한 카메라 헤드에 어댑터를 붙여 완전한 원격조정이 가능한 휴대용 트라
이 액스 혹은 멀티코어 카메라로 바꾸어 사용할 수 있다. 혹은 카메라에 스튜디오용 뷰
파인더를 장착하고 가느다란 선으로 카메라에 연결되어 있는 조그만 계산기만 한 원격
조정 장치로 조정할 수도 있다. 신세대 카메라 원격 조정 장치는 디지털 녹화장비의 사용
을 위해 카메라의 아날로그 신호를 디지털 신호로 바꾸어준다.

한편 휴대용 녹화기는 그것을 독자적인 휴대용 녹화기로 사용하거나 야외 마이크로
웨이브 전송을 위한 재생장치로 사용할 수 있도록 어댑터를 장착할 수 있다.

이 가변 카메라의 범주에 포함시킬 수 있는 다양한 시스템 액세서리와 함께 출하되는
단일 카메라도 있다. 이러한 종류의 카메라들은 베타캠처럼 휴대용 녹화기를 연결해 일
체형이 될 수 있도록 설계된 것도 있고 녹화기가 독립된 것도 있지만 모두 야외용이나 스
튜디오용으로 사용하기에 편리하다. 이 다용도 장비는 휴대용 녹화기와 함께 야외에서
기본적인 ENG 카메라로 사용되거나, 더 안정된 지지를 위해 스튜디오 어댑터 패키지를
장착할 수도 있다. 스튜디오용 구성에는 완벽한 원격 조정 장치와 탤리, 인터컴 등의 장
치들이 부가된다.

가변형 카메라는 몇 가지 부가장치를 부착해 스튜디오 카메라 혹은 분리형/일체형 캠코더 등으로 사용할 수도 있다.

안정되고 다양한 앵글의 영상을 만들기 위한 다양한 카메라 장착장치들이 개발되고 있다.

일체형 캠코더는 카메라와 VTR이 합체된 형태인데, 뉴스 취재나 적은 인원으로 작업환경이 좋지 않은 곳에서 촬영할 때 매우 유용하다.

최근 개발된 가정용 소형카메라와 전문가용 소형 3CCD 등도 매우 훌륭한 영상을 만들어내며, 때에 따라 방송용으로 사용되기도 한다.

세 번째 범주에 속하는 일체형 캠코더가 현장에서 다양하게 사용되고 있다. 처음에는 뉴스 취재용 캠코더로 소개되었지만 일체형 디자인은 다큐멘터리나 드라마, 교양 프로그램 등의 야외 촬영용(EFP)으로 폭넓게 인기가 있다는 것이 증명되었다.

VCR을 연결해 일체형 시스템으로 개조할 수 있는 일체형 디자인의 장점은 가볍고 더 인체공학적이며, 전력소모가 적고 유지·보수에 들이는 시간과 에너지를 줄여주는 것이다. ENG처럼 혼자서 모든 것을 해야 하는 경우에 소형 캠코더는 촬영하는 사람이 주변을 더 잘 볼 수 있게 한다. 덩치가 큰 카메라로 작업을 할 때 촬영하는 사람들은 카메라에 가려져 보이지 않는 지점 때문에 종종 어려움을 겪는다.

일체형 캠코더는 본래 단독으로 일하는 카메라용으로 디자인된 것이다. 그러나 대부분의 일체형 모델들은 복수 카메라 녹화를 하기 위해 타임코드를 통해 다른 카메라들과 묶어서 함께 사용할 수도 있다. 그리고 이러한 카메라들은 일정한 비율로 손에 들고 촬영하거나 원격 카메라로 사용도 가능하고, 복수 카메라 시스템에 컬러 젠록(color genlock)도 가능하다.

일체형 캠코더에 대해 언급할 때 일반 소비자용 CCD 캠코더 또한 무시할 수 없다. 이 값싼 단일 촬상장치(1CCD) 카메라는 놀라울 정도로 훌륭한 영상을 만들어내며, 값비싼 장비를 사용하는 데 위험이 있거나 낮은 위치에서 촬영을 해야 할 때 전문가들도 이 장비들을 널리 이용하고 있다. 뉴스, 다큐멘터리, 그리고 오락 프로그램이 이러한 일반 소비자용 장비로 성공적으로 촬영되었다.

10. CCD 영상감지장치

l) CCD의 용도와 기능

CCD(Charge-Coupled Devices: 전하결합소자) 기술에 대한 연구는 1970년대에 필립스 (Philips)연구소에서 시작되었다. 이 기술이 처음 사용된 것은 버킷 브리게이드(bucket bri-gade)의 지연선로였다. 이 반도체를 카메라에 사용하려고 생각하게 된 것은, 이 반도체의 감광성 있는 세포들에 부딪히는 빛의 양에 의해 CCD가 전하를 수용하고 전송할 수 있다는 사실이 발견된 이후이다.

CCD의 개발로 인해 사용용도가 다양해지고 있는데, 예를 들면 첫 번째로 빛을 전기신호로 변환해 화상으로 전달하는 비디오카메라 및 스틸 카메라로 사용되고 있다. 두 번째, 어떤 신호를 읽어내는 기능에 의해 빛을 전기신호로 변환하는 복사기, 팩시밀리, 카메라의 자동노출장치 등에 사용되고 있다. 세 번째, CCD의 전송 및 시간조작기능을 이용해서 신호를 지연 또는 가변시켜 클럭의 샘플링 주파수로 결정하는 비디오카메라 및 비디오 데크, 마이크에 널리 사용되고 있다.

비디오의 처리가 시작되는 카메라에서 하나의 장치가 겨우 몇 년 사이에 엄청난 본질적 변화를 가져왔다. 전통적인 영상감지장치(촬상장치)인 플럼비콘과 새티콘 등 촬상관이 CCD라고 알려진 조그맣고 얇은 '칩'에 의해 물러나게 된 것이다. 1991년부터 새로이 생산되는 모든 전문가용·휴대용·스튜디오 카메라는 모두 CCD를 장착하고 있다.

이렇게 빠른 변화에는 이유가 있다. CCD 카메라는 촬상관의 색 오차 조정(registration), 항구성, 휘도가 높은 피사체에 의한 번짐 현상, 엄청나게 줄어든 잔상현상 등으로 분명한 향상을 보여주었다. CCD 기술 덕분에 전기소모도 적고 비용도 적게 드는 가볍고 작

CCD의 개발은 비디오카메라에 혁명적 변화를 가져왔다. CCD는 그 수(1CCD, 3CCD), 디자인 방법, 화소 수, 크기(1/2인치, 2/3인치) 등에 따라 화질에 영향을 미친다.

은 카메라를 만들 수 있게 됐다. CCD 디자인은 계속해서 매우 빠르게 향상되어 매년 새로운 모델들이 소개되고 있다.

1982년에 히타치사가 CCD 카메라를 소개했다. 지금은 사라진 최초의 방송용 CCD 카메라인 CCD-1이 RCA에 의해 1983년에 소개되었다. CCD 카메라의 판매는 1986년 미국 방송인협회 회의에서 소니사가 BVP-5 CCD 카메라를 소개한 후 폭발적으로 늘어났다. 오늘날 유통되고 있는 수백 가지 종류의 카메라 중 가정용 카메라는 대개 하나의 촬상장치(1CCD: 단판식)를 갖고 있고, 그 반면에 방송용 카메라는 대개 세 개의 CCD 촬상장치(3CCD: 3판식)와 분광장치를 사용한다.

모든 카메라의 성능이 같은 수준인 것은 아니다. CCD의 수, 카메라 내부의 전자장치, 장착되어 있는 렌즈의 수준 등에 따라 많은 차이를 보이게 된다. CCD를 세 개 장착한 카메라는 색 재생 능력이 뛰어나고 해상도가 높아 대개 방송용으로 사용되고 있다. 이러한 카메라는 단일 CCD를 장착한 카메라에 비해 훨씬 크고 무거우며, 가격 또한 훨씬 비싸다.

단일 CCD 캠코더는 일반 소비자의 비디오 장비로 자리 잡았다. 단일 CCD 카메라는 3CCD 카메라에 비해 해상도와 색상 등 화질이 떨어지는 것은 사실이지만 가격이 저렴하고 휴대성이 뛰어나다. 2CCD 카메라(하나는 색도용, 하나는 명도용으로 사용)는 가격과 화질의 두 마리 토끼를 잡으려 했으나 널리 보급되지는 못했다.

CCD 촬상장치는 아날로그 장비이다. 이전의 촬상관(pick up tube)과 마찬가지로 CCD의 기능은 빛을 전기신호로 전환시키는 것이다. 현재 사용되고 있는 CCD 칩의 표면은 흔히 화소(畵素, pixel: picture element의 합성어)라고 불리는 개개의 광전자 감지세포(opto-electrical sensing cell)가 38만 개 혹은 그 이상으로 기하학적으로 배열되어 있다.

영상을 차례대로 선으로 주사하는 촬상관과는 달리 CCD 감지장치는 텔레비전 영상의 전체를 한꺼번에 본다. 또한 CCD는 빛에너지의 원동기 기능을 하며 동시에 수천 개의 세포에 빛에 의해 생성된 '전하묶음(charge packet)'이라 불리는 에너지를 정확하게 조정된 시간 간격에 맞추어 전송한다.

2000년대 들어서는 새로운 반도체 이미지 센서인 CMOS(Complementary Metal-Oxide Semiconductor)가 사용되기 시작했다. CMOS는 CCD와 같은 고체 촬상소자로 동일한 광다이오드를 사용하지만 제조과정과 신호를 읽는 방법이 다르다.

최근에는 크기가 큰 CMOS를 설계할 수 있게 된 데다 제조비용이 낮아지고 화질이 대폭 향상된 덕분에 CMOS가 최고급 DSLR 카메라에 장착되고 있고, 비디오카메라에 사용되는 경우도 늘고 있다.

2) 해상도(resolution)

선명도란 카메라가 영상을 얼마나 섬세하게 재생할 수 있는지를 나타내는 정도를 말한다. 이것은 항상 수평해상도(horizontal resolution)로 표시된다. 줄지어 있는 가는 수직선들을 생각해보자(수평해상도가 높아야 수직선들이 더욱 섬세하고 똑바로 재생된다). 만약 이 선들이 매우 가늘고 가까이 붙어 있다면 굵고 멀리 떨어져 있는 선들에 비해 카메라가 읽어내기가 어려울 것이다. 고급 기종의 카메라들은 하위 기종의 카메라보다 해상도가 훨씬 뛰어나다. 예를 들어 CCD를 한 개 장착한 저가의 카메라는 일반적으로 수평해상도가 250선 정도이지만, CCD를 세 개 장착한 고급기종의 카메라의 수평해상도는 600~700선이다. HD카메라의 수평해상도는 1920선이다. 이 숫자는 카메라가 재생할 수 있는 화면의 섬세함을 나타내며, 이 숫자가 높을수록 카메라가 재생할 수 있는 해상도가 높다.

카메라의 해상도를 나타내는 이 수치들을 화면을 구성하는 주사선과 혼동해서는 안 된다. NTSC 방식으로 운용되는 모든 카메라는 화질의 차이는 있더라도 모두 525주사선의 표준방식을 사용하고 있다. 화질의 차이는 각각의 카메라가 가지고 있는 해상도의 차이 때문이다.

아무리 해상도가 높은 고화질의 카메라를 사용하더라도 가정에서 수신하는 최종 화질은 여러 단계를 거치는 녹화와 전송 과정에 있는 장비 중에서 가장 낮은 화질을 만들어내는 장비의 성능에 따른다. 대부분의 가정에서 사용하는 SDTV 수상기는 수평해상도가 약 300선 정도이고, VHS는 해상도가 약 250~300선 정도이며, 최근 개발된 DV시스템이나 S-VHS 등은 적합한 모니터를 사용할 때 해상도가 약 400선 정도이다. 최고급 방송용 스튜디오 모니터들의 해상도는 약 600~800선 정도이다.

HDTV의 가장 큰 장점 가운데 하나는 기존의 NTSC시스템에 비해 훨씬 해상도가 높은 화면을 만들 수 있다는 것이다. 이것은 HDTV시스템이 기존의 시스템에 비해 화소가 훨

씬 더 많기 때문이다. 예를 들어 기존의 NTSC 방식 CCD의 화소배열은 704×480으로 CCD당 화소의 수가 337,920개이지만, HDTV의 화소 배열은 1,920×1,080형식의 경우는 CCD당 화소 수가 2,073,600개이며, 1,280×720형식은 CCD당 화소 수가 921,600개이다. HDTV 표준에 맞추어 제작된 카메라와 수상기의 해상도는 1,000선까지 가능하며, 이러한 이유로 HDTV의 화질은 실물을 보는 것처럼 선명하다고 말하는 것도 무리가 아니다.

색의 재생

카메라에 의해 만들어진 색의 질은 카메라에 사용된 CCD의 숫자와 종류와 조명의 조건에 따라 달라진다. 고급 CCD를 장착한 카메라의 색 재생이 뛰어나며, 일반적으로 세 개의 CCD를 장착한 카메라가 단일 CCD를 장착한 카메라보다 색 재생능력이 뛰어나다. 그러나 두 시스템 모두 피사체에 떨어지는 빛의 양과 질에 따라 재생되는 색은 큰 차이를 보인다.

빛에 대한 감응도와 작동에 필요한 빛

카메라를 사용하는 사람들이라면 누구나 카메라가 정상적으로 작동하기 위한 최소한의 광량은 얼마이고 최적의 광량은 얼마인지를 궁금해 한다. 카메라의 작동에 필요한 빛은 카메라에 사용되는 CCD의 수와 크기, 렌즈의 종류, 색신호의 처리를 위해 사용하는 프리즘 블록 등의 성능과 종류에 따라 다양하다. 초기 컬러카메라의 작동광량은 약 400fc(foot candle)이었다. 요즘의 고급기종 카메라들은 150~200fc에서도 뛰어난 화질의 색상을 생산하며, 많은 카메라가 50fc 혹은 더 낮은 조도에서도 노이즈가 적은 훌륭한 화면을 만들어낸다.

대부분의 CCD장착 카메라와 캠코더는 매우 낮은 조도에서도 훌륭한 화질의 색상을 만들어낸다. 사용하는 카메라에서 최상의 화질을 만들어내기 위한 최적의 광량을 알아내려면 두 가지 지침을 잘 따라야 한다. 첫째는 카메라 제작 회사가 만든 매뉴얼이 추천하는 광량을 숙지하는 것이고, 둘째는 신뢰할 만한 엔지니어의 조언을 따르는 것이다.

신호 대 잡음 비율(S/N비: signal-to-noise ratio)

신호 대 잡음비는 카메라가 생산하는 전체 신호와 전자적인 잡음(video noise)의 비율을

말한다. 이것은 노이즈의 레벨에 비해 신호의 레벨이 얼마나 높은가를 보여준다. 이것은 데시벨(dB)로 표시되며 숫자가 높을수록 재생할 때 화질이 선명하고 좋다는 것을 의미한다. 예를 들어 S/N비가 62인 카메라는 S/N비가 54인 카메라보다 노이즈가 적고 더 좋은 화질의 영상을 만들어낸다.

3) CCD 촬상장치의 문제들

CCD가 촬상관보다 우수하다는 것은 이미 증명되었지만 아직도 해결되지 않은 몇 가지 문제점들이 있다.

고정패턴 노이즈(fixed pattern noise)

이것은 화면의 어두운 부분에 희미하고 어렴풋한 격자(格子: grid) 형태로 보이는데, 이러한 노이즈는 감지소자들의 감지력이 균일하지 않을 때 발생한다. 이러한 현상은 높은 게인 세팅에서 가장 잘 나타나며, 마치 방충망이나 모기장을 통해 창밖을 내다보는 것 같은 느낌을 준다.

고정패턴 노이즈의 기본적인 형태는 암전류 노이즈이다. 이러한 현상은 더운 날 야외작업에서처럼 카메라의 주변온도가 높을 때 더욱 분명하게 나타난다. 암전류의 특성이 CCD의 다이내믹 레인지의 아래쪽 끝부분을 제한하기 때문에, 이러한 형태의 노이즈는 카메라가 낮은 광량에서 성능을 발휘하는 데 심각한 영향을 줄 수 있다.

잔상(lag)

CCD 시대에 잔상현상이란 옛날이야기라는 것이 일반적인 가정이었다. 그러나 어떤 CCD 디자인은 텔레비전 필드 활동 이후에도 약간의 광전자 에너지가 많이 남아 있을 때 잔상현상이 보인다. 감지소자에 에너지가 많이 남아 있을수록 잔상현상은 심하다. 그러나 일반적으로 요즘의 고급 CCD 카메라에서는 잔상현상은 큰 문제가 되지 않는다.

앨리어스 현상(aliasing)

텔레비전 화면의 매우 섬세한 부분에서 보이는 방해패턴 현상이며, 의상의 가는 선과 명암 차이에서 가장 잘 나타난다. 앨리어스 현상을 일으키는 요소들은 대역의 밖으로 이동시키는 공간적 어긋남과 CCD를 자극하는 고주파를 줄여주는 광학적 여과장치 등을 사용해 막을 수 있다.

번짐 현상(blooming)

영상이 흐려지거나 분산되는 현상을 말한다. 이것은 기억소자에 저장된 빛에너지가 범람해 오염을 일으켰을 때 발생한다. IT와 FIT 칩에서는 복합적인 관문과 배출구를 사용해 에너지가 미리 설정한 단계에 이르면 이를 방출한다.

색도계(colorimetry)

초기의 CCD 카메라는 촬상관 카메라의 색도계를 따라잡는 데 두 가지 장애물이 있었다. CCD는 청색 감지에 약하고 적색과 적외선 감지에 지나치게 민감했다. 카메라 디자이너들은 주어진 카메라 모델의 색반응 속성들을 어떻게든 처리하려고 노력해야 한다.

흠집(blemishes)

플럼비콘 촬상관 카메라 초기에 이 문제로 어려움을 겪었던 사람들에게는 매우 익숙한 말일 것이다. 흠집이라는 용어는 CCD 카메라에서도 비일률적인 화면의 휘도를 설명하는 데 자주 사용된다. 최고급 기종의 카메라인 경우 극소수의 화소들의 출력이 주변에 있는 화소들의 출력신호와 약간의 차이를 보일 수도 있다.

스미어(smear)

센서 깊숙이 광전 변환된 전하가 V레지스터에 빛이 들어옴에 따라 일어나는 현상으로, 피사체의 상하에 흰 띠가 생긴다.

11. 광학의 원리와 렌즈

1) 광학의 기초

광학은 물리학자들에 의해 수립된 이론이지만, 항상 빛을 다루는 촬영인들에게는 필수적으로 이해해야 할 항목이며, 기초적인 광학적 원리와 렌즈와의 관계를 이해하지 못하는 촬영인은 임무를 효과적으로 완수할 수가 없다.

촬영인들은 일상의 작업에서 자신도 모르는 사이 많은 광학적 용어들을 사용하고 있고, 작업상의 많은 문제들을 해결하는 데 광학의 법칙을 응용하고 있다. 빛에 의해 생겨나는 여러 가지 현상과 빛이 렌즈를 통과할 때 발생하는 일과 피사계심도, 초점거리, F넘버 등에 대해 이해할 때 더 나은 결과물을 뽑아낼 가능성도 높아진다.

빛은 공기 중을 직진하다가 다른 매개체를 만나면 반사, 굴절, 흡수 등의 현상이 나타난다.

반사

빛이 어떤 매개체에 부딪혔을 때 통과하지 못하고 튀어나오는 현상으로, 거울이 대표적이다. 반사의 특성은 거울 면에 대한 수직선을 중심으로 입사각과 반사각이 같다는 것이다. 수직선을 중심으로 입사광선과 반대 방향의 같은 각도에서 본다면 거울 속에 있는 물체의 상(像)을 볼 수 있는데, 이것은 거울의 뒤쪽에 있는 것처럼 보인다. 이 상은 크기가 실제와 동일하며 좌우가 바뀐 허상이다. 이 물체가 카메라에 초점이 맞는 거리는 카메라 초점면부터 거울까지의 거리에 물체가 거울에서 떨어진 만큼을 더한 거리이다.

굴절

공기 중을 직진하던 빛이 유리나 물처럼 밀도가 다른 매개체를 만났을 때 수직선 쪽으로 휘어지는 현상을 굴절이라 하며, 빛이 매개체를 통과해서 다시 공기 중으로 나갈 때는 입사광의 각도와 동일하게 나간다. 유리를 통과하는 광선은 유리의 굴절률과 두께 그리고 입사각에 따라 달라지는데, 만약 입사광이 수직이면 굴절되지 않는다.

굴절광선이 수직선에 대해 약 41도 각도로 유리를 통과하면 그것이 출사할 때는 유리 표면을 따라 나오며, 이때만 상태를 표면출사라 하고 이 각도, 즉 약 41도를 임계각 (critical angel)이라 한다.

이것은 카메라를 거울에 대해 수직선상에 위치시키고 피사체가 그 수직선상으로부터 41도 이상 벌어지면 그 피사체는 카메라에 집히지 않는다고 이해하면 된다.

흡수

밀도가 매우 높아서 빛이 투과할 수 없는 매개체를 만나면 특정한 스펙트럼만을 반사하고 나머지는 흡수된다. 이 특정한 스펙트럼은 그 물체를 나타내는 색이 된다. 예를 들어 빨간 사과는 다른 색은 흡수하고 빨간색만을 반사한다. 모든 빛은 검은색 불투과성 매개체를 만나면 모두 흡수된다.

2) 렌즈

카메라의 렌즈는 촬영인이 다루어야 할 매우 중요한 도구이다. 렌즈는 카메라의 눈이며 촬영인이 피사체로부터 받은 이미지는 렌즈를 통과해 전달된다. 그러므로 렌즈에 대한 이해는 성공적인 촬영을 위해 필수적인 요소이다.

렌즈라는 말은 라틴어의 'linse(콩)'에 어원을 둔다. 현재까지 알려진 가장 오래된 렌즈를 만드는 소재인 유리는 이집트 문명 초기부터 모래, 소다, 조개껍질 등을 원료로 해 생산되었으며 이집트인들은 유리를 주로 장식품으로 사용했지만 렌즈의 집광력(集光力)을 이용해 불을 일으키는 데도 사용했다. 중세에 들어 오목렌즈와 볼록렌즈를 이용한 안경이 발명되었고 특히 15세기 중엽 활자 인쇄술이 개발된 후 안경의 보급이 매우 활발해졌다. 1590년 네덜란드의 얀센 부자(父子)는 렌즈를 조합해 복식 현미경을 발명했고, 1609년 이탈리아의 갈릴레오는 망원경을 발명했다.

렌즈의 기능을 더 확실히 이해하기 위해 어둠상자(camera obscura)에 대해 살펴보자.

카메라 옵스큐라의 광학적 원리는 물체에 반사된 빛이 검은 어둠상자의 전면에 뚫려 있는 작은 구멍(pin hole)을 통과할 때 어둠상자의 후면에 나타난 상이 상하가 거꾸로, 좌

우가 바뀐 상태로 맺히는 것이다. 이러한 원리는 일찍이 아리스토텔레스 시대에 지오바니 바티스타 델라 포르타가 그것을 그림의 보조용구로 사용했을 때부터 세상에 알려졌다. 이것이 현대적인 각종 카메라의 직계 선조라 할 수 있다.

이러한 카메라 옵스큐라의 원리는 레오나르도 다 빈치 등 많은 과학자가 그 이용방법을 연구해 주로 사물을 정확하게 모사(模寫)하는 그림의 보조용구로 이용했다. 예를 들면 1550년 밀라노의 물리학자 지롤라모 카르다노는 카메라 옵스큐라의 구멍에 볼록렌즈를 끼우면 종전보다 더 맑고 선명한 상을 얻을 수 있다는 최초의 개량안을 발표했고, 1568년 베니스의 귀족 다니엘로 바르바로는 렌즈 부근에 조리개를 달아서 구멍의 크기를 여러 가지로 바꾸어 보면 선명한 상을 얻게 된다는 내용을 자신의 책 『원근법의 실제』에서 설명했다. 또 플로렌스의 수학자이며 천문학자인 이그나티오 단티는 오목거울을 덧붙이면 거꾸로 된 상을 바로 세울 수 있다는 제2의 개량안을 발표했다.

결국 렌즈는 어둠상자의 작은 구멍과 같은 역할을 하지만 그것보다 더 많은 빛이 들어올 수 있도록 해 상이 맺히는 표면(과거 사진이나 영화의 경우 필름, 비디오와 디지털카메라는 CCD 혹은 CMOS 같은 촬상장치의 표면)에 닿아 짧은 시간의 노출만으로도 선명한 상과 움직임을 기록할 수 있게 해준다. 또한 렌즈의 구성과 성능에 따라 노출에 필요한 시간과 얻을 수 있는 화면의 범위가 달라진다.

12. 렌즈의 초점 거리

1) 고정초점 렌즈(prime lens)

고정초점 렌즈란 초점거리가 25mm 혹은 50mm 등 일정한 거리에 고정되어 변경할 수 없는 렌즈를 말한다. 고정초점 렌즈는 피사체와 카메라의 거리가 일정하면 항상 같은 크기의 상을 얻을 수 있다. 영화는 현재까지도 주로 고정 초점 렌즈인 프라임 렌즈를 사용하지만 TV제작에서 프라임 렌즈를 사용하는 경우는 대형드라마 이외에는 드물고 주로 줌 렌즈를 사용한다.

2) 가변초점 렌즈(zoom lens)

피사체를 더 가까이 혹은 멀리 잡고 싶을 때, 고정초점 렌즈라면 카메라가 이동하거나 피사체가 카메라 가까이 혹은 멀리로 이동하거나 또는 초점거리가 다른 렌즈로 바꾸어주어야 한다. 이러한 문제에 효과적으로 대처하기 위해 3~4개의 초점거리를 다른 렌즈에 묶어 필요에 따라 바꾸어가며 사용할 수 있는 '터렛 렌즈 시스템(turret lens system)'이 개발되어 널리 사용되었지만, 가변초점 렌즈, 즉 줌 렌즈의 발명은 이 모든 것을 바꾸어놓았다.

줌 렌즈는 가능한 범위(줌 배율)내에서 자유롭게, 연속적으로 초점거리를 바꾸어 원하는 크기의 샷(shot size)을 잡을 수 있도록 설계되어 있다. 샷의 크기를 조정하려 할 때 렌즈를 바꾸어 끼우거나 카메라를 움직일 필요가 없이 '줌'만으로 해결할 수 있게 된 것이다.

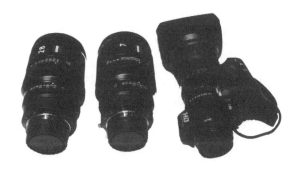

대부분의 TV카메라는 줌렌즈를 장착하고 있어 다양한 크기의 샷을 편리하게 포착할 수 있으며 수동과 전동으로 초점거리의 변화를 줄 수 있다.

렌즈의 차이에 따른 왜곡
망원 렌즈를 사용하면 거리감과 피사체의 크기를 축소·왜곡시키며 광각 렌즈를 사용하면 크기와 거리가 확대·왜곡된다.

초기의 줌 렌즈는 프라임 렌즈에 비해 밝기, 색 재현 등의 성능이 현저하게 떨어졌지만 광학기술의 발달로 인해 현재는 저가 줌 렌즈도 성능이 매우 훌륭하다. 사용의 편리함 때문에 대부분의 텔레비전제작용 비디오카메라는 줌 렌즈를 장착하고 있다.

3) 표준렌즈(normal lens)

표준렌즈란 상의 원근감, 심도, 움직임 등을 인간의 시각에 가장 가깝도록 포착하는 렌즈로 촬상면의 대각선 길이의 약 두 배에 해당하는 초점거리와 수평화각 약 25도를 가진 렌즈를 말한다.

4) 장초점 렌즈(long focus lens, telephoto lens)

장초점 렌즈란 초점거리가 표준렌즈보다 길어 화각이 좁지만 피사체는 확대되어 보이는 렌즈이다. 장초점 렌즈의 초점거리가 길면 길수록 깊이 지각의 왜곡이 심해지고 피사계 심도가 얕아진다. 장초점 렌즈에 포착된 상들은 서로 간의 거리가 실제보다 훨씬 가깝게 보인다. 예를 들어 야구경기에서, 중견수 뒤쪽의 시야에서 투수와 포수 사이에는 크기 차이가 없으며 그 사이의 거리도 거의 느낄 수 없다. 또한 카메라를 향해 다가오는 움직임이나 멀어지는 움직임은 매우 느리게 느껴진다.

5) 광각 렌즈(wide angle lens)

수평 화각이 표준렌즈보다 넓은(일반적으로 30도 이상) 모든 렌즈를 광각 렌즈라고 부른다. 광각 렌즈는 표준렌즈보다 초점거리가 짧으며, 초점거리가 짧을수록 수평 화각이 넓어지며 깊이 지각이 확대되어 보인다. 광각 렌즈의 특성은 모든 면에서 장초점 렌즈의 반대이다.

렌즈의 비교
광각, 표준, 망원의 선택에 따라 전면에 있는
인물은 변화가 없지만 배경은 화각, 초점, 크기
등에서 큰 차이를 보인다.

13. 렌즈의 수평화각

1) 표준렌즈 - 수평화각 20~27°

장점

- 원근감이 자연스럽다.
- 표준렌즈로 촬영된 화면들을 교차편집할 때 서로 간의 공간과 거리감의 차이가 없다.
- 카메라를 다루기가 비교적 자연스러우며 안정감이 있다.
- 근접 샷에서 초점거리가 짧기는 하지만 일반적으로 피사계 심도는 만족할 만하다.

2) 장초점 렌즈

장점

- 멀리 있는 피사체를 가까이 보이도록 한다.
- 접근이 불가능한 피사체의 근접촬영을 가능하게 한다.
- 표면 윤곽의 강도를 줄이거나 평평하게 할 수 있다.
- 거리가 떨어져 있는 피사체들의 간격을 축소해 결합된 그룹으로 보이게 할 수 있다 (예: 일렬로 늘어선 자동차들).
- 카메라를 향해 다가오거나 멀어지는 움직임을 너무 빠르지 않게 조정할 수 있다(예: 달리기 등).
- 불필요한 배경의 초점을 흐리게 만들어 중요한 피사체를 강조하기 쉽다.

단점

- 길이가 축소되어 보인다.
- 아지랑이 효과가 화면을 흔들리게 할 수 있다.
- 피사체의 요철을 평평하게 해 부자연스럽게 보일 수 있다.

■ 카메라의 흔들림이 크게 느껴진다.

■ 초점을 맞추기가 어렵다.

3) 광각 렌즈

장점

■ 좁은 공간이나 가까운 거리에서 넓은 화각을 얻을 수 있다.

■ 카메라를 움직일 때 흔들림이 적다.

■ 피사계 심도의 확대로 초점을 맞추기가 용이하다.

■ 피사체의 요철감이 좋아지고 공간은 과장되어 보인다.

■ 극적인 장면이나 괴기 장면 등에 유용한 인상적인 공간효과가 가능하다.

단점

■ 깊이가 지나치게 확대되어 좁은 공간에서 확실한 넓이를 알 수 없다.

■ 초광각 렌즈는 명백한 기하학적 왜곡이 나타난다.

■ 렌즈의 내부반사로 인해 빛의 반점(lens flare)이 생길 가능성이 있다.

■ 클로즈업 촬영을 할 때 카메라의 그림자가 피사체에 떨어질 수 있다.

4) 수평화각의 이용

수평화각과 초점거리

① 수평화각 약 50°

■ 일반적인 스튜디오 카메라의 가장 넓은 수평화각이다.

■ 가까운 거리에서 넓은 샷을 얻고 싶을 때 사용한다.

■ 세트의 크기, 공간, 거리, 비례 등을 과장되게 보이고 싶을 때 사용한다.

■ 카메라가 피사체에 다가가거나 멀어지는 움직임(dolly movement)의 거리와 속도를

과장하고 싶을 때, 또는 카메라를 향해 가까이 오거나 멀어지는 연기자의 움직임을
과장하고 싶을 때 사용한다.

■ 움직이는 피사체를 빨리 프레이밍할 때 사용한다.

■ 카메라를 움직일 때 흔들림이 적다.

■ 지나칠 정도로 깊은 피사계 심도를 제공한다.

■ 의도적으로 괴기스러운 기하학적 왜곡[예: 가운데 부분이 부풀어 오른 듯한 배럴 변형
(barrel distortion)이나 손을 앞으로 내뻗는 등의 동작]을 창조할 수 있다.

■ 렌즈의 내부 반사로 인한 빛의 반점이 생길 수 있다.

② 수평화각 약 35°

■ 작은 피사체의 근접샷을 촬영하기 위해 자주 사용되지만 카메라의 그림자가 생길
수도 있다.

■ 공간과 거리에 대한 인상이 확장되지만 지나치게 과장되지는 않는다.

■ 일반적으로 달리(dolly)의 운동감과 속도가 강조된다.

■ 카메라를 움직일 때 흔들림이 적다.

■ 피사계 심도가 깊어 초점을 맞추기가 용이하다.

■ 정확한 프레이밍을 위해 카메라의 상당한 움직임이 필요할 수 있다.

③ 수평화각 약 25°

■ 표준렌즈의 수평화각으로 여러 목적에 널리 사용되며 화면의 원근감이 자연스럽다.

■ 카메라를 움직일 때 흔들림이 비교적 적은 화각이다.

■ 클로즈업이나 타이틀 카드 등을 촬영할 때 충분한 작업거리를 제공한다.

■ 대부분의 샷에 적당한 피사계 심도를 제공한다.

■ 피사체는 초점이 흐려진 배경으로부터 독립된 느낌을 준다.

수평화각과 렌즈의 초점거리

촬성면에 맺인 상의 가로 크기(cm)	0.64	0.88	1.27
수평화각(도)	촬상장치 크기에 따른 렌즈의 초점거리(mm)		
	1/2인치 촬상장치	2/3인치 촬상장치	1인치 촬상장치
0.5	773	1007	1445
0.7	524	719	1039
1	367	504	728
1.5	244	336	485
2	183	252	364
2.5	147	201	297
3	122	168	242
3.5	105	144	208
4	92	126	182
4.5	81	112	162
5	73	101	145
6	61	84	121
7	52	72	104
8	46	63	91
9	41	56	81
10	37	50	73
15	24	33	45
20	18	25	36
25	14	20	29
30	12	16	24
35	10	14	20
40	9	12	17
45	8	11	15
50	7	9	14
55	6	8	12
60	6	8	11
70	5	6	9
80	4	5	8
90	3	4	5
100	3	4	5

④ 수평화각 약 15°

■ 카메라가 피사체에 접근하기 어렵거나 카메라들이 다른 카메라의 프레임을 방해하지 않고 비교적 먼 거리에서 근접 샷을 잡는 데 유용한 각도이다.

■ 그룹 속의 한 인물을 독립적으로 잡을 수 있다.

■ 깊이와 원근감의 압축 왜곡이 눈에 띈다.

■ 카메라의 움직임이 쉽지 않다.

■ 피사계 심도가 다소 제한된다.

⑤ 수평화각 약 10°

■ 약 3.5미터 거리에서 클로즈업을 잡을 수 있지만 상당한 깊이의 압축이 나타난다.

■ 원근감이 매우 압축된다.

■ 가까운 거리의 샷에서 피사계 심도가 매우 제한된다.

■ 카메라를 다루기가 매우 어려워지고, 움직임이 제한되며, 숙련된 기술을 필요로 한다.

■ 근접 샷에서 피사체를 정확하게 따라가기가 쉽지 않다.

⑥ 수평화각 약 5°

■ 먼 거리에서 고정된 근접 샷을 잡는 데 사용된다.

■ 깊이의 압축이 심하다.

■ 원근감의 왜곡을 염려하지 않아도 되는 평평한 피사체를 잡는 데 적절하다.

■ 심각한 원근감의 왜곡이 발생하므로 사람을 클로즈업할 때 가장 좋지 않은 화각이다.

■ 카메라 움직임이 매우 어렵다.

■ 피사체의 움직임을 따라가기가 매우 어렵다.

■ 피사계 심도가 극히 제한된다.

14. 렌즈의 특성 및 기능

1) 전도율

빛이 렌즈를 통과할 때 일정량이 흡수되고 내면반사되므로 입사했을 때보다 출사되는 빛의 양이 적다. 입사광에 대한 출사량의 비율을 바로 전도율(傳導率, transmission factor)이라 한다.

예를 들면 입사광의 값을 1이라 할 때, 전도율은 항상 1보다 작으며, 빛의 손실량에 따라 대개 0.9(90%)에서 0.75(75%)로 감소된다.

배가적 요소들을 가진 렌즈(망원렌즈 및 줌 렌즈)는 전도율이 0.6까지 낮아질 수 있다. 가능한 한 전도율을 좋게 하기 위해 투명 매질, 즉 마그네슘 불화물(弗化物) 같은 것이 코팅되어 있다.

이것은 내부로 들어오는 빛의 분산을 감소시킴으로써 전도율과 상의 콘트라스트를 두드러지게 향상시킨다.

2) F 넘버

각 렌즈에 함께 붙어 있는 것이 조리개(diaphragm) 또는 아이리스(iris)이다. 이것은 금속의 얇은 조각들로 겹쳐져 있는 금속장치다. 이것들은 항상 원형의 구멍을 통해 입사광이 지나갈 수 있도록 열리거나 닫힐 수 있게 배열되어 있다. 조리개가 열리면 더 많은 빛이 렌즈를 통과한다. 렌즈를 통과하는 빛의 양을 조절하기 위해서는 그 빛의 양을 측정하고 조절하는 어떤 형식이 있어야 한다. 가장 일반적인 방법이 F(F-numbers)의 사용이다.

조리개의 개방에 대한 F 넘버의 숫자는 렌즈의 초점거리를 조리개의 직경으로 나눔으로써 구해진다.

초점거리 200mm인 렌즈는 그 조리개의 직경이 25mm일 때 F 넘버가 8이다. 이런 경우 렌즈는 F8에 고정되었다고 말할 수 있다.

| f 2.0 | f 4.0 | f 8.0 | f 16.0 | f 22.0 |

렌즈의 F스톱과 조리개. F스톱의 숫자가 높아지면 조리개는 점점 닫히고 빛이 적게 들어오게 된다.

300mm 렌즈의 조리개 직경이 38mm이면 그것 또한 F8에 고정되며, 그것을 통과하는 빛의 양은 F8에 고정되었다고 말할 수 있다.

우리는 렌즈를 통과하는 빛의 양을 고정시킴으로써 증가시키거나, 감소시킬 수 있는 조리개장치에 일련의 숫자를 표시할 수 있음을 알았다. 또한, 빛을 좀 더 많이 받기 위해 조리개를 열어 놓으면 F 넘버는 점점 작아진다는 것도 알 수 있다(F8에 위치시키면 F5.6에 위치시키는 것보다 빛을 반 정도 더 적게 받아들인다). 그러므로 일련의 숫자를 조리개 조절장치에 표시하면, 렌즈로 들어가는 빛의 양을 배가시켜야 할 때, 이것을 편리하게 사용할 수 있다.

조리개 장치에 표시된 넘버의 범위는 대체로 2, 2.8, 4, 5.6, 8, 11, 16, 22이다. 조리개를 F4에서 F2.8로 열게 되면 렌즈로 들어가는 빛의 양은 2배가 된다. 이것을 보통 렌즈의 조리개를 1스톱(one stop) 열어 놓았다고 말한다. 조리개 장치를 F5.6에서 F8로 하면 '1스톱 닫음'이라고 한다.

어떤 렌즈는 1/2스톱씩 눈금이 매겨져 있는데, 이것은 조리개 조절을 매우 정교하게 할 수 있게 한다. 예를 들면, F6.3에 렌즈를 고정시키면 F8에서보다 렌즈를 통과하는 빛은 50% 더 들어갈 수 있다.

3) 착란원과 피사계 심도(circle of confusion and depth of field)

렌즈에 피사체를 정밀 조준해 정확하게 초점이 맞추어지면, 초점면(focal plane)에 피사체의 선명한 상이 맺힌다(텔레비전에서는 이 초점면은 촬상장치, 즉 CCD의 표면이다). 피사체가 렌즈에 더 가까워지거나 멀어지면, 그 상은 선명한 점(sharp point)이 되는 대신 원형의 얼룩(circular blob)이 생긴다. 이 원의 직경은 피사체가 렌즈에 가까워질수록 커진다. 그러나 이 착란원의 직경이 일정한 범위 내에서 유지되면 그 상은 초점이 맞추어진 상태에 있다고 할 수 있다. 피사체가 선명하게 초점이 맞추어지려면 일정한 위치에 놓여야 하지만, 이 한계 사이에는 어느 곳에 놓이더라도 적당히 초점이 맞추어진 상태가 된다는 것이다.

실제로 물체는 항상 렌즈 쪽보다는 렌즈에서 더 먼 쪽으로 이동할 수 있다. 다시 말하면 초점이 맞추어진 물체의 앞보다는 뒤쪽의 피사계 심도가 항상 더 크다.

4) 과초점거리(hyperfocal distance)

렌즈의 과초점거리는 특별한 경우의 피사계 심도를 가리키는 말로, 무한대에 있는 피사체부터 가능한 최근접 피사체까지 적절한 초점이 맞는 것을 말한다. 가장 가까운 거리에 있는 물체에 렌즈의 초점을 맞추면, 무한대로부터 과초점거리의 1/2까지 놓인 것은 어느 것이나 적정 초점상태에 있다. 과초점거리를 감소시킬 때 렌즈의 피사계 심도가 증가한다는 것은 명백하다. 과초점거리를 더 작게 하려면, 즉 피사계 심도를 증가시키려면 초점거리가 더 짧은 렌즈를 사용하거나 조리개의 직경을 줄여야(stop down)한다. 여기에서 우리는 다음과 같은 사실을 알 수 있다. 즉 초점거리가 짧은 렌즈는 거리를 중심으로 초점거리가 긴 렌즈보다 피사계 심도가 크며 렌즈의 조리개를 닫으면 피사계 심도가 증가하고, 렌즈의 조리개를 열면 피사계 심도는 감소된다.

물체가 렌즈에서 멀리 떨어질수록 피사계 심도는 커진다는 것 또한 사실이다. 직접 렌즈와 물체를 대상으로 실제로 시험해보면 이러한 법칙을 더욱 쉽게 이해할 수 있다.

5) 최근접촬영거리(minimum object distance)

최근접촬영거리(M.O.D)는 초점이 맞은 상태로 가장 피사체에 가깝게 접근할 수 있는 거리이다. 즉 우리 눈도 일정한 거리 이상 떨어져야 초점이 맞듯이 카메라의 초점을 맞추기 위해 필요한 최소의 거리를 말한다. 이 거리는 렌즈의 전옥(前玉)의 정점에서 잰 거리이다.

일반적으로 필드형(field type)의 렌즈는 M.O.D가 길고, 스튜디오형(studio type)의 광각 줌 렌즈는 M.O.D가 짧게 되어 있다. 이것은 포커싱 렌즈(focusing lens) 군(群)의 구조의 차이에서 유래한다.

6) 플렌지 백(flange back), 백 포커스(back focus), 미케니컬 백(mechanical back)

플렌지 백(F.G 또는 F.B)은 렌즈 부착 기준면(flange)에서 상면(像面)까지의 거리를 말한다. 이것이 변하게 되면 줌 하는 도중에 초점이 맞지 않게 된다. TV 카메라의 플렌지 백은 기종에 따라 다르기 때문에 사용하는 카메라에 맞는 플렌지 백의 렌즈를 선택할 필요가 있다.

백 포커스(B.F)는 렌즈의 최종면의 정점으로부터 상면까지의 거리를 말한다. 미케니컬 백(M.B)은 렌즈의 최종금물단(最終金物端)에서 상면까지의 거리를 말한다.

일반적으로 F.B와 B.F는 공기환산(in air)의 척도로 표시되어 있다. 이것은 실제의 카메라는 색분해 프리즘, 필터나 촬상관, 페이스 블록 등의 유리 블록이 삽입되어 있지만, 유리의 두께나 재료에 따라 F.B나 B.F의 수치가 달라서는 곤란하기 때문에 공기 중의 길이에 환산해서 표시한다.

7) 왜곡(distortion)

왜곡은 물체의 모양이 결상면상(結像面上)에서 비슷한 모양을 얻을 수 없는 수차이다.

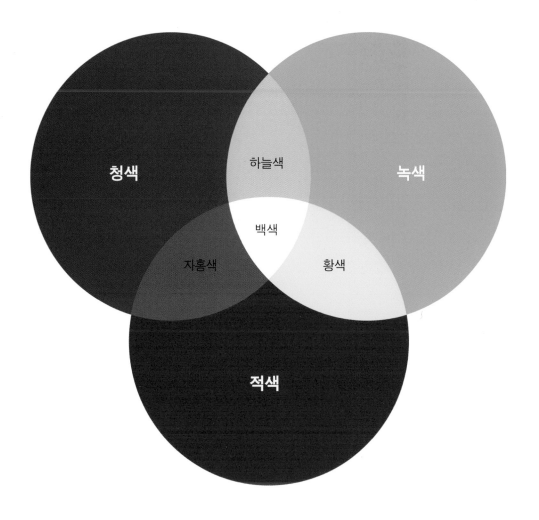

청색

녹색

하늘색

백색

자홍색

황색

적색

TV의 색

TV에서 사용하는 색은 빛의 색으로 적색, 녹색, 청색이 3원색이며 이들을 적당량으로 섞어서 원하는 모든 색을 얻을 수 있다. 3원색의 중간색들은 하늘색(Cyan), 황색(Yellow), 자홍색(Magenta) 등이며 이들 모두를 합치면 백색이 된다.

빛과 색의 파장

우리가 일반적으로 백색광선으로 인지하고 있는 빛을 분광해 보면 어두운 적색으로부터 어두운 보라색까지 구성되어 있음을 알 수 있다. 이들을 과학적으로 분석해 보면 특정한 색은 특정한 전자기파의 파장을 가지고 있음을 알 수 있다.

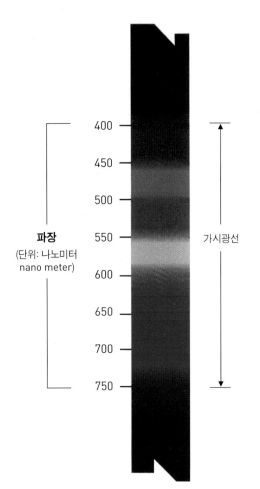

파장
(단위: 나노미터 nano meter)

400
450
500
550
600
650
700
750

가시광선

분광기

카메라의 프리즘 블록 안에 들어 있는 색선별 거울은 렌즈를 통해 들어오는 빛을 3원색으로 분광하고 피사체들의 다양한 색들은 3원색으로 분리되어 처리된다. 빛에 감응하는 CCD는 실제로는 색맹이며 그들이 받아들이는 빛의 밝기에만 반응한다.

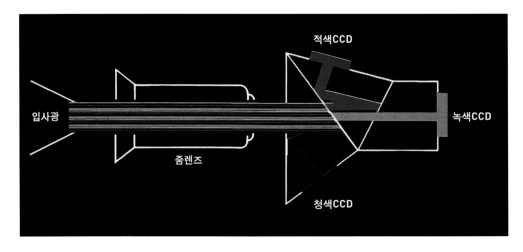

입사광

줌렌즈

적색CCD

녹색CCD

청색CCD

컬러 바(color bar)

TV에서 컬러 바는 TV수상기의 색 재현에 기준이 되는 것으로 적색, 녹색, 청색의 3원색과 황색, 자홍색, 하늘색 등의 중간색과 명암을 나타내는 백색과 흑색을 보여주며 이 색채들을 정확하게 맞추어야 색을 재현할 수 있다.

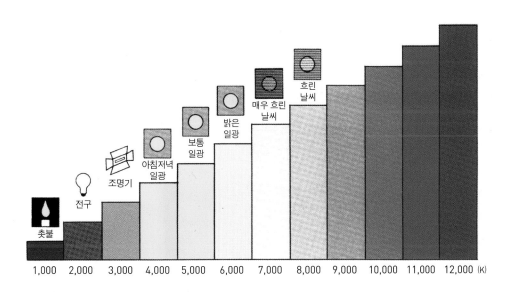

색온도표

TV제작에 사용되는 다양한 조명들은 특정한 색온도를 갖고 있다. 인간의 눈은 다양한 조명의 색에 스스로 조정이 가능하지만 TV카메라는 정확한 색의 재현을 위해 조명 조건이 바뀔 때마다 화이트밸런스를 맞추어 주어야 한다.

색온도와 색의 재현

색온도와 카메라의 화이트밸런스가
정확하게 맞은 화면

3200K의 조명하에서 화이트밸런스를 조정한
카메라로 5600K의 조명하에서 촬영한 화면. 청
색이 돌아 정확한 색을 재현하지 못했다.

5600K의 조명하에서 화이트밸런스를 조정한
카메라로 3200K의 조명하에서 촬영한 화면. 황
색이 돌아 정확한 색을 재현하지 못했다.

보통 왜곡은 상점(像點)이 그 이상점(理想點)의 위치에서 어느 정도 어긋나 있는가를 이상상고(理想像告)에 대한 백분율로 표시한다.

왜곡에는 오목사각형(pincushion)과 볼록사각형(barrel)이 있다. 광각은 볼록사각형, 망원 쪽은 오목사각형의 왜곡이 된다. 왜곡은 조리개를 조여도 변화하지 않는다.

8) 매크로(macro) 기구

M.O.D보다 짧은 거리에서 초점을 맞추었을 때 초점군 이외의 렌즈군을 움직이는 것에 의해 근접촬영을 할 수 있도록 한 것이 매크로 기구이다. 매크로를 위해서 움직이는 렌즈군을 크게 나누면 컴펜세이터(compensator) 렌즈를 움직이는 방법과 릴레이(relay) 렌즈를 움직이는 방법이 있다.

9) 광학필터

필터는 렌즈에 부착해 색의 조정, 광선의 조정, 특수 효과의 창출 등을 위해 사용한다. 필터를 사용함으로써 극중 분위기에 맞는 효과를 극대화할 수 있다. 예를 들어 쇼윈도 반사, 유리면 반사, 물표면 반사를 제거하고 피사체를 선명하게 살리기 위한 PL필터, 각진 부분에 대한 부드러운 분위기를 만들기 위한 연초점 필터, 노출부분의 높고 낮음을 보정하기 위한 low/high contrast 필터, 특정 색을 위한 컬러 필터 등 여러 가지 색상을 표현하기 위해 촬영 감독은 적재적소에 메모리카드와 알맞은 필터를 사용해야 한다.

UV 필터(Ultra Violet filter), 스카이라이트 필터(skylight filter)

UV 필터는 육안으로 볼 수 없는 짧은 파장의 자외선을 흡수하고 색은 거의 없다.

스카이라이트 필터는 연분홍색이다. 이 필터는 맑은 날 촬영할 때 사용되며, 자외선을 차단해주고 그림자 부분에 푸르스름한 색이 끼는 것을 막는다.

줌 렌즈는 많은 렌즈로 구성되어 있기 때문에 거의 모든 자외선이 렌즈 안쪽에 흡수된

다. 그러나 이 필터의 사용은 자외선을 현저하게 차단해준다.

UV 필터나 스카이라이트 필터는 상에 영향을 주지 않으므로 렌즈 보호 목적으로 사용하는 경우도 많다.

ND 필터(Neutral Density filter)

ND 필터는 밝은 장소에서 촬영할 때 광선의 양을 제한하는 데 사용하는 필터이다. 이 필터는 렌즈 구경이 큰 것을 가지고 촬영할 때 빛의 밝기가 커서 아이리스만으로 조절할 수 없을 때 사용한다.

ND 필터는 짧은 파장에서 훨씬 더 빛이 흡수되므로 화이트밸런스(white balance) 조정이 필수적이다.

ND 필터 형태	투과율	밀도
ND 2	50	0.3
ND 4	25	0.6
ND 8	12.5	0.9

크로스 필터(cross filter)

크로스 필터는 피사체가 강한 빛을 낼 때, 별모양이나, 십자가모양의 빛으로 분산(分散)을 만들기 위해 사용한다. 이러한 빛이 더 밝고 많을수록 그 효과가 크다. 이 크로스 필터는 밤 배경이나 쇼 무대에서 자주 사용된다.

연초점 필터(soft-focus filter)

연초점 필터는 서정적인 표현을 하고자 할 때 피사체의 가장자리를 부드럽게 만들어 독특한 분위기를 만들기 위해 사용된다.

색온도 변환 필터(color conversion filter)

색온도(色溫度, color temperature)란 광원의 색 균형을 나타내는 것으로서 완전히 검은 물체를 가열함에 따라 발산하는 빛의 색을 참조한 것이다. 낮은 색온도에서는 붉은빛으로 기울게 되고 색온도가 올라감에 따라 황, 청으로 변하게 된다. 호박색 필터(amber filter)는 색온도를 낮추게 되고 청색 필터는 색온도를 높여준다.

TV 카메라는 TV 스튜디오에서의 조명기준으로 디자인되어 있는데, 3,000~3,200k의 색온도이기 때문에 야외에서는 호박색 필터가 필요하게 된다. 색온도 변환 필터를 CC 필터라고 부르고 있다. 대부분의 TV 카메라는 색온도 필터를 내장하고 있으므로 조명 환경에 따라 필터를 택하고 화이트밸런스를 맞추어주기만 하면 된다.

편광 필터(polarized filter)

편광(扁光) 필터는 수면이나 유리 등의 표면으로부터 반사된 광을 제거하는 필터이다.

자연광은 무질서한 진동면을 갖고 있는 광이기 때문에 편광의 검출은 어렵지만 반사면에어서는 어떤 특정의 진동면인 광보다 많이 반사되기 때문에 반사광은 편광된 광이 된다. 편광 필터는 빛의 총량에 1/4 정도를 감소시키기 때문에 색의 균형이 변화되므로 화이트밸런스를 다시 조정해주어야 한다.

15. 카메라의 종류

TV 프로그램 제작에 사용하는 카메라의 종류는 매우 다양하다. 제작 기능에 따라 카메라를 분류하면 대체로 스튜디오에서 사용하는 스튜디오 카메라, ENG/EFP 카메라, 그리고 소형 캠코더로 분류할 수 있다.

1) 스튜디오 카메라

스튜디오 카메라는 일반적으로 카메라의 크기와 무게 때문에 페데스탈(pedestal)을 사용한다. 페데스탈에 장착된 스튜디오 카메라는 스튜디오 내에서 자유자재로 움직이면서 뉴스, 드라마, 그 외 여러 종류의 프로그램을 촬영한다. 이 카메라는 야외 운동경기와 음악회 등의 프로그램 제작에도 사용된다.

스튜디오 카메라의 장점은 무엇보다도 뛰어난 화질을 꼽을 수 있다. 광학기술의 발달로 야외 촬영에서 주로 사용되는 ENG나 EFP 카메라도 좋은 화질을 얻을 수는 있지만, 화질만을 고려한다면 역시 스튜디오 카메라가 뛰어남을 알 수 있다.

2) ENG/EFP카메라

ENG(Electronic News Gathering) 혹은 EFP(Electronic Field Production) 카메라는 카메라와 비디오테이프 녹화기가 함께 붙어 있는 캠코더로, 전문점에서 쉽게 구할 수 있다. 하지만 그 종류가 천차만별이라 가격 차이도 엄청나다. 가정용 캠코더를 비롯해 초보 전문가용 캠코더, 방송사와 위성, 케이블 방송사에서 사용하는 카메라까지 다양하다.

16. 새로운 카메라와 기술들

1) HDCAM - HDW-F900R

지난 2000년, 소니는 HD 디지털 영상을 초당 24프레임 속도로 디지털 테이프에 녹화할 수 있는 HDW-F900 캠코더를 출시함으로써 영화 산업에 획기적인 이정표를 세웠다. 24P 기반 디지털 녹화라는 완전히 새로운 개념은 이 기술을 지원하는 소니 제품과 함께 "시네알타(CineAlta)"라는 이름이 정해졌으며, 그 후 전 세계 제작자, 감독 및 영화 촬영 기사들에게 폭넓게 채택되어왔다. 최초의 시네알타 캠코더인 HDW-F900은 영화 및 TV 프로그램 제작의 소중한 도구로 많은 사랑을 받았으며, 한 차원 새롭게 업그레이드된 화질, 효율 및 유연성을 제공했다. HDW-F900 모델을 출시한 후에도 소니는 고객의 다양한 요구에 귀 기울여 시네알타 제품군을 지속적으로 강화했다. 시네알타 제품군의 두드러진 발전 중 하나는 HDW-F900 및 HDCAM 형식 VTR의 출시 이후 발표된 HDC-F950 RGB 4:4:4 카메라와 HDCAM-SR 형식이라고 할 수 있다. 이 새로운 시스템 개념은 고차원의 특수 효과 시퀀스를 다루는 영화사, 그리고 영화 및 TV 방송용 고급 광고 제작자의 요청으로 탄생한 것이다. 소니는 HDCAM 및 HDCAM-SR 형식을 사용하는 시네알타 제품과 함께 고객이 화질, 예산, 용도에 대한 각자의 요구에 따라 가장 적절한 장비를 선택할 수 있도록 매우 광범위한 HD 제품군을 제공한다. 우수한 평가를 받은 HDW-F900 캠코더는 지금은 더욱 강화된 다양한 기능을 제공하는 차세대 HDW-F900R로 발전했다. HDW-F900R 캠코더는 1920×1080 유효 픽셀(가로×세로)의 샘플

링 구조를 지정하는 CIF(Common Image Format) 표준에 따라 영상을 녹화한다. 또한 HDW-F900R 캠코더는 24P 녹화가 가능할 뿐만 아니라, 25P, 29.97P 프로그레시브 스캔 및 50 또는 59.94Hz 인터레이스 스캔 방식으로 전환해 녹화할 수 있다. 그리고 이 제품은 향상된 감마 기능이나 컬러 매트릭스 등 창의적 촬영을 위한 광범위한 기능을 제공한다. 또한 작고 가볍게 설계된 HDW-F900R은 촬영 시 더 높은 수준의 이동성과 사용자의 편의성을 제공한다. 창의성 및 운용성을 위한 캠코더의 다기능성을 더욱 강화하기 위해 다양한 액세서리도 지원한다.

2) RED ONE CAM

레드원 카메라(RED ONE CAMERA)는 161mm × 305mm × 132mm(세로 × 가로 × 폭)에 약 4kg의 작고 가벼운 무게로 협소한 장소에서 사용하기 용이하고 다양한 액세서리를 적용할 수 있으며 디지털 슈퍼 35mm 크기의 CCD 크기로 필름의 강점인 고해상도 및 넓은 촬상면이 만드는 낮은 피사계 심도의 촬영이 가능하다. PL 마운트를 채택해 기존 필름카메라의 렌즈와 액세서리를 그대로 사용할 수 있을 뿐만 아니라 어댑터로 캐논, 니콘과 같은 디지털 카메라 렌즈 및 방송용 HD 렌즈도 사용할 수 있다. 레드원에 탑재된 미스테리엄(Mysterium) 센서 디지털 슈퍼 35mm CCD로 선명한 디지털 초고화질(Digital Ultra-High

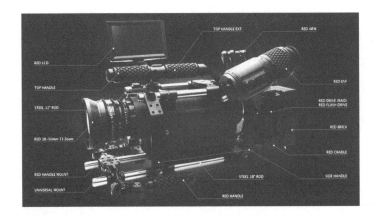

Definition) 영상을 Progressive 30fps REDCOE RAW 파일 4520×2540 픽셀로 녹화할 수 있다. 이것은 CCD의 크기가 기존 HD카메라보다 4배 이상 커진 것으로, 약 6배 이상의 고화질을 구현할 수 있는데다가 현상 과정을 거치지 않고 촬영분을 확인할 수 없는 기존의 필름 카메라와는 달리 비디오카메라와 같이 촬영과 동시에 현장에서 모니터로 촬영분을 확인할 수 있는 장점이 있다. 8GB CF 메모리카드 및 하드디스크를 이용해 2K(HD급)로 8시간, 4K로는 2.5시간 동안 연속촬영이 가능하다. 비디오카메라에서 구현하기 쉽지 않던 필름 룩을 구현할 수 있고, 다양한 포맷의 변화와 글래디에이터 효과라 부르는 고속촬영 또한 가능하다고 알려져 있다.

레드원은 전자적으로 화이트밸런스를 맞춰 화이트 수치를 높이거나 낮출 수 있고, 카메라 세팅 값을 변경할 수 있으며, 뷰 파인더 안에 노출계나 지브라를 보고 노출을 결정할 수 있어 디지털 카메라를 사용하던 사람뿐 아니라 기존의 필름카메라를 사용하던 사람들에게 편리성을 제공한다. 그리고 인터넷을 통해 소프트웨어 업그레이드만으로 카메라의 성능을 더 손쉽게 향상시킬 수 있다.

레드원 카메라는 필름 카메라의 화질에 디지털 카메라의 편리함을 갖추고 있으면서 가격이 낮다는 점, 그리고 현재 영상산업의 흐름이 전통적으로 사용하고 있는 테이프 방식에서 메모리와 디스크 방식으로 바뀌고 있는 전환점이라는 것을 생각해보면 매력적이다. 하지만 편집의 편리성 측면에서 해결해야 할 문제가 남아 있다.

3) 스테디캠

스테디캠(steadicam)은 카메라 자체가 아닌 특별한 카메라 장착장치이다.

스테디캠의 등장

초창기 영화들을 보면 카메라와 배우의 거리는 일정했고, 배우는 프레임을 벗어나지 않도록 연기지도를 받았다. 그러다가 렌즈의 개발로 클로즈업이 가능하게 되었으며, 더 나아가 배우와 함께 움직이고자 하는 관객의 욕구를 충족시키기 위해 카메라를 이동할 수 있는 방법을 꾀하게 되었다.

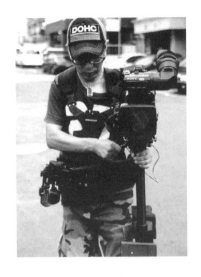

1910년대에 개발된 카메라 이동장비인 트랙과 달리는 향후 수십 년간 애용되었으나 빠르게 움직이는 피사체를 안정된 화면으로 포착하는 데는 한계가 있었다. 1970년대 중반 스테디캠이 등장하면서 영화제작 방식을 바꾸어놓는 전기를 마련한다. 미국의 개럿 브라운(Garret Brown)에 의해 고안된 스테디캠은 영화기재 전문회사인 시네마 프로덕츠의 기술진에 의해서 완성된 것이다.

스테디캠이란 안정된 카메라란 뜻으로 흔들림이 없이 매끈한 화면을 보여주는 카메라 장착장치를 일컫는 말이다. 개럿이 직접 스테디캠을 사용해 촬영한 데모필름을 본 감독들은 자신들이 꿈에 그리던 이 장비를 앞다투어 사용했는데, 〈록키〉에서 록키가 필라델피아 계단을 오르는 장면이나 〈샤이닝〉에서 복도와 눈 덮인 정원의 추격 장면 등에서 스테디캠은 그 진가를 발휘했다. 〈스타워즈 3편 – 제다이의 귀환〉에서 루크 스카이워커가 숲 속을 질주하는 장면도 스테디캠으로 고속 촬영한 것이다.

스테디캠의 구성과 착용

스테디캠은 기본적으로 리그(rig)라 불리는 축을 기준으로 상부에는 카메라가, 하부에는 모니터와 배터리 등 기타 부속 장비가 부착된다. 우선 카메라를 장착하게 되면 리그를 조정해 본체의 상하좌우 균형을 맞추게 된다. 스테디캠을 조작하는 사람은 조끼를 입은 후 암(arm)을 조끼에 부착한다. 암에 카메라를 실은 리그를 끼게 되면 스테디캠의 착용이 끝난 것이다. 여기서 조작자가 신경을 써야 할 것은 스테디캠의 수평을 맞추는 일과 가급적 몸 쪽에 가깝도록 카메라를 조정하는 일이다.

스테디캠의 용도

스테디캠이 진가를 발휘하는 장면을 열거해보면 다음과 같다.
① 여러 가지 카메라 이동이 복합된 경우, 예를 들면 카메라가 복도를 지나다가 갑자기 열려진 창문으로 팬(pan)하고 수직이동(붐 업 또는 틸트)하는 경우, 다른 이동 장비

　　로는 하나의 샷으로 연결시킬 수 없는 경우이다.

② 카메라 통신을 기준으로 앞과 뒤를 번갈아가며 보여줄 경우, 트랙을 사용하면 트랙이 프레임 내에 걸리게 되고, 달리를 사용하면 달리를 이동하는 사람들이 프레임 내에 들어온다.

③ 계단을 오르는 경우

④ 트랙이나 달리를 사용할 수 없는 좁은 공간의 경우

⑤ 고의적으로 프레임을 흔들 경우. 예를 들어 술 취한 사람의 시점 숏

⑥ 빠른 속도로 이동하는 피사체를 포착할 경우. 이때는 스테디캠을 차량에 부착시킬 수 있다.

⑦ 정지된 피사체를 움직이는 것처럼 보이게 할 경우. 서 있는 기차를 스테디캠으로 이동해 잡게 되면 마치 기차가 달리는 것처럼 보이게 된다. 그러나 스테디캠이 만능은 아니다. 유압 장치가 잘된 삼각대 위에 카메라를 올려놓고 이동하는 것이 훨씬 부드럽고 정적인 장면을 얻어낼 수 있다. 또한 사고의 위험이 많은 장면에서는 고가의 스테디캠을 사용하면 파손의 위험이 있으므로 피하는 것이 좋다.

4) 테이프리스 카메라 저장방식의 종류

　　일반적으로 테이프리스 저장방식의 종류에는 하드디스크 방식, 플래시메모리 방식, 광디스크 방식 등의 세 가지가 있으며, 모두 장단점이 있다.

　　하드디스크와 플래시메모리 방식은 영상을 컴퓨터의 하드디스크나 메모리에 저장해 별도의 캡처 시간 없이 바로 편집할 수 있는 장점이 있다. 블루레이 디스크 방식은 메모리 방식에 비해 비선형 편집 시 캡처 시간이 좀 더 걸리기는 하지만 촬영한 영상의 보존성이 더 보장된다.

　　디지털 시네마용 카메라 기종을 제외한 일반적인 테이프리스 방식은 테이프를 사용하는 HDCAM포맷에 비해 카메라의 촬영화질이 비교적 떨어지는 느낌을 준다. 하지만 미래의 방송 환경을 생각하면 분명 테이프리스 방식을 선택하는 것이 당연하며, 기술이 발전함에 따라 데이터의 압축 방식이나 메모리 저장용량이 늘어나면 화질 역시 테이프 방

식 카메라를 뛰어넘을 것이고, 그때쯤이면 테이프 방식은 사라질 것이라 예상된다.

① 광디스크 방식(블루레이 디스크)

광디스크를 영상 저장매체로 사용하는 방식으로 소니가 개발한 방법이며, XDCAM에서 사용하는 방식이다.

② 메모리카드 방식과 하드디스크 방식

플래시 메모리를 영상 저장매체로 사용하는 방식이며, 차후 발전 가능성이 많은 방식이다. 별도의 장치 없이 컴퓨터에 직접 삽입해 사용할 수 있는 장점이 있으며, 파나소닉의 P2카메라에서 사용하는 메모리카드 방식과, 디지털 시네마용 카메라에서 사용하는 하드디스크 방식이 있다.

메모리카드 방식은 저장용량이 작아 일체형 카메라로 만들 수 있는 장점이 있지만 하드디스크 방식에 비해 상대적으로 압축을 많이 해야 하기 때문에 화질이 떨어지는 단점도 있다. 반면 하드디스크 방식은 저장 용량이 많아 영상신호를 압축하지 않아 화질이 좋지만 일체형 카메라로 만들지 못하고 분리형으로 만들어야 하는 단점이 있다.

5) CMOS 촬상소자의 등장과 변화

현재 방송용 카메라는 큰 변혁기를 맞이하고 있다. 방송용 카메라는 과거에 세 가지 큰 변혁기가 있었다. 첫 번째는 오픈릴 테이프에서 비디오카세트로 바뀐 것, 두 번째는 카메라의 VTR(VCR)이 내장되어 캠코더가 된 것, 그리고 세 번째는 촬상소자가 촬상관에서 CCD가 된 것이다. 그리고 현재 다가오는 변혁이 '탈 테이프'이다. 그 외의 변혁요소도 있다. 지금까지 카메라로 촬영한 영상이라고 하면, 항상 중성적인 색온도와 콘트라스트에 단일한 표현 외에는 존재하지 않았다. 그러나 근래 HD의 등장과 영화에서의 응용을 계기로, 기존 인터레이스(interlace) 촬영에서 24p 혹은 30p의 프로그레시브 촬영으로, 기존의 비디오 감마 이외의 계조(gradation) 표현이 드라마 촬영에도 도입되게 되었다. 거기에 촬상소자도 제2의 변혁으로서 기존의 CCD에 더해 CMOS 촬상소자가 두각을 나타내

고 있다.

그런데 지금까지 변혁은, 예를 늘면 테이프가 오픈릴에서 카세트로 바뀌어노 소삭이 편리해지거나 기재가 가벼워졌다는 것 이상의 변화는 없었다. 또한 카메라와 VTR이 일체화되어도 기재가 간소해져서 촬영 감독 어깨의 중량부담이 줄어드는 것 이외의 변화는 없었다. 여기서 중요한 것은 나타난 모든 결과가 작업 환경의 개선뿐이며, 제작의 흐름이나 작품의 연출에는 큰 변화를 가져오지 않았다는 것이다. 그러나 현재 다가오고 있는 변혁은 지금까지와는 차이가 크다. 작업의 흐름이 변하고, 게다가 연출 기법에도 영향을 미칠 가능성이 높다는 것이다.

앞으로의 방송용 카메라 발전을 말하는 데에서 빠트릴 수 없는 것이 CMOS 촬상소자이다. CMOS는 CCD와는 몇 가지 결정적인 차이점이 있다. 그중 한 가지는 CMOS는 반도체 안에서 특수한 구조를 갖는 CCD와는 달리 이론상으로는 일반적인 반도체 기술로 제조가 가능하다는 점이다. CMOS 촬상소자의 구조나 제조방법은 휴대폰이나 PC 등으로 대표되는 디지털 가전제품에 탑재되는 반도체와 같다. CPU나 메모리라고 하는 반도체도 이 CMOS이다. 지금까지 CMOS는 CCD와 비교해 감도가 낮고 노이즈가 많은 것이 결점이었으나 이 문제들도 거의 해결되고 있다.

CMOS가 CCD에 비해 우수한 부분도 몇 가지 있다. 고속작동이 비교적 쉽다는 것, 고밀도화가 비교적 용이하다는 것, 아날로그 회로와 디지털 회로를 쉽게 혼재할 수 있다는 것, 소비전력이 낮다는 것, 이론상 '스미어'가 없다는 것 등이 있다.

아날로그 회로와 디지털 회로의 혼재라는 측면, CMOS는 이 점을 살려 촬상소자의 대부분이 A/D컨버터를 내장하고 있다. 촬상소자의 화소에서 출력되는 신호는 CCD도 CMOS도 아날로그이지만, CCD의 경우 디지털 변환회로인 A/D컨버터를 현재 상황에서는 내장할 수 없어 일반적으로는 다른 회로로 하고 있다. 그렇기 때문에 CCD는 출력에서 A/D변환까지 회로에서 노이즈를 받지 않도록 하기 위한 방법 등이 필요하고 소비전력도 많기 때문에 이런 점들이 설계의 장벽을 높이고 있다. 이런 이유들로 볼 때, 향후 CMOS 촬상소자가 방송용 중 하나가 되는 것은 피하기 어렵고, 그리고 피할 이유도 없을 것이다.

CMOS가 가져올 변화는 이것뿐이 아니다. 카메라 회사의 신규참가 가능성이다. CMOS 촬상소자는 앞에서도 말한 것처럼 반도체와 같은 기술로 제조할 수 있다. 일부 "CMOS

촬상소자는 어디에서든 만들 수 있다"는 등의 과도한 의견도 있으나, 현실적으로 그렇게까지 실현가능할지는 섣불리 말할 수 없는 일이다.

6) 테이프리스로 다가오는 영상의 파일화

비디오카메라의 테이프리스화로 도래하는 중요한 테마가 파일화이다. 테이프에서는 같은 트랙 패턴으로 영상 신호를 연속적으로 기록한다. 컨트롤 트랙에 의한 트래킹만을 판별할 수 있으면 이론상 영상을 불러낼 수 있다. 그러나 광디스크나 메모리에서는 기록 매체상에서 데이터의 연속성이 없기 때문에 일반적으로는 어디에 무엇을 넣어두었는지 알 방법이 없다. 그렇기 때문에 파일이라는 개념이 도입되었다. 이 파일로 인해 필요 없는 영상이나 음성의 클립(clip)을 삭제해서 그 용량을 빈 곳으로 새롭게 이용할 수 있게 되었다. 또한 이 파일로 광디스크나 반도체의 기록매체를 PC 등의 기기로 직접 읽어들여 편집을 한다거나 하는 일들이 가능하게 되었다. 그리고 영상의 복사 등에 걸리는 작업시간도 테이프에 실려 있는 영상신호처럼 실시간의 영상을 기다릴 필요 없이 각 기기의 최고속도로 처리할 수 있게 되었다.

파일화의 혜택으로 각종 부수적인 데이터의 보전이나 관리가 쉬워진 것도 특징으로 들 수 있다. 이것이 메타데이터(meta data)라고 불리는 것이다. 예를 들면, 드라마 촬영 시 스크립터가 촬영한 테이크의 정보를 기록하기는 하나, 어디까지나 현재는 손으로 쓰고 있다. 일본에서는 이것을 타임코드와 함께 기록하지만, 그 정보의 유무와 관계 없이 결국 수동으로 테이프를 돌려서 찾아야 한다. 그러나 이 메타데이터가 활용되면, 클립에 직접 정보를 써넣어 편집 시에도 한 순간에 테이크를 선택하는 것이 가능하다. 또한 아이디어를 발전시켜 미리 컷 나누기를 입력해두는 식으로 시나리오에 따른 영상의 배치도 자동으로 할 수 있게 된다. 이런 것들은 테이프에서는 불가능하며, 디지털 파일에 의해 실현될 수 있는 것이다.

촬영 현장에서 가능하다면 영상의 최종 형태를 보고자 하는 욕심은 원래부터 있었다. 실제로 영화촬영 현장에서는 가편집이 일상적이다. 이런 기능들이 실현되면, 촬영 현장에서 대략의 편집 작업이 완료되어 후반작업에서는 미세조정만이 남거나, 경우에 따라서

는 감독 자신이 이동 중 차 안에서 휴대용 컴퓨터로 편집을 완성하는 미래도 충분히 생각해볼 수 있다.

7) 과제로 남겨진 렌즈의 성능 개발

방송용 카메라가 새롭게 탈바꿈하는 데에서 카메라 회사에서도 해결할 수 없는 문제가 바로 렌즈이다. 카메라가 점점 소형화·고성능화되는 데 비해 렌즈는 이를 따라가지 못하고 있는 것이 현재 상황이다. 이에 대해 카메라 회사 나름의 노력도 없지는 않다. 예를 들면 소니의 XDCAM EX 캠코더 PMW-EX3에서는 새로운 콘셉트의 형태를 제창하고 있는데, 이를 보면 소형화되는 바디를 어떤 형태로 정리하면 좋은가에 대한 고뇌를 느낄 수 있다. 캐논사의 EOS 5D Mark2나 소형 HDV 등도 드라마와 같은 작품을 촬영하게 되면 렌즈조작의 중요성이 매우 커진다. 렌즈의 포커스 링이나 줌 링, 아이리스 링 등이 보이는 위치에 있고 조작이 쉬워야 한다는 점은 중요하다. 그러나 카메라가 점점 소형화되면 현재의 ENG/EFP 카메라와 같은 편리한 위치관계를 유지하지 못하는 것이 문제가 된다. 카메라가 소형화되면, 궁극적으로 그 스타일은 DSLR 카메라이기 때문이다. 중량밸런스도 같은 문제를 안고 있는데, 이러한 문제들을 한 번에 해결하려면 완전히 새로운 형태를 생각해야 할 필요가 있다. 반대로 현재의 ENG/EFP 카메라의 형태를 어찌 되었든지 유지하는 것도 한 방법일 것이다. 현재 카메라의 내부는 광학 블록보다 뒷부분이 비어 있기 때문에 예비 배터리까지 넣을 수 있을 것이다. 진지하게 생각해보면, PC를 그대로 넣어서 그 자리에서 편집을 하고, 메일로 송신할 수도 있을 것이다.

3장

촬영

1. 촬영 범위
2. 각도
3. 구도
4. 화면의 깊이
5. 움직임
6. 기능과 목적을 위한 샷
7. HDTV 화면의 기본 샷의 분류
8. 화면 비율 변화와 화면구성의 변화
9. HDTV 화면의 구성의 특성
10. 촬영인의 자세
11. 촬영인의 임무
12. 야외 촬영용(ENG/EFP)카메라의 운용
13. 입체영상

촬영의 궁극적인 목표는 목적하는 화면을 효과적이고 아름답게 구성하는 것이다. TV 화면구성(framing)의 목적은 프로그램 내용을 효과적으로 표현, 전달하는 데 있다. 프로그램의 흐름, 상황에 따라 안정되고 균형 잡힌 화면, 아름다운 화면, 역동적인 화면, 현미경식으로 확대된 화면 등 다양한 화면의 구성이 요구된다. 하나하나의 화면 구성이 프로그램의 흐름과 분위기에 잘 조화되도록 최선의 노력을 기울여야 전체 프로그램이 목적하는 바를 성취할 수 있다.

TV 화면은 공간성과 시간성을 동시에 가지고 있기 때문에 공간만을 가진 회화나 사진과는 많은 차이점이 있지만 공간을 구성하는 기본 원칙은 회화나 그래픽, 조각 등 미술의 이론들을 도입해 응용할 수 있다. 또한 TV와 마찬가지로 공간과 시간을 갖고 있는 영화의 화면구성은 TV 화면구성에 많은 참고가 될 수 있다.

저명한 미술이론가인 루돌프 아른하임(Rudolf Arnheim)은 그의 대표적인 저서인 『미술과 시지각』에서 미술의 공간을 구성하는 요소들을 균형(balance), 형(shape), 형태(form), 성장(growth), 공간(space), 빛(light), 색(color), 운동(movement), 역동성(dynamic), 표현(expression) 등으로 구분해 설명했다. 또 『예술로서의 영화』라는 책을 쓴 스티븐슨(R. Stevenson)과 데브릭스(J. R. Debrix)는 영화의 공간구성을 스케일, 촬영 각도, 원근법, 차원의 전이, 영상의 심도, 카메라 움직임 등으로 구분해서 설명하고 있다. 그리고 『영상 제작의 미학적 원

113

리와 방법(sight, sound, motion)』이라는 응용매체 미학서의 저자인 허버트 제틀(Herbert Zettle)은 공간구성 요소를 빛, 색, 2차원적 영역과 역동 간의 상호효과, 3차원의 깊이와 양감, 영상화, 4차원적 시간과 움직임 등으로 구분해 설명하고 있다. 이러한 이론들은 결국 전달하고자 하는 메시지를 어떠한 요소들을 동원해 가장 효과적으로 전달할 수 있을까를 탐구하는 작업이다.

촬영인이 샷(TV화면을 구성하는 기본단위)을 구성(framing)하는 것은 시청자들에게 선명한 영상을 보여줌으로써 의미와 사상을 전달하는 것이 가장 중요한 목적이다. 촬영인이 하는 기본적인 일은 그의 앞에서 벌어지고 있는 어떤 일(뉴스, 스포츠, 드라마 등 모든 대상)을 선명하고 강렬하게 하는 것이다. ENG 혹은 EFP 작업을 할 경우, 녹화가 되기 전에 가장 먼저 TV 영상을 보는 사람은 바로 촬영인이다. 그러므로 촬영인은 효과적인 영상의 표현을 위해 매 샷마다 연출자의 의견에 의존할 수만은 없다. 촬영인이 화면의 구성에 대해 잘 알면 알수록 그의 앞에서 벌어지고 있는 일을 집약적이고 선명하고 효과적으로 전달할 수 있을 것이다. 스튜디오나 야외중계처럼 여러 대의 카메라를 사용하는 제작의 경우처럼 연출자가 모든 샷을 사전점검할 수 있는 때에도 촬영인은 효과적으로 화면을 구성하는 방법을 알 필요가 있다. 연출자가 가끔 촬영인의 샷들을 수정해줄 수는 있을지 모르지만 그들이 매번 촬영인이 좋은 샷을 잡을 수 있는 기초를 가르쳐줄 시간은 분명 없을 것이다.

다른 어떤 그림들과 마찬가지로 TV 영상도 전통적인 미학의 법칙을 화면 구성의 기초로 삼는데, 아래의 것들이 그 기본적인 요소들이다.

① 촬영 범위(field of view)
② 각도(camera angle)
③ 구도(framing and composition)
④ 깊이(depth)
⑤ 움직임(movement)
⑥ 기능과 목적

1. 촬영 범위

피사체가 카메라에 대해 얼마나 넓게 혹은 좁게 보이는가 하는 것이다. 이것은 결국 시청자들에게 피사체를 얼마나 가깝게 혹은 멀게 보이느냐 하는 것이다. 이것은 기본적으로 5단계로 나누어 표시하는데, **익스트림 롱 샷**(Extreme Long Shot: XLS 혹은 ELS), **롱 샷**(Long Shot: LS), **미디엄 샷**(Medium Shot: MS), **클로즈업**(Close-Up: CU) 그리고 **익스트림 클로즈업**(Extreme Close-Up: ECU 혹은 XCU) 등이다.

또 다른 표현 방법은 사람의 신체부위나 숫자로 표시하는 방법이 있다. 즉, 얼굴이나 특정 신체부위 화면에 가득 차게 잡는 클로즈업, 가슴부터 머리까지를 잡는 버스트 샷(bust shot: BS), 허리선 이상을 잡는 웨이스트 샷(Waist Shot: WS), 무릎선 이상을 잡는 니 샷(Knee Shot: KS), 머리끝부터 발끝까지를 잡는 풀 피겨 샷(Full Figure Shot: FS) 등이다. 또한 숫자를 표시하는 방법으로 두 사람을 프레임하면 투 샷(Two-Shot: 2S), 셋이면 스리 샷(Three-Shot: 3S)이라고 표시하며, 그 이상이면 대개 그룹 샷(group-shot)으로 표시한다.

또한 두 사람이 마주보고 있을 경우에 한 사람의 어깨 너머로 다른 사람을 잡을 때 이를 오버 더 숄더 샷(Over-the-Shoulder Shot: OSS)이라고 부르며 두 사람이 마주보고 대화를 하고 있을 때 한 사람만을 타이트하게 잡고 다른 사람을 프레임에서 제외시키는 것을 크로스 샷(Cross-Shot: XS)이라고 부르기도 한다.

물론 정확한 프레이밍은 촬영인의 구도에 대한 감각과 연출자의 선호도를 모두 고려해 결정해야 한다. 즉, 정확한 샷의 프레임은 촬영인과 연출자가 미리 협의해 결정해야 한다.

또한 피사체의 거리관계와 함께 기초적인 프레이밍에서 고려해야 할 사항들이 헤드룸(head room), 룩킹 룸(looking room), 리드 룸(lead room)등이다.

1) 샷의 크기

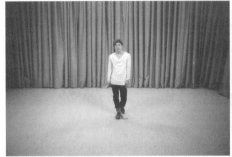

LS

FS

WS

BS

CU

흔히 샷 사이즈라고 부르는 촬영 범위는 대개 ELS, FS, WS, BS, CU 등으로 구분해 부른다.

2) 프레이밍에서 고려할 것들

헤드 룸(head room)

우리는 일상생활에서 보통은 머리 위에 얼마간의 공간을 갖고 있기 때문에 화면 속의 인물도 화면의 상단에 어느 정도의 빈 공간을 갖고 있어야 자연스럽다고 느낀다. 만약 이런 공간이 없다면 화면 속의 인물은 마치 천정에 붙어 있는 사람처럼 보인다. 반대로 인물의 머리 위쪽에 지나치게 많은 공간을 두면 이상하게 불균형하게 보일 것이다.

헤드 룸
인물과 프레임의 윗선 사이에 적당한 공간, 즉 헤드룸이 있어야 자연스럽게 보인다.

룩킹 룸(looking room)

이것은 노즈 룸(nose room) 혹은 아이 룸(eye room)이라고 부르며, 피사체인 인물이 카메라를 정면으로 바라보지 않고 좌우 혹은 상하를 바라볼 때 바라보는 쪽의 공간을 비워주어

룩킹 룸
측면으로 보이는 인물의 앞쪽, 즉 프레임의 좌, 우의 방향에 여분의 공간이 없으면 인물이 답답해 보이며 전면에 기대감이 없고, 뒷면의 공간이 허전하며, 무엇인가 뒤쪽에서 사건이 발생할 듯한 느낌을 주어 불안하다.

117

야 한다는 의미이다. 피사체인 인물이 정면이 아닌 쪽을 바라볼 때 화면에 방향성이 생기며, 인물을 중앙에 두지 말고 약간 한쪽으로 치우치게 잡아서 그 방향에 공간을 비워 기대감을 갖게 하는 것이다. 룩킹 룸의 경우 일반적으로 좌우만을 생각하기 쉬우나 상하의 방향도 마찬가지로 적용된다. 인물이 정면에서 측면이 될수록 더 많은 룩킹 룸이 요구된다.

리드 룸(lead room)

이것은 룩킹 룸과 같은 이유에서 생기는 것이지만 좌우로 이동하는 피사체나 분명히 방향을 지시하는 동작 등에 사용하는 용어이다.

또한 TV에서 많이 사용되는 영상언어인 클로즈업과 익스트림 클로즈업에 대해서는 특별한 주의가 필요하다. 특히 클로즈업에 대해서는 특별한 주의가 필요하다. 클로즈업은 가슴 윗부분부터 머리끝까지를 프레임에 담고 약간의 헤드 룸을 주는 것이 가장 일반적으로 사용되고, 익스트림 클로즈업은 머리의 일부분이 잘려 나가고 어깨선이 약간 보일 정도(남자의 경우 셔츠의 컬러가 일부분 보이는 정도)로 하며 턱이 잘리지 않도록 해야 한다. 두 경우 모두 눈의 위치는 상단 1/3 정도에 위치시키는 것이 자연스럽다.

흥미 있는 소재와 멋진 샷을 잡는 데에만 정신이 팔려 주 피사체의 뒤쪽에 있는 것, 즉 배경에 소홀해져 좋은 화면을 망치는 경우가 있다. 이를테면, 주 피사체인 인물 뒤에 나무나 전봇대 혹은 다른 것들이 배치되어 인물에 영향을 주는 바람에 우스꽝스러운 장면이 만들어지기도 하고, 화면을 수평으로 가로지르는 강력한 선이 인물의 목 부분을 지나가 보기에 몹시 거슬리는 화면이 되기도 한다.

클로즈업의 화면 구성은 간단한 것처럼 생각하기 쉽다. 그러나 클로즈업은 인물의 섬세한 감정 표현이 가능한 것만큼 프레임에도 섬세한 주의가 필요하다.

주 피사체 이외의 배경에 주의하지 않으면 주 피사체가 우스꽝스럽게 될 수 있다.

2. 각도

카메라의 앵글이란 말은 카메라와 피사체 사이의 수직적 · 수평적인 각도의 관계를 의미한다. 수직적 관계란 피사체보다 카메라가 높은 위치에서 피사체를 내려다보는 부감(high angle), 카메라가 눈높이 정도인 수평 앵글(normal angle), 카메라가 피사체보다 낮은 앙각(low angle) 등으로 구분된다. 수평적 관계는 카메라의 위치와 피사체의 관계를 피사체의 방위(orientation)로 표시한다.

1) 부감(high angle)

피사체의 눈높이보다 높은 위치에서 카메라가 하향 촬영하는 것으로 군중 신이나 전체를 보여주는 유일한 방법이다. 샷의 느낌은 객관적 판단이나 설명 등에 유용하고, 피사체는 앙각에 비해 상대적으로 실제보다 작고 외롭고 나약하며 열등하게 보이게 한다. 이러한 각도를 얻기 위해서는 보통 카메라를 크레인에 얹거나 붐 업을 하지만 때에 따라 피사체를 바닥에 앉히거나 자세를 낮추어 얻을 수도 있다. 부감의 장점은 피사체의 움직임을 따라가기 좋다는 데 있다.

2) 수평 앵글 / 눈높이(normal angle / eye level)

우리가 일반적으로 대상물을 보듯이 눈높이 정도에 카메라를 위치시키는 것을 말한다. 여기에서 눈높이는 대상에 따라 달라진다. 예를 들어 어른과 아이의 눈높이는 다르고 피사체가 상하로 움직일 때도 높이는 달라진다. 그러므로 대상과 목적에 맞게 카메라의 높이를 조절해야 한다.

풍경을 촬영할 때는 일반적인 인물의 눈높이로 카메라를 설치한다. 수평 앵글은 안정감 있고 편안한 화면을 만들기 때문에 TV 화면구성에서 가장 많이 사용된다.

3) 앙각(low angle)

피사체의 눈높이보다 낮은 위치에 카메라를 위치시켜서 상향 촬영하는 것을 말한다. 부감과는 상대적으로 피사체를 크고, 강력하고, 지배적이고, 역동적이며 위압감 있게 보이게 한다. 앙각은 카메라를 낮추거나 피사체를 높은 곳에 위치시켜 얻을 수 있다. 앙각 촬영의 큰 단점은 피사체의 움직임을 따라가기가 어려워 행동범위를 제한하는 것이다.

피사체에 대한 카메라의 높이 변화는 피사체가 주는 느낌을 매우 다르게 해준다.

4) 경사 앵글(canted angle / dutch angle / tilted angle)

피사체에 대한 카메라의 수평 각도를 좌 혹은 우로 기울여 촬영한 앵글로, 역동적이고 흥미롭지만 평형이 깨진 느낌을 주어 불안하고 불편한 느낌을 줄 수 있으므로 남용하는 것은 좋지 않다. 이것은 카메라 받침대 헤드를 조작해 쉽게 만들 수도 있고, 특수한 경우 에는 세트를 기울어지게 설치하기도 한다.

5) 오버헤드 샷(overhead shot)

가끔 톱 샷(top shot)이라고 부르기도 한 다. 카메라를 피사체의 머리 위에 거의 수 직으로 위치시킨 극단적인 부감 샷을 말한 다. 이 샷은 사람들이 둥글게 모여 카드놀 이를 하는 장면이나 운동 경기장 위 공중에 설치해 경기장면과 주변의 상황들을 한꺼 번에 보여줄 수 있는 장점이 있다. 이 샷의 큰 특징은 화면의 방향 감각이 일상의 감각 과 매우 달라져 흥미로운 장면을 만들 수 있다는 점이다. 그렇지만 카메라 한 대가 짧은 장면 몇 개를 찍기 위해 오랫동안 고 정돼 매달려 있어야 한다는 단점이 있다.

오버헤드 샷은 일반적인 부감과는 다른 느낌을 주며, 특히 방향감각에 혼란을 준다.

6) 방위(orientation)

이것은 카메라가 대상 인물을 어느 방향에서 보는지, 즉 정면, 측면, 후면 등 수평적인 각도를 일컫는다. 화면 속 인물의 방위는 정면(full front), 좌·우 3/4, 좌·우측면(profile),

피사체와 카메라의 수평각도, 즉 방위는 피
사체의 다양한 표현을 가능하게 해준다.

좌·우1/4, 후면(full back) 등의 8가지로 나누어 볼 수 있다.

정면 샷은 화면 속의 인물이 카메라를 똑바로 쳐다보고 대화를 해 시청자에게 직접 말하는 것과 같다고 해석할 수 있으며, 이것은 시청자에게 강력하고 직접적으로 의사소통하려는 인상을 준다. 그렇지만 때에 따라 시청자를 뚫어지게 쳐다보는 결과가 되어 대결하는 것 같은 느낌을 줄 수도 있기 때문에 정면 샷으로 보이는 인물의 시선처리가 매우 중요하다. 정면 샷은 화면의 중앙에 위치하기 때문에 와이드 샷에서는 좌우 공간의 처리에 신경을 써야 한다.

측면 샷은 정면 샷에 비해 인물의 표정을 1/2밖에 볼 수 없어 미묘한 감정변화를 표출하는 표정변화를 충분히 읽을 수 없는 흠이 있지만 정면 샷이 줄 수 있는 부담감은 없어지며 화면에 시선에 의한 방향성이 좌, 우로 생겨 화면 밖에 있는 어떤 것에 대한 기대감을 줄 수도 있다. 측면 샷은 시청자와 화면 속의 인물 사이에 객관적인 관계가 성립된다. 또한 타이트 샷(BS, CU)을 측면으로 잡으면 특별한 경우가 아니면 큰 의미를 갖지 못하므로 측면 샷은 표정보다는 몸짓 혹은 움직임을 나타내는 데 효과적이다.

3/4 혹은 1/4이란 정면과 측면 혹은 후면과 측면의 중간 샷이다. 이러한 샷들은 정면과 측면, 후면 샷의 단점을 보완하는 샷으로 해석하면 된다. 효과도 중간 정도이다.

후면 샷은 등장인물의 뒷모습을 잡는 것으로 이 순간 등장인물의 극적 에너지는 거의 0(zero)상태라고 볼 수도 있다. 그러나 이러한 모습도 배경 혹은 주변의 것들과 상호연관관계를 통해 강력한 힘을 갖고 시선을 집중시킬 수 있다. 또한 후면 샷은 그 샷 자체가 초점이 아니고 다른 초점을 부각시키기 위한 샷으로 사용할 수도 있다.

주관적 앵글과 객관적 앵글의 적절한 사용은 시청자의 시점을 변화시켜 참여와 관찰을 선택적으로 변화시킬 수 있다.

7) 주관적 앵글/객관적 앵글(subjective angle/objective angle)

카메라와 피사체인 등장인물의 객관적 혹은 주관적 상호 관계를 주관적 시점과 객관적 시점으로 나누어 부른다. 객관적 시점은 연출이나 카메라가 등장인물의 움직임에 직접 관여하지 않고 객관적 관찰자의 입장에서 보여주는 것을 말하며, 주관적 시점은 움직임에 직접 참가해 등장인물의 시점을 대신하는 것을 말한다. 따라서 주관적 앵글이란 카메라를 등장인물의 시선을 대신하도록 위치시켜 등장인물의 시점에서 대상을 보도록 하는 것이다. 이것을 시점 샷(point-of-view shot)이라고 표현하기도 한다.

드라마에 적절히 사용하면 시청자들이 직접 드라마 속의 인물과 동일한 경험을 하게 할 수 있어 충격적인 효과를 줄 수 있고, 자동차 경주나 낙하산 점프 등에서 경주중인 자동차 안이나 낙하하는 사람의 헬멧에 소형 카메라를 장착해 큰 효과를 볼 수도 있다.

8) 역사(reverse angle shot)

이것은 이전 화면의 약 180도 정도의 반대쪽으로 촬영 각도를 변화시키는 것을 가리킨다. 이 방법은 두 사람이 마주보고 대화할 때 많이 쓰이는데, 인물A의 어깨 너머로 인물B를 잡고 다음 장면에서 B의 어깨 너머로 A를 잡는 방법으로 많이 사용된다. 역사는 대부분의 경우 쌍으로 쓰이며 이 샷의 쌍들은 인물의 위치가 반대로 바뀌기는 하지만 동

역사는 초점거리, 앵글, 가상선 등에 주의해야 한다.

일한 구도를 갖게 된다. 부드러운 장면의 연결을 위해 앞과 뒤의 샷들이 서로 조화를 이루어야 한다. 역사가 서로 조화를 이루기 위해서는 첫째, 동일한 초점거리의 렌즈(줌 렌즈일 경우 동일한 줌 위치)를 사용하고, 둘째, 두 인물 사이의 가상선(imaginary line)에 대한 동일한 각도에 카메라를 위치시키고, 셋째 대화중인 두 사람 사이의 중심점에서 동일한 각도와 거리에 카메라를 위치시켜야 한다.

3. 구도

TV 화면의 구성은 화면의 크기가 작기 때문에 타이트 샷이 많으며, 타이트 샷은 움직임을 따라가기가 불편하다. 그러므로 TV에서는 움직이는 샷이 상대적으로 적고, 결과적으로 TV의 구도설정은 회화나 사진의 구도원칙을 원용하는 경우가 많다.

1) 피사체의 위치

피사체는 화면의 중앙에 있을 때 가장 안정감 있고 돋보인다. 특히 피사체가 단일 대상물일 때 그 대상을 직접적으로 강조하거나 안정감 있고 권위 있게 보여주기 위해서는

중앙이 가장 좋은 위치이다. 사람들은 심리적으로 어떤 윤곽이나 틀로 규정된 공간을 볼 때는 중앙을 먼저 보고 좌우싱마를 살핀다. 이는 틀 진제를 하나의 내싱으로 보기 때문이며, 그 속에 시선을 끌 수 있는 요소들이 여러 가지 있을 때에도 전체를 하나로 조직해서 보려 하고 그 중심을 찾는다. 만약 하나의 피사체만 있는 화면에서 그 피사체가 중심을 벗어나 있다면 불안하고 무언가 잘못된 것 같은 느낌을 줄 수 있다. 예를 들어 뉴스 캐스터가 중앙이 아닌 한쪽으로 치우쳐 있다면, 이 불안한 구도 때문에 산만한 느낌이 들며 뉴스 캐스터의 신뢰성과 권위가 반감될 것이다.

2) 비대칭 화면분할

사람, 나무, 건물 등 화면을 수직으로 분할할 수 있는 피사체를 포함한 풍경이나 넓은 전경을 잡을 때는 그 피사체를 중앙이 아닌 좌, 우로 위치시켜야 흥미로운 구도를 만들 수 있다. 이러한 것을 비대칭 화면분할이라고 하며 수평선의 경우도 마찬가지이다. 비대칭 화면 분할에서 좌우 혹은 상하의 비율은 고대 그리스시대부터 화가들에 의해 사용되었던 황금분할의 법칙을 이용할 수 있다. 황금분할의 수치적 이론은 역사적으로 많은 이론가들의 주장에 조금씩 차이가 있지만, 이것을 16 : 9의 비율을 갖고 있는 TV에서 이용할 때는 19세기부터 사진가들이 일반적으로 사용하고 있는 3등분 법칙을 사용하는 것이 좋다.

3등분 법칙이란 가로와 세로를 각각 3등분하는 선을 그어 그들이 만나는 교차점들이

3등분 법칙은 황금분할의 법칙과 매우 유사하다. 가로 세로를 3등분하는 선들을 만나는 교차점에 주요 피사체를 배치하면 미적 안정감과 주목도를 높일 수 있다.

관심을 모을 수 있는 가장 적당한 부분이라는 것이다. TV에서 많이 사용되는 투 샷이나 오버 더 숄더 샷을 구성할 때 유용하다.

3) 삼각구도

삼각구도는 화면 전체가 안정감을 줄 필요가 있거나 하나의 포인트를 향해 관심을 집중시킬 필요가 있을 때 가장 일반적으로 사용되는 구도이다. 삼각구도란 반드시 정삼각형이나 피라미드 같은 구도를 만들어야 한다는 뜻은 아니며, 필요에 따라 세 곳에 관심을 가질 만한 피사체를 위치시켜 대강의 삼각형을 이룰 수 있도록 해 균형을 잡아주는 것이다. 예를 들어 한 인물의 버스트 샷(BS)은 대체적인 삼각구도를 이루게 되며, 두 사람을 화면에 잡을 때 한 사람은 서 있고 한 사람은 약간 사선으로 앉히고 또 다른 꼭짓점이 되는 부분에 눈에 띄는 소품을 위치시킨다면 대략적인 삼각형이 이루어지고 삼각형의 정점에 있는 인물이 중심적 지위를 갖는 자연스러운 삼각구도가 된다. 세 사람일 경우 위의 방법을 이용해 안정된 구도를 만들 수 있고, 역삼각형으로 배치해 또 다른 느낌을 만들 수도 있다. 또한 인물들의 시선과 대사 등이 구도의 유연성과 포인트를 이동시킬 수 있는 요소로 사용될 수 있다. 크게 보아 반원형의 구도도 삼각구도의 범주에 포함시킬 수 있다.

숫자들을 삼각형으로 배치하면 어느 숫자가 가장 주목도가 높을까? 대체로 1, 7, 10의 순서가 되며, 거꾸로 배치하면 또 다른 효과가 나타난다. 삼각구도는 가장 안정감을 주는 구도이다.

4) 대각선 구도

화면을 구성하는 선들은 대개 바다나 지평선 같은 수평적인 것과 전봇대나 고층빌딩 같은 수직선, 산이나 침엽수, 계단 같은 대각선 등으로 나눌 수 있다. 이들 중 수평선이나 수직선보다 대각선이 좀 더 흥미롭고 변화가 느껴지는 선이다. 예를 들어 직선으로 뻗은 길거리에 나란히 늘어선 집들을 정면으로 촬영하면 전체적으로 수평선이 지배적인 화면이 되어 별로 흥미롭지 못하지만, 카메라를 이동해 직선으로 뻗은 도로를 화면에 대각선이 되도록 배치하면 훨씬 더 흥미로운 화면이 될 것이다.

대각선은 각각 독특한 느낌을 갖고 있는데, 좌상에서 우하로 이어진 선은 하강하는 느낌을 주고 좌하에서 우상으로 이어지는 선은 상승하는 느낌을 준다. 모든 대각선은 다른 선들에 비해 활발하고 역동적인 느낌을 주는 선이지만, 한 장면에서 지나치게 많은 대각선은 혼란을 야기할 수도 있다.

5) 곡선 구도

직선이 역동적이고 뻗어 나가는 힘을 갖고 있다면, 곡선은 부드럽고 온화하며 포용하고 수렴하는 느낌을 준다. 직선은 남성적이고 강직하며 도시적이고 문명적인 반면 곡선은 여성적이고 우아하며 낭만적이고 자연적인 느낌을 준다. 곡선 중에서도 원형이나 반원형은 타원형이나 불규칙한 곡선에 비해 역동감이 크다.

프로그램의 내용과 요구에 따라 직선과 곡선의 비율과 배치에 유의해 화면구성을 해야 한다.

6) 오프 스크린(off screen)의 활용

이것은 화면에 보이지 않는 부분의 심리적으로 채워서 완전한 형태로 만들려는 인간의 심리현상을 이용한 것이다. 예를 들어 백지 위에 눈, 코, 입만을 그려 놓아도 우리는

127

효과적인 프레이밍은 시청자가 보지 않아도 본 것처럼 느끼게 해줄 수 있다.

그것을 사람의 얼굴이라고 여긴다. 얼굴의 윤곽과 머리, 귀 등이 그려지지 않았는데도 말
이다. TV 화면에서도 이 원리는 똑같이 적용된다.

　악기를 연주하거나 운전을 하는 사람을 미디엄 샷(MS) 정도로 잡는다면 그 사람의 손
이나 발은 화면에 보이지 않겠지만 우리는 상상으로 그 인물의 손이나 발놀림을 보는 것
같은 느낌을 갖게 된다. 같은 식으로, 작은 TV화면에 피사체인 인물을 타이트 샷(BS, CU)
으로 잡아 표정이나 느낌을 자세히 보여주고 나머지 부분은 시청자들이 상상으로 완성
시키도록 맡긴다. 그렇게 해서 화면을 구성할 때 항상 보이지 않는 부분을 시청자가 마치
본 것처럼 느낄 수 있도록 실마리를 제공해주는 것이다.

　오프 스크린의 종류는 TV 스크린의 상하좌우의 바깥쪽과 화면 속에 있는 세트의 뒤쪽
과 카메라의 뒤쪽 등 여섯 가지를 생각해볼 수 있다.

4. 화면의 깊이

　화가, 사진가, 영화감독, TV 연출가, 촬영인 등은 공통적으로 현실적으로 불가능한 문
제와 씨름하고 있다. 그것은 3차원인 일상세계를 2차원인 평면 위에 입체적으로 옮겨 놓
으려는 문제이다.

　과학적으로 3차원의 현실을 그대로 2차원의 평면에 옮겨 놓은 것은 불가능하지만 2차

화면에 원근감을 나타낼 수 있는 다양한 방법들. 크기, 명암, 중첩, 농담, 수렴 등의 변화는 2차원의 평면에 3차원, 즉 원근감을 나타낼 수 있는 요소이다.

원의 평면 위에 3차원의 환상을 만드는 것은 얼마든지 가능하다. 화가들과 사진작가들이 오랫동안 탐구한 결과, 피사체의 배치(크기의 차이), 선의 구성, 색과 농담, 초점조절 등을 통해 깊이와 원근감을 나타내는 방법들이 사용되어왔다.

1) 피사체의 배치

피사체의 배치에 의한 원근감의 표현은 피사체의 크기에 대한 암시와 착시를 이용한 것이다. 예를 들어 사람들의 체격은 개인마다 차이가 있기는 하지만 대체로 비슷하다고 볼 수 있다. 만약 두 사람의 성인이 한 사람은 화면에 크게 보이고 또 한 사람은 그 사람에 비해 1/2이나 1/3 정도의 크기로 보인다면, 이를 보는 사람들은 거의 자동적으로 크게 보이는 사람은 가까이, 즉 카메라와 근접해 있고 작게 보이는 사람은 멀리 있다고 인식하게 된다. 또 두 피사체를 겹쳐 보이도록 배치하면 쉽게 하나는 앞쪽, 또 다른 하나는 뒤쪽이 된다. 렌즈의 특성을 이용하는 것도 하나의 방법이다. 장초점 렌즈보다는 광각 렌즈를 사용해 피사체들의 거리감을 과장되게 보이는 방법도 있는데, 광각 렌즈를 사용할 때는 피사체에 가까이 접근할수록 원근감이 커진다는 것을 주의해야 한다. 또 주 피사체인 인물 앞에 소품이나 기타 물체를 배치해 흔히 말하는 '걸쳐 잡는다'라는 기법도 원근감을 나타내는 좋은 방법이다.

2) 선의 구성

화면을 구성하는 선들 중 수평선과 수직선은 평면적인 선이다. 이것을 그래프로 표시하면 X축과 Y축이라고 볼 수 있으며, 화면에 원근감을 나타내려면 또 다른 축, 즉 대각선을 이루는 Z축이 필요하다. 이 Z축이 만약 카메라를 향해 정면으로 다가오거나 멀어지는 움직임일 때는 하나의 점으로 표시될 수 있지만 대개의 경우는 대각선으로 표시할 수 있다.

길이나 철로처럼 평행한 두 선은 멀어질수록 간격이 좁아지고 결국은 한 점으로 수렴된다. 이러한 현상은 2차원의 화면에 원근감을 줄 수 있는 대표적인 수직적 평행선이다. 철로의 침목이나 일정한 간격으로 깔려 있는 보도블럭 등은 멀어질수록 간격이 좁아지는 수평적 평행선이다. 또한 도로의 차선표시 같은 단속선을 화면에 대각선으로 배치하면 점점 작아지면서 원근감을 표시할 수 있다.

3) 색과 농담

색채는 여러 가지 특성을 갖고 있는데, 그중 하나인 진출과 후퇴의 느낌을 주는 특성을 원근표현에 이용할 수 있다. 일반적으로 밝고 따뜻한 계통의 색은 진출하는 듯한 느낌을 주고, 어둡고 차가운 계열의 색들은 후퇴하는 느낌을 준다.

색채의 속성 중 하나인 채도는 거리가 가까울수록 낮아 보이고 멀수록 높고 색이 짙어 보인다. 예를 들어 엷은 안개가 낀 풍경은 거리가 멀수록 밀도가 높아 짙은 안개처럼 보인다.

4) 초점조절

초점을 조절하는 방법은 두 가지이다. 하나는 다양한 초점거리를 가진 렌즈를 선택해 의도적으로 원근감을 왜곡시키는 것이고, 다른 하나는 피사계 심도를 이용해 원근감을

표현하는 방법이다. 깊이를 과장해 보여주고 싶을 때는 초점거리가 짧은 광각 계열의 렌즈를 선택하고, 원근감을 적게 만들고 싶다면 초점거리가 긴 망원 계열의 렌즈를 선택하면 필요에 따라 원근감을 조절할 수 있다. 망원 계열의 렌즈를 사용하거나 아이리스를 넓게, 즉 F수치를 낮게 하면 피사계 심도가 얕아져서 초점을 선별적으로 맞출 수 있게 되며 주 피사체 이외의 부분은 포커스 아웃(focus out)되어 얕은 심도가 생기게 된다. 이러한 방법은 심도감을 줄 뿐만 아니라 시청자들을 주 피사체에 집중하게 하는 효과도 있다.

피사계 심도의 이용
조리개를 열거나 닫으면 심도가 달라진다. 피사계 심도는 항상 뒤쪽이 더 깊다.

5) 상대적인 밝기를 이용한 방법

빛을 이용한 방법으로서 '상대적인 밝기'를 이용해 '톤의 차이'를 만드는 방법은 공간의 깊이감을 묘사하는 중요한 방법이다. 주된 피사체의 톤을 상대적으로 밝게 구성하고, 배경의 톤을 상대적으로 어둡게 구성해 인물의 위치와 공간의 깊이를 만드는 것이 기본 조건이다. 톤의 차이를 이용한 공간의 깊이감 형성법과 렘브란트의 회화기법을 인용해 시각적 요소로서 명암의 대비를 이용한 사실주의적인 화면 구성법을 활용하는 방법을 생각해볼 수 있다.

5. 움직임

화가나 사진가는 움직이는 대상물들을 프레임 내에 정지시켜 공간화하지만 TV촬영인들은 프레임 속에 움직이는 피사체를 공간의 변화와 시간의 흐름으로 기록한다. 이러한 TV 화면의 움직임은 크게 두 가지로 나누어볼 수 있다. 첫째는 화면 내에 있는 피사체의 움직임이고, 둘째는 카메라가 움직여 화면에 변화를 주는 것이다.

1) 피사체의 움직임

화면 내에서 움직이는 피사체를 구성하는 것은 선의 구성 방법과 매우 밀접한 관련이 있다. 화면 내에서 움직임에 따라 생겨나는 궤적은 선을 그리는 것과 매우 유사하기 때문이다. 화면에서 좌에서 우로 움직이는 피사체는 평온하고 자연스러우며 많은 운동의 궤적을 남기지만 우에서 좌로 움직이는 피사체는 어딘지 모르게 거스르는 듯한 느낌을 준다. 이것은 우리의 시선이 책을 읽듯이 좌에서 우로 움직이는 데 익숙해져 있기 때문이다. 수직으로 상승하거나 하강하는 움직임은 강력한 에너지를 갖지만 불안감을 수반한다. 대각선 이동은 가장 흥미로운 움직임이다. 곡선을 그리는 움직임은 매우 우아하고 아름다우며 경쾌한 느낌을 준다. TV화면 내에서 가장 극적인 움직임은 Z축상의 움직임, 즉 피사체가 카메라를 향해 다가오거나 멀어지는 움직임이다. 피사체의 크기가 변화하는 데 따라 다양한 느낌을 받을 수 있다.

화면 안에서의 움직임은 위에 설명한 것 같은 단선적인 움직임만이 전부는 아니다. 서로 반대 방향 혹은 직각 방향 등 다양한 방향으로 움직이는 여러 피사체를 한 프레임에 넣어 구성해야 할 때도 있는데, 이러한 방법을 적절히 이용하면서 주 피사체의 움직임을 대단히 강조할 수 있다. 예를 들어 영화 〈닥터 지바고〉의 유명한 장면처럼 군중이 움직이는 반대 방향으로 주인공을 움직이도록 하면 군중 전체에서 주인공 한 사람만 돋보이며, 그의 움직임은 매우 흥미로운 대상으로 관심의 초점이 된다. 또 주 피사체를 화면 전체에서 유일하게 움직이는 피사체로 설정하거나 화면 내의 모든 피사체가 움직이는데

주 피사체만 움직이지 않고 있다면 이 또한 관심의 초점이 될 수 있다.

이러한 움직임을 포착할 때는 몇 가지 주의할 점이 있다.

첫째, 피사체의 움직임을 따라갈 때는 카메라의 움직임을 피사체가 움직이는 속도에 맞추어야 한다.

둘째, 가능하면 카메라의 움직임을 적게 해 시청자들이 카메라의 움직임을 인지하지 못하도록 하고 피사체를 움직이도록 하는 것이 효과적인 경우가 많다.

셋째, 항상 움직이는 방향에 적절한 만큼의 리드 룸을 준다.

넷째, 클로즈업되어 있는 인물이 앞뒤로 움직일 때 미세한 동작까지 따라가려 들지 말아야 한다. 이러한 카메라의 움직임에는 오랫동안 집중할 수 없다.

다섯째, 투 샷을 잡고 있다가 한 사람이 프레임 아웃할 때는 둘 중 한 사람을 포착한다. 두 사람 모두를 한 프레임에 잡으려 하면 세트의 가장자리가 노출되거나 붐 마이크가 노출될 수 있다.

2) 카메라의 움직임

카메라의 움직임은 두 가지로 구분된다. 첫째는 카메라 헤드(camera head)만을 움직이고 받침대(페데스탈 혹은 트라이포드)를 움직이지 않는 것이며, 둘째는 받침대를 포함한 카메라 전체를 움직이는 것이다.

이러한 카메라의 움직임은 우리의 몸과 눈의 움직임에서 출발한다. 예를 들어 우리가 좌측에서부터 우측으로 수평으로 고개를 돌리며 본다면 이것은 카메라 움직임의 팬 라이트(pan right)가 되며, 물체를 가까이 다가가며 살펴본다면 카메라가 달리 인(dolly in)이 되는 것과 마찬가지이다. 이처럼 시청자의 눈을 대신하는 카메라의 움직임은 시청자의 눈이 움직이는 것과 같지만 줌은 예외이다. 줌은 눈을 고정한 상태로 둔 채 대상물이 가까워지고 멀어지는 느낌을 주어 심리적으로 부자연스러운 느낌을 주므로 남용하지 않도록 주의해야 한다.

팬(pan-left / right)

카메라 헤드를 좌우로 수평으로 움직이는 것을 일컫는다. 팬은 가장 흔히 쓰이는 움직임의 하나이며 촬영인이 가장 먼저 습득해야 하는 움직임이다.

훌륭한 팬 샷을 위해 피사체에 따라 원만하고 절제되며 정확하게 움직이도록 훈련해야 한다. 팬은 다른 움직임과 마찬가지로 첫째, 동기와 이유가 있어야 한다. 즉, 시청자들이 카메라의 움직임을 원할 때 해야 한다. 둘째, 카메라의 움직임에는 흥미가 지속되어야 한다. 셋째, 카메라의 움직임은 반드시 목적에 충실해야 한다. 넷째, 움직임의 시작과 끝을 분명히 해야 한다. 다섯째, 움직임의 속도에 주의해야 한다.

좀 더 자세히 살펴보면 첫째, 팬은 시청자가 원할 때 해야 한다. 만약 정지된 화면에서 특별한 이유 없이 팬을 하면 시청자는 마치 보고 있던 그림을 빼앗긴 것 같은 느낌을 받아 무의식중에 카메라를 의식하고 불만을 품게 된다. 그러므로 앉아 있던 인물이 일어서서 움직이든지, 프레임 밖의 소리 등에 의한 동기를 부여해 팬하는 것이 좋다.

둘째, 흥미가 지속되어야 한다. 팬의 시작과 끝은 흥미 있는 것이라 해도 종종 중간을 잊어버리는 잘못을 범하는 경우가 있다. 예를 들어 카메라를 정면에 위치시키고 긴 의자의 양쪽 끝에 앉아 대화하는 사람들을 팬해야 하는 경우 인물과 인물 사이의 의자 등받이를 지루하게 팬해야 한다.

셋째, 팬의 목적은 움직임을 따라가거나 새로운 피사체의 소개, 한 장면에서 다른 장면으로 옮기며 둘 사이의 강력한 연관관계를 보여주는 것 등 다양하다. 이러한 다양한 목적을 충실히 이행하기 위해 피사체의 움직임보다 늦어선 안 되고 화면의 떨림으로 시청자가 카메라의 움직임을 인지하지 않도록 부드러워야 한다.

넷째, 움직임의 시작과 끝이 분명해야 한다. 그래야 명확하게 시청자의 시선을 돌려주게 되며 부드러운 화면전환이 가능하다.

다섯째, 카메라 움직임의 속도는 매우 중요하다. 불규칙한 동작을 팬할 경우 그 움직임을 일일이 쫓으려 하면 오히려 시각적 불쾌감을 주므로 속도와 범위를 적절히 유지해야 한다. 하늘이나 바다 같은 단조로운 화면은 어느 정도 빠른 움직임이 무방하지만 복잡한 화면을 빨리 팬할 경우 시각적으로 혼란스럽고 어지럽다.

일반적으로 표준렌즈를 사용해 90도 팬할 때 화면 속에 지나가는 물체들을 분별하기 위해서는 약 20초 이상이 시간이 필요하다. 때에 따라 극적인 효과를 노리고 내용을 분

간할 수 없을 정도로 빠른 팬을 할 때가 있는데, 이를 스위시 팬(swish pan) 혹은 윕 팬(whip pan)이라고 한다. 특수한 효과나 화면전환으로 이러한 움직임을 이용하기도 하지만 남용하면 화면에 싫증을 느낄 수 있다.

틸트(tilt-up / down)

카메라 헤드를 위, 아래 수직으로 움직임을 일컫는다. 기본적으로 카메라 헤드만을 움직이므로 팬 업(pan up), 팬 다운(pan down)이라 칭하기도 한다.

페데스탈(pedestal-up / down)

카메라 받침대의 높낮이를 높이고 낮추는 움직임으로 붐(boom up/down)이라 부르기도 한다. 페데스탈 움직임은 틸트와 혼동할 수 있으나 틸트가 앉은 채로 고개만 드는 것에 비유한다면 페데스탈은 앉은 자세에서 몸 전체를 일으켜 피사체를 보는 것과 비교될 수 있다. 특별한 이유가 없을 때 카메라의 높이는 피사체의 눈높이에 위치시키는 것이 정상이며, 좋은 촬영인은 항상 피사체가 가장 효과적이고 아름답게 보이는 높이를 찾으려 노력해야 한다.

달리(dolly-in / out)

카메라 전체를 피사체 가까이 혹은 멀리 앞뒤로 이동시키는 것을 일컫는다. 영화나 TV의 야외촬영의 경우 궤도(rail)를 설치해 부드럽게 달리를 할 수 있으나 TV스튜디오에서는 궤도 설치가 불가능하며 카메라 받침대에 장치된 바퀴를 이용해야 하므로 매우 숙련된 기술이 필요하다.

트럭(truck-left / right)

카메라 전체를 좌우로 이동시키는 것을 일컫는 말이다. 움직이는 피사체를 따라가는 경우가 많으므로 트래킹 샷(tracking shot)이라 부르기도 한다.

아크(arc-left / right)

달리와 트럭 움직임들을 합친 것으로 피사체를 중심으로 일정한 거리를 유지하며 둥

글게 움직이는 것을 말한다.

줌(zoom-in / out)

줌 렌즈를 조작해 촬영범위를 좁게 혹은 넓게 잡는 것을 말한다. 극적인 부분을 강조하거나 프로그램의 중요한 순간을 강조하기 위해 매우 빨리 줌 인하거나 아웃하는 것을 스냅 줌(snap zoom) 혹은 퀵 줌(quick zoom)이라 부른다. 줌은 달리와 비슷하나 달리는 전경과 배경의 자연스런 변화가 있고 줌의 경우는 이것이 왜곡된다.

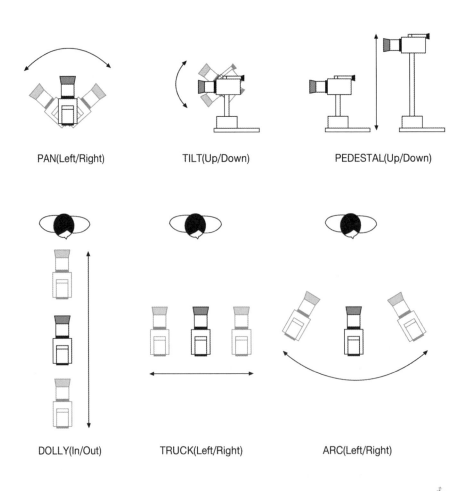

PAN(Left/Right) TILT(Up/Down) PEDESTAL(Up/Down)

DOLLY(In/Out) TRUCK(Left/Right) ARC(Left/Right)

카메라의 움직임은 우리 눈의 움직임과 같다. 눈을 지나치게 자주 움직이면 피로하고 어지럽듯이 카메라를 자주 움직이는 것도 대부분의 경우 바람직하지 않다.

실제 현장 작업에서는 동시에 한 가지 이상의 움직임을 해야 하는 경우가 많다. 예를 들어 달리 인(D.I)하면서 페데스탈 다운(P.D)하도록 연출이 요구할 수도 있고 피사체를 프레임 안에 정확하게 위치하도록 팬하면서 틸트할 수도 있다.

뮤지컬, 무용, 드라마 등 복잡한 프로그램 제작 시 복잡한 카메라 움직임을 주문받으면 촬영인은 무대감독이나 카메라 보조원의 도움을 받을 수도 있다.

6. 기능과 목적을 위한 샷

샷을 분류할 때 그 샷이 어떠한 기능을 하는가에 따라 분류하는 경우가 있는데, 이들 중 대표적인 설정 샷과 반응 샷, 컷 어웨이 등에 대해 살펴보자.

1) 설정 샷(establishing shot 혹은 cover shot)

설정 샷은 프로그램의 처음 혹은 한 시퀀스나 신의 첫 부분에 롱 샷으로 전체의 모습을 보여주어 그 상황을 설명하고 그 속에 있는 요소들 간의 관계를 보여주는 샷을 말한다. 어떤 이는 안내 샷(orientation shot)이라고 부르기도 한다.

설정 샷은 대개 롱 샷이나 풀 샷이며, 때에 따라 팬을 해서 전체의 세트와 등장인물 등을 소개할 수도 있다. 프로그램 진행 도중 많은 움직임과 등장인물들의 움직임을 타이트 샷으로 따라가기 힘들거나 지나치게 어지러울 때 다시 롱 샷으로 잡아 전체를 보여주는 것을 커버 샷이라 부른다. 커버 샷은 대부분 설정 샷과 같은 롱 샷이지만 그 기능에서 차이가 있다.

2) 반응 샷(reaction shot)

드라마, 인터뷰, 토론 프로그램 등에서 카메라는 항상 말하는 사람만을 잡는 것은 아니다. 듣는 사람의 표정과 반응을 적절히 삽입해 상대방의 감정을 보여주는 것이다. 이것은 극적인 효과를 높일 수 있어서 TV에서 많이 사용한다.

3) 컷 어웨이(cut away)

드라마나 다른 프로그램에서 진행 중 잠시 다른 장면을 보여주는 것을 일컫는다. 다른 장면이란 현재 보여지는 주 피사체나 그 외 행동이 아닌 다른 것이지만 전체의 흐름과 강력한 연관 관계를 갖고 있는 것이다. 주로 화면 전환이나 시간의 축약 등을 위해 사용하며 관중들의 함성장면처럼 반응샷과 유사한 경우도 있지만, 시계나 흔들리는 나무, 흘러가는 구름 등 다양한 대상을 활용할 수 있다.

7. HDTV 화면의 기본 샷의 분류

기존 4 : 3 화면의 기본 샷이 버스트 샷이며 이 샷은 드라마, 뉴스, 다큐멘터리 등에서 50% 이상 구성되며 많은 경우 80% 이상까지 사용된다. 이렇듯 TV 화면에 나타나는 버스트 샷은 우리와 매우 친밀하며 자연스러운 느낌으로 다가온다. 따라서 16 : 9 화면에서의 새로운 버스트 샷의 개념이 정립되어야 할 것이다.

16mm 필름카메라의 경우 25mm 렌즈가 표준으로 되어 있고, 35mm 카메라는 50mm가 표준으로 되어 있으나, 왜곡현상을 줄이기 위해 70mm 렌즈를 표준으로 사용하고 있듯이 HD렌즈의 경우도 표준렌즈의 버스트 샷보다 초점거리가 약간 긴 웨이스트 샷을 기준으로 하는 것이 효과적으로 보인다.

OSS 2S인 경우 앞 샷과 뒤 샷에서 오는 표현을 기준으로 해 카메라의 위치, 앵글, 샷

크기의 선정을 정확히 해야 효과적이다.

또한 HDTV의 넓은 앵글은 스포츠 경기를 중계하기에 적합하나. 축구나 야구, 농구, 하키 등 대부분의 경기장은 직사각형으로 되어 있다. 그러므로 좌, 우로 빠르게 움직이는 피사체를 따라가기에 아주 적당하다.

따라서 피사체를 중심에 두기보다는 프레임 좌우 여유 공간을 적절하게 확보하는 것이 구도상 안정적이다. 화각이 넓어짐에 따라 카메라 워킹 시 불안정한 화면이 연출되므로, 되도록 움직임은 적게, 주로 프레임 내에서 호흡할 수 있도록 해야 한다.

이처럼 HDTV의 좌우가 넓은 화면비는 연기자나 방송인으로 하여금 새로운 연기나 영상 연출의 변화를 가져올 수 있게 한다. 드라마에서도 다수의 등장인물을 좌우로 포함할 수 있기 때문에 화면을 더욱 역동적으로 구성할 수 있다. 결국 클로즈업의 미학으로 여겨지던 TV 화면이 HDTV에서는 영화처럼 롱 샷, 롱 테이크의 미학으로 다시 창조될지도 모른다.

1) 수신범위 확인

촬영인이 카메라 뷰 파인더를 통해 보는 영상과 시청자들이 가정에서 TV 수상기를 통해 보는 영상은 차이가 있다. 그 이유는 카메라로부터 나온 신호가 TV시스템을 거치면서 화면의 상하좌우가 잘려 나가거나 잃어버려 작아지기 때문이다. 가정용 수상기까지 이상 없이 전송될 카메라 영상의 가운데 부분을 '수신범위 혹은 요점구역'이라고 부르며, 최종 시청자까지 전달되기를 원하는 영상은 이 부분 내에서 프레이밍되어야만 한다. 프레이밍된 샷이 최종 시청자에게 전달될 때까지 약 10~15% 정도의 외곽 부분을 잃어버리게 된다고 생각하면 틀리지 않을 것이다. 어떤 촬영인들은 카메라의 뷰 파인더에 색연필이나 사인펜으로 수신범위를 표시해두기도 하는데, 요즘은 카메라 자체에 표시되어 있는 것도 있다. 연출자들도 이 문제를 고려해서 프레임을 결정해야 하지만, 촬영인이 미리 이러한 점을 감안해 작업을 한다면 훨씬 쉬워진다.

8. 화면 비율 변화와 화면구성의 변화

HDTV가 SDTV에 비교해 외형적으로 나타나는 가장 큰 차이점은 16 : 9(1.77 : 1) 화면 비율을 가진 프레임이다. 16 : 9 화면 비율은 고대 이집트와 그리스 시대의 건축물, 그리고 르네상스 시대의 미술 작품 등에서 즐겨 사용된 1.618 : 1의 '황금 비율'에 매우 가까우며, 여러 가지 종류의 사각형 형태 중 가장 안정되고 선호된다.

공간의 깊이감을 만들어내는 시각적 요소들을 사용하는 방법과 더불어, 비율(proportion) 구도를 이용한 화면의 구성은 HDTV의 형태 측면에서의 가장 큰 특징인 넓은 가로비와 관련이 있기 때문에 중요한 구성 방법에 속한다. 화면의 균형과 대칭 측면에서 살펴볼 때, SDTV의 4 : 3(1.33 : 1) 화면 비율에서는 상대적으로 정사각형에 가까운 화면 비율 때문에 균형과 대비를 이용한 관계 표현 및 의미 전달에서 제약이 많지만, 이에 반해 HDTV의 16 : 9 화면 비율은 수평 방향으로 공간이 확장된 덕분에 분위기, 상황 및 피사체 간의 관계 표현 가능성이 넓게 확보된다.

이와 같은 비율 구도를 이용한 화면 구성법에서 유용하게 사용될 수 있는 접근법은 르네상스 미술 작품과 사진 등에서 살펴볼 수 있는 '3분할법(the rule of third)'의 원리를 적용해 황금비율의 화면 구도에서 미학적 표현을 구성하는 것이다.

HDTV 프로그램 제작에서 3분할법을 이용한 황금 비율 구도의 구성은 주로 프레임 내에서의 '인물 배치를 배경 공간과 어떻게 조화시킬 것인가'라는 측면과 밀접한 관계가 있으며, 이것은 화면 구성에서 임장감을 확보하는 중요한 요소로서 '개방 공간'을 만들기 위해서 프레임 테두리 영역 이외의 공간으로 이미지를 어떻게 확장시킬 수 있는가와 관련이 있다. 즉, 화면 구성에서 주된 피사체의 이동 방향이나 관심의 표현 방향에 대해서 프레임을 한정짓는 요소들을 제거하고 공간의 프레임 내부와 외부가 연결되어진 형태로 개방시킴으로서, 시청자의 관심을 프레임 내부로 한정짓는 것이 아니라 프레임 외부 방향으로 확장시키는 것을 말한다.

4 : 3 화면 비율의 SDTV 제작에 익숙한 연출자나 카메라맨이 16 : 9 화면 비율을 이용한 영상 구성에서 빈번하게 범할 수 있는 오류는 인물을 배치할 때 비율 구도를 맞추지 못함으로 인해 발생하는 프레임 비율 구도의 불균형이다.

 황금비율에서 3분할법을 적용시키는 경우, 주된 피사체를 정중앙에 배치하는 기법은 레오나르도 나 빈치의 작품들에서 나타나는 바와 같이 당시의 종교적인 시대적 배경으로 인해 주된 피사체를 프레임의 핵심이 되는 정중앙에 배치함으로서 의미를 부여하고자 함이다. 이러한 방법이 사용될 때는 주로 원근법의 원리가 함께 사용되어 공간의 깊이감을 함께 재현해줄 수 있을 때 배치 구도가 효과적으로 사용될 수 있는 것이므로, 한 인물을 단독으로만 중앙에 배치하는 것은 오히려 수평 방향으로 확장된 공간인 16 : 9 HDTV의 화면 비율에서는 적합지 않은 화면 구성이라고 볼 수 있다.

 상대적으로 정사각형에 가까운 4 : 3 SDTV화면에서는 피사체에 따른 여백 공간이 상대적으로 적기 때문에 발생할 수 있는 문제는 적으며, 경우에 따라서 인물의 위치가 프레임 내에서 상대적으로 중앙에 배치되는 경우가 있다. 그러나 황금비율의 특성과 3분할법의 원리를 적용시키지 않고 SDTV에서의 비율 구도 방식을 그대로 적용시킬 경우 HDTV의 특성에 따른 화면 구성에는 적합하지 않을 수 있으며, HDTV가 표현 가능한 개방 공간 형태의 이미지를 통해 임장감을 높일 수 있는 특성에 맞지 않아 오히려 시청자에게는 균형 측면에서 불안정감과 불균형감을 줄 수 있게 된다.

 이러한 인물의 비율 구도 배치는 단독 인물 배치(one shot) 구성뿐 아니라 두 명 이상의 피사체 인물이 배치되는 구성에서도 똑같이 적용되며, 3분할법의 비율 분할에서 각 기준의 비율 분할선에 피사체 인물의 눈이 위치함으로써 자연스럽게 비율 구성이 됨을 알 수 있다.

 또한 HDTV에서의 황금비율에 따른 3분할법은 단순한 피사체 인물의 위치에 따른 구성 외에, 이미지의 배경과 주요 피사체 군(群)을 이미지 배경과 조화를 이루어 배치하는 경우, 3분할법의 원리를 적용시켜 이미지에서 나타나는 선(line)의 형태, 예를 들어 수평선의 기준을 설정하고 그에 따라 배경 이미지와 피사체를 비율 분할에 따라 배치하는 방법이 미학적인 안정감과 균형을 가져온다고 볼 수 있을 것이다.

 특히, 복수의 피사체를 3분할법에서의 각 기준 비율 분할선에 피사체의 눈의 위치를 배치함으로써 두 피사체가 균형 잡힌 위치로서 프레임 구도에서 균형과 안정감을 가져오면서 피사체의 관심 방향을 충분히 확보하게 된다.

9. HDTV 화면의 구성의 특성

HDTV 프로그램 제작이 기존의 방식과 차별되는 가장 큰 변화는 화면비의 변화이다. 따라서 카메라 앵글도 달라질 수밖에 없다. 가로 : 세로 비율이 달라진 환경에서의 카메라 워크의 변화를 이해하는 것은 HDTV 제작의 기본이자 발전의 핵심이며, 따라서 이를 연구하고 새로운 차원에서 운용하는 것이 바람직한 HDTV 제작 환경이다.

카메라 워크의 변화는 크게 세 가지, 즉 구도의 변화, 샷의 크기, 카메라의 움직임 등으로 분류할 수 있으며, 그 첫째는 구도의 변화이다. 화면의 크기가 달라짐에 따라 전체적인 구도가 달라질 수밖에 없다. 예를 들어 투 샷의 경우 사람과 사람의 간격이 화면의 비율이 가로, 세로가 4 : 3인 경우는 가깝게 배치되는 것이 원칙이었으나 HDTV 화면에서는 예전보다 넓어야 한다는 것 등은 두드러진 변화 중 하나이다. 또한 화면에서 인물의 스리 샷이 예전보다 더욱 자연스러워진 것도 특징 가운데 하나이다.

화면상에서 피사체 움직임이 강한 x축과 y축을 위한 카메라 배치보다는 z축의 변화를 강조할 수 있는 포지션의 배치가 효과적인 화면 연출에 큰 도움이 되리라는 전망이다.

둘째는 샷의 크기이다. 이 같은 샷의 크기는 인물을 중심으로 구분한다면 전체 다섯 가지 사이즈로 구분된다.

화면에서 사람의 전신이 나타나는 크기는 풀 피겨 샷으로 표현되고, 다음으로는 니 샷, 웨이스트 샷, 버스트 샷, 클로즈업 등이다. 이러한 구분선에 의한 샷의 크기도 HDTV 화면에서는 다르게 적용될 수 있다. 화면이 좌우로 넓어졌기 때문에 일반적인 클로즈업인 경우 비어 있는 여백 처리를 위해 빅 클로즈업(big close-up)이 될 수밖에 없을 것이다.

셋째는 카메라의 움직임이다. 카메라를 통해 다분히 영화적인 제작기법을 염두에 두어야 한다. 화면의 디테일이 강조되면서 흔들림에 의한 불안한 화면은 HDTV 화면 특성상 맞지 않게 나타나고 있다. 손을 이용하거나 어깨에 올려놓고 촬영하는 카메라 워크보다는 영화와 같이 부드럽고 안정적인 화면이 요구되고 있다. 따라서 영화적인 카메라의 움직임을 위해 제작 기법이 새롭게 적용될 수 있다. 그리고 드라마를 비롯해 세트를 이용한 실내에서의 프로그램 제작은 카메라 워킹과 세트의 배치 그리고 조명과의 관계가 새롭게 고려되어야 할 것이다.

특히 달라진 종횡비 때문에 세트가 노출되는 슈팅오버 현상이 두드러지게 나타날 수 있는데, 따라서 세트의 범위와 연기자의 농선에 따라 카메라 워킹에도 변화가 예상된다. 이러한 슈팅오버 현상을 극복하기 위해서는 세트 제작 시 화면의 특성을 고려해 바닥과 천장의 높이를 줄이면서 가로의 길이를 늘이는 방법도 검토가 이루어져야 하겠으나, 전체적으로는 작품의 내용에 적합한 최상의 화면 연출을 위해서 제작진 내에서 연구와 분석이 선행되는 것이 바람직할 것으로 보인다.

4 : 3 화면 16 : 9 화면

16 : 9 화면에서 나타날 수 있는 심리적 문제 분석

구분	4 : 3	16 : 9
수평성 : 수직성	가로와 세로의 차가 크지 않아 안정성이 적고 어느 한 부분(가로)이 다른 부분을 압도하지 않음	수평성이 강조됨 수평지향적인 화면으로 시청감이 자연스러워짐 수직성의 강조가 필요한 경우 화면 구성에는 마스킹 기법 등 별도의 대책이 필요
팬과 틸트	어느 한 부분으로 강조가 크지 않아 팬과 틸팅에 대한 저항감이 적음	수평성이 강조되고 화면에 횡적으로 담기는 요소가 많아 패닝의 속도가 빠르면 어지러움을 유발할 수 있음. 틸트 업의 경우 화면 바깥에서의 커다란 저항이 느껴지는 움직임이 됨. 따라서 틸트의 힘을 가질 수 있으며, 동시에 16 : 9 화면의 수평성을 극복할 방안이 될 수 있음
크기	클로즈업, 익스트림 클로즈업에 적합	설정 샷이나 풍경묘사나 광활한 지역의 수평적인 표현에 적합. 4 : 3화면에 비해 좌우로 넓은 범위가 포함됨
인물 구도	원 샷에 유리	3~4 샷 등 집단 샷, 군중 샷 등에 유리. OS 샷의 활용에 적합. 개체의 나열이 횡적으로 배치될 때 화면상 구도 결정에 특히 유리하게 작용할 수 있음
주제 접근 방식	화면의 특성상 귀납적 접근방식이 유리. 즉 세부 샷에서 와이드 샷으로 옮겨가며 전체적인 내용이 파악됨	연역적 접근방식 전체적인 경치에서 구체적인 내용으로
헤드 룸, 노즈(리드) 룸	극단적이기보다는 완만한 차이로 사용됨. 상황에 따라 적절한 공간 배치가 가능	넓어진 횡적 공간으로 인한 인력/ 척력 재계산이 요구됨. 인물의 표현이 극단적으로 활용이 가능. 경우에 따라서 지나친 클로즈업으로 인해 전체적으로 조화가 불균형을 이룰 수 있음.
화면 내 피사체 이동	x축상 제한이 있음 카메라가 피사체를 따라갈 때 배경의 빠른 변화로 인해 산만해지는 역효과가 발생	가로길이가 길어짐에 따라 더 완화된 x축상의 움직임이 가능. y축상의 제한이 생겨남, 넓어진 x축이 주는 깊이 있는 z축의 융통성 있는 활용이 가능
균형과 비대칭	좌우의 가까움으로 인해 대비가 어려움	좌우가 넓어 화면에서 나타나는 완연한 대비가 가능
대각선 구도	급격한 경사	완만한 경사
조명/분장/세트	저해상력으로 눈가림이 가능	더욱 사실적이 되어야 하는 화면을 위해 많은 기초적인 개념을 바꾸어야 함

10. 촬영인의 자세

TV는 기본적으로 카메라의 매체임을 잊지 말아야 한다. TV 프로그램 제작의 모든 것은 카메라와 연결되어 있으며, 촬영인의 능력은 TV 프로그램의 질을 평가하는 데 가장 먼저 눈에 띄는 것 중 하나이다. 그러므로 촬영인은 항상 아래의 세 가지 사항을 숙지하고 있어야 한다.

첫째, 프로그램의 전체적인 개념과 분위기, 내용 등을 파악해야 한다. 프로그램을 효과적이고 아름답게 표현할 수 있도록 좋은 화면 구성을 위한 미학적 지식과 감각을 키워야 한다.

둘째, 훌륭한 카메라 운용은 이론 학습만으로 되는 것이 아니고 수많은 반복과 연습, 경험을 통해 이루어진다는 것을 깨닫고 매사에 성실하고 근면한 자세로 임해야 한다.

셋째, TV 촬영인은 혼자서 독립적으로 일하는 것이 아니다. 연출자, 연기자 등 많은 제작 참여 인원과 함께 일하므로 어떠한 상황, 어떠한 조건에서도 이들과 협조하고 배려하며 많은 것을 인내하고 양보하면서 좋은 프로그램을 제작하기 위해 함께 일할 수 있는 인격 수양이 필요하다.

촬영인의 임무수행 장소와 환경은 제한이 없다. 일기, 지형, 상황, 시간 등 다양한 환경에 적응하고 창조적인 자세로 끊임없이 자기개발을 해야 한다.

11. 촬영인의 임무

스튜디오에서 작업할 때 촬영인이 해야 할 많은 일들을 전반적인 주의사항과 방송 전, 방송 중(녹화 중), 방송 후로 나누어 살펴보면 다음과 같다.

l) 전반적인 주의사항

① 인터컴을 쓰고 연출, 기술 감독 등과 통화를 해본다. 카메라 잠금장치를 풀고 움직여본다.

② 카메라 위치에 따라 줌 렌즈를 프리세트(preset)한다.

③ 샷과 샷 사이에 초점을 확인한다. 인물의 머리카락이나 눈썹 등이 초점을 확인하는 데 좋은 대상이다.

④ 카메라 이동 샷이 있을 때 광각인지 확인한다.

⑤ 카메라의 이동은 천천히 시작하고 끝내며 가능하면 보조자의 도움을 받는다.

⑥ 연출의 특별한 요구가 있기 전에는 카메라의 높이를 눈높이로 유지한다.

⑦ 카메라 선의 길이를 유지한다. 선의 길이보다 멀리 달리 혹은 트랙할 수 없다.

⑧ 항상 주변에 있거나 움직이는 인원, 장비에 유의한다. 스튜디오 내에는 소품, 세트, 조명기구, 모니터, 붐 마이크, 다른 카메라 등 많은 것이 있으며 이런 것들은 카메라 움직임에 장애물이 될 수도 있다.

⑨ 뷰 파인더에서 눈을 떼지 않는다. 경우에 따라 좋은 샷을 찾아내어 프로그램에 좋은 영향을 주는 경우도 있으나 대부분의 경우 뷰 파인더에서 눈을 떼는 것은 좋지 않다.

⑩ 탈리(tally)가 꺼질 때까지 카메라 움직임에 주의해야 한다.

⑪ 연습 중에 비정상적인 문제들을 무대감독이나 연출에게 알려준다. 예를 들어 카메라가 피사체에 너무 가까이 접근해 포커스를 맞출 수 없을 때, 너무 짧은 시간에 카메라를 이동해야 할 때 등은 사전에 연출자와 문제를 조정해야 한다.

⑫ 특별한 이유 없이 줌 인 혹은 아웃하지 않는다.

⑬ 중요한 카메라 위치를 테이프 등으로 사전에 표시해두는 것도 좋은 방법이다.

⑭ 반드시 필요한 경우가 아니면 인터컴을 통해 잡담을 나누지 않는다.

⑮ 연출자가 모든 촬영인에게 말하는 것에 주의를 기울여야 한다. 나에게 말하는 것 이외의 다른 카메라에 말하는 것을 잘 듣는 것이 공동 작업에서 불필요한 샷의 중복을 피할 수 있다.

⑯ 페데스탈의 방향 표시는 특별한 경우 이외에는 자기의 정면에 둔다.

2) 방 송 전

① 인터컴이 잘 작동되는지 확인한다.

② 팬과 틸트의 잠금장치를 풀고 잘 움직이는지 확인한다. 카메라의 수평이 맞았는지 확인하고 모든 잠금장치를 풀어 작동여부를 확인한다.

③ 케이블의 연결 상태와 길이, 감긴 상태를 확인한다.

④ 카메라가 준비되었는지 확인하고 영상 담당자에게 렌즈 뚜껑을 벗겨도 좋은지 확인한다. 벗긴 후에는 뷰 파인더를 통해 카메라의 작동여부를 확인하고 뷰 파인더를 사용에 편하도록 조정한다.

⑤ 줌 렌즈가 정상적으로 작동하는지 확인하고 렌즈가 깨끗한지 확인한다.

⑥ 초점조절이 정상적으로 작동하는지 확인한다. 샷 시트나 콘티를 보고 복잡한 카메라 움직임을 연습해본다.

⑦ 카메라를 떠날 때는 모든 잠금장치를 잠그고 확인한 후 떠난다. 필요하면 렌즈 뚜껑도 닫는다.

⑧ 스탠바이 카메라가 있을 때에는 가능한 한 A, B카메라의 케이블 사이에 설치해둔다(방송 중 A 또는 B카메라가 고장일 때, 스탠바이 카메라를 신속하게 준비하기 위해서).

⑨ 팬 바의 길이나 각도는 자기의 몸에 맞도록 조정하고 신축(伸縮)죔쇠는 완전히 고정시켜 둔다.

⑩ 카메라를 창고에서 꺼내고 넣을 때는 붐 다운 상태로 한다.

⑪ 페데스탈의 케이블 가드(cable guard)는 케이블이 걸리지 않도록 알맞게 내려놓는다.

⑫ 스튜디오 모니터는 최저 2대는 준비해두어야 한다. 한 대는 출연자, 한 대는 F.M, 촬영인, 마이크맨들이 사용한다.

⑬ 스태프 회의 때 연출자의 의중(意中)을 잘 파악하고 자기의 의견도 주저하지 말고 얘기할 수 있어야 한다. 그러기 위해서 촬영인은 평상시 여러 가지 관련사항에 대해서 공부하지 않으면 안 된다는 자세를 가져야 한다.

3) 방송 중

① 방송 중 받침대의 수평(팬), 수직(틸트), 조임쇠는 특별한 경우 이외에는 완전히 조이지 말고 약간 느슨하게 해둔다.

② 카메라를 다음 장면으로 이동시킬 때 카메라를 아래로 향하게(틸트 다운)해서 이동시킨다. 그리고 가능하면 붐 다운한 상태로 이동한다.

③ 페데스탈에 발을 올려놓으면 안 된다. 왜냐하면 빠른 변화(예를 들어 출연자가 갑자기 움직였을 때)에 몸의 균형이 무너져서 따라갈 수가 없으므로 예기치 않은 그림이 나올 수 있기 때문이다.

④ 방송 중(on air)일 때 부조정실로부터 인터컴으로 회답을 요청받았을 때에는 마이크를 고려해서, 특별한 사인을 한다거나 소리가 새어나가지 않도록 주의한다.

⑤ 슬리퍼나 샌들을 신은 채 카메라 조작을 하지 않는다. 행동의 기민성도 떨어지고 발이 페데스탈에 끼일 위험성이 있으므로 운동화(바닥과 마찰될 때 소리가 나지 않는)를 신는 것이 가장 좋다.

⑥ 타워나 높은 곳에 카메라를 올려놓고 조작할 경우에 몸의 균형을 유지하기 어려울 정도일 때는 대단히 위험하므로 작업을 중단한다.

⑦ 대담 등 정보 프로그램에서는 애드립(adlib)이 많기 때문에 카메라맨은 뷰 파인더에만 의존하지 말고 육안으로 출연자 쪽을 주의해서 살펴 샷이 늦지 않도록 한다.

⑧ 콘티(continuity)가 되어 있을 경우, 이동이 늦을 것을 대비해서 3~5샷은 계속할 수

있도록 미리 암기해둔다.

⑨ 카메라가 빠른 속도로 이동할 때에는 카메라가 넘어질 수 있으니 절대로 핸들을 빨리 꺾지 말아야 한다.

⑩ 방송 중에 카메라를 이동할 때는 항상 부드럽게 조작해야 한다. 특별한 효과를 노리는 샷 이외의 카메라 기교는 모두 매끄러운 조작으로, 개시할 때는 극히 온건하게 해서 시청자들이 카메라 움직임을 눈치 챌 수 없도록 한다. 그리고 중간의 움직임은 빠르게 해도 마지막에는 조용하게 정지하도록 하고, 화면상 급격한 충격을 주지 않는 것이 바람직하다. 그러나 액션이 강한 스토리일 때는 그 액션을 상승시키기 위해서 급격한 팬 등을 하기도 하지만 이는 응용 동작으로서 적당히 조작하는 것과는 본질적으로 다를 것이다. 그 급격함은 어디까지나 대본, 연기자 등에 의해서 정해진 표현을 계산한 것이다.

4) 방 송 후

① 작업이 끝난 후 장비를 철수하라는 지시가 있을 때까지 잠금장치를 잠그지 않는다.

② 영상 담당자에게 캡을 달아도 좋은지 확인한다.

③ 카메라의 모든 잠금장치를 잠그고 안전한 곳으로 이동해 놓는다. 스튜디오 한가운데 카메라를 두는 것은 매우 위험하다.

④ 카메라 케이블을 정리한다.

⑤ 방송이 끝나면 필요 없게 된 대본을 자신이 처리한다.

⑥ 카메라를 납고하면 붐 다운 상태로 놓아둔다.

⑦ 각 부분의 부품을 점검해서 만일 느슨해져 있으면 죄어준다.

⑧ 특수한 앵글을 촬영할 때와 와이프 사이즈를 잡을 때 등을 기억하기 위해서 뷰 파인더에 사인펜이나 색연필로 표시할 때가 있는데, 방송 후에는 이런 표시를 반드시 지운다. 매직잉크는 잘 지워지지 않으므로 사용하지 않는다.

⑨ 카메라 조작은 이론적으로 배우는 것 못지않게 능숙해지는 것이 중요하다. 틈날 때마다 조작 연습을 한다.

12. 야외 촬영용(ENG/EFP)카메라의 운용

ENG나 EFP 등 야외 작업은 스튜디오에 비해 매우 어려운 조건에서 소수의 인원으로 작업해야 한다. 그러므로 ENG/EFP 촬영인은 카메라에 대한 많은 지식을 갖추어야 하며 주의해야 할 사항들이 많다.

1) 전반적인 주의사항

① 카메라를 절대 뜨거운 태양 아래 장시간 노출시키거나 뜨거운 차안에 두어서는 안 된다. 추운 날씨나 비가 올 때는 반드시 커버를 씌워 보호한다.
② CCD카메라는 잠시 동안 발광체를 잡아도 무관하다. 그러나 태양 같은 강력한 발광체에 장시간 노출시키면 집열이 발생해 결과적으로 CCD에 손상을 입힐 수 있다. 예를 들어 아름다운 일몰 장면을 찍을 때도 햇빛이 직접 들어올 때는 그 시간을 가능한 한 짧게 하는 것이 좋다. 또한 뷰 파인더도 태양을 향해 두면 안 된다. 뷰 파인더에 있는 볼록렌즈가 태양광을 집광해 내부에 있는 전자장치나 내부 플라스틱을 녹일 수 있다.
③ 전지(배터리)를 떨어뜨리거나 오랜 시간 태양광선에 노출시키지 않는다.
④ 카메라를 어느 곳이든 바닥에 놓을 때에는 옆으로 눕히지 말고 똑바로 세워 놓아야 마이크나 뷰 파인더에 손상을 주지 않는다.

이러한 기본적인 주의사항들은 항상 숙지하고 이행해야 하며, 촬영인 이외의 다른 스태프나 크루가 카메라를 만지지 않도록 주의해야 한다.

2) ENG/EFP 작업 전 준비

① 전지를 점검한다.

② 마이크의 작동과 전지 그리고 케이블을 점검한다.

③ 조명 장치, 조명기, 전구 연장 케이블 등이 정상적으로 작동하는지 점검한다.

④ 녹화기 작동상태를 점검하고 테이프를 넣어둔다. 테이프를 넣을 때는 녹화안전 장치를 확인한다. 메모리나 하드디스크 방식일 때도 사전에 점검하고 충분한 수량을 준비한다.

⑤ 녹화기 헤드를 청소하고 녹화기 전지를 다시 확인한다.

⑥ 출발 전에 녹화기의 정상적인 작동 여부를 확인한다.

⑦ 모든 작업을 시작하기 전에 점검표를 작성해 점검하는 것이 현명하며, 만약의 경우를 대비해 여분의 퓨즈나 연결핀, 어댑터 등을 준비할 필요가 있다.

또한 모든 ENG나 EFP작업은 조명기와 스탠드, 전구, AC연결코드, 다양한 여분의 전지들, 녹화기 헤드 청소용액과 면봉, 다양한 화이트밸런스를 위한 소형 백색카드, 조명 확산용 종이나 스크린, 다양한 필터 세트 렌즈 청소용 압축공기, 카메라 보호용 레인코트, 일반용 전지(flashlight) 등과 우산, 갈아입을 수 있는 옷 등을 휴대한다면 큰 도움이 될 수 있다. 이러한 것들은 경험을 통해 얻을 수 있는 매우 중요한 지식이다.

3) ENG/EFP 작업

① 카메라 전원을 켜고 마이크를 점검하는 것도 잊지 않는다.

② 화이트밸런스와 블랙밸런스를 맞춘다. 화이트밸런스를 맞출 때는 촬영할 피사체를 비추고 있는 것과 동일한 조명 조건 아래서 맞추어야 한다. 조명 조건이 바뀔 때마다 화이트밸런스를 확인해야 한다.

③ ENG의 경우 대부분 카메라를 어깨에 얹거나 손에 들고 촬영하므로 카메라의 흔들림을 줄이고 부드러운 줌을 위해 최선을 다한다.

④ 시간이 나는 대로 줌을 프리세트한다. ENG는 많은 경우 움직이는 피사체를 움직이며 촬영하는 경우가 많아 초점 맞추기가 어렵고 중요한 문제이다.

⑤ 자동노출보다는 수동노출로 작업한다.

⑥ 그림을 녹화할 때는 항상 소리를 동시에 녹음해두는 것이 편집 시 도움이 된다.

⑦ 뷰 파인더와 녹화기에 있는 경고 등(신호)에 유의하고 수시로 장비에 이상이 있는지 확인한다.

⑧ 무엇보다 가장 중요한 것은 안전이다. 하나의 샷과 당신의 목숨과 장비의 안전 중 어느 것이 더 중요한지 분별력 있게 판단해야 한다.

⑨ 팬을 해야 할 경우에는 팬을 시작하기 전에 무릎을 팬이 끝나는 쪽으로 향하도록 해야 한다. 그리고 팬을 시작하는 쪽으로 몸을 비틀어 카메라를 그곳에 향하도록 한다. 이것은 스프링의 원리와 같은 것으로 시작에서 끝나는 쪽으로 스프링이 풀어지는 것처럼 움직이는 것이 안정감이 있고 끝나는 부분이 안정될 수 있다. 스키를 탈 때 무릎을 충격 흡수를 위해 약간 구부리는 것처럼 촬영을 할 때도 무릎을 약간 구부리는 것이 좋다. 간혹 주 피사체가 뷰 파인더에서 잠시 빠지더라도 당황하지 말고 카메라를 안정시킨 자세에서 피사체를 다시 찾아 부드럽게 카메라를 그 방향으로 움직인다.

⑩ 카메라의 움직임과 줌이 시청자의 눈에 띄지 않도록 주의한다. 시청자가 카메라의 움직임을 의식하면 전달하고자 하는 느낌과 내용이 반감된다. 카메라를 멘 채로 걸으면서 촬영할 때는 줌 렌즈를 광각상태에 위치시킨다. 움직일 때는 가능하면 뒷걸음질 하는 것이 상황을 전면에서 커버하기 좋으며 움직일 때는 발뒤꿈치가 아닌 발의 앞쪽으로 이용해 걷는 것이 충격흡수에 좋다. 이때 사람이나 다른 장애물에 부딪히지 않게 주의한다.

4) ENG/EFP 작업 후 정리

① 아무리 방송 시간이 급해도 장비정리부터 한다. 몇 분이면 끝난다.

② 녹화기에서 테이프를 꺼내고 즉시 새 테이프를 넣어둔다(녹화된 디스크나 카드도 마찬

가지다).

③ 작업이 끝났으면 보는 스위치를 끄고 장소를 옮길 때는 스탠바이 위치에 놓는다.

④ 렌즈 뚜껑을 닫고 아이리스도 'C' 위치에 놓는다.

⑤ 마이크 선을 정리한다.

⑥ 모든 장비를 정해진 상자나 가방에 넣는다.

⑦ 전지를 즉시 재충전한다.

⑧ 카메라와 녹화기를 보관하기 전에 젖지 않았는지 확인한다. 습기는 카메라와 녹화기에 치명적이다.

⑨ 조명기구와 각종 선을 점검해 정리해둔다.

13. 입체영상

1950년대 입체영화의 실험이 실패로 돌아간 후 입체영상의 발전은 가시화되지 않았지만, 2009년 〈아바타〉가 개봉한 이후 세계는 다시 입체영상에 커다란 관심을 가지기 시작했다. 그리고 2010년 월드컵을 입체 TV로 중계 실험을 한 후 본격적인 입체 TV의 시대를 열고 있다.

알베르 로비다(Albert Robida, 1848~1926)는 프랑스의 캐리커처 화가였다. 1880년대 산업혁명의 시대, 그는 새롭게 쏟아지는 기술들에 영감을 받아 상상 속 미래를 마음껏 그려냈다. 그는 여성의 사회적 영향력 강화, 증가하는 공해와 환경오염 문제, 로봇과 미사일이 등장하는 전쟁 등 다양한 그림을 그렸는데, 그의 그림 중에 '텔레포토스코프(Telephotoscope)'라는 장치가 있었다. 거울 같은 평면에 뉴스와 이벤트를 보여주고 게임이나 영상통화까지 가능했던 장치였다. 바로 '텔레비전'을 그린 것이다. 그가 이런 그림을 그린 때가 1880년 초였다.

그림의 내용을 살펴보면, 편안하게 소파에 기대어 춤추는 무희를 보고 있는 남자, 지금의 홈쇼핑처럼 화면을 통해 물건을 살피고 있는 여자, 사랑하는 연인들이 서로 마주보며 대화를 나누는 모습 등 다양했다. 그의 그림을 보면 우리의 삶 속에서 텔레비전이 어

떻게 사용되고 있는지 잘 알고 있는 듯하다. 그렇다면 우리는 미래의 텔레비전을 어떻게 상상할 수 있을까? 현재의 텔레비전은 우리의 자연스러운 시각체계를 담아내지 못하고 있다. 우리의 눈은 깊이와 공간을 느낄 수 있지만 현재의 카메라와 텔레비전은 평면의 이미지만을 담아낼 뿐이다. 결국, 텔레비전은 입체영상으로 변화될 것이다.

1) 우리의 눈은 어떻게 입체를 보는가?

우리에게 눈이 없다면 세상과 만날 수 없을 것이다. 사랑하는 사람의 얼굴도 볼 수 없고 나를 둘러싼 위험으로부터 안전할 수 없다.

사람의 두 눈은 가로방향으로 약 65mm 떨어져 있다. 그로 인해 나타나는 '양안시차(binocular disparity)'가 입체감의 가장 중요한 핵심이다. 좌, 우의 눈은 각각 서로 다른 2차원의 상을 보고 두 개의 상이 망막을 통해 뇌로 전달된다. 그러면 뇌는 두 개의 상을 정확히 합성해 3차원의 원근감과 실재감을 재생하는 것이다. 3D 입체영상의 가장 기본적인 원리도 사람의 눈과 같다. 왼쪽과 오른쪽의 위치 차이에 의해 서로 다른 영상을 받아들이면 두 영상을 합성해 입체영상을 만들 수 있는 것이다.

2) 3D 촬영 기법 소개

현재 영상을 3D화하는 방법에는 여러 가지가 있다. 여러 대의 카메라로 촬영하는 다중 촬영, 한 대의 카메라에 어댑터를 사용한 촬영, 한 대의 가상카메라 혹은 여러 대의 가상 듀얼 카메라를 활용한 CG애니메이션 등 다양하다.

3D 촬영은 기존의 2D 촬영보다 신경 써야 할 부분이 많다. 영상의 정렬, 광학 왜곡의 조정, 입체감 조정을 위한 카메라 세팅 등 많은 부분을 확인해야 한다. 이러한 기술적 특성들을 제대로 이해하지 못한 채 촬영한다면 좋은 결과물을 얻지 못할 것이다.

TV나 비디오를 3D로 감상하려면 한쪽 눈은 홀수 영역(field)을, 다른 눈은 짝수 영역만을 보아야 한다. 이러한 과정을 필드 순차(field sequential) 방식 또는 격행주사 방식이라

3D 카메라의 모습

고 한다. 1980년 이케가미(Ikegami)와 도시바(Toshiba)에서 3D 비디오카메라를 발표했었다.

듀얼 카메라 촬영

듀얼 카메라 촬영은 아래의 조건을 만족해야 한다.

① 두 대의 카메라가 동일 업체, 같은 모델이어야 한다.

② 카메라는 거치대에 7cm 이하의 간격으로 나란히 설치해야 한다.

③ 두 대의 카메라는 동시에 작동을 시작하고 동시에 마쳐야 한다.

④ 줌 기능도 동일하게 설정되도록 연결되어야 한다.

⑤ LAN 선은 두 대의 카메라에 동시에 연결되어야 한다.

그리고 편집을 위해서는 왼쪽 눈 이미지를 촬영하는 카메라의 각 프레임을 오른쪽 눈 이미지 카메라의 각 프레임과 대응시킬 수 있도록 딱따기(clapper board)를 사용해야 한다. 이러한 듀얼 카메라 촬영은 수렴점을 갖는 토드인(toed-in) 방식과 카메라 두 대를 나란히 배열한 병렬 방식으로 나뉜다.

광선 분할 촬영

소형 카메라가 아닌 업무용 카메라는 부피가 크고 좌우가 넓어 나란히 배치하기 어렵다. 그래서 고안해낸 방법이 광선 분할기(beam splitter)의 사용이다. 광선 분할기는 광학적 특성이 대단히 우수한 양방향 거울이다. 광선 분할기를 사용하면 두 대의 카메라를

90도 각도로 배치해 사용해야 한다. 또한, 카메라 사이 거리와 수렴점(convergence point)의 조절이 가능해야 한다.

광선 분할 어댑터를 사용한 촬영

광선 분할 어댑터(beam split adapter)의 사용은 좀 더 저렴한 대안 중 하나이다. 한 대의 카메라로 빛을 분광해 입체촬영을 할 수 있도록 어댑터를 장착하는 방식이다. 렌즈에 부착해 사용할 수 있는 필드순차 어댑터형 광선 분할기를 사용하는 것이다. 카메라를 한 대만 사용하기 때문에 간편하고 편리하다.

멀티뷰 카메라 촬영

멀티뷰(multiview) 카메라 촬영은 한 번에 여러 개의 시각에서 동일한 장면을 촬영한다. 그리고 촬영된 여러 영상을 합성해 3차원 영상을 만드는 방법이다. 일반적인 카메라는 이미지 하나당 초점이 하나인 평평한 영상을 찍지만 멀티뷰 카메라는 한 번에 여러 개의 이미지를 촬영해 입체영상을 얻을 수 있다.

깊이 인식 카메라 촬영

깊이 인식 카메라(depth sensing camera)는 피사체의 다중 깊이를 측정해 정확한 깊이 정보를 얻을 수 있도록 설계되어 있다. 측정된 깊이 정보를 가공해 3차원 영상을 구현하는 방식이다. 하지만 잡음이 많이 포함되고 측정 가능한 깊이의 범위가 제한된다는 단점이 있다.

4장

조명

1. TV 조명의 특성
2. 빛의 성질과 조명 계획
3. 명암대비의 범위
4. 조명과 색
5. HDTV의 색 특성
6. 조명기의 종류와 기능
7. 조명기 램프의 종류
8. 조명의 조정
9. 조명의 방법
10. 조명의 설계
11. 조명 개선 방안
12. 야외 촬영의 조명
13. 조명 설치 시 주의사항

 조명은 이야기를 전달하는 환경을 만든다. 이야기를 전달하는 데 사용되었던 최초의 조명은 모닥불이었으며, 모닥불은 특정한 목적을 위해서는 현재도 완벽에 가까운 조명기의 역할을 할 수 있다.

 불꽃은 따뜻하고 붉게 타오르며 자연으로부터 보호되고 안정감과 따뜻한 마음을 갖게 한다. 모닥불은 사람들을 끌어들여 대화하기 적절한 거리에 둥그렇게 정렬하도록 만든다. 불꽃은 부드럽게 흔들리며 주의가 산만해지지 않도록 시각적 초점을 제공한다. 불꽃은 처음에는 밝고 강하게 타오르다가 시간이 흐르면 서서히 잦아들어 분위기를 변화시켜서 눈꺼풀이 무거워지고 사람들이 각자의 집으로 돌아가도록 한다. 사냥꾼들이 사냥에서 돌아오면 마을의 무당이나 노인이 종족의 이야기를 들려주는 이러한 모임은 매우 이상적인 것이었다.

 연극이 점점 형식을 갖추고 대본을 쓰기 시작하고 관객의 수가 크게 늘어난 후에도 연극은 많은 빛을 필요로 했기 때문에 낮에 햇빛 아래서 공연되었다. 그리스 시대의 연극은 페스티벌의 형태로 공연되었고, 아침 일찍 시작해 하루 종일 공연되었다. 연극은 마스크를 쓰고 진행되었으며, 의상, 무대세트, 효과 등은 중요시되지 않았고 대사가 중심이었다. 셰익스피어와 글로브극장 시대까지도 대형극장은 낮 공연이 일반적인 것이었지만 일부 귀족의 집에서 소규모의 관객을 위한 연극공연이 증가하기 시작한다. 이러한 실내

공연을 위한 조명은 촛불과 횃불이었지만 그 단순한 조명의 효과는 매우 강한 것이었다.

요즈음 우리가 알고 있는 무대의상과 장치라고 하는 것은 17세기 영국에서 꽃피기 시작했다. 로마네스크 양식을 이룬 유스티니아 대제의 콘스탄티노플 궁전에서 열린 연회는 매우 화려하게 꾸며졌는데, 횃불과 기름 램프 그리고 황금으로 만든 반사경과 몇 가지 색깔들이 사용되었다. 중세의 가장행렬은 야외에서 이루어졌다. 성당에서의 공연은 촛불이나 스테인드글라스 창문을 통해 들어오는 어렴풋한 빛으로 조명되었다. 르네상스 극장들은 촛불이나 기름 램프를 사용해 샹들리에 방식으로 조명이 이루어지다가 그 후에는 초기의 스트립 방식이 채택되었고 반질반질한 반사경과 프리즘, 물병 등이 사용되었다.

이러한 조명의 문제점은 빛이 충분히 밝지 못하고, 껌벅이며, 냄새가 나고, 열과 연기를 내고, 화재의 위험이 있다는 것이었다. 또한 샹들리에 방식으로 조명이 이루어질 때는 2개에서 많은 경우 8개의 샹들리에가 객석 천장에 달렸는데, 이 경우 촛농이 관객들 머리 위로 떨어졌다. 1770년대에는 객석 위의 샹들리에가 폐기되고 그 대신 무대 위 조명의 개수를 늘리고 반사경도 많이 사용하는 식으로 보강되었다. 또한 천이나 물감을 이용해 빛의 색깔에 대한 실험이 이루어졌고, 촛불들을 담고 있는 '신 래더(scene ladder)'를 돌리거나 기울임으로써 빛의 방향과 강도에 대한 실험도 이루어졌다. 1771년 영국의 극장에서는 아르강(Argand) 램프와 색유리, 천 등을 사용해 여러 가지 실험을 했는데, 그중에는 일출, 일몰, 움직이는 구름들이 있었다. 1817년 가스에 의한 조명이 처음으로 영국 극장에 소개되었으며, 1822년에는 프랑스의 오페라 극장에도 소개되었다. 가스 테이블은 최초의 조광기(dimmer)로서, 가스 밸브로 각각의 조광기가 연결되었다. 이 조명의 문제점 역시 열과 연기를 내고, 소음이 크고, 화재의 위험이 있으며, 심지어는 폭발의 위험까지 있다는 것이었다. 이후 개발된 것이 라임스톤(산화칼슘) 필라멘트를 장착한 라임라이트였다. 이 조명은 아름답고 따뜻한 빛으로 배우들의 피부를 아름답게 보이게 했으며, 지금까지도 스포트라이트와 유사한 의미로 라임라이트라는 용어를 사용하기도 한다. 이와 유사한 시기에 조명기에 렌즈와 반구형 반사경을 장착하면서 현대조명의 가장 중요한 요소 중 하나인 방향성과 초점을 맞출 수 있게 되었다. 1879년 미국의 에디슨(T. Edison)과 영국의 스완(J. Swan)이 발명한 백열등은 1882년까지 세계의 여러 극장에 보급되었는데, 그 예는 프랑스의 파리 오페라(Paris Opera), 영국의 사보이(Savoy), 미국 뉴욕의 피플스 시

전자기파표

전자기파란 전장과 자장 에너지를 방사하는 파장으로 진공에서 약 30만Km를 이동하며 넓은 주파수 영역을 차지하는데, 무선파, 가시광선, 엑스레이 등이 전자기파의 종류이다. 인류는 19세기부터 전자기파를 이용하기 시작해 다양한 분야에서 사용하고 있다.

어터(Peoples Theatre), 그리고 미국 샌프란시스코의 볼드윈(Baldwin)을 들 수 있다.

영화와 조명의 관계에 대해 미국의 유명한 영화 제작자 세실 B. 드밀은 "영화에서 조명은 오페라의 음악과 같은 존재다"라고 말했다. 19세기 말 영화개발 초기의 필름은 감광속도가 매우 느려서 햇빛 이외의 어떤 인공조명기로도 충분한 광량을 얻을 수 없었다. 이 시대의 영화작업은, 1893년 에디슨이 '블랙 마리아(Black Maria)'라는 실내 촬영시설(최초의 스튜디오)을 공개할 때까지 햇빛을 광원으로 한 야외촬영일 수밖에 없었다. 에디슨이 그의 협업자인 딕슨(William K. L. Dickson)과 함께 만든 이 스튜디오는 하늘을 향해 열려 있을 뿐 아니라 태양의 방향을 따라 회전할 수도 있도록 설계되었다.

1. TV 조명의 특성

빛이 없으면 우리의 눈은 아무것도 볼 수 없듯이 카메라로 피사체를 보고 정상적으로 상(image)을 재생하기 위해 일정한 양의 빛이 필요하다. TV 카메라는 우리의 눈보다 정밀하지 못하므로 더 많은 양의 빛과 색, 그리고 강하고 정확한 방향을 요구한다. 우리의 눈은 희미한 손전등이나 촛불 그리고 눈부신 설원의 태양 아래서도 물체를 볼 수 있으나 TV 카메라는 이러한 조명 환경에서는 정상적으로 작동하기 어렵다. 희미한 손전등의 빛은 카메라 촬상장치가 정상적으로 기능을 할 수 있는 충분한 양의 빛을 제공하지 못해 비디오 노이즈(video noise)를 발생시킬 것이며, 지나치게 밝은 태양광은 TV 카메라의 작동을 어렵게 할 것이다. 또한 조명기구에 따라 우리의 눈에는 백색광으로 보이는 빛들이 카메라를 통하면 붉은색 혹은 푸른색으로 재생될 수도 있다.

TV 프로그램 제작에서 모든 피사체를 볼 수 있는 것은 전적으로 조명에 의한 것이며, 조명은 피사체의 선명도, 분위기, 강도, 화면의 깊이 등을 만들어내는 매우 창조적인 작업이다.

화면에 피사체가 어떻게 보이느냐 하는 것은 피사체를 어떻게 조명하느냐에 따라 크게 달라진다. 어떤 장면을 조명한다는 것은 피사체의 모양과 질감, 명암, 강도, 섬세한 묘사 등을 결정하고 창조하는, 즉 빛으로 그림을 그리는 것이다.

조명의 효과는 최종적으로 피사체가 화면에 어떻게 보이는지로 판정되어야 한다. 훌륭한 조명을 하기 위한 가장 좋은 방법은 빛과 그림자가 생활에 어떠한 영향을 주는지 주변을 세심하게 관찰하는 것부터 출발한다. 대부분의 TV 조명은 자연스러운 빛을 TV 화면 위에 재현하려 노력한다. 일상생활 속에서 주변에 있는 다양한 조명들(자연광, 인공광)에 세심한 주의를 기울여야 한다. 예를 들어 동일한 물체나 장소를 낮에 볼 때와 밤에 전

빛이 없으면 아무것도 할 수 없다.

광원에 위치에 따라 피사체가 주는 느낌이 다르다.

강한 빛은 짙은 그림자를, 부드러운 빛은 옅은 그림자를 만든다.

등 혹은 다른 불빛 아래서는 어떤 차이가 있는가? 주광원은 어느 방향으로부터 들어오는 가? 그림자는 어느 쪽에 어떻게 무슨 색으로 생기는가? 교실과 사무실의 조명은 가정의 조명과 어떻게 다른가? 야외에서 이른 아침, 한낮, 저녁, 밤의 조명은 어떻게 다른가?

중요한 점은 조명과 그 효과는 피사체의 장소, 시간, 주광원의 방향과 종류에 따라 달라진다는 것이다. 우리 주변에 존재하는 빛에 대한 감각과 이를 보는 눈을 계발하지 않으면 훌륭한 TV 조명을 할 수 없다. 훌륭한 조명을 하기 위해서는 다음의 목적에 충실해야한다.

첫째, 카메라가 정상적으로 작동할 수 있는 최소한의 광량을 확보해야 한다. 앞서 말했듯이 TV 카메라는 일정한 광량(operational light level)이 없으면 작동할 수 없으므로 어떠한 상황에서도 기본 광량은 확보해야 한다. TV 초기에는 촬상장치가 발달하지 못해 대개 100Lux 이상의 기본 조명이 필요했으나 최근에는 촬상장치(CCD)의 발전 덕분에 매우 적은 조명 아래서도 촬영이 가능하게 되었다. 그러나 화면에 보이므로 조명을 설치하지 않아도 된다는 결론을 내리는 것은 큰 실수이다. 보는 이에게 감동을 주기 위해서는 효과적인 조명이 반드시 필요하다.

둘째, 3차원적 원근감, 즉 깊이를 창조해야 한다. 2차원의 영상 매체인 TV는 높낮이와 넓이밖에 보여줄 수 없으므로 깊이는 카메라의 각도, 연기자의 움직임, 무대장치 그리고 조명에 의해 창조되어야만 한다. 깊이에 대한 지각은 조명의 밝기의 차이, 질감, 모양, 문양 등에 의해 강조될 수 있다.

셋째, 화면 내의 특정한 부분을 돋보이게 하거나 약화시켜야 한다. 강조되는 특정한 부분이 없는 조명은 밋밋해 지루하다. 밝은 부분과 그림자를 과감히 사용해 중요한 부분을 강조하고 필요치 않은 부분을 약화시킨다.

넷째, 장면의 분위기와 시간을 설정해야 한다. 조명의 사용방법에 따라 장면의 전체적인 분위기(명랑, 행복, 환상, 긴장, 신비감 등)와 아침, 한낮, 저녁, 계절 등의 시간을 조성할 수 있다.

다섯째, 전체 장면의 미적 구성에 공헌해야 한다. 조명은 무대 장치와 연출자와 함께 작업하며 궁극적으로 시청자에게 아름다움과 감동을 주는 것이다.

이러한 목적들이 모든 프로그램에 적용되지는 않는다 해도 조명은 궁극적으로 프로그램의 개념과 분위기를 북돋아 주는 요소로서 프로그램의 흐름을 따라 통일성 있게 운용되어야 한다.

2. 빛의 성질과 조명 계획

조명을 할 때 전체를 밝고 환하게 조명하는 방법과 부분적인 섬세함을 살리는 방법이 있다. 이러한 조명의 방법을 결정하기 위해 빛의 기본적인 특성을 이해하고 준비해야 한다.

첫째, 조명의 강도(light intensity)가 중요하다. 얼마의 강도로 피사체와 주변에 조명을 하느냐에 따라 어떤 램프를 준비해야 하는지 결정된다. 실제로 이에 따라 조명기기, 사용 전기용량, 환기장치 등을 고려해야 한다.

둘째, 조명의 색을 고려해야 한다. 우리는 일반적으로 태양광과 인공조명기의 빛을 백색 광으로 보지만 거기에는 많은 색들이 포함되어 있다. 가시광선(780nm~380nm 사이의 전자기파)을 분광하면 무지개, 즉 빨강, 주황, 노랑, 초록, 파랑, 남색, 보라 등으로 크게 구분된다.

빛의 색은 색온도로 표시되며 조명의 색은 카메라에 내장되어 있는 필터와 정확히 맞아야 정확한 색을 재현할 수 있다. 색온도에 대해서는 뒤에 자세히 설명할 것이다.

셋째, 빛의 분산을 주의해야 한다. 어떤 조명기는 강한 직사광선(hard 혹은 harsh light)으로 윤곽이 뚜렷하고 강한 그림자를 만들고

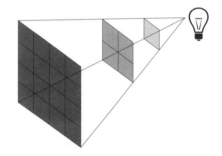

빛의 강도는 거리에 반비례한다.

어떤 조명기는 부드러운 빛(soft light)을 만들어 그림자를 거의 만들지 않는다. 조명기기의 선택에 따라 명암의 대비가 강한 화면을 만들 수도 있고 중간톤(half-tone)의 미묘한 분위기의 화면을 만들 수도 있다.

넷째, 빛의 방향이다. 광원의 위치에 따라 빛의 방향이 결정되고 이에 따라 밝은 부분과 그림자가 지는 부분이 결정된다. 그림자는 항상 광원의 반대방향에 생기게 되므로 정면, 측면, 역광 등의 방향에 따라 피사체의 윤곽, 입체감, 섬세함, 질감 등이 크게 달라지므로 특정 장면의 분위기와 프로그램의 목적과 흐름에 맞는 합리적인 빛의 방향을 결정해 조명이 분위기 조성에 공헌해야 한다.

3. 명암대비의 범위

과거 SDTV 시대에 사용하던 방송용 카메라는 약 30 : 1(5¼F-stop) 정도의 명암차이를 재생할 수 있는 정도로 35mm 네거티브 필름에 약 100 : 1(7F-stop)과는 1¾F-stop의 차이를 보였다. 이 말은 한 화면 내의 가장 밝은 부분이 가장 어두운 부분보다 30배(약 5F-stop) 이내의 밝기로 조정되어야만 양질의 화면을 얻을 수 있다는 것이다. 이는 조명의 명암대비가 TV 카메라가 수용할 수 있는 범위를 넘어서면 어느 부분, 즉 가장 밝은 부분이나 가장 어두운 부분을 전혀 볼 수 없게 되거나 섬세함을 잃게 된다는 뜻이다. 이 명암대비율은 TV 조명에서 매우 중요한 고려대상이며 이렇게 좁은 명암대비율 때문에 많은 사람들이 TV 조명은 '단조롭다'고 했었다. 그러나 최근 개발된 HD 장비들은 이러한 문제점을 기술적으로 많이 보강하고 있으므로 명암대비에 대한 다양한 실험을 통해 새로운 양식의 조명법이 개발되고 있다.

일반적으로 TV 카메라는 3% 이상의 흑백 반사율, 60% 이하의 백색 반사율 내에서 피사체의 명암을 가장 잘 재생할 수 있다. TV 카메라는 3~60% 사이의 명암만을 재생할 수 있기 때문에 우리는 이것을 'TV 화이트' 'TV 블랙'이라고 부른다. 이 두 숫자 사이를 7단계 혹은 10단계로 구분해놓은 것을 우리는 '그레이 스케일(gray scale)'이라 부른다.

모든 TV제작 요소들(조명, 의상, 분장 등)은 3~60% 이내의 반사율에서 작업하는 것이 이상적이다. 하지만 그렇지 못한 경우가 발생할 수도 있으며 이 경우 영상 담당자는 밝은 부분이나 어두운 부분 중 어느 한 부분을 기계적으로 확대할 수밖에 없으며 결과는 반대쪽(밝은 부분을 확대하면 어두운 쪽)의 섬세한 묘사를 포기해야 한다. 이러한 조건에서는 화면의 가장 중요한 부분(대부분 출연자의 얼굴)을 명암대비 범위(contrast ratio) 이내에 두어야 한다. 일반적으로 피부는 35~40% 정도의 반사율을 가지며 모든 조명(배경 및 세트)은 피부 명암을 고려해 명암대비에 신경을 써야 한다.

HDTV에서 명암대비의 범위는 인간의 시각과 유사하기 때문에, 해상도 특성 및 화면 비율 특성과 더불어 HDTV에서 임장감을 높여주는 구성요소로서 이미지의 충실도를 키우는 핵심 요소 중 하나이다. HD카메라의 감도 특성은 기존의 SD카메라에 비해 대폭 개선되었다.

SDTV의 좁은 명암 비율 특성과 비교해, HDTV가 가지고 있는 폭넓은 명암 비율 특성을 이용해 필름 느와르 장르의 영화들과 같이 명암대비를 극단적으로 표현하는 표현주의 스타일의 프로그램을 제작하는 것이 가능할 것이다. 또한 기존의 SD카메라에 비해 HD카메라의 개선된 감도 특성은 자연광 중심의 조명법을 이용해 사실주의 스타일의 프로그램을 만드는 데도 유용할 것이다. 그뿐 아니라 빛의 표현을 섬세하게 할 수 있다는 점에서는 시각적 요소로서의 빛을 이용한 공간의 깊이감 재현과 피사체 관계의 표현 등이 훨씬 더 확장된 범위로 가능해졌다고 볼 수 있다.

HDTV 화면에서는 명암 비율을 극대화해 콘트라스트 비율을 높이거나 프레임 내에서 하이라이트 영역을 달리 해 시청자의 눈에 주는 빛의 자극량을 변화시켰을 때, 어느 정도의 변화에서 시청자들의 쾌적감이 증가할 수 있지만, 그 증가된 자극량이 지속적일 경우는 오히려 화면 내의 상황에 대한 이해력은 높아지나 시각적인 불쾌감이나 정신적인 피로감이 증가한다고 조사된 바가 있다. 그렇기 때문에 특정한 스타일의 표현 양식보다는 HDTV의 명암 비율 특성, 즉 명암의 차이를 적절히 사용해 전달하고자 하는 프로그램 화면의 이미지의 충실도와 사실성 전달이 더 중요하다. HDTV 제작 방식으로 전환된다고 해서 기본적인 조명 방법 자체가 바뀌는 것이 아니라 기존의 영상제작에서 사용되는 조명 방법과 스타일이 그대로 적용될 수 있지만 그 표현의 정도를 세심하게 표현할 수 있도록 질적인 측면으로 접근해야 할 것이다.

기본적으로 약 30 : 1의 명암 비율을 표현할 수 있는 SDTV에 비해서 HDTV는 인간이 식별할 수 있는 명암 비율에 가까운 500 : 1 이상의 명암 비율을 표현할 수 있다. 또한 약 30 : 1의 명암 비율을 표현할 수 있는 일반적인 SD카메라에 비해 HD카메라는 1000 : 1 이상의 명암비율을 표현할 수 있기 때문에 기존의 SDTV에서는 구별된 표현이 되지 않던 것들이 HDTV에서는 그대로 드러나는 특성이 있다. 이러한 점을 고려할 때 HDTV 조명은 인공조명으로부터 발생할 수 있는 불필요한 그림자를 만들지 않도록 주의해야 하는 한편 개별 시각적 요소들을 충분히 살릴 수 있도록 하는 조명법이 요구된다.

4. 조명과 색

우리는 가끔 색의 혼동을 경험한다. 예를 들어 새로 산 옷을 입고 밖에 나와 보니 옷을 살 때와는 왠지 모르게 색깔이 다르게 보인다. 이것은 옷을 살 때의 조명과 야외, 즉 태양의 조명이 다르기 때문이다. 대부분의 옷가게는 형광등이나 백열등 아래서 옷을 고르도록 되어 있어 태양의 조명과는 그 색이 다르기 때문이다.

또한 이른 아침 해가 떠오를 때 하늘은 붉은 오렌지색을 띠며 모든 것은 이 색깔의 영향을 받아 따뜻한 느낌의 황금색으로 보인다. 한낮에는 푸른색이 붉은색을 누르고 하늘은 푸른색을 띤 흰빛으로 보이며 모든 피사체는 이에 영향을 받고, 해가 질 무렵에 하늘은 다시 붉어져 장밋빛으로 물들고 모든 피사체는 이에 영향을 받는다.

이러한 조명의 광원에 따른 색깔의 변화를 우리는 색온도로 표시한다. 색온도는 K로 표시하는데, 이것은 검은 탄소에 열을 가해 온도 변화에 따라 변하는 색깔을 표시한 것으로서 실제 온도와는 -273˚C의 차이가 있다. 그러나 색온도는 실제온도(우리가 뜨겁다, 차갑다고 느끼는)와는 관계가 없다. 예를 들어 반딧불의 색온도는 약 5,000K이지만 실제로는 전혀 열을 내지 않는 빛이며, 약 10,000K의 푸른 하늘의 실제 기온은 영하이다.

우리가 일반적으로 사용하는 조명의 광원은 태양, 백열등, 형광등 등이며, 이러한 광원의 색온도는 대체로 5,600K, 3,200K, 4,500K이다. 이러한 색온도의 차이에 따라 카메라는 각기 다른 색을 재생하므로 촬영 시 카메라에 내장된 색온도 조정필터를 정확히 사용해야 한다. 또 때에 따라 조명기에 색보정 필터(gelatin)를 사용해야 정확한 색을 재생할 수 있다.

5. HDTV의 색 특성

빛은 파장의 형태로 이루어져 있으며, 인간의 눈이 볼 수 있는 빛의 파장 범위는, 약 380nm~780nm에 해당되는 전자기파 영역 중 가시광선 영역이다. 이 가시광선 영역의

색온도표

인공광	
광원	색온도(K)
성냥불	1,700
촛불	1,850
표준 텅스텐/할로겐 조명기	3,200
형광등	4,000~4,500
HMI	5,600
자연광	
광원	색온도(K)
일출/일몰	2,000
일출 후 1시간	3,500
이른 아침/늦은 오후	4,300
정오(평균)	5,600
여름철 평균	6,500
약간 구름 낀 날	8,000~10,000
아주 맑은 여름하늘	9,500~30,000

빛은 각 파장 구간에 따라서 일곱 가지 색의 형태를 띠고 있고, 각 파장 구간은 크게 적, 녹, 청, 즉 RGB의 세 가지로 분류된다.

일상적인 인간의 시각 경험 활동에 사용되는 약 700만 개의 원추세포(cones)는 가시광선 중에서 세 가지 파장 영역, 즉 RGB의 색에 대해서 반응한다. 모든 물체는 표면에서 특별한 가시광선 영역 파장에 대한 반사의 특성을 가지고 있기 때문에 인간의 눈이 색이라고 인식하는 것은 실제로는 피사체의 표면에 의해 반사된 특정 파장 영역의 빛을 감지하는 것이다. 예를 들어, 빨간색 사과를 빨간색이라고 인식하는 것은 사과 껍질의 표면이 다른 가시광선 영역의 파장은 모두 흡수하고 Red 영역의 파장만을 반사시키기 때문이다.

이와 같은 색의 기본적인 특성은 '빛'의 구성 요소로서의 개념이며, 색의 특성을 규정 짓는 것은 기본적으로 빛의 특성에서 기인한다.

필름과 비디오는 모두 이러한 빛과 색의 특성을 기본으로 해서 만들어져 있다. 필름은 R, G, B 각각의 색에 대해서 서로 다른 감광 특성을 가진 층이 겹쳐진 형태로 구성되어 이것이 합쳐져 자연색을 나타내는 원리이고, 비디오는 렌즈를 통해서 들어온 빛이 프리

즘을 통해 R, G, B의 세 가지 색으로 분해되어 세 개의 독립된 CCD가 빛을 받아들여 처리하는 구조로 이루어져 있다.

비디오에서 색을 처리하는 방식은 각각의 R, G, B CCD로부터 받아들여진 빛의 신호를 모두 합한 밝기 신호(luminance, Y)와 이 신호에서 Red와 Blue의 밝기 신호와의 차이 값만을 계산해서 만들어진 두 개의 색차 신호로 변환시킴으로써 이미지 데이터 정보량을 대폭 줄일 수 있었다.

이와 같은 방식으로 이미지가 처리되는 비디오 신호에서, 실제로는 구체적이고 개별적인 '색'에 대한 데이터는 존재하지 않으며 '색'의 정도를 산술적으로 계산해서 만들어낼 수 있는 '빛'의 신호만 존재한다. 텔레비전의 디스플레이 스크린은 이러한 원리를 적용시켜, 컬러텔레비전 브라운관 표면은 빛으로부터 자극을 받게 되면 빛을 발하는 R, G, B 세 가지 색의 형광물질이 브라운관 후면에 위치한 전자총에서 나오는 빛에 의한 반응으로 색을 표현하게 되는 원리이며, HDTV에서도 이와 같은 원리를 사용하고 있다. 즉, 메커니즘 측면에서 보았을 때 색은 빛에 의해서 표현되며, 색표현의 정도와 단계는 빛 표현의 정도와 단계에 의해서 결정되는 수동적 형태의 특성을 지닌다. 이것은 회화 및 사진술의 차이점이기도 하다.

시각적 요소로서 빛은 색의 표현에 영향을 주고, 색은 빛에 의해서 영향을 받는다. 이러한 빛과 색의 특성은 HDTV에서도 똑같이 적용되며, 이 색의 특성은 색 자체의 특성보다는 빛의 특성과 깊은 관련이 있다. 즉, 가시광선에서 특정 파장 영역으로서의 색은 빛의 구성 요소이며, 이러한 모든 종류의 색이 합쳐지면 흰색이 빛을 이루게 되는 특징이 있으며, HDTV에서도 이와 같은 '빛의 가법혼색 원리(additive color)' 특성을 갖고 있다.

HDTV에서 색의 표현 정도는 '빛'의 양 또는 강도에 의해서 결정되는 특성이 있다. 그렇기 때문에, HDTV에서는 SDTV와 비교해 표준색의 표현 정도가 향상된 것이 아니라 표준색의 차이를 섬세하게 표현하는 것이라고 설명할 수 있다. 즉, 디지털 신호처리 방식에 따라 각각의 표준색은 표현의 단계가 세분화되는 것이며, 이것을 색의 깊이라고 정의한다. 예를 들어 빨간색의 경우 SDTV에서는 2^8=256단계로 표현 정도가 세분화되는데, HDTV에서는 2^{10}=1024단계로 표현 정도가 세분화된다. 즉, 시청자가 HDTV의 색이 SDTV보다 선명하다고 느끼는 것은 개별 색의 채도가 높게 표현되기 때문이 아니라, HDTV에서는 개별 색에서의 표현 단계가 훨씬 더 섬세하게 세분화되어 있어서 자연색에

가깝게 인식할 수 있는 덕분이다.

이처럼 HDTV에서 색의 특성은 빛의 특성과 깊은 관계를 가지고 영향을 받기 때문에, HDTV 제작에서 색의 표현은 빛을 섬세하게 조절해 색의 정도를 표현하는 방법으로 접근해야 한다.

이 외에 SDTV와 HDTV에서의 색표현과 관련된 가장 큰 차이점은 각각의 방식에서 서로 다른 신호의 주파수 처리 체계, 기술 표준, 그리고 색차신호 처리계수 공식원리를 사용하고 있기 때문에, 개별 표준색의 채도는 같으나 포함하고 있는 빛의 양에는 차이가 있다. 또한 일반적인 특성으로, 같은 면적의 촬영범위를 가정했을 때 4 : 3 화면 비율의 SDTV보다 16 : 9 화면 비율의 HDTV는 프레임 면적이 33% 정도 넓어졌기 때문에 그만큼 전체적인 조명량이 늘어야 할 필요성이 있다. 그렇지만 필요한 전체 광량이 일률적으로 늘어나는 것은 아니고, 개별 피사체의 컬러 특성에 따라 필요한 조명량은 늘어나거나 줄어들 수 있다.

따라서 HDTV 제작에 색표현을 조절하기 위한 접근법은 이러한 개별 색들의 특성에 맞는 조명법의 변화로서 이해해야 한다. 특히 HDTV에서는 색의 표현 단계가 매우 세분화되었기 때문에 어떻게 사실적으로 색을 표현할 것인가에 대한 문제는 색을 섬세하게 표현하려면 조명을 섬세하게 조절할 필요가 있다는 문제와 연결된다.

또한 빛의 특성과 마찬가지로 화면 비율 또는 해상도 특성 이외의 측면을 한 가지 짚어보자. 앞서 언급했듯이 HDTV에서는 인간의 시각적 경험과 유사한 형태로 사실에 더 가까운 색을 표현할 수 있고, 이것은 임장감을 구성하는 이미지정보의 충실도를 높여주는 중요한 요소가 될 수 있다. 그러므로 HDTV 제작을 고려할 때는 제작하고자 하는 프로그램의 장르와 내용 전달의 목적에 부합하는 방식으로 색표현 방법을 살펴볼 필요가 있다.

6. 조명기의 종류와 기능

스튜디오와 야외에서 사용하는 인공 조명기는 다양한 형태로 개발되어 있으나 그 조명기가 내는 빛의 종류에 따라 대개 두 가지로 구분한다.

첫째, 강한 광선(hard 혹은 spot light)이다. 강한 광선은 강한 빛과 방향성을 가지며 진한 그림자를 만든다. 구름 없는 날의 태양이나 우리가 흔히 스포트라이트(spot light)라 부르는 조명기 등에 의해 생겨나는 빛으로 강한 반사를 일으키고 강한 그림자를 만든다.

둘째, 부드러운 광선(soft light 혹은 diffused light)이다. 부드러운 광선은 광원을 일차적으로 난반사시켜 조명하는 조명기로 구름이 하늘을 덮은 것 같은 연한 그림자를 만들거나 혹은 전혀 그림자를 만들지 않는다. 이러한 특성으로 주로 그림자를 없애거나 부드러운 분위기를 만들 때, 그리고 세트 전체를 골고루 밝혀줄 때 사용한다. 조명기는 사용방법이나 위치에 따라 다른 이름으로 불리며 다양한 기능을 한다.

1) 스튜디오 조명 기구

모든 스튜디오 조명은 다양한 종류의 강한 빛을 내는 스포트라이트와 부드러운 빛을 내는 소프트라이트로 구성된다. 이 기구들은 기술적으로 조명 등기구라고 부르는데, 스튜디오 천장이나 바닥 지지대 위에 설치할 수 있도록 설계되어 있다.

스포트라이트

스포트라이트는 직선적이고 아주 선명한 빛을 만들어내는 데 집중된 플래시라이트나 자동차의 헤드라이트와 같은 날카롭고 직선적인 성질을 가지고 있지만 좀 더 넓은 지역을 비추는 부드러운 광선으로 조절될 수도 있다. 모든 스튜디오 스포트라이트는 광선을 일정하게 만드는 렌즈를 장착하고 있다. 대부분의 스튜디오 조명에서는 프레즈넬 스포트라이트와 엘립소이들 스포트라이트, 팔로우 스포트 등 세 가지 종류의 스포트라이트를 사용한다.

① 프레즈넬 스포트라이트(Fresnel spotlight)
프레즈넬 스포트라이트에 사용되는 렌즈를 발명한 19세기 프랑스 물리학자 오귀스탱 프레넬(Augustin Fresnel)의 이름을 딴 이 기구는 텔레비전 제작에서 광범위하게 쓰이고 있

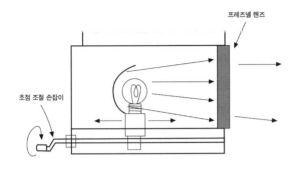

프레즈넬 조명기
강한 빛을 내는 조명기로 주로
주광 혹은 역광용으로 쓰인다.

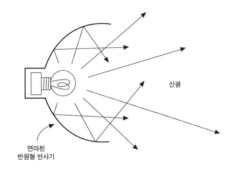

스쿠프 조명기
부드러운 빛을 내는 조명기로 주
로 보조광이나 전체적인 조도를
높일 때 사용된다.

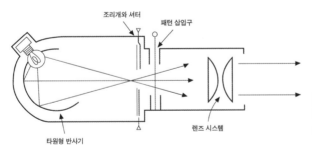

엘립소이들 스포트조명기
특정부분을 강조할 때 사용하는
매우 강한 빛을 가진 조명기.

다(조명기는 일반적으로 영어식 발음을 써 '프레즈넬'로 부른다). 이것은 비교적 가볍고 융통성이
있으며 많은 빛을 만들어낸다. 초점조절장치를 이용해서 광선을 좁게 혹은 넓게 만들어
낼 수 있다. 스포트라이트는 광선을 넓게 퍼지게 하는 플러드 광선 위치에 둘 수도 있고,
날카롭고 명확하게 한정시키는 스포트 광선으로 만들 수도 있다.

② 엘립소이들 스포트라이트(ellipsoidal spotlight)

엘립소이들 스포트라이트는 날카롭고 고도로 선명한 광선을 만들어낸다. 플러드 위치에 있을 때조차도 엘립소이들 광선은 프레즈넬의 초점 광선보다 선명하게 나타난다. 엘립소이들 초점 광선은 특정하고 명확한 조명 업무가 필요할 때 사용한다. 특정 부분을 극도로 강조하거나 벽면에 문양을 만들 때 많이 사용한다.

프레즈넬과 마찬가지로 엘립소이들 라이트도 스포트와 플러드 라이트로 조정할 수 있다. 그러나 프레즈넬과 달리 기구 내의 램프를 움직이는 대신 렌즈를 안팎으로 움직여서 엘립소이들 스포트로 집중시킬 수 있다. 엘립소이들의 반사 장치는 초점이 두 개이기 때문에 기구 외부에 부착된 네 개의 금속 셔터를 조정해서 빛을 삼각형이나 사각형으로 만들 수 있다.

③ 팔로우 스포트(follow spot)

기본적으로는 엘립소이들 스포트라이트와 같은 조명 기구이나 때때로 연극 무대와 같은 효과를 주기 위해서 사용되는 강력한 특수 효과를 가진 팔로우 라이트가 필요할 때도 있다. 예를 들어 무용수나 스케이트를 타는 사람, 커튼 앞에서 혼자서 연기하는 사람과 같은 인물의 몸동작을 따라갈 때 비춘다. 작은 스튜디오에서는 엘립소이들 스포트로 팔로우 스포트의 효과를 낼 수도 있다.

소프트라이트

소프트라이트는 많은 양의 고도로 분산된 빛을 만들어내도록 설계되어 있다. 이것은 뉴스 세트나 디스플레이와 같이 그림자를 최소화해야 하는 상황에서 1차 조명이나 기본 조명으로 사용된다. 일부 스포트라이트와 마찬가지로 소프트라이트 중 몇몇 종류는 광선을 조절해 빛이 다른 부분으로 흐르는 것을 최소화시킬 수 있다. 역시 스포트라이트를 분산시키거나 스크림(scrim)을 앞에 장착해서 소프트라이트 같은 효과를 낼 수 있다.

소프트라이트에는 스쿠프, 광범위하고 부드러운 조명, 형광 플러드라이트 뱅크, 스트립 혹은 사이클로라마 조명 등이 있다.

① 스쿠프

반사 장치가 국자 모양으로 생겨 붙여진 이름으로, 가장 많이 사용되는 소프트라이트 중 하나다. 렌즈가 장착되어 있지는 않지만 분산광이 아닌 지향성 광선을 만들어낸다.

스쿠프에는 고정 초점형과 조절 초점형의 두 가지 종류가 있다. 고정 초점형 스쿠프는 광선의 조절이 불가능하다. 스펀 유리를 금속 틀에 끼워 만든 스크림을 스쿠프 앞에 부착해서 분산광을 만들어낸다. 스크림을 통과한 빛은 약해지기는 하지만 고도로 분산된 빛을 만들 수 있다. 한편, 스쿠프 내의 뜨거운 전등으로부터 제작 스태프를 보호하기 위해 조명 기구에 이 스크림을 끼우기도 한다.

② 소프트와 브로드 조명

부드러운 조명(소프트라이트)은 매우 확산된 조명으로 쓰인다. 관 모양의 등이 장착되어 있고, 몸체 안쪽은 분산 방사 장치로 되어 있으며, 더 많은 확산을 위해서 분산용 뚜껑으로 덮여 있다. 소프트라이트는 그림자 없는 조명 설치를 위해 자주 사용된다. 또한 하이라이트와 그림자 부분을 조심스럽게 조절하는 동시에 특정한 조명에 영향을 주지 않는 범위에서 기본 조명의 밝기를 더하기 위해서도 사용된다. 예를 들어, 밝은 부분과 어두운 부분이 공존하는 복도 장면에서 소프트라이트로 어두운 부분을 약간 밝게 조절하면 카메라는 어두운 부분도 잘 담아낼 수 있게 된다. 소프트라이트에는 여러 가지 크기가 있고 백열등이나 금속 할로겐 전구를 사용한다.

광범위 조명(broad light)은 소프트라이트와 흡사하지만 좀 더 확실한 그림자를 만들어내는 강한 빛을 낸다는 차이가 있다. 또한 광범위 조명은 광선 조절 장치를 가지고 있다. 이것은 넓은 영역에 확산 조명을 골고루 비출 때 사용된다. 작은 광범위 조명은 작은 영역을 비추는 데에서 큰 광범위 조명보다 지향성 있는 빛을 만들어낸다. 광선의 지향성을 조절하기 위해서 광범위 조명에는 움직일 수 있는 금속판으로 된 반 도어(barn-door)라는 차광기가 부착되어 있다.

③ 형광등과 플러드라이트 뱅크

형광등 플러드라이트 뱅크는 초창기 텔레비전 조명에서부터 사용됐는데, 초창기에는 크고 무거우며 비능률적이었다. 오늘날에는 비교적 가볍고 더 효율적이며 실내 색온도

에 맞거나 더 낮은 온도의 조명도 만들어낸다. 간단히 등을 교체함으로써 야외 색온도나 그 이상 높은 색온도인 흐린 하늘에 태양광이 걸러져서 파랗게 보이는 듯한 푸른색 빛도 얻을 수 있다.

형광등 뱅크의 또 다른 장점은 백열등 뱅크와는 달리 전력 소비가 낮고 작동하는 동안 열을 덜 발산한다는 것인데, 통풍 장치가 잘 되어 있지 않은 실내의 조명으로서는 절대적인 장점이라고 할 만하다. 이 기구의 단점은 크기나 부피가 여전히 크며 때때로 색 분광이 고르지 못하다는 것이다. 이것은 방출된 빛이 모든 색을 고르게 만들어내지 못하고 약간 녹색 빛을 띤다는 것을 의미한다.

플러드라이트 뱅크는 소프트라이트와 유사하게 몸체 안에 여러 줄의 저출력 형광등이 장착되어 있다. 이 등은 보통의 백열등을 형광등으로 교체하기 위해서 소비하는 일반 형광등과 매우 유사하게 생겼다. 빛을 최대한 부드럽게 만들기 위해서 이 기구의 전면에는 빛을 분산시키는 물질로 뚜껑을 씌울 수 있게 되어 있다. 계란상자형이라고 불리는 어떤 스튜디오 형광등 조명은 내부 시설로 그리드에 부착되어 있고, 부드러운 빛을 잃지 않으며 직선으로 투사한다.

④ 스트립 혹은 사이클로라마 조명

이 조명기구는 사이클로라마와 같은 넓은 세트나 연속된 배경 지역을 비추기 위해 사용된다. 연극에서의 가장자리 조명 또는 사이크 조명과 유사하게 텔레비전 스트립 조명도 3~12개의 쿼츠 램프가 긴 상자 모양의 반사장치에 장착된 모습이다. 좀 더 정교한 스트립 조명에는 극장용 스트립 조명과 마찬가지로 각 반사 장치에 색유리를 끼울 수 있도록 되어 있어 사이클로라마에 각각 다른 색으로 비추게 할 수 있다.

또한 스트립 조명을 스튜디오 천장에 매달아서 일반적인 플러드라이트로 사용할 수도 있고, 스튜디오 바닥에 장치해서 기둥이나 다른 무대 장치의 일부분을 조명이 비춰진 배경과 구별되게 보이도록 하는 데 사용할 수도 있다. 스트립 조명은 실루엣 조명으로 사용되기도 하고 크로마키 특수 효과 조명으로도 사용된다.

기능에 따른 조명기의 종류와 위치 및 효과

기능	조명기 종류	카메라를 중심으로 한 위치	효과
주광원 (key)	프레즈넬	수직: 약 30~40° 수평: 약 45° 위치: 주광원의 설치 위치는 빛이 들어오는 곳. 햇빛이 들어오는 창문이 있다면 창문 쪽	피사체를 비추는 주광원이며 다른 조명의 강도와 위치의 기준이 됨. 피사체의 정면으로 올수록 입체감이 줄어들며 각도가 줄수록 피사체의 입체감이 좋아지고 질감도 좋아짐
역광 (back)	프레즈넬	수직: 30~45° 수평: 피사체 바로 뒤쪽	피사체 가장자리에 빛의 테두리를 형성해 피사체의 윤곽을 드러내고 배경과 격리감을 주어 깊이를 줌. 특별히 강한 백라이트는 밤 장면에서 주광원의 역할이나, 특별한 효과를 위해 사용하지만 지나치면 작위적인 느낌을 줄 수 있으므로 주의해야 함
보조광 (fill)	프레즈넬 스쿠프 브로드 소프트라이트	카메라를 중심으로 주광원의 반대쪽 수직: 약 30~40° 수평: 약 30°	주광원에 의해 생긴 그림자를 줄여주거나 세트나 배경의 어두운 부분과 움직임이 있는 부분 전체를 비춰줌. 보조광의 강도는 주광원에 의해 결정되며, 하이 키(보조광을 많이 쓴 경우)는 그림자를 적게 만들고 로 키(보조광을 적게 쓴 경우)는 그림자를 강하게 만들어 극적이고 입체감 있는 화면을 만듦
배경조명 (back ground)	프레즈넬 브로드 스쿠프 엘립소이들 스포트	목적하는 효과에 따라 위치를 결정. 정면으로 올수록 배경을 평평하게 만들고 각도를 줄일수록 입체감을 살릴 수 있음	배경의 세트, 커튼, 사이클로라마 등을 비추며 강도는 피사체를 비추는 전경의 조명과 균형을 유지해야 하며 일반적으로 마지막에 조절. BG는 항상 배경의 입체감과 문양, 질감 등을 살릴 수 있도록 배려되어야 함. 배경이나 바닥에 떨어진 그림자를 제거하는 데에도 효과적으로 사용할 수 있음
측광 (side light, kicker)	프레즈넬	수직: 0~45° 수평: 90°	머리와 어깨선을 강조하며 무용이나 밤 장면에 몸의 선을 강조하는 데 효과적. 위치, 강도의 선정이 정확하지 않으면 작위적인 느낌을 줌
사이클로라 마라이트	스쿠프, 스트립라이트, 사이크 프로젝션 라이트	배튼에 매달거나 바닥에 놓고 사용	사이클로라마를 비추는 조명으로 대부분 색깔을 함께 사용해 다양한 배경을 만드는 데 사용
패턴 프로젝션	엘립소이들 스포트+패턴	배경이나 세트의 정면에 설치	배경(cyc, back drop 등)이나 세트에 조명으로 무늬를 만듦

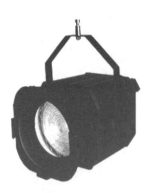

프레즈넬 스포트
스포트 계열의 강한 빛을 내는 조명기로 주로 주광원과 역광용으로 사용하며 빛의 강도와 범위를 조절할 수 있다.
차광기를 이용해 불필요한 부분을 차광할 수도 있다.

스트립 혹은 사이크(Strip/Cyc)
몇 개의 작은 조명기를 연결해놓은 형태로 스튜디오의 사이클로라마나 기타 넓은 범위를 조명하는 데 사용한다.

플럭스 라이트(flux light)
최근 개발된 조명기로 열이 나지 않으며 전력 소비를 절감해준다. 용도는 브로드와 유사하다.

스쿠프
부드러운 표면의 반사기를 가진 조명기
로 보조광으로 사용한다.

엘립소이들 스포트
조명기 내부에 복잡한 렌즈시스템이 있어 가장 강하고 방향성이 강한 빛을 내는 조명기로 특정한 부분을 강조할 때
나 패턴을 배경에 투사할 때 주로 사용한다.

2) 야외용 조명기구

야외 녹화 경우 주광원인 태양광원과 보조광원인 인공조명 광원의 색온도 차이에 의
한 색 균형 변화 등이 매우 확연하게 드러난다. 야외 녹화와 스튜디오 녹화의 변화되는
영상의 분위기를 맞추기 위해 야외녹화의 경우 영상 신호 상태를 계측할 수 있는 웨이브
폼 모니터, 벡터스코프 등 측정 장비 활용이 필요하고 영상 전문가의 야외녹화 참여는 필
수적이다.

179

스튜디오 조명을 멀리 떨어진 현장에서 사용할 수도 있지만 스튜디오 조명 기구는 부피가 커서 이동하기 쉽지 않고, 큰 플러그는 일반 가정의 콘센트에 맞지 않으며, 너무 많은 전력을 소비하게 된다. 스튜디오 조명을 직접 현장에서 사용해보면 현장 조명에 알맞은 양과 종류의 조명을 얻을 수 없다는 것을 알 수 있을 것이다. 게다가 대부분의 스튜디오 조명은 머리 위쪽에 있는 조명 그리드 혹은 배튼에 설치해서 사용하게끔 되어 있다. 원거리 방송을 위한 조명으로 매번 스튜디오 조명을 밖으로 가지고 나오게 되면 소중한 제작 시간을 낭비할 뿐만 아니라 심지어는 스튜디오에서 사용해야 할 조명 기구를 빼앗는 결과를 낳게 된다. 스튜디오 조명과 맞먹는 조명이 필요할 만한 거대 원거리 방송이 아니라면 쉽게 이동시킬 수 있고 빠르게 설치할 수 있어서 현장에서 필요한 조명의 유연성을 가진 조명을 사용하는 것이 좋다.

휴대용 스포트라이트

휴대용 스포트라이트는 가볍고 강하며 효과적으로 설계되어 있어서 설치와 이동이 편리하고 좁은 실내에서도 카메라에 잡히지 않을 만큼 작다. 가장 많이 쓰이는 스포트라이트로는 소형 프레즈넬 스포트라이트, HMI 라이트, 소형 초점 조작형 스포트, 개방형 스포트라이트 등이 있다.

① 소형 프레즈넬 스포트라이트

스튜디오 세트가 아닌 실제 거실과 같은 EFP 작업을 위한 정확한 조명이 필요하다면 저출력(300~650W)의 프레즈넬 스포트라이트가 필요할 것이다. 이것은 대형 프레즈넬 스포트라이트와 기능은 같지만 좀 더 작고 가볍게 되어 있다. 조명 스탠드에 장착하거나 다양한 버팀대나 걸이에 클립으로 고정시켜서 사용한다. 휴대용 스포트라이트는 레드헤드(red head) 혹은 요소라이트라는 별명으로도 불린다.

② HMI 라이트

HMI 라이트는 정교한 EFP 제작이나 야외 촬영, 영화 제작에서 매우 유용하다는 것이 입증된 프레즈넬 스포트라이트이다. 같은 와트 수를 가지고 있는 백열등 퀴츠 기구보다 3~5배의 빛을 내며 5,600K의 색온도를 낸다. 이것은 500W의 HMI 램프로 2,500W의 백

야외 촬영용 조명기
야외에서 사용하는 조명기들은 대개 소
형으로, 이동하기 편리하고 스탠드 위
에 장착해서 사용할 수 있도록 설계되
어 있다.

열등 프레즈넬의 효과를 볼 수 있다는 것을 의미한다. HMI 램프는 또한 작동 중에 같은
와트 수의 백열등 램프보다 현저하게 낮은 온도를 낸다. 이런 기적이 가능하기 위해서는
램프에 전력을 공급할 때 각각의 스타터와 안정기가 필요하다.

③ 소형 초점조절형 스포트

이 작고 적은 전력(125W에서 200W)의 스포트라이트의 기능은 프레즈넬 스포트라이트
와 비슷하지만 다른 렌즈를 가지고 있다. 효과적인 반사경과 렌즈는 같은 프레즈넬의 와
트보다 좀 더 많은 빛을 방출한다. 광선은 프레즈넬 조명과 같이 초점조절과 분산이 가능
하다. 이 조명은 특별히 작은 구역의 하이라이트를 만드는 데 효과적이다.

④ 개방형 스포트라이트

무게를 줄이고 효율을 높이기 위해서 개방형 스포트라이트는 렌즈를 장착하지 않는
다. 그래서 외부 반사 장치 스포트라이트라고 불린다. 이것은 높은 빛의 출력을 가능하

게 하지만 광선은 정확한 투사가 프레즈넬 스포트라이트보다 떨어진다. 그러나 야외 조명 작업에서는 고도로 선명한 광선이 별다른 이점을 가지지 못한다. 보통 최소한의 조명 기구로 작업을 해야 되기 때문에 평이하고 고르게 빛이 가는 조명이 극적이고 매우 선명한 조명보다 유리할 때가 많다.

휴대용 플러드라이트

모든 ENG/EFP 조명에는 최대량의 고른 빛과 최소의 기구와 전력을 소비하는 조명이 요구된다. 그래서 플러드라이트가 높은 지향성을 가진 조명보다 선호된다. 먼저 좀 더 대중화된 휴대용 플러드라이트는 V라이트, 휴대용 소프트라이트, 휴대용 형광등 뱅크, LED 라이트 등이 있다.

① V라이트

가장 대중화된 플러드라이트는 V라이트다. 원래 V라이트가 로웰라이트사에 의해 특별하게 제조되었다 할지라도 이것은 큰(500W~700W) 백열등을 쿼츠 램프 V자 형태의 금속 반사경에 끼워 넣는 장비의 대명사가 되었다. V라이트는 굉장히 휴대하기 편하고 설치하기 쉬우며 넓은 범위를 상대적으로 고르게 밝힐 수 있다. 다만 굉장히 뜨겁기 때문에 조명을 움직일 때 주의해야 한다. 스위치가 켜졌을 때 절대 만지지 말고, 타기 쉬운 물질로부터 떨어져야 한다.

② 휴대용 소프트라이트

휴대용 소프트라이트는 높은 출력(250W~1,000W)의 램프가 아니지만 열처리가 된 검은색 천으로 만들어진 소프트 박스 또는 확산 텐트에 담겨 있다.

크게 효과 있는 휴대용 소프트라이트로는 현재 구형 또는 전구 형태로 좀 더 내구력 있게 설계된 중국식 등을 꼽을 수 있다. 이것은 주로 마이크 스탠드나 피시 폴에 매달아 사용한다. 다양한 종류의, 특히 250W 클립라이트라든가 200W의 가정용 전구인 저출력 램프를 같은 등에 설치할 수 있고, 야외 조명과 맞추길 원한다면 태양빛과 같은 전구(5,600K)를 설치할 수 있다.

중국식 등은 인지 가능한 매우 부드러운 빛을 방출하며, 특히 클로즈업 샷에서 유용하

키노 조명기(kino light)
휴대용 형광등 뱅크 조명기로, 부드러운 빛으로 전체적인 밝기
를 조성해준다.

게 쓰인다. 이 등을 주광원으로 사용할 수 있는 장점은 마이크와 함께 피사체에 원하는
대로 따라갈 수 있기 때문이다. 등은 윗부분이 열려 있어 열이 빠져나가고 직접적인 빛은
이 구멍을 통해서 나가기 때문에 화면에 나오지 않는다. 얇은 천을 덮는 일 역시 간단히
할 수 있다. 커다란 중국식 등은 넓은 범위의 조명과 자동차나 큰 장비와 같이 반사하는
피사체일 때 사용 가능하다.

③ 휴대용 형광등 뱅크

소형 휴대용 형광등 플러드라이트는 백열등 플러드라이트에 비해 그 크기가 크고 더
무겁다. 그러나 형광등 플러드라이트는 전력 소비가 적고 열도 많이 나지 않기 때문에 실
내 EFP 조명에 자주 사용된다. 형광등 조명은 카메라의 화이트밸런스가 적정하게 맞아
있다고 할지라도 정확히 모든 색을 만들어내지는 못한다. 그러나 정확한 색을 만들어내
는 일이 그리 큰 문제가 되지 않는다면 소형 형광등 장치가 EFP 조명 기구로 유용하다고
할 수 있다.

비교적 좁은 장소에서 EFP 조명에는 작고 가벼운 형광등 뱅크를 조명 스탠드에 장착
해 사용한다. 무겁고 부피가 크지만 전력 소비가 낮고 실내를 시원하게 유지할 수 있다.

④ LED 라이트

LED 라이트는 작은 컴퓨터 화면이나 접이식 스크린을 늘여 놓은 것과 같지만 영상을
보여주지 않고 단순히 하얀 빛만 보여준다. LED 라이트는 작은 판에 나눠져 있어 피사체

에 근접해 영상으로 표현할 수 있는 충분한 빛을 발한다. 배터리의 전력으로 판은 색온도 5,600K의 자연광을 만들고 이것은 윗부분의 손잡이로 조절된다. 이것은 위험할 정도로 뜨겁지 않아서 피사체에 근접할 수 있기 때문에 이상적인 카메라 조명이다. 카메라에 장착하지 않았을 때 이 조명으로 자동차 실내와 같은 작은 구역을 밝힐 수 있다.

7. 조명기 램프의 종류

조명 기구는 기능(스포트라이트냐 플러드라이트냐 하는)뿐만 아니라 사용되는 램프에 따라서도 분류될 수 있다. 램프의 종류에 따라 조명 기구를 분류할 때 12V, 30V의 배터리를 사용하는 램프처럼 출력으로 구분하거나 스튜디오에서 사용되는 조명 혹은 특별한 방식으로 빛을 만들어내는 발광체를 기준으로 한다.

텔레비전 조명은 기본적으로 백열등, 형광등, HMI 등의 세 가지 종류의 램프 또는 발광체를 사용한다.

1) 백열등

백열 램프는 전기로 필라멘트에 열을 가해서 빛을 낸다. 가정에서 사용하는 백열 램프와 흡사하지만 텔레비전 조명 기구로 쓰이는 백열 램프가 높은 와트 수를 갖고 있어서 고강도의 빛을 낸다는 것이 다르다. 또한 더 작고 열이 많이 나는 쿼츠 램프도 여기에 포함된다. 일반 백열 램프의 단점은 높은 와트 수의 전구가 아주 큰 데다 사용 기간에 따라 현저하게 색온도가 떨어지고 비교적 수명이 짧다는 것이다.

쿼츠 램프는 할로겐 기체로 채운 쿼츠 전구 안에 필라멘트가 들어 있는 형태이다. 일반 백열 램프보다 쿼츠 램프가 좋은 점은 더 작고 전체 수명 기간 동안 동일한 색온도를 낸다는 것이다. 그러나 작동되는 동안 아주 뜨거워진다는 단점도 가지고 있다. 쿼츠 램프를 교체할 때는 절대 손으로 만져서는 안 된다. 오랫동안 켜져 있던 전구는 피부에 화

상을 입힐 만큼 뜨거울 수도 있고 지문을 전구 위에 남겼을 때 수명을 단축시키는 원인으로 작용될 수도 있다. 램프를 만져야 할 때는 장갑이나 종이 타월, 영겊 종류를 이용한다.

2) 형광등

형광등은 관에 채워진 기체를 자외선으로 자극해서 빛을 만들어낸다. 텔레비전 수상기에서 전기 빔이 빛을 만들어내는 것과 유사하게 자외선 방사로 관 안쪽 면에 칠해진 인 성분으로 하여금 빛을 내게 만드는 것이다. 형광등 조명에 대한 많은 반론을 생각하지 않더라도 모든 형광등은 약간 초록을 띠는 빛을 만들어내고, 형광등의 색온도는 다른 실내외 조명원과 조합해서 사용하기 어려운 것이 사실이다.

3) 금속 할로겐 방전체(HMI)

HMI(Halogen-Metal-Iodide) 전구는 전류가 다양한 유형의 가스를 통과해 빛을 낸다. 이것은 빛을 만들 때 전구 안에서 방전시켜 빛을 만들어내며, 안정기가 필요하다. HMI 램프는 평균적인 야외와 같은 5,600K의 빛을 만들어낸다. 쿼츠 전구와 마찬가지로 손으로 금속 할로겐 램프를 만져서는 안 된다. 지문이 램프 몸체를 약하게 만들고 짧은 시간에 타 없어지게 만든다.

8. 조명의 조정

조명기기를 선택하는 것이 첫 번째 선택이라면 조명기기로부터 나오는 빛을 조정하는 것이 TV 조명의 성공을 위한 필수조건이다. 조명 디자이너의 작업을 도와줄 광범위한 액세서리들을 사용할 수 있다. 가장 일반적으로 사용되는 것들을 살펴보자.

1) 조명 액세서리들

차광기(barn-door)

조명기의 앞쪽에 부착되어 있는 회전 가능하며 프레임에 맞도록 경첩에 고정되어 있는 둘 혹은 그 이상의 검은 판(doors)이다. 각각의 판들은 선택된 부분의 빛을 차단할 수 있도록 달려 움직일 수 있도록 되어 있다.

깃발(flags)

역시 빛을 차단하기 위해 사용되는 판이다(대개 철사 프레임에 검은 천을 입힘). 다양한 크기로 C스탠드에 부착해 사용하고, 깃발은 빛이 새는 것을 통제하는 데 도움이 되며 그림자를 만들 수도 있다.

스크림(scrim)

철사를 엮어 만든 그물 모양의 스크린으로 조명의 강도를 줄이는 데 사용한다. 조명기의 앞에 부착되는 스크림은 조명을 산광시키지는 않는다.

산광기(diffuser)

빛을 분산시켜 강한 빛을 부드럽게 만든다. 이것은 또한 조명의 출력을 감소시킨다. 조명기의 앞에 가까이 위치시키는 산광기는 유리섬유나 젤로 만들어져 있다. 램프로부터 안전한 거리에 설치할 수만 있다면 반투명종이 등 다른 재질도 사용할 수 있다. 산광기는 강한 빛과 그림자를 부드럽게 하는 데 특히 유용하다.

반사판(reflector)

빛의 방향을 바꾸어주거나 빛을 모을 수 있게 하는 판이다. 반사판은 야외 촬영 시 보조광선(fill light)을 대체하기에 매우 좋다.

우산(umbrella)

조명을 산광시키고 부드럽게 할 수 있도록 스포트라이트나 브로드 조명기에 부착해

빛을 반사시키는 역할을 한다.

젤(gel: gelatins)

매우 얇고 필름 같으며 방열 재질로 만들어진 것으로 조명의 양이나 색, 성질 등을 바꾸기 위해 조명기기나 창문 혹은 다른 광원에 붙여 사용할 수 있다. 예를 들어 텅스텐 조명을 일광으로 바꾸기 위해 색 선별 필터 대신에 젤을 사용할 수 있다. 젤은 조명기의 앞에 부착되어 있는 젤 프레임으로 고정시킬 수 있고, 차광기에 나무로 만든 집게로 고정시킬 수도 있으며, 간단하게 창문이나 형광등에 테이프로 붙일 수도 있다. 젤은 물과 습기에 매우 약하므로 주의해야 한다.

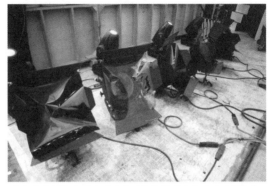
색의 변화를 주기 위해 다양한 젤들을 프레임에 넣어 사용한다.

나비(butterfly)

빛을 분산시키기 위한 천이나 그물을 붙잡아 주는 커다란 틀이다. 이것은 강한 태양광의 효과를 줄여주기 위해 자주 사용된다.

쿠키(cookalories, cuke, kook, cookie)

조명기의 앞쪽에 놓아 아무것도 없는 벽에 그림자, 빛의 반점, 무늬 등을 떨어뜨리는 구멍 뚫린 판이다. 이것들은 호텔이나 회의장 같은 아무것도 없는 벽에 대고 촬영을 할 때 TV제작요원에게 특히 유용하다.

스누트(snoot)

조명기의 앞에 부착했을 때 세트 위의 정확한 부분에 조명을 줄 수 있도록 빛의 폭을 줄여주는 원통이다.

9. 조명의 방법

조명은 상황에 따라 여러 가지 방법이 있을 수 있다. 야외작업 시 한 대의 조명기만을 사용할 수도 있고, 기본적인 주광원, 보조광, 역광을 사용하는 삼점조명(3-point lighting, triangle), 그리고 배경을 무한대로 보이게 하는 림보(limbo), 배경을 어둡게 하고 주피사체만을 조명하는 캐미오(cameo) 등 다양한 방법으로 피사체를 비출 수 있다. 그림과 함께 알아본다.

기본적인 세 방향에서 주광원, 보조광, 역광의 세 가지 조명을 비추는 것이 조명의 기본 원칙이다. 이것을 또한 삼점 조명이라고 한다.

주광원은 기본적인 피사체의 모습을 보여준다.

역광 혹은 후광은 피사체를 배경으로부터 분리시키고 입체감 있게 보이게 한다.

보조광은 주광원의 반대쪽에 놓아 어두운 부분을 채워주고 드러나게 해준다.

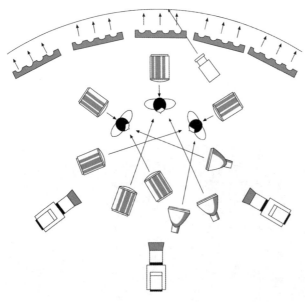

다수의 피사체에 조명을 비출 때는 피사체 수가 많다 해도 개별적으로 주광원, 보조광원, 역광을 조명하는 것을 원칙으로 한다. 이 경우 조명의 각도와 거리에 따라 조명의 일정한 밝기와 조명의 질을 유지하는 데 주의해야 한다.

조명의 밝기 비율(lighting ratio)은 일반적으로 key-back 1 : 1, key-fill & BG 2 : 1로 한다.

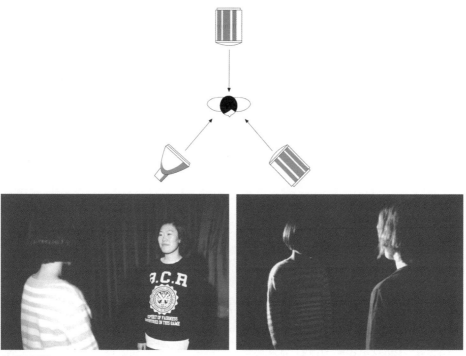

다기능 조명

다기능 조명은 하나의 조명기가 두 가지 기능을 하는 것으로 그림처럼 하나의 조명기가 주광원과 역광의 역할을 하고 있다.

광역 조명

넓은 지역을 조명해야 할 때는 일반적으로 크로스 키잉(cross key-ing) 기법을 사용한다. 서로 반대쪽에 프레즈넬 스포트라이트를 설치해 주광원과 보조광 혹은 측면 카메라 앵글에서는 역광으로 활용하는 것인데, 역광은 주행동지역의 뒤쪽에 설치하고 보조광은 정면에 설치한다. 결과적으로 우리는 조명의 기본원칙인 삼각조명을 부분적으로 중첩한 것이다.

10. 조명의 설계

조명 설계를 시작할 때, 장면이 요구하는 것이 어떤 것인지에 따라 접근 방법이 달라진다. 그것은 사실적 조명이 요구되는 상황과 창조적 조명이 요구되는 상황으로 나누어 생각할 수 있으며, 배경 조명 또한 고려해야 한다.

1) 사실적 조명

사실적 조명은 자연의 광선상태를 기본으로 해 빛의 자연스러움을 그대로 재현하는 것이다. 이는 사실 그대로 찍어내자는 것은 아니고 자연스런 상태를 주의 깊게 관찰해 그 특징을 강조해 재현하는 것이 좋다는 의미이다. 중요한 것은 시청자에게 조명으로 만들어지는 밤이나 낮의 '장면 설정'이 거부감 없이 받아들여지도록 한다는 것이다.

가령 사실적 조명으로 하나의 계절을 표현한다고 할 때, 빛만으로 계절을 표현한다는 것은 매우 어려운 일이다. 우리가 느끼는 계절의 감각은 온도나 꽃 등의 자연계 표정에 크게 영향을 받고 있다. 그러나 조명은 빛을 취급하는 것이기 때문에 빛에 의한 표현법을 생각해야 한다.

여름에 인물을 표현할 때는 인물의 그림자를 적절한 각도(여름은 약 79도 정도, 겨울은 약 50도 정도)로 짧게 떨어지게 하고 인물을 조금 어둡게 비추면서 배경을 밝게 해 여름의 강한 직사광선을 표현하기도 한다. 시차에 대한 조명 또한 중요하다. 몇 시 몇 분까지야 불가능하지만 그림자를 이용해 아침, 낮, 저녁, 밤 정도는 정확히 표현할 수 있다.

2) 창조적 조명

창조적 조명이란 사실적 조명에 대비되어 사용되는 말이다. 사실적 조명이 자연광선이나 인공적 광선이 있어야 함을 기본으로 하는 데 비해, 창조적 조명은 그러한 것들에

조명 설계도

간단한 세트에는 조명설계
도가 필요하지 않지만 복잡
해질수록 필요성은 높아진
다. 조명 설계도에는 조명기
의 위치, 종류, 방향 등이 무
대도면 위에 정확하게 표시
되어야 한다.

구속되지 않고 자유롭게 피사체의 미적 표현, 심리적 표현을 추구하는 것이다. 이 밖에
전경묘사를 강조하는 경우 장면 전환을 조명으로 하게 될 때의 한 방법으로 쓰이기도
한다.

TV 드라마를 제작할 때 사실적 조명보다 창조적 조명의 활용범위는 프로그램의 성격
에 따라 적절히 쓰인다. 가령 양쪽에 창살이 있는 형무소를 들어가는 한 인물을 통해 이
인물의 심리적 갈등과 침통함을 표현할 때, 피사체 인물에는 측광(side light)을 주로 해서
강한 얼굴로 만들고 철장의 창살 그림자를 강조하게 된다.

정확한 조명의 설계를 위해 우선 자세한 무대설계(floor plan)가 필요하다. 즉, 세트와
대소도구의 위치, 기본적인 연기자의 동작선, 카메라 위치와 촬영 각도 등을 알아야 정확
하고 알맞은 조명을 할 수 있다. 조명설계도에는 첫째, 피사체와 범위를 고려한 조명의
위치, 둘째, 조명의 방향(각도), 셋째, 조명기의 종류와 크기(용량) 등이 명시되어야 한다.

조명 감독은 무대설계가 완성되면 그 도면 위에 조명기의 위치와 종류 등을 표시해야
하며, 연출자와 연기자들의 동작선과 위치 등을 확인해야 한다. 조명기의 크기는 축척에
정확히 맞출 수는 없지만 위치는 정확히 표시해야 한다.

3) 배경조명

배경조명은 시청자들이 어떤 장면의 시간과 분위기를 받아들이는 데 영향을 주고 조
정할 수 있는 가변성을 가진 가장 중요한 조명이 될 수도 있다. 배경조명(back ground
light)은 역광(back light)과는 다르다. 배경조명은 특정 장면의 주 피사체가 아니라 배경에
떨어지는 조명이다. HDTV는 기존의 SDTV에 비해 개선된 화질로 인해 다양한 분위기
표현과 미묘한 색상, 빛의 강도와 방향, 성질 등을 표현할 수 있기 때문에 특히 배경조명
에 신경 써야 할 부분이 많다.

우리는 일상생활의 경험을 통해 낮과 밤의 조명을 쉽게 구분할 수 있다. 만약 비디오
카메라가 인간의 눈처럼 효과적으로 빛을 처리한다면, 밤 분위기를 내려면 조명을 모두
꺼주면 간단할 것이다. 그러나 안타깝게도 이렇게 하면 카메라는 쓸 만한 그림을 만들어
내지 못한다.

밤 분위기를 만들어내는 데 가장 중요한 핵심은 배경조명의 조절이다. 밤 장면을 만들기 위해서는 실내상면이라 해도 배경을 석낭히 어둡게 해주어야 한다. 낮 상면에서는 배경을 밝게 해주어야 한다. 밤 장면이건 낮 장면이건 간에 전경(혹은 주 피사체)에는 카메라가 작동하는 데 필요한 만큼의 충분한 조명을 주어야 한다. 전경의 그림자나 먼 곳의 자동차 불빛 등은 밤 장면의 분위기를 완성하는 데 도움을 준다.

배경조명은 분위기를 결정하는 데 결정적인 역할을 한다. 낮 시간처럼 밝은 배경은 밝은 분위기를 만들며 반대로 어두운 배경은 장면 속에 강렬한 대비를 보여주며, 불길하거나 신비스러운 분위기를 만들어낸다. 그리고 모든 장면에서 전경의 조명은 장면이 바뀌더라도 적절한 통일성을 유지해야 한다. 한 장면이 깊고 어두운 미스터리 드라마이거나 밝고 행복한 코미디인가를 결정하는 것은 배경 조명이다. 칙칙한 색깔의 벽이나 커튼을 배경으로 인터뷰를 할 때도 조금만 아이디어를 내면 훨씬 좋은 화면을 만들어낼 수 있다. 스포트 조명기에 색깔이 있는 젤을 끼워서 피사체 뒤쪽의 벽에 비추거나 조명기에 문양이 있는 쿠키 등을 끼우거나 조명기 각도를 조정해 벽에 있는 문양이나 작은 요철이 드러나도록 하면 시각적으로 훨씬 인상적인 화면이 될 것이다.

11. 조명 개선 방안

드라마 녹화의 경우 과거 스튜디오 제작 방법과 HDTV 스튜디오에 적합한 제작 방법을 비교해보면, 일단 조명 방법이 다르다. 과거 조명방법은 조명 배턴에 조명기구를 설치해 대부분의 조명이 세트 위에 비춰지는 방법으로, 짧은 시간에 많은 세트를 조명할 수 있다. 이것은 사전에 카메라와 연기자의 위치를 파악해 광범위하게 조명하는 방법으로 여러 방향의 카메라에서도 연기자에게 적절한 조명이 이루어지는 장점이 있으나 섬세하지 못하고 현실감을 표현하는 능력이 떨어진다.

HDTV 스튜디오는 카메라 표현 능력이 SD카메라를 사용할 때에 비해 5배 이상 화소수가 많아지고 색상과 밝고 어두움의 계조표현이 SD카메라에 비교해 월등히 향상되었다. 이전 SD카메라에서 표현될 수 없었던 미세한 그림자까지도 HD에서는 표현되는 정

스튜디오 조명을 설치하는 스태프의 모습

도이다. 그러므로 조명방법도 세트 위에 비춰지던 조명과 어울려 스튜디오 바닥에서도 연기자의 위치에 따라 반사판이나 스탠드를 이용한 부드러운 빛의 조명기구가 적절하게 이용되어야 한다. 그리고 필요에 따라 연기자 동선을 고려한 조명이 이루어져야 하고 과거 조명 방법보다는 한 샷이나 매 장면마다 더욱 세심한 조명 조정이 연속해서 이루어져야 하므로 제작 소요시간이 늘어나는 것은 필연적 결과이다.

　HDTV의 선명도를 잘 살리기 위해서 적정한 조명도 필요하지만 연기자와 카메라의 위치를 EFP카메라나 이동이 간편한 페데스탈을 최대한 활용해 필요에 따라 카메라를 세트 위에 이동해 근접되고 안정된 영상 재현이 필요하다. HDTV카메라는 색 재현에 뛰어나기 때문에 시각적으로 잘 느낄 수 없는 조명광원의 색온도 차이도 영상으로 표현된다.

　기존에 사용되어온 HMI(5600K)와 주피터(4400K) 등을 이용해 4 : 3 비율의 아날로그 촬영을 할 때에는 조명기구의 빛의 각이 좁아도 별 문제가 없었다. 그러나 HD 시스템에서는 16 : 9로 각이 넓어진데다가 화소 수 또한 많아 골고루 빛이 펼쳐지도록 하려면 그만큼 더 많은 조명기구가 필요하다. 넓어진 화면 폭에 맞춰 빛의 각을 넓히려고 그만큼 뒤로 물러나 조명을 하게 되면 피사체에 닿는 빛이 현저히 줄어들게 되므로, 카메라가 필요로 하는 빛의 양을 채우려면 조명기구의 수를 늘려야 하는 것이다. 이에 HD의 경우 광량은 많지만 부드러운 조명기구를 이용해 피사체의 음양을 적절히 조절할 필요가 있다. 기존에 사용하던 조명기구에는 빛의 세기를 줄이고 퍼지게 하기 위해 실크 스크린이나 반사판을 이용하는 것이 적당할 것이다.

12. 야외 촬영의 조명

야외촬영에는 뉴스, 인터뷰, 다큐멘터리 등 사실적인 정보내용을 촬영하는 일반적인 야외 촬영이 있고, 창조적인 능력이 중요시되는 드라마 야외촬영이 있다. 야외촬영에서 조명은 스튜디오에 비해 복잡하고 다양한 준비와 조명 방법을 선택해야 한다.

1) 사전 준비

무엇을 대상으로 하며 어떤 정보를 얻으려고 하는 것인가, 어떤 메시지를 시청자에게 전달하고자 하는가에 따라 구체적인 조명기재의 선택과 양 등을 사전에 준비해야 한다. 사전 준비의 요점은 꼭 필요한 것을 최소한으로 하고 다목적으로 준비한다. 각 조명기기와 부품(램프 등)의 여분 등을 점검한다. 조명용 전원의 확보(AC, DC) 등을 확인한다.

2) 야외촬영에서의 조명 방법

① 주요피사체와 그곳의 분위기를 영상으로 창조한다. 연출의도와 카메라 각도 등을 알아야 화면상의 구도를 만들 수 있다.
② 조명이 필요한 경우
- 촬영장소의 조명 콘트라스트가 의도한 영상 콘트라스트를 만족시키지 못할 경우
- 중요 피사체를 강조해서 표현할 경우
- 카메라의 감도특성을 만족시킬 만한 빛이 없을 경우
③ 조명이 필요 없는 경우
- 촬영장소의 현장감을 그대로 표현하고자 할 경우
- 고보(gobo)나 반사판을 이용해서 빛의 확산, 차광 등을 할 수 있는 경우
④ 현장 분위기를 손상시키지 않는 광원을 택한다.

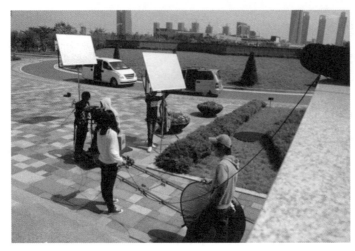

야외 조명 시에는 강한 태양
빛을 분산시키거나 다양한
반사판을 이용해 피사체에
충분한 혹은 분위기를 낼 수
있는 조명을 해야 한다.

⑤ 카메라 화이트밸런스를 보는 곳에 비춘다. 보조광을 사용할 경우는 보조광과 현장
 의 빛을 합한 빛을 비춘다.

⑥ 조명 범위를 확인한다. 카메라 각도의 범위를 알아야 효율적인 조명을 할 수 있다.

⑦ 사용전원의 상황을 파악한다. 조명기구들은 다른 장비에 비해 큰 전류를 필요로 한
 다. 사용 중에 조명이 꺼져 당황하지 않도록 주의한다.

⑧ 일반적으로 TV 카메라는 인물과 배경이 3 : 1 정도의 콘트라스트비의 범위일 때가
 좋으며 자연광을 조건에 맞도록 보정하려면 감광하는 방법, 보조광을 주는 방법,
 또는 두 가지 방법을 병용하는 방법 등이 있다.

3) 휘도 밸런스를 조정하는 구체적인 방법

보조광을 사용하는 방법

색온도, 빛의 질 등 촬영현장감에 부합되는 조명의 광원을 사용한다. 즉, 태양광의 반
사광을 이용하기 위해 거울, 은박지판, 스티로폼 판, 흰 종이 등 반사판을 사용한다.

차광하는 방법

화면에 높은 휘도를 일으키는 원인인 빛을 검정천이나 고보 등을 이용해 차단한다.

감광하는 방법

태양광을 검정 방사망, 비닐막 등을 이용해 감광 또는 확산시키는 방법이다. 즉 인물의 배경이 창밖이나 흰 벽인 경우, 배경과의 사이에 넓은 검정 방사망이나 비치는 엷은 회색막을 친다.

그림자를 내는 방법

하이라이트 부분에 나뭇가지로 그늘을 만들어 피사체와 배경의 명암 차이를 가급적 적게 한다.

13. 조명 설치 시 주의사항

1) 스튜디오

주의사항

① 안전을 최우선으로 생각한다. 조명기구는 철제와 유리로 구성되어 있으며 대부분의 조명기구는 전기를 사용하므로 각별히 주의해야 한다.

② 조명기는 가능하면 다기능으로 할 수 있도록 설치한다.

③ 조명기를 이동할 때는 우선 조명을 끄고 조심스럽게 이동한다.

④ 조명기를 다룰 때는 항상 장갑을 착용한다.

⑤ 사다리를 옮기거나 배튼을 내릴 때는 의사소통을 분명하게 하고 장애물을 조심한다.

⑥ 전기회로(circuit)를 과부하하지 말아야 한다. 과부하하면 과전류로 인해 열이 발생하므로 화재의 우려가 있다.

⑦ 에너지를 낭비하지 말고, 가능하면 조명기를 피사체나 세트 가까이 위치시킨다. 멀

리 갈수록 조명의 강도가 현저히 떨어지므로 많은 조명기를 사용해야 한다.

⑧ 램프를 바꿀 때는 먼저 사용하던 램프가 식을 때까지 기다리고 반드시 장갑을 착용한다.

⑨ 조명기를 배튼에 걸면 C 클램프를 단단하게 조이고 안전사슬을 반드시 확인한다.

2) 야외 촬영

주의사항

① 기재가 떨어지거나 넘어지지 않도록 한다.

② 배선, 기구가 누전되거나 기구에 감전되지 않도록 한다.

③ 전구가 폭발하지 않도록 주의한다.

④ 배선을 밟지 않게 가지런히 정돈한다.

⑤ 열에 의한 화학 건자재의 변형 및 가연성 물질에 의한 방화를 예방한다.

⑥ 주변에 피해(발전기 소음 등)가 가지 않도록 배려한다.

소리

1. 소리의 특성
2. 마이크의 종류
3. 마이크로폰의 흡음 형태와 지향성
4. 마이크의 형태와 사용방법
5. 음향 시스템
6. 녹음장치
7. VU미터
8. TV 오디오 작업의 준비 및 운용

　초기의 TV에 종사하던 요원들이나 시청자들은 영상의 재생과 전송기술에 놀라워하고 중점을 둘 뿐, 소리에는 별로 관심을 갖지 않았다. 소리를 영상의 의붓자식 취급하는 전통은 1970년대까지 지속되었으며, TV 수상기를 만드는 회사들도 화면에 비해 음성재생장치는 소홀히 했던 것이 사실이다. 그러나 영상이 인간의 시지각에 반응해 논리적이고 사실적이며 이성적인 부분을 자극함에 반해, 소리는 상대적으로 감각적이고 상상력이 풍부한 청지각에 반응하므로 영상과 소리의 균형과 조화는 인간의 이성과 감성의 조화처럼 매우 중요한 것이다. 그러므로 TV에서 영상과 소리의 우열을 가리는 것은 무의미한 일이며 프로그램의 성격에 따라 균형과 조화를 찾는 것이 중요하다.

　우리는 이성적으로 정보나 교양을 얻기보다는 오락과 휴식을 취하려고, 즉 감각적 이유로 TV를 시청하는 때가 훨씬 더 많다는 데 주의할 필요가 있다. 이러한 깨달음으로 최근에는 영상의 질적 개선 못지않게 TV 소리의 질에 대한 개선도 이루어지고 있어 스테레오 방송이 보편화되었으며 5.1채널 음향까지 소리 관련 기술이 진화했다.

　TV의 소리는 때때로 영상보다 정확한 정보를 전달한다. 예를 들어 시청 도중 영상 혹은 소리에 문제가 생겼을 때 어느 쪽이 흐름을 정확하게 따라잡을 수 있는지 생각해보자.

　대부분의 경우 영상을 볼 수 없어도 소리만 정확히 들리면 전체 스토리를 따라가는 데 큰 문제가 없지만, 소리가 없는 경우 중요한 정보를 놓치는 때가 많다. 이러한 정보의 문

제 외에도 소리는 배경음을 통해 장소를 알려주는 데 공헌하고 특정한 음향효과(sound effect)를 통해 시간을 알려줄 수 있고, 분위기를 조성해주고, 많은 경우 상황과 움직임(action)을 강조해줄 수도 있다. 그러므로 TV의 소리는 다른 요소들과 마찬가지로 단순히 영상에 부가되는 요소가 아니라 전체 프로그램 제작에 총합요소의 하나로서 철저히 계획되고 제작되어야 한다.

1. 소리의 특성

　TV 오디오의 운용을 생각하기 전에 기본적인 소리의 특성에 대해 살펴보는 것이 도움이 될 것이다. 소리는 진동하는 물체에 의해 생성된다. 어떤 물체가 전후 혹은 좌우로 빠른 속도로 움직여(진동) 이 물체를 감싸고 있는 공기를 진동시켜 이를 퍼져 나가게 하는 것이다.

　이러한 공기의 진동은 연못에 돌을 던졌을 때 일어나는 파문처럼 멀리로 전달된다. TV 제작요원의 입장에서 볼 때 우리는 그 소리가 귀에 어떻게 들리는가를 가장 중요시한다. 그 이유는 어떤 물체가 내는 소리는 우리가 들을 때는 전혀 달라질 수 있기 때문이다. 이러한 소리의 중요한 특성은 소리의 진동수 혹은 주파수(sound frequency)와 소리의 강도(sound intensity) 그리고 음색(sound color)이다. 이 세 가지를 소리의 3요소라고 한다.

음파(sound wave)
소리의 파장은 사인(sine) 곡선으로 표시될 수 있다. 사이클은 곡선의 시작부터 다음 곡선의 시작까지를 가리킨다. 1초 동안에 발생하는 파장의 수를 헤르츠(Hz)라 하며, 이것은 소리의 주파수를 결정한다. 또 파장의 높이는 진폭을 타나내는 것으로, 이것을 우리는 소리의 크기로 지각하게 된다.

1) 소리의 주파수

소리의 파형은 주기적으로 진동하는 물체에 의해 생겨나며, 이것을 도형화하면 사인 곡선으로 나타낼 수 있다. 이 파형을 소리의 주파수(초당 진동수)의 강도에 따라 다양한 모양으로 나타낼 수 있는데, 진동이 빠를수록 많은 주기와 높은 소리의 주파수를 만든다. 우리는 소리의 주파수를 음조, 즉 소리의 높낮이로 지각한다.

예를 들어 피콜로, 플루트 등은 매 초당 많은 음파를 만들어 높은 소리로 들리며 베이스나 튜바 등은 훨씬 적은 진동을 만들어 저음으로 들린다. 우리는 음원이 매 초 생산하는 주기(cycle)의 숫자를 소리의 주파수라 하며, 이를 계산하는 단위로 헤르츠(Hz: Hertz)를 사용한다.

일반적으로 사람들은 16~16,000Hz(약 20~20,000이라고 말하는 사람들도 있음)를 들을 수 있으며 보통 500~4,000Hz 사이의 소리에 민감한데, 이는 사람들이 대화하는 소리로 가장 중요한 구간이다. 전문가들이 사용하는 오디오 장비는 일반 소리와 음악 등 모든 소리를 녹음, 재생하기 위해 약 16~20,000Hz까지 재생할 수 있다.

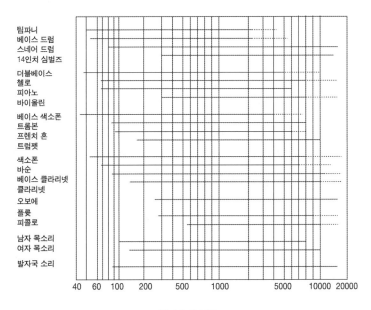

주파수 사이클

2) 소리의 강도

소리의 강도는 공기 중에 진동에 의한 압력을 만들어내는 데 사용된 힘에 의해 결정된다. 우리는 소리의 강도를 크고 작음으로 지각한다. 소리의 크기는 다른 소리의 크기와의 비교로 큰 소리 혹은 작은 소리로 지각하므로 크고 작은 소리의 지각은 대부분의 경우 다른 것과 비교적인 것으로 절대적이 아닌 경우가 많다.

소리의 강도는 dB(decibel)로 표시한다. 간단히 말해서 데시벨은 두 소리의 크기를 비교한 것으로 커다란 물리적 값을 편리하게 눈금으로 표시한 것이다. 예를 들어 데시벨은 dB이 올라가면 소리의 강도가 커지는데, 3dB이 올라가면 소리는 두 배 커진다. 즉, 6dB에서 9dB이 되면 소리의 강도가 두 배로 커진다.

이 dB의 개념이 중요한 이유는 dB이 음향작업(audio production)에서 소리의 강도를 표시하는 것 이외에 다른 장비들의 특성을 표시하는 데도 사용하기 때문이다. 예를 들어 VU(Volume Unit)미터는 소리 신호의 강도를 dB로 표시해 눈으로 볼 수 있도록 만든 장치이다.

3) 소리의 색

소리의 색이란 주파수와 강도가 같아도 서로 다른 소리를 구분할 수 있는 특징 혹은 개성이라고 부를 수 있는 것으로 소리의 또 다른 중요요소이다. 예를 들어 우리가 사람들의 목소리를 구분할 수 있는 것은 목소리의 색(흔히 음색이라고 부르는)이 다르기 때문이며, 똑같은 음의 높이(음정)를 똑같은 크기로 연주해도 악기의 소리들을 구분할 수 있는 것은 소리의 색이 다르기 때문이다. 소리의 색은 과학적으로 분류하기 어려운 매우 감각적인 부분이다.

2. 마이크의 종류

TV 영상을 만드는 데 가장 기본적인 장비는 카메라이고 TV의 소리를 만드는 데 가장 기본적인 장비는 마이크로폰이다. 모든 마이크는 진동판(diaphragm)과 발진장치(generating element)로 구성되어 있다. 진동판은 소리의 파형에 의해 발생하는 공기의 압력에 감응하는 유연한 장치로 소리의 다양한 파형에 의해 떨린다. 진동판에 연결된 발진장치는 진동판의 떨림을 전기 에너지로 바꾸어주고, 이렇게 발생한 흐름은 소리 조정기(audio control console)로 전달되어 음향 기사(audio engineer)에 의해 확대되고 조정된다.

어떤 종류의 발진장치를 사용해 마이크를 제작하느냐에 따라 마이크의 특성이 구분된다. TV 제작에 사용되는 마이크는 다이내믹 마이크(dynamic microphones), 리본 마이크(ribbon mic), 콘덴서 마이크(condenser mic)등이 있다.

1) 다이내믹 마이크

진동판과 연결된 음성 코일(voice coil)을 영구자석 안에 설치해 진동판의 떨림에 따라 전후로 움직여 전기흐름을 발생시키도록 고안된 마이크이다. 다이내믹 마이크는 박진감 있게 소리를 충실히 재생하며, 내구성이 뛰어나다.

다이내믹 마이크

2) 리본 마이크

리본 마이크는 '벨로시티 마이크(velocity mic)'라고도 불리는데, 구조는 다이내믹 마이크와 매우 흡사하지만 음성 코일 대신 리본(ribbon: 얇은 금속판)이 진동판과 발진장치의 역

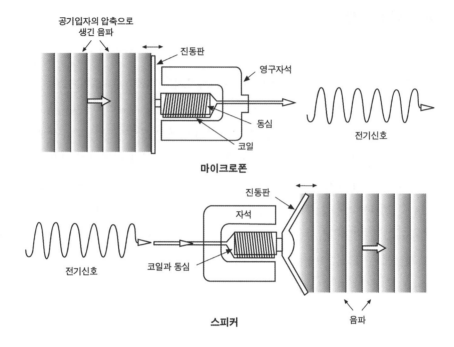

공기입자의 압축으로
생긴 음파

진동판

영구자석

동심

코일

전기신호

마이크로폰

진동판

자석

전기신호

코일과 동심

스피커

음파

음향기기의 시작과 끝인 마이크와 스피커의 작동원리

할을 동시에 한다.

　리본 마이크는 다이내믹 마이크에 비해 내구성이 매우 약하기 때문에 야외용이나 이동이 많은 경우에는 부적합하다. 그러나 부드럽고 따뜻하며 윤택하고 낭랑한 소리를 재생하는 데 뛰어나 가수, 아나운서, 악기 등의 소리 재생에 매우 좋은 마이크이다.

3) 콘덴서 마이크

　콘덴서 마이크는 콘덴서 정확히 말하면 '축전기(capacitor)'를 발진장치로 사용한다. 두 개의 콘덴서를 배치해 그중 하나를 진동판으로 사용해 음파가 진동판을 자극할 때 둘 사이에 발생하는 압력을 전기신호로 재생하는 방법을 사용한다.

　콘덴서 마이크는 음 재생능력이 탁월하긴 하지만 축전기와 증폭기에 커다란 전원장치

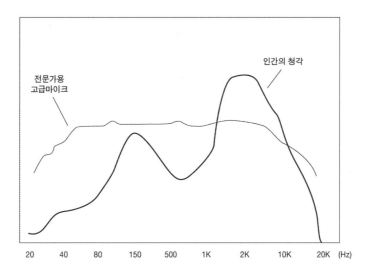

인간의 청각은 특정 주파수대의 소리에 민감하게 반응하지만 마이크는 대체로 일정하다.

를 필요로 해 비실용적이었다. 요즘은 이러한 문제를 개선한 '일렉트렛 콘덴서 마이크 (electret condenser mic)'가 개발되어 사용되고 있다. 일렉트렛 콘덴서는 초기 콘덴서 마이크처럼 성능이 뛰어나며, 전원장치를 초소형화해 마이크의 크기를 작게 만드는 것도 가능하다. 우리가 흔히 보는 핀 마이크(pin mic)가 일렉트렛 콘덴서 형태의 마이크이다.

3. 마이크로폰의 흡음 형태와 지향성

마이크의 흡음(pick up)과 지향성이란 다른 음원의 방향에 대해 어떻게 반응하는가를 뜻한다. 어떤 마이크도 어느 한 방향의 소리만을 받아들이고 다른 방향의 소리들은 전혀 배제할 수는 없다. 흡음 형태(pick up pattern)란 어떤 방향의 소리를 가장 잘 받아들이는가를 표시한 것으로, 전지향성 마이크 혹은 무지향성 마이크(omnidirectional mic)와 단일지향성 혹은 지향성 마이크(unidirectional mic, 보통 directional mic라 부름), 양방향성 마이크(bidirectional mic) 등으로 분류한다.

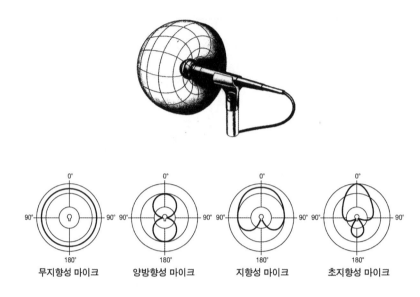

| 무지향성 마이크 | 양방향성 마이크 | 지향성 마이크 | 초지향성 마이크 |

마이크의 흡음 형태는 디자인에 따라 다양한 모습으로 나타난다.

1) 전지향성 혹은 무지향성 마이크

전지향성/무지향성 마이크는 모든 방향으로부터 소리를 잘 포착한다. 이러한 마이크는 뉴스, 다큐멘터리처럼 현장의 배경, 주변음을 기자의 소리보다 조금 낮게 들리도록 포착해야 할 필요가 있을 때 유용하다. 핸드 마이크, 라발리에, 표면 부착용, 스튜디오 마이크 등에 전지향성 흡음형태를 가진 모델들이 있다. 무지향성 마이크는 근접효과(proximity effect: 마이크를 입에 가까이 대면 저음이 강조되는 효과)가 없으며 지향성 마이크보다 마이크를 다룰 때 생기는 잡음이 적다.

무지향성 마이크는 음원과 거리가 떨어지면 흡음력이 급격히 떨어진다. 만약 모든 소리들이 흡음되고 나면 원치 않는 소리나 실내 공명이 녹음되는 것을 막을 방법이 없다. 무지향성 마이크의 성능은 일반 녹음 환경에서 매우 믿을 만하다. 그러나 관객들이 잘 들을 수 있도록 소리를 키우기 위해 신호를 증폭시켰을 때, 무지향성 마이크는 '피드백(feedback)'이나 '하울링(howling)'에 매우 민감해 음향 기사를 난처하게 만들 수 있다.

2) 단일지향성 혹은 지향성 마이크

단일지향성 혹은 지향성 마이크는 어느 정도 배경의 소리를 받아들이지 않는다. 소리를 어느 정도 물리치는지는 각 마이크의 흡음 형태에 따라 다르다. 지향성에는 카디오이드, 양방향성, 반구형과 반카디오이드 등의 흡음형태가 있다.

가장 널리 사용되는 지향성 마이크는 카디오이드형이다. 극성 포착형태를 보여주는 도표가 심장(cardiac) 모양을 하고 있어서 카디오이드라는 이름이 붙었다. 카디오이드 마이크는 마이크 앞부분으로부터 약 120° 폭의 소리를 포착해 점차적으로 옆과 뒤로부터 들어오는 소리들을 거부한다. 카디오이드는 위나 옆으로부터 오는 원치 않는 소리들에 대한 감도를 낮춤으로써 앞으로부터 오는 일차적으로 중요한 소리를 강조한다. 하이퍼 카디오이드와 샷건 마이크의 흡음형태는 전면의 흡음범위의 각도가 더욱 좁으며 측면의 소리들을 더 많이 거부한다. 하이퍼 카디오이드를 적절히 사용하면 주음과 주변소리들 사이의 탁월한 균형을 맞출 수 있다. 하이퍼 카디오이드의 변형인 샷건은 거리가 멀 때나 측면에서 들어오는 잡음을 최소화해야만 할 때 좋은 대신 후방으로부터의 차단은 떨어진다.

3) 양방향 지향성 마이크

양방향 지향성 마이크는 두 방향에서 약 100°의 범위로부터 소리를 흡음한다. 이것은 8자형 모양의 극성 형태를 갖고 있다. 이러한 마이크들은 스튜디오에서 연기자들이 얼굴을 마주보고 연기하던 라디오 드라마 시대에서 그 원류를 찾을 수 있다. 오늘날 양방향 지향성 마이크가 가장 많이 사용되는 곳은 미드사이드(mid-side) 스테레오 마이크 구성이다. 반구형 그리고 반카디오이드 형태가 표면부착용 마이크로 사용된다.

4. 마이크의 형태와 사용방법

1) 마이크의 형태

　　마이크의 분류방법은 사용되는 발진 장치, 지향성, 그리고 모양과 용도에 따라 분류된다. 모양과 용도에 따라서는 일반적으로 핸드 마이크(손에 들고 사용하는)형, 라발리에(목에 걸거나 옷깃에 끼울 수 있는 소형), 샷건, 경계효과형, 스튜디오형 등으로 분류한다.

　　핸드 마이크는 뉴스 취재나 길거리에서 인터뷰를 할 때 화면에 등장하는 출연자가 손에 들거나 마이크 스탠드에 부착해 사용할 수 있다. 새롭고 더욱 진보된 디자인의 마이크들은 마이크가 생방송에 사용될 때 부딪히는 잡음을 최소화하기 위한 충격방지장치와 방풍장치(windscreen) 등이 내장되어 있다.

　　라발리에 마이크는 몸에 착용하는 모든 종류의 마이크를 가리키는 용어이다. 이 마이

소형 핀 마이크

경계효과용 혹은 압력대 마이크(pressure zone mic)

샷건 마이크

무선마이크

스테레오 마이크, 헤드세트 마이크 등 여러 종류의 마이크

크는 착용하고 있는 사람의 목둘레에 감긴 줄에서 그 이름을 얻었지만, 현재는 대부분 넥타이핀처럼 생긴 핀 마이크 형태를 사용하고 있다. 수년에 걸쳐 라발리에 마이크는 점차 작아져서 최근 모델들은 거의 눈에 띄지도 않을 만큼 소형화됐다.

라발리에 마이크는 착용자의 손을 자유롭게 하고 입과 마이크의 간격을 일정하게 유지시켜 오디오 레벨을 일관되게 유지할 수 있게 해주기 때문에 널리 사용되고 있다. 대부분의 라발리에 마이크들은 한 가지 목적을 위해 설계되었으며, 몸에서 떨어진 채로 사용할 때는 흡음에 심각한 결함이 생길 수 있다.

샷건 마이크는 길고 총신을 닮은 관(管) 모양의 마이크이다. 이러한 유형의 마이크는 주변에서 들어오는 잡음을 받아들이지 않고 음원(音源)으로부터 적당한 거리에서 소리를 포착하는 데 사용된다. 비행선 모양의 방풍장치와 낚싯대(fish pole)처럼 생긴 붐에 부착된 샷건 마이크는 뉴스/다큐멘터리에서 극장 상영용 영화에 이르기까지 광범위한 제작 영역에 쓰인다.

경계효과 마이크는 반향음을 캡슐(소리를 전기신호로 바꾸어주는 변환기)에 닿도록 하기 위해 책상 위나 무대 바닥 같은 넓고 평평한 표면에서 사용한다. 직접적인 소리의 흡음과 함께 이 반향음들은 같은 거리에서 경계효과 마이크를 다른 종류의 마이크들보다 더 민감한 마이크로 만들어준다. 경계효과 마이크는 납작하고 잘 드러나지 않기 때문에 커다란 테이블에 둘러앉아서 하는 회의나 연극의 녹음에 이상적이다. 많은 인원이 동원되는 음악 연주나 합창 등을 위해 얇은 판에 붙여 머리 위에 매달거나 벽에 부착할 수도 있다.

스튜디오 마이크는 이들 중에서 가장 큰 마이크이다. 모든 스튜디오 마이크는 마이크

스탠드나 붐에 부착하도록 설계되어 있으며, 일반적으로 떨림에 의한 잡음을 줄이기 위해 충격방지장치가 설비되어 있다. TV 제작에서 스튜디오 마이크들은 촬영된 그림에 해설을 추가할 때, 음악 녹음, 고품질이 요구되고 마이크가 화면에 보이는 것이 문제가 되지 않는 경우에 가장 많이 사용된다.

무선 마이크는 오늘날 많은 TV음향 담당자가 무선으로 오디오를 캠코더에 보내고 무선으로 모니터 피드백을 수신하도록 해준다. 그 덕분에 제작요원들이 선 때문에 생기는 번거로움에 대한 염려 없이 작업할 수 있게 되었다. 또한 출연자들 역시 무선 마이크[RF(Radio Frequency) 혹은 라디오 마이크라고도 부름]를 사용함으로써 마이크 선에 제약을 받지 않고 자유롭게 움직일 수 있게 되었다.

최근 몇 년간 무선 마이크들은 음질과 신뢰도의 극적인 향상을 이루었다. 대부분의 무선송신장치는 핸드마이크의 손잡이 안이나 몸에 부착하는 작은 상자(body pack) 혹은 낚싯대, 믹서, 녹음기 등에 꽂을 수 있는 '포드(pod)'의 형태로 되어 있다. 수신기의 크기는 카메라 위에 부착할 수 있는 담배갑만 한 상자부터 커다란 선반 부착형 혹은 책상 위에 놓고 쓰도록 되어 있는 것까지 다양하다. 일부 전자회사는 무선수신과 송신장치가 내장되어 있는 휴대용 오디오 믹서도 생산하고 있다.

대부분의 최고급 무선 마이크들은 높은 VHF 텔레비전 주파수 대역폭(TV채널 7부터 13까지 해당)으로 운용된다. 이러한 주파수대는 '메가헤르츠(약어로 MHz)'로 측정되는데, 이것은 1초 동안의 신호의 떨림 혹은 진동의 수를 의미한다. 대부분의 무선마이크 시스템은 169MHz부터 216MHz 사이에서 운용된다. 몇몇 전문가용 무선 마이크는 535MHz부터 704MHZ 혹은 900MHz 사이의 UHF 주파수 범위에서 운용되는 것도 있다. UHF 시스템은 많은 경우 VHF에 비해 방해 전파를 덜 받을 수 있기는 하지만 UHF의 전송범위는 VHF에 비해 짧다.

VHF 무선 마이크 시스템을 구입하려 할 때에는 그 지역의 텔레비전 방송국들이 사용하는 주파수를 고려해 인근 방송전파의 방해에 부딪히는지 확인하는 것이 매우 중요하다.

2) 마 이 크 사 용 방 법

마이크의 사용은 프로그램의 성격에 따라 달라진다. 뉴스, 대담 프로그램, 토크쇼 등 마이크를 노출시켜도 상관없는 프로그램에서는 '온 마이크(on mic)', 즉 카메라에 노출시킨 채로 쓰며, 마이크가 노출되면 분위기를 해칠 수 있는 프로그램에서는 화면에 나타나지 않도록 '오프 마이크(off mic)' 혹은 '히든 마이크(hidden mic)'의 방법을 쓴다.

온 마이크 사용법

① 라발리에 혹은 핀 마이크

고성능의 콘덴서 마이크로 단일지향성이다. 목에 걸거나 넥타이, 옷깃 등에 꽂을 수 있도록 만든 마이크로서 이러한 마이크를 사용하면 출연자의 두 손과 움직임이 자유스러워지는 장점이 있다. 그러나 소형이므로 파손과 분실의 우려가 많으며 출연자의 수가 많을 때는 사용이 어렵다.

라발리에 마이크의 사용 방법이 용이하기는 하지만 여전히 고려해야 할 점은 남아 있다.

- 방송 중에 연기자들이 마이크를 확실하게 부착하지 않으면 깔고 앉는 경우가 종종 생기게 된다.
- 마이크를 부착하기 위해서는 블라우스나 재킷 안에 집어넣고 위로 빼서 옷 위에 부착시킨다. 집게로 단단히 고정시켜서 다른 것과 마찰을 일으키지 않도록 한다. 마이크 근처에 장신구를 착용하지 않는다. 마찰 소음이 계속되면 옷과 마이크 사이에 발포수지 조각을 끼운다.
- 케이블이 마이크를 옆으로 잡아당기지 않도록 실로 살짝 꿰매거나 단단히 고정시킨다. 원치 않은 갑작스러운 소음이나 마찰 소음을 방지하기 위해서 케이블을 말아 놓거나 집게 바로 밑에 있는 케이블도 느슨하게 매듭을 짓는다.
- 굳이 마이크를 가려야 한다면 겹친 옷 사이에 넣지 말고 되도록 표면 가까이에 붙인다.
- 옷에서 정전기가 생기는 경우 상점에서 구입할 수 있는 정전기 방지 스프레이를 사

용한다.

- 듀얼 리던던시 마이크 시스템(하나의 마이크가 기능하지 못할 때를 대비해 똑같은 마이크 두 개를 사용하는 시스템)을 사용할 경우, 마이크 두 개를 모두 단단히 고정시키고 두 개의 라발리에를 고정시키도록 설치된 집게를 사용해서 마이크끼리 서로 닿지 않도록 한다.
- 카메라로 촬영하려고 하는 피사체가 마이크를 치지 않도록 한다.
- 무선 라발리에나 콘덴서 마이크일 경우 배터리 상태가 양호한지, 정확히 설치되어 있는지 확인한다.
- 소형 송신기가 켜져 있는지(전원 스위치와 마이크를 켜기 위한 스위치 두 개가 있다) 이중으로 확인하고 무대를 떠날 때는 송신기를 꺼야 한다.
- 작업이 끝난 후에는 무대를 떠나기 전에 송신기를 끄고 마이크를 떼어낸 다음 옷 밑의 케이블을 빼서 조심스럽게 내려놓는다.

야외에서 라발리에 마이크를 사용할 때는 윈드스크린을 씌워야 한다. 작은 청음 발포수지나 무명 헝겊으로 마이크를 싸는 것으로 윈드스크린을 대신할 수도 있다. 마이크를 무명 헝겊으로 싸고 그 위에 어린이용 울 장갑의 손가락 끝 부분을 씌우면 바람으로 인해 생기는 잡음을 실질적으로 제거할 수 있다.

② 테이블 마이크

책상이나 테이블을 사용하는 프로그램에서 사용하며 다이내믹, 콘덴서, 리본 등 어떤 타입의 마이크도 사용이 가능하다.

③ 핸드 마이크

핸드 마이크는 스튜디오에서 MC나 가수, 그리고 야외에서 기자 등이 주로 사용한다. 다이내믹 마이크가 주로 쓰이지만 콘덴서도 가능하며 지향성이나 무지향성 모두 가능하다.

핸드 마이크를 사용할 때는 앞으로 전개될 상황에 대한 순발력이 필요한 경우가 있다. 핸드 마이크 사용에 대한 몇 가지 요령을 살펴보자.

- 아무리 핸드 마이크가 튼튼하다고 하더라도 조심스럽게 다뤄야 한다. 연기 도중에 양손을 사용해야 하는 경우 마이크를 아무렇게나 내던지지 말고 가만히 내려놓거나 겨드랑이에 살짝 끼워둔다. 연기자에게 특히 핸드 마이크의 감도가 어떤지 보여주고 싶다면, 음향을 높이고 연기자가 들을 수 있도록 금속음이나 치는 소리를 PA 시스템을 통해 스튜디오로 다시 내보낸다.
- 방송 전에 전체 행동반경을 확인하고, 이 영역에 필요한 케이블의 길이가 충분한지 확인하고 나서 마이크를 최대한 움직일 수 있도록 케이블을 정리해둔다. 리포터가 카메라에 가까이 묶여 있어야만 하는 ENG의 경우 행동반경은 특히 중요하다. 아주 많은 움직임을 필요로 한다면 무선 핸드 마이크를 사용해야 한다.
- 쇼나 뉴스 리포트를 시작하기 전에 마이크에 대고 말을 하거나 팝 필터나 윈드스크린을 살짝 긁어보는 방법으로 마이크를 시험해본다. 입으로 불어서는 안 된다. 오디오 기사나 캠코더 기사는 마이크가 제대로 작동하고 있는지 확인해준다.
- 전지향성 마이크를 사용할 때는 직접 말을 하기보다는 약간 어긋난 상태로 말을 한다. 지향성 핸드 마이크의 경우 대략 45도 정도의 각도로 입에 가까이 대야만 좋은 음향을 픽업할 수 있다. 리포터가 전지향성 마이크를 비스듬히 대고 말하는 반면 가수들은 직선으로 대고 노래한다.
- 마이크 케이블이 꼬였을 때 잡아당겨서는 안 된다. 멈춰서 플로어 매니저가 케이블이 꼬였다는 것을 알아차리도록 한다.
- 아주 긴 거리를 이동할 때 마이크를 당겨 케이블을 끌어와서는 안 된다. 한 손으로 부드럽게 케이블을 잡고 다른 손으로 마이크를 잡는다.

④ 스탠드 마이크

스탠드 마이크는 책상 위나 손으로 잡는 대신 마이크 스탠드에 장착해 사용하는 방법으로 가수나, 악기, 아나운서 등에 사용된다.

⑤ 헤드세트 마이크

특별한 경우, 예를 들어 스포츠 중계의 경우 중계 아나운서와 해설자는 연출자의 지시를 들어가며 말하고 두 손은 많은 자료를 정리할 수 있어야 한다. 이 경우 헤드세트 마이

크를 이용해 헤드폰으로 연출자의 지시를 듣고 이와 함께 붙어 있는 고성능 마이크로 말을 하게 된다.

오프 마이크 사용법

오프 마이크에는 붐 마이크와 히든 마이크의 방법이 있다. 붐 마이크나 히든 마이크는 화면에 나타나지 않는 범위 내에서 출연자와 가장 가까운 위치에 둔다.

① 붐 장착

마이크의 거리와 방향을 조정할 수 있는 붐 스탠드에 마이크를 장착해 사용하는 방법이며, 주로 초지향성 마이크를 이용한다. 붐 마이크 사용의 장점은 마이크가 화면에 보이지 않고, 출연자가 마이크나 케이블에 관계없이 움직일 수 있으며, 마이크 하나로 많은 수의 출연자를 수용할 수 있다는 점이다.

단점은 붐 스탠드 자체의 크기이다. 좁은 스튜디오 공간에서 붐은 자주 카메라의 움직임을 방해하고, 붐의 그림자가 화면에 잡히지 않도록 조명에 주의해야 하며, 붐을 전담해 운용할 인원이 필요하다.

대형 붐 마이크는 특수하게 제작된 달리 위에 장착되어 이동하기 편리하도록 제작되어 있고 전후, 좌우, 위아래 그리고 360도 팬(pan)이 가능하도록 설계되어 있다. 소형 붐은 삼각대 위에 설치되어 이동과 조작을 한 사람이 할 수 있도록 만들어졌다.

② 히든 마이크

마이크를 화면에 보이지 않도록 감추어 두고 사용하는 것은 쉬운 일이 아니지만, 드라마처럼 마이크가 나타날 수 없는 프로그램이나 붐 마이크를 사용할 수 없는 상황에서는 어쩔 수 없이 마이크를 숨길 곳을 찾아야 한다.

히든 마이크는 화면에 나타나지 않고 소리를 흡음할 수 있는 곳이면 장소와 위치에 상관없이 설치할 수 있다. 예를 들어 대도구나 소도구 안쪽이나 뒤쪽, 책장 안, 화분 뒤, 카메라 프레임 밖에 마이크 스탠드에 장착하거나 무대 감독 혹은 그 밖의 보조자가 손에 들고 있거나 롱 샷일 경우 소형 핀 마이크를 몸에 부착할 수도 있다.

피시폴 붐(fish pole boom)

낚싯대처럼 확장 가능한 금속 막대 혹은 플라스틱으로 되어 있어 샷건 마이크를 장착할 수 있도록 만들어진 피시폴은 주로 ENG/EFP의 야외에서 사용되며 스튜디오에서의 짧은 장면에서도 대형 붐대를 대신해서 사용할 수 있다. 짧은 피시폴은 다루기가 쉽지만 긴 피시폴이나 길이를 최대로 늘린 피시폴의 경우 특히 끊어지지 않고 길게 이어지는 장면에서 사용할 경우 다루기가 매우 어렵다.

피시폴을 사용할 때는 앞에서 언급했던 주의사항들이 대부분 적용된다. 거기에 덧붙여 몇 가지 주의사항에 대해서 알아보자.

- 마이크가 구멍이나 마이크 케이블에 닿지 않게 제대로 쇼크 마운트에 장착되었는지 확인한다.
- 마이크 케이블은 폴에 잘 고정시킨다. 몇몇 시판용 피시폴의 경우 케이블을 폴 안쪽에 넣을 수 있도록 만들어져 있다.
- 피시폴은 음원의 위쪽이나 아래쪽에 둔다. 만약 두 사람의 대화를 녹음하는 중이라면 누구든 말하는 사람 쪽으로 가깝게 피시폴을 가져가야 한다.
- 만약 배우가 걸으면서 말을 하고 있다면 정확히 같은 속도로 배우와 함께 걸으면서 마이크를 배우의 정면에 위치하도록 해야 한다.
- 케이블이나 조명, 카메라, 무대의 일부, 나무와 같은 장애물을 조심해야 한다. 일반적으로 배우가 말하고 있는 동안 피시폴을 든 사람은 뒤로 걷게 되므로 지나가야 하는 길을 여러 번 반복해서 연습하고 보조원의 도움을 받는 것이 좋다.
- 각 테이크가 시작되기 전에 전체 이동거리를 위한 케이블 길이가 충분한지 확인한다.
- 만약 긴 피시폴을 사용하고 있다면 폴을 벨트에 매고 마치 적절한 음향을 '낚시질'하듯 피시폴을 현장에 드리운다.

3) 야외촬영 때 마이크의 활용

현장의 녹음에 사용되는 마이크는 카메라 장비에 부착되어 있는 이른바 효과용 마이크로는 멀리 있는 대상물의 소리(source sound)를 명료도 있게, 또는 선명하게 잡아낼 수 없다. 왜냐하면 카메라는 광각 렌즈를 통해, 줌 인의 카메라 기법을 이용해 영상에 담을 수 있지만 마이크는 어느 정도의 거리를 벗어나면 기술적인 용어로 S/N비가 나빠지기 때문인데, 이를테면 주위의 잡음과 함께 선명한 원음을 녹음하기가 어렵게 된다.

간단한 예로 이런 경우엔 가깝게 마이크를 설치하거나, 초지향성 마이크를 이용하든지, 마이크의 지향특성을 이용한 마이킹의 방법을 고려하든지, 붐 대를 이용한 붐 오퍼레이터를 두어 카메라 앵글에 벗어나서 밀접한 마이킹을 하는 방법이 효율적이다.

가장 중요한 것은 녹음할 때부터 프로그램의 음향제작 완성도를 고려하고 최종의 믹스다운을 염두에 두어 믹싱 단계에서 어떤 특정한 소리는 어떤 채널로 보낼 것인지를 계획한 다음 현장에서 철저하게 빠뜨리지 않고 녹음해야 한다는 점이다.

다음으로는 서라운드 채널로 보낼 수 있는 사운드 소스의 발굴이다. 현장의 대상물에서 얻을 수 있는 사운드 소스는 매우 한정적이어서 주변음을 제외하고 서라운드 채널로 보낼 수 있는 사운드 소스는 그리 많지 않다. 그러므로 실제 현장에서 시청자를 위한 주위에서 일어나는 산 속의 새소리, 물소리 등의 소리들을 최대한 흡음해 이용해야 한다.

주변음을 흡음하는 데 쓰이는 마이크도 최대한 여러 장소에 여러 방법으로 설치해 다양하게 전개되는 카메라 샷마다 균일한 레벨로 일정한 톤을 만들어 영상에 맞는 서라운드용 주변음을 녹음해야 한다.

물론 현장의 여러 소리를 담을 만큼 현장 제작시간이 많지 않은 탓에 현실적으로 어려운 면이 있다. 그렇지만 제작자와 제작 스태프와의 유기적인 업무 협조는 필수 불가결한 전제 사항이 되어야 하고, 또한 제작 콘티에 영상 촬영 및 사운드 녹취에 대한 조사가 철저히 이루어져야 하며, 음향, 사운드 스토리 보드가 선행되어야 한다.

현장녹음에는 지향성, 무지향성, 샷건, 무선 핀, 스테레오 마이크 등 여러 종류의 지향특성을 가진 마이크가 야외현장의 환경에 따라 다양하게 요구된다. 또한 높은 나뭇가지 위 새둥지에 있는 새끼들의 우는 소리를 담기 위해 붐 대를 준비할 때도 있으며, 마이크를 고정할 가벼운 삼각대 등이 준비되어야 할 때도 있다. 도로를 달리는 자동차, 작업차

량, 농촌의 경운기, 트랙터 등에서 발생하는 불필요한 소음을 피해 깊은 산속으로 들어가서 새를 찾거나 마땅한 장소를 물색해 기본적인 스테레오 기법의 마이크 실치가 이루어져야 한다.

마이크로 녹음기에 연결해 녹음하면서 흡음되는 소리를 헤드폰으로 들어보며 녹음기와 테이프 상태를 미리 체크해야 하며, 마이크와 마이크 간의 거리는 가능하면 25cm 정도를 유지하도록 한다. 가장 좋은 흡음을 위해서는 그 이상의 간격이 필요할 때도 있다. 연출자와 촬영 감독과의 사전 협의를 거쳐 영상과 음향장비의 위치 등 조건이 모두 만족하다고 판단이 되면, 카메라 촬영에 지장을 주지 않는 적당한 위치에 음향장비를 세팅한다.

일반적인 목적음에 대해서는 감도가 좋은 우수한 마이크를 사용하면 좋고, 경우에 따라 멀리 떨어진 대상물의 소리에 대해서는 초지향성 마이크를 사용한다. 멀리서 소음이 들린다거나 마이크를 가까이 할 수 있고 목적음만을 뚜렷이 흡음해야 할 필요가 있을 때는 콘덴서 타입이 아닌 핸디용 다이내믹 마이크를 사용하면 된다. 곤충이나 동물의 촬영 및 녹음에서는 카메라의 촬영과 함께 동시녹음이 어려우므로 영상의 구도와 일치하고 방향성을 가질 수 있도록 마이크를 설치하는 데 세심한 주의가 필요하다. 새와 같은 동물에게 노출을 피하고 근접해서 마이크를 설치할 경우 핀 마이크를 사용하면 좋다. 현장에서 발생하는 원음확보가 가장 중요하기 때문에 제작시간에 여유가 있다면 다양한 방법으로 수차례 녹음하는 것이 필요할 것이다.

새나 매미 우는소리 등 특정 동물의 소리를 녹음하기 위해서는 기나긴 기다림이 필요하며, 녹음 장소가 도로에 인접해 있거나 마을 근처일 때는 여러 가지 소음 때문에 대상 동물의 소리를 최대한 가까운 위치에서 흡음해야 한다. 또한 수시로 카메라 위치를 고정하지 못하고 카메라에 장착하거나 카메라 마이크 케이블을 연결해 직접 마이크를 들고 카메라가 움직이는 대로 따라 다니면서 흡음하기도 한다.

주변음 마이크는 목적음이 가능하면 섞이지 않으면서 전체적인 분위기를 가장 잘 살릴 수 있는 곳을 택해 마이킹을 한다. 비바람이 몰아치는 소리, 우박이 떨어지는 소리, 연꽃 밭의 폭우소리 등을 녹음할 때는 사람과 마이크 모두 비바람을 맞으면서 흡음해야 하는데, 우산을 쓰면 우산에 떨어지는 빗방울 소리가 방해가 될 수 있고 모자를 쓰거나 비옷을 입어도 마찬가지일 것이니 의상에도 신경을 써야 한다.

기상대의 협조로 비나 눈이 오거나 천둥 번개가 칠 장소를 미리 정하고 그곳에서 모든 장비와 마이크를 신중하게 선택해 세팅해놓고 기다린다. 자연현상을 담을 때는 제작조건을 우리가 마음대로 설정할 수 없고 장소와 위치 선택 기준이 그 나름대로 정해져 있어서 실패할 경우 다른 기회를 포착하는 것이 쉽지 않기 때문이다.

5. 음향 시스템

과거 영화음향과 TV 오디오는 완전히 다른 작업이라고 할 만큼 분명히 다른 제작 분야였다. 그러나 최근 홈시어터 시스템(home theater system)의 대중화와 디지털 멀티채널 음향제작 기술의 급속한 발전, 고음질을 요구하는 소비자의 급증으로 이 두 장르의 장벽이 허물어지는 추세로 발전하고 있다.

멀티채널 음향은 최초로 1941년 월트디즈니의 애니메이션 영화 〈판타지아(Fantasia)〉를 시작으로, 음향분야에서 '서라운드(surround)'라는 용어가 확산되었으며, 우리 귀에 익은 돌비 시스템이 1970년대에 도입되어 영화에서 입체음향이 보급되었다.

1992년 돌비 연구소는 이전의 영화 입체 음향 방식에서 진일보한 디지털 사운드, 즉 좌, 우, 중앙, 좌측 서라운드, 우측 서라운드 채널과 서브우퍼 채널(LFE)을 갖는, 현재 서라운드 표준이 된 통칭 5.1 채널 서라운드라고 하는 형식을 채택했다. 1992년 〈배트맨 2〉가 최초로 이 방식을 도입한 이래로 많은 영화에서 돌비 디지털을 사용하고 있으며 이러한 영화를 상영할 수 있는 시스템이 전 세계의 극장에 설치되어 있다.

다른 디지털 포맷과 마찬가지로 돌비 디지털은 청각심리학을 이용한 압축 방식을 채택한 AC-3 코딩(multichannel perceptual coding)을 사용해 데이터를 압축해 디지털 사운드를 기록했고, 이 AC-3 코딩 방식은 높은 압축효율에 비해 상대적으로 높은 음질을 재생할 수 있기 때문에 현재 HDTV, DVD 등 디지털 방송과 뉴미디어 등에 다양하게 사용되고 있다.

처음엔 영화에서 사용되었으며 지금은 DVD, DVD-ROM, DTV(Digital TV), 레이저 디스크, 디지털 케이블, 위성 시스템을 거쳐 안방으로 옮겨지고 있다. DVD 플레이어, 셋

톱박스, 서라운드 사운드 재생 시스템, 돌비 디지털 디코딩을 포함하는 PC의 수는 이미
수백만 대를 넘어서며 빠른 속도를 증가하고 있다.

　지상파 디지털TV 방송의 시작과 고화질 HDTV, 생생한 현장음이 살아 있는 5.1채널의
서라운드 음향은 흑백에서 컬러로의 전환을 능가하는 TV혁명이라고 할 만하다. 초기의
스테레오를 넘어선 서라운드의 필요성이 부각되면서, 현장에서의 고품격 영상의 이미지
와 사실감을 가진 생생한 소리가 어우러진 디지털TV가 방송되고 있다.

1) 영화의 서라운드 사운드

　5.1 채널은 다섯 개의 분리된 채널, 즉 좌, 우, 중앙, 좌측 서라운드, 우측 서라운드에
저역대 주파수를 담당하는 LFE(Low Frequency Effect) 채널을 통틀어 일컫는 용어이다.

　LFE 채널은 다른 채널과 비교할 때 약 10분의 1 정도의 대역폭밖에 차지하지 않으므로
0.1채널로 불리게 되었다. 그래서 5개의 채널과 0.1채널이 포함된 이른바 5.1채널의 서
라운드라는 용어가 이해될 것이다.

　현재 쓰이고 있는 디지털 사운드 포맷들은 저마다 독자적인 영역을 차지하고 있어서
반드시 어떤 포맷이 우위라고 잘라 말할 수가 없다. 영화와 TV제작자들은 그러한 다양성
을 즐기며 영화를 만들어갈 것이다. 앞으로 더 다양한 멀티채널 사운드 포맷들이 등장할
것이고, 이에 따라 그러한 포맷들을 이용하는 장비도 속속 나타날 것이며, 영상 제작자나
관객 모두 더 자유롭고 폭넓은 선택의 기회를 갖게 될 것이다.

2) 가정 극장의 서라운드 사운드

　1980년대까지 고성능 스테레오 음악 시스템이 유행했으며, 1990년대 이후 점차 디지
털 매체가 대중에게 확산되었고, 극장에서는 다채널 서라운드 사운드의 도입이 확산되기
시작했다. 이런 분위기에서 1992년 돌비 서라운드(Dolby Surround) 포맷이 극장용 영화의
비디오 판을 통해 보급되기 시작했다. 처음엔 간단한 서라운드 디코더가 가정에서의 서

라운드 채널의 실현을 가능하게 했고, 곧이어 좀더 발전된 돌비 서라운드 프로 로직 (Dolby Surround Pro Logic) 디코더가 센터 채널의 구현을 가능하게 했다. 돌비 디지털 (Dolby Digital) AC-3 포맷이 DVD의 표준 사운드 규격으로 결정되면서 극장에서와 마찬가지로 가정 극장에서의 돌비 디지털은 분리된 5.1 채널을 제공하게 되었으며 아날로그 돌비 서라운드와는 달리 두 개의 완전하고 독립적인 서라운드 채널을 제공하고 있다. 그리고 각각은 세 개의 전면 채널을 지니고 있어 결과적으로 확장된 깊이감과 공간감, 현실감을 느낄 수 있을 것이다.

최근 부각되는 DVD는 향상된 화질뿐만 아니라 크게 개선된 사운드와 기타 많은 이점을 제공하고 있다. 한 영화에 사용언어를 다중으로 출력할 수 있는 것을 포함해 최대 8개까지의 사운드 트랙을 같은 디스크에 삽입할 수 있으며, 사운드 트랙은 모노에서 돌비 디지털 5.1채널 서라운드 사운드까지 다양한 형태를 제공하고 서로 다른 디지털 오디오 코딩기술을 사용할 수 있다.

지금 시중에는 다양한 범위의 DVD플레이어와 중저가에서 고가의 홈시어터 컴포넌트가 양산되고 있다. 5.1서라운드 채널의 사운드를 감상하려면 기본적으로 모니터나 프로젝터, DVD플레이어 외에 A/V 리시버, 파워 앰프, 스피커(6개 채널 재생을 위한)가 필요하다.

3) 디지털 방송과 서라운드 사운드

이미 가정 극장의 확산을 통해 다채널 사운드에 대한 수요가 급증하고 있기 때문이기도 하지만 어쨌든 돌비 디지털은 미국과 우리나라, 캐나다, 대만 등지에서 채택된 ATSC DTV의 사운드 표준으로 결정되었다. 이미 2,000편 이상의 5.1채널 돌비 디지털 극장용 필름들이 발표되었기 때문에 DTV 방송용 프로그램으로는 많은 수가 쌓여 있는 셈이다. 게다가 매력적인 가격으로 전송과 모니터링 목적을 위한 돌비 디지털 인코더와 디코더들이 나와 있고 멀티채널 제작 도구들도 광범위하게 이용할 수 있게 되었다.

후반작업 단계에서 많은 믹싱 콘솔이나 오디오 워크스테이션(DAW), 그리고 멀티트랙 테이프 레코더들은 이미 멀티채널 오디오 사운드를 다룰 수 있게 되었는데, 문제는 완성된 비디오 프로그램과 함께 5.1 채널 오디오를 전송하는 데 있다. 디지털 VTR들은 대체

로 4채널만 이용할 수 있고 방송국과 위성을 통한 전송은 보통 2채널로 제약될 때가 있다. 따라서 돌비 E라는 새로운 오디오 코딩 기법 또한 돌비에 의해 개발되었는데, 이것은 방송사에서 멀티채널 오디오를 배급하기 쉽도록 하기 위해 만들어진 것이다.

4) 디지털 서라운드 청취 공간의 환경

멀티채널과 일반 스테레오 제작 환경 사이에는 중요한 차이가 존재한다. 5.1채널 오디오 제작을 위한 다양한 공간설계가 존재할 수 있는데, 어떤 경우든 음향기사의 자리를 중심으로 설치된 다섯 개의 풀 레인지 스피커(20Hz~20KHz)와 저주파수대의 효과음을 커버하는 LFE(3Hz~120Hz) 채널용 스피커를 설치할 수 있는 공간이 필요하다. 전형적인 5.1채널 제작을 위해서는 모니터 위치 전면에 배치된 좌, 우, 중앙 스피커와 음향기사 뒤쪽의 두 개 또는 그 이상의 서라운드 스피커가 필요하다.

좀 더 큰 공간에 대해서는 확장된 청취 공간을 위해 서라운드 스피커를 추가로 배열한 상태에서 음향기사의 위치를 최적화하는 것이 중요하다. 영화 사운드의 더빙 단계처럼 실제 극장 환경에서의 재생을 시뮬레이션하기 위해 더 큰 청취 환경이 필요한 때도 있다.

멀티채널 사운드 시스템에는 좌, 우 스테레오 스피커에 센터 스피커가 첨가된다. 전면의 세 스피커는 청취자로부터 같은 거리에 있어야 하며 음향적인 중심이 같은 수평면에 있어야 하는데, 다시 말하면 귀와 일정한 축을 이루어야 한다. LFE 채널은 적어도 하나의 서브 우퍼를 필요로 하는데, 전면 스피커에서 재생하지 못하는 베이스 사운드는 서브 우퍼로 보내져야 한다.

6. 녹음장치

마이크 이외에도 TV의 소리제작(audio production)에는 많은 기기가 필요하다. 사진과 함께 간단히 알아보자.

1) 턴테이블(turn table)

턴테이블
과거 아날로그 LP음반 재생용 턴테이블은 점점 CD플레이어로 바
뀌어가고 있다.

2) 릴 투 릴 녹음기(reel to reel tape recorder)

릴 투 릴 녹음기

풀 트랙 모노 시스템

1/2 트랙 모노 시스템

1/2 트랙 스테레오
시스템

1/4 트랙 스테레오
시스템

8-트랙 시스템

3) 오디오 카트리지(audio cartridge)

오디오 카트리지는 일반 녹음기와 마찬가지로 1/4인치 테이프를 사용하며 연속적으로 소리를 재생한다(endless loop).

4) 카세트(audio cassette)

카세트는 1/8인치 테이프를 플라스틱 카세트 안에 고정시켜 놓은 것으로, 사용이 편리하며 10분~120분까지 재생시간이 다양하다.

위의 네 가지 장비들은 과거 아날로그 시대의 장비들로서, 현재는 특별한 경우를 제외하면 거의 사용되지 않는다.

5) CD 플레이어(CD player)

CD플레이어
과거 아날로그 LP를 대체한 콤팩트디스크는 음성 신호를 디지털화해 기록하며 재생 시는 레이저 광선을 이용한다. CD는 전 대역의 주파수가 일정하며 다이내믹 레인지, S/N비, 채널 분리도 등이 90dB 이상이며 와우(WOW)와 플러터 현상도 거의 없다.

6) 테이프를 사용하지 않는 녹음 장치

고성능의 하드 드라이브는 텔레비전 프로덕션의 주요 녹음 매체를 테이프나 디스크에서 MP3와 같이 효율적인 압축 시스템으로 바꾸어가고 있다. 가장 대중적인 시스템은 디지털 카트 장치, MD와 플래시 메모리 장치, 하드 드라이브, 다양한 CD와 DVD 포맷 광학 디스크 장치이다.

이러한 장비들은 매우 빠른 속도로 새로운 것들이 개발되므로 음향 담당자는 항상 새로운 장비를 익히고 적절하게 사용할 수 있도록 준비해야 한다.

디지털 카트 장치

디지털 카트 장치를 구성하는 녹음기/재생기는 zip 디스크와 같은 컴퓨터 디스크나 읽기/쓰기 전용 광학디스크 또는 미니디스크를 사용한다. 이러한 디지털 장치는 가정용 CD 재생기와 아주 비슷한 작동 방법으로 작동한다. 오디오 재생 중에 특정 부분에서 정지하거나 시작할 수 있다. 또한 디지털 카트와 데스크톱 컴퓨터와 인터페이스해서 재생 목록을 재조합할 수도 있다. 그리고 이 목록에 의해 자동적으로 큐를 보내거나 한 곡 한 곡 자동으로 재생할 수 있으나 현재는 거의 사용되지 않는다.

MD와 플래시 메모리 장치

MD는 소형의 읽기 전형 혹은 읽기/쓰기 전용 광학 디스크로서 고음질 디지털 스테레오 음향을 1시간 분량 저장할 수 있는 장치이다. 크기가 작고 용량이 크며, 큐가 쉽기 때문에 텔레비전 제작에서 재생 장치로서 유용하게 사용할 수 있다. 플래시 메모리 장치 혹은 플래시 드라이브는 우리가 디지털 스틸 카메라나 프로슈머 캠코더에 사용하는 메모리 스틱과 유사하게 생겼다. 이것은 유동장치가 있는 것은 아니지만 보통 1기가바이트의 정보를 저장할 수 있다. 이것은 약 1시간 분량의 고음질 음향을 저장할 수 있는 것을 의미한다. 컴퓨터의 USB 포트에 직접 꽂아서 사용할 수 있다.

CD와 DVD

전문가용 CD 재생기는 방송사에서 광고나 음악과 같은 음향 자료를 재생할 때 자주

사용된다. 가정용 재생기와 비슷하기는 하지만 좀 더 튼튼하며 리모컨을 비롯한 좀 더 복잡하고 획일한 조절 장치들을 가지고 있다는 것이 다르다. 다시쓰기가 가능한 CD와 DVD는 다중 녹음과 재생에 사용된다. 다양한 형태의 CD와 DVD가 시중에 나와 있는데, 다양한 음원을 저장하고 재생할 수 있다는 기능은 모두 유사하다.

이론적으로는 재생을 아무리 반복해도 음질이 떨어지지 않는다고는 하지만 실제로는 그만한 내구력을 가지고 있지는 못하다. 디스크의 빛나는 부분이나 심지어 상표가 인쇄되어 있는 부분이라도 홈집이 생기게 되면 그 부분에서는 재생이 불가능해진다. 그리고 지문이 많이 묻은 경우에 레이저는 저장된 내용이 아닌 지문을 읽어내려는 성향을 보이게 된다. 그러므로 CD를 다룰 때는 CD 표면을 만지지 말고 상표나 자료가 저장되어 있는 빛나는 면을 보호해야 한다.

하드 드라이브

컴퓨터 하드 드라이브와 같은 음향 제작과 포스트 프로덕션을 위한 대용량의 내장형 장치를 말한다. 크기가 작고 휴대가 간편한 MP3플레이어는 음향 정보와 또 다른 정보를 저장하기 위해 USB 케이블이나 파이어와이어(firewire)를 통해 컴퓨터에 직접 연결할 수 있는 장치이다. 디지털 편집 장치에 직접 파일들을 이동시킬 수도 있다. 내장형 하드 드라이브와 플레이어에 장착할 수 있는 하드 드라이브도 있다. 요즘은 아이팟(iPod)이나 MP3플레이어 외에도 다양한 장치들이 등장하고 있으며 스마트폰으로도 손쉽고 편리한 하드 드라이브 이용이 가능하다.

7. VU미터

대부분의 방송용 녹음기와 음향 조정장치(audio control console)에는 VU미터가 부착되어 있다. 이 장치는 소리의 강약을 눈으로 확인할 수 있도록 보여주는 장치로 dB로 소리의 양(강도: volume)을 단위로 보여주며 변조의 백분율(percentage of modulation)도 동시에 보여준다. -20에서 +3까지의 숫자는 데시벨을 표시하는 것으로, 우리 귀에는 크고 작게

들리는 소리의 강도를 숫자로 바꾸어 보여준다.

그 위에 있는 0에서 100까지의 숫자는 변조율을 나타내는 것이다. VU미터의 바늘이 100, 즉 0dB을 가리킬 때는 신호의 강도가 100%라는 뜻이다. 그 이상이면 고변조되는 것인데, 이것은 회로에 과부하가 걸리며 소리가 왜곡(혹은 찌그러짐)된다는 것이다. 소리의 아름다움 이전에 이러한 기술적인 문제를 충족시켜야 한다. 소리의 레벨이 너무 낮거나 지나치게 높으면 들리지 않거나 왜곡되어 좋은 소리를 얻을 수 없다. 이상적인 레벨은 80~100%(-2~0dB) 사이이다.

VU미터에 나타나는 수치는 단순히 입력이나 출력되는 소리의 강도일 뿐 여러 입력의 균형이나 아름다움과는 전혀 관계없는 것이다. 그러므로 VU미터는 기술적인 운용지침일 뿐이며, 좋은 소리나 소리의 균형 잡힌 합성 같은 것들은 이를 분별할 수 있도록 우리의 귀를 훈련시켜야 포착할 수 있다.

8. TV 오디오 작업의 준비 및 운용

음향 담당자는 TV 프로그램 제작에서 가장 중요한 부분 중 하나인 소리를 책임지는 매우 중요한 제작요원으로, 기획과정부터 사후편집까지 전 과정에 관여한다.

1) 준비 과정

좋은 소리를 창조하기 위한 준비과정은 작업의 효율성과 좋은 결과를 위해 매우 조심스럽게 진행되어야 하며, 음향담당자와 연출자가 수시로 의견을 교환해야 한다.

프로그램에서 소리의 중요성 파악
인터뷰처럼 간단한 작업인가 혹은 드라마나 음악 프로그램처럼 복잡한 작업인가에 따라 장비와 참여인원을 결정한다.

마이크의 선택 및 준비

마이크를 온 마이크로 사용할 것인가 오프 마이크로 사용할 것인가 혹은 특수한 마이크가 필요한가, 지향성 마이크 혹은 무지향성 마이크가 필요한가에 따라 장비를 준비해야 한다.

흡음에 대한 문제

출연자의 움직임이 많은가, 한 대의 마이크를 여러 사람이 함께 사용해야 하는가에 따라 결정된다.

음악의 필요성 파악

현장에서 연주하는 생음악일 때 마이크의 위치와 필요한 숫자를 파악하고 사전에 녹음된 음악을 사용할 경우 폴드 백(fold back, 사전에 준비한 소리를 출연자에게 들려주는 것) 장비를 준비한다.

음향 효과

음향효과가 있다면 생효과인지, 녹음된 것인지, 생효과일 때 위치는 어디이며 어떻게 마이크를 설치할 것인지 등을 결정하고 필터나 등화기(equalizer), 울림(echo) 등을 위한 장비를 준비한다.

그 밖의 필요 요소들

타이틀 음악(theme music)과 엔드(end) 음악의 선정과 음원과 시간을 확인한다. 필름체인(film chain) 혹은 VTR 등에 있는 소리(SOF, SOT)를 사용하는지 여부를 확인하고 연결을 확인한다.

스튜디오에서 일하는 음향요원(boom operator, sound effect 등)과 필요한 PL(Phone Line)을 확인한다. 방청객이 있을 경우 그들의 소리는 어떻게 할 것인지도 판단해야 한다.

2) 마이크의 배치

필요한 소리를 효과적으로 담아내기 위해 마이크의 배치는 매우 중요한 요소이다. 마이크의 배치는 마이크와 우리가 원하는 소리의 조화라고 볼 수 있다. 마이크의 올바른 배치를 위해 주의할 점은 다음과 같다.

첫째, 정확히 알맞은 마이크를 선택해야 한다. 음향 담당자는 원하는 소리를 받아들이고 원치 않는 소리들을 배제하기 위해 지향성 마이크와 무지향성 마이크 중 하나를 선택해야 한다. 소리의 분산을 피하기 위해 지향성 마이크를 사용해야 할 경우가 아니라면 무지향성 마이크를 설치하는 것이 기계잡음, 숨소리, 바람소리 등의 잡음을 막는 데 효과적이며 주파수 특성도 좋다.

둘째, 마이크 선택이 끝나면 마이크 설치의 장소와 위치를 결정해야 한다. 음파의 강도는 거리의 제곱에 반비례하므로 음원과 거리가 멀어질수록 소리가 감소한다. 마이크의 위치는 음원에 가능한 한 가까운 것이 좋으나 소리의 특성에 따라 주의해서 설치해야 한다. 음원은 그 종류에 따라 약한 소리를 내는 것, 강한 소리를 내는 것, 움직이는 것과 움직이지 않는 것, 주파수의 특성 및 음의 반사특성, 실내인가 실외인가 등을 고려해야 한다.

악기의 경우 소리가 나오는 부분, 즉 트럼펫이나 색소폰의 경우 벌어진 입구에 바이올린이나 첼로의 경우 S자 구멍에 가까이 위치시킨다. 그러나 너무 가까이 위치시키면 각 악기 연주 시 발생할 수 있는 특유의 잡음, 예를 들어 바이올린이나 첼로는 활에 의한 잡음이나 로진(rosin)에 의한 잡음, 목관 악기의 경우 혀나 타액에 의한 잡음 등이 들릴 수 있으므로 주의해야 한다. 또한 연주자의 팔운동, 생방송 관객들의 시야 방해, 카메라 앵글 등도 고려해 마이크를 놓을 곳을 정해야 한다.

셋째, 마이크의 수이다. 한 대의 마이크로 충분한 곳에 마이크를 여러 대 설치하는 것은 옳지 못하다. 마이크가 적게 사용될수록 위험발생률은 줄어든다. 그러나 때로는 악기 하나에 마이크가 두 개 이상 필요할 수도 있으므로 적절한 마이크 수의 판단은 항상 효과적인 흡음과 경제원칙을 동시에 생각해야 한다.

예를 들어 교향악단이나 합창단을 위해 마이크 배치를 배치한다고 하자. 모든 악기와 모든 사람에게 개별 마이크를 배치해 소리를 조절할 수 있다면 이상적이겠지만 이것은

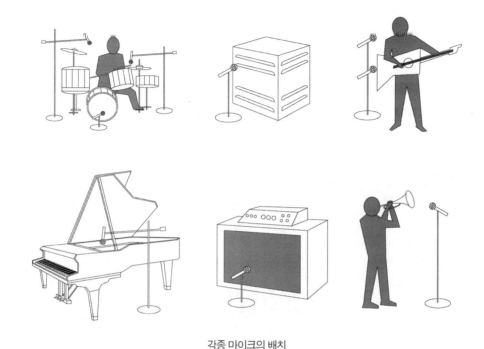

각종 마이크의 배치

현실적으로 불가능하다. 그렇기 때문에 이럴 때는 악기 배치를 고려해 각 부분별로 개별 마이크를 배치하고 합창단은 소프라노, 알토, 테너, 베이스 등 각 파트별로 마이크를 배치해 소리의 합성과정에서 조정하는 것이 좋다.

넷째, 소리의 반향을 고려해 마이크를 배치해야 한다. 소리의 반향은 건물의 구조, 벽과 지붕의 각도, 재질 그리고 관객의 유무 등이 소리의 반향에 큰 영향을 미친다. 관객이 꽉 들어찬 스튜디오나 공연장에서 소리의 반향은 훨씬 줄어든다. 처음 경험하는 공간일 경우 본격적인 작업이 시작되기 전 조용한 상태에서 박수를 쳐서 소리의 반향 정도를 측정해보는 것이 좋다. 또한 잡음을 배제하기 위해 모든 것을 중지시키고 환풍기, 공조기, 에어컨 등의 소리에 따라 마이크의 각도를 조정해야 하고, 문이 삐걱거리는 소리나 바닥에서 날 수 있는 잡음 등도 점검해야 한다.

3) 음향 합성(audio mixing)

음향 합성은 단순히 여러 음원의 소리들을 섞어주는 작업이 아닌, 음향 담당자의 창조적 능력과 숙련된 기술로 영상과 함께 TV 프로그램을 완성시키는 예술적 작업이다. 음향 담당자는 기본적으로 입력되는 다양한 음원의 레벨을 조정해야 하고 각 소리의 특성을 살리고 최적의 메시지 전달 상태로 혼합해야 한다.

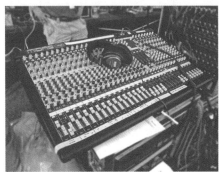 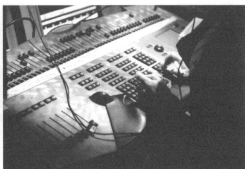

야외용 오디오 믹서와 스튜디오용 대형 오디오 믹서

4) 음향 레벨(audio levels)

프로그램 제작이 시작되기 전 음향 담당자는 입력되는 모든 음원의 소리들을 반드시 들어보고 적절한 레벨로 맞추어 놓아야 한다.

음원은 크게 현장소리를 흡음하는 마이크와 CD, MP3, VTR 등에서 입력되는 사전 합성된 음원이 있다.

마이크 레벨

마이크 레벨을 설정할 때는 먼저 스튜디오 마이크가 연결된 콘솔의 페이더(fader)를 모두 내린 다음 페이더를 하나씩 올리면서 출연자에게 대사를 하도록 한다. 실제로 대사를 하는 것과 같은 음향으로 할 때 VU미터를 보고 80~100으로 고정시킨다. 이렇게 콘솔에 있는 페이더를 하나씩 설정하되 출연자가 가장 큰소리로 대사할 때를 고려해야 한다.

사전 합성된 소리의 레벨

사전에 녹음된 소리들은 이미 적절한 음량과 균형을 맞추어 녹음되어 있지만 함께 사용되는 다른 음원들의 소리와 강도 및 음질을 다시 조정해야 한다.

페이더에 표시하기

여러 개의 음원을 합성할 때는 페이더에 음원의 종류, 즉 마이크 1, 2, 3, CD, MP3 VTR 등을 콘솔의 페이더 위에 작은 테이프를 붙여 표시해야 하고, 음의 강도도 표시해주는 것이 좋다.

5) 소리의 마무리 작업(audio sweetening)

대부분의 스튜디오 작업에서는 모든 소리를 동시에 합성해 녹음하지만 어떤 경우는 작업 후 오디오 부분과 비디오 부분을 추가로 작업하는 경우가 있으며, ENG/EFP의 경우 추가 작업이 많이 필요하다. 이것을 오디오 스위트닝이라 부르며, 여기에는 다음 사항들이 포함된다.

수정작업

한 장면의 소리들을 좋게 하기 위해 출연자들의 음성레벨을 재조정하거나 필터링을 통해 잡음들을 걸러낸다.

소리의 강화작업

울림소리나 등화(equalization) 등을 통해 음질을 변화시켜 강조하거나 극적인 효과를 올린다.

소리의 조화

대사와 움직임에 맞추어 음악이나 음향효과 강도를 조절해 영상과 조화시킨다.

연속성 부여

여러 샷과 시퀀스가 편집되었을 때 소리 또한 강도와 균형에서 연속성이 있어야 한다.

연결

다양한 영상의 샷과 시퀀스를 연결하는 데 음악과 음향효과의 역할은 매우 중요하다.

음향효과 삽입

영상에 특수효과 작업이 끝난 후 이에 따라 적절한 음향효과가 삽입되어야 한다.

더빙(dubbing)

사용할 수 없을 정도로 잘못 녹음된 소리는 스튜디오에서 다시 녹음해야 하며, 비행기 소음이나 다른 잡음도 재녹음할 수 있다.

6) 음질의 조정

음향 담당자에게는 이것이 가장 어려운 부분이다. 음향 담당자는 모든 음향 관계 장비와 기기의 정확한 운용법을 알아야 함은 물론 좋은 소리를 분별하고 창조해낼 수 있는 귀의 훈련이 필요하다.

입력되는 모든 소리를 강하고 완벽하게 만들려 하지 말고, 전체 소리(대사, 음악, 효과, 주변음)의 조화 속에서 강조할 부분과 보조 역할을 구분한다. 마지막으로 녹음하기 전에 영상과 함께 소리를 들어보고 최후 결정을 한다. 따뜻하고 부드러운 소리를 긴장감 넘치는 활동적인 장면에 넣을 수는 없다.

TV 프로그램 제작에서 전달하고자 하는 목표와 미적인 감수성은 사용하는 장비의 기능에 좌우되는 것이 아니다. 시청자에게 어떻게 들리느냐 하는 것이 음향을 조정할 때 가장 중요한 결정요소이다.

7) TV 소리의 미학적 문제

소리(audio)에 대한 미적인 변별력에 대한 훈련 없이 고급 오디오 기기나 장비를 나열하는 것은 쓸모없는 일이다. TV의 소리를 단순히 기술적이 아닌 예술적으로 창조하는 방법을 끊임없이 연구해야 한다.

환경과 소리

우리가 소리를 녹음할 때 대부분의 경우 우리는 가능한 한 주위의 잡음을 제거하려고 노력한다. 그러나 TV 소리의 경우는 상황이 일어나고 있는 장소의 위치나 그 느낌을 효과적으로 전달하기 위해 주음 못지않게 배경음이 중요한 역할을 하는 경우가 많다. 이러한 소리들은 전체적인 분위기의 조성에 매우 중요하다.

예를 들어 시내중심가 화재장면을 생각해보면 사이렌 소리, 불타는 소리, 불자동차의 엔진 소리, 소방수들의 무전 소리와 피해자들의 비명 소리, 구경꾼들의 소리 등은 단순한 잡음이 아니라 이 장면의 긴장감과 흥분을 효과적으로 전달할 수 있는 요소들이 된다. 소규모 교향악단의 음악을 녹음한다고 하자. 스튜디오에서라면 조용한 연주 중에 스태프나 크루 중 한 사람이 기침을 하면 다시 녹음해야 할 테지만 현장공연의 실황중계나 녹음일 경우는 이러한 잡음들은 현장감을 확인해주는 요소가 될 수도 있다.

이러한 주변음(혹은 배경음: environment, ambience sound)은 특히 ENG/EFP 작업에 매우 중요하다. 야외에서 ENG/EFP작업을 할 때 주음의 녹음은 물론 주변음을 다른 채널에 녹음해두면 편집 시 매우 유용하게 쓸 수 있다. 이렇게 소리들을 가능한 대로 분리해서 녹음해두는 것이 좋다.

주음과 배경음

인간의 지각에서 주체와 배경에 대한 원리는 매우 중요하다. 즉, 우리는 주변 환경을 움직이는 주체(사람이나 차 등)와 비교해 움직이지 않는 배경(벽, 건물, 산 등)으로 구분해 파악하려 한다는 뜻이다. 더 자세히 설명하면, 우리는 중요하고 필요한 부분만을 강조해 전경화(돋보이게 함)하고 나머지는 모두 배경, 즉 환경화한다. 예를 들어 군중 속에서 어떤 사람을 찾으려 노력하다 드디어 그를 발견했을 때, 그 순간에는 그 사람에게만 초점이 모

아져 그가 전경(foreground)이 되고 나머지 모든 사람들은 배경화된다.

이러한 작용은 소리에서도 마찬가지이다. 소리에서는 시각(영상)보다는 제한적이긴 하지만 주위의 소리들(ground)이 우리가 듣기 원하는 소리(figure)보다 시끄럽다 해도 우리는 어느 정도 선별적으로 원하는 소리를 들을 수 있다. 이러한 현상을 칵테일 효과 혹은 칵테일 파티 효과라고 부르기도 하는데, 시끄러운 칵테일 파티장에서도 자신의 이름을 부르는 것은 비교적 잘 알아듣거나 가까운 사람과는 어느 정도 대화가 가능한 것을 말한다. 심리학에서는 이러한 현상을 선택적 지각(selective perception)이라고 부르며, 이것은 청각뿐 아니라 시각에서도 나타나는 현상이다.

이러한 소리를 TV로 재생할 때는 일반적으로 주음을 크고 중요하게 하며 배경음을 작게 처리한다. 때에 따라 배경음이 너무 커서 주음을 들을 수 없을 정도일 때는 배경음과 주음을 각기 다른 채널에 녹음해 오디오 스위트닝 시 조절해야 한다.

원근감

소리의 원근감이란 클로즈업되었을 때는 소리도 가깝게, 롱 샷일 때는 소리도 멀리서 들리는 듯하게 소리를 처리하는 것을 말한다. 가까이에서 들리는 소리일수록 멀리서 들리는 소리보다 크게 들리고 밀도가 높으며, 이것은 우리가 음원에 가까이 있는 듯한 느낌을 준다.

소리의 밀도는 단순히 소리를 크게 해 얻을 수 있는 것이 아니고 마이크를 가까이할수록 높아진다. 밀도는 특정한 주파수의 소리를 올려주거나 내려서 조정할 수 있고, 울림(echo, reverberation)만으로도 얻을 수도 있다. 또한 소리의 원근감을 잡음과 주변음의 양에 따라 달라질 수도 있다. 예를 들어 차가 많이 다니는 길모퉁이에서 두 사람이 대화하고 있을 때 화면이 롱 샷이면 우리는 그들의 목소리를 흡음할 때 어느 정도의 주변음(차소리, 사람들 지나다니는 소음 등)을 함께 흡음해야 한다. 하지만 클로즈업일 경우 주변음을 현저하게 줄이고 두 사람의 목소리를 크게 해 밀도를 높여야 한다.

연속성

후반작업에서 소리의 연속성을 부여하는 것은 매우 중요하다. 많은 프로그램이 야외 촬영부분과 스튜디오 작업부분을 합쳐 전체 프로그램을 구성한다. 이 경우 야외작업 부

분과 스튜디오 작업 부분의 소리의 차이가 많을 수 있다. 이러한 소리의 불연속성을 극복하려면 첫째, 동일한 마이크를 사용해서 녹음한다. 둘째, 오디오 스위트닝을 할 시간이 있으면 등화기를 사용해 소리를 맞추도록 하며, 셋째, 야외 작업 시 주변음을 몇 분 정도 녹음해 스튜디오 작업 시 혼합해 맞추도록 한다.

주변음을 테이프 앞뒤에 몇 분 정도 녹음해두는 것은 매우 중요하다. 아무리 조용한 방이라도 주변음은 있게 마련이며, 특히 주변음이 바뀔 때(콘서트 장소에 청중이 있을 때와 없을 때 등)는 두 가지 주변음을 모두 녹음해두는 것이 좋다.

또한 소리는 영상의 연속성에도 매우 중요하게 작용한다. 화면의 전환속도나 리듬과 음악이 맞지 않으면 엇박자에 춤추는 꼴이 되며, 영상과 소리의 리듬과 분위기가 잘 맞았을 때 전체 프로그램의 흐름과 속도, 그리고 분위기는 완전해진다.

에너지

영상과 소리의 대비를 통해 특별한 효과를 노리는 경우가 아닌 대부분의 경우에 영상이 가지고 있는 에너지와 소리의 에너지는 적절하게 조화를 이루어야 한다. 강한 에너지를 가진 화면에 강한 소리는 당연한 것이다. 좋은 TV 소리는 음향 담당자가 샷 혹은 시퀀스의 전체적인 에너지를 감지해 어떻게 볼륨을 조절하느냐에 달려 있다. 어떤 VU미터라도 음향 담당자의 이러한 미적 판단을 대신해줄 수 없다.

6장

세트와 그래픽

가. TV 세트
1. 세트와 무대장치의 기능
2. TV 무대의 사실성과 장식성
3. 디자인의 요소들
4. 제작 과정에서의 세트와 무대장치
5. 무대 디자인과 경제 원칙
6. TV미술 분야의 문제점과 대안

나. TV 그래픽
1. 규격과 특징
2. 카메라 그래픽의 종류
3. 카메라의 운용
4. 컴퓨터 그래픽
5. TV 타이틀 디자인
6. TV 프로그램 유형별 타이틀 제작과정

TV 프로그램 제작의 시각적인 부분 중에는 미술적인 요소가 많은데, 그중 대표적인 것이 세트와 그래픽이다. 미술적인 요소들은 다른 TV제작요소와 마찬가지로 다기능적으로 작용한다. 크게 두 가지 기능을 들자면, 정보전달의 기능과 시청자들의 정서적인 반응을 창출하고 배가시키는 미적(美的) 기능이 그것이다.

세트나 그래픽을 디자인할 때는 먼저 정보 전달 기능에 대해 고려해야 한다. 시청자들에게 적절한 정보를 최대한 정확하고 효과적으로 전달하도록 노력해야 한다. 예를 들어 드라마일 경우 일반적으로 그 드라마의 상황이 발생하는 시간과 장소를 알려주어야 할 것이다. 어떤 특정 장면의 상황이 발생한 장소는 어디인가? 역사적 시대배경은 언제이고 계절은 언제이며 하루 중 언제인가? 등장인물의 사회적 지위는, 그리고 그들이 살고 있는 곳은 어디인가 등이다. 비드라마 프로그램의 경우도 유사하다. 우리가 뉴스룸에 있는가? 교실에 있는가? 프로그램을 제작하는 우리가 현재 작업하고 있는 주변 환경에 대해 어느 정도까지를 시청자에게 알려주어야 하는가? 모든 TV세트와 무대 장치(staging)는 이러한 의문으로부터 출발한다.

그래픽의 경우 정보전달에 대한 고려는 더욱 중요하다. 대부분의 그래픽은 정보전달을 목적으로 사용된다. 즉 프로그램의 제목, 말하고 있는 사람의 이름과 직업, 경제적인 수치의 변화, 기술적 문제들의 효과적인 설명, 사건 사고 등의 통계수치 등 다양한 그래

243

픽을 디자인할 때는 알아보기 쉽도록 명료하게 하는 것이 가장 중요하다. 연출자와 그래 픽 담당자는 항상 정보들을 어떻게 하면 가장 효과적이고 명료하게 전달할 수 있을까 생 각하는 것이 첫 번째 고려사항이다.

디자이너가 두 번째로 고려해야 할 것은 미술적 요소들이 창출해낼 수 있는 정서적 혹 은 심리적 기능이다. 종합적인 프로덕션 디자인에 의해 많은 메시지를 미묘하게, 또한 때 에 따라서는 정밀하게 전달할 수 있다. 세트, 가구, 소품 등 모든 장면 구성 요소들을 조 합해 프로그램의 '느낌' 혹은 '이미지'를 부여할 수 있다. 예를 들어 뉴스 프로그램의 경우 초현대적 시설을 갖춘 커뮤니케이션 센터 혹은 추상적인, 또는 바쁘게 움직이는 보도국 의 일부 같은 느낌 등 다양한 이미지를 만들 수 있다. 또 교육 프로그램의 경우 전형적인 강의실 모습, 실험실 등의 모습을 만들 수도 있고 버라이어티 프로그램의 경우에는 전통 적인 공연무대나 전자적인 패턴, 뮤직비디오 등을 이용한 배경을 만들 수도 있다. 연출자 나 디자이너는 세트를 조립하거나 그래픽 작업에 착수하기 전에 이런 다양한 가능성들 을 검토해야만 한다.

특히 드라마의 경우는 전체적인 환경과 분위기가 매우 중요하다. 무대장치의 요소들 과 조명이 합쳐지면 상황의 신비함, 주인공의 정신상태, 숨겨진 비극, 가족모임의 분위 기, 특별한 움직임 뒤에 숨어 있는 힘, 문 밖에 숨어 있는 위험 등을 표현할 수 있다. 디자 이너는 모든 장면에 '느낌', '분위기'를 구축하고, 유지할 수 있도록 항상 노력해야 한다.

디자인의 정서적인 기능은 전체 제작과정의 통일성을 유지할 수 있도록 프로그램의 스타일과 연속성을 창조하는 것이 포함된다. 예를 들어 무용, 노래, 코미디, 대담 등 다양 한 요소가 혼합되어 있는 버라이어티 프로그램의 경우 자칫하면 여러 개의 작은 프로그 램들이 서로 독립된 것처럼 보이고 서로 연결과 통일성을 갖지 못할 수도 있다. 이러한 다양한 요소를 하나로 묶어주고 연속성과 통일성을 부여할 수 있는 유일한 시각적 방법 은 장면 디자이너의 창조적 능력이다.

그러므로 모든 미술적 디자인은 정보 전달기능과 정서적 반응창출에 최선을 다해야 한다. 세트는 시간과 장소 등에서 발생 가능한 사건의 암시에 그치지 말고, 그래픽은 단 순한 정보의 전달에 그치지 않고 그 정보가 얼마나 중요한 것인지 강조하는 역할까지 해 야만 한다.

세트(set)와 무대장치(staging)는 TV 프로그램의 제작 장소에 실제적인 환경 조성을 하

는 것을 말한다. 대부분의 프로그램에서 시청자는 세트로부터 그 프로그램의 첫인상을
얻는다. 훌륭하게 디자인되고 잘 배열된 세트는 시청자가 보는 즉시 그 프로그램의 의도
와 격조, 분위기를 파악하게 된다.

그것은 문자 그대로 시청자를 프로그램에 집중시키는 역할을 한다. 세트란 말은 TV
카메라에 보이는 배경, 커튼, 대소도구, 가구 등을 종합적으로 가리키는 말로 사용되기도
하고 대·소도구를 제외한 벽체와 바닥 부분만을 가리킬 때도 있다. 그리고 무대장치란
이러한 다양한 요소를 프로그램의 분위기와 환경을 조성하고 연기자들의 작업에 도움이
되도록 스튜디오 내에 어떻게 디자인하고 배열, 조정하느냐 하는 것을 말한다.

TV 수상기가 16 : 9 비율을 채택해 가로가 넓어지고 점점 더 대형화되어감에 따라 과
거의 인물 중심의 화면구성에서 인물과 배경 간의 관계의 중요성이 높아지고 있고, 이에
따라 배경, 즉 세트의 중요성이 점점 더 높아지고 있다. 세트와 그래픽디자인은 화면구성
에 매우 중요한 요소로서 다른 제작 요소들과 함께 작업의 중요한 부분으로 존중되어야
한다. 이러한 세트와 무대장치를 책임지는 팀의 책임자를 흔히 '미술감독(art director)' 혹
은 '세트 디자이너(set designer)'라고 부른다. 대규모의 제작에서는 세트 디자이너가 세트
디자인과 무대장치만을 책임지지만 소규모의 제작에서는 세트 디자이너가 조명이나 기
타 미술과 관계되는 일들을 동시에 하는 경우도 있다.

미국 NBC의 유명한 미술 감독인 오티스 릭스(Otis Riggs)는 "훌륭한 미술감독은 디자인과
실내장식 그리고 설계 및 도안에 숙달되어 있으며 고도의 영상과 미적 감각을 가진 사람이
어야 한다"고 말했다. 이것은 미술감독의 임무가 작가의 대본, 연출자의 연출 방향, 프로듀
서의 예산 등을 고려해 프로그램의 실체(눈에 보이는 환경)를 창조하는 것이기 때문이다.

가. TV 세트

세트와 무대장치는 언제나 프로그램의 분위기와 환경을 조성해야 하고, 프로그램 제
작의 기술적 운용이 쉽도록 고려해 연출자와 크루(crew), 연기자들이 작업하는 데 불편함
이 없도록 해야 한다.

미술감독은 TV 제작의 핵심요원 중 한 사람이며, 세트와 무대 장치는 시청자의 지각 작용과 화면구성에 중요한 요소일 뿐 아니라 기술적인 측면에서도 조명, 카메라, 오디오, 연기자들의 동작선 등과의 상호관계를 세심하게 고려해야 한다.

1. 세트와 무대장치의 기능

모든 세트와 무대장치는 다음의 기능들에 충실해야 한다.

첫째, 연기(action)를 위한 배경과 물리적인 환경의 제공이다. 가장 기본적인 기능으로, 출연자의 연기를 위한 배경과 가구, 대소도구를 준비해야 한다.

둘째, 시간과 장소의 설정과 분위기의 조성이다. 세트는 시청자에게 상황이 벌어지고 있는 장소의 시간을 알려주어야 한다. 극적인 프로그램인 경우 이것은 특정한 장소, 하루 중의 특정한 때, 시대적 배경 등을 말한다. 예를 들어 조선 말기 고종황제의 침실 밤 장면, 혹은 현대 일반적인 아파트 부엌과 식당의 아침식사 시간 등의 표현을 한눈에 알 수 있도록 해야 한다.

프로그램의 분위기와 주변 환경은 대본에 암시되고 연출자의 결정에 의해 미술감독이 현실적인 모습으로 창조하는 것이다. 미술감독은 또한 프로그램의 행복감, 슬픔, 고독, 비극, 절박한 운명, 환상 그리고 어떤 감정의 색조도 창조할 수 있다. 극적인 프로그램이 아니라 할지라도 프로그램의 전체적인 분위기와 주변 환경의 조성에 최선을 다해야 한다.

셋째, 모든 시각적 요소를 통합해 그 프로그램에 독특한 스타일을 부여해야 한다. 스타일이란 시각적인 요소들을 이용해 그 프로그램의 독특한 표정을 강조하는 것을 말한다. 이것은 프로그램의 시각적 요소들을 통일하고 분위기와 색조를 강하게 하기 위해 쓰인다. 세트의 전체적인 스타일은 매끄럽고 현대적인 세트, 편안하고 가정 같은 세트, 사무적이고 실용적인 세트, 호화롭고 사치스러운 세트 등 다양한 예를 들 수 있다.

넷째, 전체 프로그램을 완전하게 구성하는 데 효과적인 요소로 작용하도록 한다. 세트는 반드시 연기자와 연출자, 크루 그리고 시청자에게 공헌해야 한다. 이것은 정확하게 설명하기는 매우 어려운 기능이지만 중요한 기능이다. 만약 세트가 그의 다양한 기능을 수

행하는 데 실패하면 전체 프로그램이 곤란을 겪게 된다.

미술감독이 가장 중요하게 인식해야 할 사항 중 하나는 스튜디오에서 육안으로 보는 무대보다는 카메라에 의해 촬영되어 화면에 나타나는 무대효과이다. 이러한 문제를 해결하기 위해 항상 기술 크루들과 밀접하게 작업해야 한다.

훌륭하게 디자인된 세트는 연기자들에게 필요한 것들과 연출자, 촬영인에게 다양한 촬영 각도의 제공 등을 충분히 이해하고 표현하며 필요한 환경과 분위기를 조성해 시청자들의 프로그램 감상을 더욱 즐겁게 해준다. 거대하고 값비싼 세트가 빈약한 대본과 졸렬한 연출을 극복할 수는 없지만, 상상력 없고 부적합한 세트가 최고의 대본, 최고의 연출, 최고의 연기자를 웃음거리로 만들 수는 있다.

2. TV 무대의 사실성과 장식성

1) 드라마 세트의 사실성

무대의 사실적 표현이란 일정한 형식이 없으므로 어떠한 형식도 적용될 수 있다. 일반적으로 TV 무대에서는 정확한 환경묘사를 말한다. 드라마 세트는 현실을 그대로 모방하는 것보다는 그 장소를 연상시키는 요소들을 선택적으로 사용하는 상징적 방법을 사용하는 것이 더욱 효과적이다.

무대 위에 현실의 장소를 완벽하게 재현하는 것은 불가능하다. 따라서 특정한 환경을 압축시키고, 또 그 상황을 상기시킬 수 있는 하나의 환경을 재구성한다.

한 샐러리맨이 귀가 길에 허름한 대폿집에 잠시 들러서 술을 마시고 있는 장면을 생각해보자. 주모가 있는 조리대의 탁자는 술이 넘쳐흐른 자국으로 지저분할 것이고 벽은 각종 연기와 기름때로 빛이 날 정도일 것이다. 입구의 문짝은 수많은 사람들의 들락거림으로 닳고 닳아 있을 것이다. 이 오랜 연륜이 배어 있는 대폿집을 스튜디오에 그대로 옮겨놓지 않는 한 완전한 재현이란 있을 수 없다.

이러한 경우 무대 디자이너는 다음과 같은 방식으로 그 장소를 연상할 수 있는 여러

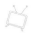

드라마처럼 삶을 재현하는 프로그램에서는 삶의 공간을 사실성 있게 재현해야 한다.

무대적인 요소들을 사용할 수 있다. 칠 효과에 의한 지저분한 벽과 주방의 조리대, 탁자들, 카메라 앞에 끓고 있는 커다란 솥에서 나오는 수증기(솥 안에 들어 있는 드라이아이스가 만들어내는 가짜 수증기일 가능성이 많다), 찌그러진 막걸리 주전자, 벽에 붙은 수배자 현상 포스터, 조명에 의해 표현할 수 있는 깨진 유리창 너머로 비치는 가로등 불빛 등등 머리를 잘 쓴다면 선택은 거의 무궁무진할 것이다. 여기에 술을 마시는 손님들(물론 연기자의 연기이지만)의 취한 모습과 떠드는 소음까지 가세하면 사실감은 물론 현실의 실제감을 표현한 드라마 속의 특정 환경이 만들어지는 것이다. 이 작업을 일컬어 환경을 재구축한다고 한다. 따라서 무대의 성공적인 사실표현은 주어진 상황을 재구축하는 데 있다.

2) 음악, 버라이어티, 무용, 인형극 세트의 장식성

직접적이고 사실적인 표현 없이 추상적인 색, 형태 등을 위한 장식적 요소를 강조해 시각적 즐거움을 준다.

이를 위한 디자인은 상징적, 양식적 수법 등 자유로운 표현을 한다.

경쾌한 피아노의 멜로디와 나비같이 사뿐하게 춤추는 무용수의 리듬이 조화되도록 현실에는 없는 새하얀 나무를 추상적으로 나열한다거나 거울을 짜 맞추어 교차하는 무용

수의 모습을 증폭시켜 초현실적인 꿈의 세계를 표현할 수도 있다.

추상적 상징식 표현 이외에 시내의 풍속을 양식화해 표현하는 경우가 있다. 이는 국악 프로그램에서 종종 볼 수 있으며 인형극이나 고전 무용의 무대에서도 사용된다. 인형극 무대의 경우는 인형 자체가 상징적으로 형상화된 것이므로 무대 역시 단순하게 양식화해주는 것이 좋다. 음악 프로그램에서의 장식성은 무대의 이미지를 확대하기 위한 색채와 그 형태가 빛과 소리의 조화를 이루어 환상적인 영상과 시적인 이미지를 창출해낼 수 있다.

3) 뉴스, 대담, 정보 프로그램에서의 장식성

이러한 프로그램들의 장식성은 음악, 쇼 프로그램 등과는 다른 수법이다. 등장하는 아나운서나 출연자의 언동과 대담하는 형식, 토론내용의 정확한 전달에 목표를 두고 만들어진 무대는 음악 프로그램처럼 환상적인 분위기는 아니다. 그것은 밝게 자리 잡은 무대에 출연자의 표정이 가장 중요하다. 이런 프로그램의 무대는 밝은 조명과 상품을 진열한 것 같은 쇼 윈도우의 디스플레이와 유사하다.

정치 문제를 토론하는 무대는 그 언동이 가볍게 보이지 않도록 중후한 큰 기둥으로 장식하는 것도 좋은 방법이다. 특히 뉴스 프로그램은 정보의 시각전달이라는 목적을 위해 크로마키와 TV 모니터 등을 끼워 넣는 등 그래픽 요소를 도입해 스튜디오 자체가 신속한 정보전달에 대응할 수 있도록 설계한다.

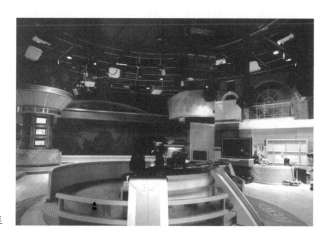

뉴스 세트

3. 디자인의 요소들

세트디자인에서 고려해야 할 점들은 스타일, 구도, 선과 질감, 명암대비, 색 등이다.

1) 스타일

세트의 스타일은 세 가지로 분류할 수 있다.

첫째, 중립적 세트이다. 중립적 세트란 말은 세트의 배경, 즉 벽을 세우지 않고 스튜디오의 벽(cyclorama 혹은 horizont)을 그대로 배경으로 사용하는 것으로 토론이나 인터뷰 등의 프로그램에 많이 쓰이며, 드라마의 경우에도 조명 방법에 따라 사용할 수 있다.

이러한 중립세트는 배경에 복잡한 것이 없으므로 시선을 피사체에 집중시킨다. 그러나 중립세트는 깊이가 없어 평평하고 특징 없는 화면이 될 수 있으므로 벽에 글자나 간단한 그림, 문양을 넣어 단순함을 제거할 수도 있다. 중립세트의 장점은 전경의 피사체나 인물이 돋보이고 제작비가 적게 든다는 것이다.

둘째, 사실적 묘사적 세트이다. 이러한 방법은 사실감의 표현과 일상적 진실성을 표현하기 위한 방법이다. 대부분의 드라마와 시트콤 등은 삼면의 벽을 가진 사실적인 세트를 설치한다. 이러한 공간은 우리가 일상생활을 하는 공간, 즉 대부분 사각형의 상자 같은 공간이므로 박스 세트(box set)라고도 부른다. 시청자들은 이러한 사각형으로 막힌 벽 중에 하나를 제거(연극에서는 이것을 제4의 벽이라고 부른다)하고 내부의 생활을 들여다보는 듯한 착각을 일으킨다. 특히 사극이나 시대극의 무대장치는 사전에 많은 자료의 수집과 고증이 필요하다면 전문가에게 의뢰해서 사실감을 최대한 살리도록 해야 한다. 뉴스나 교육적인 프로그램은 전체의 내용과 목적을 나타내는 환경을 조성하는 묘사적 세트를 설치한다.

셋째, 양식화된 추상적인 세트이다. 이것은 엄선된 세트, 배경, 대소도구의 배열을 통해 현실적 혹은 비현실적인 장면을 만드는 방법이다. 섬세하고 상징적이며 세트를 부분적으로 설치하기도 하며, 특정한 부분을 확대 혹은 과장하기도 한다. 추상적인 세트는 대

다양한 세트

부분의 사실적 세트에서 사용하는 세 개의 벽을 생략하는 오픈 세트(open set)인 경우가 대부분이다.

위에 열거한 세 가지 양식의 세트는 기본적인 디자인 방법의 표본일 뿐이다. 반드시 어떤 한 가지 양식을 따라야만 하는 것은 아니며 명확한 구분이 모호한 경우도 있고 병용 혹은 혼용도 가능하다.

2) 구 도

효과적인 영상의 구도는 연출자 못지않게 미술감독에게도 책임이 있다. 연극세트처럼 전체가 다 보일 경우 미술감독은 세트의 균형과 통일감 있는 화면구성을 해야 하고, 부분적으로 나누어진 세트의 경우 다양한 샷과 앵글로 화면구성을 해야 한다. 이것은 미술감독이 사전에 연출자의 촬영계획을 미리 알아서 어떤 각도에서 촬영하든지 배경과 화면구도에 문제가 없도록 해야 한다는 뜻이다.

3) 선과 질감

선과 세트의 전체적 모양과 형태, 깊이와 원근 등을 말하며 질감이란 표면처리 물질의

세트

질을 말한다. 이 둘은 매우 밀접한 관계가 있으며, 시청자가 화면으로부터 받는 느낌을 형성해주는 중요한 요소들이다.

선과 모양, 구조, 형태 등으로 구도와 통일감을 주고 시청자에게 프로그램의 주변 환경과 분위기를 전달해주는 중요한 역할을 할 수 있다. 사실적 세트의 경우 일반적인 선과 원근감으로 일상적 환경을 만들고 추상적인 세트에서는 왜곡된 선과 과장된 원근감 등을 이용해 환상과 초현실적 느낌을 창조할 수 있다.

질감은 세트를 만드는 재료, 페인트와 조명의 사용에 따라 결정된다. 깊이를 강조해주고 조명감독이 조명을 효과적으로 사용하려면 3차원적 재료로 세트를 만드는 것이 가장 효과적이다. 배경의 표면처리 재료에 따라 시청자에게 주는 색과 명암의 느낌은 다르다. 부드러운 질감을 주는 표면이 더 밝고 강한 색으로 느껴진다.

4) 명암대비

TV 카메라는 특성상 그레이 스케일의 범위 밖에 있는 순백색이나 순흑색은 재생 불가능하다. 배경, 가구, 대소구 등도 이 범위 내에서 선택해야만 한다.

일반적으로 배경은 전경의 주 피사체의 2/3 정도의 광량과 밝기를 갖는 것이 적당하다. 그러나 너무 지나치게 명암대비의 수치에 얽매여 특징과 명암대비가 없는 밋밋한 세트를 만드는 것은 좋지 않다. 프로그램의 특성에 따라 강한 명암대비로 특성을 살려야 하는 경우도 많다.

5) 색

세계적으로 TV의 컬러화는 1960년대부터 시작되었지만 우리나라는 1981년부터 본격적으로 실시되었다. TV가 컬러화된 이후 우리 생활 전반에 걸쳐 색의 사용에 커다란 변화가 일어났으며 색채의 중요성에 대한 국민적 인식도 높아졌다. TV에서 색깔은 화면 구성의 깊이, 원근감, 사실감 등을 살려줄 수 있는 매우 중요한 요소이다. 그러나 색깔의 사용은 충분한 당위성을 바탕으로 조심스럽게 계획되어야 한다.

색의 재생

세트 디자이너는 세트나 가구, 대소도구 등에 사용된 색깔들이 TV 카메라를 통해서는 어떻게 재생되는가를 정확히 알아야 한다. 이상적인 방법은 세트를 설치할 때마다 조명이 정확히 준비된 상태에서 카메라를 통해 확인하는 것이지만 이것은 현실적으로 매우 어려우므로 색의 사용에 대한 기본적인 방법을 알아두는 것이 좋다.

색은 색상, 채도, 명도의 3요소로 구성되어 있다. TV에서 고채도, 고명도의 색들은 밝은 회색이나 흰색으로 기우는 경향이 있고 저채도, 저명도의 색은 진한 회색이나 검은색으로 기우는 특성이 있어 정확한 재생이 매우 어렵다. 또한 고채도의 붉은색, 오렌지색, 자홍색 등은 번지는 특성이 있어 어렵다. 그러나 이 말은 위에 언급한 색들을 쓸 수 없다는 뜻은 아니다. 이러한 색들은 조심해서 사용해야 하며 화면의 많은 부분을 차지하는 것은 위험하다는 뜻이다.

색의 지각

심리학자들의 연구결과 대부분의 사람들은 특정한 색에 대해 비슷한 반응을 보인다. 세트 디자이너는 이러한 현상에 대해 이해하고 색을 선택해야 한다. 공통적인 몇 가지 반응을 살펴보자.

- 붉은색, 노란색, 오렌지 등 따뜻한 느낌을 주는 색깔들은 푸른색, 하늘색, 초록색 등 차가운 색보다 크고 가깝게 느껴진다.
- 어두운 배경 속에 밝은 색은 실제보다 크고 두드러져 보인다. 반대로 밝은 배경 속

의 어두운 색은 작고 꺼져 보인다.

- 고채도의 색은 밝은 파스텔톤의 색보다 무겁고 단단해 보인다.
- 어두운 배경 앞의 어두운 색은 강하게 보인다.
- 동일한 색상을 사용했을 때 부드러운 표면의 색이 거친 표면의 색보다 밝게 보이며 거친 표면은 어둡고 고채도로 보이게 한다.
- 색깔은 다른 표면에 반사한다. 예를 들어 뉴스 프로그램의 책상을 오렌지색으로 칠하면 그 색은 뉴스 캐스터의 얼굴에 반사되어 원색 재생에 방해가 될 수 있다. 이러한 색의 반사에 의한 문제를 해결하려면 세트를 분리하거나 반사방지 스프레이 등을 사용할 수 있다.
- 피사체의 색은 색온도에 영향을 받을 수 있으므로 언제나 정확한 색온도를 알고 작업해야 한다.

색의 사용방법

디자이너의 색 사용은 세트, 가구, 대소도구 등 모든 부분에 중요하며 또한 의상 디자이너 역시 색을 사용할 때 세트 디자이너와 협력해야 한다.

TV에 사용되는 3원색인 붉은색(red), 녹색(green), 푸른색(blue)은 3원색들의 중간색인 하늘색(cyan: green+blue), 자홍색(magenta: red+blue), 노란색(yellow: red+green) 등과 각기 원색과 보색관계를 이룬다. 즉, 붉은색은 하늘색, 녹색은 자홍색, 푸른색은 노란색과 보색관계를 이룬다. 이러한 보색관계에 있는 색들을 한 화면에 사용했을 때가 색을 가장 적절히 쓴 경우라고 볼 수 있다. TV에서 푸른색 배경이 가장 널리 사용되는 이유는 인간의 피부가 노란색 근처로 푸른색과 보색대비를 이루기 때문이다.

그러나 반드시 보색대비만이 좋은 것은 아니다. 가까운 색끼리 명도, 채도 등을 잘 고려해 사용하면 훌륭한 배색이 될 수 있다. 예를 들어 갈색과 오렌지색 등도 잘 어울린다. 그러므로 색의 사용은 다양한 색 대비를 경험하는 것이 중요하다.

색의 효과적 이용

TV 무대에서의 색채는 그 색채를 다르게 느끼는 심리적 효과를 유발할 수 있는데, 색채는 조명에 따라 또는 비디오에 재현될 때 다르게 느껴질 수 있기 때문이다.

한국인의 색채 연상표

색	일반적인 느낌	심적인 현상	직접적 연상	객관적 인상	주관적 인상
빨간색	강렬, 휘황찬란, 화려함, 뜨거움, 선명함, 건조함, 탁함, 어지러움	불안, 공포, 피, 열, 불, 위험, 분노	투우, 앵두, 사과, 딸기, 토마토, 김치, 소방차, 장미, 공산당, 립스틱, 입술, 적십자, 고추, 우체통, 홍등가, 피, 마그마, 무당, 혁명, 정육점, 전쟁, 크리스마스, 돼지 저금통	열정, 격렬함, 정열, 흥분, 활기, 죽음	현혹, 두려움, 사랑, 고통, 젊음, 섹시함, 살인, 중국음식점
주황색	밝음, 따뜻함, 온화, 산뜻함, 빛남, 화려함	안정감, 포근함, 따스함, 평온함, 기쁨, 갈등	단풍, 저녁노을, 환타, 감, 귤, 오렌지, 호박, 가을, 추석, 차로 중앙선, 네덜란드	명랑함, 생동감, 활동적, 정력적, 적극적, 만족감	환희, 풍부, 부드러움, 신맛, 황홀감, 풍성함, 포만감, 섹시함
노란색	환함, 따뜻함, 밝음, 찬란함, 경고	따뜻함, 햇빛, 희망	병아리, 개나리, 봄, 바나나, 황금, 유치원, 백열등, 유채꽃, 신호등, 은행잎, 국화, 금발, 벼, 참외, 레몬	활기, 쾌활, 발랄함, 즐거움, 귀여움, 명랑함, 생동감	찬란함, 귀여움, 천박함, 발랄함, 건강함, 내성적, 포근함
초록색	신선함, 촉촉함, 밝음, 시원함, 산뜻함	서늘함, 자연, 깨끗함 안전, 싱그러움	풀밭, 나뭇잎, 칠판, 군복, 잔디, 새싹, 밀림(숲), 수박, 호수, 녹십자, 비상구, 녹차, 채소, 청개구리	상쾌함, 탄생, 평화로움, 생명, 쾌청함	편안함, 안정감, 진실, 순결함, 상쾌함, 싱싱함, 생동감, 평정, 젊음
파란색	맑음, 깨끗함, 시원함, 상쾌함, 넓음, 투명함	차가움, 시원함, 냉정함, 청량감, 맑음, 물	바다, 하늘, 여름, 태극기(남한), 멍, 청바지, 수영장, 달빛, 공군	우울함, 착각, 냉정, 고요	침착, 냉정, 우울, 산뜻함, 슬픔, 안전, 청순, 소외, 정숙, 비애, 심원, 시원함
자주색	신비로움, 부드러움, 깊음, 고움, 중후함	우울함, 불안함	벽돌, 자두, 루비, 자수정, 와인, 가지, 포도, 제비꽃	신비, 거만, 위엄, 무거움, 신성함	절망, 고독, 고상함, 침울, 답답함, 정숙, 온순
흰색	깨끗함, 밝음, 청결, 고요함	순결, 차가움, 깨끗함, 공허함	우유, 병원, 소복, 겨울, 웨딩드레스, 천사, 장례식, 해군, 소금, 설탕, 눈, 백합, 종이, 치아, 스크린, 주방장	깨끗함, 순결, 순수, 맑음, 희생	순결, 순수, 깨끗함, 허탈감, 심취, 상쾌함
검은색	어두움, 무서움, 절망, 경건	공포, 허전함, 죽음, 불안, 답답함, 침울함, 쓸쓸함	밤, 탄광, 저승사자, 머리카락, 악마, 먹, 벼루, 장례식, 눈동자, 연탄, 숯, 아스팔트	침묵, 애도, 죽음, 어두움	두려움, 슬픔, 지적, 세련, 섹시함, 쓴맛, 위엄
회색	안정감	침착	쥐, 하늘, 스님, 바위, 도시	중립적	우울함, 삭막함

디자이너는 색의 효과적 사용을 위해 다음과 같은 원리를 무대에 잘 적용해야 한다.

- 천 종류와 같은 부드러운 표면의 색채는 같은 색이라도 딱딱한 표면의 색보다 짙게 보인다. 카메라 위치에 따라 밝기 역시 현저하게 달라질 수 있다.
- 조명에 의해 반사되는 표면의 색은 어둡게 보인다. 또 그 반사는 반사체의 색을 띤다. 평평하고 분산된 조명 아래서의 표면색은 덜 짙게 보이고 각도에 따라 강한 조명으로 비출 때보다 맑게 보인다.
- 따뜻한 색은 차가운 색보다 비디오에서 더 촘촘하고 밀집된 것처럼 보인다. 따라서 따뜻한 색의 세트는 더 작게 보이고 차가운 색의 세트는 더 크게 멀리 보인다.
- 컷(cut)과 같이 급격한 화면의 변화는 먼저 화면의 색이 남아 있는 잔상현상이 일어날 수도 있다.
- 출연자의 중간색 의상이나 피부는 강력한 색을 가진 배경 세트에 의해 달라 보인다.
- 뚜렷한 색이 주위를 분산시키는 정도는 사람의 눈보다 비디오에서 더 강하다.

4. 제작 과정에서의 세트와 무대장치

미술감독(혹은 세트 디자이너)은 제작팀의 핵심 구성원 중 한 사람으로 기획 단계부터 참여해야 한다. 세트가 디자인되고 채택되기 전까지 연출자는 연기자와 카메라의 동작선과 위치를 정확하게 정할 수 없고, 조명 또한 시작할 수 없으며, 다른 제작업무도 세트와 무대계획 없이는 시작될 수 없는 경우가 많다.

1) 기획

세트 디자이너의 가장 중요한 일은 기획(preproduction)과정에서 이루어진다. 세트의 기획과 디자인, 무대계획 작성, 세트 제작의 시작 등 많은 일이 이 과정에서 진행된다.

제작의 다른 부분들과 마찬가지로 세트와 무대장치도 미적인 면과 기술적인 면을 동시에 고려해야 한다. 제작의 장소적 특성과 기술적 운용의 편리성을 동시에 충족하기 위해 숙련된 기술과 상상력이 필요하며, 이들이 적절한 조화를 이루는 세트를 만들어야 한다. 세트와 무대장치는 세트 디자이너가 제작자, 연출자와 함께 의논해 개발하고 디자인한다. 완전한 대본에 의해 제작되는 프로그램은 대본을 반복해 읽는 것이 세트 디자이너가 기본 개념을 파악하고 접근하는 데 도움이 된다. 완전한 대본이 없는 경우에는 제작자와 연출자가 설정한 개념과 내용, 목적 등을 정확히 파악해 디자인해야 한다.

이러한 디자인을 위해 미적인 면과 기술적인 면에서 고려해야 할 사항들을 살펴보자.

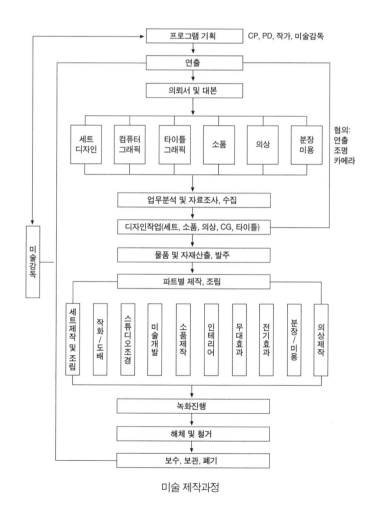

미술 제작과정

미적 측면

미적인 측면이란 세트 디자인의 예술적이고 창조적인 면을 가리키는 것으로, 아래 문제에 대한 답을 찾아야 한다.

① 프로그램의 전체적 개념과 목표는 무엇인가

정보전달을 위한 프로그램인가? 오락적 혹은 교육적 프로그램인가? 세트와 무대장치가 시청자에게 무엇을 전달해야 하는가? 세트가 전체작업을 어떻게 도와줄 것인가?

이러한 문제들에 대한 답은 대본과 연출자의 프로그램에 대한 개념 등에서 찾을 수 있으며 결과적으로 이것을 실제적인 모습으로 만들어야 한다.

② 세트가 전달해야 할 주변 환경과 분위기는 무엇인가

이 문제는 전체 프로그램의 목표에 충실할 수 있는 개별요소들, 즉 통일성, 작업의 편리성, 의미 있는 분위기 등과 상호 관계가 있다.

③ 어떤 스타일과 접근 방법이 가장 적합한가

사실적인 세트인가? 상징적 혹은 중립적 세트인가? 이 문제에는 정답과 오답이 없으며 각 프로그램마다 독특한 방법이 적용될 수 있으므로 작가와 제작진 등이 심도 있는 논의를 통해 결정해야 한다.

기술적 측면

프로그램 제작의 기술적 측면에 대한 고려는 매우 실질적으로 제작과정에 영향을 준다.

① 어떠한 방법으로 제작되는가

생방송인지 실황녹화인지 또는 분할녹화인지 등을 파악한다.

② 어떤 종류의 세트를 연출자가 선호하는가

어떤 연출자는 사실적인 세트를 선호하고 어떤 연출자는 오픈 세트를 선호한다. 또한 세트 디자이너는 연출자의 기본적인 촬영계획을 미리 알아야 한다. 기본적인 카메라 움

직임과 특별한 앵글은 없는지 확인해야 하며 카메라의 기본적인 높이를 고려해 덧마루
(platform)의 사용도 고려해야 한다.

③ 연기자들이 세트를 어떻게 사용할 것인가

연기자들의 움직임이 편하도록 가구배치, 계단위치, 크기 등을 고려해야 한다. 연기에
사용할 대소도구 등을 정확하고 사용하기 편한 위치에 놓아야 한다.

④ 특수한 장비와 기법에 호응할 수 있도록 한다.

붐 마이크, 카메라 크레인을 사용할 경우와 카메라가 세트의 내부에서 움직일 경우 등
을 고려한다. 또한 특별한 카메라 앵글에 대비해야 한다. 예를 들어 앙각 촬영이 있을 경
우는 덧마루가 필요하며 높은 배경을 설치해야 한다. 어떤 시범의 클로즈업일 경우 카메
라가 가까이 갈 수 있도록 장애물을 제거해야 한다.

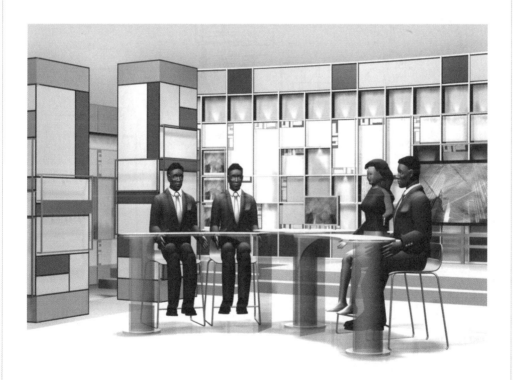

그래픽세트

무대 평면도

주어진 스튜디오 공간에서 세트의 배치는 조명, 음향, 카메라 배치 등을 고려하여 최대한 효율적으로 해야 하며, 평면도는 축척에 맞게 정확하게 그려야 한다.

세트의 입면도

세트의 입면도는 세트의 크기를 알 수 있도록 정확한 축척에 의해 작성돼야 하며, 세트의 가로와 세로의 크기는 TV 화면의 비율을 고려해야 한다.

세트의 투시도
정확하게 그려진 투시도는 스태프들이 작업하는 데 큰 도움이 된다.

⑤ 무대계획(floor plan)

무대계획이란 스튜디오에 세트의 위치를 표시한 평면도이다. 무대계획은 스튜디오에 설치되는 것들, 즉 벽, 가구, 커튼, 대도구 등을 표시하고 또한 카메라, 붐, 스튜디오 모니터 등의 위치와 크기를 표시한다. 무대계획은 매우 중요한 것으로 세트 디자이너뿐 아니라 연출자, 조명감독, 엔지니어 세트 설치 담당자 등과 기타 제작인원들이 기획과 설치에 사용한다. 모든 무대계획은 정확한 축척으로 그려져야 한다.

〈강심장〉 무대 평면도

5. 무대 디자인과 경제 원칙

TV 프로그램은 종류에 따라 무대장치에 많은 예산을 들인다. 무대 디자이너는 '최소한의 투자에 최대의 효과를'이라는 경제원칙을 염두에 두고 작업에 임해야 한다. 지나친 예산 절감으로 프로그램을 초라하게 보이도록 만들어서는 안 되지만 항상 책정된 예산 내에서 최대한의 시각적 효과를 낼 수 있는 방법을 찾아야 한다.

무대 장치에 사용되는 재료들은 대부분 재사용 혹은 재활용할 수 있는 것들이 많다. 덧마루, 평판(flat), 출입문, 등은 튼튼하고 규격에 맞추어 오랫동안 쓰도록 제작해두어야 한다. 또 자주 사용하는 창문, 테이블, 사진세트, 기타 소도구 등은 다양하게 사용할 수

평판의 연결은 경첩을 사용하
거나 C 클램프를 사용하는 것
이 효과적이다.

있도록 융통성 있게 제작, 사용해야 한다. 대형 야외세트를 설치할 때에도 다양한 활용
가능성 여부를 사전에 검토해야 한다. 항상 새로운 무대를 필요로 하는 버라이어티쇼의
무대 디자인도 중요한 틀은 재사용 가능한 재료들로 설치하고 나머지 부분은 일회용 재
료들을 이용해 꾸미도록 해야 한다. 그 밖에 대여 가능한 무대장치의 파악, 세트 제작요
원들의 스케줄과 인원관리도 경제적인 무대 디자인에 필수적인 요소이다.

6. TV미술 분야의 문제점과 대안

 HDTV시대의 미술과 분장은 과거 SD시대보다 훨씬 더 많은 시간이 필요하다. HDTV
의 화질이 아날로그의 5배 이상인 것을 감안하면 드라마의 미술지원에서 세트 및 소도구
운영상 스튜디오를 확보해 고정 세트를 운영하는 것이 바람직하며, 의상이나 분장, 미용
등의 분야 역시 고화질에 대비해 기술력이나 진행 인력을 고급화하고 양을 늘릴 필요가
있다.

HDTV 시대 미술의 변화

구분	내용	이유	대안	비고
의상	의상의 코디기능과 현장 진행	옷감의 재질, 구김, 청결상태 등이 선명하게 들어남	− 의상 디자이너와 코디기능의 강화 − 현장진행요원의 고급화 − 프로그램별 의상 전용차량 구비	
분장, 미용	소요시간 증대	고화질에 대비 땀구멍, 흉터 등 디테일 분장 요구	− 기술 개발(도구, 기술 등) − 진행요원 증대 − 야외 촬영 시 프로그램별 분장 차 필요	특히 사극이나 시대물, 특수 분장에 어려움이 따름
세트 조립 및 마감	과거 스튜디오의 1일 프로그램 녹화시스템으로는 HDTV의 완벽한 세트마감 처리가 불가능	− 도배지의 고급화로 이음새 등의 마감 작업이 불가능 − 칠: 덧칠할 때 마르는 정도가 달라 얼룩이 남음	새로운 세트 제작의 충분한 시간과 스튜디오 확보에 의한 고정 세트의 운영이 바람직하다.	유닛(unit) 세트의 재활용에 제약이 많음
소도구	− 세팅: 사전 제작 및 구입하는 데 시간이 더 많이 필요 − 보관: 최소 5년 단위의 소도구들을 일정분 확보 보관 (가구류, 전자제품 및 생활 도구 등) − 조달: 상황에 맞는 소도구를 협찬, 구입 또는 제작, 보수하는 즉시 공급 시스템 구비	대본의 철저한 분석과 색상 품질 등의 코디에 의한 진행 생활도구들의 빠른 변화 시대별/유형별로 즉시 공급 사용했던 중고품으로는 진행하는 데 한계가 따름	사전 대본에 의한 충분한 분석시간 필요 창고 공간의 확보 제작, 보수 공간과 기능 인력의 확보	창고 내 소도구 제작 및 보수작업 공간 필요

나. TV 그래픽

TV 그래픽이란 화면에 나타나는 타이틀, 삽화, 지도, 차트 등 모든 2차원적 화상들과 컴퓨터에 의해 만들어진 2차원 혹은 3차원적 화상들을 가리킨다. TV 그래픽은 화면에 나타난 특정한 대상의 정확한 정보를 주는 것이 1차적 목표다.

예를 들어 출연자의 이름, 프로그램의 제목, 스태프의 명단, 특정장소의 명칭 등을 알리며, 이러한 정보제공은 오디오와 함께 하는 경우도 있다. TV 그래픽을 사용할 때 고려해야 할 사항은 규격과 특징, 카메라 그래픽의 종류, 카메라의 운용, 컴퓨터 그래픽 등이다.

1. 규격과 특징

TV 그래픽을 준비할 때는 종횡비, 주사 및 전달 범위, 독해 가능성, 색과 색의 대비, 스타일, 구도, 효과적인 전달 방법 등에 특별히 주의해야 한다.

종횡비 4 : 3과 16 : 9
과거 TV 스크린은 가로 4, 세로 3의 비율을 가지고 있었다. 새로이 개발된 HDTV는 16 : 9의 비율이다.

요점구역
어두운 부분은 재생과 송출과정에서 기술적인 문제로 잃어버릴 수 있는 부분이다. 모든 그래픽의 정보는 가운데 있는 안전지역에 위치해야 시청자들에게 정확하게 전달될 수 있다.

종횡비

종횡비(aspect ratio)란 TV 스크린의 가로와 세로의 비율을 말한다. 우리가 사용하고 있는 TV 화면의 크기는 다양하지만 그것의 종횡비는 가로 4, 세로 3에서 HDTV로 바뀐 현재는 가로 16 세로 9로 바뀌었다. 그러므로 모든 그래픽의 가로 세로의 비율은 16 : 9의 비율에 맞아야 한다.

주사 및 전달 범위

그래픽이 적절한 종횡비를 갖고 있다 해도 가정용 수상기에는 부분적으로 전달되지 못하는 경우가 있다. 일정한 종횡비 내에서 제작된 그래픽이라 할지라도 가장자리에 있는 정보는 TV 카메라의 조작과 송수신의 기술적인 문제로 가정의 수상기에서는 볼 수 없는 경우도 있다. 촬영인이 카메라의 뷰 파인더를 통해 보는 상의 크기와 가정용 수상기에 보이는 크기에는 차이가 있기 때문이다. 일반적으로 약 10% 정도의 가장자리 정보는 전송과 재생 중에 잃어버리게 된다고 생각하면 된다.

독해 가능성

TV 그래픽에서 독해 가능성이란 간단히 말해, 화면에 나타난 그래픽 정보를 쉽게 읽을 수 있느냐 하는 것이다. 이것은 가장 중요한 사항이면서 자주 잊는 것이기도 하다. 예를 들어 많은 TV 그래픽이 너무 빨리 나타났다 사라지거나 너무 많은 정보를 포함하고 있어 혼란스럽게 글씨가 너무 작아 읽기 어려운 경우 등이 있다.

이러한 일들은 극장용 영화를 TV에 방영할 때 자주 일어난다. 영화와 TV의 종횡비가 달라 때에 따라 제목이나 자막의 일부를 볼 수 없는 경우가 있다. 또 글씨가 너무 작아 크레딧(프로그램이 끝나고, 스태프와 크루의 이름을 고지하는 것)을 읽을 수 없는 경우가 있는데, 너무 많은 글씨를 한 화면에 넣어 TV에는 적합하지 않기 때문이다. 극장용 영화를 TV로 볼 때 크레딧의 글씨를 읽기 어려운 경우를 흔히 볼 수 있다. 이러한 문제들을 고려해 다음 사항들을 주의해야 한다.

① 모든 정보를 요점구역 내에 집중시킨다.
② 가능한 한 크고, 굵고, 윤곽이 깨끗한 글자를 사용한다. TV는 가느다란 선을 제대로 재생하지 못하는 경우가 있으므로 주의해야 하는데, 컴퓨터 그래픽을 사용해 글씨에 그림자(drop shadow)를 넣어 쉽게 문제를 해결할 수는 있다.

종적인 차트의 카메라 운용
종적으로 쓰인 차트를 틸트 업 혹은 다운하면서 부분적으로 단계적으로 보여주는 것으로, 때에 따라 효과적일 수 있다.

③ 정보의 양을 제한한다. 정보의 양이 적을수록 시청자는 이해하기 쉽다. TV 그래픽 전문가들은 일반적으로 세로 8줄 이내, 가로 20자 이내가 적합하다고 조언한다.
④ 너무 복잡한 배경에 글자를 넣지 않도록 주의한다.
⑤ 색깔과 명암대비를 살핀다. 배경과 글씨 사이에는 현저한 명암 차이가 있어야 읽기 쉽다. 또한 색깔도 배경과 조화를 이루도록 고려해야 한다.

색과 색의 적합성
색은 디자인에서 중요한 요소이므로 그 특성과 속성과 그것이 TV시스템에 어떻게 반응하는지에 대해 알아야 한다. 앞서 설명했듯이 색은 색상과 채도, 명도로 구성되어 있

다. 이러한 요소들이 어떻게 조화를 이루며 어떻게 균형을 유지할 수 있는지는 쉽지 않지만, 간단하게 두 개의 범주로 나누어 보면 고감노 색(high energy color)과 서감노 색(low energy color)으로 구분할 수 있다.

고감도 색은 기본적으로 밝은 고채도의 색으로 붉은색, 노란색, 오렌지, 녹색 등을 말한다. 저감도 색은 저색상, 저채도의 색들로 파스텔톤의 색이나 갈색, 보라색, 청회색 등을 말한다. 색의 균형을 유지하기 위해 고감도 색끼리 사용하거나 저감도의 배경에 고감도의 색을 쓰거나, 저감도 색끼리 사용하면 좋다. 가장 쉬운 방법은 저감도 배경 앞에 고감도 피사체를 놓는 것이다. 또한 색의 선택에 앞서 설명한 붉은색의 번지는 특성, 모아레 효과(moire effect) 등을 고려해야 한다.

스타일

스타일이란 우리가 사용하는 언어처럼 살아 있는 것이다. 이것은 사람과 장소, 시간의 특별한 미적 요구에 따라 달라진다. 이것을 무시하면 효과적이고 인상적인 전달을 포기하는 것이다. 스타일이란 책을 통해 배워지기보다는 대부분 우리의 주변 환경을 주의 깊게 관찰하고 눈과 귀 그리고 가슴을 열고 우리의 생을 경험하는 데서 얻어진다.

디자이너는 이 시대에 유행하는 스타일을 감지하는 데서 머물지 말고 그것을 개인적이고 독특한 것으로 발전시키도록 노력해야 한다. 그래픽의 스타일은 전체 프로그램이 스타일을 완성하는 데 중요한 역할을 해야 한다.

구도

기본적으로 그래픽의 구도는 카메라의 구도와 같다. 좋은 구도를 가진 그래픽은 다양한 요소들을 의미 있는 것으로 종합하고 단위 요소들의 관계를 설정해 시청자에게 필요한 정보를 전달할 수 있고, 미적으로 아름다운 그래픽은 시청자들의 시청에 즐거움을 주고 흥미를 줄 수 있다.

효과적인 전달 방법

그래픽의 가장 중요한 기능은 시청자에게 정보를 전달하는 것이다. 그것이 타이틀이든 광고주, 사람이름, 핵심 정리 중 어떤 것이든 효과적인 전달을 위해 최선을 다해야 한다.

 CBS

눈을 형상화한 미국 CBS방송국의 로고
단순한 디자인이지만 여러 가지 의미로 해석될
수 있는 매우 효과적인 그래픽이다.

그래픽은 대부분의 경우 화면에 잠시 나타났다 사라진다. 그러므로 시청자에게 순간적으로 인상을 줄 수 있도록 디자인되어야 한다. 프로그램의 주제와 직접적으로 연관된 이미지를 사용하는 것은 좋은 방법이다. 이해하는 데 오랜 시간이 걸리도록 복잡하게 디자인된 그래픽은 대개의 경우 시청자에게 별 의미가 없는 것이다. 좋은 그래픽이란 명료하고 간단하며 직접적인 것이다.

2. 카메라 그래픽의 종류

카메라 그래픽이란 카메라로 잡아서 사용하는 것을 말하며, 그 종류는 타이틀 카드, 지도 혹은 차트 등이 있다.

타이틀 카드

과거 TV에서는 평면 제목용 카드(plane title card)라고도 불렀으며, 단색의 색종이 위에 제목이나 출연자, 작가, 연출자의 이름 등을 쓰거나 인쇄한 것으로 다른 어떤 상과 합성하지 않고 그대로 쓰는 경우가 많았다. 컴퓨터 그래픽이 대부분인 요즈음도 특정한 프로그램의 제목이나 글씨체는 프로그램의 분위기에 잘 맞도록 서예가나 디자이너가 직접 손으로 쓴 것을 카메라로 찍어서 사용하는 경우가 많다.

지도와 차트

지도와 차트는 특히 교육적인 프로그램에서 중요한 부분을 차지하며 다른 프로그램에도 많이 사용되고 있다. 일반적으로 지도와 차트는 단순하게 디자인되며, 특별한 경우를 제외하고는 섬세한 묘사는 비효율적이다.

현대 방송에서 컴퓨터 그래픽은 중요한 위치
를 차지하고 있으며 이용 빈도가 점점 높아지
고 이용 방법도 다양해지고 있다.

3. 카메라의 운용

스튜디오에서 그래픽은 이젤 위에 놓는 것이 카메라 운용에 편리하며 이젤을 두 개 이
상 사용해야 그래픽 A에서 그래픽 B로 컷할 수 있다. 한 대의 이젤을 사용해야만 할 때는
출연자가 직접 넘겨도 된다. 야외에서 사용할 때는 바람과 광선의 각도에 주의한다.

4. 컴퓨터 그래픽

현재는 대부분의 그래픽이 컴퓨터를 이용해 만들어지고 있다. 컴퓨터 그래픽의 장점
은 카메라를 사용하지 않고 직접 TV 시스템에 연결된다는 것이다. 즉, 카메라를 이동해
그래픽을 잡을 때 소요되는 많은 시간을 절약할 수 있다. 과거 컴퓨터 그래픽 개발 초기
에는 화면에 자막을 넣거나 간단한 그래픽 제작 용도로 CG가 많이 사용되었으나 요즘은
자막뿐만 아니라 다양한 그래픽과 화면 효과까지도 컴퓨터 그래픽을 사용하며 거의 모
든 TV 프로그램이 컴퓨터 그래픽의 도움을 받고 있다. 또한 TV뿐 아니라 영화의 경우도
편집과 화면 효과를 위해 컴퓨터 그래픽이 필수 요소가 되었다.

5. TV 타이틀 디자인[1]

영상산업은 TV, 영화, 멀티미디어 등이 총체적으로 결합된 첨단 분야라 할 수 있다. 그중에서도 특히 TV 영상은 광범위하고 대중적인 TV 매체의 특성상 가장 쉽게 널리 전파할 수 있는 분야인데, 특히 컴퓨터 그래픽의 발전과 함께 그 표현영역이 무한히 넓어지고 있다.

방송 미술의 역사는 1961년 KBS에 의해 본격적인 TV 시대가 열리면서 시작되었다. 또한 1964년에 TBC, 그리고 1969년에 MBC가 TV 개국을 알리며 이에 동참했다. 타이틀 디자인 역시 TV 개국과 그 맥을 같이한다. 1980년대에 컬러 TV 방송이 시작되기 전 흑백시대까지는 평면적인 타이틀만으로 그 프로그램의 성격을 최대한 표현해야 했다.

현재 메인타이틀 백은 영상으로 처리되지만 그 이전에는 화면에 약 30~50초가량 노출되는 타이틀 백에 타이틀 디자이너가 프로그램의 내용과 성격을 집약시킨 그림을 수작업으로 표현했다. 프로그램의 내용을 함축적으로 시각화해 시청자에게 전달하는 것이 방송타이틀 디자인이다. 그중에서 TV 타이틀 디자인 분야는 프로그램 제목인 메인타이틀로부터 시작해 부제인 서브타이틀, 일러스트, 심볼, 마크 등의 제작을 담당한다.

초창기 TV 타이틀에서 타이틀 백, 일러스트, ID 카드를 제작하는 작업은 매월 갱신되는 정기적 행사였으며, 무엇보다 그 계절에 맞는 그림을 찾기 위한 아이디어 싸움이었다.

타이틀 디자인은 프로그램의 성격과 내용을 문자로 함축시켜 표현한 것으로, 그 프로그램의 상징적 이미지를 드러내는 기능을 갖는다. 그러므로 타이틀 디자이너는 프로그램의 제목에서 연상되는 이미지 및 강약과 리듬감을 드러내는 포인트를 찾아서 효율적으로 나타낼 수 있는 창의적인 디자인을 개발하려고 노력해야 한다.

초기에는 SS 카드라고 하는 흰색 아트지에 흑색으로 글씨를 썼고 이것을 네거티브로 촬영, 현상한 후 다시 슬라이드화해 방송에 사용했다. 이후 네거티브 필름을 거치지 않고 바로 사용할 수 있도록 FSS 카드라는 흑색 종이에 흰색 펜으로 작업했다. 방송제작에 필요한 모든 자막의 준비는 신속성을 요하는 것이기 때문에 언제든 작업이 가능하도록 현장에는 자와 펜을 비롯한 제작도구들이 항시 비치되어 있었다. 수작업으로 쓴 프로그램

1 박명호, 『TV 타이틀 디자인』(한울, 2004).

제작 스태프 명단의 로고타입마저도 디자인의 개성과 프로그램의 특성을 느낄 수 있도록 작성되었다. 이후로 MBC TV 개국과 함께 식자기, 문자 발생기가 도입되어 TV 타이틀은 세분화·전문화되기 시작했다. 더 나아가 흑백시대를 마감하고 새로운 컬러시대가 도래함으로써 방송미술은 일대 변화를 맞이하게 되었다. 그에 따라 타이틀 디자이너의 역할이 광범위해지고 모든 타이틀에 컬러를 적용하게 되었다.

컴퓨터가 도입된 이래로, 과거 수작업 중심이었던 타이틀 디자인은 다양한 효과와 움직이는 영상으로 빠르게 변화되어왔다. 앞으로도 타이틀 디자인은 나날이 발전하는 컴퓨터 기술의 힘을 입어 고품질 영상으로 시대에 맞는 이미지를 창조해갈 것이다. 이를 위해 TV 타이틀 디자이너는 시간에 따른 영상 흐름에 최대한 효과적인 타이밍 감각, 즉 시간적 고려와 미적 감각을 포함한 섬세하고 다양한 테크닉을 연마해야 한다. 세련된 화면을 연출하기 위해서는 무엇보다 디자이너의 역량과 노력이 관건이기 때문이다.

1) TV 타이틀 제작과정

각종 프로그램의 얼굴이 되는 타이틀의 제작과정은 일반적으로 프로그램 기획 → 연출 → 의뢰서 및 대본 → 타이틀담당 팀장 → 디자이너 → 제작의 과정을 거친다.

2) TV 타이틀 디자인의 실제

아이디어 창출

프로그램의 정확한 내용을 파악한 후 이의 효과적인 전달을 위해 실행 가능한 몇 가지 아이디어를 창안하고 이 중 최종안을 스케치한다. 아이디어 발상 단계에는 축소, 확대, 첨가, 비교, 과장, 상징 등 여러 가지 기법의 적용이 포함된다.

시각화

아이디어 상태인 각종 디자인을 시각화하는 작업이 진행된다. 이때 사용하는 붓, 펜,

273

크레파스 등 필기 및 색채도구의 선택, 그리고 화선지, 켄트지 등의 지질에 따라 시각화
효과를 극대화할 수 있다.

3) TV 타이틀의 구성

톱 타이틀

메인타이틀이 시작되기 전에 나오는 타이틀로 창사특집, 미니시리즈, 수목드라마 등
홈타이틀로 메인타이틀과 비슷한 위치에서 화면을 구성한다.

메인타이틀

프로그램의 얼굴이며, 내용을 함축적으로 표현하는 디자인으로 화면에서 약 1/3 비율
의 크기로 중앙에 위치한다.

크레딧

프로그램 진행시 진행자나 연출자의 이름을 표시하거나 프로그램의 끝부분에 제작에
참여한 모든 사람의 직책과 이름을 표시하는 자막이다.

서브타이틀(자막)

오락, 교양, 영화, 만화 프로그램에 많이 등장하며 메인타이틀보다 조금 작게 화면을
구성하는데, 외국 프로그램의 자막 등이 이에 해당한다.

클로징 타이틀

프로그램 끝을 알리는 타이틀로 화면구성을 1/4 정도로 한다.

6. TV 프로그램 유형별 타이틀 제작과정

I) 드라마

드라마의 특성

TV 드라마는 형식상으로 주말연속극, 일일연속극, 단막극, 미니시리즈, 대하드라마 등으로 나눌 수 있고, 내용상으로는 통속적인 멜로드라마, 시트콤, 다큐드라마, 뮤지컬, 수사극, 농촌극, 사극, 시대극 등으로 나눌 수 있다. 타이틀은 특정 프로그램의 분위기와 성격을 함축적이고 상징적으로 표현해 전체적인 이미지를 나타내는 데 큰 몫을 한다. 특히 드라마의 타이틀은 프로그램에서 상당히 큰 비중을 차지하는 만큼 제작할 때 신중한 예술적 배려가 요구된다.

몇 년 전까지도 타이틀 디자인은 수작업으로 그려진 타이틀 로고 및 타이틀 백을 정지화면으로 삽입하며 시청자의 사랑을 받아왔지만 최근에는 컴퓨터 그래픽에 의한 다양하고 세련된 서체가 자주 등장하게 되었다. 드라마 PD들 역시 타이틀에 대한 인식도가 높아 다양한 디자인을 요구하고 있으며, 타이틀 디자이너 또한 수작업 제작방식의 서체와 기존 개발된 서체를 혼용해 다양하고 창의적이며 세련된 디자인으로 TV 방송에서 중요한 역할을 담당하고 있다.

타이틀 디자인은 프로그램의 얼굴로서 시청자가 드라마의 성격과 내용을 느낄 수 있도록 디자인해야 한다. 또한 그것만의 독특한 톤과 양식이 있어야 하므로 다양하고 개성적인 서체를 개발하도록 노력해야 한다.

드라마 타이틀 로고

① 메인타이틀

메인타이틀은 프로그램의 얼굴이다. 드라마의 메인타이틀은 드라마의 줄거리를 정리한 시놉시스의 내용을 잘 파악해 프로그램의 내용이 함축적으로 드러나도록 디자인해야 한다. 일반적으로 사극에서는 필서체가 이용되지만 현대물에서는 별도로 디자인을 하거나 기존 서체를 응용한다. 드라마 타이틀은 제작시간이 여유로운 편이어서 디자이너가

다양하고 창의적인 디자인을 제작하는 데 좋은 조건에서 제작에 임할 수 있다.

② 서브타이틀과 크레딧

드라마의 종류에 따라 메인타이틀보다 작은 서브타이틀을 사용하는 경우도 있으며 크레딧은 등장인물과 스태프의 이름을 적는 것으로 모든 글씨체나 크기는 메인타이틀과 조화를 이루도록 해야 한다.

2) 오락 프로그램

오락 프로그램의 특성

건강한 웃음과 유머러스한 표현으로 세상을 밝게 해주는 방송의 오락기능은 현대 인간 생활에 중요한 역할을 한다. 오락적 기능으로 인해 방송은 건전하고 유쾌한 내용을 제공함으로써 복잡한 사회활동에서 누적된 스트레스를 해소해주고, 문명화된 삶으로부터 오는 긴장을 완화해줄 수 있다.

따라서 버라이어티쇼, 퀴즈 프로그램, 유아 프로그램에 이르기까지 오락 프로그램에서의 타이틀 디자인은 남녀노소 누구나 보고 즐길 수 있도록 개성적 이미지가 강하게 제작되어야 하며, 항상 새로움을 느끼게 할 수 있는 다양한 표현방법으로 제작되어야 한다.

오락 프로그램 타이틀 로고

① 메인타이틀

오락 프로그램은 메인타이틀에 프로그램의 내용이 함축적으로 표현되는 만큼, 연출자와의 직접적인 협의과정을 통해 시각적 문제를 해결한 후에 디자인 작업에 들어간다. 그러면서도 오락 프로그램의 메인타이틀을 제작할 때에는 다른 장르의 프로그램 타이틀보다 디자이너의 재량과 비중이 좀 더 크게 작용하는 경우가 많다. 과거에는 타이포그라피 위주의 디자인에 머물렀으나 요즘은 캐릭터 및 문양과 움직임 등을 덧붙여 디자인하는 경향이 많다. 그뿐만 아니라 구성의 다양성과 풍자성 및 코믹성이 가미된 아이디어로 디자인한 메인타이틀만으로도 프로그램의 성격을 손쉽게 이해할 수 있도록 해야 한다. 대

체로 타이틀 제작을 위한 시간적 여유가 주어지는 편이지만, 간혹 긴급한 주문이 있을 때 순발력 있게 대응할 수 있는 민첩함도 디자이너에게 필요한 자질이다.

② 서브타이틀

요즘 오락 프로그램에는 서브타이틀, 즉 자막을 많이 사용하는 경향이 높아지고 있다. 서브타이틀의 경우 메인타이틀보다 제작의 비중은 덜하지만 제작방식은 비슷하다. 또한 빠른 시간 내에 제작이 이루어져야 하기 때문에 디자이너의 순발력을 필요로 하는 것 역시 메인타이틀과 마찬가지이다.

다만 일회용 서브타이틀을 제작할 때는 간단한 방식으로 제작한다. 특히 프리체의 디자인이나 정형화된 기존 서체를 이용한 디자인이 많이 제작된다.

3) 교양 프로그램

교양 프로그램의 특성

교양 프로그램이 교육적 효과에 주안점을 둔다고 해서 그 전달방식도 교과서적 화법만을 고수하는 것은 아니다. 즉, 단순하고 경직된 형식보다는 흥미와 지식이 혼합된 형식을 지향하기 때문에 소재의 다양성 및 내용의 독창성과 융통성이 매우 중요하다. 그러면서도 오락 프로그램처럼 한순간의 감성적 유희만으로 그치는 것이 아니라 시청자의 사고활동을 자극하고 기억에 남아 사회인으로서 일반교양을 함양하는 데 도움이 되도록 유도해야 한다.

또한 각 교양 프로그램의 주 시청자 층을 고려한 디자인 작업이 이루어져야 하며, 그 프로그램이 배치된 편성시간에 맞는 분위기를 유지해야 하는데, 특히 시각적으로 혼란스럽지 않고 안정적인 느낌이 나도록 제작하는 것이 효과적이다. 그러면서도 다른 유형의 프로그램 타이틀처럼 간결한 디자인 속에 프로그램의 성격이 잘 녹아들 수 있도록 제작되어야 한다.

교양 프로그램 타이틀 로고

① 메인타이틀

교양 프로그램 메인타이틀은 프로그램의 성격과 내용을 잘 파악해 디자인해야 한다. 다른 프로그램에 비해 제작시간의 여유가 많아서 연출자와 스태프 간의 사전 조율작업이 많은 편이며, 프로그램에 대한 디자인의 역할을 체계적으로 발휘할 수 있다. 교양 프로그램은 점차 단순한 교육적 내용보다 흥미와 지식을 겸한 에듀테인먼트(edutainment) 형태로 제작되는 경향을 띤다. 교양 프로그램의 메인타이틀 제작에는 프리체 또는 기존 서체를 응용한 다양한 디자인이 많이 제작되고 있다.

② 서브타이틀

교양 프로그램의 서브타이틀은 생방송 또는 녹화할 때 화면에 지원되는데, 메인타이틀보다 비중은 약하지만 제작방식은 대동소이하다. 다만 프로그램이 생방송으로 제작될 때 빠른 시간 안에 서브타이틀의 순발력과 창의력을 동시에 발휘해야 하므로 디자이너는 무엇보다 방송시간에 차질이 없도록 기민함을 갖추어야 한다. 게다가 프로그램 생방송 직전에 서브타이틀이 바뀌는 경우도 있어 스태프 모두가 긴장하는 가운데 신속한 타이틀 제작이 이루어지기도 한다.

4) 만화와 영화

만화

만화 프로그램은 재미있으면서도 어린이들에게 유익한 내용으로 구성되어야 한다. 또한 어린이의 시각에 맞추면서 전달력이 뛰어난 캐릭터를 구상해 친근감과 흥미를 유발시킬 수 있도록 제작해야 한다. 요즘은 캐릭터 디자인의 활용도가 커져서 캐릭터와 타이틀 로고를 함께 제작해 프로그램 성격이 한층 더 부각되면서 타이틀 역시 상품화되는 효과를 낳고 있다. 만화 프로그램의 타이틀은 움직이는 것도 많으므로 움직임에 대한 다양한 고려가 있어야 한다.

① 메인타이틀

만화 프로그램의 메인타이틀 역시 프로그램 내용과 이미지가 함축적으로 드러날 수 있는 시각적 효과에 초점을 두고 구상·제작된다. 다른 프로그램에 비해 제작할 때 시간적 여유가 있는 편이므로 창의적 디자인이 나올 수 있는 다양한 사고과정을 거친다. 이를 위해 프로그램 기획서를 정확히 분석한 후 내용상의 이미지와 시각적 표현을 어떻게 연결할 것인가에 대해 면밀히 고려해 최종 제작에 임해야 한다.

만화 프로그램의 메인타이틀용으로는 부드럽고 따뜻한 서체를 주로 이용해 크레파스나 펜으로 부드러운 느낌이 살아나도록 제작한다.

영화

① 메인타이틀

영화의 메인타이틀 역시 그 영화의 내용을 함축적으로 시각화하되 시청자에게 영화의 성격에 관해 효율적으로 의사전달을 할 수 있도록 제작되어야 한다. 만화와 마찬가지로 제작시간의 여유가 있으며 담당연출자와 디자이너가 의견을 많이 공유하는 편이다. 또한 외국 영화의 경우 우선적으로 원문 타이틀 로고 디자인의 분위기를 이해한 후 한글화하는데, 이때는 원문 서체에서 읽혀지는 영화 내용에 대한 정보를 한글로 각색하는 작업뿐 아니라 원문에 담긴 정서를 한국적으로 소화해 표현해내는 능력이 필요하다. 물론 원문 서체가 한글화 작업에 거의 그대로 응용되는 경우도 있다. 외화의 경우 포스터 로고 디자인은 감각적이며 창의적인 요소가 많이 가미된다. 또한 방화의 경우는 원래의 타이틀을 그대로 사용하거나 같은 분위기로 다시 제작하는 경우도 있다.

② 서브타이틀

영화 프로그램의 서브타이틀 역시 비중은 메인타이틀에 비해 작지만 디자인 완성도와 강도는 비슷하다. 영화 프로그램은 주로 메인타이틀만 제작하지만 외화 시리즈물의 경우에 서브타이틀 제작을 의뢰하는 경우가 많다. 서브타이틀에서도 그 프로그램의 내용을 함축적으로 표현해야 한다는 기능이 주어지기 때문에 디자이너는 프로그램의 내용과 정확한 표현을 결합하기 위해 많은 사고 과정을 거친다. 외화의 자막도 서브타이틀의 일종이므로 읽기 쉬운 글씨체를 선택해야 하며, 글자 크기는 영화 감상에 지장이 없을 정도가 좋다.

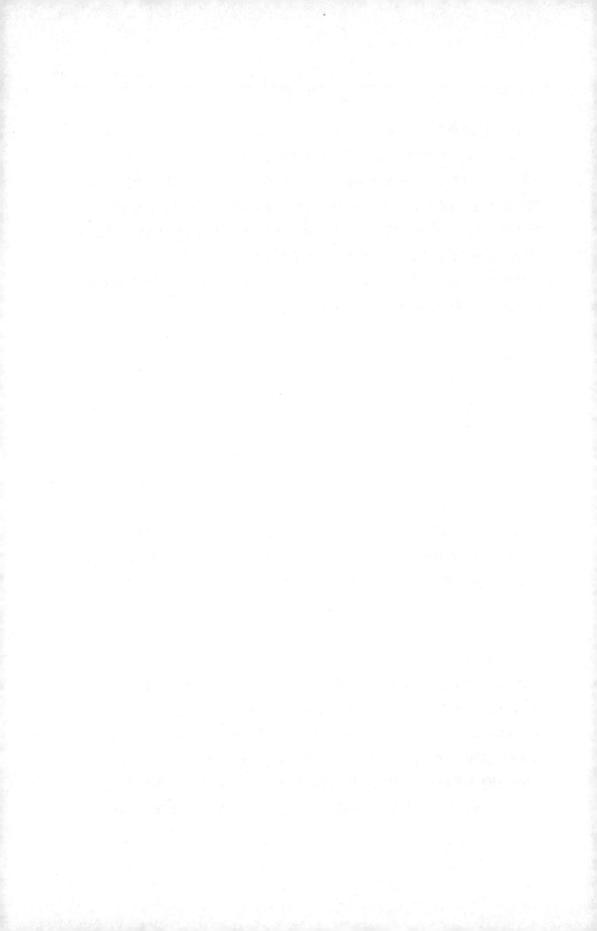

7장

녹화와 편집

가. 녹화
1. VTR의 역사
2. 아날로그와 디지털 녹화
3. 새로운 비디오 저장장치
4. 프로그램 녹화
5. 스위처

나. 편집
1. 편집의 언어
2. 편집의 기능
3. 화면전환
4. 편집의 기본 원칙
5. 영상 편집방식과 시스템
6. 편집자의 윤리
7. 편집과 촬영

초기의 TV 방송은 기본적으로 생방송이었으며, 자료와 기록은 필름에 전적으로 의존해야 했다. TV 방송의 기록은 16mm 키네스코프(kinescope)를 이용해 TV 화면을 필름에 기록해 보관하거나 시차 극복을 위해 사용했다. 그러나 이러한 필름에 의한 방법은 화질과 시간(현상과 건조에 시간이 필요함) 때문에 많은 문제가 발생했다. 조금 더 편리하고 정교한 기술에 대한 열망으로 녹화테이프와 VTR이 등장했고, 녹화와 편집 기술은 크게 발전했다. 현재의 방송에서 VTR을 떼놓고서는 아무 일도 할 수 없다. 심지어 현장 생방송 특히 운동경기의 중계 등에서는 느린 동작, 정지화면, 기타 자료 등을 보여주기 위해 VTR이 필수적으로 사용되기 때문이다. 지금은 VTR의 사용이 급격히 줄어들고 모든 것이 컴퓨터에 저장되는 시대가 되고 있지만, 아날로그 방식이든 디지털 방식이든 프로그램을 녹화하고 편집하는 기본적인 발상은 크게 다르지 않다.

TV 편집은 두 가지, 즉 스위처와 복수의 카메라를 사용해 촬영과 동시에 편집하는 방법과 단일 카메라로 촬영해 사후에 편집하는 방법(post-production editing)이 있다. 이들은 방법적으로는 커다란 차이가 있지만 시청자들에게 미치는 정서적 반응과 효과는 동일하다. 그것은 촬영된 장면들의 의미를 다듬고 형식을 부여하는 것이다.

현재 방송환경의 중요한 변화 중 하나는 점점 야외 제작의 비중이 높아간다는 것이다. 야외 제작의 분량이 증가한다는 것은 편집의 양도 증가한다는 뜻이며, 스튜디오 제작프

로그램을 포함해 어떤 프로그램이 됐든 어떤 형태로든 편집의 도움 없이 방송한다는 것은 상상하기 힘들게 되었다는 것을 말한다. 특히 ENG/EFP 작업의 경우 빠르고 정확한 편집방법이 없다면 제작이 불가능하다.

가. 녹화

1. VTR의 역사

VTR은 1956년 미국의 암펙스(Ampex)사에 의해 최초로 개발되었다. VTR 개발의 첫 번째 직접적 동기는 미국이라는 독특한 방송환경이다. 동부(뉴욕)와 서부(L.A.) 사이에는 3시간의 시간차가 있으므로 네트워크 TV의 경우 뉴욕에서 6시 뉴스를 할 시간에 서부는 아직 한낮인 오후 3시이므로 이 뉴욕의 뉴스를 기록해두었다 6시에 방송하기 위한 기록장치가 필요했다. 이러한 장치로 초기에 사용했던 키네스코프가 문제가 많았기 때문에 좋은 화질과 즉시 재생할 수 있는 VTR의 개발은 필수적이었다. 두 번째 동기는 제작자들의 제작 용이성과 작품 완성도의 문제이다. 필름이나 라디오(1940년대부터 오디오 테이프가 본격적으로 사용되기 시작)처럼 먼저 기록한 후 사후에 편집할 수 있어 당시의 TV처럼 생방송을 하는 것보다는 훨씬 용이하고 완성도 있는 작품을 제작할 수 있는 장점이 있다.

그러나 1956년 개발된 최초의 VTR은 편집기능이 없었다. 전체 프로그램을 실황녹화 방식으로 기록해 단순히 재생하는 것이었다. 1957년 최초의 컬러VTR이 개발되었고, 1958년에는 기계적 편집방법(mechanical tape editing)이 소개되었다. 이것은 영화에서 직접 필름을 잘라 편집하듯이 직접 테이프를 자르고 필요 없는 부분을 제거하는 방법으로, 시간이 많이 걸리고 결과도 매우 조잡했다. 그러나 이것은 제작상의 실수를 제거하고 프로그램을 부분적으로 녹화할 수 있는 길을 터놓았다.

1960년대 초기에 암펙스사는 현재의 방법과 같은 전자적 편집방법(electronic editing)을 개발했다. 이것은 기계적 방법처럼 비디오테이프를 직접 자르는 것이 아니고 전자적으

로 편집점(editing point)을 정해 편집하는 것으로, 본격적인 VTR 방송시대의 막을 열었다. 1967년에는 최초의 길디 느린 동작을 만드는 방법이 개발되었고, 1970년에는 타임코드가 표준화되었다. 1972년에는 전체 프로그램을 비디오테이프로 제작한 최초의 네트워크 프로그램 TV 영화 〈모래성(Sandcastles)〉이 제작되었다. 1970년대 중반의 기술발전에 의한 흐름, 즉 라디오, TV, 계산기 등의 소형화에 힘입어 VTR도 혁명적으로 작은 크기로 개발되어 ENG의 탄생을 보게 된다. 휴대용 장비인 ENG는 영화처럼 현상할 필요가 없이 즉시 편집해 방송할 수 있으므로 특히 뉴스 프로그램에 혁명적인 변화를 가져왔으며, 동일한 장비로 다큐멘터리나 드라마의 야외제작도 가능하게 되었다.

또한 1970년대 고품질의 1인치 헬리컬(1-inch helical) VTR의 개발은 당시까지 주종이었던 2인치 쿼드라플렉스(2-inch quadraplex) VTR을 대체해 또 하나의 큰 변혁을 일으켰다. 헬리컬 VTR은 낮은 가격과 작은 몸체로 쿼드라플렉스 VTR과 동일한 화질과 음질을 재생할 수 있으며, 느린 동작, 빠른 동작(fast motion), 정지화면 등을 자유롭게 할 수 있고, 편집을 간편하게 할 수 있는 장점이 있어 1980년대 방송용 VTR의 주종을 이루었다.

1990년대에 나타난 새로운 녹화장비의 흐름은 디지털 방식의 녹화기들이다. 카메라에서 발생시킨 전기 신호, 즉 진동하는 영상신호를 비디오테이프에 기록하고 재생시키는 것이 아날로그 방식이라면 샘플링을 이용해 아날로그 신호를 디지털로 변환시킨 뒤 수백만 개의 화소 변환을 통해 이것을 0과 1의 숫자로 기록하는 것이 디지털 방식이다. 디지털 녹화기는 1980년대 중반에 개발되어 복사의 장점과 고음질의 오디오 등의 장점으로 점차 아날로그 장비의 퇴조를 예고하고 있다. VTR은 이렇게 짧은 역사 속에서도 엄청나게 빠른 속도로 발전해왔으며, 현재도 발전을 계속하고 있다.

2. 아날로그와 디지털 녹화

1) 아날로그 녹화

비디오 신호를 처리하고 기록(녹화)하는 데는 아날로그와 디지털의 두 가지 방법이 있

다. 아날로그 신호의 기록은 그 신호를 생산한 빛과 소리의 변화에 따라 지속적으로 변화하는 신호를 기록하는 것이다. 예를 들어 아날로그 방식으로 처리되어 생산되는 전기적 비디오 신호는 카메라의 렌즈를 통해 들어오는 빛에 따라 직접적인 영향을 받으며, 그것이 만들어내는 비디오 신호의 파형은 연속적인 것이다. 그 신호가 비디오테이프에 기록될 때 전기적 신호는 전압의 지속적인 변화로 기록된다.

2) 디지털 녹화

디지털 녹화 과정에서 입력되는 아날로그 신호(비디오 혹은 오디오)는 비트 혹은 연속적인 파동의 on/off로 구성된 디지털 신호로 전환된다. 디지털 신호로의 전환은 입력되는 아날로그 신호의 다양한 지점에서 샘플링하는 것으로 시작해 이 정보들을 저장하고 재생하기 위해 숫자 부호로 전환하는 것이다. 신호들이 재생될 때에는 이 과정을 반대로 실행해 디지털화된 정보를 그에 상응하는 소리와 그림으로 된 아날로그 신호로 바꾸어준다.

3) 샘플링 비율(sampling rate)

샘플링은 아날로그 비디오 신호에 포함되어 있는 명도(luminance)와 색도(chrominance) 요소들을 디지털 정보의 다발로 전환시키기 위해 얼마나 자주 표본추출을 하느냐로 설명할 수 있을 것이다. 디지털 비디오샘플링에서는 4 : 2 : 2, 4 : 1 : 1, 4 : 2 : 0 등의 세 가지 방법이 자주 쓰인다.

4 : 2 : 2 샘플링에서는 각 비디오라인에 있는 각각의 화소들이 모두 명도정보(Y)를 샘플링하고 색도 값(Cr 과 Cb)은 하나 건너 하나씩 샘플링한다. 그러므로 줄지어 있는 4개의 화소마다 4개의 명도정보가 샘플링 되고, 2개씩의 색도 정보가 샘플링되며, 이것이 4개 단위로 반복된다고 생각하면 된다.

4 : 1 : 1 샘플링에서는 명도 정보에 대한 샘플링은 동일하지만 색도 정보는 4개의 화소당 두 번이 아닌 한 번만 샘플링을 하게 된다.

4 : 2 : 0 샘플링에서도 명도정보에 대한 샘플링은 동일하지만 색도 정보에 대한 샘플링은 다르다. Cr색도에 대한 부분은 홀수 주사선상에 있는 화소들을 하나 건너 하나씩 샘플링하고, Cb색도 정보는 짝수 주사선상에 있는 화소들을 하나건너 하나씩 샘플링한다.

결과적으로 4 : 2 : 2샘플링이 다른 방식에 비해 두 배의 색도 샘플링 비율을 갖기 때문에 다른 방식에 비해 양질의 신호를 생산할 수 있다. 최신 개발된 4 : 4 : 4 샘플링 방식은 최고의 화질을 낼 수 있다.

4) 압축비(compression rate)

많은 디지털 비디오 시스템은 생산 자료의 양을 줄이기 위해 자료를 압축한다. 압축은 디지털 정보를 저장하고 전송하는 작업을 편리하게 해준다. 압축을 실행할 때는 각 프레임에 있는 정보 중 어떤 것이 반복적이며 어떤 것이 새로운 것인지 분석해 찾아낸다.

예를 들어, 카메라를 정지해놓고 촬영을 할 때 자동차가 프레임으로 들어와서 카메라를 향해 달려온다고 상상해보자. 매 프레임에 보여지는 전경과 배경의 정보들(나무, 도로, 건물 등)은 변화가 없을 것이다. 변화하는 것은 카메라를 향해 달려오는 자동차의 위치와 크기일 것이다. 비디오 신호가 압축될 때는 배경에 대한 정보는 전체 프레임을 통해 한 번만 부호화(encode)하면 되지만 자동차가 등장하면 자동차의 움직임을 기록하기 위해 모든 프레임을 지속적으로 부호화해야 한다.

압축은 비율로 표시하는데, 숫자가 높을수록 압축비가 높은 것이며 낮은 숫자는 압축이 적게 되었다는 뜻이다. 그러므로 압축비가 5 : 1인 DV방식이 압축비가 약 3 : 1인 Digital-S방식보다 더 많이 압축되었다는 것을 알 수 있다. 일반적으로 압축비가 낮게 녹화된 신호가 압축비가 높은 것보다 더 좋은 화질의 영상을 만들어낸다.

5) 압축 방식

비디오시스템에서는 몇 가지 다른 압축 방식이 널리 쓰인다. JPEG(Joint Photographic

Experts Group) 압축 방식은 원래 디지털 정사진(still photography)을 위해 개발되었으나 비디오(motion JPEG)에도 적용되었다. MPEG-1(Motion Picture Experts Group-1) 압축 방식은 CD-ROM을 위한 것이고, MPEG-2 방식은 표준 TV방송을 위한 것이다. 이러한 방식들의 기술적 차이에 대한 설명은 이 책을 읽는 독자에게는 불필요할 것으로 판단되며, 이 책을 읽는 독자들은 방식의 이름과 적용에 대한 내용만 숙지하면 충분할 것이다.

6) 디지털의 장점

디지털 방식의 신호 기록에는 몇 가지 장점이 있다. 디지털 신호는 전류의 변화신호를 기록하는 대신에 숫자들로 기록하기 때문에 기록, 재생, 복사 등에서 아날로그 방식에 비해 훨씬 더 정확하고 잡음(noise)이 적다. 복사와 녹화가 빈번한 편집과 녹화작업에서 아날로그 방식은 화질과 음질이 나빠지고 잡음이 나타날 수 있기 때문에 이것은 매우 중요한 장점이다. 사실 디지털 테이프 방식에서 복사는 원본 테이프와 거의 구분하기 어렵다. 더욱이 디지털 신호는 아날로그 신호에서는 조작 불가능한 것들을 컴퓨터를 활용해 처리할 수 있다. 요즘 TV에서 눈에 확 띄는 영상 효과들은 대개 디지털 방식으로 만들어진 것이다. 영상 효과는 대부분 여러 장의 전체 혹은 부분 화면을 원본 화면에 겹쳐서 만들어내는 것이므로 여러 차례 복사를 해도 화질이 떨어지지 않는 디지털 방식을 쓸 수밖에 없기 때문이다.

3. 새로운 비디오 저장장치

비디오테이프가 지난 40년 이상 전자비디오신호를 기록하는 가장 기본적인 매체였지만 비디오테이프를 대체할 새로운 기술들이 개발되어 여러 가지 방식이 사용되고 있다.

1) 컴퓨터 하드디스크와 비디오 시스템

하드디스크는 컴퓨터에 사용되는 자기적 저장장치이다. 정보는 컴퓨터의 디스크 드라이브 시스템 안에 있는 일련의 자기원반 위에 저장된다. 컴퓨터는 아날로그 신호가 아닌 디지털을 사용하기 때문에 비디오와 오디오 신호는 기록되기 전에 아날로그에서 디지털로 변환된다. 모든 컴퓨터에는 하드디스크 드라이브가 내장되어 있다. 하지만 음향을 포함한 컬러 동영상은 파일의 크기가 크기 때문에 하드디스크 용량을 금세 초과할 수 있다. 그러므로 하나의 컴퓨터로 두개 이상의 작품을 제작해야 하는 상황에서는 문제가 발생한다. 그 해결책은 이동용 하드 드라이브이다.

각각의 작품을 별개의 이동용 드라이브에 저장해 분리하면 컴퓨터의 메인 드라이브는 다른 용도로 사용할 수 있다. 상용화된 전문가용 캠코더 중에는 야외 촬영 시 이동용 하드디스크를 이용할 수 있는 제품도 있다. 이러한 시스템은 용량에 따라 20분 이상의 분량을 기록할 수 있으며 무작위 접근(random access)과 입출력이 가능하다. 비디오 서버는 비디오를 녹화하고 재생할 수 있는 하드디스크 저장장치를 장착한 컴퓨터이다. 편집을 할 때 서버는 독립적인 각각의 편집용 컴퓨터에서 접근할 수 있는 중앙 집중형 비디오 자료의 저장장치 역할도 한다. 예를 들어 대통령 기자회견 같은 자료화면을 중앙 서버에 넣어놓고 편집자가 필요할 때 자신의 편집용 컴퓨터로 내려받아서 작업해 뉴스장면에 사용할 수도 있다. 지상파 방송과 케이블 TV에서는 광고와 프로그램들을 저장하는 데 VCR을 대신해서 비디오 서버를 많이 활용하고 있다. 서버가 그날 방송할 방송순서를 기록한 송출표를 갖고 있는 중앙컴퓨터와 연결되어 있다면 광고와 프로그램은 자동으로 송출될 수도 있다.

2) CD-ROM과 DVD

CD-ROM

CD-ROM 기술은 가정용 컴퓨터를 위한 다양한 멀티미디어 프로그램들에 의해 널리 보급되었다. 재생 전용이었던 CD에 녹음과 녹화도 할 수 있게 됐지만 CD는 정보의 양과

재생 속도에서 매우 제한적이다. 특히 동영상을 기록하기에는 턱없이 부족하다. 예를 들어 CD-ROM은 700MB의 정보를 저장할 수 있는데, 이것은 약 80분 정도의 음악이나 몇 분 정도의 고화질 비디오를 저장할 수 있는 용량에 지나지 않는다.

DVD

이러한 문제를 해결하기 위해 주요 장비 제작회사들은 새로운 CD의 표준방식을 DVD라고 부르기로 합의했다(처음에는 DVD를 digital video disc의 약자라고 했으나 음악과 컴퓨터 콘텐츠를 망라하는 지금은 digital versatile disc의 약자로 부른다). 현재 대부분의 비디오 대여점에서는 인기 있는 영화를 담은 DVD를 대여할 수 있으며, DVD생산 업계는 과거에 사람들이 CD를 선호해서 LP음반과 전축을 버렸듯이 DVD를 보기 위해 VHS VCR을 버리기를 바라고 있다. 새로 개발된 DVD는 CD-ROM과 같은 크기이지만 17기가바이트까지 정보를 저장할 수 있어서 몇 시간 분량의 고화질 비디오를 배급하는 데 적당한 매체가 되었다. DVD플레이어는 CD-ROM도 재생할 수 있기 때문에 CD-ROM드라이브보다는 DVD드라이브를 장착한 컴퓨터가 급격하게 늘고 있다.

4. 프로그램 녹화

프로그램을 생방송, 즉 실황중계방송이 아닌 녹화방송으로 결정했다면 어떠한 방법으로 녹화할 것인가를 결정해야 한다.

녹화 방법에는 실황녹화, 분할녹화, 한 대의 카메라와 녹화장치로 녹화, 다수의 카메라 다수의 녹화장치 사용 등의 방법이 있다.

1) 실황녹화

실황녹화(live on tape)란 다수의 카메라와 스위처를 이용해 전체 프로그램을 끊임없이

진행하고 녹화해 방송하는 것이다. 실황녹화와 실황중계의 차이점은 단지 시간의 차이 뿐이다. 실황녹화는 녹화가 끝난 후 후반작업 과정이 전혀 없거나 극히 일부만을 수정 혹 은 보완하는 것이 일반적이다.

2) 분할녹화

분할녹화법은 복수 카메라(multiple-camera) 제작의 장점과 융통성 있고 창조적 조작이 가능한 사후편집의 장점을 모두 이용하기 위한 방법으로 전체 프로그램을 부분(신 혹은 세 그먼트)으로 나누어 복수 카메라와 스위처를 이용해 녹화한 후 사후에 각 세그먼트를 조 합해 편집하는 것이다. 분할녹화법은 크고 복잡한 전체 프로그램을 작은 부분들로 나누 어 녹화함으로써 출연자들이 전체의 연결을 생각할 필요 없이 각 세그먼트에 최선을 다 할 수 있다. 또한 좁은 스튜디오에 많은 세트가 필요할 경우, 어린이 출연자들처럼 전체 프로그램을 한꺼번에 진행하기 어려운 경우에 효과적이다.

3) 한 대의 카메라와 녹화장치로 녹화

이 방법은 문자 그대로 영화촬영을 하듯이 카메라 한 대로 전체 프로그램을 제작하는 것이다. 주로 ENG/EFP 제작에 사용되는 방법이지만 그 밖의 제작에도 적용되고 있다. 한 대의 카메라로 전체 프로그램을 한 샷 한 샷(shot by shot) 찍어가는 방법인 만큼 모든 샷은 조명, 음향, 카메라의 각도, 연기자의 동작선 등이 정확하게 계획된 개별적인 촬영 정위치(set up)에서 이루어진다.

이렇게 한 샷씩 찍어가면 연출과 출연자 그 밖의 모든 스태프와 크루는 오직 한 샷에 모든 것을 집중할 수 있는 장점이 있다. 물론 단일 카메라는 복수 카메라에 비해 작업시 간이 많이 걸리는 단점이 있으나 매 샷마다 정확하게 원하는 것을 만들어낼 수 있는 장점 이 있고, 소수의 인원으로 작업이 가능하고 이동이 쉽다. 또한 각 샷을 다른 촬영 정위치 에서 녹화하기 때문에 모든 화면의 연결과 전환이 사후편집 과정에서 이루어져야 하는

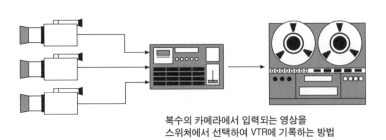

복수의 카메라에서 입력되는 영상을
스위처에서 선택하여 VTR에 기록하는 방법

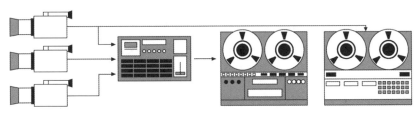

복수의 카메라와 스위처를 사용하지만
그중 특별한 카메라를
독립된 VTR에 연결하여 기록한다.

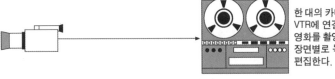

한 대의 카메라를 곧바로
VTR에 연결하여
영화를 촬영하듯이
장면별로 녹화한 후
편집한다.

각각의 카메라에 VTR을
연결하여 동시에 촬영,
녹화한 후에 편집하여
마무리한다.

데, 이러한 다양한 사후작업의 가능성은 영화처럼 정밀하고 창조적인 작업을 할 수 있게 해준다.

단일 카메라 작업을 하기 위해서는 전체 프로그램을 각 장면으로 분할하고, 또 각 샷으로 분할해야 한다. 그리고 이것을 다시 촬영에 편리한 순서로 다시 정리해 촬영일정과 촬영 정위치를 결정해야 한다. 일반적으로 마스터 샷(master shot)을 먼저 찍는다. 마스터 샷이란 전체를 (보통 롱 샷 혹은 풀 샷으로) 잡아 중요한 움직임(action)의 진행을 찍는 것을 말한다. 그리고 같은 장면 내의 클로즈업, 반응 샷 등을 나중에 찍는 것이 순서이다. 대부분의 경우 작품 전체의 순서(흐름)와 상관없이 각 샷을 찍어야 하므로 가장 중요한 것 중 하나는 연속성(continuity)이다. 연기자의 위치나 동작, 세트와 대소도구의 위치 등이 순서가 맞도록 특별히 주의해야 한다.

4) 다수의 카메라와 다수의 녹화장치

이 방법은 다수의 카메라와 각 카메라마다 녹화장치를 연결해 현장에서 화면전환(switching)을 하지 않고 프로그램 전체를 녹화해 사후에 편집하는 방법으로, 동시에 다양한 카메라 앵글을 얻을 수 있다. 이 방법은 〈내 사랑 루시(I love Lusy)〉라는 코미디 시리즈에서 처음 사용된 방법인데, 연기자들은 실제 관객 앞에서 계속적으로 연기해 세 대의 카메라(당시에는 필름으로 제작되었음)로 전체를 다양한 각도에서 촬영해 사후편집했다. 이러한 방법은 연기자들에게 연속성의 부여라는 장점과 관객의 반응을 보고 들을 수 있는 장점과 사후편집으로 작품의 완성도를 높일 수 있는 장점이 있다.

또한 재현하기 어려운 장면들, 예를 들어 어렵고 복잡한 스턴트 장면이나 특수효과를 사용하는 장면인 폭발, 화재 등의 장면에 이 방법을 쓰면 매우 효과적이다. 스포츠 중계 방송 시에는 주 녹화장치 외에 몇 대의 녹화장치들을 카메라에 연결해 느린 동작이나 정지화면 등의 다양한 효과를 얻는 데 사용하기도 한다.

5. 스위처(switcher)

TV 프로그램이란 각기 다른 많은 그림과 이미지, 즉 화면들의 조합으로 이루어진 결과이다. 한 화면에서 다른 화면으로 전환되어 프로그램이 계속 진행되도록 하는 것을 스위칭(switching) 혹은 동시편집(instantaneous editing)이라고 부르며, 이러한 역할을 하는 장비를 스위처라 부른다. 스위처는 그 기능과 전자적 디자인에 따라 간단한 것과 매우 복잡한 것 등 사용목적에 따라 다양하게 개발되어 있다. 그러나 아무리 복잡한 스위처라 할지라도 기본적인 기능은 간단한 스위처와 유사하다. 복잡한 스위처는 더 많은 화면 효과와 신뢰성 그리고 전자적인 안정성을 갖추고 있다. 스위처의 기본 기능은 다양한 입력으로부터 들어오는 화면 중 적절한 화면 선택, 두 개의 입력화면 간의 화면 전환, 특수효과 발생 등이다.

현재 개발되어 있는 첨단 스위처 중에는 VTR 등의 다른 장비를 원격조종할 수 있는 것과 오디오를 화면에 맞출 수 있는 '오디오-추종-비디오(audio-follow-video)' 스위처 등 다양한 기능을 가진 것들이 있다. 제작용 스위처(production switcher)는 스튜디오의 조정실이나 중계차에 장치된 스위처를 일컫는다.

1) 기본적인 설계

스위처를 보면 먼저 눈에 띄는 것이 줄을 지어 있는 많은 버튼들이다. 이것을 버스(bus)라고 부른다. 이 버스에 있는 각 버튼은 각자의 입력을 가리킨다. 대부분의 스위처는 프로그램 버스, 믹스(mix) 버스, 프리뷰(preview) 버스로 구성되어 있다.

프로그램 버스
프로그램 버스의 기능은 그 위에 있는 어떤 입력을 선택하면 즉시 방송(혹은 녹화)되도록 선택(버튼을 누르면 불이 켜짐)하는 것이다.

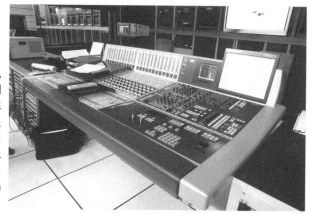

스위처

간단한 스위처에도 프로그램 프리뷰, 믹스 등의 버스와 와이프 패턴, 키어(keyer) 등의 장치가 있다. 소형은 주로 교육용, 초보 전문가용으로 사용된다. 대형 스위처는 대형 스튜디오나 중계차, 사후편집실 등에서 사용하는 것으로, 다양한 화면전환 장치와 조정장치, 크로마키, 다운스트림 키어(downstream keyer), 특수효과 장비 등을 갖추고 있다.

믹스 버스

믹스 버스는 두 화면의 전환과 합성(페이드, 디졸브, 슈퍼 임포지션 등)을 위한 장치이다.

프리뷰 버스

프리뷰 버스는 송출(on air)되기 전 자막 삽입, 특수효과 등을 미리 보고 확인할 수 있도록 한 장치이다.

스위처를 이용한 간단한 화면의 특수효과는 와이프, 키, 크로마키(chroma key), 분할화면(split scene), 비디오 피드백(video feedback), 솔라리제이션(solarization) 등 다양하다.

나. 편집

우리 속담에 '구슬이 서 말이라도 꿰어야 보배'라는 말이 있다. 수많은 구슬을 어떻게 정렬하고 배치하느냐가 중요하다는 말이다. 편집 또한 촬영된 수많은 영상들을 어떻게 배치하느냐에 따라 프로그램에 메시지 전달 효과와 감동의 크기가 달라진다.

1. 편집의 언어

브라운로(K. Brownlow)는 『퍼레이드는 끝났다』에서 다음과 같이 썼다.

편집은 영화를 두 번째 연출하는 것이다. 가장 알맞은 순간을 측정하는 것 - 정확히 어디를 잘라야 하는가를 아는 것 - 은 감독들이 필요로 하는 직관적인 재능과 동일한 것을 요구한다. 모든 촬영된 영상들은 편집자에게 정밀하지 않은 자료를 내어놓는다. 경험이 없는 사람들은 편집이 잘 된 영상작품에서 편집자에게 요구되는 것은 단지 촬영된 장면들을 순서에 맞게 붙이기만 하면 되는 것으로 생각하기 쉽다. 사실 편집자의 임무가 단순히 발견되기를 바라고 있는 하나의 완벽한 연결을 찾아내는 것이라고 믿는 편집자는 없다. 만약 이것이 사실이라면 직소퍼즐(그림조각 맞추기 놀이)을 푸는 것과 비슷하다.

영상 작품의 편집과 직소퍼즐을 조립하는 것의 차이는 직소퍼즐은 정해진 그림의 부분들을 조각으로 맞추어가는 것이지만 영상작품에서는 사전에 결정된 것이 아무것도 없다는 것이다. 영상이 이미 영상작가의 머릿속에, 그리고 대본 위에 존재했다고 말하는 사람이 있을지도 모르지만 편집실에 모여든 테이프들은 이전에 어떤 사람의 머릿속에도 종이 위에도 존재하지 않았던 것이다. 그것은 오직 편집과정을 통해서만 관객들에게 의미와 이야기가 전달될 수 있는 형태로, 즉 테이프들이 영상 작품으로 변화될 수 있는 것이다. 편집의 언어를 이해하기 위해 우리는 '편집은 두 번째 연출이다'라는 말과 연관 지어 정의를 내릴 필요가 있다. 그래야만 우리는 브라운로가 편집자의 '숨겨진 힘'이라고 불렀던 것을 밝혀낼 수 있을 것이다.

l) 선택

영상물은 대개 편집의 기능을 전제로 계획하고 촬영된다. 이것은 특히 사용할 샷들을 최종적인 편집 단계에서 결정해야 하는 경우 무엇을 찍을 것인가를 결정할 때 사실로 판

명된다. 드라마의 경우 이러한 형태의 작업은 편집자에게 또 다른 선택의 여지를 준다. 첫 번째, 선택의 여지는 동일한 샷을 촬영한 여러 개의 테이크 사이에 있다. 편집과정에서 선택할 수 있도록 대부분의 샷은 같은 슬레이트(slate, 촬영판) 아래 여러 차례 촬영된다.

이것은 우선 특정한 샷에서 가장 효과적인 액션을 얻으려는 갈망과 테이크(take)의 선택은 대본의 동일한 부분을 커버하는 다른 샷들에 꼭 들어맞는가에 따라 결정될 것이라는 인식의 두 가지를 의미한다. 두 번째, 하나의 액션을 하나 이상의 촬영위치(set up)에서 촬영하는 것이 일반적인데 결과적으로 촬영 각도와 샷의 크기가 바뀌어 편집 시보다 폭넓은 선택의 여지를 제공한다. 세 번째, 이러한 방식의 촬영은 언제 자르고 어디로 편집할 것인지에 대한 문제를 남겨둔다.

2) 구성

구성에서 선택의 의미를 이해하려면 먼저 장면의 구성과 전체 드라마의 각 장면을 어떻게 배치해야 할 것인가를 이해해야 한다. 장면들을 효과적으로 구성하기 위해서는 구성의 기능을 이해해야만 한다. 구성에 대해 잘못 이해하면 편집의 기술을 피상적으로 사용하게 된다. 글을 쓰거나 드라마를 촬영하는 것이 단순히 글자나 등장인물들의 행위 이상의 어떤 것을 전달하려는 것이라면 편집은 표면 아래에 담겨 있는 극적인 부분들에 공헌하도록 사용되어야 한다. 편집할 때 대사가 정확히 들리고 연기자들의 행위가 보이는 것만을 확인한다면, 그 구성은 단지 기계적인 행위에 지나지 않은 것이 될 것이다.

다큐멘터리의 창시자이자 ≪플래허티≫의 편집자였던 헬렌 밴 도겐(Helen van Dogen)은 그녀의 경험을 통해 자신이 다큐멘터리를 구성하는 데 영향을 미치는 요소들에 대한 자신만의 리스트를 작성했는데, 그것들은 장면의 내용, 각 영상의 공간적 움직임, 각각의 샷의 색조와 명조와 명조의 가치(분위기), 정서적인 내용 등이다. 이것은 다큐멘터리에 적용하는 특별한 사항들이라고 볼 수도 있지만 극적인 요소가 있는 작품들에도 적용될 수 있는 일반적인 것으로 볼 수도 있다.

3) 균형과 강조

편집의 진정한 공헌은 본래 갖추어져 있는 극적인 요소를 균형과 강조를 통해 북돋워 주는 데 있다. 모든 편집 장면들에 유지되어야 하는 장면의 균형은 매우 미묘한 사항이며 만약 편집자가 강조를 알맞게 사용한다면 그것은 균형을 맞추는 데 도움이 될 것이다. 예를 들어 편집자가 가까운 샷(예: 풀 샷에서 미디엄 샷)으로 편집할 때마다 영상적 강조의 변화는 그 순간의 극적인 균형을 도와주는 데 매우 긴요하다.

4) 동축

등장인물과 카메라의 움직임이 정리되기 시작하는 등 한 장면의 촬영이 시작될 무렵이면 감독은 균형과 강조에 의해 그 장면의 정서적인 내용을 북돋우기 위해 물리적 공간의 이용방법을 찾는다. 편집은 이러한 의도를 존중하고 더욱 효과적인 것이 되도록 해야만 한다. 각 장면들이 전개되고 발전될 때마다 편집자는 극적 긴장의 지배적인 방향(이것을 극의 움직임과 흐름의 중심축, 즉 동축(動軸)이라고 부른다)을 의식해야만 한다. 이것은 단순히 장면의 흐름을 분석하는 일이나 어느 순간에 누가 프레임의 중앙(center stage)에 서느냐를 결정하는 것이 아니라 지배적인 것은 장면의 특징적인 점과 전체 드라마에서의 목적과의 관계에서 결정되어야만 한다는 것이다. 간단한 예를 들어보자. 만약 등장인물 두 사람 사이에 싸움이 벌어졌을 때 실제 싸움보다도 이 싸움에 직접 관여하지 않은 제3의 인물들이 드라마에 더 중요할 수도 있다. 이러한 제3의 인물들의 반응은 강조에 필요한 편집의 요소가 될 수도 있다. 이러한 경우에도 지나치게 강조하지 않도록 주의해야 한다. 예를 들어 감독은 두 사람의 싸움이 진행되는 동안에 제3의 인물들의 반응에 초점을 맞출 수 있도록 조심스럽게 계획했을지도 모르기 때문이다. 한 장면에서 이러한 동축을 이해하는 것은 편집자가 언제, 어떻게 편집을 해야 할지를 결정하는 데 올바른 단서를 제공할 것이다.

5) 동기 부여

모든 장면의 편집은 동기가 부여되어야 한다. 다시 한 번 강조하지만 편집은 반드시 강조되는 것이어야지 단순히 기계적인 작업이 아니다. '편집에 의해 강조되거나 이해될 수 있는 동작이 있기 때문에'라는 말은 편집의 충분한 이유가 되지 못한다. 한 장면의 극적인 초점과 이미 결정된 관점 등이 동작의 세부적인 것보다 훨씬 중요한 경우가 허다하다. 때에 따라 타이트 샷으로 그냥 두는 것이 클로즈업으로 편집하는 것보다 훨씬 극적 긴장에 공헌하는 경우도 있으며 클로즈업으로 편집하는 것이 하찮은 것을 지나치게 강조하는 결과를 가져올 수도 있다.

6) 초점의 핵심

시청자들은 하나의 샷 속에서 매순간 프레임의 특정한 것에 주목한다는 것을 편집자는 반드시 의식해야 한다. 종종 충분한 동기가 부여된 편집이 편집에 의해 주의력이 전환되는 것을 방지할 수 있다. 만약에 시청자의 눈이 기대하지 않았던 것에 초점을 맞추어야 한다면 그 순간 편집점은 죽음의 지점이 될 것이며 장면의 흐름은 혼란스럽게 될 것이다.

7) 장면의 연결과 구축

편집자는 장면 사이의 결합부분에서 편집이 제대로 작용하는 방법을 알아야만 한다. 이것은 대개의 경우 감독이 편집과정에서 잘 조화되도록 인접한 장면들의 시작과 끝을 사전에 확실하게 해두기 때문에 큰 문제가 없는 경우가 많다. 성공적인 장면의 연결과 구축은 화면 구성과 흐름의 빠르기와 리듬을 조정하는 데 달려 있다.

8) 평행액션

평행편집을 전제로 촬영된 장면들이 종종 흐름의 속도와 균형에 대한 주의 없이 편집되는 경우가 있다. 이러한 장면들의 상호편집(inter-cutting)은 사전에 특별한 목적으로 촬영한 것이 아닌 한 좋은 편집이 될 수 없다. 특히 평행액션의 일반적인 기능인 분리된 극적 줄거리들을 하나로 통합해 대단원으로 몰아가는 부분이라면 더욱 그렇다.

9) 리듬과 속도

편집자가 장면을 구축할 때는 전체 흐름의 정확한 속도를 제공하고 내재된 리듬을 설정하거나 강조하는 것이 목표가 되어야만 한다. 드라마든 다큐멘터리든 보이는 모든 것들은 그 자체의 본래적인 리듬이 있다. 이러한 리듬을 편집, 즉 커팅의 동기로 사용할 수 있다는 것은 매우 중요하다. 효과적인 편집과정에서 반드시 고려되어야만 하는 모든 요소들 중에서 리듬과 속도를 조정하고 사용하는 것은 작품을 훌륭한 것으로 만드는 데 공헌하는 마지막 요소이다.

프랑스의 영화감독인 고다르(J. Godard)는 "감독하는 것이 시각적으로 보는 것이라면 편집은 심장의 고동이다. 우리가 기대하는 것은 두 가지 모두의 특성이지만 하나가 공간 속에서 기대치를 찾는 것이라면 다른 하나는 시간 속에서 찾는 것이다"라고 말했다.

편집의 가장 중요한 기능은 시간 속에서 기대치를 찾아내는 것이다. 편집과정에서 우리가 하는 모든 일은 시간의 조작이다. 우리는 그것을 빠르게 하기도 하고 느리게 하기도 하며, 반복하기도 하고 줄이거나 잘라내기도 하며, 정지시키거나 혹은 뒤로 움직이기도 하고 장소를 이리저리 옮겨 다니게도 하며 이쪽 카메라에서 저쪽 카메라로 옮기기도 한다. 또 평행편집을 통해 서로 다른 장소들을 동시에 조립하기도 한다. 편집자는 자신이 인지한 시간을 또 다른 시간을 속이는 데 사용하기도 한다.

2. 편집의 기능

편집을 하는 이유에는 조합, 손질, 수정, 구축 등이 있다.

1) 조합

가장 간단하고 중요한 기능으로, 많은 부분으로 나누어 촬영, 녹화된 프레임을 순서대로 짜 맞추는 것이다. 제작(촬영, 녹화) 과정에서 세심한 주의를 기울여 작업하면 편집과정에서 많은 시간을 절약할 수 있다.

2) 손질

손질이란 트리밍(trimming)이라고도 하며, 불필요한 부분을 잘라내고 말끔히 정리한다는 말뜻 그대로 모든 편집 작업은 모든 불필요한 부분들을 잘라내고 필요한 부분만을 골라 시간에 맞게 다듬다. 예를 들어 어떤 사건에 대한 뉴스 보도에 배정된 시간이 30초라면 카메라 기자가 아무리 많은 시간을 녹화해왔다 해도(예를 들어 20분) 그중 보도 내용을 가장 효과적으로 보여줄 수 있는 30초만을 편집하고 나머지(19분 30초)는 잘라내야 한다.

3) 수정

수정, 즉 잘못된 부분이나 장면을 좋은 것으로 대체하는 작업은 편집에서 매우 중요한 부분이다. 좋은 부분을 찾아 잘못된 부분에 대체한다는 것은 얼핏 쉬운 일처럼 생각되지만, 예를 들어 배경음의 차이, 샷의 차이, 색의 차이 등 다양하고 수정하기 어려운 문제들이 자주 발생한다. 이러한 경우가 편집자의 중요한 도전 대상이며, 이러한 과제를 해결하

는 데에는 창조적인 아이디어와 방법이 필요하다.

4) 구축

가장 어렵지만 가장 만족감을 얻을 수 있는 것이 전체 프로그램을 어떻게 구축하느냐 하는 문제이다. 다양한 크기와 각도로 촬영된 많은 장면과 샷 등을 가지고 전체 프로그램을 어떻게 구축하는가를 고민하는 단계가 되면 이것은 전체 프로그램의 가장 중요한 과정이 된다.

예를 들어 단일 카메라 작업에서 한 장면을 LS(롱 샷), MS(미디엄 샷), CU(클로즈업) 등 다양한 크기와 다양한 각도에서 촬영했다면 이러한 샷들을 어떤 순서로, 어떤 방법으로 화면전환을 하느냐에 따라 전체 프로그램의 분위기는 크게 달라질 수 있다. 또한 각 화면에 필요한 음향효과와 음악의 삽입 등도 매우 중요하다.

3. 화면전환

우리가 두 개의 화면을 연결할 때는 연결되는 두 화면의 관계를 짐작할 수 있는 특별한 화면전환 방법이 필요하다. 이러한 화면전환 방법으로는 기본적으로 컷(cut), 디졸브(dissolve), 페이드(fade), 와이프(wipe) 등의 방법이 있다. 여기서는 기본적인 방법만을 살펴보고 자세한 사항은 연출론에서 알아본다.

1) 컷

컷은 한 화면에서 다른 화면으로 즉시 전환하는 방법으로 가장 많이 사용되며 가장 눈에 띄지 않는 화면 전환이다. 컷 그 자체는 보이지 않으며 우리는 다만 다음에 오는 화면을 볼 뿐이다. 우리의 눈이 한 지점에서 다른 지점으로 시선을 옮길 때 (카메라의 팬과 같이)

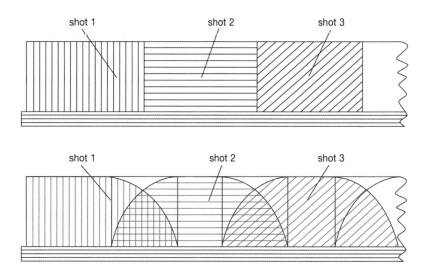

컷과 디졸브

화면전환 방법 중에서 컷(위)은 즉시 한 샷에서 다음 샷으로 전환하는 방법으로, 가장 빠르고 직접적이며 다른 방법에 비해 화면전환이 눈에 띄게 드러나지 않는다. 디졸브(아래)는 앞의 화면과 뒤의 화면이 잠시 겹치면서 전환하는 것으로, 전통적으로 시간과 장소의 변화를 나타낼 때 많이 사용한다..

두 지점 사이의 공간은 거의 인지하지 않는 것과 같다. 컷은 기본적으로 상황을 명료화, 강렬화하기 위해 사용된다. 명료화란 예를 들어 어떤 책의 저자가 자신의 책을 들고 있을 때 그 책을 자세히 보여주기 위해 클로즈업으로 컷하는 식이다. 강렬화란 화면의 인상을 강렬하게 하기 위한 것이다. 예를 들어 링 위에서 싸우고 있는 권투선수들을 익스트림 롱 샷(extreme long shot)으로 잡으면 그들의 싸움은 맥없는 것이 되지만 그들의 주먹과 얼굴을 타이트 샷으로 컷하면 그들의 움직임은 강렬한 인상으로 다가온다.

컷을 사용하는 중요한 이유들은 다음과 같다.

연속동작

카메라가 피사체를 더는 따라갈 수 없을 때 다른 카메라로 컷한다.

세부노정

현재 보고 있는 화면보다 더 자세히 보고 싶을 때 클로즈업으로 컷한다.

시공변화

실내 장면에서 실외로 컷하면 장소의 이동을 나타낼 수 있으며, 생방송에서는 불가능하지만 녹화된 테이프를 편집할 때에는 컷으로 시간의 변화를 나타낼 수 있다.

충격변화

앞서 설명한 강렬화와 마찬가지로 타이트 샷과 롱 샷에는 충격의 차이가 있다.

리듬구축

커팅으로 전체 프로그램의 리듬을 구축할 수 있다. 예를 들어 같은 내용의 화면도 빠르게 커팅하면 일반적으로 자극적인 느낌을 주며, 느리게 커팅하면 차분하고 안정적인 느낌을 준다.

2) 디졸브

디졸브(dissolve)는 한 화면에 다른 화면이 나타나 서서히 겹치면서(super imposition/overlap) 앞의 화면이 서서히 사라지는 것을 말한다. 이것은 첫째, 동작의 부드러운 연결, 둘째, 장소와 시간의 변화표시, 셋째, 두 이미지의 강력한 연관 관계 표시 등에 쓰인다. 특히 무용, 음악 등의 프로그램에 효과적이며, 지나치게 사용하면 강력한 리듬을 구축할 수 없고, 정확한 변화와 강세를 놓쳐 시청자를 지루하게 만들 수도 있다.

3) 페이드

화면이 점점 어두워져 암전(black out)이 되거나 혹은 반대의 경우이다. 이것은 연극의 막과 같이 처음 시작(fade in)되거나 한 시퀀스가 끝나거나 전체 프로그램이 끝났을 때 사용되며, 정확한 의미에서 화면전환이라고 보기는 어렵다. 그러나 크로스 페이드(cross fade: 페이드 아웃 즉시 다음 화면을 페이드 인하는 것)를 화면 전환으로 사용하는 경우가 있다.

와이프와 분할화면, 비디오 피드백, 포스터 효과

너무 자주 페이드 아웃하는 것은 프로그램의 단절을 가져오며, 페이드 아웃하면 시청자는 채널을 돌릴 수 있다.

4) 와이프

좌에서 우로 혹은 위에서 아래로 그리고 다양한 모양으로 한 화면이 들어와 먼저의 화면을 프레임 밖으로 밀어내는 것으로, 엄밀한 의미에서 특수효과로 분류된다.

4. 편집의 기본 원칙

편집의 기본적인 목표는 스토리를 명확하고 효과적으로 전달하는 것이다. 오랜 동안 영화와 TV의 제작 요원들은 우리의 목표성취를 돕기 위한 편집의 관례와 약속, 기본 원칙을 확립해놓았다.

대부분의 편집은 전체 프로그램에 연속성을 부여하는 작업이다. 이것은 편집자가 프로그램의 샷과 샷 혹은 신과 신을 연결할 때 영상과 소리의 일관성을 유지하고 확립해야 한다는 뜻이다. 또한 아주 짧은 시간 내에 메시지를 완벽하게 전달해야 한다. 야외 촬영된 테이프 편집의 경우 단순히 연속성 부여의 차원을 넘어 영상과 소리를 대비시키고 병

치시켜 효과적이고 의미 있는 작업을 해볼 수 있는 가능성이 있다.

편집의 기본 원칙은 연속성, 복합성, 연관성 등으로 구분할 수 있다. 이러한 구분을 보아 알 수 있듯이 이 구분법은 자세한 모든 부분을 규정한 것이 아니며 편집의 기본원칙이란 반드시 지켜야 할 법과 같은 것이라기보다는 관례 혹은 약속이라고 생각해야 한다.

편집의 원칙들은 대부분의 경우 프로그램을 효과적인 것으로 만드는 데 공헌하지만 특별한 경우 프로그램의 내용과 전달 목표의 특수성에 따라서는 기본 원칙에서 금기사항이 장려사항이 될 수도 있고 그 반대가 될 수도 있다.

1) 연속성

편집의 연속성이란 주체의 확인, 주체의 위치, 움직임, 색과 소리의 연속성을 잘 유지해야 한다는 뜻이다.

주체의 확인(subject identification)

한 샷에서 다른 샷으로 편집될 때 시청자가 주체를 쉽게 판별할 수 있도록 해야 한다. 예를 들어 익스트림 롱 샷에서 갑자기 클로즈업으로 컷하면 보는 사람들에게 혼란을 줄 수 있다. 또한 동일한 주체를 크기나 각도가 비슷한 샷으로 컷하거나 연속동작의 중간부분을 삭제한 점프 컷(jump cut)도 매우 혼란을 주는 편집이다.

주체의 위치(subject location)

주체의 위치는 편집자의 문제라기보다는 연출자와 촬영인이 촬영 시 주의해야 할 사항이다. 예를 들어 두 사람이 대화할 때 오버 더 숄더(over the shoulder) 샷이나 클로즈업을 하더라도 두 사람 사이에 상상의 선을 설정할 수 있다. 이것을 회화축(line of conversation)이라고 부르기도 한다. 일정한 위치를 유지하기 위해서는 회화축의 어느 한쪽에서만 촬영을 해야 한다. 이것은 단일 카메라나 복수 카메라에서 동일하게 적용된다. 또한 사회자가 두 사람과 대화를 할 때 사회자의 위치도 고려해야 한다.

점프 컷

카메라의 각도와 샷의 크기가 정확하게 차이를 느끼지 못하면 화면 내에서 피사체가 점프된 것처럼 보인다. 각도나 크기의 변화를 줄 때는 45도 정도 변화를 주든지 크기의 경우 WS-BS 등 분명한 변화를 주어야 한다. 점프 컷을 피하기 위한 시퀀싱 점프 컷을 피하기 위해 컷 어웨이(cut away)를 사용하면 효과적이다.

방향 유지

어떤 방향으로 움직이고 있는 피사체를 미디엄 샷에서 클로즈업으로 컷할 때 동일한 방향으로 유지하도록 해야 한다.

지나친 거리 생략과 각도 변화

익스트림 롱 샷에서 갑자기 클로즈업으로 컷하면 누구의 클로즈업인지 혼란스러울 수 있다. 줌 인하든지 사이에 미디엄 샷을 넣어주는 것이 좋다. 또한 각도가 지나치게 바뀌어도 유사한 느낌을 받는다.

클로즈업에서의 위치
두 사람이 대화할 때 투 샷에서 클로즈업으로 컷할 때도
두 사람의 시선 방향은 유지되어야 한다.

자연스러운 위치
세 사람의 대화에서 사회자(혹은 중요인물)를 한쪽에 배치해야 시퀀싱에 문제가 없다.

위치 이동
세 사람의 대화에서 위치 선택의 잘못으로 중앙에 있는 사람이 투 샷일 때 좌우로 이동하게 되어 부자연스럽다.

움직임(movement)

움직임이 있는 화면들을 편집할 때는 최대한 움직임들의 연속성을 유지하기 위해 노력해야 한다. 다음 세 가지 사항을 주의해 편집해야 한다.

첫째, 움직일 때 컷한다(cutting on action). 예를 들어 의자에서 일어나는 사람을 클로즈 업에서 와이드 샷으로 컷할 때는 그 사람이 일어나기 시작할 때나 거의 다 일어났을 때 (동작을 멈추기 전) 컷해야 한다.

둘째, 움직이는 피사체를 따라 카메라가 팬하며 따라갈 때 다음 샷을 정지된 샷으로 컷하는 것은 좋지 않다. 정지된 것에서 움직이는 것으로 컷하는 것도 눈에 거슬린다.

셋째, 움직이는 물체는 방향(혹은 가상선)을 갖는다. 그러므로 편집 시 이 선을 넘지 않도록 해야 하며, 등·퇴장의 방향도 고려해야 한다.

색

스튜디오에서 복수 카메라 작업일 경우 색의 통일(color match)에 어려움이 적지만 야외
제작일 경우 장소와 조명조건의 다양한 변화로 색의 통일에 어려움이 많다. 장소가 현저
하게 다를 경우 색의 변화는 별 문제가 아닐 수 있으나 동일한 장소, 동일한 피사체의 색
이 다를 경우─예를 들어 출연자의 WS에서 푸른색인 상의가 BS에서 녹색으로 바뀔 수 있음─에는
반드시 색을 조정해야 한다. 이러한 문제를 줄이기 위해 촬영 시 주의를 기울여야 하며
편집자도 항상 색의 통일성에 유의해야 한다.

소리

텔레비전의 편집은 많은 경우 영상과 소리를 동시에 편집하게 되므로 소리의 중요성
을 바로 알아야 한다. 소리를 편집할 때는 다음 세 가지 사항을 유의해야 한다.

첫째, 대화나 인터뷰 등을 편집할 때는 대화 중의 호흡, 쉼(pause) 등을 조절해 리듬을
살려야 한다.

둘째, 주변음(ambience sound)은 연속성을 살리는 데 매우 중요한 역할을 하므로 분리
해서 작업하거나 볼륨 조정에 주의해야 한다.

셋째, 음악을 편집할 경우 박자(beat)에 맞추어 컷하라. 전체적으로 음악이 느리거나
박자가 강하지 않고 흐르는 듯한 분위기일 때는 디졸브가 효과적이다.

2) 복합성

가끔 단순한 연속성의 부여보다 장면 혹은 상황에 강렬한 인상을 주는 것을 더 중요하
게 고려해서 편집해야 할 때가 있다. 이 말은 편집을 통해 어떤 장면 혹은 프로그램의 복
합성을 드러내야 한다는 뜻이다.

복합성을 드러내는 방법은 와이드 샷에서 점진적으로 타이트 샷으로 편집하는 것, 일
련의 클로즈업 샷을 편집하는 것, 편집의 리듬을 증진하는 것, 고감도의 음악을 사용하
거나 배경음과 음향효과 등을 영상과 조화시키거나 혹은 반대로 하는 방법 등이 있을 수
있다.

예를 들어 스키를 타고 언덕을 활주하는 선수의 모습을 편집할 때 출발선, 중간, 결승선을 순서대로 편집해 보여준다면 연속성 있는 원만한 편집이라고 할 수는 있으나, 극도로 긴장한 선수의 얼굴 클로즈업, 눈을 헤치고 달려가는 스키의 클로즈업, 충격을 흡수하고 균형을 유지하기 위해 애쓰는 다리, 속력을 내기 위해 저어대는 손과 팔 등의 타이트 샷들을 편집하면 시청자들은 언덕을 활주해 내려오는 선수의 어려움과 고통을 느낄 수 있어 단순한 경기를 관전하는 수준에서 머물지 않고 정신적으로 참여하는 듯한 느낌을 준다. 이것은 단순한 연속동작을 보여줌에 그치지 않고 그것이 가지고 있는 복합성을 함께 보여주는 것이다.

3) 연관성

어떤 형태의 편집이든 특히 뉴스 편집의 경우 상황과 장면의 진실한 상호관계(상황의 연관성)를 유지해야 한다. 예를 들어 어떤 정치인의 연설장에서 취재한 테이프에 촬영인이 장난스럽게 잠에 빠진 청중의 클로즈업을 잡아왔을 때 나머지 대다수 청중은 연설을 경청하고 있다면 이 클로즈업은 사용할 수 없다. 또한 자료화면을 이용할 때도 주의가 필요하다.

5. 영상 편집방식과 시스템

편집장비는 하루가 다르게 변화하고 있지만, 편집의 기본 기능은 변하지 않는다. 이 기본 기능을 어떻게 수행하느냐 하는 것은 편집의 목적과 후반작업에 할당된 시간, 그리고 사용 가능한 장비에 의해 좌우된다고 할 수 있다. 예를 들어, 다수의 복잡한 효과를 음악 트랙과 정확히 일치시켜야 하는 MTV용 제작물을 편집하려고 한다면 아무리 애를 써도 단순한 테이프 기반의 컷 전용 편집기로 편집하는 것은 불가능할 것이다. 마찬가지로 20분짜리 연설 가운데 주목할 만한 일부 내용을 추려서 저녁 뉴스에 사용할 10초 분량으

로 만드는 데 고성능 디스크 기반 시스템을 사용하는 것도 비합리적인 일이며, 이런 과정을 거치게 되면 컷 전용 테이프 기반 편집기로 쉽게 끝낼 수 있는 일에 테이프상의 녹화물을 디지털 디스크 저장장치로 변환해야 하는 번거로운 작업이 덧붙는다. 이와 같이 가장 비싼 장비가 언제나 최선의 선택이 될 수는 없다.

1) 편집방식 - 오프라인과 온라인

기본적인 편집방식에는 오프라인과 온라인이 있다. 비디오 포맷에서의 온라인, 오프라인 편집은 아날로그 편집에서 시작된 것으로서 지금의 디지털 편집 시스템하에서는 그 개념이 종전과는 다르다. 오프라인 편집은 촬영해온 원본 소스의 테이프를 보호하고 복사 횟수를 줄여서 화질의 열화를 막으려는 방법으로 시작되었다. 일단 촬영한 테이프를 편집실로 가지고 오면 그 테이프들을 윈도버닝(타임코드를 화면에 녹화하면서 복사본을 만드는 것)이라는 작업을 통해서 영상화면에 테이프의 타임코드를 녹화하면서 복사본을 만든다. 그 타임코드가 들어가 있는 복사본을 가지고 여러 가지 방법으로 편집을 해본 후, 편집결정목록(Edit Decision List: EDL)을 가지고 온라인 편집 시스템에서 원본 소스 테이프를 사용해서 마스터 테이프로 편집을 하는 것이다. 오프라인 편집에서 이렇게 저렇게 붙여보면서 여러 번 복사해서 화질이 많이 떨어져도, 연습 테이프의 개념으로 많은 시도를 해볼 수 있는 것이다. 많은 편집 시도 후에 화면에 들어 있는 타임코드를 기반으로 원본에서 마스터로 한 번만 복사해서 양질의 영상물을 얻으려는 노력이 오프라인과 온라인 편집의 중요한 이유 중 하나인 것이다.

오프라인 편집은 한 장면에서 다른 장면으로 자를 수 있는 비용이 낮은 선형적 비디오 편집에서 나왔고, 디졸브, 와이프, 또는 다른 특수 음향이나 비디오 이펙트를 처리하지는 못했다. 오프라인 시스템에서 작업에 대한 중요한 결정이 내려진 후 테이프의 원본을 저장실에서 꺼내어 다양한 장비와 설비가 갖추어진 온라인 시스템으로 옮겨서 디졸브나 다른 효과, 음질의 향상, 그래픽의 삽입, 또 색채조절을 해 잘 손질된 최종 작품을 만든다. 이러한 방법이 편집 시 원본 테이프가 낡고 닳는 것을 최소화했으며, 이러한 작업을 한국에서는 종합편집이라고 불렀다.

비선형 편집 시스템이 등장하면서 온라인, 오프라인의 개념이 바뀌었다. 비선형 시스템은 저기의 깅비리 힐지라도 디졸브, 와이프, 오니오 믹스, 그래픽, 색상 변화 붕 나양한 기능을 수행할 수 있게 해주었다. 오프라인 작업과 온라인 작업을 같은 기계로 동시에 할 수 있는 것이다. 지금처럼 컴퓨터 편집기 기술이 발달하기 전에는 하드디스크나 메모리 등이 고가였기 때문에 저화질로 캡처를 받아서 편집을 한 후 그 편집된 타임코드를 기반으로 최종 작품을 다시 고화질로 대체하는 작업을 했다. 그래서 저화질로 캡처 받아서 편집하는 것을 오프라인 편집이라 불렀고, 고화질로 다시 받아서 효과 등을 넣는 것을 온라인 편집이라 했다. 하지만 요즘은 하드디스크도 가격이 저렴하고 컴퓨터 편집기와 편집 소프트웨어의 성능도 좋아져서 굳이 저화질로 받은 후 나중에 고화질로 바꿀 필요가 없어졌다. 또한 기술의 발달로 저가의 비선형 편집 시스템과 고가의 비선형 편집 시스템의 차이가 점점 줄어들고 있는 추세이다.

오프라인, 온라인이라는 용어는 과정에 따라 다르게 표현될 수 있기 때문에 혼동할 수 있는데, 예를 들어, 어떤 사람들은 온라인을 장비의 성능을 가리키는 의미로 사용하며 또 어떤 사람들은 최종 편집된 제작물의 질을 가리키는 의미로 사용해 "온라인은 방송용이나 방송 목적의 배급용으로 적당하지만 오프라인은 그렇지 않다"고 말하기도 한다. 또 다른 사람들은 편집 의도에 따른 두 가지 방식을 구분해서 말한다. 만약 편집된 테이프이거나 디지털 배열이 최종 편집의 지침용으로 만들어졌다면 그 편집을 오프라인이라고 하고, 같은 종류의 편집이라도 처음부터 방송을 위한 최종판을 만드는 것이라면 이것을 온라인이라고 한다.

온라인과 오프라인을 구별하는 가장 정확한 기준은 편집 의도라고 할 수 있다. 예를 들어, 몇 분 안에 방송에 나가야 하는 뉴스를 편집할 때는 간단한 컷으로만 편집을 해도 온라인 편집 중이라고 할 수 있다. 반면, 고성능 비선형 편집 시스템을 사용하더라도 편집된 마스터 테이프라기보다는 최종 편집을 행할 목록에 지나지 않는다면 이것은 오프라인 편집이라고 할 수 있다. 그러나 대체적으로는 성능과 의도가 구분의 기준으로 함께 쓰인다. 다시 말하면, 오프라인, 온라인 편집이라는 것은 이제 편집장비의 성능에 따라서 결정되는 것이 아니라 가지고 있는 장비를 어떠한 용도로 사용하느냐에 따라서 달라지는 것이다. 내가 어떠한 장비를 가지고 있든 간에 가편집의 단순한 편집만을 한다면 오프라인 편집이 될 것이고, 그래픽과 디졸브, 와이프 등을 사용해(사용하지 않아도 무관하다) 최

종 마스터본을 만든다면 그것은 온라인 편집이 되는 것이다. 나의 온라인 시스템이 타인의 오프라인이 될 수도 있고, 반대로 남의 온라인 시스템이 나의 오프라인 시스템이 될 수도 있는 것이다.

2) 기본 편집 시스템

모든 테이프 기반 녹화 시스템은 선형 방식을 띠며 모든 디스크 기반 시스템은 비선형 방식을 띤다. 마찬가지로 테이프 위에 기록된 정보가 아날로그이든 디지털이든 관계없이 비디오테이프를 사용하는 모든 편집은 선형 편집이다. 디스크 기반의 편집 시스템은 비선형이다.

선형 편집(linear editing)

이것은 말 그대로 선(線)형 편집이며, 테이프를 사용하는 편집을 의미하기도 한다. 찍어온 테이프를 플레이어에 넣고 새 테이프는 레코더에 넣어 원하는 그림들을 순서대로 레코더에 있는 테이프에 복사를 하는 것을 일 대 일 편집이라고 한다. 테이프가 가지고 있는 신호가 아날로그이든 디지털이든 관계없이 테이프 기반 장치는 모두 선형 편집이라고 한다.

선형 편집은 결정적인 단점이 있는데, 그것은 편집을 어느 정도 끝내 놓은 상태에서 중간에 다른 그림들을 삽입하거나 빼기가 어렵다는 것이다. 예를 들어, 50분짜리 영상물을 편집했는데 그 중간에 새로운 영상을 넣고 싶다면 두 가지 방법이 있을 것이다. 첫 번째는 영상을 삽입하고 싶은 바로 앞까지 복사를 한 번 하고 원하는 영상을 삽입한 후 나머지 편집되어 있는 영상을 복사하는 것이다. 두 번째 방법은 처음부터 모두 다시 편집하는 것이다. 첫 번째 방법을 택하면 복사를 한 번 더하기 때문에 화질이 떨어질 것이며, 두 번째 방법을 택하면 시간이 너무 많이 걸릴 것이다. 선형 편집은 보고서를 컴퓨터 편집기에서 쓰는 것이 아닌 타자기에서 쓰는 방식과 유사하다고 생각하면 된다. 만일 한 페이지에서 두 번째 문단을 제거하거나 새로운 문단을 추가하고 싶다면 처음부터 다시 써야 하는 것이다. 이런 선형 편집의 편집방법에는 두 가지가 있다.

① 어셈블 편집(assemble editing)

모든 미니오테이프에는 눈에는 보이지 않지만 타임코드라는 것이 있다. 이 타임코드
는 테이프의 주소와 같은 역할을 하는 것인데, 촬영테이프를 카세트데크에 넣고 조그셔
틀을 이용해 원하는 그림으로 찾아가거나, 편집 시 어디서부터 어디까지를 편집하라고
명령할 때 정확한 위치를 알려준다. 타임코드는 편집을 할 때 없어서는 안 될 중요한 기
록이다. 가정에서 새 비디오테이프를 구입해 비닐 커버를 벗기고 비디오데크에 넣어서
플레이를 하거나 되감기 또는 빨리 감기를 할 때에는 비디오데크 앞의 창에서 숫자가 넘
어가는 것을 발견할 수 없을 것이다. 그러나 한 번이라도 사용한 테이프를 플레이하거나
되감는다면 비디오데크 앞의 창에서 숫자가 움직이는 것을 발견할 수 있을 것이다. 그것
은 타임코드가 테이프에 기록되어 있다는 증거이다.

어셈블 편집이라는 것은 비디오, 오디오, 타임코드를 한꺼번에 같이 잘라서 편집을 하
는 것이다. 비디오와 오디오를 따로 편집할 수 없고, 매번 새로운 타임코드를 기록하면서
편집하는 것이다. 한 번도 사용하지 않은 새 테이프에 타임코드를 기록하기 위해서 데크
의 레코드 버튼을 눌러 그냥 검은 화면을 녹화하는 것을 블래킹(blacking)이라고 한다. 편
집 시 테이프에 타임코드를 기록하는 블래킹을 할 시간이 없다면 앞부분에 10초 정도만
(프리롤을 5초간 할 시간을 생각해서) 블래킹을 하고 어셈블 편집으로 타임코드를 기록하면서
비디오, 오디오, 타임코드를 동시에 편집하는 것도 하나의 방법이다.

② 인서트 편집(insert editing)

인서트 편집은 말 그대로 비디오, 오디오를 따로 삽입하면서 편집할 수 있는 방법이
다. 인서트 편집에는 타임코드가 선행되는데, 반드시 타임코드가 기록되어 있는 상황에
서 편집을 할 수 있다. 인서트 편집을 하기 위해서는 30분짜리 프로그램은 30분 이상의
블래킹 시간이 요구된다. 인서트 편집은 편집 작업 시 타임코드를 전혀 건드리지 않기 때
문에 안정성 면에서 어셈블 편집보다 뛰어나다고 할 수 있다. 어셈블 편집이 계속 새로운
타임코드를 기록하면서 편집을 하는 반면에 인서트 편집은 이미 타임코드를 잘 기록해
놓은 상황에서 원하는 비디오와 오디오만을 넣었다 뺐다 하는 것이기 때문에 타임코
드가 깨어진다든지 하는 위험성에서 상대적으로 안전하다. 그래서 선형 편집을 할 때, 전
문적으로 편집을 하는 편집자들은 시간이 좀 걸리더라도 항상 먼저 블래킹을 해 튼튼하

고 깨끗한 타임코드를 기록해놓고 편집 작업을 시작하는 것이 보통이다.

비선형 편집(non-linear editing)

1990년대 초 비선형 편집 시스템들이 본격적으로 나오기 시작했는데, 이러한 방법은 컴퓨터 편집기를 이용한 편집을 말하는 것이다. 아날로그 영상이나 디지털 영상을 불문하고 컴퓨터 편집기의 하드디스크에 영상을 넣은 후 그 영상을 컴퓨터 편집기에서 편리하게 편집하는 것이다. 마치 워드프로세서를 사용하듯이 마음대로 중간에 끼워 넣기도 하고, 지우기도 하며, 복사나 삽입을 손쉽게 할 수 있다. 영상은 이미 하드디스크 안에 들어와 있기 때문에 아무리 많이 복사를 해도 화질이 떨어지지 않는다는 장점이 있다. 무엇보다도 비선형 편집의 최대 장점은 무작위로 편집을 할 수 있다는 것이다. 소스에서 원하는 영상을 찾기 위해 테이프를 돌리면서 기다릴 필요 없이 순간순간 내가 원하는 영상으로 순식간에 갈 수 있는 것이다. 또한 한 장면을 10초 정도 지워도 그 10초가 아주 없어지는 것이 아니라 컴퓨터 편집기 안에 있기 때문에 언제든지 불러서 다시 사용할 수 있다는 장점이 있다. 다만 비선형 편집 시스템은 컴퓨터를 기반으로 하는 편집이기 때문에 컴퓨터를 잘 다룰 줄 아는 사람에게 더 유리하며, 드문 경우이긴 하지만 간혹 편집 중 컴퓨터 편집기의 오류로 편집하던 작품을 잃어버릴 수도 있다. 즉, 아날로그 편집보다는 안정성이 떨어진다는 것이다. 하지만 비선형 편집의 편리성과 경제성으로 인해 이제는 뉴스 편집 등 몇 가지 특별한 경우를 제외하고는 비선형 편집을 많이 사용하고 있으며, 앞으로 그 사용빈도는 더 늘어날 전망이다.

3) 비선형 편집 시스템

선형 편집과 비선형 편집, 이 두 시스템의 운용상의 차이점이 편집방법의 기본적인 개념에 변화를 가져왔다.

선형 편집은 하나의 테이프에서 샷을 선택하고 특정한 순서로 다른 테이프에 복사하는 것으로 선형 편집의 운용 원리는 바로 복사라고 할 수 있다.

비선형 편집에서는 다양한 프레임과 샷을 선택하고 재배치할 수 있다. 특정한 이미지

를 복사하기보다는 이미지 파일을 통해서 정리하고 특정한 순서로 재생하도록 지정한다. 그러므로 비선형 편집의 운용 원리는 영상 및 음향 데이터 파일을 선택하고 특정한 시퀀스로 재생하도록 컴퓨터 편집기를 조작하는 것이다.

모든 비선형 편집장비는 기본적으로 고용량 하드디스크나 읽기/쓰기 전용 광디스크에 디지털 영상 및 음향 정보를 저장하는 컴퓨터 편집기를 말한다. 선형 편집 시스템과 비선형 편집 시스템의 근원적인 차이점을 되짚어 보자면, 선형 시스템은 하나의 비디오테이프에서 다른 비디오테이프로 정보를 복사하는 방식이며, 비선형 편집 시스템은 샷과 시퀀스의 무작위 접속이 가능하고 특정한 순서로 재생시킬 수 있는 방식이다. 하나의 샷을 다른 샷에 연결해 붙이는 것이 아니라 기본적으로 파일을 취급하는 것이다. 비선형 편집에서는 실제 아무 편집도 하지 않으면서 시도해보고 비교해서 원하는 만큼의 편집판을 저장할 수도 있다. 실제로 하는 일은 편집결정목록을 만들어내는 일이고, 즉 이것은 특정 파일을 다양한 길이와 다른 순서로 재생하도록 표시하는 것이다.

특정한 편집판을 결정하고 나면 이 같은 내용을 편집 원본에 전송하도록 컴퓨터 편집기에 지시한다. 컴퓨터 편집기의 처리 속도와 소프트웨어, 하드디스크의 저장용량에 따라 새로 배치된 데이터는 오프라인 편집결정목록이나 보통 모니터와 스피커로 확인할 수 있는 온라인 영상, 음향 시퀀스로 검색하고 녹화 VTR을 통해서 최종 편집 원본 테이프로 전달된다.

하드웨어와 소프트웨어 그리고 압축 기술의 발달 덕분에 고용량 하드디스크와 광디스크를 장착한 데스크탑 소프트웨어는 편집과정을 거치는 동안 고화질의 영상과 CD 수준의 고음질 음향을 만들 수 있게 되었다. 고성능 비선형 편집 시스템은 PC와 컴퓨터 편집기 기반 모두 운용이 가능하며 아주 다양한 화면 전환과 특수효과를 낼 수 있게 해준다. 그리고 이 효과들은 실시간으로 이루어지기 때문에 효과를 만들어내는 데 몇 분이면 충분하다. 4 : 2 : 2 샘플링이나 MPEG-2와 같은 능률적인 샘플링과 압축 기술 덕분에 고성능 편집 시스템은 수백 시간 분량의 영상을 비교적 작은 압축률로 저장할 수 있게 되었다 (그리고 24개 이상의 오디오 트랙을 보여주고 믹싱할 수 있다).

비선형 시스템의 조절장치는 그 형태가 다양하다. 어떤 것들은 일반 키보드를 사용하고 또 어떤 것들은 골수 영화 편집자들을 비선형 편집의 세계로 끌어들이기 위해 필름 조절장치와 흡사한 장치를 사용하기도 한다. 좀 더 다양한 선택이 가능하도록 대부분의 비

선형 장비들은 영상 및 음향 데이터 파일을 공유하거나 풍부한 음향을 제공받거나 또는 의뢰인에게 최종 승인을 얻기 위해 가편집본을 보여줄 수 있도록 네트워크 형식으로 시스템끼리 서로 연결할 수도 있다.

비선형 편집장비의 종류는 데스크탑과 워드프로세스 소프트웨어만큼 다양하다. 이 시스템의 특성과 소프트웨어 프로그램, 기법 모두 다양하고 대체적으로 꽤 까다로운 편에 속한다. 비선형 편집에 어느 정도의 경험이 있다고 하더라도 사용설명서를 곁에 두고 작업해야 할 정도이다. 그러나 다양한 제품이 존재하기는 하지만 비선형 시스템의 특성과 기법에 다음과 같이 공통적인 것들도 있다. 그것은 정보의 캡처, 압축, 저장, 그리고 영상과 음향파일의 병치와 재배치이다.

캡처(capture)

아날로그 혹은 디지털 영상 및 음향정보를 컴퓨터 편집기에 저장하는 과정을 캡처라고 부르는데, 이 캡처라는 것이 비선형 편집 시스템에서 가장 큰 애로사항이라는 것을 알게 된다면 놀랄 것이다. 하드디스크를 백업해본 경험이 있다면 그것이 얼마나 인내심을 요하는 작업인지 알고 있을 것이다. 아날로그 비디오테이프를 편집장비의 디지털 저장장치로 옮기는 것은 하드디스크 백업보다 시간이 더 걸린다.

디지털 캠코더나 VTR로 녹화했다고 하더라도 테이프에서 하드디스크로 전송하는 데는 시간이 걸린다. 주로 뉴스에 사용하도록 설계된 비선형 시스템 중에는 실제 시간보다 네 배 빠르게 전송시키는 것도 있다. 그러나 이런 장비에서도 걸리는 시간은 예상한 것보다는 길게 느껴질 것이다. 이런 과정을 조금 더 효율적으로 하기 위해서는 촬영 원본을 편집 시스템의 하드디스크에 전송할 때 백업 복사본을 하나 만들어야 한다.

압축(compress)

대부분의 비선형 시스템은 일종의 압축을 통해 작업을 수행한다. 이것은 마치 전체 옷장에 있는 옷들을 여행 가방에 넣으려고 하는 것과 같다. 옷을 다시 개키고 쓸 수 있는 공간을 모두 사용하는 것만으로 가능할 수도 있다. 이것은 무손실 압축에 해당한다. 대부분의 압축은 손실 압축의 일종으로, 이것은 몇몇 옷가지들을 두고 가야 한다는 것을 의미한다. 과연 스웨터가 세 벌이나 필요해 이것들을 계속 들고 다닐 필요가 있는가? 좀 더

적게 가져가는 것이 옷장을 좀 더 완벽하게 옮기게 해준다는 것은 두말할 필요도 없다. 입력의 견지에서 보면 작은 압축이 영상과 음향의 질을 높인다. 전혀 압축을 사용하지 않는 슈퍼 편집 시스템도 있다.

사후편집에서 더 큰 문제는 일반적으로 수용하고 있는 MPEG-2 인터프레임 압축을 사용할 경우 정확한 프레임 단위 편집이 힘들다는 것이다. '가방의 공간'을 줄이기 위해서 모든 프레임이 완전한 영상정보를 저장하지 않는다.

프레임 단위의 정확한 편집이 가능하려면 참고 프레임을 빈번하게 전달하거나 컷을 원하는 곳 어디에서든 완전한 프레임을 계산해낼 수 있는 MPEG-2 시스템이 필요하다. 인트라프레임 방법의 장점은 각각의 프레임이 따로 압축이 되어 있어서 어떤 프레임도 부가적인 디코딩 소프트웨어 없이 편집점으로 사용할 수 있다는 점이다.

저장(save)

세계에서 가장 많은 책을 가진 도서관이라고 해도 책이 잘 분류되어 있지 않아서 원하는 책을 쉽게 찾을 수 없다면 그 도서관은 무용지물이다. 영상자료가 비디오테이프에 저장되어 있건 하드디스크에 저장되어 있건 같은 논리를 영상자료에도 적용할 수 있다.

타임코드가 각 프레임에 특정한 주소를 부여한다는 것은 이미 알고 있을 것이다. 그러나 '번지수'라는 것은 집이 어디에 위치하고 있는가를 말해주는 것이지 정확히 어떻게 생긴 것인지를 말해주지는 못한다. 마찬가지로 타임코드는 지정한 샷의 특성에 대해서는 전혀 밝혀주는 바가 없다. 그러므로 여기서 필요한 것은 정확히 무엇이 저장되어 있는가 하는 목록이다.

컴퓨터 편집기화한 기록장치에서는 파일 메뉴나 샷 목록을 만들 수 있고 원하는 장면의 타임코드 주소는 데이터 파일로 전송할 수 있도록 되어 있다. 또한 저장된 파일의 목록을 만들 수 있도록 도와주는 소프트웨어도 있다. 이러한 목록에는 각각의 샷의 시작 번호와 종료 번호, 샷의 이름, 내용 등의 정보가 담겨진다. 편집 파일 메뉴보다는 샷 목록이 좀 더 일반적인 VTR 기록과 흡사하다.

영상, 음향파일의 병치와 재배치

이미지를 병치시키고 영상 및 음향파일을 재배치하는 것에 대해서 알아보자. 저장된

각각의 프레임 모두에 쉽고 빠르게 접속할 수 있기 때문에 궁극적인 다중 소스 편집 장비를 갖게 되는 것이다. 테이프 기반의 장비와 비교해 각각의 프레임이 녹화된 테이프가 장착되어 있는 VTR을 프레임 개수만큼 가지게 되는 효과를 갖는다. 앞에서 지적한 것처럼 비선형 편집은 워드프로세서 프로그램에서 글자와 단어, 문단을 재배치하는 것과 비슷하다고 할 수 있다.

저장된 정보에 무작위 접속이 가능하기 때문에 1초도 안 되는 시간에 프레임이나 영상, 음향 시퀀스를 불러내어 정지 화면을 죽 늘어놓은 것처럼 화면에 나타나게 할 수 있다. 테이프 어딘가에 있을 특정 샷을 찾으려고 테이프를 검색하면서 테이프가 거의 끝까지 감겨가는 것을 보며 불안해하던 편집자들에게는 이러한 빠른 접속 속도가 안도감을 가져다줄 것이다. 이제는 테이프가 감기는 것을 보며 전전긍긍할 필요 없이 마우스를 클릭하거나 버튼을 누르기만 하면 프레임이나 연속된 프레임들이 화면에 나타나게 된다.

저장된 영상 및 음향 데이터의 거의 즉각적인 접속 외에도 비선형 편집에서는 두 개의 프레임이나 여러 개의 프레임이 서로 연결되었을 때 얼마나 잘 어울릴 것인가를 볼 수 있도록 각 프레임을 병치, 병렬시킬 수 있다. 이것은 이전 샷의 마지막 프레임과 다음에 올 샷의 첫 프레임을 나란히 배치하는 것을 의미한다. 새로 편집된 시퀀스를 재생해보면서 이야기 전개와 미적인 조건을 모두 만족시키는지 확인해볼 수 있다. 원하는 효과를 얻지 못했다면 다른 프레임이나 시퀀스를 즉각적으로 불러내어 새로운 배치를 시도해볼 수도 있다. 또한 원하는 화면 전환을 실행해볼 수도 있다.

시도한 편집에 만족하면 컴퓨터 편집기에 기록하고 선택한 시퀀스들을 저장공간으로 다시 되돌려 보내기 전에 편집 시작점과 종료점에 해당하는 번호를 기억하도록 명령한다. 이러한 편집 시작점과 종료점에 해당하는 번호들을 담은 완전한 목록이 편집결정목록을 구성하게 된다. 오프라인 시스템으로 작업할 경우에 편집결정목록은 온라인 테이프 기반 시스템에 있는 편집조절장치의 지시서 역할을 하게 된다. 편집조절장치는 편집결정목록에 따라 촬영 원본에 대응하는 샷 시퀀스에 큐를 전달하고 녹화 장치에 무엇을 복사할 것인가를 명령하게 된다. 모든 온라인 비선형 시스템은 컴퓨터 편집기의 영상 및 음향 출력을 직접적으로 편집 원본 테이프에 녹화할 수 있다.

비선형 편집의 장점

① 화질의 열화가 없다.

일단 한번 컴퓨터 편집기 하드드라이브로 캡처가 되면 아무리 많은 복사를 하더라도 모든 신호의 처리가 디지털이므로 화질이 떨어지지 않는다. 그러나 장비에 따라서는 캡처하거나 프린트아웃(테이프로 뽑아낼 때)할 때 화질이 조금 떨어질 수 있다.

② 장소의 구애를 덜 받는다.

영상을 넣어두는 컴퓨터 편집기 서버를 한 곳에 두고 네트워크를 이용해서 상황에 따라 다섯 군데 정도 연결해놓는다면 다섯 군데의 다른 장소에서도 편집을 할 수 있고, 다른 편집자와 같은 소스를 공유하면서도 편집을 할 수 있다.

③ 원 소스 멀티 유즈가 가능하다.

하나의 소스를 가지고 DVD, VCD, 각종 포맷의 테이프, 웹사이트용 등으로 출력이 가능하다.

④ 무작위 접근이 가능하다.

이미 편집해놓은 A그림과 B그림 사이에 새로운 그림을 넣고 싶다면, 간단히 드래그해서 밀어 넣으면 된다. 이것은 비선형 편집의 가장 큰 장점 중 하나인데, 선형 편집에서는 이러한 경우 처음부터 다시 편집하거나 아니면 그동안 편집한 편집분의 복사로 인한 화질의 열화를 감수해야만 한다.

⑤ 원하는 그림을 찾기가 용이하다.

선형 편집에서는 원하는 장면을 찾기 위해서는 물리적으로 테이프를 돌려가면서 어떤 특정한 위치로 움직여야 했지만, 비선형 편집에서는 디지털이기 때문에 필요한 장면을 마우스 클릭 몇 번으로 당장 불러올 수 있다. 테이프를 돌리는 물리적 시간이 필요 없다.

⑥ 이펙트 등 특수효과 작업이 쉽다.

선형 편집에서는 자막을 넣으려면 문자와 원하는 장면을 다른 테이프에 복사하면서 문자발생기에서 발생하는 글자를 넣어야 했지만, 비선형 편집에서는 손쉽게 문자를 마우스로 드래그해서 화면에 올려놓으면 된다. 시간도 훨씬 적게 들 뿐 아니라 화질의 열화도 없다. 디졸브나 와이프 등의 화면전환 방법도 원하는 장면 위에 간단히 드래그해서 올려놓으면 바로 효과를 볼 수 있다.

⑦ 색보정이 가능하다.

편집 프로그램의 내장되어 있는 기능을 활용해 다양한 색보정이 가능하다.

비선형 편집의 단점

① 캡처

촬영한 그림들을 컴퓨터 편집기 하드드라이브에 집어넣는 것을 디지타이징(digitizing) 또는 캡처라고 부르는데, 10시간 분량의 촬영원본이 있다면 일반적으로 컴퓨터 편집기 하드드라이브에 집어넣는 데 10시간이 필요한 것이다. 최근에는 실시간으로 훨씬 빠르게 캡처하는 장비가 있기도 하지만, 어쨌든 선형 편집에서는 필요 없던 시간이 더 필요한 것이다. 최근에는 테이프가 필요하지 않고 하드디스크를 탑재한 카메라가 나와서 편집 시에는 그 하드디스크를 떼어서 컴퓨터 편집기에 연결만 하면 편집이 가능한 장비도 사용되고 있다.

② 안정성

컴퓨터 편집기로 편집을 하다 보면 모든 컴퓨터 편집기가 가끔은 그렇듯 프리즈(freeze) 현상이 생겨 컴퓨터 편집기를 껐다가 다시 켜야 하는 상황이 생기기도 하고 (점점 나아지고 있지만) 영상 소프트웨어의 자체적인 에러가 가끔 생기기 때문에 기존의 아날로그 방식보다는 안정성이 떨어진다. 또한 컴퓨터 편집기가 인터넷망을 통해 간혹 바이러스의 공격을 당해 캡처해놓은 영상을 사용할 수 없는 경우도 있고, 혹 실수해서 저장해놓은 영상의 위치를 바꾸거나 폴더 이름을 바꾼다면 영상편집 소프트웨어가 찾지를 못해 편집자가 애를 먹는 경우도 종종 있다.

기본적으로 비선형 편집은 컴퓨터를 기반으로 하는 작업이기 때문에 영상편집과 직접적인 관련이 없을 수 있는 컴퓨터 자체에 대한 기본적인 지식을 필요로 한다는 것도 단점이라 할 수 있다.

③ 네트워크를 사용하지 않을 경우 다른 편집 시스템으로의 이동이 불편하다

선형 편집의 경우에는 다른 편집 시스템으로 이동 시 편집 중이던 테이프를 간단히 이동시키면 되었다. 그런데 비선형의 경우에는 하드디스크에 들어 있는 편집 소스는 떼어서 이동할 수 있지만 작업 중이던 프로젝트 파일은 그 파일을 외장 하드에 저장하지 않았다면 복사해서 다른 컴퓨터에서 사용할 수가 없다. 만약 프로젝트 파일을 복사해서 다른 컴퓨터에서 사용하려 한다면 아마도 소스파일이 어디에 있느냐고 컴퓨터 편집기가 계속 물어댈 것이다. 이러한 경우에는 그동안 편집한 내용을 테이프나 외장 하드디스크로 옮겨 새로운 컴퓨터 편집기에서 새 프로젝트 파일을 만들어 작업을 해야 한다. 그러나 장점에서 언급했던 것처럼 네트워크 시스템을 사용한다면 이러한 단점은 없어질 것이다.

④ 렌더링(rendering) 시간이 필요하다

컴퓨터 편집기의 성능이 향상되면서 점점 렌더링 시간이 줄어들고 있고, 컴퓨터 편집기의 성능에 따라 다르지만 편집 시 효과를 많이 넣었다면 일정 시간의 렌더링이 필요하다. 더군다나 요즘처럼 편집환경이 HD, HDV, DV 등을 넘나들어야 하는 경우에 포맷이 바뀔 때마다 렌더링을 해주어야 하는 불편함이 있다. 또한 컴퓨터 편집기가 렌더링을 하다가 가끔 멈춰서는 경우가 있어서 많은 시간을 낭비하고 처음부터 다시 렌더링을 해야 하는 불행한 일이 생기기도 한다.

현재 사용되는 주요 비선형 프로그램

① 파이널 컷 프로(Final Cut Pro)

파이널 컷 프로는 애플사가 개발한 전문 비선형 편집 시스템이다. 독립영화 제작자들 사이에 널리 쓰이며, 전통적으로 아비드 소프트웨어를 사용하는 할리우드 영화 편집자들이 먼저 사용하기 시작했다. 이 프로그램은 DV, HDV, DVCProHD, XDCAM, 2K, IMAX 영화 포맷과 같은 수많은 디지털 포맷을 편집하는 기능을 제공한다. 애플 OS에서만 사

용할 수 있다.

2000년대 초부터, 파이널 컷은 확장된 사용자 기반을 개발했다. 파이널 컷 프로는 전문가들과 수많은 방송 시스템에서 쓰이고 있으며, 독립·준전문 영화 제작자들에게 인기가 많다. 파이어와이어가 부착된 미니DV 비디오에서 컨슈머 디지털 비디오카메라, 전문 DV 카메라에서 HDV를 포함한 다양한 HD 규격의 고선명(HD) 데이터에 걸친 촬영 자료를 편집할 수 있다.

② 아비드(Avid Media Composer)

아비드 미디어 컴포저는 애플과 윈도 시스템에서 쓸 수 있는 영화·비디오 편집 솔루션이다. 인텔 기반 맥 시스템을 지원, 고품질 저대역폭 DNxHD 36 코덱, 향상된 XDCAM 및 P2 워크플로우, ScriptSync™ 자동화된 스크립트 편집기, 720p50 형식 지원이 포함된다. 또한 Media Composer를 세계에서 가장 우수한 편집기로 만든 모든 제작 도구, 통합 자산 관리 및 다중 형식 편집 지원도 포함된다.

③ 프리미어(Adobe Premiere Pro)

어도비 프리미어 프로는 실시간, 타임라인 기반의 영상 편집 응용 소프트웨어이다. 어도비 시스템즈가 만든 그래픽 디자인, 영상 편집, 웹 개발 응용 프로그램의 제품군인 어도비 크리에이티브 제품군에 속한다. 프리미어 프로는 수많은 하드웨어와 소프트웨어

파트너를 가지고 있으며, 매트록스 RT.X2와 같은 고급 영상 편집 카드의 OEM 패키지로 포함되어 있다.

새롭게 구성된 프리미어 프로는 영화와 영상 산업에서 아주 잘 받아들여지고 있으며 많은 영화와 방송용 영상 작업에 사용되었다.

④ 에디우스(EDIUS Pro)

EDIUS Pro는 캐노퍼스에서 만든 비디오 편집 프로그램이다. SD(Standard Definition), HD(High Definition) 편집 작업에 EDIUS Pro는 제약 없이 편집 시스템에서 자유롭게 비디오를 변환, 편집할 수 있는 솔루션이다. 대부분의 DV, HDV 캠코더 또는 데크의 비디오 영상 포맷을 지원하며 끊김 없는 실시간 작업이 가능하다.

EDIUS Pro로 기존 SD 비디오를 HD로 전환할 수 있도록 해준다. EDIUS Pro는 DV 컨텐츠를 HD 해상도로 편집할 수 있으며, SD 비디오에서 HD로 업스케일 변환을 자동으로 제공한다. 그리고 모든 프로젝트 타이틀, 그래픽, 이펙트는 HD 해상도로 제공된다. 제작자는 HDV 카메라 또는 데크 없이 HDV 편집 내용을 하드디스크 또는 DVD-R 드라이브로 저장할 수 있다.

실시간 비디오 트랜스코딩 기술, EDIUS Pro는 화면비율, 프레임비가 서로 다른 HD/SD 영상의 변환을 실시간으로 실행할 수 있다. 4 : 3 표준 영상 타임라인의 1080i를 편집하며, 렌더링 또는 변환 시 손실 없이 PAL, NTSC, 720/24p를 사용한다. 또한 EDIUS

Pro는 실시간 재생과 모든 효과, 트랜지션, 타이틀을 DV로 출력하고 어떠한 포맷으로도 프로젝트를 내보낼 수 있다.

⑤ 베가스(Vegas pro)

베가스 프로는 소니에서 만든 편집프로그램이다. 베가스는 기존의 프리미어가 가지고 있던 멀티미디어 편집영역을 한층 업그레이드하면서도 방송의 영역을 넘나들 수 있게 처리능력이 향상되었으며, 간단한 편집의 경우 같은 등급의 제품보다도 낮은 사양의 시스템에서도 원활한 처리를 보여준다. 그러나 다른 편집프로그램에 비해 비교적 저사양에서도 잘 실행되고 인터페이스가 직관적이며 사운드 편집이 강력한 반면에 고급 편집은 힘들고 가속보드들의 지원이 부실한 편이다.

6. 편집자의 윤리

편집을 통한 어떤 상황의 왜곡은 미적 판단의 잘못이 아닌 윤리의 문제이다. 편집자뿐아니라 모든 사실적 상황을 다루는 프로그램의 제작에 참여하는 제작요원은 그 프로그램이 사실성을 유지하도록 최선을 다해야 한다. 예를 들어 어떤 정치가의 연설장면에서 실제로 박수가 없더라도 편집자가 그 정치가를 도와주려는 의도에서 박수소리를 삽입할수도 있다. 그러나 이것은 기술적인 문제가 아니고 윤리적인 문제인 것이다. 어떤 두 사람의 논쟁을 편집할 때 편집자는 객관적이고 중간자적 입장에서 편집을 해야 한다. 특별한 영상이나 소리를 몽타주(montage)해 특정인의 의견이나 생각을 왜곡하지 말아야 한다.

어떤 실제 상황에서 극적인 장면을 얻기 위해 상황을 연출하지 말라. 예를 들어 화재장소에서 극적으로 인명을 구한 용감한 소방수가 있었다고 하자. 그러나 촬영인이 그 장면은 놓치고 구조된 사람이 탄 앰뷸런스밖에 촬영하지 못했다고 해서 소방수에게 구조장면을 재연해달라고 요구하지 말아야 한다. 실제로는 이러한 일이 자주 벌어지고 있지만 눈을 크게 뜨고 효과적인 촬영방법을 찾는다면 얼마든지 극적인 장면을 찾을 수 있다.

마지막으로 편집자는 마지막 선택자로서 시청자에게 궁극적인 책임이 있다. 시청자의

신뢰를 저버려서는 안 된다. 좋은 편집으로 상황에 강렬한 인상을 주는 것과 부주의하고 비윤리적인 편집으로 사실을 왜곡하는 것은 분명히 구분된다. 시청자들을 무책임한 말장난과 조작으로부터 보호하는 유일한 안전장치는 편집자가 소통의 전문가로서 책임감과 모든 사람들에 대해 존경과 사랑을 갖는 것이다.

7. 편집과 촬영

많은 경우 편집은 어떠한 방법으로 촬영했는가에 따라 결정된다. 어떤 연출자나 촬영인은 한 샷이나 신을 다음에 올 샷이나 신을 전혀 고려하지 않고 촬영하는 경우가 있다. 그러나 촬영과정에서 편집을 고려하지 않으면 사후편집 과정에서 매우 곤란을 겪게 된다. 편집을 미리 염두에 두는 촬영습관을 갖도록 해야 한다. 반드시 주의할 사항을 몇 가지 살펴보자.

첫째, 샷이 끝나는 부분에서 바로 컷하지 말라. 반드시 몇 초(최소한 5초 정도)의 여유를 두고 테이프를 정지하라. 녹화를 시작하는 부분에서도 최소한 5초 이상의 테이프 롤링(tape rolling) 시간을 주고 녹화를 시작해야 편집 시 컨트롤 트랙에 문제가 없다.

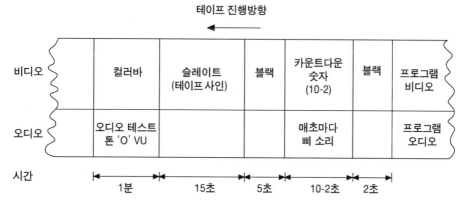

SMPTE 비디오 리더
영화의 편집 필름 앞에 아카데미 리더(Academy leader)를 부착하듯이 비디오 편집 혹은 녹화 시(특히 편집이 끝난 방송용 테이프) 본 프로그램이 시작하기 전 반드시 리더를 규정에 맞추어 녹화해두어야 재생 시 기준으로 삼을 수 있다.

슬레이트
슬레이트에는 프로그램의 제목, 프로덕션 번호, 녹화일자, 방송일자, 신과 테이크 번호, 기타 특별한 사항, 연출자의 이름, 촬영자의 이름 등이 포함되며 매 테이크마다 슬레이트를 해야 한다.

둘째, 항상 촬영 후 컷 어웨이 샷을 찍어두어라. 컷 어웨이 샷이란 장면 중의 주체는 아니더라도 전체 상황과 직접 관계가 있는 부분을 찍어 편집에 사용하는 샷이다. 예를 들어 연극장면을 촬영할 때 배우들 이외의 중요한 소품이나 대도구 등을 클로즈업으로 찍어두어 편집 시 방향(screen direction)이 맞지 않을 때 사이에 끼워 넣거나 극의 흐름을 효과적으로 고조시키고 리듬을 조정하는 데도 사용할 수 있다. 이러한 컷 어웨이를 찍을 때는 최소한 5초 이상 길게 찍어두어야 사용할 수 있다.

셋째, 야외 작업을 할 때(특히 ENG) 상황이 전개되고 있는 장소를 알아볼 수 있는 샷을 찍어 두어라. 예를 들어 도심의 화재를 촬영할 때 불이 난 건물과 불꽃만을 찍지 말고 건물 근처의 도로표지, 교차로 화재로 인해 혼잡한 도로와 군중 등 그리고 그 근처를 최대한 와이드 샷으로 찍어두면 이것들은 컷 어웨이로 사용될 수 있으며 장면의 전환에도 매우 좋다. 이러한 컷 어웨이를 찍을 때는 주변음을 동시에 녹음해두는 것이 좋다. 소리 또한 중요한 장면전환에 필요한 요소이기 때문이다.

넷째, 야외 단일 카메라 작업 시 매 샷과 테이크마다 슬레이트하라. 슬레이트란 매 샷과 테이크에 어떤 것을 녹화하는 내용을 표시하는 것이다. 만약 슬레이트 보드가 없을 때는 마이크를 열어 놓고 큰소리로 녹음만 해두어도 편집할 때 매우 편리하다.

다섯째, 야외작업 시 반드시 샷 시트를 기록하라. 샷 시트는 작업 후 돌아와서 기록할 수도 있지만 가능하면 현장을 떠나기 전에 작성하는 것이 좋다.

여섯째, '예쁜 샷'들을 최소화하라. 프로그램의 전체 내용이나 흐름과 직접 관계없는 것을 단순히 그림이 좋다 해서 마구 찍고 보는 것은 시간 낭비이다.

일곱째, 만약 어떤 장면에 해설이 있을 경우 미리 그 길이와 속도를 생각해서 촬영하라.

대본

1. TV 대본의 특징
2. TV 대본의 종류
3. 대본 작성 방법
4. TV 다큐멘터리 작법
5. TV 드라마 작법
6. 구성 대본의 작성
7. 리얼리티 프로그램

모든 TV 프로그램의 제작은 대본으로부터 시작된다. 뉴스, 다큐멘터리, 드라마, 버라이어티쇼, 종합구성(magazine type program), 중계, 코미디 등 다양한 형태의 프로그램들이 다양한 형태의 대본을 토대로 제작되는 것이다. 어떤 프로그램은 출연자 혹은 진행자와 연기자들이 해야 할 한 마디 한 마디를 모두 적어놓은 '완전한 대본'에 의해 제작되며 어떤 프로그램은 전체 프로그램의 대체적인 흐름만을 적은 메모 형식의 대본만으로 진행되기도 한다. 스포츠 중계의 경우 필요한 배경자료들 이외에는 현장의 상황을 그대로 전달하고 해설하는 방법으로 진행되기도 한다. 어떤 형태의 대본이든 방송 프로그램의 제작은 대본에서부터 시작되고 그 속에는 프로그램의 의도, 방향, 내용, 형식 등이 담겨 있다.

TV 대본은 문자로 쓰이지만 문자 그대로 전달되지 않고 그림과 소리로 바뀌어 전달된다. 몇 가지 특징을 살펴보자.

1. TV 대본의 특징

TV 대본은 문학작품이나 실용문장들이 사용하는 것과 동일한 문자를 사용해 작가의

메시지를 담는다. 그러나 그것이 전달되는 과정과 방법은 크게 다르다. 인쇄 매체를 통해 전달되는 소설, 시, 수필, 신문기사 등은 독자들이 그 글을 읽고 영상을 상상하거나 내용을 파악하고 사상, 심리 등을 이해하게 된다. 그러나 TV 대본에 쓰이는 글들은 프로그램 제작에 참여하는 제작요원들이 영상을 상상할 수 있는 실마리를 제공하고 그렇게 만들어낸 영상을 시청자들이 이해하도록 설명하는 데 도움을 줄 용도로 쓰인 것들이다.

인쇄매체에 담긴 글은 독자들이 시간과 장소에 구애받지 않고 또 부분적으로 발췌하거나 반복해서 읽을 수도 있지만 TV는 이러한 것들이 어려우므로 이러한 특성은 TV 작가들에게 큰 부담 요소 중 하나이다. TV 작가는 매체가 갖고 있는 가능성과 제한성을 잘 이해하고 있어야 하며, TV제작에 필요한 기술적 측면을 제대로 파악하고 있어야 한다.

1) TV는 영상매체이다

모두가 알고 있는 사실이지만 TV는 영상 매체이다. TV 작가는 언어와 영상 모두를 적절히 다룰 수 있는 능력을 길러야만 한다.

영상과 언어를 조합하는 방법, 즉 어떤 부분은 영상으로 또 어떤 부분은 언어로써 프로그램의 메시지를 전달하는 것이 효과적인지를 파악하고 이용하는 것은 TV 작가의 성공과 직결되는 능력이다. 초기의 TV 프로그램이 라디오에 그림을 입힌 것 같은 모습이었다면 현재의 TV는 언어보다는 실제 현장의 영상, 배우들의 움직임과 표정, 생생한 음향효과 등을 이용해 시청자들에게 메시지의 전달과 정서적 반응을 끌어내려는 경향이 커지고 있다. 그러므로 TV 작가는 연출자 못지않은 영상표현 감각과 기법을 익혀야 한다.

2) TV 대본은 구어체로 쓴다

TV 대본에 쓰인 정경묘사, 상황묘사, 심리 묘사 등의 영상으로 보이는 부분을 설명하는 지문을 제외한 대부분의 문자들은 출연자, 진행자, 연기자 등에 의해 말로 바뀐다. 말은 시청자들이 귀로 듣는 것이므로 TV 작가는 눈으로 읽는 문어체 언어가 아닌 귀로 듣

는 구어체 언어를 써야 한다. 인쇄매체를 읽는 독자들은 한 번 읽어서 이해되지 않으면 즉시 다시 읽거나 필요한 자료나 사진을 참고할 수도 있지만 TV는 순간적으로 이해되지 않으면 흥미를 잃는다. 그러므로 TV 대본은 간단명료하고 직접적이며 바로 요점을 밝히는 방식으로 써야 한다. 길고 복잡한 문장은 연기자와 출연자에게도 고통스러우며 시청자들이 이해하는 데도 장애가 된다. 인쇄 매체처럼 반복이 허용되지 않는 TV 시청은 때에 따라 시청자들을 곤혹스럽게 할 수도 있으므로 지나치게 많은 정보를 음성으로 전달하려 하지 말고, 영상이나 도표, 차트 등을 적절히 이용할 수 있도록 대본을 쓸 때부터 배려해야 한다.

또한 TV에 사용되는 언어와 대사는 대부분의 경우 생활언어이어야 한다. 연극에서는 철학적이고 관념적이며 긴 대사들이 관객을 매료시키는 경우도 있지만 TV언어는 우리 생활에서 늘 사용되는 언어들을 명료하고 논리적으로 정리, 배열하는 것이 좋다.

3) TV 대본은 제작여건을 고려하고 써야 한다

TV 프로그램 제작요원들은 많은 제약 조건 아래에서 일한다. 특히 기술적·시간적·경제적 구속요건들을 작품의 구상 단계부터 작가가 잘 파악하고 집필을 시작해야 한다.

프로그램의 성격에 따라 TV 대본은 제작과정에서 수정될 가능성이 많다. 그러므로 TV 작가는 최초의 대본을 프로그램의 전개 과정과 방향에 대한 지침서 정도로 생각하고 항상 제작팀의 일원으로 참여해 프로그램의 상황에 따라 대본을 수정하며 완성해가는 것도 좋다.

TV 작가들이 가장 고통을 받는 것 중 하나가 시간적 제약이다. 프로그램의 포맷에 상관없이 작가들은 항상 시간에 쫓기며, 작가의 대본이 완성될 때까지 제작을 멈추고 기다려주는 경우는 극히 드물다. TV 작가들은 이러한 절대 창작시간 이외에 편성시간에도 제약을 받는다. 희곡이나 시나리오의 경우는 작가가 원하는 길이만큼 써서 문제 될 일이 거의 없다. 그러나 TV 작가들은 편성에 맞춰 정해진 시간 내에 모든 것을 해결해야 한다. 광고작가라면 10초 혹은 15초, 30초 길어야 1분 이내에 광고주의 메시지를 효과적으로 전달해야 하며, 다큐멘터리의 해설(내레이션)원고를 써야 하는 작가는 영상의 길이에 정

확하게 맞도록 대본을 써야 한다. 그러므로 TV 작가는 초시계(stop watch)를 손에 들고 자신이 대본을 소리 내어 읽어가며 써야 하는 경우도 많다. 전문 TV 작가들은 이러한 여러 가지 제약과 구속여건하에서도 효과적이고 감동적으로 메시지를 전달해야 하는 운명을 가진 사람들이다.

2. TV 대본의 종류

TV 프로그램의 종류(format)는 보도, 드라마, 다큐멘터리, 종합구성, 버라이어티쇼, 코미디, 중계 등 매우 다양하다. 이렇게 다양한 프로그램의 형태에 따라 적절한 형태의 대본이 필요하다. 이러한 대본의 종류는 완전한 대본(full script)과 부분적인 대본(partial script)으로 크게 나눌 수 있다.

완전한 대본이 필요한 프로그램은 일반 뉴스, 드라마, 코미디, 다큐멘터리 등이며, 부분적 대본에 의해 제작되는 프로그램은 종합구성, 버라이어티쇼, 게임쇼 등으로 대개 메모 형식의 간단한 대본에 의해 진행된다. 또한 스포츠 중계나 특별한 사건이 발생했을 때 긴급 편성되는 뉴스 등의 프로그램은 대본이 없이 진행자에게 맡겨지는 경우도 있다. 이러한 프로그램의 진행자는 많은 경험과 순발력, 기지 등을 발휘해 스스로 대본을 작성해가며 진행을 할 수 있는 사람이어야 한다.

3. 대본 작성 방법

다양한 형태의 프로그램을 제작하기 위한 대본들은 형식, 내용, 목적 등에서 많은 차이를 보이긴 하지만 TV 대본 작성 방법에는 몇 가지 공통 사항이 있다.

첫째, TV 대본 작성의 기술적 요구이다. TV 대본은 소설이나 시나리오와는 달리 영상 부분과 소리 부분을 나누어 기록한다. 대부분의 영상 부분은 희곡의 지문처럼 정경, 상황

등장인물의 행동과 심리, 카메라의 위치, 샷의 크기 등을 묘사하고 소리 부분은 대사, 음향 효과와 등을 섞는다. 또한 시간계산을 할 수 있도록 내본을 작성하는 것이 좋다. 진행 방법이나 기타 상황에 따라 차이는 있지만 대체로 원고지(200매짜리) 2매를 1분으로 계산한다. 따라서 400매짜리 원고지를 사용한다면 1매가 1분으로 계산될 수 있고, 컴퓨터나 워드프로세서를 사용한다면 위에 기준한 자수를 참고로 작성해야 한다.

둘째, 6하원칙(5W1H)에 맞도록 써야 한다. 일반적으로 6하원칙은 뉴스 기사 작성 시에 사용되는 원칙으로 생각하기 쉬우나 모든 프로그램에서 지켜져야 할 원칙임을 잊지 말아야 한다. 예를 들어 드라마에서도 누가(주인공 혹은 기타 등장인물), 언제, 어디서, 무엇을(사건), 왜(원인), 어떻게 했는지를 분명히 밝혀야 완벽한 스토리가 만들어진다.

셋째, 인물을 중심으로 시작하고 발전시켜야 한다. TV는 자연이나 인간의 심리 상태를 문자로 표현해 감동을 줄 수 있는 문학작품이나 대형 화면과 박진감 있는 음향으로 관객을 압도할 수 있는 영화와는 큰 차이가 있다. TV를 통한 시낭송이 크게 호응을 얻지 못하는 이유는 배경영상을 통한 감흥이 시청자 각자마다 다르므로 시인의 감흥과 차이가 있으며 대개 낭송자의 음성 또한 시청자의 시적 감흥을 완벽하게 만족시키기는 불가능하기 때문이다. 즉, 시나 소설 등 문학작품은 많은 사람이 읽기는 하지만 본질적으로 각 개인이 제 나름대로 이해하고 수용하는 매체이므로 수많은 사람이 동시에 수용하는 TV와는 차이가 많다.

영화는 극장이라는 특정한 공간에서 대형 화면과 음향을 통해 관객을 사로잡음으로써 스펙터클한 장면과 사건 등을 통해 관객에게 감동을 주고 스크린으로 흡인하는 힘을 갖는다. TV는 소형 화면과 산만한 시청환경으로 인해 시청자를 흡인할 수 있는 힘이 적다. 시청자들을 화면 속으로 끌어들일 수 있는 가장 좋은 방법은 호감이 가는 인물을 등장시키는 것이다. 뉴스 프로그램의 시청자 호응도는 프로그램의 구성과 내용 못지않게 진행자의 분위기(personality)가 중요하며 다른 프로그램은 진행자의 개인적 능력과 호감도가 큰 영향을 미친다. 특히 드라마의 경우 등장하는 인물의 특징과 배우의 호감도가 성공의 가장 중요한 요소가 되는 경우가 많다. 그러므로 TV 작가는 화면에 등장하는 사람들(진행자, 배우, 극중 인물)의 이미지, 심리, 행동 등에 지극히 유념해 대본을 써야 한다.

넷째, 흥미 있는 부분을 앞으로 배치한다. TV를 시청하는 시청자들의 심리는 연극이나 영화를 감상하는 관객들과 다르다. 연극이나 영화의 관객은 대개 두 시간 정도의 시간

을 투자할 각오를 하고 있기 때문에 시작부분이 조금 지루해도 참고 기다려준다. 그러나 TV 시청자는 프로그램 도입부분이 조금이라도 지루하다고 느껴지면 사정없이 채널을 돌린다. 그러므로 프로그램 초반에 시청자의 시청 동기, 즉 흥미를 유발하고 이를 유지하며 클라이맥스 혹은 결론으로 유도해야 한다. 흥미를 유지시키기 위해서는 중간중간에 흥미로운 부분을 나누어 배치하고 결론도 마지막에 한꺼번에 내리지 않고 적절한 시간에 나누어주는 것이 좋다.

다섯째, 제작진을 위한 기술적 주문과 조언을 서슴지 않는다. TV 작가는 대본작성과정에서 특별히 요구되는 기술적 사항들을 대본에 적어넣어야 한다. 예를 들어 특정한 부분은 클로즈업으로 잡아달라든지, 카메라 앵글, 조명의 색, 음향 효과, 음악 등 작가가 반드시 필요하다고 생각되는 것들을 대본에 써두는 것이 좋다.

4. TV 다큐멘터리 작법

다큐멘터리라는 용어는 원래 영화에서 먼저 사용하던 것을 방송이 그대로 사용하고 있는 것인데, 어원은 기록, 문서라는 의미의 불어 'documentaire' 혹은 영어 'document'로 알려져 있다. 다큐멘터리는 현실, 즉 실재하는 사실을 소재로 해 작가의 현실 인식 방법과 시대에 대한 철학을 담는 프로그램이다.

1948년 체코슬로바키아에서 개최되었던 다큐멘터리 연맹회의에서는 "다큐멘터리란 경제, 문화, 인간관계의 영역에서 인간의 지식과 이해를 넓히고 그 욕구를 자극시켜 문제점과 그 해결책을 제시하기 위한 목적을 가지고 이성이나 감성에 호소하기 위해 사실의 촬영과 진지하고 이치에 맞는 '재구성'을 통해 사실의 모든 면을 영화에 기록하는 방법을 말한다"라고 다큐멘터리를 정의하고 있다. 또한 영국의 다큐멘터리 작가이자 비평가이며 다큐멘터리라는 말을 최초로 사용한 사람인 존 그리어슨(John Greerson)은 "사실적인 것의 창조적인 표현"이라고 정의했다. 이 두 가지 정의에서 공통점을 추출해본다면 다큐멘터리는 창작된 허구(fiction)가 아닌 사실에 근거하지만 사실 그 자체가 아닌 작가에 의해 창조적으로 재구성된 진실이라는 것이다. 그러므로 다큐멘터리는 작가의 재구성 과

정에서 사실의 의미가 달라질 수도 있으므로 '어떤 소재를 어떻게 다루느냐' 하는 작가의 관점이 매우 중요하다.

다큐멘터리는 흔히 픽션의 상대어로 사용되기도 한다. TV 프로그램 중에서 드라마, 코미디 등 픽션은 모든 것이 작가에 의해 창조되는 데 비해 다큐멘터리는 상상이 아닌 실재하는 사람, 행동, 장소, 그리고 사건 속에 담겨진 가치를 탐구해 영상언어를 전달하는 진실의 형상화작업이기 때문에 픽션이 '창조의 예술'이라면 다큐멘터리는 '존재의 예술'이라고 부를 수도 있을 것이다. 다큐멘터리와 픽션의 차이점을 『다큐멘터리 아이디어 (The Documentary Idea)』의 저자인 잭 엘리스(Jack Ellis)는 주제, 작가의 의도, 관점 또는 접근 방법, 형식, 제작기법, 관객들에게 제공되는 경험 등으로 구분해 설명했다.

TV에서 주로 다루어지는 다큐멘터리의 내용을 분류해보면 다음과 같다.

첫째, 시사적인 문제를 다루는 시사 다큐멘터리(혹은 뉴스 다큐라고도 부름)가 있다. 시사 다큐멘터리가 뉴스와 다른 점은 뉴스가 수집, 파악된 모든 자료를 그대로 제시해 정보를 제공하는 것이 가장 중요한 목적인 반면 시사 다큐멘터리는 사건 자체의 정보뿐만 아니라 사건의 이유, 관련된 사람들의 태도와 감정, 시민의 반응, 개인과 사회에 줄 의미 등을 다룬다는 것이다. 또한 사건의 명쾌한 해석과 견해를 밝히는 등 심층적으로 다루며 형식에 많은 융통성이 있고 강한 감성적 호소력을 가진다.

둘째, 사회적 다큐멘터리이다. 사회적 다큐멘터리는 정치, 군사, 경제 등의 사회구조 속의 문제점들을 파헤치고 더 나은 사회로 만들려는 의도에서 제작한다. 이것은 1950년대 미국 CBS의 에드 머로우(Ed Murrow)의 〈시 잇 나우(See It Now)〉 이후 전 세계적으로 널리 퍼진 형식으로, 사회에 잠재 혹은 숨겨져 있는 문제들을 찾아내고 관심을 불러일으켜 국민들로부터 호응과 격려를 받기도 하고 간혹 논란의 대상이 되기도 한다. TV 다큐멘터리의 영향력을 보여주는 대표적인 유형이다.

셋째, 인간의 일상적 삶의 모습을 그리는 다큐멘터리이다. 흔히 휴먼 다큐라고도 불리는 이러한 유형의 다큐멘터리는 1970년대부터 많이 만들어지기 시작했는데, 그 이유는 TV매체의 특성과도 관련이 있다. TV 화면은 영화에 비해 지극히 한정된 공간밖에 갖고 있지 못하고 영상의 선명도 또한 떨어지기 때문에 영화처럼 대형 화면을 통해 정서적 충격을 주기도 더 어렵고 영상 자체가 주는 의미도 크게 줄어든다. 그렇기 때문에 배경은 '오프 스크린 효과'를 충분히 활용하고 화면 내에서는 사람을 중심으로 인물의 매력과 홍

미 그리고 갈등을 그리는 것이 효과적이다. 이러한 매체의 특성으로 근래에는 어떤 특정한 사람을 선정해 그 사람의 삶의 모습을 보여주는 다큐멘터리가 많은 공감을 불러일으키고 있다.

넷째, 문화와 역사 다큐멘터리이다. 기존의 역사적인 자료들을 모아 작가의 새로운 시각으로 창조하는 역사 다큐멘터리나 예술품 전시회, 공연, 기타 문화행사 등을 다큐 형식으로 구성하는 프로그램들은 특정분야에 깊은 관심을 가진 시청자들을 만족시켜주고 일반시청자들의 교양과 지식의 폭을 넓히는 데 공헌한다.

이러한 유형의 작품들은 시사나 사회적 다큐멘터리처럼 논란의 대상이 되는 경우는 드물고, 역사·문화적 사건을 새로운 시각에서 재조명한다는 점에서 중요성이 있다. 또 이런 작품을 만들 때는 모든 것을 사실적 바탕 위에 실증적 자료를 토대로 전개해 전체적으로 진실성을 잃지 말아야 한다. 즉, 주제나 소재에 대한 해석과 재구성 과정에서 픽션적인 요소가 개입되지 않도록 주의하고 재창조의 개념을 사실성과 진실성에 바탕을 두고 작품을 제작하도록 해야 한다.

다섯째, 오락성 다큐멘터리이다. 이러한 유형의 다큐멘터리들은 흥밋거리, 즉 재미있고 화제성 있는 소재로 유명인사들의 프로필, 재밌는 행사, 화제의 인물 등을 주로 다룬다. 인간적인 흥밋거리나 과거의 향수를 불러일으키는 가벼운 다큐멘터리들이 주의해야 할 점은 지나치게 가십(gossip) 중심으로 구성한다든가 연예인들의 사생활이나 추문 등을 들추는 것이 되어서는 안 된다는 것이다. 아무리 오락성 프로그램이라 해도 공공의 재산인 전파를 사용하는 이상 적정선 이상의 품위는 유지해야 한다.

여섯째, 자연 다큐멘터리이다. 오락성 다큐멘터리와 유사한 점이 많지만 사람이 아닌 자연을 대상으로 하는 점이 다르며, 자연 속에서 살아가는 동식물의 생태법칙을 드라마틱하게 보여주어 시청자들에게 많은 교훈과 지식을 준다. 또한 환경문제와 자연보호에 대한 인식을 넓혀주는 데에도 커다란 공헌을 한다. 이러한 유형의 프로그램을 제작하는 데는 대부분 많은 시간과 특별한 제작기법, 주제와 소재에 대한 전문지식이 필요하다.

1) 창작과정

다큐멘터리가 현실을 소재로 하는 것인 만큼 작가의 창작은 현실을 정확히 파악, 인식하는 데부터 시작한다고 볼 수 있다. 현실에서 발견되는 사회적·인간적 문제들, 세상에 소개되어 많은 사람들의 삶에 긍정적으로 작용할 수 있다고 판단되는 소재들을 발굴하는 것이 작가의 일차적 임무이다. 다큐멘터리 작가들은 제작의 전 과정에 참여한다.

기획회의

편성에서 프로그램의 시간과 방향이 결정되면 담당 부서의 간부들과 작가들이 모여 기획회의를 열고 구체적인 문제들을 토의한다. 작가들은 편성에서 정해진 커다란 틀 안에 넣을 소재(item)에 대한 아이디어를 제공하고 그 프로그램의 구성을 담당하게 된다.

취재

기획회의에서 결정된 소재에 대한 관찰과 자료 수집을 시작한다. 소재에 대한 취재 과정에서 프로그램의 기획의도와 목적을 살릴 수 있도록 주제를 확정하고 전체 작품의 기초적인 구성을 시작한다. 이 구성안은 촬영시작 전에 작성되는 것이므로 다큐멘터리의 특성상 촬영 후에는 많이 달라질 수도 있지만 촬영 시에 지침으로 사용할 수 있도록 최대한 많은 자료를 수집하고 분석해 작품의 기본 틀을 만들어야 한다.

촬영현장

작가는 촬영현장에서 스태프와 함께 작업에 임하고 관찰해 작품의 수정·보완을 생각해야 한다. 현장에서 작가는 촬영 전 목표했던 주제 표현이 정확히 될 수 있도록 지켜보아야 하고, 작품이 드라마처럼 연출되지 않고 자연스럽게 상황이 발생하도록 유도해야 한다.

구성단계

구성은 촬영된 테이프를 검토하는 데서 시작한다. 경우에 따라 다르기는 하지만 촬영 테이프는 방송시간의 10배 혹은 그 이상인 경우가 많다. 즉, 50분 프로그램을 위해 촬영하는 테이프의 분량은 대부분 500분 이상이다. 작가는 이 많은 영상들을 연출자와 검

토·분석해 작품의 틀을 만들어야 한다.

작품의 구성은 드라마와 크게 다를 게 없다. 기승전결 혹은 도입-전개-갈등-클라이맥스-종결의 방법으로 구성한다. 다큐멘터리의 구성은 다른 텔레비전 프로그램과 마찬가지로 도입부분에서 시청자들의 흥미를 끌 수 있는 요소를 배치하고 서서히 이야기를 풀어서 주제를 부각시킨 후 종결짓는 것이 좋다. 다큐멘터리도 드라마처럼 갈등과 투쟁이 존재하므로 이것을 적절히 살려주는 것이 도입부에서 잡아놓은 시청자들의 흥미를 유지시키는 좋은 방법이 된다.

해설 대본 쓰기

해설 대본은 편집이 완성된 후 쓴다. 매 장면의 길이와 성우가 낭독하는 해설의 길이가 정확하게 일치해야 하기 때문이다. 이러한 어려움을 줄이기 위해 작가들이 편집과정부터 참여하는 것도 좋은 방법이다. 해설 대본은 편집된 영상을 설명하는 데 그쳐서는 안 되고 영상으로 표현될 수 없는 부분들은 보충해 감동을 배가시키는 언어를 찾아야 한다. 텔레비전 다큐멘터리는 라디오 다큐멘터리처럼 언어로 모든 것을 해결할 필요가 없으므로 영상만으로 충분한 부분은 과감하게 언어를 삭제하는 것이 좋다.

다큐멘터리는 드라마가 아니다. 그러나 다큐멘터리 속에 드라마적 요소가 들어가면 안 된다는 의미는 아니다. 대부분의 다큐멘터리는 그 속에 드라마적 요소를 삽입할 수 있는 여지가 있으며 그것이 다큐멘터리를 생동감 있는 프로그램으로 만들어줄 수 있다. 편집된 영상 위에 단순히 시간에 맞추어 해설을 덧붙이는 것이 아니라 드라마적인 요소를 찾아서 메시지를 효과적으로 전달할 수 있도록 노력해야 할 것이다.

5. TV 드라마 작법

1) 드라마란 무엇인가

'drama'는 '행동하다', '나타내다'라는 뜻의 그리스어 'dran'에서 유래했다고 한다. 여기

서의 행동은 단순한 혹은 우연한 행동이 아니다. 우연한 행동이 아닌 무언가를 나타내려는 행동, 즉 뚜렷한 동기와 목적을 가진 행위, 무엇인가 하려는 의도가 담긴 행동을 뜻한다. 그런 행동에는 당연히 어떤 감정이 포함되어 있다. 무엇인가를 나타내려는 행위는 바로 스토리를 가진 의식적인 행위가 되며, 이것이 드라마의 원형이 되고 있다.

드라마는 단적으로 말하면 누가 무엇을 한다는 것이다. 그것은 언제 어디서 왜 어떻게 되는지와 같은 요소와 맞물려 현재 우리가 살고 있는 사회에 대한 하나의 호소를 낳는다. '드라마란 인물 또는 자연 등의 갈등에 의해서 자기가 호소하고 싶은 것을 구체화하는 일'이다.

드라마란 결국 작가 스스로 자신이 상상으로 만들어낸 세계 속에서 그 속의 등장인물이 되어보는 것이다. 즉, 자신이 주인공이 되어 연기하는 것이다. 이방인, 즉 타인으로 되는 것. 드라마란 바로 인간을 그린다는 것이다. 드라마란, 주인공의 자유로운 의지가 그것을 방해하고 억압하는 환경과 정면으로 대결해 그 사이에서 양자와는 전혀 다른 새로운 행위를 예상치 못한 형태로 출발시키는 것이다. 드라마란 결국 갈등인 것이다.

마지막으로 드라마의 본질은 카타르시스에 있다. 드라마는 카타르시스를 만들기 위해 시청자를 극적 세계에 참가시켜 거기서 긴장시키거나 흥분시키거나 울리기도 한다. 즉, 드라마를 통해 감정해소를 하게 된다는 것이다. 울고 싶은 심경일 때 그다지 슬프지도 않은 장면을 보면서 마구 눈물을 흘리기도 하는 경험을 기억하면 이해되리라 생각한다.

결국 드라마는 허구의 세계를 보여주는 행위이고, 보여주되 재미있게 잘 만들어 보여주는 것이 좋은 드라마라고 할 수 있다. 드라마는 당연히 재미있어야 한다. 그리고 시청자가 몰입할 수 있도록 만들어져야 한다. 그러나 재미만으로는 무엇인가 부족하다. 좋은 드라마란 재미있으면서 재미 이상의 것을 주어야 한다. 그것이 바로 감동이다. 작가의 주제의식이 살아 있고 그것이 드라마를 통해 감동으로 연결될 수 있도록 해야 하는 것이다. 곧, 재미와 감동을 동시에 줄 수 있는 드라마가 될 수 있도록 해야 하고, 이를 위해 드라마 작법이 필요한 것이기도 하다.

2) TV 드라마의 제작과정[1]

기획

작품을 기획하는 단계로, 이때는 대부분의 경우 제작자에게 드라마가 방영될 일정이 잡혀 있다. 단막극의 경우 대개 두 달 정도의 시간이 있는데, 연출자는 자신이 제작할 드라마의 대본을 찾게 된다. 같이 일하고 싶은 작가에게 연락을 해서 좋은 이야기가 없는지 타진하기도 하고, 시놉시스를 건네받기도 한다. 혹은 연출자 본인이 하고 싶은 이야기가 있는 경우, 이것을 작가에게 청탁하는 일도 있다. 어떤 경우든 연출자와 작가가 만나고, 가지고 있는 소재나 주제, 이야기의 방향에 관해 서로 조율을 한다. 서로 합의점이 찾아지면 작가는 대본작업에 들어가게 된다. 미리 시놉시스가 작성된 상태가 아니라면 작가는 시놉시스를 먼저 써서 연출자에게 넘겨주고 대본 작업에 들어간다.

기획안

작가가 초고를 쓸 동안 연출자는 자신이 연출하게 될 작품의 기획안을 방송사에 제출한다. 또한 작가의 시놉시스를 가지고 출연자의 수나 예산 등 대강의 제작 조건 등을 미리 설계한다.

작가 1차 원고 탈고

작가의 원고가 나오게 되면, 연출자와 작가는 초고를 놓고 의견을 조율한다. 경우에 따라 연출자가 보기에 문제가 있거나 보완하는 것이 낫겠다고 생각하는 부분에 대해 이야기하고 수정할 것을 협의한다. 이 부분 역시 여러 다양한 경우가 있으므로 한마디로 말하기는 어렵다. 대본의 길이가 너무 길거나 짧다는 정도, 또한 한두 신 정도의 간단한 수정 보완 작업이 필요한 경우가 될 수도 있고, 대폭 수정이 될 경우도 있다. 경우에 따라서는 콘셉트만 놓고 완전히 새로 쓰다시피 하는 일도 있을 수 있는데, 어디까지를 사용하느냐 하는 것은 순전히 작가 자신이 판단할 부분이다.

이 시점에서 연출자와 작가는 주요 배역도 협의하게 된다. 그러나 절대적인 것은 아니

1 한국방송작가협회 엮음, 김수현 · 노희경 · 이금주 · 박찬성, 『드라마 아카데미』(펜타그램, 2005).

342

다. 누구를 여자 주인공으로 생각하고 있느냐는 정도라고 할 수 있다. 대본 작업 시 작가는 내충 배우의 이미지를 떠올리며 쓰게 되기 때문이다. 작가의 이미지대로 원하는 배우가 출연하면 좋겠지만 현실적으로 어렵다. 특정 배우를 주인공으로 했으면 좋겠다고 작가가 우긴다고 바로 출연이 결정되는 것이 아닌 것과 같다. 연출자 역시 작가가 원하는 배우를 우선 캐스팅하려고 하겠지만 어디까지나 배역 결정은 연출자가 해야 할 부분이라고 봐야 한다.

작가 2차 원고 작업

작가는 1차 원고 대본을 놓고 연출자와 조율한 부분을 수정·보완하는 작업을 한다. 2차 원고 작업으로 작가의 대본이 완고가 되는 때가 많지만, 실제로는 그렇지 않은 경우도 있다. 가장 문제가 되는 것은 여러 번 수정 작업을 거치게 되는 경우이다. 점점 좋아질 수도 있지만 반대로 개악이 되어 최악의 상황에는 다른 작품으로 교체되고 마는 때도 있기 때문이다.

연출자는 대본에 관해 '찍는 입장'에서 분석하고 말할 뿐이다. 작가가 그대로 다 받아들여서는 안 된다는 것이다. 결국, 어떻게 받아들여 얼마나 잘 소화해 완성도를 높이느냐 하는 것은 작가의 몫이고 작가가 책임져야 할 부분이다.

이런 경우에 가장 주의할 대목은 작가가 자신의 작품에 대해 누구보다 잘 알아야 한다는 점이다. 인물, 주제, 내용 등 모든 것에 대해 충분히 파악하고 있으면 당연히 작품 전체에 대한 장악력을 가지고 있게 된다. 그래야 자신의 대본을 놓고 연출자와 이야기할 때 당당한 자세로 의견을 교환하고 조율할 수 있게 된다는 것이다. 작가는 자신의 작품에 대해 모든 것을 책임질 수 있다는 자신감을 가질 때 완성도 높은 작품을 탄생시킬 수 있다.

배역 캐스팅과 헌팅

작가가 초고를 수정하는 2차 원고를 쓸 동안 연출자는 초고를 놓고 주요 배역을 캐스팅하는 작업에 돌입한다. 또한 자신이 촬영하게 될 공간 중 중요한 장소를 헌팅하는 작업도 병행한다.

헌팅의 원래의 뜻은 자료 수집을 위해서 직접 현장취재를 하는 것을 의미하는데, 여기

서는 연출자가 자신이 촬영할 장소를 미리 답사하는 것을 말한다. 작가도 현장 답사를 하지만 연출자의 목적과는 다르다. 작가는 대본 작업 전에 소재를 찾기 위해서나 확인하기 위해 직접 현장을 다녀오지만, 연출자는 특정 장소가 대본상의 이미지와 일치하는지 촬영에 대한 가능성과 문제점을 직접 눈으로 확인할 필요가 있기 때문이다.

작가 원고 탈고

작가의 2차 원고가 완고로 끝나면 여기서부터 작가의 몫은 끝이다. 대본이 연출자의 손으로 넘어간 이상 이제는 시청자의 입장에서 기다릴 뿐이다.

배역 결정과 제작준비

연출자는 이제부터 본격적인 작업에 들어간다. 완고를 놓고 주요 배역뿐 아니라 조연급까지 전 배역을 결정해야 한다. 또한 제작상황을 점검하고 제작비를 조정하는 작업도 하게 된다.

캐스팅과 제작비 조정 작업이 끝나면 본격적으로 촬영에 들어가기 위한 사전 작업에 돌입한다. 필요한 경우는 2차 헌팅을 가기도 하고, 대본을 놓고 시간, 장소 등에 적합한 신을 뽑아 촬영 일정을 짠다.

연기자 연습

출연할 연기자가 다 모여 대본을 놓고 연습을 한다. 모두 모여 있는 상태이므로 전체 촬영 시간의 안배도 이때 이루어진다. 배우들 각자의 시간에 따라 촬영 일정이나 시간을 조정한다.

콘티 작성

콘티는 연출자 스스로 작성하는 실질적인 촬영을 위한 대본이다. 촬영의 지침이 되는 세부 사항을 기록한 촬영 전 최종단계의 청사진으로, 이 촬영대본에는 실제촬영에 필요한 모든 사항이 기입된다.

장면의 번호, 샷의 유형, 화면의 크기, 촬영 각도와 위치와 움직임, 시간, 장소, 지속시간, 구도, 출연진, 의상, 소품, 액션, 대사, 제스처, 음악, 음향효과, 장면전환 등이 모두 명

시되어 있다. 그러나 콘티 작성에는 일정한 기준이 없고 관행이나 연출자의 성향에 따라 매우 다양하다.

촬영

본격적인 촬영이 시작되면 연출자는 현장 상황과 일정에 따라 촬영을 한다. 촬영기간 역시 상황에 따라 다르지만 특집이 아닌 경우 단막극은 2~3주일을 넘지 않는 것이 최근의 설정이다. 단막극이 70분이고 영화가 100분이라고 한다면, 단막극의 촬영기간이 영화에 비해 지극히 짧다는 것도 알아둘 필요가 있다.

1차 편집

촬영이 끝난 후 1차 편집을 하는 과정에서는 대체적인 순서를 연결하는 작업이 이루어진다.

보충촬영

편집 과정에서 문제가 있는 장면이 발견되거나 연출자의 마음의 들지 않을 경우 혹은 부족한 부분이 있을 때는 보충촬영을 하기도 한다.

2차 편집

2차 편집에서는 좀 더 정밀한 신과 시퀀스의 구성, 그리고 편성 시간에 맞춘 편집이 대체적으로 완료된다.

녹음

대부분의 드라마는 동시 녹음을 하지만 현장 상황이나 기술적인 문제 등으로 사용할 수 없을 때는 후시 녹음을 한다. 후시 녹음은 연기자 본인이나 때에 따라 성우가 편집된 화면을 보면서 입을 맞춰 대사를 하는 것이다.

음악, 효과 믹싱 및 종합 편집

믹싱은 원래 대사, 음악, 음향효과 등 여러 개 음원을 필요한 채널로 합성하는 과정을

말한다. 여기서는 주제 음악을 포함한 음악이나 효과음을 결합하는 것을 말한다. 또한 영상의 경우 정밀한 편집을 마무리하며 다양한 시각 효과나 자막 등을 삽입해 드라마를 완성한다.

이처럼 드라마는 여러 복잡한 과정을 거쳐서 제작된다. 물론 작가의 입장에서는 대본만 넘겨주면 끝나는 일이라고 생각할 수 있다. 그러나 앞서 말한 것처럼 그러기까지 여러 가지 다양한 상황이 벌어질 수 있기 때문에 '나 몰라라' 할 수는 없는 일이다. 기획단계에서 연출자가 대본을 구하게 되는 과정도 여러 가지일 수 있다. 이미 완성된 대본을 먼저 보게 된 후 수정 작업부터 들어가는 경우도 있고 동시에 두 작가와 일을 벌이는 경우도 있으므로 정답은 없다고 할 수 있다. 어쨌든 작가의 입장에서도 이러한 제작 과정을 알고 있는 것이 여러 가지로 도움이 될 것이다.

3) 방송형태에 따른 분류

TV 드라마는 영화를 닮았다. 그리고 또 연극을 닮았고, 라디오 드라마를 닮기도 했다. 그러나 TV 드라마는 그것들과는 다르다. TV 드라마는 TV 드라마이다.

TV 드라마는 용어 자체도 일본과 우리나라에서만 사용되고 있다. 영어권에서는 TV 초기에 TV 극(TV play)이라는 용어가 사용되었지만 현재는 TV시리즈, 소프 오페라[soap opera: 주로 주부들을 상대로 낮 시간에 방송되는 연속극으로 〈종합병원(General Hospital)〉, 〈가이딩 라이트(Guiding Light)〉 등이 대표적], 프라임타임 소프(prime time soap: 주시청 시간대에 방송되는 연속극), 시트콤, 혹은 TV 영화 등으로 불린다. 우선 TV 드라마의 종류부터 살펴보자.

연속극

일일 연속극과 주간 연속극으로 나눌 수 있다. 일일 연속극은 매일 20~30분 정도의 드라마로 우리 주변의 일상적인 이야기를 드라마로 꾸민 가벼운 내용의 것들이 주류를 이룬다. 주간극은 매회 60~70분 정도로 현재는 주 2회씩 방송되는 월화드라마, 수목드라마, 주말 연속극의 형태가 주류를 이루며 내용은 멜로드라마, 사극, 사회극 등 다양하다.

연속극의 특성 가운데 하나는 매회 마지막 부분에 클리프행어(cliff hanger: 연속극의 마지막에 위기 상황을 조성해 연속시청을 유도한다는 뜻)를 배치하는 것이다.

시추에이션 드라마

대개 주간 단위로 방송되며 중심인물들은 고정되어 있고 매회 새로운 사건이나 상황, 즉 에피소드(episode)가 도입되어 전개되고 완결된다. 시트콤도 이 유형에 포함된다.

시트콤
대부분의 시트콤은 녹화장소가 스튜디오로 한정되므로 장소 설정을 스튜디오에 맞게 해야 한다.

단막극

TV 영화라고 불릴 수 있는 형태로, 하나의 독립된 이야기를 단회에 완결하는 방식이다. 정규편성에 시간대를 비워두고 매주 다른 프로그램을 방송한다. 과거 〈TV 문학관〉이나 〈베스트 극장〉 등이 이러한 유형의 프로그램이다.

특집 드라마

정규편성에 포함되지 않고 대개 국가적 기념일이나 명절 등에 편성되는 드라마로, 단막극이나 미니시리즈 형태로 방송된다.

미니시리즈

미니시리즈란 미국 방송 편성에서 사용되기 시작한 말이다. 미국의 정규 편성은 13주 단위로 편성되기 때문에 한 드라마가 13주 동안 지속되면 시리즈라고 불리고 13주 미만일 때 미니시리즈라고 부른 데서 유래했다. 한국은 정규편성 단위가 대체로 26주이므로

개념이 달라질 수 있다. 미니시리즈의 효시는 1977년 미국 ABC에서 방송했던 〈뿌리(The Root)〉라고 알려져 있다. 미니시리즈는 넓은 의미에서 특집드라마에 포함될 수 있다.

4) 내용과 성격에 의한 분류

가정극

흔히 홈드라마라고도 부르는데, 이것 역시 일본식 영어이다. 어쨌든 가정을 중심으로 가족 구성원들 사이에 벌어지는 삶의 모습을 담는 것이라고 볼 수 있다. 가정극은 절망적이거나 비극적인 결말로 이어지는 커다란 갈등보다는 살아가는 과정에서 겪을 수 있는 우리 주변의 이야기로 잔잔하게 엮어 나간다.

수사극

경찰 수사관계 드라마, 추리극, 범죄물, 첩보물 등을 통틀어 지칭하는 말이다. 많은 사람들이 흥미를 느끼는 양식으로 대개 권선징악형의 메시지를 담고 있다.

사회극

사회적 갈등과 문제를 다룬 드라마로서 작가의 사회적 시각과 비판의식을 드러낼 수 있는 드라마이다. 사회극은 드라마, 즉 픽션이라는 형태를 가지기는 하지만 각자의 주관적인 사상과 의식이 포함될 수밖에 없다. 그러나 이것들이 지나치게 강조되어서는 곤란하다.

사회극은 많은 경우 이익단체, 압력단체, 정치세력 등에 의해 유·무형의 압력을 받을 수도 있다. 사회극을 쓰려는 작가는 자신의 메시지를 너무 드러내놓고 문제제기를 하는 것보다는 드라마 속에 용해시켜 다루는 방법을 찾는 것이 좋다.

멜로드라마

이 말은 감상적이고 통속적이며 대중적인 드라마의 대명사처럼 쓰이고 있다. 그리고 이러한 유형의 드라마는 많은 사람들에게서 끊임없는 사랑을 받고 있다. 멜로드라마는 원래 음악극의 형태에서 유래한 말이지만 현재는 심각하고 무거운 주제를 다루거나 인

물의 내면과 성격, 갈등 등을 파헤치기보다 남녀 간의 사랑이야기를 위주로 다루는 드라마를 지칭하는 말로 사용되고 있다.

멜로드라마는 시청자가 감정적으로 동화되기를 기대하며 대부분 삼각관계, 코믹한 요소, 우연한 기회에 발생하는 사건, 불륜, 이성의 벽을 넘어서려는 감성, 어린이 등을 삽입한다. 많은 멜로드라마가 지나치게 통속적이고 저질이며 도덕적 문제를 야기한다고 비난을 받지만 많은 대중에게 카타르시스를 제공하는 데 좋은 양식인 것은 틀림없다. 좋은 멜로드라마, 잘 만들어진 멜로드라마는 흔히 사랑이야기와 개인적 갈등을 통해 삶의 진실과 새로운 의미를 되돌아보게 하며, 이러한 작품들은 오랫동안 사람들의 가슴속에 남게 된다.

역사극

역사극은 역사에 기록된 내용을 바탕으로 드라마를 꾸미는 방법과 역사적 배경만을 빌려와 가공의 인물과 사건을 만드는 드라마로 나누어볼 수 있다. 기록된 역사를 바탕으로 작품을 쓸 때는 과거를 현재에 재현해보는 데서 그치지 말고 역사적 의미를 되새겨 보고 교훈을 찾아보거나 역사적 사건에 대한 새로운 해석을 해보는 데서 의미를 찾을 수 있을 것이다. 사극을 쓰는 작가는 바르고 분명한 사관과 역사를 정확하게 해석할 수 있는 능력을 가져야만 한다. 그러나 역사극이 역사책은 아니므로 극적 구성에 필요한 부분적 픽션이 삽입될 수도 있다. 역사적 배경만을 빌려온 드라마를 흔히 시대극이라는 이름으로 부르는데, 이 경우는 대부분 시간을 되돌려 놓은 가정극, 수사극, 사회극, 멜로드라마이므로 역사성은 큰 문제가 되지 않는다.

5) TV 드라마와 극적 요소

모든 드라마는 극적 요소를 갖는다. 극적 요소란 드라마를 드라마이게 하는 것으로 대립, 갈등, 투쟁이 그것인데, 드라마의 주체인 인간이 겪는 갈등은 다양한 형태로 나타난다.

첫째, 인간과 신의 갈등으로 희랍비극 등에 많이 등장하는 유형이다.

둘째, 인간과 자연의 갈등이다. 자연의 힘을 극복하기 위해 대항해서 싸우는 인간의 모습을 그린다. 자연재난이 드라마의 중요한 역할을 하는 작품들이 이에 해당한다.

셋째, 인간과 사회의 갈등이다. 자신의 환경과 사회적 모순과 편견 등에 도전해 투쟁하는 개인의 모습은 강력한 드라마를 만든다.

넷째, 인간에 대항하는 인간의 모습이다. 사람과 사람 사이의 갈등과 투쟁이야말로 드라마의 영원한 주제이며 TV드라마에서도 가장 많이 쓰인다.

다섯째, 자기 자신과 투쟁하는 인간의 모습이다. 모든 인간은 내면적인 갈등요인을 안고 살아가며, 이것은 훌륭한 드라마 소재가 될 수 있다.

위에 열거한 갈등 중에서 TV드라마에서 가장 많이 이용하는 인간과 인간 사이의 갈등은 여러 가지 국면으로 나타난다. 프랑스의 조르주 폴티는 1,200편의 소설과 희곡을 읽고 36가지의 극적 갈등을 만드는 요인을 귀납적으로 추출해냈다.

조르주 폴티의 극적인 갈등의 국면 36가지

1) 탄원	· 셰익스피어 『존 왕』 · 그레고리부인 『달이 뜨다』	19) 모르고 육친을 살해	· 위고 『루크레티아 보르지어』
2) 구제	· 세르반테스 『돈키호테』 · 셰익스피어 『베니스의 상인』	20) 이상을 위한 자기희생	· 톨스토이 『부활』, 『카추사』 · 라신 『아우리스의 이피게니아』
3) 복수	· 르블랑 『아르센 뤼팽』 · 뒤마 『몬테크리스토 백작』 · 셰익스피어 『태풍』	21) 육친을 위한 자기희생	· 스트린드베르히 『희생』 · 로스탕 『시라노 드 벨주락』
4) 육친 간의 복수	· 셰익스피어 『햄릿』 · 르첼라이 『로장데』	22) 애욕을 위한 모든 희생	· 졸라 『나나』 『선술집』 · 와일드 『살로메』 · 바그너 『탄호이저』 · 마수네 『마농』 · 셰익스피어 『안토니오와 클레오파트라』
5) 도주	· 존 포드 『남자의 적』 · 몰리에르 『동 쥐앙』 · 골즈어드 『도주』	23) 사랑하는 자의 희생	· 소포클레스 『이피게니아』 · 위고 『1893년』
6) 재난	· 셰익스피어 『헨리 6세』 『리어왕』 · 코르네유 『르 시드』	24) 강한 자와 약한 자의 싸움	· 쉴러 『마리아 스튜아르트』 · 위고 『에르나니』 · 베가 『원정의 개』 · 레싱 『에밀리아 가로티』
7) 잔혹	· 마테를링크	25) 간통	· 셰익스피어 『헨리8세』

또는 불운	『말렌 공주』		· 플로베르『보바리 부인』 · 모파상『여자의 일생』 · 바그너『트리스탄과 이졸데』
8) 반항	· 쉴러『빌헬름 텔』 · 롤랑『7월 14일』	26) 애욕의 죄	· 쉴러『돈 카를로스』 · 도스토옙스키 『카라마조프의 형제들』
9) 대담한 기획	· 셰익스피어『헨리 5세』 · 바그너『파르지팔』	27) 사랑하는 자의 불명예의 발견	· 뒤마『춘희』 · 입센『인형의 집』 · 비송『마담X』 · 프레보『마농 레스코』
10) 유괴	· 괴테 『타우리스의 이피게니아』	28) 사랑의 장해	· 셰익스피어『로미오와 줄리엣』 · 로티『라문초』 · 부르제『이혼』
11) 수수께끼	· 포 『도둑맞은 편지』『황금벌레』 · 셰익스피어『페리클라이즈』	29) 적에 대한 애착	· 셰익스피어『로미오와 줄리엣』 · 코르네이유『르 시드』
12) 획득	· 비샤카다타『대신의 반지』 · 메타스타시오『무인도』	30) 야망	· 셰익스피어 『줄리어스 시저』『맥베스』
13) 육친 간의 증오	· 바이런『카인』 · 뒤비비에『홍당무』	31) 신과의 싸움	· 단세니『여관의 하룻밤』
14) 육친 간의 싸움	· 모파상『피엘과 장』 · 도스토옙스키 『카라마조프의 형제들』 · 마테를링크 『펠리아스와 멜리장드』	32) 잘못된 질투	· 셰익스피어 『오셀로』『헛소동』 · 마테를링크『몬나 반나』
15) 살인적 간통	· 아르피에리『아가멤논』 · 졸라『테레즈 라캥』	33) 잘못된 판단	· 셰익스피어『헨리 5세』 마리네티『전기인형』
16) 발광	· 셰익스피어 『멕베스』『햄릿』『오셀로』 · 리트바크『뱀의 구멍』	34) 회한	· 도스토옙스키『죄와 벌』 · 입센『로스메르스홀름』
17) 얕은 생각	· 입센『들오리』『건축기사』 · 볼테르『삼손』	35) 잃어버린 자의 발견	· 셰익스피어『겨울밤 이야기』 · 카리다아사『사쿤다라 아가씨』
18) 모르고 저지른 애욕	· 소포클레스『오이디푸스 왕』 · 입센『유령』	36) 사랑하는 자의 잃음	· 싱『바다로 달려가는 사람들』 · 마테를링크『틴타질르의 죽음』

폴티의 의견은 주로 연극을 중심으로 한 것이고 TV 드라마를 쓰는 데 많은 참고가 될 수 있으나 맹종할 필요는 없다. 위에 열거한 극적 국면들을 단독적으로 사용해 하나의 작품을 구성할 수도 있고, 여러 개를 함께 사용해 구성하는 것도 얼마든지 가능하다.

6) TV 드라마 쓰기

TV 드라마는 매체의 특성을 고려해 TV적인 특성, 즉 TV적인 요소들을 갖추어야 한다. TV는 영화에 비해 화면의 크기, 화질 등에 차이가 있고 시청자들의 매체 수용 태도 또한 큰 차이가 있다. TV 시청자는 특정 채널이나 프로그램에 미련이나 인내심을 보여주지 않는다. 언제든지 채널을 돌리거나 꺼버릴 준비가 되어 있다는 것이다. 이러한 점들을 고려해 TV 드라마를 쓸 때는 다음과 같은 요소들에 주의할 필요가 있다.

첫째, 도입부에서 흥미 있는 주제로 시청자를 사로잡는 것이 좋다. 드라마는 시작 5분 내에 시청자에게 채널 고정의 충분한 이유를 제공해야 한다.

둘째, 인물로 시작해서 사건으로 확대하는 것이 좋다. 이것은 영화와 반대적인 기법이다. 대개 영화는 사건과 상황을 충분히 보여주고 인물을 소개하는 방법을 쓰지만 TV는 반대인 경우가 많다. 이러한 기법은 영상의 시퀀싱과도 유사하다. 전통적인 영화의 영상 시퀀싱 방법은 롱 샷(LS) → 미디엄 샷(MS) → 클로즈업(CU)의 순서로 컷을 배치하지만 TV는 그 반대의 순서로 하는 것도 좋은 방법이다.

셋째, 가정적 배경을 묘사한다. TV 드라마에 등장하는 주요 인물들의 가정과의 연계 관계를 묘사하는 것이 좋다. 이것은 TV는 아직 가정에서 시청하는 가족 매체라는 점과 무관하지 않다.

넷째, 시청 대상층과 연령을 구분한다. 대부분의 TV 드라마는 가족 대상 드라마를 표방하고 있지만 좀 더 구체적으로 대상층을 분석하고 방송시간대를 고려하는 것이 좋다.

다섯째, 시간에 맞추어 구성한다. 30분짜리 드라마의 경우 하나 정도의 위기 상황 시퀀스를 구성하고 클라이맥스, 종결로 이어가는 단계를 사용한다. 한 시간 정도의 드라마는 보통 두 개 정도의 위기를 만드는 것이 일반적이다.

여섯째, 주제는 서서히 조금씩 진행시키는 것이 좋다. 어떤 경우에도 한꺼번에 폭발시

키거나 과장하는 것은 TV 드라마에 맞지 않는다.

일곱째, 작가 자신이 잘 아는 이야기로 시작한다. 작가가 개인적으로 흥미나 흥분을 느꼈던 사건을 재료로 시작하는 것이 좋으며 최근에 일어난 사건이라면 더욱 생생한 드라마가 될 수 있다.

여덟째, TV 드라마에 등장하는 주요인물은 특수한 이야기를 다룰 때는 평범하고 보통인 사람을 등장시키고 평범한 방식으로 이야기를 풀어가고, 일상적인 이야기를 다룰 때는 좀 특별한 인물을 등장시켜 독특한 방법으로 드라마를 풀어가는 것이 효과적이다. 인물의 성격은 대중과 친숙해지기 쉬운 인간형으로 만드는 것이 좋고, 인물의 성격에 따라 드라마가 흘러가는 것보다 다양한 원인과 이유를 제공해 성격에 변화를 주는 것이 드라마의 기초이다.

이를 다시 정리해보면 도입부에서 흥미 있는 위기나 갈등을 포함한 사건이 일어나고 그 사건이 어떤 사람에 의해 언제, 어디에서 일어나고 있는지를 바로 알 수 있도록 한다. 갈등의 전개에서는 좀 더 제한된 시간과 공간 속에서 주의력을 집중해 갈등을 심화 · 발전시킬 필요가 있다. 이 부분에서 시각적으로 박력 있는 장면과 절묘한 대사의 선택으로 잠재적인 폭발의 가능성을 철저히 계산해야 한다. 여기까지는 시청자의 흥미를 유발 · 발전시키고 클라이맥스로 이끌어간다. 클라이맥스는 드라마의 정점이며 여기에 도달하기까지 모든 기대와 예상, 의문 불안 등등 서스펜스가 겹쳐야만 최고의 효과가 난다. 또 드라마의 해결을 위한 복선과 서브플롯, 인물의 성격변화 등이 적절하게 보여야 하며, 종결부에서 모든 것이 해결되고 작가의 철학, 사상적 배경, 희망, 이상 등이 드러나도록 한다.

TV 드라마는 시리즈가 많으므로 매회 위에서 언급한 내용들을 적절히 배치하고 매 회의 끝부분에 클리프행어를 배치한다.

7) 창작과정

TV 드라마를 창작하는 과정은 반드시 지켜야 할 순서가 있는 것은 아니다. 그러나 주제, 소재, 스토리, 플롯, 구성 등은 빼놓지 말아야 할 것이다.

주제

주제(theme)란 어떤 예술작품에서 내세우는 중심적인 의미 내용이며 이것은 작품 전체를 관통하며 내용을 전달한다. 확실한 주제는 작품의 질을 가름하는 중요한 요소이다. 아무리 좋은 소재와 재미있는 스토리를 가진 작품이라 해도 주제가 분명치 않으면 3류 작품으로 전락하기 쉽다. 그러나 주제를 표현할 때는 매우 세심한 배려가 요구된다. 작가가 표현하고자 하는 주제와 사상이 의식적으로 노출되면 목적극처럼 되어 예술성이 상실되기 때문이다. 주제는 드라마로 묘사되고 얘기되어야 한다.

적지 않은 작가들이 사람들은 예술 작품에서 주제를 가장 중요하게 여긴다고 굳게 믿고 있는 탓에 작품을 쓰기 전에 주제를 분명하게 정립해야 한다고 오해한다. 물론 주제를 굳히고 작품을 쓰기 시작하는 것은 신인 작가에게는 매우 좋은 방법이다. 그러나 작가가 자기 나름대로 분명한 작가의식을 가지고 있다면 주제의 표현과 정립은 집필과정에서도 얼마든지 가능하다.

소재

드라마의 소재는 요리의 재료처럼 드라마를 쓰는 재료이다. 드라마는 궁극적으로 인간을 그리는 작업이기 때문에 항상 주재료는 인간이다. 그러나 드라마에 소재가 될 만한 인간을 어디에서 찾고 어떤 인간을 선택하느냐가 문제이다. 『인형의 집』의 작가 헨리크 입센(Henrik Ibsen)은 항상 신문기사를 열심히 읽었다고 하는데, 이것은 소재를 찾기 위한 방법이었다. 물론 신문에 등장하는 모든 기사가 드라마의 소재가 될 수는 없지만 드라마의 토대가 될 수 있는 이야기를 찾을 수는 있다. 천태만상 인간들의 복잡하고 다양한 이야기는 드라마 소재의 보고인 것만은 틀림없다. 현대는 신문 이외에도 정보가 유통되는 방법이 다양하므로 소재를 찾을 수 있는 원천은 도처에 산재해 있다. 어떠한 정보원을 통해서 흥미 있는 소재를 찾으면 현장을 확인해보는 것도 좋은 방법이다. 현장을 둘러보고 관계되는 사람들을 만나 취재를 해보면 소재를 스토리로 발전시키는 데 도움이 되고 이것을 영상화할 때에도 많은 도움을 얻는다.

스토리

스토리(story)는 드라마가 성립되기 위해 대단히 중요한 요소로 소재를 가지고 주제를

표현할 때 바탕이 되는 것이다. TV드라마나 시나리오의 3요소를 흔히 주제, 소재, 스토리라고 부르고 또 삼위일체라고 부르기도 한다. 창작과정에서 작가는 주제를 생각하고 소재를 선택한 후에는 스토리를 만들어야 한다. 추상적인 주제와 실체적인 소재가 스토리라는 바탕 위에 표현되어야 하기 때문이다. 아무리 훌륭한 주제나 사상도 소재를 잘 다룰 수 있는 기교도 스토리가 없으면 작품의 형태가 되지 않는 것이다.

스토리는 6하원칙에 맞도록 써야 완벽한 스토리가 된다. 스토리는 일상생활을 나열해놓는 것이 아니라 드라마의 논리에 맞도록 취사선택하고 재구성해야 한다. 드라마에 등장하는 인물이 언제, 어디서, 즉 어떠한 시간과 공간적 배경에서 무엇을 하느냐 하는 것이 포함되어야 한다.

스토리는 드라마의 줄거리(시놉시스 혹은 기획서)와는 다르다. 스토리는 대체적인 이야기의 흐름(story line)일 뿐 드라마적 요건이 포함되어 있지 않다. 스토리를 플롯까지 발전시켜놓아야만 드라마의 줄거리라고 할 수 있다. 스토리에 극적 요건을 추가한 것을 플롯이라고 한다.

플롯

플롯(plot)은 스토리에 드라마적 요건을 추가해 TV드라마의 형식에 맞게 좀 더 구체적으로 조직하는 것이라고 보면 된다. 플롯과 스토리를 혼동하는 경우가 있는데, 스토리가 이야기를 시간적 순서대로 배열한 사건의 진술이라면 플롯은 역시 사건의 진술이지만 사건과 사건의 인과관계를 중심으로 두며 일정한 계획을 세워 드라마의 흐름, 즉 시간을 예술적으로 구성하는 것이라 말할 수 있다.

다시 말하면 플롯은 드라마를 진행해가는 과정에서 등장하는 사건들을 전체 드라마가 효과적인 것이 되도록 배치하는 작업이라고 볼 수 있다. 하나의 드라마 속에 등장하는 사건들을 단순히 시간의 흐름을 따라 배치할 것인가 아니면 사건의 인과관계를 이용해 시간의 흐름을 무시하고 작가의 의도대로 새로운 순서를 만들 것인가 등을 결정하는 작업이다.

CAMERA	VIDEO	AUDIO	
		은자	쯧쯧, 우용이 또 싸운 모양 이구나. 할머니 저래 속상해 하시는걸 보니.
		우용	... (잔뜩 부은채)
		현실댁	(양재기 들여다보며) 우예 됐노. 그새 많이 자랐지?
		은자	네, 비만 한번 더 오면, 제법 먹을만 하겠어요.
		현실댁	(흐뭇) 봐라. 내말듣고 심구길 잘했지.
		은자	(웃으며) 네. (방쪽으로) 수연아.
		우용	수연이, 집으로 오다가 도로 학교로 가버렸는데...
		은자	뭐? 아니 왜?

병아리 18

병아리 19

CAMERA	VIDEO	AUDIO	
		우용	... (눈치보며 기죽는다)
		은자	너랑 또 싸웠지?
		우용	...가시나가 가시나라 했다고...
		현실댁	(쥐어박으며) 으이그...참말로 잘하는 짓이다.
		우용	아프다. 할매는 맨날... (머리 문지른다)
	씬 7 언두리 길		
	오고 있는 시외버스.		
	씬 8 버스 안		

병아리 19

TV 대본

양식에 맞추어 쓴다. 카메라 부분은 연출의 작업 부분이므로 비워두고 비디오 부분에 지문을 쓰며 오디오 부분에 대사와 특별한 음악이나 효과가 있으면 기록한다.

CAMERA	VIDEO	AUDIO	
		은자	쯧쯧, 우용이 또 싸운 모양이구나. 할머니 저래 속상해 하시는걸 보니.
③ BS		우용	... (잔뜩 부은채)
② BS은자		현실댁	(양재기 들여다보며) 우예 됐노. 그새 많이 자랐지?
③ WS			
② BS		은자	네, 비만 한번 더 오면, 제법 먹을만 하겠어요.
③ BS		현실댁	(흐뭇) 봐라. 내말듣고 심구길 잘했지.
② OS. 우용 WS		은자	(웃으며) 네. (방쪽으로) 수연아.
		우용	수연이, 집으로 오다가 도로 학교로 가버렸는데...
③ BS			
② BS		은자	뭐? 아니 왜?

병아리 18

병아리 19

		우용	... (눈치보며 기죽는다)
③			
②		은자	너랑 또 싸웠지?
③ BS tilt up		우용	...가시나가 가시나라 했다고...
		현실댁	(쥐어박으며) 으이그...참말로 잘하는 짓이다.
① BS		우용	아프다. 할매는 맨날... (머리 문지른다)
② 은자 BS로	(다라이 문앞에 놓고)		
	씬 6-1 은자방		
② 문 TS T.in 은자 BS	은자 문열고 들어와보면 이씨 모로누워 신나게 자고 있다.		
③ TFS		은자	(뻑) 여보.
		이씨	(드르렁)

병아리 19

TV 콘티
앞의 대본이 연습용 대본이라면 이것이 콘티, 혹은 방송용 대본이다. 앞에서 비어 있던 부분에 연출자가 카메라와 기타 필요한 지문을 추가해 방송용 대본으로 완성했다.

구성

구성(framework)은 작가가 대사와 지문을 써서 완성하기 전에 마지막으로 거치는 과정으로 TV 드라마에 각 장면을 기록해가는 작업이다. 플롯에서 전체적인 사건의 배치가 결정되면 이것들을 다시 각 장면으로 세분화하고 각 장면들이 부딪히면 또 다른 의미를 창출하고 전체 작품을 만들어가는 것이다. 구성과정에서는 각 장면의 제목(대개 장소)을 결정하고 중요한 영상이나 인물의 행동 등을 기록하며, 각 장면들을 독립된 카드에 적어 보완하고 순서를 재정리할 수도 있다.

주제, 소재, 스토리, 플롯, 구성의 과정을 착실하게 거치면서 작품을 다듬고 정리하는 것이 작품 전체에 통일성을 부여하고 주제의 흔들림을 막는 좋은 방법이다. 특히 신인작가들의 경우 이러한 과정을 철저하게 지키며 작업을 하는 태도가 요구된다.

작가는 창조자이다. 창조자는 남다른 긍지와 책임감을 가져야 한다. 자신의 작품이 허구이지만 그것을 통해 많은 사람들이 감동하고, 분노하고, 눈물을 흘리며, 자신의 삶을 반추해보는 등 많은 영향을 받는다. TV 드라마는 가장 많은 사람들이 반응하는 예술 양식이므로 그에 따른 책임은 막중하다. 작가가 이에 대한 책임을 지는 데서 긍지는 생겨난다.

또한 드라마는 문화적 배경과 국민성에 따라 나라별로 큰 차이가 있는데, 우리와 가장 가까운 일본의 TV 드라마와 비교해보자.

한일 양국 드라마의 특성

한국	일본
사회적 통념에 따른 제약	소재의 자유로움과 다양함
현실적인 사건	다소 비현실적인 사건
일상적	만화적, 조금은 비약된
멜로드라마의 우세	비멜로드라마 공존(학원물, 추리물)
가족 중심	개인 중심
서민적 캐릭터 주로 등장	캐릭터의 다양함
눈물을 강요	눈물도 절제

(인기가 있을 경우)늘어지는 전개	신속한 내용 전개
인간의 본성을 중시	감성과 디테일을 중시
연속극 형식(20~50부작)	단편극 형식(11부)
기승전결에 맞는 결말	애매한 결말
필연적 관계 설정	가벼운 관계 설정
직선적 감정 표현	은유적 감정 표현

자료: 도미카와 모토후미, ≪방송문예≫ 2006년 11월호.

6. 구성 대본의 작성

TV 프로그램 중에서 구성 프로그램은 다양한 정보를 잡지 형식으로 구성하는 종합구성과 다양한 형태의 프로그램이 있는데, 토크쇼, 퀴즈쇼, 게임쇼, 버라이어티쇼 등 다양한 양식이 있다. 종합구성 프로그램들은 평일 아침시간대나 토요일 낮 시간대에 주로 편성되고 시청대상층은 대개 주부들이나 출근 전의 전 가족을 대상으로 한다. 또 토크쇼는 대개 늦은 밤 성인들을 대상으로 하며 퀴즈쇼와 게임쇼 등은 주시청시간대에 전 가족을 대상으로 하는 것이 많다. 정보 프로그램과 토크쇼를 중심으로 살펴보자.

1) 종합구성 프로그램

현대를 사는 사람들은 엄청난 정보의 홍수에서 헤엄치며 살고 있다. 시시각각 쏟아지는 새로운 정보들, 예를 들어 생활정보, 시사, 경제, 문화, 예술, 과학, 레저, 의학, 법률, 새로운 상품정보 중에서 어떤 것을 선택해 TV 프로그램화할 것인지가 종합구성 프로그램의 중요한 문제이다. 종합구성 프로그램은 편성과 기획의도에 따라 다룰 수 있는 정보의 종류와 양, 깊이 등이 결정된다. 편성이 일일 편성인가 주간 편성인가, 시간대는 이른 아침인가 낮인가, 주시청대상층은 어느 연령층인가, 전국방송인가 지역방송인가, 스튜디

오 중심제작인가 야외제작 중심인가 등에 따라 제작 방법이 달라진다.

정보 프로그램의 구성작가는 항상 새롭고 다양한 정보를 가지고 제작팀에 아이디어를 제공해야 한다. 작가가 아이디어를 제공할 때는 첫째, 최신의 정보인가? 둘째, 대중들이 흥미를 느낄 만하며 그 정보가 공공성이 있는가? 셋째, 매우 구체적인 정보인가? 넷째, 방송시간까지 프로그램으로 제작이 가능한 정보인가 등을 두루 살펴야 한다.

기획회의에서 어떤 소재를 다룰 것인지가 결정되면 작가는 취재에 들어가야 한다. 취재는 전화인터뷰, 현장답사 등의 방법이 있는데, 전화만으로 취재하고 제작진이 현장에 출동해 낭패를 보는 수가 많으므로 가능하면 현장 확인을 하는 것이 좋다. 출연자를 스튜디오로 초대하는 경우도 신문, 잡지, 컴퓨터 통신 등에서 수집한 자료만 믿고 무턱대고 출연자를 섭외하는 것은 위험하다. 간접 자료에만 의존해 대본을 작성하고 출연자를 초대하지 말고 가능한 한 모든 방법을 동원해 작가 나름대로 철저한 확인과 치밀한 취재를 해두어야 한다. 취재를 할 때는 첫째, 수집한 자료의 내용을 직접 확인하고, 둘째, 취재를 진행하면서 대체적인 구성을 염두에 두며, 셋째, 가능한 한 많은 내용을 기록해두어야 한다.

이러한 유형의 프로그램을 보는 사람들이 '아이디어는 좋은데 구성이 엉성하다'라고 말하는 것을 듣곤 한다. 이것은 작가의 경험과 능력이 부족하거나 너무 조급하게 프로그램화할 때 발생할 수 있는 문제이다. 아이디어는 일상생활 속에서 체험을 통해 얻어지는 경우가 많은데, 좋은 아이디어가 떠오르면 충분한 취재와 구성과정을 거쳐 프로그램화하는 것이 좋다. 아이디어는 다양하게 쏟아지는 정보매체를 통해 얻어질 수도 있는데, 프로그램화하기 위해서는 시의적절한 사람들의 관심사, 제작 여건 등을 고려해 취사선택해 프로그램화해야 한다. 취재와 구성이 끝나면 녹화용 대본을 작성해야 한다. 종합구성 프로그램의 경우는 시간도 길고 많은 세그먼트(segment)로 나누어지는 것이 일반적이므로 각 세그먼트의 담당 작가를 할당하고, 전체적 책임을 맡은 작가는 프로그램 전체 진행, 구성을 맡아 각 세그먼트들이 다른 세그먼트들에 어떤 영향을 미칠 수 있는지 확인하고 전체 프로그램의 짜임새와 흐름 등을 조정한다. 종합구성 프로그램의 대본은 출연자와 진행자의 특성에 맞도록, 그리고 진행상의 흐름이 순조롭도록 요점만 간단히 메모하는 형식으로 쓰는 것이 좋다.

프로그램 진행 전체를 요약해놓은 큐 시트

드라마 대본

2) 토 크 쇼

토크쇼란 문자 그대로 이야기하는 것을 보여주는 프로그램이다. 토크쇼의 '쇼'라는 말이 조금은 어색할지 모르나 미국에서는 쇼라는 말이 '프로그램'과 동의어로 쓰이는 경우가 많기 때문에 토크쇼는 이야기 프로그램이라고 해도 될 것이다. 일반적으로 토크쇼는 사회자와 초대 손님이 방청객 앞의 무대에 앉아서 자연스럽게 이야기를 나누는 형식으로, 작가의 역할이 잘 보이지 않을 수도 있다. 대부분 토크쇼의 사회자들은 내로라하는 입심을 가진 사람들이고 초대 손님은 무언가 할 얘기가 많은 사람들이기 때문이다. 그러

토크쇼 장면
토크쇼의 대본은 자연스러운
대화의 여지와 진행의 융통성
을 주기 위해 간략하게 질문
만 작성한다.

나 토크쇼는 진행자의 재치만으로 되지는 않는다. 출연자 선정에서부터 그 사람에게서
어떤 이야기를 끌어내고 무엇을 얻어낼 것인가를 찾아내는 사람인 작가의 도움이 절대
적으로 필요하다.

　토크쇼는 대개 두 가지 유형으로 나누어볼 수 있다. 첫째, 인기인 위주로 출연자를 선
정해 그들의 근황과 궁금증을 풀어보는 오락성이 강한 것이다. 둘째는 사회적으로 귀감
이 될 만하거나 감동적인 이야기를 갖고 있는 출연자를 통해 그들의 진솔한 삶의 이야기
를 들려주어 시청자들에게 자신의 삶을 되돌아보게 하는, 조금은 무게가 있는 것이다. 어
느 쪽이든 기획 과정에서 출연자가 결정되면 자료 수집과 취재에 들어가야 한다. 취재과
정에서 수집된 자료를 확인하고 대중 매체를 통해 알려지지 않은 숨은 이야기도 찾아내
도록 해야 한다. 토크쇼는 대부분 스튜디오에서 진행되기 때문에 스튜디오에서 진행하
는 도중에 필요한 장면의 야외 촬영은 취재를 마치자마자 해야 한다.

　토크쇼의 성패는 진행자의 자질과 능력 그리고 질문과 구성이다. 좋은 질문을 만들어
주는 것이 작가의 중요한 능력이다. 질문을 만들 때는 첫째, 시청자의 입장에서 관심사항
을 생각해본다. 둘째, 질문은 가능하면 짧고 명료하게 해야 하며, 긴 질문에 짧은 대답이
아닌 짧은 질문에 긴 대답이 나올 수 있는 질문을 해야 한다. 셋째, 수집된 자료와 정보를
최대한 활용해 출연자의 인간미를 드러낼 수 있는 질문을 찾아내는 것이 좋겠지만 인격
에 손상이 가거나 지나치게 장황하게 해서는 안 된다. 질문할 문항들이 만들어지면 어떠
한 순서로 배열하는 것이 전체 프로그램이 드라마틱해지고 매끄러운 흐름이 될 수 있는

가를 생각하는 것이 구성이다. 토크쇼의 대본은 첫인사와 끝인사를 빼면 질문이 거의 전부이다. 물론 제작 중에 반응이나 신행자의 애드립, 노래나 상기, 방청객 참여 능이 있을 수 있지만 토크쇼의 대본은 질문투성이인 것이다. 이 질문들이 토크쇼의 핵심인데, 이것들은 반드시 기승전결이 있어야 한다.

토크쇼의 대본은 드라마 대본처럼 쓸 수는 없다. 만약 그렇게 쓴다면 진행자나 출연자 모두에게 부담을 줄 것이다. 대부분의 토크쇼 출연자들은 배우가 아니며, 토크쇼의 본질은 출연자들이 자신의 이야기를 진술하게 하는 것이지 대본 속의 배역을 연기하는 것이 아니기 때문이다. 따라서 토크쇼의 대본은 비교적 간결하게 메모 형식으로 쓰는 것이 좋으며 대본에 모든 것을 담으려 하지 말고 진행자에게 참고 자료를 제공해준다는 느낌으로 쓰는 것이 좋다.

7. 리얼리티 프로그램

리얼리티 프로그램은 전통적으로 다큐멘터리의 영역인 사람들의 실제 삶과 일상적이고 사적인 분야에 속하는 그들의 경험과 관계의 형성을 밀착해서 재현하는 프로그램이라고 정의할 수 있다. 주제 면에서는 보통 사람들의 자전적인 이야기, 혹은 성공담과 실패담, 로맨스나 결혼과 타인들과의 관계 맺기, 그리고 참가자가 일정한 물질적인 보상을 약속받고 수행하는 특정한 임무나 게임을 통한 경쟁하기 등의 다양한 것들이 다루어지고 있다.

간단히 말하면, 리얼리티 프로그램은 스타나 유명인사가 등장하기도 하지만 대체로 '셀레브리티'가 아닌 이른바 '보통사람들'과 그들의 일상을 다루는 매우 광범위한 유형의 프로그램들을 총칭하는 개념으로 현재 사용되고 있다. 보통사람들이 주연으로 등장해서 주어진 임무를 수행하거나 관계를 맺어가는 과정을 카메라 앞에서 직접 보여준다는 측면에서 리얼리티 프로그램은 일종의 속화된 연성 다큐멘터나 상업화된 'DIY' 저널리즘의 영역에 속하는 영상 양식으로 분류되기도 한다.

독특한 대중문화물 그리고 TV 프로그램으로서 리얼리티 프로그램 속의 '리얼리티' 자

체의 재현과 생산과정은 이미 확립되어 있는 기존의 다큐멘터리적인 전통을 충실하게 따르기보다는 게임쇼나 연성 다큐 프로그램을 구성하는 영상문법과 편집방식을 많이 따르고 있기 때문에, 전통적인 의미의 다큐멘터리적인 진실성이나 깊이, 그리고 다큐멘터리가 일반적으로 갖는 사회적인 관심이나 쟁점을 아우르는 문제의식을 제공하고 있지는 못하다. 최근에 방영되고 있는 리얼리티 프로그램들은 보통사람들의 일상에서는 구현하기 어려운 놀이, 모험과 탈주 그리고 보상의 기회를 제공하면서 일단 수용자들에게 새로운 볼거리를 제공하고 있다.

일반적으로 리얼리티 프로그램의 시작은 미국에서 1980년대 후반에 등장하기 시작한 〈캅 쇼(cop show)〉, 그러니까 사건과 범죄 그리고 추적 등의 드라마틱한 내용물을 담고 있는 경찰이 등장하는 재연 드라마와 실제상황을 찍은 자료 화면들을 이용하는 상업적인 프로그램들에 기원을 두고 있다. 리얼리티 프로그램은 대중적인 오락물의 전통 속에서 사적인 경험에 담긴 멜로드라마스러운 주제와 감성에 집중하는 이야기 구조, 그리고 약간의 다큐멘터리적인 요소들을 기본으로 비교적 텔레비전에 늦게 출현한 '혼성적인' 영상물이자 현재에도 진화되고 있는 문화 텍스트라고도 정의할 수 있다.

TV에서 방영되었던 리얼리티쇼는 아니지만, 〈트루먼 쇼〉와 같은 영화는 현대사회에서 리얼리티의 재현과 축조 과정에 적극적으로 개입하고 있는 세력으로서의 TV의 존재와 위상, 사회 내에 광범위하게 퍼져 있는 관음주의적 시선, 그리고 그러한 문화 트렌드에 때로는 능동적으로 참여하고 있는 '영리한', 하지만 변덕스러운 대중의 관심을 날카롭게 지목한 매우 문제적인 작품이었다. 리얼리티 프로그램들이 현재 인기를 끌 수 있는 배경은 무엇보다도 산업적으로 이들 프로그램이 비교적 저렴한 비용으로 수입되거나 제작될 수 있음에 비해 수용자의 관심이나 시청률은 상대적으로 높은 편이라는 점이다. 조금 더 넓은 관점에서 접근하면 리얼리티 프로그램이 관심을 갖게 하는 요인들은 매체 간의 상업성의 심화와 관음주의적인 대중문화의 확신이며, 그런 점에서 리얼리티 프로그램들은 이 시대의 독특한 매체와 문화 환경 속에서 어쩌면 수용자가 상대적으로 짧은 시간에 익숙하게 받아들이게 된 TV 프로그램의 새로운 형식이라 할 수 있다.

리얼리티 프로그램이 인기를 끄는 이유와 의미를 살펴보자.

첫째, 우리의 사회생활이 현실과 가상세계가 뒤섞인 삶이 되어가고 있고, 리얼리티 프로그램은 바로 이런 실제와 가상이 혼합된 사회현상을 반영하고 있다.

둘째, 리얼리티 프로그램은 사적 영역의 공론화 사회현상을 잘 반영하고 있다. 즉, 개인의 영역에 머물러 있던 행동들, 이를테면 사생활 엿보기와 노출의 사회심리 등을 잘 반영하고 있는 프로그램이 리얼리티 프로그램이다.

셋째, 리얼리티 프로그램은 자본주의 사회에서 사생활도 교환의 대상이 된다는 자본주의의 상업주의적 단면을 극명하게 보여준다.

마지막으로 리얼리티 프로그램의 양산은 적은 제작비에 기인한다.

리얼리티 프로그램은 경제논리와 시대 여건 및 대중의 사회·심리적 욕구를 잘 반영하고 있다. 이러한 리얼리티 프로그램의 작가는 우리 사회 구성원들의 생활 양태의 변화와 오락적 욕구를 예민하게 관찰하고, 그들의 정서와 감성을 프로그램에 반영할 수 있도록 노력해야 한다. 다큐멘터리와 드라마의 중간쯤에 있다고 생각되는 리얼리티 프로그램은 다큐멘터리적 내용을 드라마틱하게 구성하는 능력이 중요하다.

9장

연기

1. 출연자
2. TV 출연자들의 자세와 연기술
3. TV 연기자
4. TV 의상
5. 분장

"방송국엔 탤런트허구 아나운서만 있는 줄 알았더니 워쩐 사람들이 이리 많댜." 꽤 오래전 방송사 견학을 온 어떤 아주머니의 말씀이었다. 이 말은 방송에 출연하는 사람들이 방송사를 대표하는 얼굴이며 또 방송의 최일선에서 시청자들과 직접 만나는 사람들은 그들뿐이라는 사실을 다시 한 번 확인해주는 말이었다.

TV 화면에 얼굴을 내비치는 사람들은 매우 다양하지만 그 모든 사람들은 두 부류로 나누어볼 수 있다. 첫째는 아나운서, 사회자, 진행자, 리포터, 해설자 등의 진행자 혹은 출연자(performer)들이다. 둘째는 드라마나 코미디에 등장하는 전문 배우 혹은 연기자라고 불리는 사람들(actor)인데, TV배우들을 흔히 탤런트(talent)라고 부른다. 이 말은 '재능 혹은 재주 있는 사람'이라는 단어의 본래 뜻이 가리키듯이 사회자, 진행자, 리포터, 가수, 무용수, 배우 등 TV에 등장하는 모든 사람을 가리키는 말로 사용하는 것이 적절하다고 판단된다.

출연자와 배우는 TV화면에 등장한다는 공통점이 있지만 이들을 구분하는 경계는 그들의 역할과 기능이다. 출연자들은 비드라마 프로그램에 등장해 자신 그대로의 모습과 개성으로 프로그램을 이끌고 시청자들을 대한다. 반면 배우들은 드라마 작품 속의 등장인물(character)을 연기하기 때문에 자신의 모습과 개성은 작중 인물의 성격과 개성을 파악하고 융합해 만든 또 다른 인물로 시청자들과 만난다. 물론 배우들이 토크쇼나 인터뷰

프로그램 등에 등장할 때는 자신의 모습을 그대로 보여주지만 드라마 속에서는 전혀 다른 제3의 인물이 되는 것이다.

1. 출연자

출연자는 진행자, 리포터, 고정 패널 등 다양한 형태로 비드라마 프로그램에 등장하는 모든 사람들을 가리키는 말이다(여기에서 일회성, 아마추어 출연자는 제외). 출연자의 종류는 아나운서, 사회자, 진행자, 리포터, 해설자 등을 들 수 있다.

1) 아나운서

아나운서들이 하는 일은 한국과 미국의 경우 조금 차이가 있다. 미국의 경우, 아나운서들은 화면에 등장하지 않고 목소리로만 해설, 국명 고지, 공지사항, 출연자 및 프로그램 소개 등을 하지만 한국의 경우에는 위의 일들 이외에도 뉴스, 사회, DJ, 실황중계 등 다양한 일을 한다. 아나운서들의 가장 큰 특징은 정확한 우리말을 구사하는 것과 교양과 품위를 갖추고 프로그램을 진행할 수 있는 능력이다. 이러한 이유로 우리 방송 초기에는 드라마를 제외한 거의 모든 프로그램의 주인공으로 각광을 받았다.

그러나 1980년대 이후 맑은 음성, 정확한 언어구사, 지나칠 정도로 품위를 지키는 태도 등이 시청자에게 권태감을 갖게 하고 시청자가 원하는 다양한 변화와 욕구를 충족시켜주기 어렵게 되자 다양한 출연자를 기용하기 시작했다. 현재는 아나운서 자신들도 지나치게 경직된 틀을 벗어나기 위한 노력을 보여, 오락 프로그램을 담당하기도 하면서 다양한 출연자들과 공존하고 있다. 아나운서의 활동 범위와 역할이 줄어들고 있기는 하지만 아나운서는 여전히 언어구사 면에서는 대표적인 전문 방송인이라고 할 수 있다. 아나운서들이 우리의 표준 언어를 지키고 세련되게 구사하는 것은 우리 국민의 언어생활에 모범이자 표본이 되고 있다.

아나운서는 방송사와 출연 계약을 맺고 프로그램에 출연하는 방송인과 달리 대부분 방송사의 직원으로서 프로그램에 출연한다. 따라서 아나운서가 방송사를 퇴직하면 방송인이나 프리랜서 아나운서라고 불린다.

2) 사회자

사회자는 토론 프로그램의 사회자(moderator)와 행사 버라이어티쇼 등의 사회자(MC)로 구분할 수 있다. 토론 프로그램에서 사회자의 역할은 토론 프로그램의 초대 손님을 소개하고 주제와 토론내용을 시청자에게 알려주는 것이다. 또 프로그램의 끝에는 결론과 토론된 내용을 요약 정리해 이해를 도와준다. 대개 토론 프로그램은 다양한 사회문제와 시사적인 내용을 다루므로 사회자는 항상 사회의 흐름과 문제점, 일반인들의 관심사 등을 관찰하고 파악하도록 해야 하며, 토론의 주제가 결정되면 그 주제에 대한 배경 지식과 각계의 의견 등을 사전에 조사하고 연구할 필요가 있다.

토론 프로그램은 성격상 진행 중 의견이 첨예하게 대립되어 매우 혼란한 지경에까지 이르는 경우가 종종 있다. 이럴 때 사회자는 엄정중립, 객관적 자세를 유지하고 자신의 주장을 내세우지 않도록 주의해야 한다. 또한 감정적으로 격해 있는 출연자들을 제지하고 양측에 균등한 시간 배분과 발언권을 주며 주제에서 벗어나는 발언을 과감하게 제지할 수 있는 단호함이 필요하다. 토론이 지나치게 전문적인 내용으로 깊이 들어갈 때는 일반 시청자를 위해 이를 정리하고 쉽게 해설해주어야 한다.

MC는 각종 행사, 예를 들어 시상식, 미인대회, 축제 등을 이끌거나 버라이어티쇼 같은 프로그램의 간판으로 다양한 요소를 부드럽고 활기 있게 연결해주는 사람이다. MC는 프로그램의 성격과 분위기에 따라 다양한 모습과 개성을 발휘해 프로그램의 흥미를 북돋우며 또한 재치와 순발력을 발휘해 전체 프로그램에 리듬과 변화를 주어야 한다. TV로 중계되는 행사도 TV 프로그램이므로 사회자는 카메라와 시청자를 의식하고 진행해야 한다. 행사의 사회자는 행사의 특성에 맞도록 행사장의 분위기를 조성하고 참석자 모두를 즐겁고 편안하게 해주어야 하며 동시에 시청자에게 행사의 진행과정과 배경, 뒷얘기들을 들려주어 행사장에 참석한 듯한 느낌을 주도록 노력한다.

3) 진행자

진행자는 사회자와 유사하나 주로 토크쇼와 게임쇼 그리고 종합구성 형태의 프로그램을 진행한다는 차이점이 있다. 진행자는 프로그램의 분위기를 조성하고 초대 손님들이 편안하게 자신의 이야기를 할 수 있도록 도와주는 것이 첫째 임무이다. 진행자는 적절한 질문을 준비해 초대 손님의 이야기를 끌어냄으로써 프로그램을 끌어간다. 진행자의 지나친 재치나 농담 등으로 초대 손님을 당황하게 하거나 혹은 주눅 들게 하거나 면박을 주는 일 등은 금물이다.

또한 케이블TV가 활성화되면서 각광을 받기 시작한 홈쇼핑 채널의 쇼핑 호스트가 전문 직업으로 자리를 잡게 되었다. 쇼핑 호스트는 판매자와 구매자 사이의 가교 역할을 하는 사람으로, 신뢰가 가장 중요하며 상품판매를 위한 쇼맨십도 필요하다.

4) 리포터

리포터라는 단어는 원래 기자를 의미하는 말인데, 1980년대부터 우리 방송계에 젊은 여성들을 중심으로 야외나 현장에서 뉴스보도 이외의 소식을 전하거나 인터뷰를 하는 사람들을 부르는 호칭이 되었다. 리포터가 현장에서 인터뷰나 보도를 할 때의 방법과 요령을 자세히 살펴보자.

① 지적이고 전문적으로 보일 것, 시청자에게 신뢰감을 주는 것이 첫째이다.
② TV는 실제보다 더욱 강한 인상을 준다. 시각적으로 강조되고 비판적인 느낌을 준다. 작은 얼굴표정도 확대되고, 의도하지 않은 메시지도 전달될 수 있다. 약간 찌푸려도 크게 인상 쓰는 것 같으며, 주위를 둘러보는 겁먹은 시선이나 입의 씰룩거림, 미묘하게 일그러진 눈썹 모양 등이 곧바로 일그러진 얼굴을 만든다. 무의식중에 나타나는 경멸, 거부의 표정도 눈에 띄는 모욕이 될 수 있으므로 주의해야 한다.
③ TV에서는 출연자가 곧 메시지이다. TV에서 설득력이 8%, 외모가 42%, 나머지 50%는 어떻게 이야기하는가라고 한다. 그러므로 결국 92%는 출연자의 개성에 달

려 있다고 볼 수 있다.

④ 실제 카메라는 자신이 메시지를 전달하는 동안 어떤 특별한 부분을 비출 수도, 처음부터 끝까지 나를 비출 수도 있으므로 사전에 점검해두는 것이 좋다. NG가 나더라도 당황하지 말고 편안하게 다시 한다. 몇 단락으로 나뉘어 촬영된다면 템포, 목소리 톤, 태도 등을 일관성 있게 연결해야 한다.

⑤ 카메라를 친한 친구로 생각하고 한 사람의 듣는 이로 받아들인다. 자신의 모습이 어떻게 비칠 것인가를 필요 이상으로 걱정하기 시작하면 처음부터 경직되고 불편한 자세가 나온다.

⑥ 시선을 카메라 렌즈에 고정하도록 노력한다. 카메라는 친구이고 렌즈는 그 친구의 눈이라고 생각한다. 그렇다고 너무 직접적으로 주시하지는 말고 렌즈의 약간 위쪽, 아래쪽, 왼쪽, 오른쪽 등으로 다양하게 시선을 주며 가끔 딴 곳도 보다가 다시 렌즈에 눈을 맞춘다. 이 기술은 한 곳을 응시하는 버릇을 없애주고 순간순간 깊이 생각하는 것 같은 느낌을 준다.

⑦ 윗니가 약간 보일 정도로 미소 짓는 것이 좋다. 눈썹과 시선을 약간 높이 두고 자세는 똑바르게 약간 늘어뜨린 듯이 화면에 자연스럽게 보이도록 연습한다. 또한 톤을 약간 높여주면서도 부드럽게 하는 것이 좋다.

⑧ TV 수상기의 직사각형 프레임을 염두에 둔다. 손의 제스처는 턱과 가슴 사이에서 하는 것이 좋고, 얼굴이나 머리에는 특별히 손을 대지 않도록 한다. 카메라는 동작을 확대하므로 얼굴, 머리로 향하는 제스처는 긴장한 것처럼 보인다.

⑨ 대화하듯 이야기한다. TV는 대중을 상대로 한다고는 하지만 대개 가정에서 시청하며 시청자는 가족 단위이므로 전 국민을 상대로 소리 지르며 웅변을 할 필요는 없다.

⑩ 의상에서 검정색, 흰색, 붉은색과 같이 너무 어둡거나 밝은 색상은 좋지 않다. 특히 붉은색은 번지는 특성이 있으므로 주의해야 한다. 또 줄무늬, 점무늬, 무지개 색, 체크무늬, 여러 색이 섞인 의상도 가급적 피한다. 그리고 크고 번쩍거리는 보석류나 커프스, 귀걸이(눈보다 작은 것이 좋다), 파티용 반지, 핀, 무거운 목걸이, 육중한 팔찌 등은 반사의 문제가 있을 수 있고 출연자의 얼굴보다 보석류에 시선을 빼앗길 수 있으니 주의한다. 의상은 입어서 편하고 자신감이 드는 옷 그리고 가벼운 옷을

선택하고 천연직물로 된 옷이 좋다. 합성 직물, 번쩍이는 옷은 반사 때문에 싸게 보인다. 회색이나 푸른색, 갈색이 무난하고 파스텔 색조의 옅은 청색 셔츠와 블라우스 등이 효과적이며 모자 착용은 조심하는 것이 좋다.

⑪ 몸 매무새는 까다로운 머리스타일은 피하도록 한다. 계속 손질해야 하므로 일관성을 유지하기 어렵고 시간이 걸린다. 손톱에 매니큐어를 바를 때는 핑크, 살구색 등이 무난하다.

⑫ 화장을 할 때 창백한 피부색은 금물이다. 건강하고 혈기 넘치는 피부색이 좋고 경우에 따라 피부색 분으로 번쩍거림을 막아주어야 한다. 이때 분과 분첩을 늘 곁에 두고 다니면서 코와 이마가 번들거리지 않도록 해준다. 화장의 경우에는 밝은 청색, 초록색의 아이섀도와 밝은 색상의 붉은색, 오렌지색, 자주색 립스틱은 가능하면 피한다. 또 립글로스는 입이 비정상적으로 크게 보이게 하므로 사용하지 않는 것이 좋고 립스틱은 가능하면 혀의 색깔과 가깝게 칠한다. 립스틱의 색깔이 너무 강하면 말보다 입술을 주시하게 된다. 모이스처라이저는 피부에 기름기가 많다는 느낌을 주므로 녹화 전에는 사용하지 않는다.

5) 해설자

해설자(commentator)는 대개 뉴스와 중계방송에 등장한다. 뉴스 해설자는 대개 오랜 경험과 능력을 갖춘 보도기자가 담당하거나 각계의 권위자가 맡아 특정 뉴스의 배경과 전망 등을 해설함으로써 단순한 사실 보도에서 얻을 수 없는 배경지식과 정보를 제공하고 보도 프로그램을 다극화·심층화한다. 스포츠 중계의 해설자는 아나운서가 담당하는 현장 상황 전달 이외의 것들, 즉 어떤 상황이 발생하게 된 배경과 이유 등을 설명하고 경기의 자료 제공, 결과에 대한 전망 등을 시청자에게 제공한다. 스포츠 해설자는 대부분 특정 종목의 경기인 출신이거나 감독, 심판, 전문 기자 출신이기 때문에 방송인으로서의 언어와 자세에 대한 훈련이 선행되어야 한다.

위에서 설명한 전문 방송인들의 공통적인 특징은 그들의 일이 언어, 즉 말을 중심으로

이루어진다는 것이다. 출연자가 개성 있고 효과적인 언어 구사자가 되기 위해서는 다음에 유의해야 한다.

첫째, 편안하고 즐겁게 말하도록 노력해야 한다. 말하는 사람이 긴장하면 듣는 사람도 긴장하게 되고, 말하는 사람이 불쾌하거나 억지로 말한다면 듣는 이들은 모멸감을 느끼게 될 것이다. 출연자는 항상 편안한 자세로 자신의 일을 즐기는 모습을 보이도록 노력해야 한다.

둘째, 권위를 보여주어야 한다. 자신이 하는 말에 확신을 가진 모습으로 보여주며 권위를 보여준다. 행동과 말을 할 때에는 당당한 태도로 기운찬 모습을 보여주도록 노력해야 한다.

셋째, 신뢰감과 진실함을 보여준다. 권위 있는 자료와 전문지식을 통해 시청자에게 신뢰감을 얻을 수도 있지만 진행자의 태도와 말씨 등으로도 충분히 가능하다. 토크쇼의 진행자나 토론 프로그램의 사회자라면 초대 손님의 말을 경청하고 반응하는 태도를 통해 그의 진실함을 보여줄 수 있다.

넷째, 열정이다. 출연자는 자신의 강한 에너지와 자신이 다루고 있는 소재나 주제의 중요성을 설명함으로써 열정을 드러낼 수 있으며 시청자들에게 설득력 있는 자세로 프로그램을 진행하도록 해야 한다.

다섯째, 자상한 배려이다. 출연자가 가능하면 시청자와 초대 손님들과 감성적 교류를 시도하고 각 개인과 정서적 연관을 찾으려 노력한다면 모든 사람은 프로그램 진행자가 자신들을 자상히 배려하고 있다는 푸근한 느낌을 가질 수 있을 것이다.

2. TV 출연자들의 자세와 연기술

출연자들의 역할이 전체 제작팀의 작업에서 차지하는 비중이 매우 크다는 것은 분명하며 그들의 기능과 책임 또한 매우 중요하지만, 바쁘게 일하는 팀워크를 무시하고 자신의 일정과 취향에 모든 것을 맞추어주기를 고집하는 소위 '스타'들의 안하무인격의 행동은 용납되기 어렵다. 출연자가 아무리 애를 써도 스태프와 크루들의 도움이 없으면 그들

이 원하는 모습이 화면에 나타날 수 없다는 것을 명심하고 항상 협조하며 존중하는 자세로 함께 일하는 모습을 보여주어야 한다.

첫째, 출연자들의 책임은 완벽한 준비를 해야 한다는 것이다. 배우가 대사를 외우지 못한다든지, 인터뷰하는 리포터가 질문의 배경과 사전조사를 충분히 하지 않으면 많은 스태프와 크루는 할일 없이 기다려야 하고, 제작팀 전체의 사기는 떨어지며, 제작 경비와 시간이 낭비된다.

둘째, 출연자들은 제작과정의 기술적인 사항들을 빠르고 정확하게 파악하고 연기해야 한다. 연습과정에서 카메라의 샷과 위치, 동작선 등을 기억하고 촬영 시 그에 맞도록 연기해주는 것이 스태프와 크루를 도와주는 것이다.

예를 들어 연기 도중에는 카메라, 마이크, 조명 등에 주의하며 연기해야 한다. 친구들과 대화하듯이 카메라를 응시하고 각종 마이크의 특성을 파악하고 위치, 거리, 등을 세심하게 유의해서 사용해야 한다. 출연자는 조명 구역 내에서만 움직여야 하므로 연습 시에 동선을 확인하고 배경이나 가구 등에 너무 가까이 가지 않도록 한다. 야외작업의 경우 특히 조명의 방향과 각도에 유의해야 한다. 진행 중에 음악이나 음향효과를 사용할 경우에는 사전에 큐를 확인하고 효과적으로 사용할 수 있도록 철저한 계산이 필요하다. 기술적인 문제에 대해 모르거나 궁금할 때에는 항상 관계자와 협의한다.

셋째, 출연자들은 변화에 빨리 적응할 수 있는 자세와 능력을 키워야 한다. 대부분의 프로그램은 시간과 예산에 매우 제약을 받으며 작업하며 상황변화에 따른 제작 방법과 방향 등이 수시로 변할 가능성이 있다는 것을 예상하고 작업에 임해야 한다. 그렇기 때문에 출연자는 프로그램의 전체 시간과 각 세그먼트별 시간을 정확하게 알고 프로그램을 이끄는 것이 중요하다.

넷째, 출연자는 전체 제작팀의 분위기 조성에도 공헌해야 한다. 스태프와 크루는 각자의 작업준비와 점검에 많은 시간이 필요하고 장비의 이동과 설치에 시간을 소비하므로 여유를 찾기 어렵다. 이때 출연자들이 밝은 분위기를 만들기 위해 행하는 말 한마디, 행동 하나는 전체 제작팀의 활기를 불어넣을 수 있다.

1) 출연자와 대본

출연자들은 대개의 경우 완전한 대본이 아닌 메모 형식의 대본으로 작업에 임하는 경우가 많다. 드라마를 제외한 대부분의 프로그램은 대사를 한 마디 한 마디씩 외울 필요는 없으며 설사 그렇게 한다 해도 부자연스럽게 되고 말 것이다. 메모 형식의 대본은 출연자에게 융통성을 주지만 출연자가 순발력과 기지를 발휘해야 한다는 부담도 있다. 출연자들이 대본을 받으면 먼저 해야 할 일들을 요약해보면

첫째, 대본을 차분히 읽으면서 필요한 사항들을 대본에 기록하는 것이다. 프로그램 시작과 끝의 인사말을 정리해서 적고, 중요한 화면 전환, 큐 등을 기록해둔다. 대본과 카메라를 동시에 보며 자연스럽게 연기할 수는 없으므로 전체의 흐름을 이끌어가는 중요한 대사들은 암기해야 한다.

둘째, 대본에 표시하기이다. 중요한 큐들과 동작선, 행동, 카메라 등을 표시하는데, 이때 너무 복잡하지 않도록 한다. 표시가 너무 많으면 혼란스러워 정작 중요한 것을 제때에 찾기가 어려워진다.

셋째, 대본의 철을 푼다. 출연자에게 대본이 전달될 때 대본은 제본되어 있거나 집게나 스테이플러 등으로 고정되어 있는 경우가 대부분이다. 이것들을 풀어 낱장으로 분리하고 한쪽 귀퉁이에 크게 번호를 써놓는 것이 좋다. 진행 도중 각 페이지가 끝날 때마다 대본을 한 장씩 뒤로 빼며 진행하는 것이 좋다.

넷째, 대본의 글씨는 항상 크고 읽기 쉽도록 써야 하며 종이는 반사가 적은 것을 사용한다. 때에 따라 대본을 요약해서 손바닥만 한 카드를 만들어 쓰는 것도 좋은 방법이다.

다섯째, 대본을 외우거나 들고 하는 것이 불편하다면 큐 카드(cue card)를 이용한다. 큐 카드란 보통 포스터 정도 크기의 종이에 중요대사들을 큰 글씨로 써서 무대감독이 카메라 바로 옆에 들고 서서 진행자가 쉽게 읽을 수 있도록 하는 종이이다.

2) 출연자와 무대 감독

출연자들이 연기를 하는 도중에 연출자에게서 여러 가지 요구를 받을 수 있다. 생방송 중이거나 녹화 중에는 마이크가 열려 있으므로 요구사항들을 말로 전달할 수 없기 때문에 무대감독이 손으로 신호를 하게 된다. 출연자들은 무대감독의 수신호를 받는 즉시 행동에 옮겨야 하며, 신호를 받고 알았다고 고개를 끄덕이거나 특별한 행동을 하지 말고 요구사항에 행동으로 답해야 한다.

스탠바이(stand-by)
손바닥을 펴고 팔을 높이 들어 시작할 준
비를 하도록 알린다.

큐(cue)
손으로 출연자를 가리켜 시작하라는 신호
를 준다.

스피드 업(speed up)
손가락으로 작은 원을 만들어 빨리 돌려
진행을 빨리 하도록 알린다.

스트레치(stretch)
양손에 고무줄을 잡고 있는 것처럼 바깥쪽
으로 잡아당기듯 한다. 진행을 천천히 하
라는 뜻이다.

와인드 업(wind up)
손을 머리 위로 올려 작게 원을 그리며 돌
려 지금 하고 있는 것을 마무리 지으라는
뜻이다.

컷(cut)
손으로 목을 치는 시늉을 해 끝내라는 뜻
이다.

클로즈(close)
두 손으로 카메라 쪽으로 오도록 신호한다.

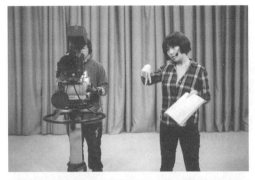

워크(walk)
두 손가락으로 걷는 시늉을 해 특정한 방향으로 걸어가도록 신호한다.

스톱(stop)
두 손으로 막는 시늉을 해 멈추어 서도록 한다.

오케이(O.K)
손으로 동그라미를 만들어 모든 것이 순조롭다는 신호를 한다.

스피크 업(speak up)
두 손을 귀에 대어 크게 말하라는 신호를 한다.

3. TV 연기자

많은 사람들이 TV드라마를 'TV의 꽃'이라고 부른다. 다른 포맷의 프로그램에 비해 상대적으로 시청률이 높고 많은 사람이 관심을 갖는다는 뜻일 것이다. TV연기자들은 드라마 출연을 직업으로 하는 전문인 집단이다. 출연자나 진행자와는 달리 개인의 개성을 드라마 속의 등장인물로 바꾸어야 하는 어렵고 힘든 작업을 하는 사람들로, 그에 따른 많은 훈련이 필요하다.

1) 연기자의 기초 훈련

연기자가 되고 싶어 하는 사람들이 많다. 연기자가 되는 것이 많은 사람들의 꿈이라는 것은 우리 모두 잘 알지만 그러한 꿈을 꾸는 사람 모두가 연기자가 되는 것은 아니라는 것도 잘 알고 있다. 그러면 어떤 사람들이 연기자로서 자신의 꿈을 이룰 수 있을까? 잘생기거나 예쁘고 운이 좋아야 한다고 말하는 이들도 있고, 방송계에 친척이나 아는 사람이 많아야 한다고 생각하는 사람들도 있고, 또 요즘 들어서는 좋은 기획사나 에이전트를 만나야 한다고 말하는 사람까지 있다. 그러나 이러한 것들보다는 개인의 노력을 통해 성공한 연기자가 훌륭한 연기자로서 후배와 주변 사람에게 존경과 사랑을 받으며 오랫동안 연기자로서 자신의 꿈을 펼치고 있는 것을 볼 수 있다.

연기자의 꿈을 실현하는 것은 현실에서 구체적인 노력, 즉 훈련이 가장 중요하다는 것이다. 그리고 이것을 할 수 있는 사람은 자기 자신뿐이라는 것을 명심해야 한다. 예술이나 다른 모든 분야에 기초훈련이라고 할 수 있는 것들이 있다. 운동선수들의 경우 기초체력을 기르기 위한 체력훈련을 항상 해야 하고 미술의 경우는 데생을 기초훈련으로 삼고 있다. 이러한 기초적인 것들은 입문과정에서 배우고 평생 동안 반복적으로 계속하는 것이다. 예를 들어 20세기의 대표적인 화가라고 할 수 있는 피카소는 대가로 인정받은 후에도 죽을 때까지 데생을 계속했다고 한다. 연기자도 마찬가지다. 연기자의 기초적인 훈련 방법과 자세를 익히고 평생 동안 반복적으로 하루도 거르지 않고 실행해야 한다.

먼저 연기자에게 필요한 기초훈련은 신체적인 것과 정신적인 것으로 나누어볼 수 있다. 우선 신체적인 것은 동작, 즉 연기자의 몸의 움직임과 소리(음성)으로 나누어진다. 움직임은 연기자의 중요한 표현 수단으로 다양한 배역을 소화해내기 위해 언제든지 자유롭게 움직일 수 있도록 준비가 되어 있어야 한다. 이러한 준비를 위해 연기자는 스포츠와 무용 그리고 관찰 등을 계속해야 한다. 스포츠는 격투기나 구기 수영 육상 등 중에서 자신에게 적당한 것을 선택해서 꾸준히 하는 것이 좋다. 그리고 항상 무용에 관심을 가져야 한다. 무용은 언어의 도움 없이 자신의 감정을 표현하는 예술이므로 움직임을 통한 표현의 정수라고 볼 수 있으며, 연기자의 몸을 자유롭게 하는 데 큰 도움이 된다. 그리고 사람들의 움직임은 각자의 신체구조와 성장배경 그리고 직업, 연령 등에 따라 많은 차이를 보이므로 주변과 공공장소 혹은 길거리에서 마주치는 사람들의 움직임을 세심하게 관찰해 기록해두는 것은 연기자가 자신의 재산을 축적하는 일이다.

음성은 발성과 발음으로 나누어 생각해볼 수 있다. 우선 발성은 소리를 내는 것이다. 소리 내는 일은 우리 모두가 매일처럼 하면서 살지만 별로 신경을 쓰지 않는 부분이다. 그러나 사람들의 목소리를 관심 있게 들어보면 사람마다 목소리가 다르고 듣기 좋은 목소리도 있고 그렇지 못한 목소리도 있다는 것을 알 수 있다. 대부분 목소리는 타고나는 것이라고 생각한다. 물론 타고나는 부분도 있지만 훈련을 통해 개발되고 좋아질 가능성도 크다는 것을 알아야 한다. 발성 훈련은 우선 고음, 중음, 저음을 내는 연습을 계속하면서 소리를 크게 내거나 작게 내는 연습을 구분해서 하는 것이 좋다. 그리고 소리를 멀리 보내는 것과 가까운 거리의 사람과 대화하는 것 등을 상상하면서 연습해야 한다. 그리고 소리를 낸다는 것은 우리가 호흡에서 숨을 들이쉬고 나서 내뱉으면서 하는 것으로, 발성과 호흡훈련은 복식 호흡을 하면서 우리 몸에서 머리를 제외한 모든 부분을 소리의 공명기관으로 사용한다는 기분으로 소리를 내야 한다. 그리고 호흡은 짧고 빠르게 많은 공기를 들이마시고 천천히 내쉬면서 말하기와 천천히 들이마시고 빠르고 강하게 내뱉기 등 다양한 방법으로 호흡하는 훈련을 해야 한다. 6개월 정도만 쉬지 않고 연습을 한다면 자신의 타고난 목소리가 훨씬 좋아지는 것을 느낄 것이다. 그리고 목소리를 보호하기 위해 지나친 흡연과 음주를 삼가야 하며 건조한 곳에서 목을 무리하게 사용하지 말아야 한다.

다음은 발음이다. 발음이 불분명한 사람과 대화를 하는 것은 고역이다. 그리고 그런 사람들은 자신감이 없어 보이며 성격도 흐리멍덩하게 느껴진다. 연기자에게는 좋지 않

은 발음이 치명적인 문제가 될 수 있다. 미국인들의 연극 연습장에서 가장 흔히 듣는 말 중에 하나가 "Bite the words"라는 말이다. 우리말로 하면 단어 하나하나를 꼭꼭 씹어서 뱉듯이 또박또박하라는 뜻이 된다. 발음의 기초는 알아듣기 쉽게 또박또박 말하는 것이다. 우리말의 발음법칙과 말투 등에도 관심을 가져야 하며, 각 지방의 방언들과 직업별·신분별·시대별 언어의 특성에 대한 공부도 게을리 하지 말아야 한다.

다음은 연기자의 정신적 측면의 준비를 알아보자. 우리의 정신은 이성적 측면과 감성적 측면이 존재한다고 알고 있는데, 연기자의 경우 이 두 가지를 모두 균형 있게 갖추어야 한다. 우선 이성적인 면은 교양과 지식의 축적이라고 볼 수 있다. 연기자는 다양한 삶의 모습을 표현해야 하므로 평균 이상의 교양과 지식을 갖추어야 작품과 인물을 분석·이해하고 창조할 수 있다. 항상 철학과 역사 관련 서적들을 가까이하고 이 시대의 사회 구성원으로서 가져야 할 건강한 시민정신과 가치관을 가져야 할 것이며, 항상 대중과 함께하는 전문 직업인으로서 건전한 직업의식과 윤리의식을 갖추어야 할 것이다.

그리고 연기자에게는 이러한 이지적인 면에 못지않게 감성적인 측면도 중요하다. 연기는 감동을 전달하는 일이다. 연기자가 감동을 전달하기 위해서는 자신이 먼저 감동할 수 있어야 한다. 감동이 훈련으로 가능한 것이냐고 생각할 수 있지만 훈련을 통해 감동이 커질 수 있다고 장담할 순 없다고 해도 자신의 노력에 따라 사춘기 소년, 소녀의 감수성을 지키며 살아갈 수는 있을 것이다. 연기자 자신의 감성이 무디어진다면 감동을 전달하기는 어려워지고 불필요한 과장만이 남게 될 것이다. 연기자는 감성이 무디어지지 않도록 평소 주변사람들과의 대화, 좋은 작품의 감상, 독서, 명상 등을 통해 계속 노력해야 한다.

이러한 훈련들을 통해서 좋은 연기를 해야 되는데, 중요한 게 있다. 연기란 모방이 아니다. 남을 흉내 내는 것이 아니라 자신의 것을 개발해서 보이는 것이다. 또 연기를 설명하려고 하는데, 연기는 설명이 아니다. 보여주는 것이 아니고 자기가 느끼는 것이다. 느낌을 전달하는 것이다.

예를 들어보자. 길거리에서 교통사고가 났다. 지나가던 행인이 차에 치었다. 교통경찰이 와서 묻는다. "여기서 누가 목격자입니까?" 어떤 사람이 나서서 말한다. "접니다." "어떻게 됐습니까?" 그 사람이 설명한다. "그 사람이 지나가는데 저 차가 과속으로 달려와서 부딪히니까 그 사람이 부웅 떠서 땅바닥에 탁 떨어졌습니다." 경찰관이 묻는다. "어디 어떻게 쓰러졌습니까?" "여기 이렇게 쓰러졌습니다. 그리고 피를 철철 흘리면서 헉헉거리

고 있었습니다." 이렇게 설명했다. 그리고 그 경찰관은 다시 병원으로 가서 진짜 차에 치인 사람에게 묻는다. "저는 걷고 있었습니다. 뭔가 소리가 들렸습니다. 돌아보는 순간 뭔가에 부딪혀서 하늘 높이 뜨는 것 같은 기분이었고 그 다음엔 모릅니다." 이렇게 말했다. 먼저 목격자가 설명한 것은 자기는 열심히 연기를 했지만 그건 연기가 아니다. 연기를 설명한 것이다. 이것을 전문적으로 얘기한다면, '액팅(acting)'이 아니고 '데몬스트레이션(demonstration)'이다. 많은 사람들이 그것을 착각하고 있다. 후에 진짜 차에 치인 사람은 그 실제의 상황을 연기한 게 아니고 삶을 느낌으로 전달해준 것이다. 연기에서 가장 중요한 것은 뭔가를 설명하고 만들어서 보여주는 게 아니다. 그 느낌만 전달하는 것이다. 자신이 아니라 배역 인물로서 말이다.

연기는 남을 흉내 내는 게 아니다. 자신을 개발해서 보여주는 것이다. 연기는 설명하는 게 아니다. 자신을 개발해서 보여주는 것이다. 또 자신의 삶을 등장인물을 통해 보여주는 것이다. 그냥 보여주는 것이 아니고 그 삶을 전달해주는 것이다.

TV와 영화, 연극 등에서 활발하게 활동하고 있는 중견 연기자 정동환 씨는 연기에 대해서 이렇게 말했다.

> 연기는 산과 닮았다. 산은 오묘하다. 멀리서 바라본 산과 가까이 들어가서 본 산은 너무 차이가 많다. 가까이 들어가서 보면 새소리, 물소리, 계곡, 험준한 바위까지 많은 것이 있다. 그러나 멀리서 바라본 사람은 아무것도 알 수 없다. 그래도 멀리서 바라본 사람이 오히려 그 산을 더 그럴싸하게 표현을 한다. 그러나 그 안에는 진실이 없다. 내용이 들어 있을 리가 없다. 그렇지만 그 산에 들어가서 겪어본 사람은 그래서 정상을 밟아본 사람은 그 어려움을 다 겪고 있기 때문에 그 모든 것을 제대로 그 진실을, 그 내용을 전달할 수 있다. 그만큼 산에 올라서 땀을 흘린 만큼의 결과, 그것이 연기의 결과다.

2) 연기자의 조건

로버트 코헨(Robert Cohen)은 그의 책 『전문연기자론(Acting Professionally)』(2009)에서 전문연기자가 갖추어야 할 덕목을 정리해놓았다.

첫 번째는 재능(Talent)이다. 연기자가 갖추어야 할 재능이란 너무 다양하고 폭넓은 것이어서 무엇이라고 정의를 내리기보다는 사람들에게 보이는 것이라고 설명하는 편이 좋겠다. 사람들은 태어날 때 각기 다른 재능을 갖고 태어난다. 전문적인 연기자들은 태어날 때부터 연기자에게 필요한 재능을 갖고 있는 사람이면 좋겠다.

두 번째는 개성(charming / fascinating personality)이다. 사람들이 각자 가지고 있는 됨됨이와 인간적 바탕은 매우 중요하다. 영화나 연극에 비해 TV 드라마는 엄청난 시간의 제약을 받으며 작업을 하기 때문에 극중 인물의 성격을 창조하고 개발, 발전시킬 시간이 매우 부족하므로 대부분 연기자가 갖고 있는 개성 그 자체에 의존하는 배역이 대부분이다. 이러한 방법을 유형적 배역(type casting) 혹은 상투적 배역이라고 부르는데, TV 드라마의 제작여건 때문에 이러한 방식을 많이 사용할 것이다. 그러므로 연기자가 독특한 개성을 갖고 있는 것은 TV 드라마에서 연기하는 데 많은 도움이 된다.

세 번째는 신체적 특징(certain physical characteristics)이다. 앞서 설명한 개성과 연관이 있지만 좀 더 외형적인 쪽에 중점을 두는 것이다. 연극무대와 달리 TV 드라마에서는 연기자의 신체적인 특징을 분장으로 바꾸거나 고치는 데 한계가 있다. 성별, 나이, 인종 등은 분장으로 바꾸기 어려우며 실제에 가까운 사람을 선택하려는 경향이 높아지고 있기 때문에 연기자는 자신의 신체적 특징 그 자체를 유지하고 발전시키려는 노력이 필요하다.

네 번째는 훈련(training)이다. 아무리 재능 있고 개성이 강하고 신체적 조건이 좋아도 훈련과 경험이 없으면 오디션에서 선발되기는 어렵다. 연기술을 배울 수 있는 곳은 많으므로 기초부터 연기자 훈련을 받는 것이 중요하다.

다섯 번째는 경험(experience)이다. 흔히 '경험보다 좋은 스승은 없다'고 말한다. 물론 연기자들은 평생 동안 똑같은 연기를 하는 경우는 없다. 같은 작품에서 같은 역을 두 번 맡거나, 중간에 NG가 나서 다시 연기하는 경우에도 매번 연기는 다른 것이다. 그러므로 연기자는 다양한 매체, 작품, 연출자 등을 경험하는 것이 좋으며, 이들을 통해 발전한다.

여섯 번째는 인간관계(contacts)이다. 인간관계란 접촉을 통해 생겨나고 발전하는 것이다. 제작자나 연출자들이 배역을 결정할 때에 그들이 잘 알고 있고 함께 일하고 싶은 사람들에게 기회를 주는 것은 어쩌면 당연한 일인지도 모른다. 자세와 태도가 좋지 않거나 수양이 부족한 연기자는 능력과 별 상관없이 기회를 잃게 되는 것이다.

일곱째는 성공에 대한 의지(will to succeed)이다. 이런 의지가 없는 사람은 주변 사람들

을 권태롭게 하며, 이런 사람들과 함께 일하고 싶어 하는 사람은 없다. 너무 드러내지는 않아도 성공에 대한 확실한 의지를 가지고 일에 임해야 할 것이다.

여덟 번째는 건전한 자세와 적응력(a healthy attitude & psychological capacity for adjustment)이다. 연기자는 전문인으로서 의연한 자세를 가져야 하고 자신의 개인적인 욕망, 가정 문제, 사적인 문제를 자신의 일과 연결시키지 말아야 한다.

제작팀은 프로그램을 만들기 위해 모인 사람들의 집합체인 만큼 자기 한 사람으로 인해 전체 팀이 무너지게 해서는 안 된다. 또한 연기자는 루머나 가십의 대상이 되지 않도록 자신을 관리할 필요가 있다. 연기자는 항상 새로운 일과 상황, 사람들을 만나게 된다. 그때마다 자신을 새로운 환경에 빨리 적응시킬 수 있는 정신적인 여유와 융통성을 가져야만 한다. 항상 적극적이고 능동적인 참여의 자세와 심리적 안정을 유지할 수 있는 능력을 가진 연기자는 어디에서나 환영받을 것이다.

아홉 번째는 자유로운 의식(freedom from entanglement)이다. 연기자가 매번 새로운 배역과 연기에 집중하려면 여러 가지 구속요건들로부터 자유로워야 한다. 특히 TV의 클로즈업은 연기자의 미세한 감정적 표현까지 정확히 잡아내므로 자신을 완전히 비우고 작업에 임할 수 있는 의식의 자유로움을 찾아야 한다.

열 번째는 올바른 정보와 도움(good information, advice and help)이다. 정확하고 질 좋은 정보를 얻기 위해 관련 서적, 관련 전문잡지 등과 관련분야 전문가들과의 접촉을 게을리하지 말아야 한다. 그리고 선후배, 동료 등을 통해 자신의 연기에 대한 평가를 적극적으로 수용해야 한다.

열한 번째는 운(luck)이다. 위에 열거한 모든 조건이 완벽하게 갖추어져도 운이 뒷받침해주지 않으면 어렵다고들 말한다. 운이라는 것은 과학적으로 설명하기 어려운 것이지만 그 실체를 인정하는 것은 동서고금을 통해 공통적인 것이다. 연기자로서 성공한다는 것, 즉 확실한 스타가 된다는 것은 많은 사람들의 꿈인지도 모른다. 브로드웨이의 유명한 캐스팅 디렉터(casting director) 조셉 아발로(Joseph Avallo)는 말한다. "스타가 되기를 꿈꾸는 모든 사람들 중에서 아마도 1% 혹은 2%가 꿈을 이룰 것이다. 그러나 그것은 그들의 꿈이다. 아무도 그것을 빼앗아 갈 수 없다." 운이란 탓하고만 있을 대상이 아니다. 지성이면 하늘도 감동하는 법이다.

3) 연극과 영화, TV 연기의 비교

매체 간의 연기의 상관관계는 매우 중요하다. 그러나 모든 매체에 적용되는 기본 원리는 동일하다고 볼 수 있다. 연기자의 작품분석 방법, 발성, 신체 훈련 등은 매체와 상관없이 연기자들이 반드시 습득해야 할 것이다.

연극과 영화, TV 연기의 비교

연극	영화	TV
연속적	단속적 (순차적으로 촬영하지 않음)	복합적(단속적 + 연속적)
반복 불가능	반복 가능(NG의 경우)	가능(녹화 시) 불가능(생방송)
배우의 전체 노출	전체, 부분 노출	전체, 부분 노출 (특히 부분 노출이 많음)
음성전달의 어려움	용이(마이크 사용)	용이
체험의 도식화로서의 상징과 전달을 위한 과장 필요	상징과 일상성의 조화	일상성 중요
직접 관객에게 전달	카메라를 상대로 연기 → 극장 상영	카메라를 상대로 연기 → 가정 시청
장기간 연습	단기간	단기간 생방송의 경우 연습 불가능
액션(action) 중심	액션 - 리액션 (action - reaction)	액션 - 리액션 (action - reaction)
즉흥연기(improvisation) 가능	예정치 않았던 동작 · 대사 불허	상황에 따라 가능
연기자의 노력이 중요	개성, 외모(분위기), 노력	재능, 노력
작업환경이 무대. 집중력이 있음	촬영장의 분위기는 대부분 무대에 비해 산만함	

4) TV 연기의 방법

TV 연기의 방법은 드라마의 장르에 따라 조금씩 차이가 있을 수 있지만 일반적인 방법을 찾아보자.

간결성

연기자가 진실하든 가식적이든 카메라는 있는 그대로 받아들이므로 지나치고 과장된 스타일은 바람직하지 못하다.

효과적이며 감동적인 연기를 보여주는 핵심은 간결성에 있다. 연기자는 자기 자신을 신뢰할 수 있어야만 간결한 연기가 가능해지는데, 이러한 단순화는 연기자가 자신의 역할을 올바르고 사실적으로 보일 수 있게 해 그것이 시청자들에게 받아들여질 수 있도록 표현하는 방법을 습득하기를 요구한다.

자극과 반응

연기는 사실 또는 상상할 수 있는 '자극'에 대한 '반응'이라고 볼 수 있는데, 가장 중요한 존재는 자극에 대한 반응을 하는 대본상의 등장인물이다. 그러므로 연기자의 첫 번째 목표는 자신의 도구인 신체와 감각을 개발해 모든 자극을 파악할 수 있도록 하는 것이고, 둘째는 자신의 도구가 장애나 거부 없이 모든 자극을 흡수할 수 있도록 하는 것이며, 셋째는 자신의 도구가 정서적·감각적·육체적으로 나타나는 자극에 대해 충분히 자유로운 반응을 보일 수 있도록 하는 것이다.

연기자 자신의 대사나 행동이 상대 연기자에게는 '자극'이 되며 상대 연기자가 그것에 '반응'하는 대사나 행동이 나에게 '자극'이 된다. 이러한 자극과 반응의 연쇄적 행동이 장면의 극적효과를 높이며 전체 드라마의 흐름을 형성하게 된다.

초점과 집중력

연기자가 자신이 갖고 있는 모든 수단을 어디에 어떻게 집중적으로 적용시키는가 하는 것이 중요하다. 집중할 수 있는 능력은 '듣기'가 필수요건이다. 집중력을 키우기 위해서는 많은 연습과 투자가 필요한데, 해당 장면의 초점이 되는 중심부를 잘 파악한다면 집

중력을 설정하거나 지속시키는 데 커다란 도움이 된다.

집중이라는 기능에 대한 능력은 여러 가지 산만함이나 어려움을 극복하고 터득해야 하는 것이다. 계속해서 대사를 잊어버린다는 것은 주의집중의 결핍에서 오는 것이며, 그 것은 '듣기'의 과정에 장애물이 있기 때문이다. 연기자에게 가장 크게 요구되는 것 중 하 나는 바로 그 장면이 그에게 요구하는 동안 정신적 방해를 받지 않고 같은 역할에 빠져 있을 수 있게 하는 집중력의 개발이다. 어떠한 형태라도 긴장을 잃지 않으면서도 자신을 신뢰할 수 있도록 이완시키는 방법을 익혀야 한다.

에너지

남다른 의미와 효과를 가지는 에너지는 일어나고 있는 일에 대해 그 자신이 얼마나 많은 주의를 기울이고 있느냐와 직결되는 결과이다. 연기가 장면 속에서 중요한 위치를 차지한다면 필요한 에너지를 창조하기 위해 충분한 강도의 '듣기'와 몰입 반응을 보이게 된다. 내적 에너지의 크기는 관심의 결과물이므로 신체적으로 표현할 필요가 있다. 자 신의 감정을 관객에게 표현하기 위해서 그러한 관심은 육체적인 관심으로 전환되어야 한다.

자연스러움

연기는 자연스러운 '드러남'을 요구한다. 모든 연기자들의 준비와 반복적인 노력의 최 종적인 결실은 작품(연기)이 관객이 보는 순간 일어나고 있는 것처럼 보이도록 하는 데 있 다. 여기서 자연스러움이라고 하는 것은 '자신'의 자연스러움이 아니라 '인물의 자연스러 움'을 의미한다. 자신의 행위가 연기과정에서 진실로 자연스럽고 정확한 것이 되기 위해 서 자신의 준비가 단순히 연기자 자신의 개인적인 반응이어서는 안 된다. 자신이 역할에 서 요구되는 것을 믿고 느끼며 자극에 대해 민첩하게 반응하는 수준에 도달할 수 있게 하 는 것이어야 한다. 자연스러움이라는 것은 자신이 전반적으로 역할에 몰입하고 있을 때 실체적이고 진실한 것이 된다.

배역 성격 연구

먼저 반복해서 읽어야 한다. 그 배역을 작품 전체에 걸친 작가의 목적과 취지에 어떻

게 연관시킬 것인가를 결정하기 위해서도 대본을 반복해서 읽는 것이 매우 중요하다.

연기자는 주어진 자극에 대해 실체적으로 어떻게 반응하는가를 세밀하게 조사할 때 자기 배역을 창조해갈 커다란 통찰력을 얻기 시작한다. 각 상황에 따른 반응을 조사하면 자신과 관련을 맺고 함께 살아가야 하는 극 속의 모든 인간들이 처해 있을 순간순간을 정확히 파악하기 시작할 것이다.

시리즈가 많은 TV 드라마의 특성상 전체 대본을 볼 수 없는 경우가 많으므로 TV 연기자는 작가와 연출자 등과 배역에 대해 충분히 의견을 나누고, 아주 짧은 시간 동안에 자신에게 필요한 신체적·감각적·감정적 수준을 끌어올릴 방법을 발견해야만 한다. 화면에서 요구하는 감각적이고 감정적인 상태를 필요한 리듬에 따라 움직이는 것이 궁극적으로 유용하다. 완벽한 준비는 궁극적으로 연기자를 희망하는 목표로 이끈다.

그리고 자기 역에 대한 불신을 없애야 한다. 자신이 맡은 인물을 좋아하고 사랑하며, 호감을 갖고, 이해하고 있는 것들을 찾아낸다. 또한 극중 인물을 이해하는 데 도움을 줄 공통된 것들을 찾는다.

연기와 상황

장면 전체를 통틀어 연기하려고 하기보다는 매 순간을 연기하는 자세가 필요하다. 매 순간순간의 연기를 하거나 또 연기를 준비할 때는 자기 자신이 이해하고 활용해야 하는 어떤 사실과 상황을 작가가 설정해놓는다는 것을 기억하는 것이 중요하다. 그러므로 각 장면마다 어떤 사실과 상황들이 알맞고 함축적인지를 발견하기 위해 더욱 신중하게 연구해야 한다.

대사 암기

중요한 것은 대사 그 자체가 아니라 무엇이 대사를 하도록 만드느냐 하는 것이다. 자신의 모든 감각을 통해 자극과 그것이 일으키는 반응 사이의 인과관계를 암기한다면 대사를 잊어버릴 위험이 거의 없다. 대사는 암기하는 것이 아니고 익히는 것이다.

연기자가 배역에 대한 적합한 자극과 반응 양식을 갖출 때에 비로소 훌륭한 연기가 가능하다. 우리 개개인은 온갖 감정과 태도를 가질 수 있다. 실생활에서 우리의 위치는 우리가 처한 상황에 의해서 결정되지만 적절한 훈련을 통해 다른 감정과 태도를 만들어낼

수 있다. 이를 위해 사고과정을 조용히 생각할 시간을 가진 채 말 없이 사고의 전 과정을 길친 훈련을 반복한다. 암기된 셧은 사극, 몰입, 효과 그리고 반응의 전체적인 결과여서 연기자는 필요한 수준으로 반응하고, 동시에 배역이 요구하는 대로 반응하도록 자신을 조절하기 시작한다. 이 순간부터 나머지 요소들도 이해하고 반응하기가 훨씬 쉬워진다. 이러한 과정을 통해 연기의 위치를 알 수 있게 된다.

연기자는 자기가 완전한 연기과정을 밟고 있음을 확신해야 하고, 단지 '큐'에 반응하는 일이 있어서는 결코 안 된다. 또한 절대로 대사 자체만을 암기하려 하지 말고 언제나 자신의 역할과 상황의 인과관계 그리고 드라마의 흐름과 함께 암기하라.

연기와 리듬

시청자들이 거부할 수 없는 반응은 리듬과 리드미컬한 변화이다. 리듬은 우리가 언제든지 쉽게 인지하고 느낄 수 있는 기본적인 현상인 것이다. 또한 리듬의 변화는 관찰자에게 사상이나 감정을 전달하는 가장 분명한 방법 중 하나이다.

기본적 리듬은 정서적 · 지성적 · 육체적 반응들과 밀접한 관계를 가지므로 그것이 변할 때 그 등장인물의 생활 전체가 변화할 수 있게 되는 것이다.

사람에게는 누구에게나 각기 다른 개인적인 기본 리듬이 있는데, 연기자는 육체적인 도구를 다양한 자극에 대해 리드미컬하게 변화할 수 있도록 자유롭고 민감하게 만들 필요가 있다. 연기를 할 때에도 반드시 어떤 자극의 논리적 효과에 합당한 리듬으로 해당 자극에 반응해야 하는 것이다. 만약 움직임의 리듬과 개인의 정서 리듬 사이에 어떤 차이가 있다면 그것은 갈등이 있다는 사실을 말하는 것이며, 이들이 조화를 이루도록 해야 한다.

연기자가 시청자들에게 어떤 자극을 받았다는 것을 표현하는 아주 간단한 방법 중 하나는 행위를 중단하는 것이다. 변화는 시청자에게 가장 명확하게 보이는 것이라는 사실을 기억해야 한다. 리듬의 변화는 분명하게 즉각적으로 명백히 나타나는 것이다. 그렇기 때문에 뛰어난 연기자는 중요한 말을 할 때를 알고 그러한 자극을 받았을 때 시선의 변화를 준다. 한 연기자의 리듬 요소는 다른 연기자에게 영향을 준다. 서로 반응하고 한 장면에 다양한 리듬과 그 리듬의 변화가 있을 때 갈등은 실제로 강화된다.

활력과 변화

좋은 장면에는 어떤 변화 또는 활력(dynamics)이 있다. 가장 훌륭한 장면은 정서적인 힘의 상승 또는 하강, 다시 말해서 클라이맥스에 가까워지거나 멀어지는 어떤 움직임이 있는 장면이다.

변화는 활력을 가져온다. 장면이 끝날 때, 등장인물이 시작할 때와 같은 사람이거나 상태가 아니라 태도 또는 감정의 변화를 발견할 수 있다면 역동성(dynamics)을 찾은 것이다. 변화는 시청자들에게 주의를 요구하고 그들을 감화시킨다. 또 대본상의 내용에 운동감과 신뢰감을 부여하기도 한다. 변화는 역동감을 주고, 역동감은 드라마를 만든다.

연기자와 연출자

여러 연출자와의 작업에서 배우는 연출자마다 독특한 개성이 있음을 깨닫게 된다. 연출자마다 연출방법이 서로 다르며, 심지어 같은 장면을 해석하는 방법도 다르다. 그러므로 연출자의 연출방법(스타일)을 파악하는 일은 매우 중요하다. 그렇게 하기 위해서는 연출자의 지시에 귀를 기울여야 한다. 배우는 연출자의 지시를 한 마디도 빠뜨리지 않도록 주의 깊게 경청해야 하고, 연출자가 요구하고 기대하는 전체적인 의미를 이해하기 위해서 지적·감각적·기술적 재능을 총동원해 경청해야 한다.

리허설 장면
연습 과정에서 연기자는 연출자와 함께 작품의 전개방향, 방법 등을 파악 숙지하고, 상대 연기자와의 호흡을 맞추고 전체적인 앙상블에 기여하도록 한다.

연기의 준비

① 작품을 철저히 분석하고, 작품의 주제를 파악하며, 작품의 구성, 즉 발단, 전개, 위기, 절정, 결말 등을 파악한다.

② 주요 등장인물의 상호관계를 밝힌다. 자신이 작품에서 어떤 위치를 차지하고 어떤 역할을 해야 하는지를 파악한다.

③ 대사를 세밀히 분석하고 자신의 역에 대해 정확히 인물분석(직업, 연령, 성격 등)을 해 역에 동화되도록 한다.

④ 각 장면마다 역의 행동, 역할, 상호관계를 파악하고 구분해놓는다(특별히 액센트가 필요한 부분을 강조한다).

⑤ 작품 속에서 특별한 지적이 없더라도 적당한 액션과 리액션, 제스처 등 필요한 부분을 조사, 연습한다.

⑥ 등장인물의 행동 이유를 연구하고 다른 역과의 균형, 대비를 액션, 톤, 템포 등으로 조절한다.

5) 연기자와 오디션

오디션(audition)이란 무엇인가? 오디션은 작품 전체 제작을 위한 하나의 과정이며 연기자에게는 대단히 괴로운 일 중 하나이지만 필요한 절차라고 할 수 있다. 현재 우리나라의 TV제작 과정에서는 정형화되어 있지 않지만 TV 탤런트 선발 시험과정이나 코미디언, 전문 MC 선발 과정 등이 이와 유사하게 진행되고 있다. 소재를 연구할 기회를 주지 않고 현장에서 대본을 주고 곧바로 읽게 하는 방법은 좋지 않은 방법임이 틀림없다. 그렇지만 그것이 전 세계적으로 통용되고 있는 방법이라는 현실을 받아들일 수밖에 없다.

오디션에서 주의해야 할 사항

첫째, 대본에 눈을 고정하지 말고 가능한 한 사람을 많이 쳐다보도록 한다. 여기에서 사람이란 상대역이 있다면 상대역을, 상대역이 없다면 오디션을 진행하는 사람들, 즉 프로듀서나 배역 담당자(캐스팅 디렉터)를 말한다. 그들을 관객이나 카메라로 가정하고 연기

한다. 오디션이라는 엄청난 중압감을 받으면서도 대사를 막힘없이 이어가고 적절한 리듬감과 속도감을 유지할 수 있는 방법은 대사를 보기 위해 대본에 눈을 고정시키는 시간을 최소화하는 것이다. 자신의 오감과 정신을 집중해 주변(사람들 혹은 상황)의 자극을 주시하고 경청하고 반응한다.

둘째, 주어진 장면에서 자신이 해야 할 일을 분명히 파악한다. 주어진 장면이 요구하는 것이나 포함하고 있는 내용을 확실하게 알지 못하면 잘 읽을 수 없다. 그것이 무엇인지 정확히 모를 때에는 자신이 알고 있는 혹은 상상할 수 있는 모든 가능성 중에서 하나를 선택하고 그것을 굳게 믿고 연기한다.

셋째, 신체적인 것이 필요한 상황이라고 판단되면 인상적인 신체적 자세나 제스처를 찾는다. 장면 속 등장인물의 감정과 일치하는 자세와 제스처는 감정전달에 커다란 도움이 된다. 그러나 적절하지 않은 자세나 제스처는 역효과 또한 크므로 주의해야 한다.

넷째, 대본을 읽는 과정에서 필요한 행동이 있다고 판단되면 적극적으로 행한다. 오디션을 진행하는 연출자나 프로듀서에게 자신이 그 장면의 내용을 정확하게 파악하고 있다는 것을 느끼도록 육체적 표현을 사용한다. 예를 들어 누구를 때리거나, 맞거나, 앉고, 일어서고 하는 등의 움직임이 필요하다면 상대방이 아무런 자극을 주지 않더라도 그가 요구하는 것을 행한 것처럼 반응한다.

다섯째, 자신으로부터 연기를 시작한다. 사람들이 나를 어떻게 평가할 것인가를 예측하지 말고 그들에게 줄 수 있는 가장 좋은 것은 바로 나 자신임을 기억해야 한다. 잘못을 행했다 해도 사람들은 자신이 배역 속에 무엇을 부여했는지를 알 것이고, 그렇다면 나 자신은 최선을 보여준 것이다.

여섯째, 역할이 미리 공개된 것이라면 의상과 소품에 주의한다. 역할에 맞는 의상을 입는 것은 오디션에 임하는 사람의 최소한의 준비 자세이며, 적절한 의상을 갖추어야 캐스팅 담당자들이 나를 그들이 원하는 역과 비슷하게 생각하고 나의 연기와 개성에 주의를 기울이게 될 것이다.

일곱째, 두려움을 떨쳐버려야 한다. 연기자들이 주연이나 조연 배우가 되기 전에 배역을 위해 테스트를 받기 싫어하거나 거부하는 이유는 두려움 때문인 경우가 대부분이다. 두려움을 떨쳐야만 대본을 잘 읽을 수 있으며 나의 미래는 그것에 달려 있다. 두려움을 줄이기 위한 방법은 평소에 쉬지 않고 큰소리로 대본을 읽는 것이며, 읽는 과정에서 흐름

이 방해받지 않도록 될 수 있는 한 보지 않고 읽는 연습을 하는 것이다. 또 가능한 한 많은 오디션에 잠여해보는 것도 두려움을 술이는 데 도움이 될 수 있다.

여덟째, 오디션을 받을 때에는 나의 개인적인 문제나 불행은 잊는다. 캐스팅 관계자들은 당신의 문제를 해결하거나 고통을 나누기 위해 그 자리에 함께 있는 사람들이 아님을 명심한다. 무슨 역을 원하든 오디션에 임할 때에는 자세를 바로 해야 한다. 모든 사람들이 나와 함께하는 것이 즐겁다고 느끼게 하고 그들에게 내가 살아 있는 것과 내가 연기자라는 것을 행복하게 생각하고 있다고 느끼게 해야 한다. 내가 실망을 주는 사람이나 악당의 역할을 하더라도 관객이나 시청자는 나를 보고 즐길 것이라는 사실을 알게 해야 한다.

아홉째, 모든 장면은 그 속에 어떤 변화와 역동성을 가져야 한다. 만약 그러한 것을 발견하지 못한다면 만들어낼 수 있어야 한다.

오디션에서 주의할 사항

- 감정이나 순간의 상황 때문에 시선을 돌려야 할 경우를 제외하고는 가능한 한 오랫동안 다른 배우를 주시한다.
- 모든 감각을 동원해 열심히 듣는다.
- 나의 욕구가 무엇인지를 장면 속에서 찾아내고 그것을 관철시키도록 노력한다.
- 역동성과 갈등을 장면 속에서 찾는다.
- 나에게 영향을 미치는 장면 속의 모든 환경에 가능한 한 모든 주의를 기울인다.
- 타당한 범위 내에서 역할에 맞는 의상을 준비한다.
- 장면 속에서 유머를 발견한다.
- 장면을 끌어나갈 모든 비즈니스(원래 busy + ness이지만 발음이 같아서 business로 쓴다. 연기자의 연기의 일부로 움직임이 상황의 이해와 발전에 도움이 되는 의미가 담긴 몸짓을 말한다)를 찾아낸다. 비즈니스야말로 그 장면을 진척시키는 것이기 때문이다.

4. TV 의상

TV에 출연하는 사람들은 일상생활에서 옷을 입는 것보다 TV 출연용 의상을 선택하는데 더욱 세심한 주의를 기울여야 한다. 의상 스타일, 색채, 천의 종류, 질감 등은 일상복에서는 자신의 취향이 선택기준의 전부겠지만, 일상생활에 전혀 문제가 없는 의상도 TV

에서는 이상하게 보일 수 있으므로 주의해야 한다.

　출연자가 TV화면에 등장해 이야기를 시작하기 전에 시청자들은 출연자의 표정, 자세, 의상 등에서 많은 것을 읽게 된다. 그것은 순식간에 출연자의 이미지를 결정하고 어떤 특정한 느낌을 갖게 만든다. 사람들은 일상생활에서도 분위기에 맞고 역할에 적당한 의상을 입으려고 노력하며, 그렇지 못하면 불편함을 느낀다. 의사가 찢어진 청바지에 꽃무늬 셔츠를 입고 환자를 진료한다거나 야구선수가 유니폼이 아닌 도포를 입고 타석에 들어서는 것이 당황스러움을 주듯이, TV에 출연하는 모든 사람은 제 역할에 맞는 의상을 갖추어야 한다.

　의상의 선택은 프로그램의 성격, 진행방식 그리고 자신이 전달하고자 하는 이미지에 따라 선택해야 한다. 모든 프로그램에 정장을 할 필요는 없지만 다큐멘터리 프로그램의 진행자가 쇼 프로그램 진행자처럼 (라임스톤 등) 반짝이가 잔뜩 붙은 의상을 입는 것은 어울리지 않다. 또 더운 여름날 야구 중계를 하는 아나운서나 해설자가 넥타이를 조여 매는 것도 답답해 보인다. 가장 중요한 점은 당신이 전달하고자 하는 메시지와 프로그램의 목적에 맞는 의상을 선택하는 것이다.

1) 의상의 색

　의상의 색은 출연자의 얼굴에 커다란 영향을 준다. 또 TV 화면에 나타나는 재현 색은 육안으로 보는 것과 다소 차이가 있으므로 사전에 점검하고 주의해야 한다.

　TV에서는 대체로 옅은 색상의 옷은 더욱 옅게, 진한 색상의 옷은 더욱 진하게 재현된다. 의상의 색에 대한 고려는 조명, 세트, 그래픽 등의 주의사항을 적용할 수 있다. 색상 선택은 자신의 취향에 따르지만, 지나치게 진하거나 밝은 색, 채도가 높은 색은 피하는 것이 좋다. 이러한 색들은 제대로 재현되지 않는 경우가 많으며, 출연자의 모습을 돋보이게 하기보다는 관객의 집중을 방해하는 요소로 작용하기 쉽다. 대개 적당히 높은 채도의 중간색이 출연자를 돋보이게 한다. 사전에 몇 벌의 의상을 준비해 세트의 색에 맞추어 입는 것도 좋다. 세트와 동일한 색의 의상은 출연자를 세트에 붙어 보이게 한다.

　의상은 상의와 하의 그리고 셔츠와 양복의 색 대비가 중요하다. 지나치게 콘트라스트

를 주거나 또 명도 차이가 심하게 나는 의상은 서로를 분리시키는 듯한 인상을 줄 수 있다. 어두운 색의 의상은 출연자의 피부를 실제보나 밝게 할 수 있고, 지나치게 밝은 색의 의상은 반대로 얼굴을 어둡게 한다. 크로마키를 사용할 때는 크로마키 보드의 색상과 가까운 색의 의상은 절대 금물이다.

2) 무늬와 옷감

적절한 무늬와 옷감을 선택하는 것은 매우 중요하다. 명암 차이가 크고 간격이 촘촘한 선을 가진 무늬는 모아레 효과를 일으킬 수 있으므로 피해야 한다. 모아레 효과는 의상의 무늬가 카메라의 정상적인 작동을 방해해서 생기는 무지개 비슷한 다양한 색깔들이 어른거리는 것으로, 시각적 방해요소가 된다.

작고 복잡하며 섬세한 무늬가 있는 의상도 되도록 피한다. TV카메라의 해상력은 작고 섬세한 무늬들을 뭉갤 수 있으며, 복잡한 무늬는 출연자와 그의 메시지보다 의상에 더 주의를 끌게 할 수도 있다. 간단한 무늬와 단색의 의상에 액세서리로 변화를 주는 것이 좋다.

옷감 중에서도 지나치게 빛을 반사하는 합성섬유 종류나 지나치게 빛을 흡수하는 벨벳 같은 옷감은 가능하면 피하도록 한다. 수직선 위주로 되어 있는 무늬나 옷감은 사람을 마르고 키가 크게 보이게 하며, 수평선은 사람을 뚱뚱하고 크게 보이게 만든다. 또한 헐렁한 스타일의 옷은 대부분의 사람들을 뚱뚱하게 보이게 하며 전체적인 선이 흐트러져 좋지 않다. 물론 몸에 너무 꼭 끼는 느낌을 주는 의상도 보는 이에게 불편함을 줄 수 있다. 많은 TV 프로그램이 여러 대의 카메라를 써서 다양한 각도에서 촬영한다. 그러므로 어느 방향에서 잡더라도 전체적인 선이 맵시가 나도록 살펴보아야 한다.

3) 액세서리

넥타이, 스카프, 보석류, 기타 장신구들은 의상에 다양함을 주고 화면에 비치는 출연자를 돋보이게 할 수 있다. 그렇지만 지나치게 크거나 번쩍이는 장신구는 시청자들의 주의

를 출연자가 아닌 장신구에 쏠리게 한다. 특별한 이유가 없는 한 지나치게 크거나 번쩍이는 장신구나 보석류는 피하는 것이 좋다.

4) 프로그램별 의상선택 방법

보도 프로그램

카메라의 샷이 대부분 상체를 중심으로 잡기 때문에 얼굴, 상의, 칼라에 중점을 둔다. 어깨가 처진 사람이나 지나치게 좁은 사람들은 왜소해 보이거나 우스꽝스러운 모습으로 보일 수 있고, 이는 인물의 신뢰도를 낮추는 문제가 될 수 있으므로 의상으로 이러한 단점들을 보완해야 한다.

공개 오락 프로그램

진행자들은 기타 출연자들과 구분될 수 있는 의상을 선택하는 것이 좋으며 프로그램이 분위기에 맞도록 밝은 색을 선택하는 것이 좋다. 이때 배경 세트와의 조화를 고려해야 한다.

버라이어티쇼

전체적인 분위기가 화려하고 율동적이기 때문에 장식적인 디자인과 조명에 따라 다양하게 변화해 보이는 의상이 효과적이다. 과감한 액세서리 사용도 가능하며 독특하고 개성 있는 의상들을 선택할 수 있는 폭이 넓다.

드라마

드라마에 출연하는 연기자들은 자신의 개성이나 나이와 상관없이 극중 인물로 재탄생해야 하므로 역할에 맞는 의상을 찾아야 한다. 시대적·문화적 배경에 맞는 의상은 시청자가 드라마의 분위기를 파악하는 데 많은 도움을 준다. 드라마 의상을 고를 때 고려할 사항은 다음과 같다.

첫째, 드라마의 분위기와 목적에 맞는 계열의 색을 선택한다.

둘째, 등장인물의 신분적 배경을 표시할 때는 고정관념에서 출발한다. 드라마에 등장하는 인물의 직업과 연설 시어 양복, 작업복, 유니폼, 치마, 바지 등의 종류를 선택하고 색깔은 이를 기준으로 선택한다.

셋째, 상황 전개에 도움이 되는 의상을 선정한다. 예를 들어 여성을 상대로 하는 범죄 장면에서 피해 여성의 의상을 지극히 호화스러운 것으로 하느냐 혹은 순진하고 얌전한 스타일로 하느냐에 따라 드라마의 분위기는 크게 달라진다.

넷째, 의상의 색이나 스타일로 인물의 성격을 표현한다.

5) 체형에 따른 의상선택

키가 작은 체형

색상은 엷은 색 계통이 좋으며 간격이 좁은 세로줄 무늬나 작은 무늬가 좋다. 디자인 시에 사선은 언밸런스로 이용해 사선이 지닌 불안정한 성격을 취하면서, 그 속에 율동적인 움직임을 줘서 키를 좀 더 커 보이게 할 수도 있다. 여자의 경우 긴 스커트가 짧은 스커트보다 더욱 커 보이게 하며 벨트도 되도록 매지 않도록 한다. 또한, 똑같은 길이의 옷일 경우에도 하이 웨이스트가 키를 커 보이게 한다.

키가 큰 체형

색상은 진한 색상이 무난하며 가로줄 무늬의 의상이나 절개선이 가로로 들어간 의상을 선택함으로써 균형 있는 체형으로 보여질 수 있다. 또한 위아래 의상을 다른 색상으로 입는 것도 효과적이다.

뚱뚱한 체형

색상은 짙은 색 계통을 선택한다. 일반적으로 무늬는 선명한 줄무늬가 무난하다. 재질을 선택할 때에도 축 처지는 천이나 부드러운 천을 피하고 천의 탄력이 단단해 보이는 것으로 한다. 약간의 광택이 있는 것은 별 문제가 없으나 광택이 많으면 체형을 더 커 보이게 하므로 조금이라도 광택이 있다면 안감을 대어 천의 탄력을 높여주도록 한다.

마른 체형

색상은 따뜻하고 밝은 색으로 하며 무늬는 직선보다 사선을 택하고 콘트라스트가 심하지 않은 것으로 한다. 탄력성이 있는 천이 좋으며 되도록 풍성하게 보이는 디자인이 야윈 체형을 보완해준다.

6) 얼굴형에 따른 칼라 형태

옷깃은 보통 단추를 채우는 의상의 목선에 사용되며 강조 효과가 가장 강해 주로 버스트 샷이 많은 텔레비전에 출연할 때 출연자의 얼굴을 돋보이게 하는 좋은 요소가 될 수 있다.

타원형 얼굴	옷깃의 장식을 피하고 옷깃의 선을 너무 얼굴 가까이 하지 않는 것이 얼굴 자체를 돋보이도록 한다.
역삼각형 얼굴	뾰족한 턱이 둥글게 보이도록 둥근 옷깃이나 둥근 목둘레를 사용하며 끝이 뾰족한 옷깃도 피해야 한다.
둥근형 얼굴	뾰족한 형태의 옷깃이나 V형 목둘레를 이용한다.
네모형 얼굴	선이 좀 부드럽게 디자인된 의상을 선택하고 턱의 각을 둥글게 보이도록 둥근 옷깃, 둥근 목둘레를 사용한다.
긴형 얼굴	둥근 옷깃이나 둥근 목둘레 등 부드러운 선을 얼굴 가까이에 놓는다.
큰 얼굴	너무 큰 옷깃이나 작은 옷깃은 피하고 적당한 크기의 것을 선택한다.

5. 분장

연기자 최불암 씨는 한 인터뷰에서 이런 말을 했다.

"나는 분장을 마치고 스튜디오에 들어가기 전에 분장실 거울에 내 모습을 보며 '최불암, 당신은 여기서 기다려'라고 말하고 스튜디오로 들어갑니다."

이것은 배우가 분장을 마치면 배역 속의 인물로 변한다는 의미이며, 연기자에게 분장의 중요성을 보여주는 말이기도 하다.

1) 분장술의 발달

역사의 초기에는 지도자나 지배계급들이 위엄을 갖추기 위한 수단으로 얼굴이나 몸에 식물성 색소와 백납 등을 채색해 민중 위에 군림하는 데 이용해왔다. B.C. 3,000년 경 이집트인들은 공작석의 가루를 눈 가장자리에 칠해 오늘날 여성들이 즐겨 사용하는 녹색의 아이섀도 효과를 내었다. 메소포타미아인들은 머리카락을 섬세하게 결발(머리를 묶음)하고 오렌지색이나 붉은색을 얼굴에 칠했다. 또한 크림류(우유나 식물성 영양제)를 사용해 피부 손질을 하기도 했다. 귀족이나 상류계급은 머리칼을 띠로 붙들어 매었으며, 노인들은 수염을 길게 길렀다.

초기 연극에는 가면이 이용되었다. 가면은 현란한 색조와 세밀한 성격 표현으로 극적 갈등이라든가 인물 간의 대비를 충분히 표현해냈다. 그런데 실내 극장이 발달하고 빛을 인공적으로 쏘아주면서 상황은 새롭게 변했다. 조명은 배우에게서 관객을 분리시켰고, 자연광에 비해 빛의 세기가 훨씬 약해지면서 가면의 정교한 표현효과 역시 줄어들었다.

근대 분장술의 발달은 조명에 커다란 영향을 받아왔다. 조명의 강도 차이와 조명 색채의 발달에 따라 크게 변화해온 분장술은 매체의 발달로 새로운 시대를 맞고 있다. 초기 영화의 분장은 연극분장과 흡사했지만 컬러 영화의 발달로 자연스러워지기 시작했으며, TV 매체의 등장과 클로즈업의 사용으로 성격분장에서 자연스러운 분장으로 바뀌었다. 분장술의 발달은 특수효과 면에서도 두드러진 발달을 보이고 있다.

2) 분장의 목적

극중 인물의 성격은 배우의 동작이나 언어를 통해 시청자에게 전달되며 인물의 성격을 더 명확히 보여주려는 목적이 분장 행위이다. 즉, 자연인(배우)이 극적 인물화하는 과

정에서 시각적 표현수단을 얻는 것을 의미한다.

분장은 배우의 모습을 정확하게 배역에 맞게 인물화해 시청자들로 하여금 필요한 성격적 사실을 이해시키려는 중요한 의사전달 수단이다. 그렇기 때문에 배우가 극적 인물의 성격을 자세하고 명확하게 묘사하는 데 매우 효과적인 수단이 되는 것이다.

또한 분장은 조명이나 TV 카메라와 그 재현색의 차이 등으로 인해 생겨나기 쉬운 얼굴의 부자연스러움을 보호해주는 중요한 역할을 한다. 그리고 배우들의 심리적 부담을 감추어주는 데도 큰 도움이 된다.

3) 분장의 기초

분장의 사전적 정의는 "몸을 치장함, 몸을 매만져 꾸밈, 무대에 출연하는 배우가 등장인물로 꾸미기 위해 그 인물 역에 어울리도록 특징, 성격, 나이를 얼굴, 몸, 옷에 맞추어 꾸며 차리는 일"이라고 되어 있다. 분장은 얼굴뿐 아니라 몸 전체를 치장하기 위한 수단이라는 뜻이다.

분장은 얼굴과 머리를 위주로 해서 인물의 성격을 도와야 하며, 의상, 장신구, 배경 세트, 소도구, 대도구 등과 조화를 이루도록 색채와 형태에 주의를 기울여야 한다.

사람의 피부색은 조명의 밝기를 비롯해 그 외의 여러 가지 요소에 따라 민감하게 변화하므로 노출되는 피부 부분은 모두 분장을 하지 않으면 안 된다. 얼굴의 피부색은 환경, 생활의 조건, 물리적·심리적 조건, 연령, 종족, 성별에 따라서 다르다. 이처럼 미묘하게 변하는 연기자의 피부색을 주시해 그때그때 알맞은 분장을 해야 한다.

인물 주위의 세트나 배경의 색은 분장에 많은 영향을 준다. 세트가 밝은 붉은색의 경우라면 피부색에 붉은색이 스며들어 어둡게 보이므로 기본색을 밝은 황색 톤으로 바꾸는 것이 좋다. 그와 반대로 배경색이 녹색일 경우 피부색이 황색으로 보이게 되므로 분장 기본색을 붉은 톤으로 사용해야 효과적이다. 세트나 조명의 색이 지나치게 밝을 때는 강하거나 어두운 분장은 피하고, 배경색이 어두운 경우 기본 바탕색을 진한 색으로 분장하는 것이 효과적이다. 분장의 바탕이 되는 기본색은 분장을 하기 전에 특별히 신경을 써야 할 부분이다.

　깨끗한 맨 살결의 피부에 알맞은 바탕색 컬러를 선정하는 것과 베이스 컬러를 고르게 펴 바르는 기술은 매우 중요하다. 바탕색을 바르면서 어느 한 부분이 두껍게 또는 얇게 발라지게 되면 얼굴 피부색의 얼룩으로 전체적인 균형을 잃게 된다. 너무 얇게 바른 부분은 윤기와 생기가 없어 보인다. 파우더는 번들거림을 막을 뿐 아니라 분장을 오래 지속시켜주고 바탕색의 색을 수정하거나 보충한다.

　얼굴을 입체적으로 보이게 해 더욱 매력적인 얼굴형과 뚜렷한 윤곽으로 나타내기를 원할 때에는 섀도와 하이라이트를 사용해야 한다. 또한 감정 표현에서나 새로운 인물창조에서 눈썹은 얼굴 전체에 빼놓을 수 없는 역할을 한다.

　영상매체인 TV 화면에서 인물의 눈 분장은 어느 부분보다 중요하다. 눈으로 작품 속의 역할, 인물의 성격, 인격 등을 모두 말할 수 있을 정도로 역할 전체의 분위기와 특징을 주는 것이다.

　입술색과 볼터치 색은 같은 색조로 나아가는 것이 이상적이다. 입술 분장에서 TV에 잘 받는 색은 낮은 채도의 색으로 만들어진 오렌지와 핑크 색조이다.

　기본 분장의 필요성은 첫 번째로 맨 얼굴 자체에서 나오는 땀과 기름 등의 분비물에 의한 조명과의 반사 때문에 얼굴 윤곽이 시청자의 눈에 들어오지 못하는 것을 방지하는 것이다. 두 번째로 고르지 못한 본래의 피부색과 TV가 원하는 피부 색상과는 현저한 차이가 있으므로 기본 분장은 필수적이다. 세 번째로 얼굴의 비대칭이나 결점을 분장으로 보완해 깨끗한 이미지를 주고자 하는 것이다.

4) 분장과 영상과의 관계

　드라마는 인물 중심의 영상으로 구성되며 그 인물을 더 아름답게 보이도록 한다든가 인물의 성격(character)을 부여해 극적 흐름에 상승효과를 나타내 보이는 등 화면 속에 인물을 조금 더 돋보이게 하는 영역이 분장이다. 이때 인물과 배경과의 거리감, 카메라의 방향, 조명의 강도나, 방향, 특히 미술의 여러 색채가 얼굴에 영향을 주지 않는 배열로 이루어져야 한다.

　아날로그 TV에서는 해상도가 낮아 분장이 뭉개져 보이기도 했기 때문에 분장을 두껍

게 또는 강하게 해도 화면에는 크게 나타나지 않았다. 여기에 직광 위주의 조명 때문에 피부를 보호하거나 잡티를 감추려고 분장을 두껍게 하는 경우라도 조명이 그런 부분들을 가려주는 역할을 했다. HDTV는 해상도가 육안과 유사할 정도로 좋아지고 조명 역시 확산광을 위주로 쓰기 때문에 피부 표현이 잘 되므로 분장에 유의해야 한다. HD모니터는 화면의 비례가 4 : 3에서 16 : 9로 바뀌어 좌우에 여백이 생기고 입체감 표현이 뛰어나다. 이러한 변화로 인해 시각적으로 얼굴이 갸름해 보이게 되므로 볼이나 코 등에 너무 강하게 섀도를 줘 윤곽을 살리는 것보다는 피부색과 유사한 색을 사용해 가급적 섀도가 없게 해야 한다.

HDTV는 색 재현 기술이 발달해 100인치 이상의 화면 확대에도 영상의 세밀함이 그대로 살아 있다. 그렇기 때문에 HDTV시대의 드라마에서는 보이는 피부 전체를 고르고 섬세하게 표현하는 분장이 적절하며, 배우의 땀구멍이나 흉터 등 세밀한 부분을 조절하기 위해 HDTV용 메이크업에 쓰일 수 있도록 입자가 곱고 색상이 다양한 새로운 소재의 컬러 파운데이션이 필요하다.

또한 분장을 할 때 피부색과 거의 같은 색의 베이스를 사용해야만 분장한 곳과 하지 않은 곳의 차이를 줄일 수 있으며, 그렇지 않은 경우 카메라에 노출되는 피부의 모든 부분을 분장해야 한다. HDTV는 구현해야 될 색상의 스펙트럼을 개선해 대형 스크린에서도 피사체를 거의 원색에 가깝게 재현하는 특징이 있다. 그래서 HDTV의 분장에서 무엇보다도 중요시되는 것은 분장을 했지만 안 한 것처럼 보이는 분장 방법, 즉 최대의 자연스러움을 요하는 분장술이다. 따라서 연기자의 피부색에 가장 근접한 파운데이션의 선택이 중요하다. 파운데이션도 두껍지 않게, 가능하면 연기자의 피부가 보일 정도의 투명한 분장이 훨씬 효과적이다. 그럼에도 분장을 한 얼굴과 안 한 목 부분이 모니터에서는 두드러지게 표현되어 애를 먹는다. 결국 목과 손도 분을 발라 촬영에 임해야 하며, HDTV는 한 곳을 강조하면 강조한 부분만 튀어 보여 어색해진다는 점을 잊지 않아야 한다.

분장과 조명, 영상 효과

조명은 분장을 크게 지배한다. 조명의 위치, 조명의 강도의 방향을 어떻게 짜놓느냐에 따라 분장에 크게 도움을 줄 수 있다.

같은 피부색을 칠한 얼굴에 붉은색이나 푸른색 조명을 비추면 전혀 다른 피부처럼 보

이게 되는 것은 무채색과 광원색이 서로 섞일 때 일으키는 결과이다. 색상의 혼합법은 많고, 이와 더불어 조명을 받을 때 분장이 어떠한 변화를 일으키는가를 경험으로 익히는 것이 제일 중요하다.

보편적인 분장은 조명과 배경, 의상색이나 카메라의 위치 영상의 재현 색까지도 염두에 두고 피부색을 결정해야 한다. 조명이나 TV 카메라에 재현되는 피부색은 실물의 피부색을 부자연스럽게 보이거나 왜곡시키기도 한다. 이는 인위적인 피부색을 도포시켜 평면적으로 보일 수 있는 윤곽을 입체적으로 나타내며 인물의 피부색에 기초를 두어 조명함으로써 주변의 왜곡되는 부분을 보충해주는 기능이 있기 때문이다.

HDTV 카메라는 시각적으로 잘 느낄 수 없는 조명광원의 색온도 차이에도 영상이 미묘한 차이를 나타내므로 조명의 광원을 조절하는 디머나 종류가 다른 확산용 필터의 사용, 확산 아크릴 판을 통한 외부조명 광원 등에서 발생되는 약간의 색온도 변화에도 주의해야 한다. 스킨 톤이 색온도의 변화로 붉거나 노랗게 되므로 인물에 사용되는 조명기구의 색온도 변화에 각별한 주의가 필요하다. 그러나 짧은 시간에 적은 인력으로 많은 분량의 녹화를 하는 현재의 스튜디오 제작 여건으로는 이러한 일이 매우 어려우니 조명의 주광원을 반사시켜 보조광원으로 사용하는 방법으로 색온도 변화를 상대적으로 적게 해야 한다.

5) 분장의 종류

분장은 색의 변화와 형의 변화 두 가지로 집약된다. 명암에 의해 불확실한 윤곽을 바로잡거나 선, 색, 점에 따른 분장기법은 이러한 변화의 특성을 이용하는 것이다.

입체효과를 위한 특수 분장재료에 의해 처리되는 형의 변화는 솜씨에 따라서는 그 효과에 상당한 차이가 나타날 수 있다.

사실적 분장

분장술의 근간은 사실적 신체묘사에 있다. 인물의 심리상태를 안면 근육의 움직임을 계산해 심리학적·해부학적으로 연구하는 것이 필수 과제가 되고 있다.

① 보통분장

보통분장은 조명, 배경, 의상색이나 카메라의 위치, 영상의 재현 색까지를 계산해 피부색을 결정해야 한다. 그리고 여드름, 면도자국, 수염자국, 피부얼룩 등 피부의 여러 결함을 확실하게 감추어주는 데 이용된다.

정치인, 아나운서, 앵커맨, 좌담 프로그램에 출연하는 유명인사 등은 화면 효과에 상응하는 분장을 하게 되는데, 피부의 자연스런 상태를 유지하는 보통 분장을 하게 된다.

피부도란(dohran: 무대화장에 쓰이는 지방성 분)색은 본인의 피부색에 따라 결정되는데, 이때도 명암에 의해 어떤 순으로 변화하는가가 계산되어야 한다. 모든 분장행위는 조명 색에 의해 영향을 받기 때문이다.

얼굴에 바른 화장품의 색은 자연색에 가까워야 하며 눈으로 본색이나 기억색이 TV 수상기에 재현되었을 때 반드시 본래 색으로 나타나도록 해야 한다.

② 성격분장

배역인물이 지닌 시대적 배경이라든가 환경, 연령이나 외양의 특징, 작품 속에서 다른 인물과의 관계 등을 면밀히 조사해 외양에 따른 용모 변화의 폭을 결정하게 된다.

인물을 분석하기 위해 육체적인 외양의 결정요소를 유전, 종족, 환경, 기질, 건강, 연령에 따라 결정하게 된다. 영양상태, 기분, 병의 유무 등은 배역의 건강을 표현하는 데 중요하다.

성격분장은 대본에 나타난 인물의 여러 상황을 면밀히 검토하고 분석해 배우의 얼굴 위에 분장술로 그 외모를 바꾸어내는 작업이다.

성격분장을 위해 낡은 사진이나 오래된 초상화, 신문에 실린 범인이나 깡패, 정치가나 노학자, 유·무명인을 막론하고 그 사진을 스크랩하든지 기억해두어야 한다.

HD작업에서 명백히 구분할 수 있는 것은 연기자의 분장과 미용의 마무리 선이 보인다는 것이다. 고화질에 대비한 땀구멍, 흉터 등에 대한 디테일한 분장이 요구되며 새로운 파우더와 브러시의 개발과 선택이 불가피할 것이다. 개인전담 분장사들을 십분 활용하는 대안도 있을 수 있으며, 로케이션에서 분장 시간의 단축을 위한 인력의 증원 및 별도의 분장차량의 운영을 생각해볼 수 있다.

③ 상황분장

　상황분장의 경우는 색을 섬세해서 쓰고 미세한 표현을 잘 살려야 한다. 상처 자국 같은 경우는 컬러로만 표현하는 것은 한계가 있기 때문에 프로스테딕과 같은 실질적인 입체 분장이 필요하며, 이러한 프로스테딕 분장을 위해서는 실감나는 재료(핫폼, 젤폼, 실리콘)를 사용해야 하고, 분장을 행할 수 있는 충분한 시간이 필요하다. 특히 특수 분장의 경우 프로스테딕을 제작하고 붙이는 것보다 착색에 훨씬 많은 시간을 소요된다. 이러한 프로스테딕을 이용한 분장의 경우는 더욱더 조명과 카메라와의 공조가 필요하며 후반작업 시 CG활용이 필요할 수 있다. 영화 〈더 캣〉의 경우는 약 한 달 정도 카메라, 조명이 갖춰진 상황에서 분장 리허설이 이뤄졌다고 한다. 물론 분장을 준비하는 시간은 많을수록 좋다. 따라서 촬영 현장에서 분장에 충분한 시간을 들일 만한 여유가 있어야겠다.

　사극의 경우 수염이나 머리카락 한 올 한 올까지도 자세히 보이기 때문에 가급적 세워서 붙여야 한다. 지나치게 번들거리는 재료는 피해야 하며 붙이는 재료 역시 번들거림을 방지하기 위해 알코올, 유성 점토, 또는 프라스토를 붓이나 면봉에 묻혀 번들거리는 부위에 칠해 이를 방지할 수 있다. 망을 사용할 경우는 최대한 망을 피부에 밀착해 붙이고 위에 직접 덧붙이는 것이 좋다. 참고로 미국에서는 대부분 이런 방법을 택하고 있다. 일본에서도 사극의 경우 가스라의 망 부분을 CG작업으로 보정한다. 우리도 사극일 경우 가발의 망 부분 처리를 연구해야 할 것이다.

양식적 분장

　극중 인물의 성격표현을 하나의 전형으로 양식화해서 그 형에 의해 대본의 유사 인물 성격을 표현해내는 방법인데, 일본의 가부키나 중국의 경극이 이에 속할 것이다. 양식분장은 사실 극적 인물의 성격을 전달하는 데 상당히 효과적인 방법으로 논의되고 있고, 역사도 상당히 오래되었다.

상징적 분장

　이상화된 표현에 의해서 그 성격을 묘사하는 것으로 가면이 이에 속한다.

6) 분장의 준비

분장준비는 대개 대본을 읽은 후에 연출자와 논의를 거치고 분장에 필요한 시간을 충분히 할애하지 않으면 안 된다. 리허설을 통해 필요한 분장 정보는 그때그때 메모해두어야 하며 연출자나 감독이 분장에 관해 자기 견해를 말하는 것도 참고로 적어두어 활용하는 습관을 길러두어야 한다.

7) 분장의 응용과 순서

분장용구를 어떻게 응용하는가는 배역의 성격, 조명의 강도에 따라 달라지며 세트나 의상색도 얼굴색에 영향을 줄 수 있다. 특히 텔레비전에 출연하는 배우나 가수의 피부 색조는 배경색과 의상 색에 영향을 많이 받는다.

분장의 순서는 피부색의 착색요령이나 선을 그리는 차례인데, 이 순서는 꼭 지켜야 하며 순서를 지키지 않았을 때는 분장 시간도 오래 걸리고 색채나 선의 명확성이 결여될 수 있다.

세안
클렌징크림으로 얼굴을 깨끗이 한다.

피부색 바르기
피부색 도란은 그리스 페인트나 펜스틱의 유지성으로 피부보호제가 함유된 분장용품인데 얼굴에 바르기 전에 색이 배역에 적당한지 아닌지를 조사해야 한다. 그리고 언제나 적당량의 도란을 바르는 훈련이 있어야 한다. 순서는 코를 중심으로 상하좌우로 골고루 펴주어야 하며 목 부위까지 연결해 펴줄 것도 잊지 말아야 한다.

혈색표현
혈색을 나타내는 붉은색 도란을 필요한 부위에 둥글게 펴서 발라준다. 붉은색은 젊은

이로 분장할 때 쓰는데, 혈색과 윤곽을 돋보이게 하는 데 필요하다.

윤곽화장

필요에 따라 굴곡을 더 명확히 하려 할 때는 그림자 효과의 분장용품을 눈 가장자리와 코나 턱 부위에 발라준다.

분 바르기

번쩍거리는 분장용품을 사용한 분장은 꼭 분을 발라야 한다. 분은 분장을 고정해주며 조명에 의한 반사를 방지하는 최선의 방법이다.

눈썹과 아이라인 그리기

아이라인은 눈의 선명도를 높이고 눈의 교정을 위해 많이 쓰인다.

입술 그리기

분장을 마친 후에 입술을 그려야 하는 이유도 그 색을 얼굴에 맞추어야 하기 때문이다.

점검

목이나 손 분장은 소홀히 지나칠 수가 있으니 주의해야 한다.

분장 지우기

정기적으로 분장을 하는 사람들은 피부 관리에 특별히 관심을 가져야 한다. 제작이 끝나는 즉시 분장을 지우는 것이 좋다. 콜드크림과 질이 좋은 화장지를 이용해 얼굴과 피부의 분장을 지우는데, 세게 긁거나 거친 재료를 사용하면 피부에 이상이 생기므로 주의해야 한다. 눈 화장은 베이비오일을 화장지나 면봉에 묻혀 지울 수 있다. 분장을 지우고 나면 순한 비누와 물로 세안한다. 세안 후 땀구멍을 닫아주기 위해 수렴 화장수(astringent)를 바르는 것도 좋다.

제작

1. 제작자의 조건
2. 제작자의 종류
3. 제작자의 철학과 프로그램의 설계
4. 제작 기획
5. 제작과정

TV 프로그램 제작(producing)이란 용어는 기획(preproduction), 촬영 및 녹화(production), 후반작업(post-production) 등 전체를 가리키는 의미와 이들 중에서 제작(production) 과정만을 가리키는 두 가지 의미로 해석할 수 있다.

우리는 전체를 총괄하는 책임자를 제작자(producer)라 부르고 제작을 총괄하는 사람을 연출자(director)라고 부른다. 현재 한국은 이 두 부분이 완전히 분업화되지 못하고 분화되는 과정에 있으며, 이러한 일을 하는 사람들을 흔히 PD라는 용어로 모호하게 부르고 있다. 그러나 이 PD라는 용어는 플래닝 디렉터(Planning Director), 프로그램 디렉터(Program Director), 프로듀싱 디렉터(Producing Director), 프로듀서(Producer), 프로듀서와 디렉터(Producer & Director) 등 여러 가지로 해석되는데, 일본의 NHK에서 사용하던 용어를 우리 방송계도 그대로 사용하고 있는 것으로 영어권 국가에서는 통용하지 않는 영어이다.

방송 프로그램을 제작 방송하기 위해서는 기획 및 편성, 제작기획, 제작, 운행이라는 복잡한 과정을 거치며, 이러한 과정은 참여하는 모든 사람의 업무가 세분화 · 전문화 · 분업화되는 것이 바람직하다. 특히 제작 분야는 방대한 조직과 인원이 필요하게 되며 정치 · 경제 · 사회 · 문화 · 예술 · 종교 · 스포츠 등 다양한 프로그램을 제작해야 하므로 각 분야에 식견이 있는 전문적인 제작자와 어떠한 내용이든지 프로그램화할 수 있는 연출자(특정한 분야에 식견이 있으면 좋으며 기술적으로나 방법적으로 형상화의 전문가이어야 한다)의 업

무가 분리되는 것이 필요하다.

제작자는 현재 방송에서 기획이라는 용어를 사용하지만 기획이라는 말이 편성업무와
혼동되므로 제작자라는 단어를 사용하는 것이 좋을 듯하다. 제작자는 제작사(방송사 혹은
독립 프로덕션)에 소속해 일하는 경우도 있지만 독립적으로 일할 수도 있다.

먼저 제작자와 연출자가 하는 일의 차이점을 살펴보자.

텔레비전 연출자

연출자는 제작자의 지휘하에 작가가 개발한 아이디어, 형식, 개념 등을 세부적으로 확
대 · 발전시켜 형상화(프로그램으로 만들기)하는 책임을 진다. 연출자는 프로그램의 실무적
감독으로 출연자, 기술진 등을 지휘 감독해 아이디어를 형상화한다. 이를 위해 작가, 탤
런트, 촬영인, 조명, 의상, 분장, 세트, 작곡가 등을 팀으로 묶어 프로그램을 구체화한다.

연출자는 간단히 말해 무엇을 보여주고 무엇을 들려줄까를 생각하고 선택하는 사람이
다. 프로그램의 창조적인 부분에 대한 계획과 연습, 기술, 미술, 녹화 · 편집 등은 연출자
의 책임이다.

텔레비전 제작자

제작자는 방송사에 소속해 있거나 독립적으로 일하거나 기본적으로 하는 일은 비슷하
다. 제작자는 포괄적인 입장에서 전체 제작활동을 이끌어간다. 제작자는 프로그램을 기
획하고 관리해 예산을 세우고 집행하며 연출자와 스태프, 크루, 출연자 등을 선정할 권한
을 갖는다.

프로그램의 행정적 · 법률적 관리와 함께 프로그램의 방향을 정하고 프로그램의 구상,
자료수집, 예산조달 및 관리, 대본 완성, 제작진 선정, 장비 및 설비의 준비, 제작 일정 및
현장 관리, 출연자 선정, 프로그램 판매 등을 관리한다.

현재 우리 방송계의 PD라는 위치는 제작자라기보다는 연출자에 가까우며 일부 대형
프로그램에는 방송사의 중간 간부들이 기획(chief producer)이라는 이름으로 프로듀서의
역할을 하고 있지만 아직도 많은 프로그램은 PD가 기획, 제작, 구성, 연출, 총감독의 역
할을 겸하고 있다. 이러한 다양한 업무의 겸직으로 인해 제작의 모든 권한이 PD에게 집
중되어 PD의 능력은 소진되고 고갈되어 인적 자원의 부족 상태가 초래되고, 제작활동 자

체가 권한집중, 의식과잉, 기능적 권한의 남발, 제작요원들과의 관계 등에서 경직상태에 노달하게 되고, 이 경직상태는 문화의 창조적인 측면을 상실하고 다분히 충격적 대중적 기호에 영합하는 부작용을 야기하기도 한다.

이러한 문제점들을 해소하기 위해 첫째, 제작팀의 권한과 업무를 세분화하고, 둘째, 전 사회의 전반적 문화 창조를 소수의 방송사 인원들이 모두 담당하려는 과욕을 버리고 방송의 제작기능을 과감하게 독립 제작사에 맡겨 다양한 아이디어를 포용하며, 셋째, 제작비를 현실화하고 사전 제작제도를 확립해 작품의 완성도를 높여야 한다.

1. 제작자의 조건

제작자는 프로그램의 기획, 제작, 연출, 평가의 모든 과정을 체계적으로 조직하고 운영한다. 따라서 제작자는 대단히 광범위하고 고도의 기술적 숙련을 필요로 하는 방송의 전문지식(전문가)과 방송의 사회적 책임에 대한 깊은 인식과 사명감을 가진 교양인이어야 한다. 즉, 전 사회 구조와 형태에 대한 폭넓은 지식과 아울러 미래 지향적 가치체계의 형성을 위한 고차원적인 교양이 몸에 배이도록 해야 한다.

1) 제작자와 통솔력

미국 NBC의 유명한 프로듀서 조지 하이네만(George Heineman)은 "제작은 60%의 조직과 40%의 창의력이 필요하다"라고 말했다. 방송 프로그램의 제작은 각 분야의 전문자들이 모여 협동 작업을 하는 것이다. 또한 방송은 다른 예술분야와는 달리 독자적인 길을 걷는 것이 아니며 항상 시청자의 반응, 즉 수용자의 기능을 인지해야 한다.

방송의 프로그램은 일정시간 내에 제작되어야 하므로 제작자는 효과적인 전달자로서 제작진에게 동기를 부여해 자극을 주고 이끌어주며, 각자의 전문성을 존중해 하나의 목표를 이룰 수 있게 해야 한다.

2) 계획성

방송 프로그램은 즉흥적 영감에 의해 제작하는 것이 아니고 편성에 의해 정해진 시간과 인적·물적 자원에 제한을 받으며 제작하는 것이므로 일관된 계획에 따라야 한다. 연출자나 출연자, 기타 스태프의 감각적이고 즉흥적인 영감을 수용하고 통제하며 주어진 시간과 예산 내에서 제작을 완료해야 한다. 일부 프로그램은 제작자들이 사전 제작해 완성된 작품을 방송사에 판매하기도 하지만 이 경우에도 모든 제작 과정을 계획성 있게 운영·관리해야 하며, 특히 경제적인 위험성을 예상해야 한다.

3) 창의력

방송은 표현예술이기에 앞서 대중 전달매체이다. 그러나 방송은 단순한 전달매체가 아니라 전사회의 모든 것이 프로그램 속에 재창조되므로 독창적인 개성과 창조적인 예술성이 있어야 한다. 즉, 프로그램의 비전(vision)을 창조해야 한다. 미국 NBC의 프로듀서인 폴 랜치(Paul Ranch)는 "제작자는 반드시 훌륭한 심미안을 가져야 한다(A producer must have a good taste)"고 말했다. 제작자는 영감과 경험, 그리고 시청자 조사와 분석을 통해 무엇이 시청자들에게 감동을 줄 수 있을 것인가를 생각해야 한다.

4) 예리한 판단력과 결단력

편성된 시간과 제작기간 속에서 융통성과 과감성을 발휘해야 한다. 특집이나 중계방송 등 조그만 실수도 용납되지 않는 긴박한 상황에서 발생한 문제들을 예리한 판단과 결단을 통해 해결해나갈 능력이 요구된다.

5) 사회적 사명감

모든 매체 중에서 가장 영향력이 큰 것이 TV라는 것은 주지의 사실이므로 TV는 사회적 공익성을 가져야 한다. 단순히 일상생활의 재창조에 그치지 않고 미래 지향적 사고를 가지고 시대적 상황에 따라 TV의 미래지향을 위해 새로운 가치체계를 형성하고 새로운 방향과 방법을 제시하는 데 앞장서야 한다. 여기서 1962년 5월 영국 방송위원회 보고서 제52항을 살펴보자.

> "방송은 사회의 거울이라 불리고 있다. 그러나 이 거울이 무엇을 비추어야 하는가 하는 문제, 즉 우리가 가지고 있는 최상의 것을 비추어야 하는가 아니면 최하의 것을 비칠 것인가 혹은 모두를 비칠 것인가 하는 문제가 남아 있다. 방송은 단지 사회의 도덕상의 여러 가지 기준을 반영하는 데 그치지 않고, 적극적인 선택 행위를 종용하는 것이어야 한다면, 그것은 사회도덕의 여러 가지 기준을 바꾸거나 강화하는 데 영향을 미치게 되는 것이다."

이것은 방송매체의 잠재적 가능성을 적극적으로 개발해 가치 있는 경험 영역을 확대시키는 것이 방송인의 책임이라는 것을 인식해야 한다는 의미이다. 우리는 이 말에서 사회의 거울인 방송의 프로그램을 만드는 사람, 즉 제작자는 사회의 거울을 만드는 사람이므로 제작자가 그 거울에 무엇을 비추느냐도 중요하지만 먼저 거울이 왜곡되지 않게 만들어지도록 해야 한다는 것을 읽을 수 있다.

2. 제작자의 종류

1) 직원 프로듀서(staff producer)

네트워크 TV, 방송사, 프로덕션회사에 소속되어 있는 제작자, 우리나라의 프로듀서들은 대개 이 범주에 속하며, 이들은 소속회사의 예산 범위와 일정 속에서 소속회사의 특성

과 이익에 맞는 프로그램들을 제작하게 되는데, 결재과정이 많고 조직이 복잡해 충분한 창의력을 발휘하는 데 어려움을 겪는 경우가 많다.

2) 독립 프로듀서(independent producer)

독립적으로 프로그램을 기획, 제작해 납품 혹은 판매하는 제작자로 우리나라에서는 극소수의 사람들이 개인적으로 혹은 소규모 회사 형태로 이러한 일을 하고 있으며 그 수가 서서히 증가하고 있다. 방송에 대한 애정과 기초 지식, 좋은 아이디어와 비즈니스 감각만 있으면 누구나 독립 프로듀서의 꿈을 가져볼 만하다. 독립 프로듀서는 방송사 소속 직원 프로듀서나 대규모 제작사의 대표 프로듀서, 그리고 라인 프로듀서가 하는 모든 일을 혼자서 할 수 있는 능력을 가져야 한다.

3) 대표 프로듀서(executive producer)

어떤 프로그램이나 시리즈의 총책임을 맡은 제작자로서 일반적으로 제작비까지 책임을 진다. 동시에 여러 프로그램을 제작할 때에는 라인 프로듀서를 채용해 업무를 분담한다.

4) 라인 프로듀서(line producer)

라인 프로듀서는 한국 TV 제작 현장에서 제작PD라고 부르는 사람이다. 즉, 프로그램 제작 현장에서 그날그날 제작 세부사항을 점검하고 관리하는 사람을 말한다. 때에 따라 프로듀서가 라인프로듀서 역할을 맡게 되는 경우도 있는데, 이것은 실제 제작에 대한 책임을 맡게 되는 것이므로 작업이 끝날 때까지 계속 참가해야 한다. 라인 프로듀서의 가장 큰 업무는 출연자를 관리·접대하고 연출자의 제2의 눈이 되어서 작업을 지켜보는 것이

다. 출연자나 게스트를 관리하는 것은 조연출이 하는 경우도 있으나 연출팀이 아닌 제작팀에서 맡아서 하는 것이 좋으며, 구체적으로 라인 프로듀서가 그 일을 맡는 것이 좋다. 라인 프로듀서는 출연자를 어떻게 데려오고 어떻게 돌려보낼 것인가까지 관리해야 하며 출연자나 게스트가 도착할 때 마중을 나가는 것이 좋다. 게스트나 출연자가 작업장소나 스튜디오를 찾지 못해 헤매고 다니는 것은 매우 당혹스러운 일이다. 그 일이 라인 프로듀서의 중요한 일 중 하나이다. 그리고 출연자나 게스트에게 작업 시작 전에 충분한 휴식과 긴장을 풀 수 있도록 하는 것도 라인 프로듀서의 일이다.

작업이 시작되면 연출자의 일을 세부적인 것까지 간섭할 필요는 없지만 전체적인 제작의 흐름을 정확하게 알고 있어야 한다. 특히 일정이 늦어지는 것에 관해서 연출자에게 상기시켜주는 것이 중요하다. 연출자 이외의 모든 스태프도 라인 프로듀서가 스케줄과 작업을 관리해야 하며, 요구사항이 있을 때는 적당한 사람을 찾아 빠르게 조치해야 한다.

3. 제작자의 철학과 프로그램의 설계

제작자는 대중 전달(mass communication)의 시발자로서 시청자에게 유익함과 즐거움을 주고 방송사에 좋은 평판과 경제적 이익을 주도록 노력해야 한다. 유능한 제작자는 경제적 어려움을 예견하고 프로그램의 경제적 측면과 창조적 측면을 동시에 고려해야 한다. 예술과 돈의 결합에 본질적인 잘못은 없다. 소설가나 화가가 자신의 작품을 팔았다고 해서 그의 창조물이 예술적 값어치가 떨어지는 것은 아니다. 그러나 제작자가 미적으로나 사회적으로 가치가 없는 아이디어를 단순히 방송사의 시청률을 올리거나 다른 방송사와의 경쟁을 의식해서 판다면 설사 그것을 통해 많은 돈을 번다해도 그것은 시청자를 학대하는 것이며 무책임한 행동이다. 제작자는 항시 시청자의 흥미와 관심, 편의, 필요를 생각하고 그 안에서 일해야 한다.

1) 제작의 설계

TV 프로그램을 제작하는 데 하나의 정해진 법칙은 없다. 또한 제작자는 많은 다른 역할을 해야 하며 때로는 동시에 여러 가지 역할을 해야 한다. 예를 들어 방송사에 아이디어를 팔기 위해(설득하기 위해) 심리학자처럼, 비즈니스맨처럼 행동해야 하고, 장비를 구입, 대여할 때는 기술적 전문가로 행동해야 하며, 사회의 특정집단에게는 사회학자처럼 행동해야 한다. 또한 제작요원들과는 예술적 창조에 관해 전문가처럼 행동해야 하며, 제작 도중에는 음료수와 컵이 충분한지 어떤 손님들이 나타나는지까지 확인, 재확인해야 한다.

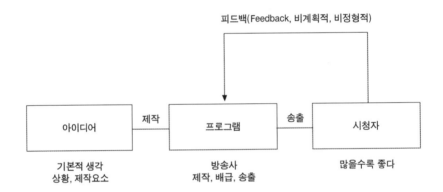

4. 제작 기획

TV 프로그램들은 저마다 독특한 필요 요소들이 있고 제작 방법이 다를 수 있다. 그러므로 제작의 요소와 방법을 하나의 공식이나 법칙으로 정리할 수는 없으며, 실제 상황에서 모든 원칙이 정확하게 적용되는 것도 아니다. 그렇지만 기본적인 사항들은 항상 유지되어야 한다.

1) 요구 평가

제작자가 제작하려는 프로그램이 진정 공중(public)에게 필요한가? 시청자는 그것을 통해 무엇을 얻을 수 있는가? 순수한 휴식, 오락, 재미 등도 중요한 프로그램이 될 수 있음을 명심해야 한다. 공중의 욕구를 알기 위해 주변의 인물들, 동료 등의 생활과 언행을 관찰하는 것도 중요하다. 뉴스를 보고 전문가들(사회학자, 철학자, 지역사회 지도자, 교육자, 예술가 등)과 대화하고 자문을 구한다. 또한 제작자는 예술가와 마찬가지로 항시 사회를 비추고 미래의 요구를 찾아낼 수 있어야 한다.

2) 프로그램 아이디어의 체계화

프로그램의 목적을 설정하기 전에 전반적인 프로그램의 아이디어를 도출한다. 그리고 그것을 압축 조정해 제작 가능한 것으로 만들어야 한다. 프로그램 제작에 값어치가 있다고 판단되는 아이디어가 결정되면 조사·연구하고 가능한 모든 정보를 수집해 균형에 맞는 관점에서 보아야 한다.

또한 제작 관계자들이 모여 가능한 한 모든 이야기를 나누고 기록한다. 브레인스토밍을 통해 한 사람의 아이디어가 다른 사람의 상상력을 자극해 더욱 발전될 수 있는 것이다. 이러한 과정을 거쳐 실현가능한 아이디어를 추려 카드로 기록하면 효과적이다. 그러나 명심할 것은 30분 내에 세상의 모든 문제를 해결하려 들지 말아야 한다는 것이다. 그리고 아이디어를 체계화하는 과정에서 프로그램 제작의 기본적인 요소들을 생각해보는 것이 좋다.

3) 시청자 분석

어떤 층을 주 시청 대상으로 할 것인가? 시청 대상을 전 가족, 주부, 어린이, 청소년, 노년층, 근로자 등으로 구분해 생각해볼 수 있다. 또 성별, 연령, 수입, 교육적 배경 등에

따라 분류할 수 있으며 대도시, 중소도시, 농촌, 어촌 등 지역적 배려도 중요하다. 이러한 시청 대상층 분석과 시청률은 중요한 관계가 있다. 상업방송의 경우 수입이 매우 중요한 것이지만 또한 방송은 근본적으로 국민에게 봉사한다는 정신을 밑바탕에 두어야 한다.

시청자가 나의 프로그램을 통해 무엇을 얻기를 원하는가? 시청자가 나의 프로그램을 시청하는 동안, 혹은 후에 무엇을 느끼고 경험하고 생각하기를 원하는가를 미리 생각한다.

4) 채널의 선택

전달하고자 하는 메시지와 시청자 분석이 끝나면 어떤 매체가 그 프로그램에 적합한지 생각한다. 예를 들어 지방자치제 선거에 관한 프로그램을 제작할 때, 즉 특정지역을 대상으로 하는 프로그램일 경우 전국 네트워크를 이용할 필요는 없다. 최근 들어 급속도로 발전하는 텔레비전과 IT기술 덕분에 프로그램을 전파할 수 있는 매체가 급격히 증가했다. 케이블, 위성TV, DMB, IPTV 등 뉴미디어들이 빠른 속도로 늘어나고 있으며, 그것을 수용하는 매체도 TV, 컴퓨터, 휴대전화까지 다양해지고 있다. 내용적으로는 수용자층에 따라 점점 더 세분화되고 있는 추세이다. 이러한 다양한 채널들을 활용하면 프로듀서가 원하는 시청 층에게 대단히 경제적이고 효과적으로 접근할 수 있다.

5) 시간의 선택

주 시청 대상층의 생활양태에 따라 이른 아침, 오전, 오후, 저녁, 심야 등 방송시간을 고려해야 하며, 재방송이 가능한지도 생각해야 한다. 예를 들어 어린이 대상 프로그램을 심야 시간에 방송하는 것은 좋은 생각이 아니다. 또한 최근 들어 VOD 시장이 넓어지고 있으며, 이러한 다운로더(downloader)들을 위한 프로그램 패키지도 프로듀서들의 고려 대상이다.

6) 구체적 프로그램 아이디어

효과적인 제작을 위해 세밀한 운용방법을 결정해야 한다. 예를 들어 종합구성의 경우에는 각 세그먼트의 담당자 및 구성 아이디어를 선정해야 하고, 드라마의 경우에는 연출자와 출연자, 배우(cast)를 아이디어 단계에서 고려해야 한다.

7) 기획서 작성

기획서(treatment)란 전체 프로그램의 간략한 설명서이다. 결정권자에게 보고되는 기획서는 단순히 이 프로그램이 무엇인가를 설명하는 데 그치는 것이 아니고 이 프로그램의 스타일도 반영되어야 한다. 프로그램의 스타일에 따라 기획서 작성방법은 달라져야 한다. 코미디와 수사물의 기획서는 같을 수 없다.

8) 예산시안 작성

기획서와 함께 제출되어야 한다. 구체적 세부사항까지의 예산을 작성할 수는 없으나 스태프, 크루, 장비 및 설비, 출연자 등에 대한 예산을 최대한 정확하게 작성한다.

9) 기획서 제출

기획서 제출에 반드시 포함해야 할 사항은 다음과 같다.
① 프로그램 타이틀: 짧게 그러나 기억에 남도록 한다. 대체로 TV에서는 연극이나 영화보다 짧은 제목이 좋다.
② 기획서: 짧고 간결하게 1~2페이지 정도가 좋다.
③ 주 시청 대상 분석: 주 시청 대상에 대한 분석은 예상되는 반응과 효과의 예측과 체

프로그램 제작기획서
발행: 년 월 일

예산통제	운영책임자	편성여부			감사	관리전무	방송전무	사 장

관리번호

제작담당	차 장	부 장	부국장	국 장	이 사	합의	일상감사	편성담당	차 장	부 장	부국장	국 장	이 사

프로그램		매 체		시 급	급
제작부서		제작방식			
프로유형		제작형태			
방송일자	년 월 일 요일 방송개시회 회 예정방송횟수 회	방송시간 (1회) 분 (주) 분			

주요제작진	구분	사번	성 명	인원
	C P			
	P D			
	A D			

기획서유형	구 분		세부사항	추가방송횟수	
		기존프로그램			
		반납개시회			

표준제작예산	구 분	금 액
	직접제작비	
	간접제작비	
	예정간접비	
	총예정원가	
	판매예정가	

제작개요

직 접 제 작 비			간 접 제 작 비				
비 용 항 목	신 청 액	조 정 액	시 설 명	예행시간	단위	표준단가	예정배부액
합 계			합 계				

MBC 문화방송

프로그램 제작기획서, MBC

제 작 기 획 제 안 서

총 괄	국 장	이 사	전 무	사 장
합 의	기획이사		편성이사	

제작부서	T V 제작국(드라마)	제안년월일	년 월 일
프로그램명	SBS 주말극장 '일과 사랑'	종 류	드라마, 쇼, 코미디, 교양, 보도, 스포츠, 기타()
형 태	특집, 일반 60분물×주 2회	제작장소	스튜디오, 야외, 기타()
방송예정일시	년 10월중 20 : 55~21 : 55	제작형식	LIVE, 녹화, FILM, 기타 (ENG)
기 획	이 종 수	연 출	김 수 룡

기 획 의 도

가정은 사랑이 있는 안식처다. 산업화가 시작되던 시기의 핵가족은 우리에게 씁쓸한 상실감을 안겨주었지만 이제는 안정된 사회속에서 새로운 가족을 그리고 있다. 사회라는 대승적 관계보다는 함께 살을 부비고 사는 실제적인 관계들에 더 큰 가치를 부여하게 된 것이다.
이 드라마는 지금 우리 사회에서 싹트고 있는 가족이기주의에 대한 애정어린 경고문이다. 피를 나누지는 않았지만 그 어느 가정보다 따스한 정을 나누는 사람들의 얘기를 통해 사랑과 이해가 한 가정, 한 사회의 목마름을 풀어낼 열쇠임을 보여주고자 한다.

주요내용 (줄 거 리) : 별 첨

추정제작비

회당제작비내역
· 극본료(자료비포함) :
· 연기자출연료 :
· 연기자야외비 :
· 엑스트라출연료 :
· 조명료, 동시녹음료 :
· FD , SCR , 섭외용역비 :
· 음악료및기타수수료 :
· 진행비, 섭의비 :
현장답사비, 장소사용료

주요 스탭 및 주요출연진

기 획 : 이 종 수
극 본 : 홍 승 연
연 출 : 김 수 룡

수지검토

검 토 의 견 (기획, 광고, 편성)

※ 굵은선 내에만 기입하여 주십시요
※ 추가내용은 별첨을 하여 주십시요

제작 기획 제안서, 드라마

계화에 매우 중요한 요소이다.

④ 방송시간: 시청자의 생활 습관을 고려해 선정하되 융통성 있게 정한다.

⑤ 예산시안: 가능한 한 정확히 한다.

기획서를 제출할 때 제출서류와 프레젠테이션 자료들을 일목요연하게 정리하는 것을 잊지 말아야 한다. 프로듀서에게는 TV 프로그램 자체의 아이디어도 중요하지만 제출 양식과 스타일도 중요한 요소인 것이다. 프로듀서의 첫인상은 일을 성사시키는 데 매우 중요하게 작용한다.

5. 제작과정

제작 기획안이 결정권자에 의해 채택되는 즉시 제작이 시작된다. 제작의 과정은 상황에 따라 순조롭게 진행될 수도 있고 중복이나 혼돈이 올 수도 있다. 프로그램의 성격과 규모에 따라 진행방법이나 순서 등에 차이가 있을 수 있지만 제작과정은 대개 다음과 같이 진행된다.

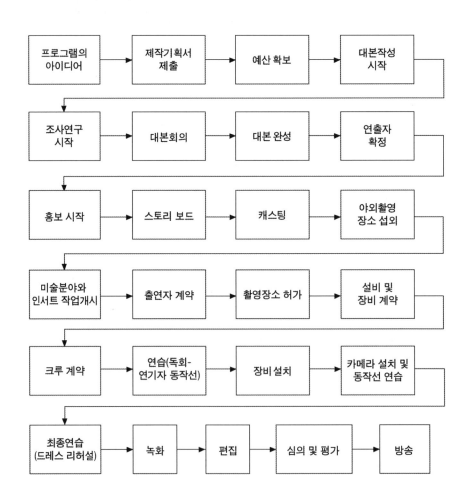

이러한 복잡한 과정을 제작과정을 중심으로 10단계로 정리해보자.

1) 제작방법의 결정

단편이 아닌 시리즈일 경우 전체 시리즈를 고려해야 하는데, 스튜디오, EFP, 중계차 등 어떤 방법으로 제작할 것인가에 따라 시간, 경비 등에 차이가 많이 난다. 그 차이점을 살펴보자.

스튜디오 제작과 야외 제작 비교

스튜디오 제작	야외 제작
모든 설비가 갖추어진 실내 제작	제작에 필요한 장비와 인원 출동
대부분 복수 카메라 이용	단일 카메라(다큐멘터리, 드라마, 뉴스, 인서트)
대부분 동시편집(switcher)	중계를 제외한 대부분 사후편집 필요
샷, 신 연속촬영 가능(연속적)	중계를 제외한 대부분 사후편집 필요
제작인원과 장비통제 용이	인원, 장비, 차량, 구경꾼, 전기 등 통제 곤란
전천후 제작 가능	날씨에 따라 일정 변경 등이 강요될 수 있음
제한된 공간	공간 무제한
많은 세트의 제작	야외 촬영장소(location)를 거의 그대로 이용
인공조명	자연조명 + 인공조명
단시간내 제작 가능	장시간 소요(작품의 완성도를 높일 수 있는 가능성은 스튜디오 제작에 비해 높음)
스튜디오 드라마, 뉴스, 토크쇼, 대담, 토론, 게임쇼, 버라이어티쇼, 교육, 종교 프로그램	다큐멘터리, 야외 드라마, 광고, 뮤직비디오, 운동경기, 공연 행사의 중계, 뉴스 인서트, 각종 프로그램 인서트

2) 스태프 결정

스태프를 선정할 때는 그들의 능력과 예산을 고려해야 한다. 예를 들어 연출자의 경우, 제작방법이 결정된 후 그에 따라 스튜디오 제작 전문가인지 필름 스타일 제작의 전문가인지를 고려해서 선정해야 하고, 작가와 탤런트 등도 마찬가지이다.

3) 첫 제작회의

크루를 결정하기 전에 첫 번째 제작회의를 갖는다. 참가 대상은 제작자, 제작보조 (assistant producer), 작가, 연출자, 미술감독, 기술감독 등이다. 제작자는 여기에서 프로그램의 방향과 목표 그리고 예상되는 시청자 반응 등을 설명하고 작가와 연출자와 상의한다. 여기에서 모든 제안을 주의 깊게 경청하고 기록한 후 각자에게 임무를 부여한다.

작가: 작품원고를 정해진 기일까지 완성
연출자: 필요장비와 출연자 명단 제출
미술감독: 개략적인 미술부분 계획안
라인 프로듀서: 연습일정, 방송시간, 스튜디오 설비 및 장비, 후반작업 장비 및 설비 점검
기술감독: 스튜디오 혹은 EFP 크루 준비

그리고 전원에게 필요한 예산산출을 지시한다.

4) 원고회의와 크루 결정

작가의 원고가 탈고되는 대로 제작회의가 다시 열린다. 참가 대상은 첫 회의에 참가한 인원들이며, 이 과정에서 제작 요원들은 프로그램의 개념(concept) 등 모든 것을 최대한 잘 알아야 한다. 실제 제작개시 전에 모든 스태프가 프로그램에 대해 잘 이해하면 할수록

실제 제작시간을 단축하고 예산을 절감할 수 있다. 이 과정에서는 제작에 참여할 크루들이 결정되어야 한다.

5) 일정잡기

제작자는 프로덕션 매니저(production manager: 기술감독과 긴밀하게 일함) 혹은 제작 보조요원과 함께 스튜디오 사용, 연습, 녹화 등의 일정을 세우고 연출자와 협의한다. 일정표가 제작진 전원에게 배포되었는지 확인하고 일정 변경 시 즉시 전원에게 알린다. 일정은 항시 재확인한다.

6) 장비 및 설비의 준비

카메라, 마이크, 조명, 세트, 그래픽, 의상, 분장, VTR 등을 준비하고 점검한다. 이러한 준비를 위해서는 무대설계도면과 조명 설계(lighting plot)가 필요한데, 작고 사소해 보이는 문제까지도 철저히 점검 확인해야 한다. 제작에서는 작은 것처럼 보일지라도 중요하지 않은 일이 없다.

7) 최종예산

장비, 일정 등 준비작업이 완료되면 제반 경비의 정확한 산출이 가능하다. 모든 분야의 인건비, 장비대여, 장소 사용료, 교통비, 숙박비, 식대 등을 정확히 계산한다.

8) 프로그램 홍보

편성담당자에게 정확한 프로그램의 정보를 주고 정확한 시간, 광고 등을 알려주어 운행표(log)를 작성할 수 있도록 한다.

그리고 프로그램이 시청자들에게 알려지지 않으면 지상 최대의 쇼도 값어치는 없는 것이 될 수 있다. 프로그램이 홍보가 될 수 있도록 운행담당자에게 홍보용(예고 스포트) 테이프를 넘겨주어 방송되도록 한다.

9) 연습과 녹화방송

제작자가 지금까지의 일들을 잘 처리해왔으면 이 단계에서 제작자는 프로그램을 연출자에게 인계할 수 있다. 연출자의 작업에서 적당한 거리를 두고 떨어져 있는다. 연출자에게 조언할 것이 있으면 기록해두었다가 휴식시간에 조용하게 전하고, 실제 프로그램이 진행될 때는 절대 간섭하지 말아야 한다.

리허설 모습

10) 반응과 평가

연습과정에서 프로그램의 기본 개념이 잘 반영되었는지 평가한다. 변경이 필요하면 즉시 하고, 다른 사람들의 조언을 경청하되 어느 한쪽으로 쏠리지 말아야 한다. 또한 방송된 것을 녹화해두어 사후 발생되는 모든 문제의 증거로 보관한다.

흔히 제작자들이 자기 프로그램의 실패에 대해 시청자의 낮은 수준과 몰이해를 탓한다. 그러나 대부분의 경우는 제작자의 문제이며 잘못이다. 앞서 설명했듯이 제작자의 역할은 많은 사람들과 활동, 물건을 관리하고 조정하는 일이다. 모든 일을 확인·재확인하고 어떤 것도 위험에 노출된 채로 두지 말아야 한다.

아무리 훌륭한 제작자도 시작할 아이디어가 없으면 아무것도 할 수 없다. 진실로 우리의 인생이 좀 더 다채롭고 행복한 것이 되도록 도와주려 한다면, 또한 좀 더 예민하게 우리 일상의 삶의 모습을 관찰한다면, 대단히 좋은 아이디어들이 우리 주변에 풍부하게 널려 있음을 찾아낼 수 있다.

11장

연출

1. 연출자의 기본 조건
2. 연출자의 자세와 태도
3. 연출자의 역할
4. 연출의 영상창조
5. 연출의 HDTV 영상 제작을 위한 접근
6. 연출과 배역
7. 대본 준비
8. 카메라 샷의 결정
9. 프로그램의 편집
10. 오디오
11. 연출방법

연출을 간단히 정의하면 문자로 쓰인 대본의 내용이나 현재 벌어지고 있는 상황을 효과적으로 TV매체, 즉 그림과 소리로 재창조하는 일이다. 연출자는 TV 프로그램 제작에서 예술적인 부분의 총책임자이며, 그의 일은 제작팀을 조화롭게 구성하고 운용해 시청자들이 공감, 감동할 수 있는 작품을 만들어내는 것이다.

연출자는 항상 시청자의 느낌과 감정을 자신의 것으로 간직하고 그것을 바탕으로 프로그램을 제작함으로써 시청자와 공감하게 된다. 그러나 시청자의 감정과 느낌을 알아낸다는 것은 매우 어렵고 애매하다. 그러므로 연출자는 시청자의 변동하는 심리적 욕구를 쉬지 않고 추적해 그것을 충족시키는 방안을 찾아야 한다.

연출자가 시청자를 공감시키기 위해서는 기계적인 조작과 감각적인 기법에만 매달리는 단순하고 기능적인 부분의 전문가가 되기보다는 인간을 위한 메시지를 생산하는 예술가의 자세를 가져야 한다. 연출자가 전문가의 틀에 박힌 매너리즘을 탈피해서 예술가의 자세를 가질 때 프로그램은 상투적으로 시간이나 메우는 작업이 아니라 더 나은 문화 사회를 위한 메시지를 생산하는 창조자로 존재할 수 있을 것이다.

1. 연출자의 기본 조건

연출자는 훌륭하고 지적 수준이 높은 교양인이어야 한다. 그것은 다른 매체와는 달리 방송이 사회 전반의 모든 계층을 대상으로 하며, 단순히 의사전달만을 하는 매체의 개념을 넘어 대중문화 창조의 영역으로까지 확대되었기 때문이다. 따라서 연출자는 정치, 경제, 사회, 문화, 예술의 정통한 지식을 몸에 익혀야 하지만 단순하게 해박한 지식의 창고에 머물러서는 안 된다. 연출자는 복잡한 설비와 장비와 인원을 가지고 하나의 작품을 창조해야 하기 때문이다. 그뿐 아니라 연출자는 고도로 발단된 매체를 하나의 예술로 끌어 올리기 위해 방송의 기술적인 면과 제반 요소에 대해 전문적인 지식을 숙달해야 한다. 그래서 연출자는 예술인의 재능과 기술인의 재능을 조화시키는 힘든 과정을 통해 성숙하며, 이런 필요성 때문에 다른 직종에서는 상상하기 힘든 다양하고 어렵고 오랜 현장수업을 겪는다. 또한 변화와 시간과 승부하는 독특한 직종에서 필요로 하는 날카로운 판단력을 가져야 한다. 즉, 연출자는 자신에게 주어진 짧은 시간 내에서 많은 자료와 시설, 기재, 인원 등을 적절히 통제하기 위해 날카롭고 빠른 판단력을 끊임없이 발휘해야 한다.

그리고 연출자는 출연자를 비롯해 모든 스태프를 불화 없이 이끌어갈 수 있는 통솔력을 갖춰야 한다. 모든 스태프와 출연자가 연출자의 예술가적 자세와 사상에 공감해 혼연일체를 이루어 하나의 목표를 향해 달려갈 수 있도록 뛰어난 통솔력을 발휘할 수 있는 인격과 실력을 길러야 한다. 대개 연출자와 스태프 간의 불화는 프로그램에 치명적인 영향을 주는데, 스태프들이 인격적으로 대접받지 못하는 데서 불만이 싹트는 경우가 많다. 뛰어난 연출자는 스태프에게 자기가 인격적으로 우월하다는 것을 강요하지 않는다. 기능적인 입장에서 스태프들이 어떻게 맡은 바 최선을 다할 수 있을 것인지에 착안해 스태프의 길잡이 노릇을 하는, 능력 있는 동료라는 느낌을 주는 사람이어야 한다.

2. 연출자의 자세와 태도

연출자는 많은 지원자(조연출, 스태프, 크루)들이 있지만 매니저로서 그들에게 자신감을 불어넣어 주고 그들로부터 완전한 협조를 얻어낼 수 있어야 한다. 연출은 스스로 무엇을 성취해야 하는지 잘 알고 충분히 준비해야 하며, 생각은 항상 빈틈없고 명료하게 정리되어 있어야 한다. 또한 동시에 많은 분야들을 통제해야 하는 연출은 많은 기술과 기능을 습득해야 하며, 더욱 복잡한 프로그램을 연출하기 위해서는 많은 연습(실제 제작)이 필요하다. 제작자가 말재주만 있고 기술이 습득되지 않은 천재를 연출로 선정하는 것은 프로그램을 위험한 곳에 방치하는 것과 마찬가지이다.

1) 연출자는 매체의 전문가이어야 한다

복잡한 특성을 가진 TV 매체의 연출자로 성공하려면 자신의 도구들을 잘 알고 이해하고 있어야 한다. 관현악단의 지휘자가 모든 악기를 담당 연주자들만큼 훌륭하게 연주할 필요는 없으나 그것들이 낼 수 있는 소리의 특성과 한계를 정확히 알아야 각 악기의 소리를 합해 전체의 화음을 통해 새로운 음악을 창조하는 것과 같다.

2) 연출자는 반드시 침착해야 한다

TV 연출은 신경질적인 사람에게는 어울리지 않는 직업이다. 제작의 전 과정을 통해 연출은 침착성을 보여야 한다. 연습이나 녹화, 방송 중에 적당한 만큼의 긴장은 필요하지만 이성을 잃어서는 안 된다. 연출자는 많은 책임과 걱정 그리고 해야 할 많은 일과 쫓기는 시간으로 속이 편할 리는 없지만 밖으로 표현되지 않도록 해야 한다. 연출은 모든 스태프들이 편안한 가운데 각자의 임무에 충실할 수 있도록 환경을 조성해주어야 한다.

연출이 흥분해서 소리치기 시작하면 스태프와 크루들은 웃으며 농담하기 시작한다.

이것이 악화되면 팀워크는 무너진다. 실수한 사람을 놀리거나 장난거리로 삼지 말고 문제점을 지적하고 해결방법을 제시하라. 동료들은 존경과 자비로 대해야 한다.

3) 연출자는 항상 깨어 있어야 한다

연출자는 거의 동시에 이쪽에서 저쪽으로 자주 옮겨 다니며 많은 일을 해야 한다. 어느 한쪽으로 치우쳐 생각하거나 시간을 오래 끌면 문제가 발생한다. 제작이 진행되는 도중 연출자가 잠시 딴 생각을 하면 그만큼 제작은 중단된다.

4) 연출은 명확해야 한다

연출은 카메라 움직임이나 스위칭, 그리고 기타 큐를 명료하고 정확하게 주어야 한다. 출연자들에게 원하는 바를 자세하고 정확하게 전달하고 지시사항이 우유부단(불분명)하거나 유명인사에게 주눅 들지 말라. 출연자가 어떤 분야의 전문가일수록 방송의 전문가인 연출자의 지시에 잘 따른다는 것을 알게 될 것이다.

5) 비상사태에 대비하라

연출은 기획 단계부터 항상 앞일을 생각해 발생 가능한 사태를 예측, 대비하고 전체 제작인원들도 준비되도록 해야 한다. 연출자 중엔 자신의 스태프나 크루들이 각자의 일을 충실히 하지 못한다고 불평하는 사람들도 있으나 제작인원 중 어떤 사람이 실수를 해도 그것은 결국 연출의 실수로 돌아온다. 가장 중요한 것은 문제가 발생했을 때 빠르고 정확하게 처리하는 것이지 책임 추궁이 아니다.

6) 연출은 창조적이어야 한다

많은 TV 프로그램이 일반적으로 이야기하는 '창조적인 것'이 필요치 않은 것처럼 보이지만 사실은 그렇지 않다. 같은 아이디어로 출발한 프로그램도 연출에 따라 얼마든지 달라질 수 있다. 성공적인 TV 연출은 재능이 있어야 하고, 감각이 예민해야 하고, 창조적인 사람이어야 하며, 천재보다는 강한 개성의 소유자여야 한다.

7) 연출은 다른 사람과 함께 일할 수 있어야 한다

연출자는 각기 다른 시각에서 TV 제작에 임하는 많은 종류의 사람들과 함께 일해야 한다. 예를 들어 제작자는 항상 돈과 시간 걱정을 하고, 기술진은 기술적으로 그림과 소리가 완벽해야 만족한다. 또 출연자들은 가끔 신경질적인 반응을 보이며, 미술감독은 자신만의 모양과 색깔을 고집하고, 아역배우의 엄마는 자기 아이의 얼굴이 클로즈업되기를 원한다.

대부분의 일에서 좋은 대인관계는 중요하다. 그러나 관계된 모든 사람의 고단위 협동이 필요한 TV 프로그램 제작에서 좋은 대인관계는 절대적이다. 연출자는 함께 일하는 사람들에게 처음 주어진 것보다 더 많은 것을 요구하는 경우가 자주 있다. 실제로 불가능해 보이는 것을 요구할 때도 있다. 이러한 때 연출자의 대인관계는 매우 중요한 역할을 한다. 연출자의 대인 관계와 팀워크가 좋을 때는 불가능해 보이는 일도 가능하게 만들 때가 많다. 이러한 작업 과정은 참여하는 모든 사람에게 커다란 성취감과 만족감을 주며, 이것은 어떤 것보다도 중요한 일이다. 모든 스태프가 반드시 돈 때문에 일하는 것은 아니다.

8) 자신감을 가져야 한다

안정감 있는 자세로 (건방지게 보이지 않는 범위 내에서) 자신 있게 행동한다. 사람들은 대체적으로 어떤 사람을 평가할 때 그가 보여주는 것으로 평가한다. 사람들이 어떤 연출자

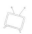

를 높이 평가한다면 스태프와 크루들은 그와 함께 일하는 것을 즐거워하고 보람 있게 생
각할 것이다.

3. 연출자의 역할

연출자의 다양한 역할은 여기에 묘사하는 것처럼 그렇게 확연히 구분되는 것은 아니
다. 대개 중첩되거나 리허설의 초반 5분 동안에도 여러 역할을 번갈아가면서 수행해야
한다. 시간에 쫓기고 여러 사람에게 압박을 받는 중에도 연출자는 다음 문제로 넘어가기
전에 당면한 문제에 모든 정신을 집중해야 한다.

1) 예술가로서의 연출자

예술가로서의 연출자는 의도하는 메시지를 선명하고 효율적으로 전달할 뿐 아니라 세
련됨이 묻어나도록 영상과 음향을 만들어내야 한다. 연출자는 이벤트나 스크립트를 어
떻게 보아야 하는지 알아야 하고, 그것의 본질적인 특성을 재빨리 간파해 명확하게 하고
강조하며 해석해서 시청자들에게 전달할 수 있도록 특별한 요소들을 선택하고 지시할
수 있어야 한다. 이런 일을 개인적인 감각으로 처리할 때 세련미와 스타일이 묻어나야 한
다. 예를 들면, 그 장면의 힘을 최대한 살리기 위해서 아주 꽉 차게 잡아낸다거나 흔하지
않은 배경 음악을 사용해서 특별한 분위기를 조성한다거나 하는 감각이 있어야 한다는
것이다. 그러나 영감이 떠오르기를 기다리고 최종적인 작품을 위해 거듭해서 자신의 그
림을 수정해나갈 수 있는 화가와는 달리 텔레비전 연출자는 정해진 시간 안에 창조성을
발휘해야 하며 시작하는 순간부터 옳은 결정을 내려야 한다.

2) 심리학자로서의 연출자

연출자는 다각도에서 텔레비전 제작에 참여하는 여러 사람을 다뤄야 하기 때문에 심리학자로서의 역할도 수행해야 한다.

모든 사람이 자신의 기능을 십분 발휘할 수 있도록 해야 하는 동시에 이들을 한 팀으로서 조화를 이루도록 해야 한다. 다양한 개인으로 이루어진 팀을 감독할 수 있는 공식 같은 것이 있을 수는 없지만, 다음에 열거하는 지침들은 필요한 리더십을 발휘할 수 있도록 훈련하는 데 도움이 될 수 있을 것이다.

① 스스로 준비를 철저히 하고 성취하고자 하는 바를 명확히 밝힌다. 연출자 자신도 모르는 공동의 목표를 위해서 사람들에게 매진하라고 할 수는 없다.
② 각 팀 구성원의 특정한 기능에 대해서 알아야 한다. 모든 개개인에게 자신들이 책임지고 있는 일을 시작하기 전에 그들이 어떤 일을 해주었으면 하는지 설명하라.
③ 연기자가 어떻게 해주기를 바라는지 정확히 밝힌다. 연기자에게 모호한 지시를 내리거나 그들의 명성에 겁먹어서는 안 된다. 직업의식이 투철한 연기자일수록 연출자의 지시에 따를 준비가 되어 있게 마련이다.
④ 확고한 태도를 보인다. 지시를 전달할 때는 정확히 전달하되 너무 명령조로 말해서는 안 된다. 다른 제작 스태프의 제안에 귀를 기울이되 자신이 결정해야 할 사항을 다른 사람이 하도록 해서는 안 된다.
⑤ 누군가 실수를 했을 때 비웃어서는 안 된다. 문제점을 지적하고 해결점을 제안한다. 마음속에 항상 전체적인 목표를 가지고 있도록 한다.
⑥ 연기자와 모든 제작 구성원을 존경과 애정을 가지고 대한다.

3) 지휘자로서의 연출자

예술가, 심리학자로서의 역할과 더불어 연출자는 제작의 세부 사항과 과정을 조정하는 지휘자의 역할도 수행할 수 있어야 한다. 지휘자의 역할은 연기자의 동작선을 지시하

고 그들이 절정의 연기를 끌어낼 수 있도록 돕는 전통적 의미의 연출 영역을 넘어선 것이다. 특히 비드라마 프로그램을 연출할 때는 제작팀의 구성원들에게 적당한 카메라 샷을 잡아주거나 VTR을 작동시키고, 음향 수준을 구축하고, 여러 카메라와 특수 효과를 스위칭한다. 또한 전자적으로 만들어낸 그래픽을 재생시키고, 원격 조정 정보로 스위칭하는 등의 특정한 영상 음향 기능들을 수행하도록 지시하는 데 노력을 쏟아야 한다. 그뿐 아니라 자신이 뒷전으로 밀려난다고 느끼는 연기자에게도 주의를 기울여야 한다. 또한 초 단위로 제작비가 소모되는 정해진 시간의 틀에 맞출 수 있도록 제작을 지휘해야 한다. 이러한 지휘에는 연습이 필요하므로 이 책을 다 읽는 순간 곧바로 유능한 연출자가 될 수 있을 것이라는 생각은 버려야 한다.

4. 연출의 영상창조

모든 TV 프로그램은 빈 화면(blank screen)에서 시작된다. 그러므로 연출자가 무엇으로, 어떻게 화면을 채우느냐에 따라 전달하고자 했던 프로그램의 메시지가 시청자에게 어떻게 받아들여지는지 결정된다.

어느 날 서머셋 몸(Somerset Maugham)을 흠모하는 한 부인이 그에게 그의 작품 속에 있는 아름다운 언어와 문장들은 어떻게 만들어지는 것이냐고 물었다. 몸은 대답했다. "부인, 제가 작품에 사용하는 단어들은 모두 사전에서 찾아볼 수 있습니다. 다만 그 단어들을 문장 속에 어떻게 배열하느냐가 중요합니다."

TV 연출자도 비슷한 문제에 부딪힌다. 많은 카메라의 샷과 앵글의 변화, 조명방법, 화면전환 방법, 마이크와 많은 소리들을 어떻게 처리하느냐 하는 것이 늘 부딪히는 문제이다. 훌륭한 연출과 보통 연출의 차이는 사용가능한 제작 요소들을 어떻게 선택, 조합하고 합성하느냐에 달렸다. 연출은 지극히 주관적인 작업이다. 그러므로 법칙을 정하거나 지침을 만들기는 매우 어렵다. 그러나 연출이 영상을 창조해내기 위해 다음 세 가지를 고려하면 많은 도움이 될 것이다.

첫째, 선택(choice)이다. 연출자는 끊임없는 선택과 만나게 된다. 훌륭한 연출자는 적절

한 시간에 올바른 순서대로 계속적으로 정확한 제작의 요소들을 선택하고 결정할 수 있어야 한다. 샷의 크기, 카메라 움직임, 배경, 의상, 배우들의 동작선 등 수없이 많은 요소들을 선택하는 것이 쉬운 일은 아니지만, 시청자는 결국 연출의 선택을 실제로 보게 되는 것이다.

둘째, 관점(view point)이다. 프로그램은 연출자의 관점에 따라 달라질 수 있다. 제작에 대한 연출자의 많은 결정은 순간적으로 내려지는 것이 아니다. 이러한 결정들은 전반적인 접근 방법, 스타일, 인상, 취향, 창조적 능력 등에 의해 결정되며 이것을 연출의 관점이라 부른다.

셋째, 영상화(visualization)이다. TV 연출은 많은 시간을 그림과 상을 만드는 데 할애한다. 연출이란 단순히 현실을 재현해 보여주는 것이 아니고 현존하는 실제(reality)를 카메라 앵글, 렌즈, 특수효과 등을 통해 새로운 이미지로 재창조되도록 조정하는 것이기 때문이다.

영상화 과정의 한 예

1. 아이디어	무엇을 영상화할 것인가 작품 선정
2. 프로그램 형태 결정	드라마 다큐멘터리 종합구성
3. 영상화 준비	부분적 영상화 떠오르는 모든 부분의 영상화 준비 샷 크기, 앵글 떠오르는 대로 수집기록
4. 2차적 영상화	영상과 내용 연결 한 부분에 대한 많은 영상화 아이디어 중 선택 영상해석의 다중성 부여가능 여부 시퀀싱 고려
5. 연결 및 편집	영상화된 부분들의 화면전환 시퀀싱 편집으로 영상의 재창조 노력 전체 프로그램의 구축(발단 – 전개 – 위기 – 절정 – 결말) 클라이맥스 구축

5. 연출의 HDTV 영상 제작을 위한 접근

영상제작은 피사체와 이야기를 가지고서 시청자들에게 의미와 내용을 전달해주기 위해 목적적인 구성을 하는 것이며, 이를 위해서 영상구성을 이루는 기본 단위이면서 구성의 원칙이 되는 다양한 시각적 요소들을 유기적으로 배열하는 작업 과정이기도 하다. 영상 구성은 기본 단위인 개별화면 구성과 더불어, 개별 화면들이 하나의 흐름을 가지고 단절 없이 연결되어 시청자의 관심을 이끌어내고 유지하는 구성 원리로서 내러티브 구성 (narrative structure composing)이 있다.

화면 구성의 기본 단위가 시각적 요소인 데 반해서, 내러티브 구성은 내용을 전달하기 위한 전체적인 구조로서 이야기 구조, 전개방식, 리듬, 편집 등과 같이 연출과 관련된 내용들이다. 대부분의 영상 작품은 공통적으로 사용할 수 있는 '시각적 요소'를 기본 단위로 구성되지만, 기존에 제작되었던 다른 작품들과 같은 내용 형식의 방법을 취하기보다는 항상 새로운 주제, 전달 방법, 스타일을 취하고자 하는 속성이 있고, 상대적으로 객관적인 원칙을 바탕으로 하는 '시각적 요소'의 특징과는 달리 연출은 상대적으로 주관적인 특징이 강하게 작용한다. 그렇기 때문에 모든 형식의 프로그램 제작에서 SDTV와 HDTV에 공통적으로 적용될 수 있는 영상 구성에 관한 방법을 일반적으로 정리하기란 쉬운 일이 아니다. 그럼에도 HDTV의 특성을 중심으로 HDTV 프로그램 제작에 적용되는 일반적인 화면 구성에 대한 몇 가지 기본 원칙을 도출해보고 HDTV의 두 가지 특성, 즉 하드웨어 측면의 특성과 소프트웨어 특성으로 나누어 살펴보도록 하자.

HDTV가 SDTV에 대해 가지고 있는 첫 번째 차별적 특징은 기술적 차이, 즉 하드웨어 측면으로서의 특성이다. 이러한 특성이 HDTV가 전달할 수 있는 내용, 즉 소프트웨어의 미학적 차이로 귀결되기 때문에 HDTV 프로그램 제작에서는 이 두 가지 측면을 상호 유기적으로 접근할 수 있다. 다시 말하면, HDTV에서의 미학적 변화는 기술적 변화로부터 기인하는 것이며, HDTV 프로그램에서 미학적 표현을 개선하기 위해서는 기술적 특성을 고려해 논의되어야 한다. 그렇기 때문에 HDTV 영상제작을 위한 접근법은 HDTV의 특성과 연결시켜 HDTV에서의 화면 구성법 측면으로, 영상제작 과정에서 중심적인 역할을 담당하는 촬영과 관계된 내용들을 중심으로 생각해보도록 한다. 특히 이론적 배경과

HDTV의 영상제작에서의 접근법은 영상 구성론에서의 중요한 세 가지 논의, 즉 첫째, 화면 구성 측면, 둘째, 빛의 특성과 관련한 측면, 셋째, 색의 특성과 관련된 측면으로 나누어 생각해보도록 한다.

화면 구성 측면은 주로 HDTV의 외형적인 특성인 16 : 9 화면비율로의 변화에 따른 프레임 내에서의 피사체와 공간 배경의 배치에 관한 내용이다. 이 부분은 HDTV의 기술적 변화에 따라 물리적인 외형 변화가 있었고 그에 따라 미학적 변화가 생긴 상황에서 어떻게 SDTV와 차별점을 두고 미학적인 완성도를 높일 수 있을 것인가와 관련된 내용이다. 특히 HDTV의 화면 비율 특성에 부합하는 미학적 화면 구성 조건은 회화와 사진의 이미지 구성 기법의 개념 원리를 적용해 HDTV의 황금비율에 알맞은 유용한 접근법을 살펴보아야 한다.

빛의 표현 측면에 관해서는 HDTV가 표현할 수 있는 빛의 표현 범위가 SDTV에 비해서 약 5배 이상 증가된 기술적인 변화로부터 출발한다. 이러한 HDTV의 하드웨어 특성은 제작에서 어떻게 빛의 표현을 세분화하고 섬세하게 표현할 수 있을 것인가와 직접적으로 연결된다고 할 수 있다. 특히 빛의 표현은 미학적인 시각적 요소와 함께 사용되어, 공간의 깊이감을 재현하고 균형, 조화 그리고 대비의 관계를 만들어주는 핵심요소로 사용되어 시청자의 관심을 유발하고 지속시키는 원동력으로 사용된다. 그렇기 때문에 HDTV 제작에서는 이러한 HDTV의 특성과 관련해 빛의 표현을 다양하게 하는 방법으로서 빛과 관련된 시각적 요소들과 연관지어 HDTV 또는 HD카메라에서의 하드웨어적인 특성을 이용한 빛의 표현을 다양화하는 방법이 HDTV 제작에서 유용한 접근법이 될 수 있을 것이다.

색의 표현과 관련해서는 HDTV에서의 색표현 특성이 빛에 의해 결정되는 하드웨어적 특성이 있기 때문에, 색의 표현은 각각의 표준 색 계열들이 빛에 대해 어떠한 특성을 가지고 있는지를 살펴보는 것이 HDTV 제작을 위한 유용한 접근법이 될 수 있을 것이다. 즉, 시각적 요소로 사용되는 각각의 색이 가지고 있는 빛에 대한 반응 특성을 살펴봄으로써 HDTV가 표현할 수 있는 확장된 색의 표현 범위를 표현 방법으로서 충분히 활용할 수 있는 방법으로 접근해볼 수 있을 것이다.

6. 연출과 배역

드라마 제작에서 배역의 문제는 전체 제작의 규모, 프로그램의 내용, 일정, 장소, 제작자와 연출의 관계 등에 따라 달라질 수 있다. 연출이 한 프로그램을 제작할 때 필요한 주연, 조연, 단역, 엑스트라 등을 어떻게 배역하고 전체의 조화를 이루는가 하는 것은 프로그램 전체의 성패를 좌우하는 중요한 요소이다. 그 기본적인 사항들을 살펴보자.

배역에는 유형적 배역(type casting)과 비유형적(casting against type) 배역의 방법이 있다. 유형적인 배역이란 작품 속의 인물과 비슷한 분위기와 외모를 가진 연기자를 캐스팅하는 방법이며 대부분의 단막극에 유리하다. 비전형적인 배역은 작중인물과 반대의 분위기를 갖고 있거나 상상 외의 인물을 배역하는 방법으로 추리극에 효과가 있다. 그러나 연출자는 이러한 공식적인 방법이 아니라 매 프로그램마다 철저히 작품을 분석해 그 작품 속에 담고자 하는 인생을 토대로 배역을 결정해야 한다. 구체적인 방법은 다음과 같다.

첫째, 작품 속 인물의 성격을 철저히 분석한다.

둘째, 역할과 가장 적합한 성격을 지닌 다수의 후보를 물색한다.

셋째, 시청자가 등장인물을 구별하는 데 혼동이 없도록 외모가 개성 있는 연기자들로 전체 출연진을 구성한다.

넷째, 주연배우부터 배역을 결정해나간다.

다섯째, 연령과 건강(특히 시리즈일 경우)을 고려한다.

배역의 목표

- 역할에 적합한 성격을 지닌 천성적 자질을 지닌 연기자를 선택한다.
- 장면과 상황을 빈틈없이 이해하고 있는지 확인한다.
- 연출자는 연기자가 스스로의 성격을 토대로 한 표현으로 그 상황에 적합한 연기를 하도록 힘을 북돋아주어야 한다.
- 연출자는 계획의 차질이나 과장된 연기 등으로 인해 초래되는 프로그램의 진실성 상실에 항상 대처해야 한다.

연출자는 연기자를 보았을 때 이 사람이 타고난 천성적인 연기자인가, 기술을 연마한 테크니션인가, 이 연기자의 성격이 배역과 맞는가 등을 스스로 질문하고 판단해야 한다.

7. 대본 준비

대본이란 프로그램의 가장 근본이 되는 것이다. 물론 프로그램에 따라서는 완전한 대본이 없는 프로그램도 있지만, 여기서 우리는 완전한 대본을 바탕으로 제작되는 프로그램의 예를 살펴보자.

연출자가 처음 대본을 받으면 읽기, 연기자의 동작선, 카메라 샷, 방송(녹화) 대본완성의 순서로 대본 준비가 진행된다.

1) 대본읽기

대본을 받자마자 여러 번 정독한다. 매번 읽을 때마다 새로운 아이디어와 가능성이 발견될 것이고, 이것을 반드시 기록해둔다. 대본을 계속 읽어가면서 화면에 나타날 영상들을 생각한다. 그리고 대사들에 주의를 기울여 그것들이 자연스러운지, 의미의 전달은 명확한지, 대본 중에 반드시 수정되어야 할 부분이 있는지 찾아낸다. 또한 내용 중에 기술적으로 제작 불가능한 사항들은 없는지 확인하고 영상화하도록 계속 노력한다. 이렇게 반복하면 연출자 스스로 전체 프로그램의 관점과 스타일을 명확히 잡아낼 수 있을 것이다. 마지막으로 늘 작업해오던 관행과 선입견, 매너리즘에서 탈피하도록 노력해야 한다.

2) 연기자 동작선

대본을 충분히 읽고 프로그램 전체의 관점과 스타일 등이 결정되면 연기자들의 움직

임에 대해 생각해야 한다. 어디에서 처음으로 연기자를 등장시킬 것인가, 언제 어떻게 움직이도록 할 것인가. 이러한 사항들은 반드시 드라마가 아니더라도 연기자가 카메라에 보이는 프로그램이면 어떤 것이라도 중요한 사항이다.

이 단계에서의 연기자 동작선은 매우 기본적이고 개략적인 것이다. 정확한 연기자들의 동작선은 연습(리허설)을 거치면서 수정, 보완되고 확정될 수 있다. 마지막 연습까지 진행하면서 카메라 앵글, 세트, 조명, 마이크 등과의 관계를 고려해 정확한 동작선을 확정하는 것이 좋다. 기본적인 연기자들의 동작선을 구상하기 위해 플로어 플랜(floor plan)을 이용하는 것이 좋다.

3) 카메라 샷의 계획

연기자들의 기본적인 동작선의 구상이 끝나면 대본과 플로어 플랜을 다시 검토하며 카메라 샷을 계획해야 한다. 샷의 계획은 기본적으로 연기자들의 움직임, 카메라 장비들의 움직임과 샷의 크기, 앵글 등을 결정하는 것이다. 물론 이러한 구상은 연습과정을 거치면서 수정되고 보완될 수 있지만 최초의 샷 구상은 전체 제작의 시발점 역할을 할 수 있다. 앞서 카메라의 샷 크기와 앵글에 대해 설명했다. 이러한 사전지식을 가지고 어떻게 적용하느냐 하는 고민을 해야 할 때이다.

그러나 이 과정에서는 정확한 크기에 대해 그렇게 고민할 필요는 없다. 버스트 샷에서 클로즈업으로의 전환은 매우 쉽게 할 수 있기 때문이다. 여기서는 기본적인 카메라의 위치와 앵글, 그리고 전체적인 시퀀싱에 대한 구상으로 충분하다. 몇 가지 주의할 사항을 살펴보자.

회화축/가상선(conversation line / imaginary line)

앞서 설명한 대화축 혹은 가상선에 대해 주의해 방향이 갑자기 바뀌거나 점프 컷이 되지 않도록 한다.

카메라가 가상의 선을 넘어가면 피사체의 방향이 실제의 방향과 달라져 혼동이 온다.

대각선 촬영(cross shooting)

가장 일반적으로 선호되고 효과적인 방법은 피사체를 정면으로 촬영하는 것이다. 측면으로 촬영할 때는 출연자의 얼굴에 나타나는 표정을 놓쳐 많은 정보와 연기자의 감정 표현을 놓칠 수 있기 때문이다. 이것을 방지하기 위해 가능하면 피사체에 대한 카메라의 위치를 대각선으로 배치한다.

대각선으로 카메라를 배치할 때 좀 더 섬세하게 인물을 포착할 수 있다.

449

카메라의 이동(breaking camera)

녹화 도중 카메라를 한 장소에서 다른 장소(혹은 다른 세트)로 옮겨야 할 경우가 있다. 이때 연출자는 이동시간을 계산해 다음 큐를 준비해야 하고, 카메라의 이동을 확인한 후 화면을 전환해야 한다.

4) 방송(녹화) 대본 완성

카메라 샷까지의 구상이 끝나면 모든 샷과 큐를 대본에 표시해 방송(녹화)용 대본으로 만든다. 이러한 대본을 만드는 방법은 각 프로그램과 연출자에 따라 다를 수 있지만 기본적으로 명확하고 읽기 쉬우며 경제적이어야 한다. 최초의 대본에서 방송용 대본이 완성되기까지 연출자는 많은 사항과 요소를 고려해 프로그램의 스타일과 진행순서를 완성한다. 여기까지가 연출자 개인의 고통스러운 결정의 순간들이라면 이후는 많은 인원과 함께 실제 작업이 시작된다. 완성된 방송용 대본은 깨끗하게 다시 복사한 후 모든 스태프와 크루, 출연자에게 나눠주고 정확히 숙지하도록 해야 한다.

대본에 표시하는 방법

① 카메라 샷

카메라의 번호와 샷의 크기, 앵글, 그리고 촬영되는 피사체 등을 표시해 촬영 도중 카메라 움직임이 있다면 이것도 정확히 표시되어야 한다.

② 연기자의 움직임

촬영인이나 기타 인원들이 연기자의 움직임을 숙지해 대처하도록 해야 한다.

③ 준비와 큐 표시

진행도중 중요한 준비사항과 큐 등을 표시해야 한다. 예를 들어 카메라의 이동, 필름이나 VTR 인서트, 연기자 큐 등을 정확히 표시해야 한다.

방송용 대본에 사용되는 표시와 의미

표시	의미
ⓒ①	컷되는 카메라의 번호를 표시하며 옆의 선은 컷이 될 정확한 부분(대사 혹은 지문)에 연결된다.
LS: 롱 샷(Long Shot)	
MS: 미디엄 샷(Midium Shot)	
BS: 버스트 샷(Bust Shot)	
CU: 클로즈업(Close-Up)	
2S: 투 샷(Two Shot)	
GS: 그룹 샷(Group Shot)	적당한 수(3명 이상)의 사람들을 한 프레임에 잡는다.
FG/BG: 포어 그라운드(Fore Ground) 백 그라운드(Back Ground)	한 사람을 앞에(전경) 다른 사람을 뒤에 위치시켜 두 사람을 동시에 잡으라는 뜻으로 대개 사람 이름을 써 넣는 것이 보통이다. (FG철수/BG영수)
Roll Q: 롤 큐(Roll Cue: Film/VTR)	인서트 필름이나 VTR을 돌려달라는 뜻이다.
Q: 큐(Cue)	
ANN: 아나운서(Announcer)	
SOT/SOF: 사운드 온 테이프/필름 (Sound On Tape/Film)	VTR 테이프나 필름에 사운드가 함께 있음을 뜻한다.
SFX: 스페셜 이펙트(Special Effect)	
C/K: 크로마키(Chroma Key)	
NSRT: 인서트(Insert)	
〉〈 혹은 Dis: 디졸브(Dissolve)	
X: 크로스(Cross)	온(On) 카메라 된 상태에서 연기자가 가로질러 움직이는 것을 말한다.
VPB: VTR 플레이 백(Playback)	인서트될 VTR이 들어갈 자리를 뜻한다.
Fr in/out: 프레임 인/아웃(Frame in/out)	연기자가 프레임 안팎으로 드나든다.
Foll: 팔로우(Follow)	카메라가 연기자를 따라간다.
ZI ZO: 줌 인/아웃(Zoom In/Out)	

방송용(녹화) 대본의 예

	②미B	미수: 난 놀기도 잘하고 공부도 잘하고(중얼대며 이불 뒤집어쓰고 돌아눕는다.)
S# 32 쌍둥이 방	①선B	선수: 오우!
S# 31 연립외경, 아침	VPB	
어머니, 들어와 둘을 깨운다.	FG/BG ①선+미2S	침대 중간에 책가방, 베개 등으로 경계를 만들어놓고 둘이 등지고 자고 있다.
	②FS↓ ZO 3S 어front	어머니: 일어나 얼른 2학년이 되면 잘하겠다더니, 벌써부터 왜 이러니 그래? 일어나, 늦겠다.
어머니, 나가고 둘 일어난다. 선수도 벌떡 일어나 가방을 싸고 있다.	①2S 선 Roll	미수: 몇 시야? (시계를 보고는) 어우, 늦겠다. (벌떡 일어나 책가방을 싼다.) 미수: 가방도 안 싸놓고 자고, 어젠 계획표를 하나도 못 지켰어. 선수: 어 첫 시간이 수학이야. 공포분위기!!!
	미 BS	미수: 웅? 오늘 날 시킬 거 같은 예감이 드는데…….

④ 스토리 보드(story board note)

몇몇 연출자들은 연기자들의 위치나 움직임 등을 간단한 그림으로 그려 표시하는 것을 좋아한다. 이것은 매우 정확한 의사전달 방법 중 하나이다.

8. 카메라 샷의 결정

연출자의 가장 중요한 임무 중 하나는 시청자에게 무엇을 보여주는가 하는 카메라 샷의 결정이다. 시청자에게 TV 화면을 통해 보이는 그림과 스피커를 통해 들리는 소리가 유일한 상황판단의 자료이므로 연출자가 무엇을 어떻게 보여주는가가 결정적인 요소이

다. 무대에서 행해지는 연극의 경우, 관객이 어떤 상황에서 대사를 하고 있는 배우나 듣고 있는 배우, 엑스트라, 배경, 가구 등 어떤 것이든지 마음대로 선택해서 볼 수 있다. 이러한 자유가 TV 시청자에게는 별로 없다. 연극의 관객과는 달리 시청자는 연출자가 보여주기 원하는 것을 볼 뿐이다. 그러므로 연출자는 시청자들이 볼 수 있는 것과 마찬가지로 볼 수 없는 것의 중요성도 인식해야 한다. 이러한 문제들을 결정하기 위해

① 시청자가 보기 원하는 것은 무엇인가?

② 시청자가 볼 필요가 있는 것은 무엇인가?

③ 시청자가 원하고 필요한 것은 무엇인가?

를 생각해야 한다.

시청자들은 (무의식적으로라도) 자신들이 무엇을 보기를 원하는지 알고 있다. 그러나 연출자가 할 일은 시청자들이 볼 필요가 있는 것과 그 시기를 결정하는 것이다. 예를 들어 어떤 사람이 갑자기 놀라는 장면이 있다면 시청자들은 즉시 그 사람을 놀라게 한 원인, 즉 무엇 때문에 놀랐는지를 보고 싶어 할 것이다.

그러나 연출자는 그것을 언제 어떻게 보여줄 것인가를 조절하고 계획해야 한다. 많은 경우 시청자들이 보고 싶어 하는 것과 볼 필요가 있는 것이 일치한다. 이 경우에도 연출자는 이것을 어떻게, 즉 와이드 샷인가 클로즈업인가, 주관적 시점인가 객관적 시점인가, 달리 샷인가 등 많은 사항 중에서 가장 효과적인 것을 선택해야 한다. 여기에 법칙은 없다. 왜냐하면 모든 상황들은 그것만의 가능성과 선택의 여지를 갖고 있기 때문이다. 카메라 샷에 민감해지는 한 가지 방법은 다른 사람들이 만든 작품의 오디오를 끄고 그림만 보는 방법이다. 이렇게 하면 연출자가 어떻게 카메라 샷, 렌즈, 앵글, 카메라의 움직임 등을 이용해 영상을 창조했는가를 집중적으로 분석할 수 있다.

1) 샷

샷이란 텔레비전 프로그램의 가장 기본적인 영상의 단위이다. 샷은 카메라에 의해 촬영된 하나의 연속적 이미지이다. 샷은 짧게는 1/30초(1 프레임)부터 길게는 전체 프로그램이 될 수도 있다. 그러나 하나의 샷으로 전체 프로그램을 구성하는 경우는 거의 없고, 여

러 개의 다른 샷들을 신과 시퀀스로 조립해 시청자들에게 가장 좋은 앵글, 거리, 시점에서 보여준다.

2) 카메라 샷의 결정

어떤 프로그램이든지 그 속에는 시청자가 그 프로그램의 메시지를 이해하고 즐기기 위해 주목할 필요가 있는 중요한 요소들이 있다. 시청자가 단지 원하고 필요한 것 이외에 힘을 주어 강조해야 할 부분들을 어떻게 효과적인 카메라 샷으로 결정하느냐 하는 것은 연출자의 임무이다. 이러한 임무의 효과적 수행을 위해 첫째, 화면의 크기와 내용 둘째, 카메라 앵글 셋째, 샷 내에서 카메라와 주체의 움직임 등을 고려해야 한다.

크기와 내용

샷 속에 무엇을 포함하고 잘라낼 것인가를 결정하는 것은 전체 프로그램을 통해 연출자가 결정해야 할 기본적인 사항이다.

이것은 화가, 사진작가, 영화감독, TV 연출자 등이 공통적으로 체험하는 가장 중요한 문제 중 하나이다. 우리가 보는 대상 혹은 카메라를 통해 포착할 수 있는 모든 것을 한꺼번에 보여준다면 그것은 특징 없는 일반적인 풍경화가 되고 말 것이다. 작품을 제작하는 목적이 작가가 원하는 부분을 강조해 특정한 메시지를 창조하는 것이 목적이라면 전체의 일부를 잘라내어, 즉 필요한 부분만을 프레임에 넣고(framing) 나머지 부분은 포기해야 한다. 영상의 강조는 크기와 직접적인 관계가 있다. 클로즈업은 주피사체 이외의 모든 요소들을 제거해 주피사체 하나로 집중시킬 수 있으며, 점점 와이드 샷으로 변화하면 더 많은 요소들이 화면 속에 포함되어 시청자들의 시선은 분산되지만 주피사체와 주변 환경과의 연관관계가 보인다.

샷 크기의 결정은 심리적인 거리감과도 관계가 있다. 어떤 사람이 다른 사람과 1미터 정도 거리를 두고 대화하고 있다면 그 사람은 상대방을 버스트 샷으로 보고 있는 것과 같다. 그러므로 화면 속의 인물을 BS로 잡으면 연출자는 시청자에게 연기자를 1미터 거리에 위치시키는 것과 유사한 효과를 준다. 또한 기본적인 샷 크기의 결정에 찰리 채플린

(Charlie Chaplin)이 말한 "비극은 클로즈업으로, 희극은 와이드 샷으로"란 말도 참고하면 노움이 될 것이다. 이것은 사람들의 심리를 매우 날카롭게 관찰한 결과이다. 사람들은 슬픔에 잠긴 사람을 보면 다가서서 위로해주고 싶은 느낌이 들며 웃을 때는 대상으로부터 멀어지려는 심리가 있다. 슬픔의 표현은 동작이 작은 경우가 많기 때문에 클로즈업으로 미세한 표정의 변화를 보여주는 것이 효과적이며, 희극은 동작이 크고 주변의 많은 요소들과의 상관관계에서 웃음을 유발하는 경우가 많으므로 와이드 샷으로 전체를 보여주는 것이 좋다.

또한 단위 샷의 크기는 전후 샷의 크기와 유기적인 관계를 가져야 한다. 프로그램 내에서 신 혹은 시퀀스를 구축(sequencing)할 때 샷의 크기 배치는 매우 중요한 역할을 한다. 새로운 시퀀스를 시작할 때는 와이드 샷(establishing shot)으로 시작해 점점 타이트한 사이즈로(LS-MS-BS-CU) 진행하는 것이 전통적이고 일반적인 방법이지만, 반드시 이러한 방법을 따르지 않아도 그 나름대로 분명한 리듬을 만들어내면 되는 것이다.

카메라 앵글

어떤 카메라 앵글이 어떤 특별한 인상을 주는지 앞서 설명했듯이 앵글 자체가 가지고 있는 고유한 인상을 작품의 내용과 분위기에 조화 있게 사용해야 한다.

카메라 움직임

카메라의 움직임은 영상의 강조와 지배적인 피사체의 결정에 도움을 준다. 예를 들어 특정한 피사체로 줌 인하거나 달리 인하면 그 피사체는 자연스럽게 강조된다. 팬이나 아크 등은 시청자들의 주의를 연출자가 원하는 곳으로 이동시키며 움직임의 속도 또한 매우 중요하다. 빠른 움직임은 더욱 시청자의 주의를 끌며 시청자를 더욱 구속한다.

주체의 움직임

우리는 정지해 있는 물체보다 움직이는 물체에 관심을 주는 경향이 있다. 이러한 심리적 특성을 경험 많은 연기자들은 잘 알고 있다. 이들은 시청자의 시선을 끌기 위해 움직임을 효과적으로 이용하며, 연출자도 이 점을 잘 알고 있어야 한다.

그 밖에도 시청자의 주의를 모으기 위해 렌즈, 광학적 특수효과, 세트, 조명, 의상, 분

장 등의 요소를 적절히 사용해야 한다.

9. 프로그램의 편집

카메라 샷의 결정이 끝나면 연출자는 그 개개의 샷을 어떻게 연결할 것인지 생각해야
한다. 이러한 연결(조립)을 편집 혹은 커팅(cutting)이라고 부른다. 커팅이라는 용어는 실
제로 필름을 잘라 붙이는 영화에서 온 것이다.

TV 편집은 복수 카메라와 스위처를 사용해 프로그램 진행과 동시에 편집(혹은 스위칭)
하는 방법과 ENG/EFP의 경우 필름처럼 단일 카메라로 촬영해 사후에 전자적인 방법으
로 편집하는 방법이 있다. 서로 연관된 세 요소, 즉 샷의 배치, 타이밍, 화면 전환 등을 고
려해야 한다. 편집에 대한 기본적인 설명은 이미 했으므로 세부적인 사항들을 살펴보자.

1) 샷의 배치

1920년 러시아의 영화감독이며 이론가인 프도프킨과 쿨레쇼프는 매우 흥미 있는 실험
을 했다. 그들은 먼저 무표정한 남자배우의 얼굴을 클로즈업으로 찍어두었다. 다음 세
개의 다른 장면, ① 스프 한 접시, ② 어린 여자아이의 노는 모습, ③ 관 속에 누워 있는
늙은 여인의 시체를 찍어 러시아 혁명 전의 유명한 배우인 이반 모즈킨(Ivan Moszkin)의
클로즈업 사이에 편집해 다음 장면들을 만들었다.

① 남자 얼굴 — 스프 한 접시 — 남자 얼굴
② 남자 얼굴 — 어린 여자아이 — 남자 얼굴
③ 남자 얼굴 — 관 속의 여인 — 남자 얼굴

이렇게 편집된 것을 각기 다른 집단의 사람들에게 보여주고 어떻게 보였는지 물었다.

첫 번째 편집을 본 사람들은 그 남자가 매우 굶주려 보였다고 말했으며, 두 번째 편집을 본 사람들은 그 남자가 뺄을 몹시 사랑한다고 말했으며, 세 번째 편집을 본 사람들은 슬픔에 잠긴 남자를 보았다고 말했다.

여기에서 우리는 그들이 본 것을 어떻게 지각하는지가 샷의 배치에 따라 크게 달라진다는 것을 알 수 있었다. 모든 경우 시청자들은 무의식적으로 전혀 다른 두개의 샷을 심리적으로 연결 지어 둘 사이에 의미를 부여하고 관계를 성립시키려 한다. 이것이 몽타주 이론의 기초이며 연출자가 자신의 메시지를 시청자에게 받아들여지게 하기 위해 선택하고 배열하는 편집의 기본 개념이다.

샷의 절묘한 배치는 시청자들에게 그들이 실제로 보지 않은 것을 본 것처럼 느끼게 한다. 한 예로 히치콕(A. Hichcock) 감독이 1960년에 만든 영화 〈사이코(Psycho)〉 중에서 샤워실에서 범인이 여주인공을 칼로 찌르는 잔혹한 장면이 있다. 이 영화가 개봉되었을 때 많은 관객이 그 장면이 처음 보는 폭력적이고 잔혹한 장면이라고 입을 모았다. 그러나 자세히 살펴보면 실제로 그 여자가 칼에 찔리는 장면은 한 컷도 없다. 이것은 히치콕 감독의 촬영과 편집능력이 그 장면을 영화사에 길이 남을 공포장면으로 만든 것이다. 샷의 배치는 프로그램의 방향에 매우 중요한 역할을 한다. 똑같은 자료라 해도 연출자나 편집자에 따라 전혀 다르게 편집될 수도 있다. 또한 샷의 배치는 드라마뿐 아니라 뉴스, 다큐멘터리 등에서도 전체 프로그램에 큰 영향을 줄 수 있는 중요한 요소로 작용한다.

2) 타이밍

연출자는 단순히 어떤 시퀀스에 어떤 샷을 보여줄 것인가뿐 아니라 매 샷의 길이(timing)를 얼마나 빨리 혹은 느리게 다음 장면으로 전환할까 생각해야 한다. 이러한 샷들의 타이밍 혹은 리듬은 전체 프로그램 흐름의 속도(pace) 결정에 중요한 요소이다. 페이싱(pacing)이란 시청자들이 심리적·정서적으로 지각하는 전체 프로그램의 빠르기를 말하며, 이를 주관적 시간(subjective time)이라 부르기도 한다. 이 주관적 시간에 대해 움직임이 촬영되고 스크린에 보이는, 즉 실제 흐름과 같은 시간을 객관적 시간(objective time 혹은 물리적 시간)이라 부르며 어떤 사건을 드라마로 만들 때 그 사건을 묘사하는 데 걸린 시간

을 극적 시간(dramatic time)이라 부른다. 주관적인 시간은 간단한 영상이 복잡한 것보다 파악하는 데 드는 시간이 짧으며, 클로즈업은 롱 샷보다 시간이 적게 든다. 또 고정된 화면은 움직이는 화면보다, 극적으로 강한 이미지는 평범한 것보다 시간이 적게 들고, 바로 전에 나온 장면과 대조되는 장면은 앞 장면과 유사한 것보다 시간이 적게 든다. 그러나 이것은 일반적인 원칙이며, 연출자 개인의 직관과 경험에 의해 결정되어야 할 부분들이 많다.

3) 화면 전환

화면의 전환에는 컷, 디졸브, 페이드, 와이프 등이 있다.

컷
① 동기에 의한 컷

컷은 어떠한 이유나 요소에 의해 동기가 부여되어야 한다. 예를 들어 움직임, 음악의 장단, 대사, 화면 밖의 소리, 그 밖의 이유들로 동기를 부여할 수 있다.

움직임에 의한 컷
움직임은 중요한 커팅 포인트이다. 하지만 움직임의 시작, 중간, 끝부분 중 어디에서 컷하는가는 연출자의 고민이고 선택이며 권리이다.

② 동작에 의한 컷

특별한 경우를 제외하고 컷은 흐름을 낳아서는 안 된다. 움직임에 의한 커팅은 이러한
문제를 해결할 수 있는 좋은 방법이다.

③ 음악에 의한 컷

음악은 컷의 타이밍을 설정하는 데 자주 사용된다. 음악의 박자에 맞추어 컷하는 것은
자연스러운 것이다.

디졸브

① 매치드 디졸브(matched dissolve)

이것은 두 대의 카메라가 하나의 피사체를 잡아 두 개를 디졸브해 흥미로운 효과를 내
는 것이다. 한 대의 카메라로 두 번 촬영한 후 편집할 때 디졸브해도 같은 효과를 볼 수
있다. 예를 들어 똑같은 두 개의 시계를 하나는 9시, 하나는 12시로 맞추어놓고, 한 대의
카메라에서 다음 카메라로 디졸브하면 시간의 경과를 나타낼 수 있다.

반드시 동일한 피사체가 아니더라도 강력한 형태적·내용적·정서적 연관성을 가진
피사체를 디졸브하는 것을 매치드 디졸브라고 부르기도 한다.

② 팬 / 디졸브(pan / dissolve)

두 대의 카메라가 동시에 팬 혹은 틸트하면서 디졸브하는 방법이다. 한 카메라는 피사
체에서 화면 밖으로, 다른 한 대는 화면 밖에서 피사체와 동일한 방향으로 움직이면서 디
졸브하면 매우 부드러운 흐름과 함께 화면 전환이 이루어진다. 특히 뮤지컬이나 무용장
면에 효과적이다.

③포커스 / 디포커스 디졸브(focus / defocus dissolve)

이것은 흔히 볼 수 있는 화면 전환으로, 한 대의 카메라가 포커스 아웃하면서 다음 카
메라로 디졸브하면 아웃 포커스 상태에 있던 그 카메라가 포커스 인하는 방법이다. 이것
은 시간과 공간의 변화 혹은 꿈 장면으로 전환이나 환각상태로의 전환 등에 효과적이다.

여기서 페이드와 와이프는 7장 녹화와 편집을 참조하기 바란다.

4) 샷 전환의 시기

언제 화면을 바꿀 것인지 결정을 내리는 일은 매우 어렵다. 그러나 다음 사항들을 참조하면 도움이 될 것이다.

새로운 것을 보여주고 싶을 때
장면에 새로이 들어오는 인물이나 롱 샷으로 잘 구분되지 않는 실험장면이나 기타 클로즈업 장면

다른 각도에서 보여주고 싶을 때
한 카메라 포지션에서는 하나의 각도에서 피사체를 볼 수밖에 없다. 샷 크기의 변화는 가능하지만 시청자의 다양한 각도에 대한 갈증은 심각하다. 예를 들어 스포츠나 인터뷰, 드라마 등에서 다양한 앵글의 샷들은 흥미를 더해준다.

동기가 부여되었을 때
예를 들어 화면 바깥쪽에서 시청자의 주의를 끄는 소리가 났을 때 자연스럽게 화면전환의 계기(cutting point)가 형성된다.
고개를 돌리거나 손가락질하거나 대사 등도 중요한 동기 부여 요소이다.

반응 샷(reaction shot)
반응 샷은 프로그램의 근원적인 메시지를 전달하지는 않지만 전체적인 분위기를 잡아주고 상황을 전체적으로 파악하는 데 큰 도움을 준다.

5) 커팅의 금지 사항

① 맹목적인 잦은 커팅을 삼간다.
② 비슷한 종류의 샷의 커팅은 주의한다.

두 사람이 함께 있다가 한 사람이 떠날 때 보내는 사람과 떠나는 사람 모두를 보여주려 한다면 프레임 내의 긴장감
이 떨어지고 세트가 빠지는 등의 문제가 발생할 수 있으므로 차라리 보내는 사람을 타이트하게 잡아 프레임 내의 긴
장감을 유지하고 보내는 사람의 반응을 통해 아쉬운 느낌과 그 장소가 가지고 있는 특별한 분위기를 유지시키는 것
이 효과적이다.

③ 극단적인 크기의 샷끼리는 커팅하지 않는다.

④ 카메라 움직임 중에 커팅하지 않는다.

⑤ 프레임 인/아웃(frame in/out)에 주의해 커팅한다(등퇴장 방향과 타이밍).

6) 커팅을 대체할 수 있는 방법들

한 샷에서 다른 샷으로 커팅하는 것은 새로운 장면과 시청자들에게 새로운 시각을 제
공하는 좋은 방법이지만, 그 밖의 방법 몇 가지를 소개한다.

카메라의 움직임

간단하게 카메라를 팬, 틸트, 달리, 아크 등의 방법으로 움직여 커팅을 대신해 새로운 것을 보여줄 수 있다. 카메라를 움직이는 것은 몇 가지 장점이 있다.

첫째, 컷보다 시청자의 시점을 부드럽게 전환할 수 있다.

둘째, 달리나 아크 등은 화면에 깊이감을 줄 수 있다.

셋째, 한 카메라가 움직이면 다른 카메라는 다음 샷을 준비할 수 있는 시간이 있다.

연기자의 움직임

어떤 카메라에 피사체가 잡혀 있는 상태에서 샷을 전환하는 또 하나의 방법은 연기자들이 프레이밍을 해주는 것이다. 연기자들이 전후좌우 혹은 프레임 인/아웃하며 구성해주는 화면은 매우 흥미로워질 수 있다.

연기자들이 움직임을 통해 불필요한 커팅을 줄이는 것도 좋은 연출 방법이다.

포커스 / 피사계 심도 이용

우리는 심리적으로 명확히 보이는 물체에 주의를 준다. 이것을 이용해 피사계 심도가 낮은 화면을 만들어주거나 두 피사체 사이에 포커스를 교대로 인/아웃하며 주목할 대상을 결정해주는 것도 커팅을 대체할 수 있는 방법이다(rack focus).

그 밖에 '캐미오(cameo)', '실루엣(silhouette)' 등의 조명기법과 이동형 세트 등을 이용해 커팅하지 않고 화면전환의 효과를 낼 수 있다.

10. 오디오

많은 사람들이 TV를 영상매체라고 말한다. 설사 그것이 사실이라 해도 연출자가 프로그램의 소리를 무시해도 괜찮다는 뜻은 아니다. 많은 프로그램에서 메시지를 전달하는 데 소리가 차지하는 부분은 매우 중요하며, 그렇기 때문에 연출자는 프로그램의 영상 못지않게 소리에도 주의를 기울여야 한다. 실제로 연출자는 오디오 프로덕션의 많은 부분을 오디오 엔지니어에게 맡겨두지만, 소리를 어떻게 처리할 것인가는 궁극적으로 연출의 결정에 달려 있다. 이것은 소리의 재생과 흡음 등 기술적인 문제와 소리의 창조적인 사용 모두에 관계된다. 연출자는 오디오 엔지니어와 함께 기술적인 문제, 즉 흡음 시 세트와 카메라, 연기자 등의 문제를 협의해야 한다. 또 클로즈업에서 크고 밀도 높은 소리, 와이드 샷에서 작고 낮은 밀도의 소리 등 소리의 원근감을 고려해야 하고 전자적인 소리의 변조, 즉 전화소리, 에코 등을 계획해야 한다.

그리고 음악과 음향효과는 전체 프로그램에 중요한 몫을 한다는 점을 명심해야 한다. 테마 음악, BG, 브리지 등의 음악과 적절한 음향효과의 선정은 영상을 구성하는 것 못지않게 시청자들의 정서를 자극할 수 있는 요소들이다.

11. 연출방법

TV 연출의 방법은 앞서 설명했듯이 조정실에서의 연출(control room directing)과 야외작업 연출(film style directing)의 두 가지 방법이 있다.

조정실에서의 연출에서는 각 샷의 영상화뿐 아니라 다양한 샷의 집합인 시퀀싱을 고려해야 한다. 생방송(중계방송), 녹화중계 등 복수 카메라와 스위처를 사용하는 것이 보통이고, 사후편집은 거의 없다.

야외작업 연출의 경우 우선적으로 각 샷의 영상화에 주력해야 한다. 시퀀싱은 콘티를 짤 때(촬영 대본을 만들 때) 계획되고 촬영완료 후 편집과정에서 정밀하게 마무리해야 한다.

463

1) 조정실 연출

조정실 연출에서 연출의 가장 중요한 일은 전체의 통합조정이다. 스튜디오와 조정실에 필요한 모든 장비와 인원, 기타 요소가 동시에 움직이므로 연출이 이 모든 요소, 즉 카메라, 오디오, 그래픽, VTR 테이프, 특수효과, 시간 등을 통제하고 통합 조정하는 일은 대단한 도전이다.

예를 들어 간단한 프로그램 제작이라 해도 연출자는 스튜디오에서 작업하는 촬영인, 붐 마이크 담당자, 무대 감독 및 기타 사람들의 소리를 듣고 대답해야 하고, 조정실에 있는 VTR, 조명감독, 음향기사, TD 등과 대화해야 하며, 최소한 6개 이상의 모니터를 항상 주시해야 하고, 전체 진행시간과 프로그램 제작시간을 항상 체크해야 하고, 프로그램 오디오를 모니터해야 하고(일반적으로 초보연출에게 가장 어려운 일임), 대본을 정확히 따라가야한다. 이러한 연출의 기술적인 문제들이 익숙해진 후에 연출자의 가장 어려운 점인 자신의 메시지 전달을 위해 출연자와 스태프, 크루들과의 관계증진에 힘써야 한다.

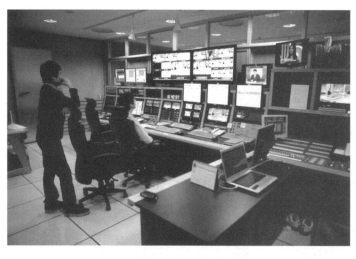

스튜디오 조정실
연출은 많은 일들을 동시에 처리하고 많은 인원을 조정 통제해야 하는 매우 복잡하고 엄청난 정신적 압박을 받는 고독한 작업이다.

연출의 언어

하나의 임무를 위해 공동 작업을 하는 모든 분야의 사람들이 그러하듯이 TV 연출에게
도 정확하고 특별한 언어의 사용이 요구된다. 이러한 전문용어는 연출용어(directing termi-
nology)라고 하며, 연출용어들을 제작에 참여하는 인원 모두가 정확히 이해하고 있어야
한다. 연출용어는 개인적으로 약간의 차이를 보일 수 있으며 방송사마다 조금씩 다르게
사용되고 있는 실정이다. 여기에서는 한국에서 일반적으로 통용되는 용어를 중심으로
정리해본다.

한국에서 통용되는 연출용어들

연출이 원하는 행위	연출의 큐
캠(cam) 1이 온에어 되어 있는 상태에서 캠2로 컷하고 싶을 때	캠2 스탠바이(혹은 레디) – 컷(혹은 레디 캠2 – 테이크(take)2: 이것은 미국식 방법으로 우리나라에서는 테이크라는 용어를 사용하지 않는다. 레디보다는 스탠바이를 주로 사용한다.
캠3에서 캠1로 디졸브하고 싶을 때	캠1 디졸브 스탠바이 – 디졸브
화면 블랙(black)상태에서 캠2로 페이드 인하고 싶을 때	캠2 페이드 인 스탠바이 – 페이드 인[혹은 업(up)]
캠2에서 캠1로 와이프하고 싶을 때(사전에 와이프 모양을 TD에게 알려주어야 함)	캠1 와이프 스탠바이 – 와이프
캠 1의 화면위에 캠 3이 잡은 자막을 슈퍼(super)하고 싶을 때	캠3 슈퍼 스탠바이 – 슈퍼 인/아웃
스튜디오에 있는 마이크를 살리면서 연기자 큐를 줄 때	마이크 #1, 연기자 스탠바이 – 오픈 마이크 연기자 큐
음악을 시작할 때	음악 스탠바이 – 음악(music)인
음향 효과를 플레이시킬 때	사운드 이펙트 00번 스탠바이 – 큐 혹은 FX 큐
VTR 테이프를 플레이할 때	VTR 00번 스탠바이 – 롤(roll) VTR
비디오테이프를 정지화면으로 만들 때	VTR 00번 프리즈(freeze) 스탠바이 – 프리즈
녹화 VTR에 녹화를 시작할 때	VTR 스탠바이 – 돌려주세요

이러한 용어들을 사용해 녹화를 시작할 때 연출자의 지시 순서는 다음과 같다.

① 스튜디오의 준비상태를 확인하기 위해 무대 감독에게 "스튜디오 준비되었습니까?"라고 확인한다.
② 조정실에 있는 인원들에게 "오디오 좋아요?" "VTR 좋아요?" 등 준비 상태를 확인하고 스태프와 크루들에게 "올 스탠바이"라고 외친다.
③ 녹화담당자에게 "VTR 돌려주세요"라고 말한다. 바로 VTR 담당자가 "VTR 돌았습니다"라는 대답이 오면 연출은 조정실과 스튜디오의 모든 인원들이 들을 수 있도록 "VTR 돌았습니다"라고 외치고 준비하도록 해야 한다(이것은 대개의 경우 녹화시작 5초 전을 의미함).
④ 녹화담당자가 VTR 스타트 5초 후 큐라는 신호를 주면 연출은 연기자에게 '큐'를 주게 된다.

연습

프로그램에 따라 단계적으로 연습과정을 밟아가며 제작할 수 있는 것도 있고 경우에 따라서는 전혀 연습을 하지 못하고 제작에 임할 수밖에 없는 프로그램도 있지만, 연습할 여유가 있을 때는 대체로 다음 과정을 거친다.

① 독회(reading)

이 과정에서 연출은 출연자에게 프로그램의 의도, 방향과 목적 등을 설명하고 각자의 역할과 기본적인 출연자들의 움직임, 세트, 소품, 등에 대해 설명한다. 드라마의 경우 전체극의 구조와 등장인물들의 성격분석 및 자연스러운 개성과 연기 창조가 토의되어야 한다.

연출은 연기자들과 동작선에 대한 의견을 교환하며 대본을 함께 읽고 연기에 불편하거나 부자연스러운 부분 등을 체크해야 한다.

② 드라이 리허설(dry rehearsal)

이 과정은 카메라나 기타 크루들은 참여하지 않는 연기자들의 동작선 연습과정이다.

이 과정에서 연출은 다음사항들을 체크해야 한다.

■ 가능하면 스튜디오에서 연습을 하는 것이 좋으나 여의치 못할 경우 연습실이나 어떤 공간에서도 가능하며, 이용 가능한 소품과 가구 위치 등을 고려해 연습한다.
■ 동작선의 문제점을 찾아내고 수정한다.
■ 카메라와 마이크의 위치 등을 염두에 두고 배우들의 동작선을 고려한다.
■ 중요한 큐들을 불러가며 연습한다.
■ 녹화순서대로 연습한다.
■ 카메라 움직임과 브리지 음악 등을 고려하며 전체 프로그램의 시간과 각 부분(세그먼트 혹은 신)의 시간을 점검한다.
■ 모든 사람들에게 다음 리허설 시간을 통보한다.

③ 카메라 리허설(camera rehearsal 혹은 dress rehearsal)

이 과정은 녹화 전 마지막 연습으로, 기술적 문제, 출연자, 미적인 문제 등이 최종 점검되어야 한다. 기술적인 측면에서는 출연자들의 기본 동작선, 카메라의 위치, 특별한 샷과 프레임들, 마이크와 붐의 위치, 큐 주기, 장면과 배경, 대소도구의 변환, 중요한 조명의 변화 등을 점검해야 한다. 카메라 리허설의 진행과정에서 중요한 사항들은 다음과 같다.

■ 연습은 반드시 스튜디오에서 진행한다.
■ 모든 인원을 정위치시킨다.
■ 출연자들에게 중요한 모든 부분을 실연시켜본다.
■ 마이크를 열어놓은 상태에서 컷과 큐를 불러주어 조정실에 있는 TD 및 기타 인원들이 진행상황을 따라오며 익숙해질 수 있도록 한다.
■ 촬영인과 함께 중요한 동작선을 확인, 연습한다.
■ 음악, 음향효과 조명, 특수효과, VTR 롤 등 모든 큐를 실제로 부르며 연습한다.
■ 무대 감독에게 출연자에게 줄 큐와 중요한 지점을 표시하도록 한다.

녹화 혹은 방송진행

생방송의 진행이나 마지막 녹화는 말할 것 없이 연출자의 가장 중요한 임무 수행시간이다. 시청자들은 제작회의와 연습에 참가하지 않으며 오직 연출자가 선택해 보내주는 그림과 소리를 보고 들을 뿐이며, 이것으로 모든 것을 판단한다.

① 준비

녹화 혹은 방송을 시작하기 직전 준비사항을 점검해야 한다.

- 인터컴으로 모든 인원들을 불러 준비사항을 점검한다.
- 무대감독에게 스튜디오의 모든 사람들이 준비가 완료되었는지 확인한다.
- 방송시작 시간까지의 남은 시간을 모든 사람에게 알려준다.
- 모든 사람이 첫 번째 큐에 대해 준비하고 대기하도록 한다.
- 무대 감독에게 누가 첫 번째 큐를 받을 것인지 알려준다.
- 오프닝 타이틀을 점검한다.

② 방송(혹은 녹화)

준비가 끝나면 앞서 설명한 대로 "VTR 돌려주세요"로 시작한다. 진행 중 연출자는 다음 사항들을 명심해야 한다.

- 모든 큐와 신호들은 명료하고 정확하게 준다. 긴장해 있지만 모든 사람에게 여유 있는 모습을 보여준다.
- 대부분의 경우 카메라를 컷하기 직전에 출연자 큐를 주는 것이 좋다.
- 출연자를 그들의 본명이나 배역의 이름 등으로 정확히 부른다. 애매하게 그 남자 혹은 그 여자하고 부르는 것은 혼란을 초래한다.
- 스탠바이(stand-by, ready) 큐를 너무 일찍 주지 않는다. 출연자나 크루들이 이것을 잊어버릴 수도 있고, 너무 오래 긴장하게 하는 것도 좋지 못하기 때문이다.
- 방송 중(on air)인 카메라를 부르지 않는다.
- 준비되어 있지 않은 다른 카메라를 컷하도록 지시하지 않는다.

- 카메라를 번호로 부른다. 촬영인의 이름을 부르는 것은 혼란을 초래할 수 있다.
- 지시사항을 말하기 전에 카메라를 먼저 부른다. 예를 들어 '카메라2, 김철수 씨 클로즈업해주세요' 혹은 '카메라3, 커버샷' 등의 순서로 말한다.
- 어떤 카메라가 온에어 되면 즉시 다른 카메라에 지시사항을 말한다.
- 만약 연출이 진행도중 실수를 했을 때 가능하면 프로그램을 진행하면서 수정하도록 한다.
- 진행 도중에는 반드시 필요한 말만 한다.
- 작업이 끝나면 반드시 모든 사람에게 '수고하셨습니다'라는 감사의 표시를 잊지 않는다.

2) EFP 작업

EFP 작업은 스튜디오 작업과 차이점이 많다. 우선 작업이 한 샷씩(shot by shot) 촬영되어 시퀀스 단위 혹은 전체 프로그램을 순서대로 녹화하는 스튜디오 진행에 비해 복잡하고 주의해야 할 점들이 많다.

대본의 분석

대본의 분석 방법은 연출, 연기자, 스태프 등 각자의 임무에 따라 달라지지만 야외작업 연출의 작품분석은 촬영의 효과적인 진행을 최우선으로 각 샷과 시퀀스들을 세밀하게 분석한다. 그러므로 야외작업은 각 샷의 영상화가 우선되며 시퀀싱은 사후편집 과정에서 한다.

준비작업

앞서 설명했듯이 영화 스타일 작업은 한 번에 한 샷씩 찍어가므로 전체를 통합하고 조정업무는 크게 줄어들며 연출자는 연기자들과 함께 일할 시간이 많이 주어진다.

연습과 녹화

EFP 작업의 연습방법은 독특하다. 촬영을 나가기 전에 전체적인 연습을 하고 매 샷을 촬영하기 직전에 최종연습(카메라 리허설)을 한다. 연출자는 항상 촬영인과 가까이 일해야 한다. 녹화는 일정에 따라 진행되어야 하며 한 장면의 녹화가 끝나면 즉시 재생(play back)해보고 확인한다.

야외촬영의 연출

촬영대본을 완벽하게 준비해야 한다. 야외에서 대본을 분석할 시간은 없으므로 사전에 철저히 분석하고 필요한 준비를 마쳐야 한다. 결정은 빠르고 정확하게 해야 하고 동작선이나 카메라의 움직임에 문제가 있을 때 즉시 문제를 해결해야 한다. 편집과정에서 수정하겠다고 미루지 않는다.

좋은 원본(촬영 테이프)일수록 편집이 용이하고 좋은 프로그램을 만들 수 있다.

① 야외 촬영 장소와 환경을 사전에 철저히 조사한다.
② 제작인원들과 출연자들의 숙소와 식사문제를 제작자에게 확인한다.
③ 가능한 대로 상태가 좋은 모니터를 휴대한다. 촬영장소를 옮기기 전에 그 장소에서 촬영한 테이프 전체를 재생해 확인한다.
④ 지나친 카메라의 움직임을 삼간다. 화면내의 움직임은 가능하면 연기자나 피사체의 움직임으로 동적인 느낌을 준다. 가능한 한 카메라는 삼각대 위에 놓고 작업하는데, 이렇게 하면 카메라의 흔들림을 방지할 수 있고 지나친 움직임을 절제할 수 있다.
⑤ 항상 샷의 연결에 주의하고 컷 어웨이를 충분히 찍어둔다.
⑥ 매 샷마다 슬레이트해두고 샷 시트에 기록한다. 이러한 기록은 편집 시 시간을 많이 절약할 수 있게 해준다.

촬영 후

촬영이 끝나면 모든 사람에게 감사의 뜻을 전한다. 촬영 후 실수가 발견되면 자신 이외의 다른 사람들을 비난하지 말고 객관적인 입장에서 해결방법을 생각하라. 단지 비난

만을 일삼지 말고 미래에 비슷한 실수를 하지 않도록 해결방법을 생각하는 것이 좋다.

그리고 모든 작업일지와 촬영대본을 보관한다.

편집

촬영이 끝나고 편집과정에서도 연출자는 계속 결정권자로서의 역할을 수행해야 한다. 간단한 프로그램의 경우 편집자에게 모두 맡길 수도 있지만 언제나 연출이 함께 일하는 것이 이상적이다. 언제나 편집자와 함께 일하도록 한다. 경험이 많은 편집자들은 시퀀싱 과정에서 연출에게 많은 도움을 줄 수 있다. 편집과정에서 연출의 주안점은 각 샷의 영상화가 아니고 전체를 구축하는 시퀀싱이다.

작업이 끝나면 전체 프로그램에 기술적 미적 결함이 없는지 점검한다. 유능한 편집자도 쉬운 문제를 실수할 수 있다. 모든 것이 좋다고 판단되면 편집된 테이프를 복사해 둔다.

용어해설

■ **Above-the-Line**

프로그램 기획 시 예산 내역서의 윗부분에 기록되는 사람들, 즉 프로듀서, 작가, 연출자, 출연자 등에 필요한 예산을 가리키는 Above-the-Line Cost에서 유래하여 현재는 제작팀에서 기술진 이외에 창조적인 업무를 수행하는 사람들과 그 보조들을 지칭하는 말로 통용된다.

■ **A-B롤(roll)**

원래 영화에서 사용하기 시작한 용어로 필름이나 비디오테이프에 기록된 내용을 두 대의 장비에 연결시켜 슈퍼 임포스(super impose)/디졸브(dissolve)/와이프(wipe) 등을 활용한 편집을 가능케 하는 방법이다. 오디오 교차 편집 등 다양한 편집을 능률적으로 할 수 있다.

■ **AFM(Audio Frequency Modulation)**

비디오 신호와 함께 비디오테이프위에 고품질(HiFi)의 오디오 신호를 수록하는 방법. 이렇게 수록된 오디오는 편집 시 비디오와 분리되지 않는다.

■ **ASCAP(American Society of Composers and Publishers)**

미국 작곡가·작사가 출판업자 협회. 비영리로 음악인들의 저작권을 보호해주는 단체이다.

■ **BMI(Broadcasting Music Incorporated)**

방송음악저작권 협회

■ **BNC 커넥터(BNC connector)**

돌려서 잠그는 베이요넷 타입의 비디오 커넥터

■ **CD 플레이어(CD player)**

음향이 디지털 방식으로 녹음된 컴팩트디스크(Compact Disc)를 재생할 수 있는 장비

■ **C 마운트(C-mount)**

16mm 영화카메라와 비디오카메라의 표준 마운트 중 하나로 나사식으로 돌려 렌즈를 장착한다. 스크루 타입(screw-type)이라고도 부른다.

■ **C 클램프(C-clamp)**

조명기 등을 배턴에 고정시킬 수 있도록 하는 C자형의 조임쇠

■ **DAT(Digital Audio Tape)**

디지털 방식으로 녹음되는 고품질의 오디오 카세트 방식

■ **EFP(Electronic Field Production)**

한 대의 카메라로 야외에서 영화를 찍듯이 작업하는 방법. ENG가 뉴스 취재라면 EFP는 뉴스 이외의 모든 프로그램 제작을 일컫는다.

■ **ENG(Electronic News Gathering)**

휴대용 비디오카메라와 녹화기를 이용해 뉴스 취재를 하는 것

■ F스톱(F-stop)

렌즈 구경이 열린 정도를 나타내는 숫자. 숫자가 높을수록 구경이 좁아져 빛이 적게 들어온다.

■ HMI조명(Halogen-Metal-Iodide light)

밝은 일광과 유사한 조명효과를 주기 위해 특별히 디자인된 램프로 5600K의 색온도를 내며 동일한 전원 공급 시 텅스텐 램프보다 약 세 배 밝다.

■ I.F.B(Interruptible Foldback/Interruptible Feedback)

방송 중 출연자와 컨트롤 룸 사이에 커뮤니케이션이 가능하게 해주는 장치. 대개 뉴스나 중계방송 시 출연자들이 연출자의 지시사항이나 프로그램 오디오를 들을 수 있도록 귀에 끼는 작은 이어폰 형태이다.

■ ND 필터(Neutral Density filter)

색을 변화시키지 않고 조명의 강도를 줄여주는 데 사용되는 필터

■ O.S.S(Over-the-Shoulder Shot)

화면의 깊이를 주기 위해 앞 사람의 어깨를 걸쳐서 뒤쪽의 사람을 프레임에 잡는 것

■ PA

① 프로덕션 어시스턴트(Production Assistant): 제작보조요원. ② 퍼블릭 어드레스(Public Address): 객석이나 스튜디오에 프로그램 오디오를 들려주기 위한 확성장치

■ RF 마이크(RF microphone)

무선 마이크

■ SMPTE(Society of Motion Picture and Television Engineers)

미국 영화 텔레비전 기술인 연합회

■ SMPTE 타임코드(time code)

영화 텔레비전 기술인 연합회가 표준방식으로 채택한 시간 표시 방식. 비디오테이프의 매 프레임마다 시, 분, 초 프레임 번호를 명시하여 정밀한 편집에 사용할 수 있도록 해준다.

■ SNG(Satellite News Gathering)

ENG로 수집된 뉴스를 위성을 통해 전송하는 것

■ SOF/SOT(Sound On Film/Tape)

필름 혹은 테이프에 그림과 함께 소리가 있음을 표시하는 말

■ VOD(Video on Demand)

특정 프로그램을 수용자의 요구에 의해 전화선을 통해 각 가정으로 전송해주는 것. VDT(Video Dial Tone)이라고 부르기도 한다.

■ VTR

비디오테이프 레코더(Video Tape Recorder)

■ VU 미터(Volume Unit meter)

증폭된 소리의 상대적 크기를 측정하는 장비

■ XLR커넥터(XLR connector)

고급 원형 커넥터로 캐논 타입(cannon type)이라고도 부르며 거의 모든 전문가용 마이크와 오디오 장비에 사용한다.

- **Y/C**

 휘도신호(Y)와 색도신호(C)를 분리해서 처리하는 것

- **강한 광선(hard light)**

 강하고 방향성이 강한 조명으로 짙은 그림자를 만든다. 주로 스포트라이트(spot light)에 의해 만들어진다.

- **가변지향성 마이크(variable directional microphone)**

 지향성을 연속적 또는 단계적으로 변화시킬 수 있는 마이크. 전지향성. 마이크의 뒷부분에 조그마한 구멍을 두거나 양지향성 마이크 진동판의 뒷부분을 어느 정도 감싸주어 전지향성과 양방향 지향성의 중간적 특성을 실현하는 것이 보통이다.

- **감마(gamma)**

 비디오 입력 신호에 따른 모니터 상에서의 빛의 출력 또는 루미넌스 사이의 관계. 모든 이미지 재생 장치의 목표는 원래 화상의 모든 조건을 그대로 표시하는 것이다. 그런데 디스플레이 장치들은 톤을 재생하는 데에서 비직선성(있는 그대로 재현할 수 없는 성질)을 가지고 있는데, 이를 자연적인 감마 또는 원래의 감마라고 한다. 모니터 상에서 충실히 재생하기 위해 이를 보상하는 것은 보정감마(correction gamma)라고 한다.

- **건 마이크(gun microphone)**

 초지향성 마이크. 먼 거리에 있는 소리를 포착할 수 있도록 고안된 긴 지향성 마이크로, 손잡이에 장착했을 때 모양이 총(gun)과 같다고 해서 건 마이크라 한다.

- **게이트웨이(gateway)**

 ① 컴퓨터의 한 시스템에서 호환성이 없는 다른 시스템으로 정보를 전송할 수 있도록 돕는 컴퓨터 프로그램. 비디오텍스(videotex)의 전송에도 쓰인다. 데이터 통신에서는 송·수신자 사이에 통신프로토콜이 동일해야 교신이 가능하다.

- **게인(gain)**

 오디오와 비디오 신호의 증폭된 양. 혹은 증폭기 시스템의 입력 대 출력의 전력비

- **격행 주사(interlaced scanning)**

 비디오 영상의 떨림을 방지하기 위해 홀수 주사선과 짝수 주사선을 분리하여 교대로 주사하여 완전한 프레임을 형성하는 방법. 비월주사라고도 부름

- **경사 앵글(canted angle)**

 피사체의 수평균형을 깨뜨린 앵글, 평형이 깨진 앵글로 불안감을 조성한다. 더치 앵글(Dutch angle)이라고도 부른다.

- **고보(gobo)**

 ①출연자의 앞쪽에 설치하는 세트의 일종으로 대개 특별한 모양으로 자르거나 뚫려 있어 카메라는 이것을 통해 뒤에 있는 피사체를 촬영한다. ②조명의 일부를 차광하거나 특정한 모양의 빛의 무늬를 만들어내는 차광판

- **고선명TV(HDTV: High Definition Television)**

 주사선의 수를 현재 사용하는 시스템보다 약 2배 정도 늘려 해상력을 높인 새로운 TV 시스템

- **고정초점렌즈(fixed focal length lens)**

 줌 렌즈처럼 렌즈의 초점거리를 변화시킬 수 없는 렌즈

- **광각 렌즈(wide-angle lens)**

 렌즈의 초점거리가 표준렌즈보다 짧고 수평화각이 넓으며 원근감과 깊이를 과장하는 특성이
 있다.

- **광대역(broadband)**

 ① 음성 커뮤니케이션에 필요한 주파수보다 더 큰 주파수를 운반할 수 있는 전송시설. 3~4kHz
 이상의 대역폭.

 ② 넓은 주파수 대역.오디오 기기의 이득이 주파수뿐만 아니라 거의 일정한 범위가 넓은 경우를
 가리키는 말로서, 그 범위에 대해서는 특별히 정해진 것이 없다. 즉, 광대역이란 비교형용사라
 고 할 수 있는데, 상식적으로는 전기음향 변환기, 가령 스피커라면 50Hz에서 20kHz를 초과하
 면 광대역이고 오늘날의 앰프라면 5Hz에서 100kHz 정도라도 별로 광대역이라고는 할 수 없다.

 ③ 케이블 텔레비전 시스템의 다채널 수용능력

- **광대역 전송(broadband distribution)**

 복수 TV, 음성, 데이터 채널의 단일 시스템 전송. 광대역 커뮤니케이션 네트워크(broadband
 communication network) 또는 광대역 커뮤니케이션(broadband communication)이라고 부
 른다.

- **광대역 커뮤니케이션 네트워크(Broadband Communication Network: BCN)**

 음성대역보다 넓은 대역을 갖는 전송로를 단위로 한 통신망으로 고속 데이터통신, TV전화, 고
 속팩시밀리 등의 전송에 사용된다.

- **광섬유(optical fiber, fiber optics)**

 광통신에 이용되는 전송로. 전선이 전류로 신호를 전하는 것과 같이 광섬유는 빛을 신호로 하여
 정보를 먼 곳으로 전송한다. 광섬유는 신호의 감쇠가 적기 때문에 장거리 통신이 가능하다. 보
 낼 수 있는 정보량이 많고 전기적 잡음을 받지 않는 등 많은 특징이 있다.

- **광케이블**

 석영계 유리 등을 재료로 만든 모발 굵기(직경 0.1mm 안팎)의 섬세한 섬유를 말함. 광파이버 케
 이블이라고도 한다.

- **교류전기(AC)**

 'Alternating Current'의 준말로 일반 가정용이나 사무실에서 사용하는 전기

- **교차편집(cross cutting)**

 서로 다른 장소에서 동시에 발생하고 있는 행위를 번갈아 보여주는 편집기법. 이러한 방법은 긴
 장감을 고조시키고 시간의 경과를 응축시킨다. 평행편집(parallel editing) 혹은 인터커팅
 (intercutting)이라고도 부른다.

- **구경(aperture)**

 카메라 내부의 촬영 장치에 빛이 정확히 도달하도록 빛의 경로를 조절할 수 있도록 만들어진
 통로

- **그레이 스케일(gray scale)**

 테스트 차트에 TV 블랙(black)에서부터 TV화이트(white)까지의 회색을 단계적으로 나누어 카
 메라를 조정할 때 사용하는 것으로 테스트 패턴에 따라 7단계 혹은 10단계를 사용한다.

- **글리치(glitch)**

순간적으로 나타났다 사라지는 번쩍임 등 완전한 화면구성을 방해하는 요소

■ **기본조명(base light)**

인물, 배경을 포함한 장면 전체에 균등하게 비추는 확산조명으로 TV 카메라가 작동할 수 있는 최소한의 광량을 확보해주는 역할을 한다.

■ **기획(preproduction planning)**

프로그램 제작에 필요한 작품, 예산, 인원, 장비 등을 계획하고 준비하는 제작과정 중 제1단계

■ **노이즈(noise)**

프로그램의 영상과 소리를 전달하는 데 방해가 되는 원치 않는 오디오나 비디오 신호

■ **노출계(light meter)**

조명의 강도를 측정할 수 있도록 디자인된 장비. 반사광 측정용과 직사광 측정용, 색온도 측정용 등이 있다.

■ **다이내믹 레인지(dynamic range)**

소리 혹은 신호의 최대 레벨과 최소 레벨의 폭을 나타낸다. 생음악 연주에서 최대 음향이 되는 곳이 최대 레벨이고 연주장소의 소음이 최소 레벨이 된다. 재생기기에서는 일그러짐이 없이 취급할 수 있는 최대 레벨과 잡음 레벨의 폭을 말하며 dB로 표시한다.

■ **다이어프램(diaphragm)**

① 카메라 렌즈의 조리개, ② 마이크의 발진장치

■ **달리(dolly)**

① 바퀴가 달려 있어 부드러운 움직임을 가능하게 하는 카메라 받침대, ② 카메라 전체를 피사체에 가까이(dolly in) 혹은 멀리(dolly out) 이동하는 것

■ **대비(contrast)**

이미지상에서 가장 밝은 상태와 가장 어두운 상태 사이의 범위

■ **더빙(dubbing)**

① 테이프에 실려 있는 그림에 상응하는 대사, 음향효과, 음악 등을 삽입하는 작업, ② 편집 작업에서 한 테이프로부터 다른 테이프로 단순히 복사하는 것

■ **데시벨(decibel/dB)**

상대적인 강도나 파워를 측정하는 표준으로 상용대수로 표시된다.

■ **도플러 효과(doppler effect)**

어느 일정한 주파수의 발생원과 관측자 사이에 상대적인 운동이 있을 때 관측 주파수가 발생원의 주파수와 달라지는 현상을 말한다. 이동하는 물체에서 발하는 소리를 정지하고 있는 사람이 들을 때와 반대로 정지한 발음원의 소리를 이동하는 사람이 들을 때는 이동속도가 빠르면 음원의 음정은 일정하더라도 음원과 사람이 가까우면 음정이 높게 들리고, 멀 때는 음정이 낮게 들리는 효과이다.

이 효과를 잘 나타내는 소리는 구급차의 소리나 가까이 지나가는 제트기의 소리이다. 도플러가 발견한 것으로, 음뿐만 아니라 파동 일반에 나타나는 현상이다.

■ **돌비 시스템(Dolby Noise Reduction system)**

영국의 돌비 연구소에서 개발한 녹음, 재생 시 잡음 감쇄 방식. 돌비 시스템을 사용하여 녹음한 테이프는 재생 시에도 돌비 시스템을 사용해야 한다.

- **동기발생기(sync generator)**

 TV 시스템을 작동하는 데 필요한 다양한 동기 펄스를 발생시키는 전기장비

- **동축 케이블(coaxial cable)**

 통신용 케이블의 일종으로 금속외관의 중심에 절연된 내부도체를 가진 도선. 손실이 적기 때문에 TV 영상 등 주파수가 높은 신호를 보내는 데 사용된다. 그러나 동축케이블은 구리를 주재료로 쓰기 때문에 단가가 높고 자원 면에서 한계가 있다. 점차 늘어나고 있는 전신, 전화 등의 통신수요에 대처하기 위해서는 한 개의 케이블로 동시에 대량의 정보를 전송할 필요가 있다.

- **동화(animator)**

 정지된 그림이나 사진, 진흙으로 만든 조각 등을 조합, 촬영하여 움직임의 환상을 만들어내는 것. 만화영화, 광고, 특수효과 등에 사용한다.

- **드라이 리허설(dry rehearsal)**

 제작에 필요한 장비나 설비 없이 출연자의 동작선을 설정하고 기타 문제들을 전체적으로 점검한다. 대개 스튜디오 밖이 적당한 장소에서 진행된다.

- **드레스 리허설(dress rehearsal)**

 방송 직전 방송과 동일하게 분장, 의상, 모든 장비를 갖추고 행하는 연습

- **드롭아웃(drop out)**

 비디오테이프 표면에 칠해진 자기 성분에 있거나 자기 헤드의 틈에 자석성분이 묻어 테이프의 상이 일부 재생되지 않는 현상. 이 현상이 일어나면 화면에 노이즈가 나타난다.

- **등화기(equalizer)**

 특정 주파수대의 소리를 인위적으로 조작하여 특별한 소리를 만들어낼 수 있는 오디오 장비

- **디졸브(dissolve)**

 이전의 장면이 다음 장면과 일시적으로 겹치면서 전환되는 것

- **디지타이즈(digitize)**

 오디오나 비디오의 아날로그 신호를 컴퓨터와 같은 디지털 코드 숫자로 바꾸어주는 것

- **디지털(digital)**

 어떤 값을 숫자로 나타내는 일. 정보를 전기 펄스(pulse)의 유무와 그 조합의 형태로 표현하는 것으로, 정보량을 길이나 전압 등 양의 크기로 계산하는 아날로그 형식과 대조적이다. 라디오나 텔레비전에서는 정보를 아날로그로 취급하는 데 반해서 컴퓨터에서는 정보를 디지털 신호로 다루고 있다. 디지털 방식은 아날로그 방식에 비해서 정보 송신 과정에서 발생하는 전송능력의 약화를 줄일 수 있다. 이 때문에 최근에는 정보전달 방법으로 디지털 방식이 채택되고 있다. 디지털은 숫자를 의미하는 말로서 디지트(digit)의 형용사임

- **디지털 녹화기(digital VTR)**

 영상신호를 디지털 신호로 변환하여 테이프에 기록하는 VTR. 디지털 신호로 기록하기 때문에 여러 번 복사해도 화질이 떨어지지 않는 것이 장점이다.

- **디지털 영상효과기(digital video effect)**

 다양한 화면을 구성하기 위한 영상효과기로 제작사에 따라 DVE, DVP, DME, DVM, ADO 등 다양하게 불리고 있다. 이 장비는 영상신호를 디지털 신호로 변환시켜 기억시켰다가 검출 시에 어드레스(address)를 제어하여 주사선들 사이에 삽입하는 방법으로 화면의 축소, 변형, 회전 등

477

다양한 화면 효과를 제공한다.

■ **디지털 워터마크(digital watermark)**

디지털 워터마크란 어떤 파일에 관한 저작권 정보(즉, 저자 및 권리 등)를 식별할 수 있도록 디지털 이미지나 오디오 및 비디오 파일에 삽입한 비트 패턴을 말한다. 이 용어는 편지지의 제작회사를 나타내기 위해 희미하게 프린트된 투명무늬(이것을 영어로 '워터마크'라고 한다)로부터 유래되었다.

■ **디지털 카메라(digital camera)**

디지털 기술과 회로를 사용하는 카메라. 매우 안정된 화상, 자동 셋업, 화상보정, 전송의 융통성 등 많은 장점이 있다.

■ **라디오 데이터 방송(RDS)**

자동차에 설치된 라디오의 디스플레이(액정표시판)를 통해 긴급 정보 등 각종 데이터 메시지를 수신할 수 있는 시스템. FM 다중방송의 한방식인 RDS는 FM방송 전파에 음성신호를 중첩해 보내는 데이터방송(문자다중방송) 시스템이다. 1970년대 유럽에서 처음 도입된 이후 전 세계적으로 급속히 확산되고 있는 뉴미디어 방송서비스이다.

■ **라디오 주파수(radio frequency)**

방송용으로 사용되는 주파수. 보통 RF라고 줄여 쓰며, 여러 개의 채널로 분할하여 각종 방송에 이용한다.

■ **라발리에 마이크(lavalier microphone)**

목에 매달도록 디자인된 소형 마이크로 현재는 넥타이에 꽂거나 옷깃에 매다는 마이크 등을 총칭한다.

■ **라이브(live)**

현장에서의 실황 중계방송, 즉 생방송이나 재녹화할 수 없는 것을 녹화하는 경우도 라이브라고 한다.

■ **라이브 온 테이프/실황녹화(live on tape)**

복수의 카메라를 사용해서 생방송하듯이 프로그램을 녹화하는 것. 대부분 후반작업이 없다.

■ **락 업 타임(lock-up time)**

VTR 등의 장비가 스타트하여 영상과 소리가 안정되는 데 필요한 시간('lock-in time' 이라고도 부른다)

■ **래스터(raster)**

비디오 모니터 또는 텔레비전 수상기의 화면에서 주사선에 의해 영상이 재생되는 영역. 즉, 유효주사선이 주사되는 범위로서 NTSC 방식에서는 화면의 종횡비가 3 대 4이다.

■ **렌더링(rendering)**

① 비디오의 프레임 위에 변환 효과를 주었을 때의 결과를 수학적으로 계산하는 과정. ② 컴퓨터 그래픽으로 물체를 표현할 때, 물체의 모양을 그 형태와 위치 및 광원 등을 고려하여 실감나는 영상을 표현하는 컴퓨터 도형제작 기법. 즉, 2D나 3D로 컴퓨터 그래픽(CG) 영상을 제작할 때, 영상을 생성하는 최종 과정을 말한다.

■ **랜덤 액세스(random access)**

테이프에서 오디오나 비디오를 불러내기 위해서는 리와인드하거나 패스트 포워드하는 시간이

필요하지만 디스크는 즉시 불러낼 수 있다. 이렇게 필요한 부분을 즉시 찾아갈 수 있는 것을 가리기는 말

■ **러닝타임(running time)**

프로그램의 실제 길이. 프로그램 길이(program length)라고도 부르며 정확히 기록하지 않으면 운행에 큰 지장을 준다.

■ **럭스(Lux)**

조명의 강도를 재는 표준단위. 1럭스는 1루멘의 광량(촛불 한 개의 밝기)이 1미터 거리에 있는 1평방미터 크기의 표면에 조사되는 광량을 말한다. 1ft-c(foot-candle)은 10.75럭스에 해당되므로 대부분의 조명 기사들은 1ft-c을 대략 10럭스로 계산한다.

■ **런 스루(run through)**

리허설의 최종 단계로 프로그램과 똑같이 처음부터 끝까지 끊어짐 없이 연습해보는 것

■ **레이저 디스크(Laser Disc: LD)**

CD처럼 디지털 방식으로 음향과 영상을 동시에 저장하고 있으며 재생 시 원하는 장면과 소리를 테이프보다 매우 빨리 찾을 수 있다.

■ **로우키(low key)**

장면 내의 밝은 부분과 어두운 부분, 즉 그림자의 대비를 크게 하는 조명 기법

■ **로케이션(location)**

일반적인 스튜디오 이외의 프로그램 제작 장소

■ **롤 큐(roll cue)**

비디오테이프, 필름, 오디오테이프 등을 시동(start)하라는 연출자의 명령

■ **루미넌스(luminance)**

디스플레이 장치의 표면에서 방사되는 빛의 양. 각각 조합하여 색깔을 만드는 빨간색, 녹색, 파란색의 평균값으로 결정된다.

■ **룸 톤(room tone)**

제작현장의 환경음으로 매우 미미한 잡음이지만 이것은 대사와 연결하여 공간의 상관관계를 밝히는 실마리를 제공하며 따로 녹음해두면 편집 시 매우 유용하다. 룸 노이즈(room noise) 혹은 룸 사운드(room sound)라고 부르기도 한다.

■ **리본형 고음 스피커(ribbon tweeter)**

고음 전용 스피커의 일종으로서 구조적으로는 다이내믹 스피커에 속한다. 도체를 겸한 리본 형태의 금속판을 진동판으로 작용하도록 해서 이 금속판 자체가 진동하여 음을 발생한다.

■ **립싱크(lip sync)**

① TV 화면에서 소리를 일치시키는 것으로 후시녹음이 대표적이다. ② 폴드 백(fold back)해주는 소리에 연기자나 가수가 입을 맞추는 것

■ **마스터 샷(master shot)**

한 장면 전체를 와이드 샷으로 찍은 것. 마스터 샷을 찍은 후 미디엄 샷과 타이트 샷(tight shot)들을 찍고 편집 시 적절하게 사용한다.

■ **매치 디졸브(matched dissolve)**

한 화면에서 다른 화면으로 디졸브할 때 화면의 크기나 모양, 내용 등이 긴밀한 관계가 있는 것

■ 매크로(macro)

매우 가까운 거리에서 작은 피사체의 클로즈업과 초점을 맞출 수 있게 해주는 렌즈의 특정한
위치

■ 멀티트랙 녹음기(multitrack recorder)

다수의 트랙 혹은 채널을 동시에 또는 원하는 숫자만큼 분리해서 녹음/재생할 수 있는 녹음기로
녹음과 합성 시 다양한 창조적 작업이 가능하다.

■ 모노크롬(monochrome)

단색화면

■ 모아레 효과(moire effect)

화면에 명암 차이가 큰 줄무늬나 체크무늬가 있을 때 무지개 색처럼 색번짐이 일어나는 현상

■ 몽타주(montage)

'조립하다(monter)'라는 프랑스어에서 유래한 말로 영상을 한 화면 내에 짜 넣는다는 사진 용어
로 사용되었다. 러시아의 영화이론가들에 의해 샷들의 연결방법에 따라 새로운 의미를 창조한
다는 뜻으로 쓰이게 되었으며 편집과 동일한 의미로도 사용되고 있다. 또한 특별한 이미지나 분
위기를 만들어내기 위해 다수의 영상을 빠르게 연속적으로 연결하여 하나의 시퀀스(sequence)
를 만드는 것을 몽타주라고도 부른다.

■ 무대감독(floor manager)

연습이나 프로그램 제작 시 연출자의 지시에 따라 스튜디오에서 일어나는 모든 일을 책임지는
사람

■ 무지향성 마이크(omnidirectional microphone)

모든 방향의 소리들에 대해 민감하게 흡음하도록 디자인된 마이크

■ 문자다중방송(문자방송)

문자나 도형 등의 신호를 TV전파의 틈새(수직귀선소거기간내의 주사선)을 이용해서 보내는 방
송으로서 국제적으로 텔레텍스트라는 통일 명칭으로 불리고 있다. 문자다중방송 이용자는 키패
드(keypad)를 사용하여 문자나 도형정보를 화면 위에 비치게 하거나 TV의 화면을 지우고 문자
나 도형정보를 화면에 비치도록 할 수가 있다.

■ 문자발생기(character generator)

TV 스크린 등에 나타나는 문자를 만들어내는 장치. 보통 문자나 도형을 디지털 신호로 리드 온
리 메모리(ROM) 등의 IC 메모리에 기억시켜 이를 찾아내는 방식이다. 컴퓨터의 문자는 이러한
방법으로 발생된다.

■ 미술감독(art director)

프로그램 제작에 관련되는 모든 미술적 요소들. 세트 디자인, 그래픽, 의상, 분장, 소품 등을 총
괄적으로 감독하여 프로그램의 외형적 모습을 창조하는 임무를 맡은 사람

■ 바이트(byte)

컴퓨터에서 연산이나 저장을 위한 정보의 최소 단위는 2진법의 한 자리수로 표현되는 bit이다.
그러나 비트 하나로는 0 또는 1의 두 가지 표현밖에 할 수 없으므로, 8개 비트를 묶어 1 바이트
(byte)라고 하여 정보를 표현하는 기본단위로 삼고 있다. 8개의 비트로 구성되는 바이트는 256

종류의 정보를 나타낼 수 있어 숫자, 영문자, 특수문자 등을 모두 표현할 수 있다. 1 바이트는 하나의 문자(혹은 숫자나 기호)를 표현하기 때문에 1 개릭터(character)라고도 부른다. (이는 물론 알파벳과 같은 영어의 경우이고, 한글의 경우는 조합형이나 완성형에 따라 다르지만, 근본적으로는 2~4개의 바이트가 필요한 문자이다).

- **박스 세트(box set)**

 세 개의 벽을 가진 사실적인 세트

- **반사광(bounced light)**

 천정, 벽, 반사판 등에 반사시킨 간접 조명

- **반사판(reflector)**

 주로 야외에서 일광이나 기타 강력한 빛을 반사시켜 보조광(fill light)으로 사용하기 위해 쓰는 판으로 밝은 색의 칠을 하거나 은박지, 금박지 등 다양한 재료를 이용할 수 있다.

- **반응샷(reaction shot)**

 대사를 하거나 움직임이 있는 인물이나 피사체에 대한 다른 인물이나 피사체의 반응을 보여주는 샷

- **배경음악(Background Music/BG)**

 프로그램의 분위기를 설정하거나 북돋워 주기 위해 대사나 프로그램의 주가 되는 오디오보다 작게 깔리는 음악

- **배선반(patch board)**

 장비운용의 융통성과 효율성을 갖게 하기 위해 장비배선의 일부를 많은 전기 접점으로 구성되는 패널에 결선하여 그 패널상에서 짧은 접속선을 사용하여 배선할 수 있도록 한 장치

- **배턴(batten)**

 스튜디오 천장에 격자로 설치된 철제 파이프들. 이곳에 조명기나 세트를 매달아 사용한다.

- **백 타임(back time)**

 프로그램 제작 시 시작부터 시간을 계산하여 현재까지 진행된 시간을 계산하지 않고 끝나는 시간부터 남은 시간을 계산하는 방법으로, 예를 들어 생방송이나 녹화 시 종료 5분 전을 알리는 큐를 주고 3분 전, 2분 전, 1분 전 등으로 큐를 준다.

- **백 포커스(back focus)**

 줌 렌즈의 최종단면 정점으로부터 촬상면까지의 거리를 말하며, 이것이 변하면 줌 도중에 초점이 맞지 않게 된다.

- **버스(bus)**

 스위처에 일렬로 늘어선 버튼들의 한 줄을 일컫는 말

- **버스트 샷(Bust Shot: BS)**

 머리끝부터 가슴 부분까지 프레임에 잡은 샷

- **베이비(baby)**

 소형 집광형 조명기(spot light)로 보통 500w와 750w의 작은 조명기의 별명이다.

- **베이요넷 마운트(bayonet mount)**

 신속하게 렌즈를 교환할 수 있도록 설계된 카메라 렌즈 부착방식으로, 홈을 맞추고 밀어서 비틀기만 하면 된다. 'push & twist type'이라고도 부른다.

- **백터 스코프(vector scope)**

 비디오 장비의 색상을 조정하기 위해 특별히 디자인된 일종의 오실로스코프

- **보디마운트(body mount)**

 야외촬영용 카메라의 안정된 구도의 화면을 얻을 수 있고 움직임이 쉽도록 고안한 몸에 부착하는 카메라 장착장치

- **보색(complementary colors)**

 백색광에서 특정 색을 빼냄으로써 생기는 색. R, G, B 3원색을 섞을 때 생기는 색으로 하늘색(Cyan: G+B), 자홍색(Magenta: R+B), 노랑색(Yellow: R+G)들은 마주보고 있는 원색과 합쳐지면 흰색이 되는 보색 관계를 이룬다. 즉, 빨간색의 보색은 하늘색, 파란색의 보색은 노랑색, 녹색의 보색은 자홍색이다.

- **보이스 오버(Voice Over: VO)**

 인물이 화면에 노출되지 않고 목소리만 내는 것. 다큐멘터리의 해설 등이 그 예이다.

- **보조광(fill light)**

 주광(key light)에 의해 생겨난 그림자 부분에 비추어주는 조명

- **부감(high angle)**

 카메라가 피사체보다 높은 위치에서 내려다보듯이 촬영하는 것

- **부드러운 광선(soft light)**

 일차적으로 반사를 거친 빛으로 부드러운 느낌을 주며 그림자가 매우 약하거나 거의 없다.

- **부조정실(subcontrol room)**

 스튜디오에 인접해 있는 방으로 연출자, 기술감독, 음향 담당자, 조명 감독 등이 프로그램 제작 시 스튜디오에서 진행되는 모든 일들을 통제하고 조정하며 각자의 임무를 수행하는 곳이다.

- **분광기(beam splitter)**

 렌즈를 통해 입사한 광선을 적(Red), 녹(Green), 청(Blue)의 3원색으로 나누어주는 광학소자

- **붐마이크(boom mic)**

 카메라에 포착되지 않도록 긴 장대에 매달면서 사용하는 마이크

- **붐 업/다운(boom up/down)**

 붐마이크나 카메라를 올리거나 내리라는 지시

- **뷰 파인더(view finder)**

 촬영 시 구도, 초점, 조리개 등을 조정하기 위해 보는 모니터용 소형 수상기

- **브로드(broad)**

 직사각형의 조명기로 램프 뒤쪽에 불규칙 반사를 하는 반사판이 있어 부드러운 빛을 내는 산광성 조명기구

- **블랙(black)**

 ① 그레이 스케일상의 가장 어두운 부분, ② TV 스크린은 검게 아무런 영상도 나타나지 않지만 비디오테이프에 컨트롤 트랙, 즉 동기 신호는 실려 있는 상태

- **블래킹(blacking)**

 카메라나 스위처로부터 블랙 시그널(black signal)을 발생시켜 비디오테이프에 녹화하는 것. 이렇게 하면 테이프에는 컨트롤 트랙과 블랙이 기록되며 인서트(Insert) 편집 시 반드시 필요한 선

행작업이다.

■ **비디오(video)**

① TV 신호의 영상부분, ② 비디오 장비로 제작된 방송용이 아닌 영상제작물

■ **비디오그래퍼(videographer)**

비디오 제작에서 조명, 화면 구성 등에 대해 전반적인 책임을 지는 사람(photographer, cine-matographer 등과 비교)

■ **비디오 리더(video leader)**

영화의 아카데미 리더처럼 본 프로그램 녹화 전에 컬러바, 슬레이트, 블랙, 타이머 등을 녹화해 두어 재생 시 참고토록 하는 것

■ **비디오 어시스트(video assist)**

필름 카메라에 연결하여 촬영하는 장면을 즉시 점검해볼 수 있도록 하는 비디오 장치

■ **비디오 프로젝터(video projector)**

비디오 영상을 확대해서 영화처럼 대형 화면에서 볼 수 있도록 고안된 장비

■ **비선형 편집(non-linear edit)**

편집방법의 하나로, 전통적인 방식대로 시작부터 순서대로 끝까지 편집할 필요가 없는 새로운 방식이다. 컴퓨터의 도움으로 순서에 상관없이 추가, 변경, 삭제, 등을 자유롭게 할 수 있다

■ **빌로 더 라인(below-the-line)**

예산서의 아랫부분에 기록되는 기술요원들과 제작용 장비들을 가리킨다.

■ **빛의 3원색(additive primaries)**

가법혼색의 3원색이라고도 하며 적색(Red), 녹색(Green), 청색(Blue)의 세 가지 색으로, 이 3원 색이 동일한 양으로 합쳐지면 백색(White)이 된다. 이 3원색은 컬러 TV의 색상을 결정하는 요소 가 된다.

■ **사운드 바이트(sound bite)**

취재한 뉴스 테이프에 사운드가 있는 부분. 보통 뉴스에 사용된 인터뷰나 성명 등의 부분을 가 리킨다.

■ **사이클로라마(cyclorama/Cyc)**

스튜디오와 무대의 벽면을 둘러싸고 있는 커튼이나 휘장으로 일반적으로 무한대의 느낌을 주 며, 때에 따라 조명을 이용해 문양을 만들거나 색깔을 입힐 수도 있다.

■ **산광필터(diffusion filter)**

강한 빛을 걸러서 부드러운 빛으로 확산시켜 주는 필터의 일종

■ **3점 조명(three-point lighting)**

피사체의 입체감을 살리기 위한 기본적인 조명방법으로 키(key), 필(fill), 백(back)의 3개 조명을 사용한다.

■ **색도채널(chrominance channel)**

컬러 TV에서 색도신호들을 관장하는 신호선로, 3판식(3CCD) 카메라에서는 R, G, B가 각각 분 리된 색도 채널을 갖고 있다.

■ **색보정필터(color correction filter)**

촬영하려는 장면의 색온도를 전환해주는 필터

- **색상(hue)**

 색의 3요소 중 흑백과 관련되지 않은 색깔을 말한다. 빨강, 파랑 등으로 표시하는 색 그 자체

- **색상 보정(color calibration)**

 디스플레이 장치의 출력 특성을 이미 정의된 표준 또는 세팅에 맞게 설정하는 과정. 컬러 또는 루미넌스 측정 장비와 키에 의해 항목이 구별되어 있는 배열이나 도표에서 데이터 항목을 가려 내는 프로그래밍 기법인 lookup table 값을 이용해서 작업한다.

- **색상 해상도(color resolution)**

 모니터에서 재현될 수 있는 그레이 스케일의 수로 표시될 수 있는 색상을 말함

- **색선별 거울(dichroic mirror)**

 컬러 TV 카메라 내부에 장착되어 있는 일종의 필터로 렌즈를 통해 들어온 빛을 3원색으로 분광 해주는 역할을 한다.

- **색온도(color temperature)**

 빛에 포함되어 있는 붉은색과 푸른색의 양의 비교 수치로 표시한 것으로 켈빈(K)으로 표시한다. 빛을 전혀 반사하지 않는 완전 흑체를 가열하면 온도에 따라 각기 다른 색의 빛이 나온다. 온도 가 높을수록 파장이 짧은 청색 계통의 빛이 나오고, 온도가 낮을수록 적색 계통의 빛이 나온다. 이때 가열한 온도와 그때 나오는 색의 관계를 기준으로 해서 색온도를 정하고 있다. 이때 온도 는 섭씨온도에 273을 더한 절대온도를 사용한다. 우리가 주변에서 흔히 보는 태양광은 5,500 ~7,000K, 카메라 플래시는 5,600~6,000K 백열등은 2,500~3,600K, 촛불은 1,800~ 2,000K가 된다. 일반적으로 사용하는 TV 스튜디오 조명기(Tungsten light)는 3200K의 색온도 를 내며 야외에서의 일광은 대체적으로 5600K의 색온도를 가진다. TV 시스템에서 카메라의 촬 상소자는 색에 대한 감도가 다르기 때문에 색온도가 매우 중요하다. 따라서 TV의 제작에서 조 명조건, 즉 광원이 달라지면 색온도가 달라지므로 그때마다 화이트밸런스를 다시 맞춰야 한다.

- **샷건 마이크(shotgun microphone)**

 먼 거리에서 흡음할 수 있도록 특별히 설계된 초지향성 마이크

- **샷 분석표(breakdown sheet)**

 매 샷마다 필요한 요소들, 즉 연기자, 소품, 의상, 특수 효과 등의 목록을 기록해놓은 표

- **서치 모드(search mode)**

 편집 시스템에서 정확한 편집을 위해 정상속도보다 빠르게 혹은 느리게 편집지점을 찾아갈 수 있게 해주는 장치

- **선 건(sun gun)**

 건전지로 작동하는 소형조명기로 뉴스 취재 등에 많이 쓰인다.

- **설정 샷(establishing shot)**

 새로운 장면의 주변 환경과 상황을 보여주기 위한 샷으로 대개 와이드 샷(Wide Shot)이다.

- **세트조명(set light/background light)**

 배경이나 세트에 비추는 조명

- **소리(음향)의 강도(sound intensity level)**

 소리(sound)는 에너지를 가지는 파(wave)의 형태로 매체의 공간을 전파해 나가며, 이러한 음파 (sound wave)의 물리적인 세기를 음향강도(sound intensity)라 부른다. 음향강도, 즉 음파

(sound wave)의 강도(intensity)는 파의 크기의 자승에 비례한다.

■ **음색(tone color)/소리의 맵시**

같은 크기, 같은 높이의 소리라도 바이올린과 피아노 소리는 다르게 들린다. 이것은 그 악기에서 발생하는 음파의 모양이 다르기 때문이며, 이러한 소리의 차이를 소리의 맵시 혹은 음색이라 한다. 여러 가지의 악기로 같은 음악을 각각 연주할 때, 현장에 있지 않더라도 연주하는 소리만 듣고서 각각의 악기를 구분할 수 있는 것은 각각의 악기가 가지는 음색이 다르기 때문이다.

■ **소리의 크기(loudness, loudness level)**

loudness란 일반적으로 소리의 크기를 뜻하는 말이나, 소리(음)에 대하여 전문적으로 다루는 음향학에서는 사람이 소리에 대하여 주관적으로 느끼는 (감각적인) 크기를 의미하며, 물리적인 세기(혹은 강도, intensity)와 구별하고 있다. 어떤 소리의 크기를 그것과 같은 크기로 느끼는 기준음(1000Hz의 소리)의 음압레벨(dB수)로 나타내어 이것을 폰(phon)이라고 정의한다.

■ **소품(props/property)**

소도구라고도 하며 무대장치 중에서 고정되지 않은 이동가능한 모든 물건들과 배우들의 연기에 필요한, 손에 들고 움직이는 것 등을 가리킨다.

■ **스위트닝(sweetening)**

후반작업 시 프로그램 오디오를 추가, 변조, 강화하는 작업

■ **스탠바이(stand-by)**

어떤 제작활동을 시작하기 전에 내리는 준비 신호

■ **스테디캠(steadicam)**

야외 촬영 시 촬영인의 몸에 부착하는 특수한 장착장치로 매우 안정감 있는 화면을 촬영할 수 있다.

■ **스테레오(stereophonic sound)**

소리의 녹음, 전송, 재생의 전 과정을 두 개의 분리된 채널로 작업하여 우리가 두 개의 귀로 듣는 것과 유사한 효과를 만들어주는 방법

■ **스토리 보드(storyboard)**

영상화해야 할 중요한 부분들을 해당 부분의 오디오와 함께 스케치해 놓은 대본. 그 모양이 만화와 유사하다.

■ **스트라이크(strike)**

제작이 끝나고 세트, 소도구, 장비 등을 치우고 정리하는 일

■ **슬레이트(slate)**

제작하는 프로그램의 제목, 장면 및 촬영 번호, 담당자 등을 적은 판으로, 촬영할 때마다 시작 직전이나 끝에 넣어 시각적인 구분으로 사용한다.

■ **시각적 잔상효과(persistence of vision)**

영상이 실제 눈앞에 머문 시간보다 오랫동안 남아 있는 심리적 현상. 영화와 TV에서는 이 현상을 이용하여 정지된 영상을 빠른 속도로 연속시켜서 보는 사람들에게 움직임의 느낌을 갖도록 한다.

■ **시점샷(Point of View Shot: POV)**

작품 속의 특정 인물의 시점에서 본 화면으로 보는 사람들의 참여를 유도할 수 있다.

- **시청률(rating)**

 전체 TV 보유가구 중 특정 프로그램을 시청하는 수를 백분율로 표시한 수치

- **시청자 점유율(share)**

 TV를 시청하고 있는 가구 중 특정한 프로그램을 시청하는 가구 수를 백분율로 나타낸 것

- **시퀀스(sequence)**

 연극의 막, 문학작품의 장(章) 등과 비견될 수 있는 독립적 구성단위로 기승전결의 구성 체계를 갖춘다. 일련의 신이 모여 하나의 시퀀스를 이루고 시퀀스들이 모여 전체 작품을 이룬다.

- **신(scene)**

 하나의 장면을 뜻하는 말로, 시간의 비약 없이 동일한 장소에서 벌어지는 행위 또는 그 세트를 뜻한다.

- **신호 대 잡음비(signal-to-noise ratio)**

 비디오 혹은 오디오 신호와 이를 방해하는 잡음의 강도관계를 나타내는 것. 흔히 S/N비라고 부르며, 수치가 높을수록 좋다.

- **실제조명(practical light)**

 샹들리에나 테이블 램프처럼 장면 속에서 실제로 점등하는 조명기로, 세트의 일부로 본다.

- **아날로그(snalog)**

 원래의 영상이나 소리를 처리하고 재생하는 과정에서 이것들을 연속적인 시간에 대한 연속적인 전압이나 전류의 변화라는 형식으로 나타내는 방식. 현재는 아날로그의 시대가 디지털의 시대로 이행하는 과정에 있다.

- **아시아-태평양 방송연맹(Asia-Pacific Broadcasting Union: ABU)**

 1964년 7월 1일 설립. 아시아 및 태평양 지역의 방송기관을 중심으로 한 국제조직으로, 설립목적은 회원의 이익 보호, 방송에 관한 연구 촉진과 조정, 정보의 교환, 나라의 발전과 교육분야에서의 방송 이용 촉진 등에 두고 있다.

- **아카데미 리더(academy leader)**

 영화 영사 시 정확하게 화면의 시작을 알려줄 수 있도록 매 초마다 카운트다운(숫자 8부터 2까지)되도록 영화의 앞부분에 붙이게 되어 있는 필름. SMPTE 리더라고 부르기도 하며 비디오테이프에도 유사하게 사용된다.

- **아크(arc)**

 피사체를 중심으로 카메라와 피사체 간의 거리의 변화 없이 좌우로 원형으로 이동하는 카메라의 움직임

- **안전사슬(safety chain)**

 조명기를 배턴에 고정시킬 때 C 클램프를 조인 후 2차적인 안전장치로 조명기와 배턴을 연결해 주는 쇠사슬로, 반드시 설치해야 한다.

- **애드립(ad-lib)**

 사전에 연습하지 않은 대사나 행동

- **애플리케이션(application)**

 어플리케이션이란 어플리케이션 프로그램, 즉 응용프로그램을 줄인 말이다. 응용프로그램은 사용자(어떤 경우에는 다른 응용프로그램)에게, 특정한 기능을 직접 수행하도록 설계된 프로그램

이다. 응용프로그램의 예로는 워드프로세서, 데이터베이스 프로그램, 웹브라우저, 개발도구, 이미지 편집 프로그램(포토샵, 일러스트레이티, 코렐…) 및 기타 통신프로그램 등이 포함된다. 응용프로그램은 컴퓨터의 운영체제와 기타 다른 지원프로그램의 서비스를 이용한다.

■ **앨리어싱(aliasing)**

영상의 미세한 부분이 래스터 디스플레이의 유효 해상도를 초과할 때 나타나는 현상으로 대각선이 계단형으로 나타나는 것이 그 예이다.

■ **앰비언스 사운드(ambience sound)**

주변음 혹은 배경음. 특정한 환경이 갖고 있는 특정한 소리들, 예를 들어 공연장 내부의 소리는 청중이 있을 때와 없을 때에 따라 독특한 소리를 갖는다.

■ **앵글(angle)**

카메라가 피사체를 포착하는 각도. 부감, 앙각 등이 있음

■ **앵커(anchor)**

다양한 뉴스 발생장소에서 다양한 단계를 거쳐 마지막으로 시청자에게 전달하는 역할을 맡은 사람을 가리키는 말로 쓰이기 시작해서 현재는 뉴스 프로그램 진행자를 가리키는 말로 사용되고 있음.

■ **양방향성 마이크(bidirectional microphone)**

양방향의 소리를 민감하게 받아들이는 8자형의 흡음 패턴(Pick up pattern)을 가진 마이크

■ **양방향 통신(two-way communication)**

방송사에서 방송하는 것을 수신자가 그저 받기만 하는 일방통신이 아니라, 수신자가 영상과 음성을 반신하는 통신 시스템. 미국의 일부 케이블TV에서는 이와 같은 시스템을 채택하고 있다. 양방향신호 전송능력이 있는 동축케이블과 광섬유를 사용하고 있는 케이블TV에서는 방송응답 서비스, 전기·가스·수도 등의 자동검침(자동검침), 방재·방범 집중감시 시스템, 텔레쇼핑(teleshopping) 등의 응용이 가능해졌기 때문에 케이블TV의 발전이 한층 더 기대되고 있다.

■ **어드레스 코드(address code)**

비디오테이프 특정 부분의 시간(테이프의 사용된 길이)을 나타내주는 방식으로, 펄스 카운트 시스템(pulse count system)과 SMPTE 타임코드(time code) 방식 등이 있다.

■ **어셈블 편집(assemble edit)**

비디오 편집방법의 하나로 새로운 컨트롤 트랙(control track)을 수록하며 그림과 소리를 이어가는 방법

■ **에코(echo)**

음향이 확산되는 과정에서 장애물에 부딪쳐 음원 측으로 되돌아오는 현상. 즉 메아리처럼 반사되어 오는 소리나 전파를 말한다. 잔향 혹은 반사의 뜻을 가진 리버버레이션(reverberation)이 에코의 동의어로 사용되고 있으며 반향이 긴 것을 에코, 짧은 것을 리버버레이션이라고 구분해 부르기도 한다.

■ **역광(back light/후광)**

인물이나 주피사체의 뒤쪽에서 비추는 조명으로 주피사체와 배경을 분리시키는 역할을 한다. 피사체의 바로 뒤에 위치하며 수직각도 약 45도에 조명기를 위치한다.

■ **연습(rehearsal)**

실제 방송이나 녹화를 시작하기 전 준비단계로, 크게 드라이 리허설과 스튜디오 리허설로 나눌 수 있다.

- **연출자(director)**

 TV 프로그램의 소리와 그림의 창조를 책임지는 제작팀의 일원.

- **오디션(audition)**

 프로그램 제작에 참여할 출연자들에게 실시하는 일종의 시험

- **오디오(audio)**

 텔레비전 프로그램 소리(sound) 부분. 혹은 그것의 제작

- **오디오 레벨(audio level)**

 소리신호(audio signal)의 강약

- **오디오 트랙(audio track)**

 소리를 기록, 재생하는 데 사용되는 오디오나 비디오테이프의 특정한 부분

- **오프라인 편집(off-line edit)**

 영화의 워크프린트(work print) 편집처럼 방송용이 아닌 가편집

- **오픈 세트(open set)**

 실제 환경을 암시적으로 보여주기 위해 최소한의 배경용 평판(flat)을 사용하는 세트 디자인 방법

- **온라인 편집(on-line edit)**

 동원 가능한 최고의 장비들을 동원해서 행하는 방송용 테이프의 편집

- **와이프(wipe)**

 화면전환 방법의 하나로, 새로운 화면이 이전의 화면을 쓸어내듯이 들어오는 것

- **윈드 스크린(wind screen)**

 바람에 의한 잡음을 줄이기 위해 마이크의 앞부분이나 전체를 둘러싼 것

- **윕 팬(whip pan)**

 피사체의 형체를 분간할 수 없을 정도로 빠르게 카메라를 좌우로 팬하는 것. 스위시 팬(swish pan)이라고 부른다.

- **음극선관(CRT: Cathode Ray Tube)**

 흔히 브라운관 또는 CRT라고 부른다. 특별하게 디자인된 진공관으로 캐소드에서 전자를 방출하고 전자렌즈로 가소한 다음 형광면에 충돌시켜 화상을 나타낼 수 있는 장치로 TV 수상기와 다양한 형태의 디스플레이 장비에 사용된다.

- **음성왜곡(barrel distortion)**

 광학적 왜곡현상 중의 하나. 일반적으로 광곽 렌즈를 사용할 때 생기는 현상으로 가운데 부분이 부풀어 오른 것처럼 보이는 현상이다.

- **음향 담당자(audio engineer)**

 TV 제작에서 소리의 녹음, 편집, 합성, 흡음, 수정 등을 담당하는 사람

- **음향합성(audio mix)**

 원하는 소리를 합성해 내기 위해 모든 음원으로부터 입력되는 소리들을 균형 있게 조정하는

작업

■ **음하 필름(negative film)**

명암과 색깔이 반대로 기록되는 필름으로 촬영용 필름이며 영화상영용 필름을 만드는 원본 필름이다.

■ **인서트 편집(insert edit)**

인서트 편집은 테이프에 컨트롤 트랙이 실려 있는 상태에서 비디오, 오디오 혹은 두 가지 모두를 편집 혹은 삽입할 수 있는 방법으로 매우 안정적인 편집이 가능하다.

■ **인터컴(intercom: intercommunication system)**

컨트롤 룸에 있는 연출자, TD 등과 스튜디오에서 일하는 제작진 사이에 의사소통을 가능하게 해주는 장치

■ **자동 노출(auto-iris)**

촬영될 장면의 밝기를 조절하기 위해 카메라 렌즈로 들어오는 빛의 양을 자동으로 조절하는 장치

■ **자동대사교환(automatic dialogue replacement)**

촬영 중 녹음된 소리가 만족스럽지 않을 때 후에 다시 녹음하는 것. 루핑 방식을 사용하며 항상 자동적으로 작업이 이루어지는 것은 아님

■ **자동이득조절(automatic gain control)**

입력되는 비디오나 오디오 신호를 자동적으로 증강시키거나 감쇠시켜 항상 최적의 상태로 유지시켜주는 장비

■ **재생(playback)**

비디오나 오디오테이프에 기록된 것을 VTR이나 녹음기를 통해 TV 수상기에서 다시 보거나 스피커를 통해 듣는 것

■ **전자총(electron gun)**

음극선관(CRT)에서 캐소드와 전극들로 이루어진 조합품으로 전자 빔을 튜브 안쪽으로 방출하고 제어하는 기능을 한다.

■ **전하결합소자(CCD: Charge-Coupled Device)**

과거 TV 카메라에 사용되던 촬상관을 대체한 촬상장치

■ **점프 컷(jump cut)**

화면 연결 시 움직임이 급격하고 부자연스럽게 변화하는 장면 전환

■ **제너레이션(generation)**

촬영본 테이프(원본)에서 복사한 회수. 숫자가 높아질수록 영상과 음향의 질은 떨어진다.

■ **제작(production)**

제작의 3단계 중 2단계로, 영상과 소리가 방송되거나 테이프에 녹화되는 단계. 가장 복잡하고 인원이 많이 필요한 기간이다.

■ **젠록(genlock)**

제너레이터 록(generator lock)의 합성어. 마스터동기발생기(master sync generator)에 부속동기발생기(slave sync generator)를 동기시키는 것으로, 스위칭을 할 때 발생하는 문제를 제거한다.

▪ 젤(gel)

색이 있는 플라스틱이나 젤라틴(gelatin) 재료로 만든 얇고 투명한 물질로 조명기 앞에 부착하여 색채조명을 할 수 있다.

▪ 조광기(dimmer)

조명의 밝기를 조절하는 기구

▪ 조깅(jogging)

비디오테이프에 실려 있는 것들을 한 프레임씩 확인할 수 있게 해주는 장치 혹은 행위

▪ 조명계획(light plot)

세트 디자인 도면 위에 조명기의 위치, 종류, 역할 등을 표시해놓은 도면

▪ 조연출(assistant director)

프로그램 제작에 관련한 모든 분야의 연출자를 도와주는 사람

▪ 조정(alignment)

복수의 카메라를 사용하여 프로그램을 제작할 때 각각의 카메라가 동일한 특성을 갖도록 일정한 방식에 따라 조정하는 과정

▪ 종횡비(aspect ratio)

TV 화면의 가로와 세로 비율. 현재는 가로와 세로의 비율이 4 : 3인 화면이 표준으로 사용되고 있으나 HDTV는 16 : 9의 종횡비를 채택.

▪ 주광(key light)

피사체나 한 장면을 밝히는 데서 가장 주가 되는 광선

▪ 주사(scanning)

TV 스크린에 영상을 재생하는 과정으로 전자 빔이 좌에서 우로, 위에서 아래로 차례대로 움직이며 화면을 구성한다.

▪ 주 색상(primary colors)

빛에는 다른 색상을 혼합하여 만들 수 없는 빨강, 녹색, 파랑을 말한다. 다른 색상들은 빨강, 녹색, 파랑(RGB, Red, Green, Blue)을 혼합하여 만들 수 있다.

▪ 주 시청 대상(target audience)

프로그림이 보이기를 원하는 주요 대상층

▪ 주조정실(master control room)

모든 방송용 테이프와 자료를 수합하여 방송의 송출을 관장하는 방

▪ 주파수(frequency)

1초 동안에 발생한 완전한 사이클의 전기신호의 수. 헤르츠(Hz: Hertz)로 표시한다.

▪ 줌 렌즈(zoom lens)

광각부터 망원까지 계속적으로 초점거리를 변화시킬 수 있는 가변초점 렌즈

▪ 줌 범위(zoom range/ratio)

특정 줌 렌즈가 광각부터 망원까지 가능한 범위. 보통 10 : 1, 15 : 1 등으로 표시하는데, 렌즈의 최대광각이 10mm이고 최대망원이 150mm라면 15:1로 표시한다.

▪ 즉석 재생(instant replay)

중요한 장면들이 끝난 직후 시청자들을 위해 다시 보여주는 것

■ **증폭기(amplifier)**

입력 신호 전류 또는 전압의 강도를 증가시켜 다음 단계에 더 많은 파워를 제공하는 장치. 흔히 엠프(amp)라고 부른다.

■ **지터(jitter)**

① 녹음기, 녹화기, CD류(LP, DVD, Video CD 등)와 같은 회전운동을 이용하는 기록 매체에서 기록 시 또는 재생 시에 회전 속도의 불균일에 따라 출력되는 신호가 기준 위치로부터 벗어나는 것을 지터라고 한다. 또한 기온, 습도에 따른 테이프의 신축에 의한 것, 재생 기기의 테이프 주행부분의 불균형의 마모 등도 지터의 원인이 될 수 있다. ② 지터는 어떠한 신호가 시간축 상에서 기준이 되는 위치로부터의 변화하는 것을 의미한다. 지터는 주로 통신(방송을 포함)에서 신호의 전송에 사용되는 용어로, 두 지점 이상을 거치는 경우의 전송과정에서 발생하는 지연의 분산을 의미한다. 지터는 저장매체, 전송채널 및 AD/DA 변환과정에서 주로 발생하며, 신호품질 손상과 시스템 성능저하의 중요한 요인이 된다.

■ **지향성 마이크(directional microphone)**

특정한 방향의 소리만을 민감하게 흡음하는 마이크. 샷건(shot gun) 마이크가 대표적이다.

■ **직류전기(Direct Current: DC)**

보통 특별한 전원이나 발전기, 전지 등에서 발생시키는 전기로, 카메라 등의 비디오 장비들은 DC로 작동된다.

■ **차광기(barn-doors)**

조명기 앞부분에 부착된 검고 얇은 철판으로 부분적으로 조명을 차단하거나 조절하는 데 사용한다.

■ **채도(saturation)**

색의 3속성 중 하나인 채도는 색의 순도를 의미한다. 본래의 색에 흰색이 섞일수록 채도는 낮아진다.

■ **초저주파(infrasonic)**

주파수가 너무 낮아 사람의 귀에 들리지 않는 진동이나 음파를 말한다. 즉, 20Hz 이하의 주파수를 말한다. 이 말은 또한 낮은 주파수의 소리를 대략적으로 말할 때도 사용된다. 초저주파는 만일 그것의 강도가 충분하다면, 구토, 어지러움 및 일시적 시각(의식 · 기억)상실 혹은 뇌출혈을 일으킬 수 있다.

■ **초점면(focal plane)**

카메라의 내부에 상이 맺히는 곳, 즉 CCD 표면이나 필름면을 말한다.

■ **초점심도(焦點深度, depth of focus)**

렌즈는 이론적으로 한 점에서 초점이 맞는다. 이 점에서 전후로 멀어질수록 초점이 맞지 않아 점차 흐릿하게 된다. 그러나 사진 즉, 렌즈를 사용하는 영상계에서 보면 초점이 맞은 점을 전후로 어느 정도의 거리에서는 초점이 맞는 것을 볼 수 있다. 이렇게 초점 거리를 전후해서 초점이 맞는다고 여겨지는 정도를 초점심도 혹은 피사계 심도라고 하고, 초점이 맞는 범위가 큰 것을 초점 심도가 깊다고 하며, 범위가 작은 것을 초점심도가 얕다고 한다. 초점심도는 조리개, 촬영 거리 및 렌즈가 가지고 있는 초점거리에 의하여 영향을 받는다. 조리개의 열리는 정도는 초점심

도에 가장 큰 영향을 미친다. 많이 열면 초점심도가 얕아지고, 작게 열면 초점심도가 깊어진다. 조리개를 두 배로 열면 초점심도는 1/2로 떨어지고, 반대로 1/2로 열면 초점심도는 두 배로 깊어진다. 초점심도는 촬영거리, 즉 카메라와 피사체와의 거리에 따라서도 달라진다. 촬영 거리가 멀어지면 초점심도가 깊어지고, 촬영 거리가 짧아지면 초점심도는 얕게 된다. 다음으로, 초점심도는 사용하는 렌즈의 초점거리에 따라서 달라진다. 렌즈의 초점거리가 길면 초점심도가 얕아지고, 초점거리가 짧아지면 초점심도가 깊어진다. 즉, 초점심도는 렌즈의 초점거리에 반비례한다.

- **초첨이동(rack focus)**

 초점구역을 필요에 따라 이동시키는 것

- **촬영대본(continuity)**

 촬영 혹은 프로그램 진행에 필요한 모든 요소들, 즉 배우들의 움직임, 장면번호, 조명, 소품, 화면크기, 촬영각도, 음악, 음향, 장면전환 등 제반 사항을 진행순서대로 기록한 촬영 혹은 프로그램 진행의 청사진. 일명 콘티(conti) 혹은 방송용 대본이라고도 부른다.

- **최단 초점거리(minimum object distance)**

 초점을 맞출 수 있는 피사체와 카메라 렌즈 사이의 최소 거리

- **최종자막 처리기(downstream keyer)**

 비디오 신호가 스위처를 떠나 방송되기 직전의 합성된 비디오에 자막이나 효과의 합성을 가능하게 해주는 특수효과 발생장치

- **출연자(performer)**

 카메라의 앞쪽에서 일하는 사람, 즉 TV 화면에 등장하는 모든 종류의 사람들. 연기자는 출연자와 분리하여 배우라고 부르기도 한다.

- **카메라 라이트(camera light)**

 카메라 상단에 장착하는 소형 조명기로 'eye light'라고도 부른다. 일반적으로 추가 보조광(fill light)으로 사용된다. 'tally light'와 혼동하지 말 것

- **카메라 리허설(camera rehearsal)**

 방송 혹은 녹화 직전에 카메라를 포함한 모든 제작요소들을 동원하여 행하는 연습으로 연극의 드레스 리허설과 유사한 것이다.

- **카메라 왼쪽/오른쪽(camera left/right)**

 카메라 위치에서 본 좌우 방향. 카메라 혹은 관객을 향해 있는 연기자의 좌우 방향과 반대가 된다.

- **카메라 제어기(camera control unit)**

 카메라와 케이블로 접속되어 있으며 카메라의 색, 명암, 콘트라스트, 싱크레벨 등을 조정할 수 있는 장비

- **카메라 헤드(camera head)**

 렌즈, 촬상장치, 뷰 파인더, 카메라 몸체 등을 포함하는 카메라 자체

- **카세트(cassette)**

 테이프의 공급릴(supply reel)과 수배릴(take-up reel)을 함께 담고 있는 플라스틱 케이스

- **카트리지(cartridge)**

테이프가 연속적으로 풀리고 감기도록 고안된 플라스틱 케이스로, 연속, 재생되는 소리를 필요로 할 때 사용한다.

- **캐논 커넥터(Cannon connector)**

 미국의 캐논사가 개발한 특수한 2~5개의 핀이 달려 있는 커넥터의 총칭. 구조가 단단하고 쉽게 착탈이 가능하여 모든 전문가용 오디오 장비에 사용된다.

- **캐미오 조명(cameo lighting)**

 주피사체만을 강하게 조명하고 배경을 어둡게 만드는 조명

- **캐시(cache)**

 컴퓨터의 성능을 향상시키기 위해 사용되는 전용의 소형 고속 기억 장치, 또는 같은 목적으로 사용되는 주기억 장치의 일부분(섹션). 캐시는 고속의 CPU와 CPU에 비해 속도가 느린 주기억 장치 사이에 데이터와 명령어들을 일시적으로 저장하는 기억 장소를 제공하여, CPU가 주기억 장치로부터 읽고 주기억 장치에 기록할 때보다 몇 배 빠른 속도 또는 CPU에 가까운 속도로 접근할 수 있게 한다.

- **캐시 기억 장치(cache memory)**

 캐시(cache)와 동의어. 컴퓨터의 성능을 향상시키기 위해 사용되는 캐시에는 캐시 기억장치와 디스크 캐시(disk cache)의 두 종류가 있다.

 캐시기억 장치는 하나의 고속 기억 장치이고, 디스크 캐시는 캐시 목적으로 특별히 할당(예비)되어 있는 주기억 장치의 일부분(섹션)이다.

- **캐스팅(casting)**

 프로그램 속의 특정배역을 맡을 배우를 선정하는 일

- **캠코더(camcorder)**

 카메라(camera)+레코더(recorder)의 합성어로 카메라와 녹화기가 일체형으로 되어 있는 장비

- **캡(cap)**

 강한 빛, 먼지, 기타 충격 등으로부터 렌즈를 보호하기 위해 씌우는 렌즈의 뚜껑. 보통 플라스틱이나 철제로 만들어진다.

- **컨트롤 트랙(control track)**

 편집이나 재생 시 동기와 조정에 사용되는 테이프의 한 부분

- **컬러 바(color bar)**

 컬러바 발생기에서 전자적으로 발생시키는 표준색채 테스트 신호로 모든 컬러 비디오 장비들을 조정하고 세팅하는 데 기준 신호로 사용된다.

- **컷(cut)**

 ① 프로그램 제작진행을 중지시키라는 연출자의 지시어, ② 진행 중인 장면을 즉시 다른 장면으로 전환하라는 지시어, 혹은 편집 시 한 장면에서 다른 장면으로 전환하는 것.

- **컷 어웨이(cut away)**

 화면 내의 주 피사체나 주가 되는 행동 이외의 것을 보여주는 것. 주로 점프 컷의 방지나, 시간의 축약, 화면전환 등을 위해 사용하며 반응 샷(reaction shot)과 유사한 점이 있다.

- **컷 인(cut in)**

 새로운 화면이나 자막, 음향 등이 순간적으로 들어오는 것

■ **코멧테일(comet tailing)**

카메라에서 매우 밝은 피사체(조명기나 강한 반사)가 이동한 뒤에 화면에 혜성과 같은 불덩이 모양의 꼬리가 끌리는 현상

■ **콘덴서 마이크(condenser microphone)**

발진장치로 콘덴서를 사용하는 마이크. 원음 추종성이 좋고 다이내믹 레인지도 넓다.

■ **콘트라스트비(contrast ratio)**

화면 내의 가장 밝은 부분과 어두운 부분의 차이를 비율로 나타낸 것. SDTV에서의 허용 범위는 약 30 : 1 정도이고 HDTV는 우리 눈과 흡사하다.

■ **쿠키(cookie/cucalorus)**

스튜디오 조명에서 그림자 모양을 만들어내는 데 사용하는 구멍 뚫린 판

■ **쿼츠 램프(quarts lamp)**

매우 강하고 일정한 색온도의 빛을 내는 조명용 전구. 텅스텐-할로겐램프(tungsten-halogen lamp)라고 부르기도 한다.

■ **큐(cue)**

프로그램, 연기, 대사 등을 시작하라는 신호. 보통 'Q'라고 줄여 쓰기도 한다.

■ **큐 시트(cue sheet)**

프로그램 진행을 위한 영상, 음향, 조명, 시간, 카메라, 큐 등을 구체적이고 명확하게 적어놓은 진행표

■ **큐 카드(cue card)**

출연자가 해야 할 대사 등을 커다란 카드에 적어 카메라 옆에 위치시키고 출연자가 자연스럽게 보면서 연기할 수 있도록 도와주는 카드

■ **큐 트랙(cue track)**

추가되는 오디오나 편집 시 사용하기 위한 타임코드 등을 기록하기 위해 사용하도록 비워놓은 비디오테이프의 부분

■ **크래들 헤드(cradle head)**

요람처럼 아래쪽이 둥근 반원형을 가진 카메라 받침대의 헤드로 틸트와 팬을 매우 부드럽게 할 수 있다.

■ **크랩(crab)**

카메라를 좌우로 측면 이동시키는 것

■ **크레인(crane)**

일정범위의 상승이나 좌우 회전 및 이동을 할 수 있는 대형 카메라 적재장치

■ **크로마키(chroma key)**

화면 내의 특정한 색을 전자적으로 제거하고 그 부분에 다른 화면을 삽입하여 특수한 화면효과를 낼 수 있게 해주는 전자적 화면 합성방법으로 대개 푸른색 배경 앞에 인물을 위치시키고 푸른색을 전자적으로 제거한 다음 다른 화면을 합성하는 방법을 많이 사용한다. 일기예보 등에서 흔히 볼 수 있으며 배경색은 일반적으로 푸른색과 녹색을 사용하지만 다른 색을 쓸 수도 있다.

■ **크롤(crawl)**

화면의 자막을 수평으로 이동할 때 사용하는 말. 수직으로 이동하는 것은 롤(roll)이라고 부른다.

■ **클립(clip)**

① 영상신호 정보의 싱 하단을 필칭 레벨노 압축아거나 살라내는 것, ② 농기신호(sync signals)가 영상신호를 방해하는 것을 방지하는 것, ③ 완성된 영상제작물로부터 추출한 필름이나 비디오의 작은 부분

■ **키(key)**

배경에 그림이나 글씨를 전자적으로 삽입하는 전자적 특수효과

■ **키네스코프(kinescope)**

VTR이 발명되기 전 TV 모니터를 16mm 필름으로 촬영하여 기록하거나 배급하던 방식

■ **타임 베이스 코렉터(Time-Base Corrector: TBC)**

비디오 스위칭, 원거리 신호간의 복잡한 동기, 위성 수신 등에서 발생하는 동기 펄스의 불안, VTR 재생 시 기계적·전기적 문제들로 인해 발생하는 불안정 요소들을 제거하여 안정된 동기를 유지하도록 해주는 기능을 가진 장비로 비디오 시스템의 필수장비 중 하나이다.

■ **탤런트(talent)**

카메라나 마이크 앞에 등장하는 모든 사람

■ **탤리 등(tally light)**

카메라 상단, 뷰 파인더, 컨트롤 룸의 카메라 모니터 등에 설치되어 있는 작은 등(일반적으로 붉은색)으로 온에어(on air)되는 카메라의 탤 리가 자동적으로 점등되도록 되어 있다.

■ **테스트 톤(test tone)**

오디오 콘솔에서 발생되는 O VU톤(1KHtz)으로 프로그램을 녹화하기 전 컬러 바와 함께 테이프에 기록하여 녹화와 재생에 기준신호로 사용한다.

■ **테이크(take)**

한 장면을 반복해서 촬영하거나 샷을 바꾸어 촬영을 할 때 촬영되는 각각의 장면들을 테이크라고 한다.

■ **테이크 시트(take sheet)**

촬영을 실시할 때마다 각 테이크의 번호, 시간 그리고 사용가능한 테이크(good 혹은 OK로 표시)인지 불가능한 테이크(NG)인지를 기록하는 표

■ **텔레시네(telecine)**

필름을 비디오 신호로 바꾸어주는 장비

■ **트라이액시얼 케이블(triaxial cable)**

카메라 영상신호 전송에 사용되는 동축 케이블로 영상신호를 변조하여 전송하기 때문에 장거리 전송이 가능하며 가늘고 가볍다. 보통 '트라이 액스(triax)'라고 부른다.

■ **트라이포트(tripod)**

야외제작용 카메라 받침대로 세 개의 다리를 갖고 있어 삼각대라고 부르며 때에 따라 달리를 장착하여 사용하기도 한다.

■ **트럭(truck)**

카메라 전체를 좌우로 이동하는 움직임. 움직이는 피사체를 따라 가며 촬영할 수 있으며 트래킹 샷(tracking shot)이라고 부르기도 한다.

■ **트리트먼트(treatment)**

제작을 희망하는 프로그램에 대해 간단히 설명한 보고서

■ **특수효과 발생기(Special Effects Generator: SEG)**

와이프, 키, 매트 등의 특수효과를 만들어 낼 수 있는 전자장비로 대부분 스위처에 내장되어 있다.

■ **파일럿(pilot)**

정규편성이 결정되기 전 견본용으로 만든 시작품(始作品)

■ **파형 측정기(waveform monitor)**

비디오 신호를 그래프처럼 보여주도록 특별히 디자인된 오실로스코프

■ **팬(pan)**

카메라의 헤드 부분만을 좌우 수평으로 움직이는 것

■ **팬 케이크(pancake)**

분장 시 기초화장용으로 사용하는 것으로 수성이며 작은 스펀지를 이용해 얼굴에 고르게 바른다.

■ **팬터그라프(pantograph)**

연속적인 가위 모양을 한 조명기를 매다는 기구로 조명기의 높낮이를 쉽게 조절할 수 있다. 흔히 '자바라'라고 부른다.

■ **팬텀 파워(phantom power)**

오디오 콘솔에서 콘덴서 마이크에 공급해주는 전류

■ **펄스 부호변조(Pulse Code Modulation: PCM)**

신호파의 진폭을 양자화하고 양자화된 신호를 2진법으로 표시하여 2진부호에 따른 펄스를 발생시켜 변조하는 방식으로, 전송 도중 진폭변동이나 왜곡 등에 관계없이 중계, 수신이 가능한 매우 우수한 방식이나 장치가 매우 복잡하다.

■ **페데스탈(pedestal)**

대형 카메라를 장착할 수 있는 대형 받침대로 방송 중에도 카메라의 높낮이를 조절할 수 있고 편리하고 안정되게 이동할 수 있도록 설계되어 있다.

■ **페이드(fade)**

비디오나 오디오 신호가 점진적으로 증강하거나 감쇠하는 것. 비디오가 검은 화면(Black)으로부터 서서히 나타나거나 반대로 사라지는 것이나 소리가 서서히 커지거나 작아져 사라지는 것을 일컫는다.

■ **페이스(pace)**

컷팅, 연기, 그 밖의 요소들에 의해 결정되는 전체 프로그램 흐름의 속도. 이것은 관객이나 시청자들이 프로그램에서 느끼는 주관적 시간(Subjective Time)이다.

■ **편집결정목록(Edit Decision List: EDL)**

후반 작업과정에서 편집해야 할 테이프의 내용, 시간, 테이프 번호, 화면 전환방법 등을 편집될 순서대로 타임코드와 함께 기록해놓은 목록표

■ **평행편집(parallel edit/action)**

다른 장소에서 동시에 발생하는 두 가지 혹은 그 이상의 사건의 진행을 교차편집해 모두 보여주는 것. 대부분의 평행편집은 후에 하나로 합쳐진다.

- **포로시니엄 아치(proscenium arch)**

 극장의 무대와 객석을 구분하는 무대 전면의 아치

- **폴드 백(foldback)**

 미리 녹음한 반주 등의 소리를 출연자에게 들려주는 것

- **표본화(sampling)**

 연속적 신호파형을 일정한 간격의 주파수로 발췌한 값들로 나타내는 신호처리방식

- **표준렌즈(normal lens)**

 우리의 눈이 보는 것과 유사한 원근감과 공간관계를 보여주는 초점거리를 가진 렌즈

- **프레임(frame)**

 ① 두 개의 필드(field)가 합쳐져 이루어진 하나의 완전한 TV 화상. 1초 동안에 30개의 프레임이 명멸한다. ② TV화면의 가장자리를 이루는 틀로써 연출자는 어떤 영상 요소들을 이 속에 포함시키고 배제할 것인가를 고려하여 카메라의 샷을 결정한다.

- **프레즈넬 조명기(fresnel spot light)**

 TV 제작에 가장 일반적으로 사용되는 조명기로 조명기 전면에 동심원의 주름진 프레즈넬 렌즈가 달려 있다.

- **프로그램 모니터(program monitor)**

 조정실에 있는 대형 모니터로 현재 방송되거나 테이프에 녹화되고 있는 것을 나타내 주는 모니터. 라인 모니터(line monitor), 온에어 모니터(on air monitor), 마스터 모니터(master monitor) 등 다양한 이름으로 부르기도 한다.

- **프로듀서(producer)**

 프로그램 제작 전반에 대해 전체적인 책임을 지는 사람

- **프리뷰 모니터(preview monitor)**

 송출 혹은 녹화하기 직전에 점검, 확인하기 위해 사용하는 모니터로 프로그램 모니터(PGM monitor)의 바로 옆에 위치한다.

- **프리즈 프레임(freeze-frame)**

 하나의 비디오 프레임에 움직임을 정지시킨 것

- **플랫(flat)**

 ① 방의 벽이나 배경을 만들 때 쓰는 세트의 직사각형 조각들로 평판(平板)이라고 부른다. ② 화면에 명암차이가 별로 없어서 콘트라스트가 없는 밋밋한 화면

- **플러드 라이트(flood light)**

 하늘이나 벽에 확산, 반사하는 빛처럼 그림자가 거의 없는 조명 혹은 조명기

- **플로어 계획(floor plan)**

 스튜디오에 세워질 세트와 조명, 카메라 위치, 연기자들의 동작선 등을 축소해서 그려 놓은 도면

- **피드백(feedback)**

 ① 스피커로 나간 소리의 일부가 다시 입력되어 발생하는 험(hum)이나 하울링(howling). 비디오의 경우 여러 개의 영상들이 연이어 나타나는 시각적 에코 현상. ② 특정 프로그램에 대한 시청자의 반응

- **피사계 심도(depth of field)**

특정 피사체에 초점을 맞출 때 그 피사체 전후에 있는 피사체도 초점이 맞는 것으로 보인다. 이 범위를 피사계 심도라고 부른다.*초점심도

■ 필드(field)

홀수 혹은 짝수의 주사선만으로 구성된 화면. 두 개의 필드가 합쳐져 완전한 하나의 프레임(frame)이 되어 완전한 비디오 영상이 된다.

■ 필터(filter)

① 오디오 특정 주파수의 소리만을 통과시키거나 차단시키는 장치로, 소리의 조작을 가능케 한다. ② 유리나 젤라틴으로 만들어 카메라 렌즈 앞이나 조명기의 앞에 부착하여 빛의 양, 색 등을 조절하거나 특수한 효과를 만들기 위해 사용한다.

■ 하우스 번호(house number)

각 방송사 혹은 제작사별로 제작한 크고 작은 작품들에 고유 번호를 부여하는 것. 하우스 번호라고 부르는 이유는 제작사마다 번호 부여방식이 다를 수 있기 때문이다.

■ 하이라이트(hight light)

전체 화면 중에서 가장 밝은 부분

■ 하이 키(high key)

조명에 의한 강한 그림자를 줄이고 전체적으로 밝은 느낌을 줄 수 있도록 하는 조명기법

■ 하이퍼텍스트 생성 언어(Hypertext Markup Language: HTML)

인터넷의 정보 검색 시스템인 월드 와이드 웹(World Wide Web: WWW)의 페이지를 작성하는 데 사용되는 생성 언어. 보통 HTML이라는 약어로 불린다. 문자뿐만 아니라 화상이나 음성, 영상을 포함하는 페이지를 표현할 수 있다. HTML은 국제 표준화 기구(ISO)에서 책정한 표준 범용 문서 생성 언어(SGML)을 바탕으로 책정되었다.

■ 합성영상신호(composite video signal)

동기신호를 포함한 완전한 영상 신호

■ 해상도(resolution)

비디오카메라와 수상기가 피사체의 섬세한 부분을 어느 정도까지 세밀하게 재현해낼 수 있는가를 나타내는 것으로, 수직 해상도와 수평 해상도로 구분된다.

■ 헤드룸(head room)

피사체의 머리 끝 부분과 TV 프레임의 윗부분 사이에 남겨둔 공간

■ 협각 렌즈(narrow lens)

망원계열의 렌즈로 화각이 매우 좁은 렌즈

■ 화소(pixel)

'picture'와 'element'의 합성어로 비디오의 화면을 구성하는 최소 단위.

■ 화이트밸런스(white balance)

특정 조명조건하에서 카메라가 백색을 정확히 재생할 수 있도록 R, G, B 각 채널의 게인을 조정하는 것. 이렇게 함으로써 모든 자연색을 정확히 재생할 수 있게 된다. 조명의 조건(색온도)가 바뀔 때마다 화이트밸런스를 확인, 조정해야 한다.

■ 회화축(axis of conversation)

두 사람이 마주보고 대화할 때 두 사람 사이에는 상상의 선을 설정할 수 있다. 만약 이 선을 넘

어가게 되면 두 사람의 위치가 바뀌어 실제 상황과는 다른 결과가 보이게 된다. 가상선 혹은 180도의 법칙이라고 부르며 'action axis'로 같은 개념으로 이해하면 된다.

- **효과단(effects bus)**

 스위처 상에서 와이프(wipe), 키(key), 매트(matt) 등의 전자적인 효과들을 발생시키기 위해 사용하는 버튼들이 늘어서 있는 단

- **후반 작업(post-production)**

 녹화나 촬영이 끝난 후 비디오테이프의 편집, 오디오 스위트닝, 타이틀 제작 등을 추가하여 작품을 완성하는 마지막 단계

- **휘도(brightness)**

 색의 3요소 중 하나로, 색의 명암이 그레이 스케일상에 어떻게 나타날 것인가를 결정하는 부분

- **4 : 2 : 2**

 컴포넌트 비디오의 휘도(Y)와 색차신호(R-Y, B-Y)를 디지털화하는 데 사용되는 표본화 주파수의 비율. 4 : 2 : 2라는 용어는 Y가 4번 표본화될 때 R-Y와 B-Y는 2번 표본화되는 것을 의미하는데, 이는 4 : 1 : 1에 비하여 휘도에 대한 색도대역폭을 더 많이 할당한 것이다.

- **4 : 4 : 4**

 컴포넌트 비디오의 휘도(Y)와 색차신호(R-Y, B-Y)나 R · G · B신호를 디지털화하는 데 사용되는 표본화 주파수의 비율. 4 : 4 : 4에서 모든 컴포넌트들은 동일한 수의 표본들로 이루어진다.

- **5.1채널**

 돌비 디지털, DTS, 그리고 대부분의 SDDS 필름 사운드 트랙을 코드화할 때 사용하는 채널의 수. 5채널은 전면의 좌우 스피커와 센터 스피커, 그리고 좌우 서라운드 스피커를, 1은 저음의 효과음 전용채널을 가리킨다.

- **6mm**

 1996년 규격화된 6mm 폭의 테이프를 기록매체로 한 소니사의 Mini DVC(Digital Video Cassette) 포맷이다. DVC 포맷은 6.35mm 디지털 테이프를 사용하기 때문에 12.7mm 테이프를 사용하는 베타캠과 구별하는 의미에서 '6mm 디지털 카메라'라는 별명을 갖게 되었다. 6mm 디지털카메라는 기존 가정용 캠코더의 크기지만 화질은 방송용 베타캠에 버금간다. 섬세한 영상을 결정하는 수평해상도를 비교해보면 그 성능의 우수성을 금세 알 수 있다. 현재 6mm 디지털 카메라는 베타캠 화질에 가장 근접한다.

참고문헌

구로자와 아키라. 1994. 『감독의 길』. 오세필 옮김. 민음사.

구재모. 2005. 『HD 영화제작의 이해』. 여울 미디어.

권민. 1991. 『조형 심리』. 동국출판사.

권장. 1963. 『색채의 이해』. 우신문화사.

김규 편저. 1989. 『텔레비전 환경론』. 나남

김규. 1969. 『방송원론』. 어문각.

_____. 1978. 『방송매체론』. 법문사.

김우룡. 1979. 『TV 프로듀서』. 다락원.

_____. 1988. 『방송학 강의』. 나남.

김웅래. 2004. 『방송연예론』. 한울.

김일태. 1992. 『TV쇼, 코미디 이론과 작법』. 한국방송작가협회.

김재길. 1989. 『체험적 영상문장론』. 한국방송공사.

라이쯔, 카렐·가빈 밀러. 1984. 『영화 편집의 기법』. 정용탁 옮김. 영화진흥공사.

라이트, 찰스. 1993. 『매스커뮤니케이션 통론』. 김지운 옮김. 나남.

레스터, 폴 마틴. 2006. 『영상 커뮤니케이션』. 임영호 옮김. 청문각.

로다, 폴. 1987. 『기록 영화론』. 유현목 옮김. 영화진흥공사.

로트만, 유리. 1994. 『영화기호학』. 박현섭 옮김. 민음사.

리빙스톤, 돈 . 1996. 『영화와 감독』. 정일몽 옮김. 영화진흥공사.

린지, 피터·도널드 노먼. 1985. 『심리학 개론』. 이관용 외 옮김. 법문사.

마셀리, 죠. 1997. 『5-C 영화술』. 김수용 옮김. 영화진흥공사.

마틴, 에슬린. 1991. 『드라마의 해부』. 원재길 옮김. 청하.

모도아끼 히로시. 1990. 『조형심리학입문』. 김수석 옮김. 지구문화사.

문화방송. ≪월간 MBC가이드≫.

박도양. 1980. 『실용색채학』. 이우출판사.

박유봉·김진홍. 1987. 『매스 커뮤니케이션 심리학』. 법문사.

발드윈 외. 1995. 『케이블 커뮤니케이션』. 김원용 옮김. 한국방송개발원.

방송문화진흥회. 2003. 『방송문화 사전』. 한울.

배들리, 휴. 1982. 『기록영화제작기법』. 최창섭·최하원 옮김. 영화진흥공사.

백기수. 1974. 『예술학개설』. 동민문화사.

번, 테리. 2004. 『TV프로덕션 디자인』. 유현상 옮김. 한울.

보그스, 조셉. 1991. 『영화보기와 영화읽기. 이용관 옮김. 제3문학사.

비첨, 프랭크. 1994. 『비디오 전문 기법』. 심길중 옮김. 한국방송개발원.

빌럽스, 스콧. 2009. 『디지털 영화제작 3.1』. 손보욱 옮김. 커뮤니케이션 북스.

서양범·장지헌. 2005. 『HD와 HDV 편집을 위한 Final Cut Pro 5.0』. 학문사.

서울방송. 1993. 「사원연수 교재」.

_____. ≪월간 SBS매거진≫.

성열홍. 1993. 『CATV 사업의 실체』. 김영사.

손룡. 1974. 『방송편성제작론』. 중앙대학교 출판국.

손룡·최창섭. 1976. 『방송제작론』. 중앙대학교 출판국.

슈람, W.·W. E. 포터. 1990. 『인간 커뮤니케이션』. 최윤희 옮김. 나남.

슈와르츠, 토니. 1994. 『미디어 제2의 신』. 심길중 옮김. 리을출판사.

스벤버그, 라쎄. 2006. 『최신 HD영화 제작 가이드』. 민경원·정홍용 옮김. 커뮤니케이션 북스.

스타니슬라프스키, 콘스탄틴. 1997. 『배우수업』. 오사량 옮김. 성문각.

스티븐슨, 랄프·장 데브릭스. 1994. 『예술로서의 영화』. 송도익 옮김. 열화당.

스포디우드, 레이몬드. 1989. 『영화의 문법』. 김소동 옮김. 영화진흥공사.

시라이시 가지야. 1998. 『착시조형』. 김수석 옮김. 월간디자인 출판부.

신봉승. 1993. 『TV 드라마, 시나리오 작법』. 고려원.

아른하임, 루돌프. 2004. 『시각적 사고』. 김정오 옮김. 이대출판부.

애프론, 찰스. 2001. 『영화와 정서』. 김갑의 옮김. 영화진흥공사.

에이젠슈테인, 세르게이. 1990. 『영화의 형식과 몽타쥬』. 정일몽 옮김. 영화진흥공사.

연합TV뉴스. 1994. 『영상 취재 길잡이』.

오린겔, 로버트. 1994. 『오디오콘트롤』. 강태영 옮김. 한국방송개발원.

오명환. 1988. 『텔레비전 영상론』. 나남.

오야와 가쓰미. 1995. 『방송프로그램 제작현장에서』. 한국방송개발원 옮김. 한국방송개발원.

올손, 로버트. 2000. 『영화/비디오를 위한 아트 디렉션』. 최병근 옮김. 책과길.

와드, 피터. 2000. 『영화/TV의 화면구성』. 김창유 옮김. 책과길.

윤대성. 1995. 『극작의 실제 ― 무대와 텔레비전을 위한 극작법』. 공간미디어.

윤정섭 편저. 1990. 『텔레비전 무대 디자인』. 한국방송개발원.

이근삼. 1980. 『연극의 정론』. 범서출판사.

이두원. 1994. 『커뮤니케이션 현상에 대한 기호학적 접근』. 성균관대학교 출판부.

이상회. 1978. 『TV인간론』. 배영사.

이승구·이용관 엮음. 1990. 『영화용어 해설집』. 영화진흥공사.

이와오 수미코. 2004. 『TV드라마의 메시지』. 김영덕·이세영 옮김. 커뮤니케이션 북스.

이인화 외. 2004. 『디지털 스토리텔링』. 황금가지.

이일로. 1981. 『TV 프로그램 제작기법』. 수험생활사.

이태섭·김성철. 1994. 『조명 디자인』. 한국문화예술진흥원.

임영호·장지헌. 2002. 『디지털 영상제작』. 청문각.

장석호. 1994. 『TV 보도영상의 이론과 실제』. 도서출판 기다리.

장지헌·서민하. 2007. 『Final Cut Pro』. 청문각.

잭맨, 존. 2005. 『디지털 영상 조명』. 이민주·윤용아 옮김. 청문각.

전평국. 1994. 『영상다큐멘터리론』. 나남.

조종혁. 1994. 『커뮤니케이션과 상징 조작』. 성균관대학교 출판부.

종합유선방송위원회. ≪월간 뉴미디어 저널≫.

최병덕. 1978, 『사진의 역사』. 사진과 평론사.

최상식. 1994. 『TV 드라마 작법』. 제3기획.

최준. 1977. 『방송론』 일조각.

최창섭. 1986. 『방송원론』. 나남.

칸딘스키. 2004. 『점·선·면: 칸딘스키의 예술론॥』. 차봉희 옮김. 열화당.

코슨, 리처드. 『분장』. 박수명 옮김. 한국문예진흥원.

파버 비렌. 2010. 『색채심리』. 김화중 옮김. 동국출판사.

포스터, 유진. 1988. 『방송의 이해』. 김남술 옮김. 나남.

필드, 스탠리. 1978. 『드라마 연구-방송·TV극을 어떻게 쓸 것인가』. 윤상협 옮김. 한일출판사.

하페, 버나드. 2001. 『영화제작기술』. 정일몽 옮김. 영화진흥공사.

한국교육개발원. 『교육방송제작론』/

한국방송공사. ≪월간 KBS 저널≫.

한국방송공사방송연수원. 1994. 「'94 신입사원 연수교재」.

한국방송기술인연합회. 1990. 『방송용어사전』. 한국방송개발원.

한국방송영상산업진흥원. 2004. 「KBI 디지털 방송전문인 연수 자료」.

한국방송작가협회. 1989. 『드라마 어떻게 쓸 것인가』.

　　　　. 1989. 『방송구성개론』.

한국방송촬영인연합회. ≪영상포럼≫.

한국방송협회. 1994. 『방송현장 실무편람』.

해리스, 리처드. 1997. 『매스미디어 심리학』. 이창근 외 옮김. 나남.

SBS방송기술인 협회. 2010. 방송기술 세미나 ⟨스마트 TV와 3DTV⟩ 자료.

Alburger, James R.. 1999. *The Art of Voice Acting*. Focal Press.

Andersong, Gary H. 1988. *Video Editing and Post-Production*. Knowledge Industry Publications Inc.

Armer, Alan A. 1986. *Directing Television and Film*. Wadsworth Publishing Co.

Arnheim, Rudolf. 1974. *Art and Visual Perception*. University of California Press.

Barr, Tony. 1982. *Acting for the Cacmera*. Harper&Row.

Bernard, Ian. 1998. *Film and Television Acting*. Focal Press.

Block, Bruce. 2001. *The Visual Story*. Focal Press.

Blumenthal, Howard J. 1987. *Television Producting & Directing*. Harper& Row.

Bobker, Lee R. 1974. *Element of Film*. Harcourt Brace Joranovich Inc.

Brooker, Peter and Will Brooker. 1997. *Postmodern after-Images*. Arnold.

Burrows, Thomas D., Lynne S. Gross, Donald N. Wood. 1995. *Television Production-Disciplines and Techniques*. Brown & Benchmark Publishers.

Comey, Jeremiah. 2002. *The Art of Film Acting*. Focal Press.

Crittenden, Roger. 1984. *The Thames & Hudson Manual of Film Editing*. Thames and Hudson.

Cury, Ivan. 1998. *Directing & Producing for Television*. Focal Press.

Dmytryk. Edward. 1984. *On Screen Directing*. Focal Press.

Eastman, Susan Tyler et al.. 1981. *Broadcast/Cable Programming*. Wadsworth Publishing Co.

Giannetti, Louis D. 1976. *Understanding Movies*. Prentice-Hall Inc,

Gross, Lynne S. & Lally W. Ward. 1994. *Electronic Moviemaking*. Wadsworth Publishing Co.

Hagen, Uta. 1973. *Respect for Acting*. Macmillan Publishing Co.

Hawes, William. 1987. *The Performer in Mass Media*. Hasting House.

Holland, Patricia. 2000. *The Television Handbook*. Routledge.

Jory, Jon. 2000. *TIPS Ideas for Actors*. A Smith and Kraus Book.

Katz, Steven D. 1991. *Film Directing Shot by Shot*. Michael Wiese Productions.

_____. 1992. *Film Directing cinematic Motion*. Michael Wiese Productions.

Knight, Arther. 1979. *The Liveliest Art*. New American Librarys.

Konigsberg, Ira. 1987. *The Complete Film Dictionary*. New American Library.

Lembo, Ron. 2000. *Thinking Through Television*. Cambridge University Press.

Lewis, Colby & Tom Greer. 1990. *The TV Director/Interpreter*. Hasing House.

Longworth Jr., James L.. 2002. *TV Creators*. Syracuse University Press.

Lukas. Christopher. 2001. *Directing for Film and Television*. Allworth Press.

Mathias, Harry & Richard Patterson. 1985. *Electronic Cinematography*. Wadsworth Publishing Co.

Medoff, Norman J. and Tom Tanquary. 1998. *Portable Video*. Focal Press.

Millerson, Gerald. 1982. *TV Lighting Method*. Focal Press.

_____. 1987. *Effective TV Production*, Focal Press.

_____. 1990. *Television Production, 12th Ed.*. Focal Press.

_____. *Video Production Handbook*. Focal Press.

Morris, Eric & Joan Hotchkis. 1979. *No Acting Please*. Spelling Publications.

Newcomb, Horace & Robers S. Alley. 1983. *The Producer's Medium*. Oxford Univ. Press.

Nishimoto, Yoichi. 1986. *TV-Video Software in Educational Application*. Japanese Council for Overseas Educational Media Development.

Oakey. Virginia. 1983. *Dictionary of Film and Television Terms*. Barns & Noble Books.

Potter, Nicole. 2002. *Movement for Actor*. Allworth Press.

Rabiger, Michael. 2000. *Developing Story Ideas*. Focal Press.

Rissover, Fredric & David C. Birch. 1983. *Mass Media and the Popular Arts*. McGraw-Hill Book Co.

Robert Cohen. 2003. *Acting Professionally: Raw Facts About Careers in Acting*. McGraw-Hill.

Roberts, Kenneth H. & Win Sharples Jr.. 1984. *A Primer for Film-Making*. Pegasus.

Rose, Brian G.. 1999. *Directing for Television*. The Scarecrow Press.

Rosenthal, Allan. 1999. *Why Docudrama?*. Southern Illinois University Press.

Ryan, Rod. 1993. *American cinematographer Manual*. The ASC Press.

Samnels, Mike & Nancy Samnels. 1975. *Seeing With the Mind's Eye*. Random House.

Silver, Alain & Elizabeth Ward. 1983. *The Film Director's Team*. ARCO Publishing Inc.

Spolin, Viola. 1999. *Improvisation for the Theater*. Northwestern University.

Stanley, Robert Henry. 1987. *Media Visions*. Praeger Publishers.

Steinberg, Charles S. 1974. *Broadcasting: The Critical Challenges*. Hasting House.

Stsheff. Edward et al. 1981. *The Television Program*. Hill and Wang.

Swann, Phllip. 2000. *TV dot COM*. TV Books.

Utterback, Ann S.. 2000. *Broadcast Voice Handbook*. Bonus Books.

Utz, Peter. 1999. *Studio & Camcorder Television Production*. Prentice Hall.

Whittaker, Ron. 1989. *Video Field Production*. Nayfield Publishing Co.

Wilson, Anton. 1983. *Cinema Workshop*. ASC Press.

Wolf, Michael J.. 1999. *The Entertainment Economy*. Times Books.

Wollen, Peter. 1972. *Signs and Meaning in the Cinema*. Indiana Univ. Press.

Wurtzel. Alan. 1983. *Television Production*. McGraw-Hill Book Co.

Zettl, Herbert. 1990. *Sight Sound Motion*. Wadsworth Inc.

_____. 1992. *Television Production Handbook*. Wadsworth Inc.

_____. 2003. *Television Production Handbook, 8th ed*. Wadsworth.

찾아보기

 [ㄱ]

가변 카메라 72~73
가변초점 렌즈 85
가상선 124, 448 ☞ 대화축, 회화축
가시광선 161, 165, 168~170
객관적 시간 457
객관적 앵글 123
격행주사 25, 53~54, 56~57, 154
경계효과 마이크 213
경사 앵글 121
고감도 색 269
고정초점 렌즈 84~85
고정패턴 노이즈 80
곡선 구도 127
공간구성 113~114
과초점거리 95
광각 렌즈 85~86, 89, 129, 220
광역 조명 191
광학적 여과 81
교차편집 88 ☞ 평행편집
굴절 82
그레이 스케일 166, 252
그룹 샷 115, 451
극적 시간 458
근접효과 210
기술감독 28, 47, 429~429
기하학적 왜곡 89~90
기획 22, 28, 42, 46, 230, 256, 262, 273, 342,
 362, 413~415, 418, 420, 438
기획서 279, 355, 423, 425

기획안 46, 342, 426
깃발 186

 [ㄴ]

나비 187
노즈 룸 117 ☞ 룩킹 룸, 아이 룸
니 샷 115, 142

 [ㄷ]

다기능 조명 191
다이내믹 레인지 80, 227
다이내믹 마이크 207~208, 216, 221
다큐멘터리 23, 29, 39, 46, 75, 138, 197, 210,
 213, 285, 297, 300, 333~334, 336, 338~340,
 363~365, 427, 443, 457
단일 카메라 21, 73, 283, 291, 306, 328, 427, 456
단일지향성 마이크 209, 211, 215
달리 90, 104~105, 133, 135~137, 146, 218, 455,
 462
대각선 구도 24, 127, 144
대표 프로듀서 29, 418
대화축 448 ☞ 가상선, 회화축
더빙 225, 236
덧마루 259, 263
데시벨(dB) 80, 206, 229
도란 406, 408
독립 프로듀서 29, 418

독회 42, 47, 466
동기화 53
동시 편집 294, 427
동작선 194, 246, 256, 291, 376, 377, 441, 443,
 447~448, 466, 470
동축 298
드라이 리허설 42, 466
드레스 리허설 42 ☞ 카메라 리허설
등화기 231, 239
디졸브 302, 304, 310, 312~313, 322, 458~459,
 465

 [ㄹ]

라디오 마이크 214 ☞ 무선 마이크
라발리에 마이크 210, 212~213, 215, 216
라인 모니터 40
로비다, 알베르 153
롱 샷 24, 115, 137, 139, 238, 304, 352, 458, 460
롱 테이크 139
룩킹 룸 115, 117~118 ☞ 노즈 룸, 아이 룸
리드 룸 115, 118, 133
리본 마이크 207~208
리허설 30, 42~43, 408, 430, 440, 466~467
림보(limbo) 188

 [ㅁ]

마스터 샷 293
마스터테이프 38
매치드 디졸브 459
매크로 97
멜로드라마 275, 346, 348~349, 358, 364
명암대비 166~167, 252
모아레 269, 397
몽타주 326, 457
묘사적 세트 250
무대감독 41, 137, 146, 377~378, 468

무대계획 256, 262
무대설계 194, 429
무대장치 164, 244~246, 250, 257~258
무선 마이크 214 ☞ 라디오 마이크
무지향성 마이크 209~210, 231~232
문자발생기 322
미니시리즈 274, 275, 347
미드사이드 211
미디엄 샷 115, 128, 298, 307, 352
미술감독 32, 42, 245~247, 251, 256, 428, 439

 [ㅂ]

반사각 82
반사판 186, 196~198
반응 샷 137~138, 293, 460
발진장치 207~208
방위 121~122
배경음 204, 237~238, 301, 310
배역 담당자 393
백 포커스 96
백색 반사율 166
버스 294
번짐 현상 76, 81
베타캠 58~59, 73
보색대비 254
보조광 173, 177, 179, 186, 188, 190~191, 198,
 405
보조광원 179
부감 119~121
부드러운 광선 172
부분적인 대본 334
부조정실 39, 148
분광기 51
분할녹화 258, 291
붐 다운 147~149
붐 마이크 133, 146, 218, 259, 464
붐 스탠드 218
붐 업 104, 119

뷰 파인더 32, 35, 72~73, 103, 139, 146~150, 152,
 267
블랙밸런스 151
비대칭 화면분할 125
비디오 노이즈 162
비디오 피드백 295
비디오테이프 레코더 36~37
비즈니스 395

 [ㅅ]

사후편집 21, 44, 230, 291, 293, 319, 327, 427,
 463, 469 ☞ 후반작업
산광기 186
삼각구도 126
삼각조명 191
새티콘 76
색 선별 필터 66, 187
색도계 81
색보정 필터 168
색온도 99, 106, 165, 168~169, 175, 179~180,
 184, 196, 198, 254, 405
색온도 변환 필터 99
샷 시트 147, 328, 470
샷건 마이크 211~213, 219, 220
설정 샷 137, 144 ☞ 안내 샷
세그먼트 45, 291, 360, 376, 423
세트 디자이너 32, 43, 47, 245, 253~254,
 256~258, 262 ☞ 장면 디자이너
수신범위 139 ☞ 요점구역
수직 해상도 54
수평 앵글 119~120
수평 해상도 54
수평화각 86, 88~89, 91
스냅 줌 136 ☞ 퀵 줌
스누트 187
스리 샷 115, 142
스미어 81, 107
스위시 팬 135

스위처 31, 34, 36, 38, 40, 47, 290, 294~295, 456,
 463
스쿠프 조명기 173~175, 177, 179
스크림 174~175, 186
스크립터 30, 108
스태프 프로듀서 29
스턴트 293
스테디캠 103~104
스튜디오 마이크 210, 213~214, 234
스포트라이트 160, 172~173, 180~181, 184, 186,
 191
슬레이트 328, 470
시각적 잔상 53
시놉시스 275, 342, 355
시사 다큐멘터리 337
시점 샷 123 ☞ 주관적 앵글
시추에이션 드라마 347
시추에이션 코미디 347
시퀀싱 307~308, 352, 443, 448, 463, 469, 471
신호 대 잡음 비율 79
실황녹화 45, 258, 284, 290

[ㅇ]

아날로그 장비 63, 77, 285
아웃 포커스 459
아이 룸 117 ☞ 룩킹 룸, 노즈 룸
아이리스 93, 98, 109, 131, 153
아크 135, 462
안내 샷 137 ☞ 설정 샷
안전사슬 200
암전류 노이즈 80
앙각 119~120, 259
애드립 148
앨리어스 현상 80~81
양방향 지향성 마이크 211
어둠상자 83~84
어셈블 편집 315
엘립소이들 172~174, 177, 179

역광 165, 173, 177~178, 188~191, 194
역사 123~124
연방통신위원회(FCC) 20, 25, 58~60
영상 담당자 33, 147, 149, 166
오디션 385, 393~395
오디오 스위트닝 235, 238
오디오-추종-비디오 294
오버 더 숄더 샷 115, 126
오버헤드 샷 121
오프 마이크 215, 231
오프 스크린 127, 128
오프라인 편집 312~313
오픈 세트 251, 258
온 마이크 215, 231
온라인 편집 312~314
온에어 41, 465, 469, 495
와이드 샷 122, 144, 309, 328, 453~455, 463
와이프 149, 295, 302, 305, 312~313, 322,
 458~459, 465
완전한 대본 257, 331, 334, 377, 447
요점구역 139, 267~268 ☞ 수신범위
우산 186
웨이스트 샷 115, 138, 142
윕 팬 135
유형적 배역 385, 446
음향 담당자 28, 31, 39~40, 43, 47, 228, 232, 234,
 236, 239
익스트림 롱 샷 115, 306~307
익스트림 클로즈업 115, 118, 144
인서트 편집 315
인터컴 32, 72~73, 146~148, 468
일렉트렛 콘덴서 마이크 209
일체형 캠코더 72, 74, 75
임계각 83

 [ㅈ]

자동노출 76, 152
잔상 53, 76, 80, 256

잡지 형식 359 ☞ 종합구성
장면 디자이너 32, 244 ☞ 세트 디자이너
장초점 렌즈 86, 88, 129
저감도 색 269
전도율 93
전자기파 19, 161, 165, 168
전지향성 마이크 209, 217
조리개 84, 93~95, 97
조명감독 39, 47, 252, 262, 464
조명의 강도 165, 177, 186, 200, 401, 403~404,
 408
조명의 위치 194, 404
조정실 30, 32, 39~41, 43, 73, 294, 463~464,
 466~467
조정실 연출 464
종합구성 331, 334, 359, 360, 372, 423, 443 ☞ 잡
 지 형식
종횡비 24, 59, 143, 266~267
주관적 시간 457
주관적 앵글 123 ☞ 시점 샷
주광원 164, 177~179, 183, 188~191, 405
주변음 237, 310 ☞ 배경음
주사선 21, 24~25, 53~57, 59, 68, 70~71, 78, 287
줌 렌즈 84~86, 93, 96~97, 124, 136, 146~147,
 152
중립적 세트 250, 258
진동판 207~208

 [ㅊ]

차광기 186~187
착란원 95
착시현상 53
채도 55, 65, 130, 170~171, 253~254, 268, 396
초점거리 82, 84~86, 88~89, 93, 124, 130, 138
초점면 82, 95
초지향성 마이크 218, 220~221
촬상관 59, 76, 77, 80~81, 96, 106
촬상장치 51, 66, 75~77, 80, 84, 91, 95, 162, 164

촬영 정위치 291, 293
최근접촬영거리 96
추상적인 세트 250, 252
측광 177, 194

 [ㅋ]

카디오이드 마이크 211
카메라 리허설 42, 467
캐미오 188, 462
캐스팅 디렉터 386
커버 샷 137
컨트롤 트랙 108, 327
컷 어웨이 137~138, 307, 328, 470
케이블 가드 148
콘덴서 마이크 207~209, 215~216
콘트라스트 33, 93, 106, 167, 197, 396, 400
콘트라스트비 198
콘티 30, 47, 147, 148, 220, 344~345, 357, 463
쿠키 187
퀵 줌 136
크로마 키 451
크로마키 176, 249, 295, 397
크로스 샷 115
크로스 키잉 191
크로스 페이드 304
클로즈업 24, 92, 103, 115, 118, 133, 139, 142,
 144, 182, 238, 259, 293, 299, 303, 306~311,
 328, 336, 352, 386, 401, 439, 448, 451,
 453~456, 458, 460, 463, 469
클리프행어 353
키네스코프 283~284

[ㅌ]

타임코드 75, 108, 312~313, 315~316, 319
탈리 146
터렛 렌즈 85

턴테이블 226
테이크 108, 219, 297, 328, 465
투 샷 115, 126, 133, 142, 308~309, 451
트래킹 샷 135
트럭 135
트리밍 301
틸트 104, 135, 137, 144, 147, 268, 459, 462
틸트 업 144, 268

 [ㅍ]

팬 다운 135
팬 업 135
페데스탈 32, 73, 100, 135, 137, 147~148, 196
페이더 234~235
페이싱 457
편집결정목록 312, 317, 320
평행편집 300 ☞ 교차편집
폴드 백 231
표준렌즈 86, 88, 134, 138
풀 피겨 샷 115, 142
프레이밍 90, 115, 128, 139, 462 ☞ 화면구성
프레즈넬 172~174, 177~178, 180~181, 191
프로덕션 디자인 244
프로덕션 매니저 429
플럼비콘 76, 81
플렌지 백 96
플로어 플랜 448
피드백 214, 295
피사계 심도 86, 88, 90, 92, 95, 102, 131, 462
피사체의 배치 129
핀 마이크 209, 212~213, 215, 218, 221

[ㅎ]

하울링 210
하이퍼 카디오이드 211
핸드 마이크 210, 212, 216~217

509

헤드 룸 117, 118, 144
헬리컬 285
홈드라마 348
화면구성 113, 120, 127, 140, 245~246, 251, 274
　　☞ 프레이밍
화면전환 36, 134~135, 293, 295, 302~303, 322,
　　442~443, 460, 462
화이트밸런스 98~99, 103, 151, 183, 198
황금분할 125
회화축 306, 448 ☞ 가상선
후반작업 21~22, 37~38, 42, 45~47, 62~63, 108,
　　224, 238, 291, 311, 407, 413, 428 ☞ 사후편
　　집
휘도 55, 76, 81, 198, 199
흡음 형태 209~211
히든 마이크 215, 218
히치콕, 알프레드 457

SMPTE 69, 327
TV 블랙 166
TV 화이트 166
VHS 58, 78, 290
VU미터 206, 229~230, 234, 239

 [숫자]

3등분 법칙 125
3원색 51, 254

 [알파벳]

ATSC 25, 59, 60, 69, 224
ENG/EFP 33, 35, 99, 100, 109, 150~152, 182,
　　219, 235, 237, 284, 291, 456
F 넘버 82, 93
HDTV 20, 24~25, 33, 59, 64, 68~69, 71~72,
　　78~79, 138~142, 166~168, 170~171, 194~
　　195, 222~223, 264~267, 404~405, 444~445
NTSC 21, 24~25, 54~55
PAL 21, 24, 55, 325
S-VHS 59, 78
SDTV 60, 68, 71~72, 78, 140~141, 166~167,
　　170~171, 194, 444~445
SECAM 21, 24, 55

심길중

서울예술대학을 졸업하고 연극배우로 활동하다가 교육방송에 입사하여 교육 프로그램과 청소년 드라마를 연출했다. 로스앤젤레스의 컬럼비아 대학(Columbia Collage)에서 TV와 영화제작을 공부하고 NYIT 대학원에서 커뮤니케이션(Communication Art)과 TV제작을 공부했으며, 뉴욕의 TBC에서 프로듀서/디렉터로 활동했다. 『미디어 제2의 신』, 『비디오촬영기법』, 『매스커뮤니케이션의 역사』 등을 번역했고, 『영상연기, 이해와 실천』, 『텔레비전제작론』을 집필했으며, KBS 영상사업단에서 〈TV 프로덕션〉이라는 TV프로그램 제작을 위한 시청각 교재를 제작했다. 사단법인 영상기술학회 회장을 역임했으며, 1990년부터 서울예술대학 방송연예과 교수로 재직 중이다.

한울아카데미 1339
텔레비전제작론[개정판]
ⓒ 심길중, 2011

지은이 • 심길중
펴낸이 • 김종수
펴낸곳 • 한울엠플러스(주)

초판 1쇄 발행 • 1996년 9월 16일
개정판 1쇄 발행 • 2011년 3월 30일
개정판 6쇄 발행 • 2021년 3월 25일

주소 • 10881 경기도 파주시 광인사길 153 한울시소빌딩 3층
전화 • 031-955-0655
팩스 • 031-955-0656
홈페이지 • www.hanulmplus.kr
등록번호 • 제406-2015-000143호

Printed in Korea.
ISBN 978-89-460-8048-5 93600

* 책값은 겉표지에 표시되어 있습니다.